옮긴이의 말

이 책은 디자이너이자 사업가인 콘란과 디자인 비평가 베일리가 쓴 일종의 백과사전식 디자인 역사서다. 디자인 분야의 실무자와 경영자, 이론가가 함께 책을 쓴 드문 경우인 만큼, 책의 성격도 특별하다.

대부분의 사전류 또는 용어 해설집의 경우, 다른 글을 이해하는 데에 보탬이 되는 참고서 이상의 역할을 기대하기 어렵다. 그러나 이 책은 앞부분의 디자인 사적인 고찰과 뒷부분의 사전식 설명이 상호 보완의 관계를 이루기 때문에, 독립적인 한 권의 책으로도 손색이 없다. 또한 사전이라는 형식이 갖추려고 노력하는 '객관성'의 제약을 일찌감치 떨쳐버리고, 콘란과 베일리 두 저자가 생각하는 좋은 디자인에 대해 피력하고 있다. 저자들에게 디자인은 '기능·미·혁신'이 조화를 이루는 것이다. 그들이 말하는 디자인은 모더니즘 전통을 큰 틀로 두고 그 주변을 너그러이 포용한다. 하지만 '새로움을 위한 새로움' 또는 '스타 디자이너'로 대변되는 최근의 디자인 현상에는 단호하게 칼을 휘두른다. 간혹 주장이 너무 노골적이어서 당황스럽기도 하지만, '객관성'의 한계를 생각한다면 도리어 스스로의 신념을 강하게 표현하는 것이 더 솔직한 것인지도 모르겠다. 그러한 특성은 베일리가 아카데믹한 글쓰기보다, 신문이나 잡지와 같은 매체를 통해 대중적인 글쓰기를 추구해온 것과 일맥상통하는 일이다.

그러나 그러한 신념 뒤에, 디자인이 내포한 상징이나 의미 또는 이데올로기의 문제가 도외시되었다거나 디자인이 궁극적으로 무엇을 위해 봉사하는지와 같은, 보다 넓은 시야에서 디자인을 바라보는 일에 소홀하다는 느낌을 주는 점이 조금 아쉽다. 그럼에도 불구하고 앞부분의 역사적 고찰은 많은 생각거리를 던져준다. 거기에 등장하는 표제어들을 사전부에서 하나씩 찾아가며 읽는 재미가 쏠쏠할 것이다. 또한 책의 크기와 두께만큼이나 방대한 사진 자료들이 이해를 돕는 동시에 눈을 즐겁게 해줄 것이다.

이 책, 특히 사전 부분에 저자의 출신지인 영국과 유럽의 문화적 특성이 반영된 전문 용어가 다수 등장하는데, 그러한 것들이 혹여 책 읽기에 걸림돌이 될까 봐 역주를 붙여 해설했다. 또한 유럽 각국의 원어를 그대로 수록한 부분, 또는 베일리 특유의 '비유적 표현'들도 이해하는 데 큰 문제가 없도록 최대한 그 내용을 찾아 검토하는 작업을 거쳤다. 사전식 구성의 특성상, 책의 분량이 방대하다고 해도 각 표제어에 실린 정보의 양이 맥락 이해에 다소 부족할 수 있으나 다행히 함께 수록된 참고문헌이 이를 보완하는 역할을 해주리라 생각한다. 분량도 그렇지만, 너무나 많은 고유명사가 번역 작업을 힘들고 더디게 만들었다. 그간 함께 애써주신 디자인하우스의 김은주 차장님께 감사드린다.

옮긴이

허보윤 _ 디자인·공예 이론가. 서울대 미대를 졸업하고 영국 미들섹스 대학에서 석사, 포츠머스 대학에서 박사학위를 받았다. 디자인과 소비 문화의 관계, 공예의 사회·문화적 의미를 연구하고 있다. 《욕망의 사물, 디자인의 사회사》를 번역하고 《열두 줄의 20세기 디자인사》를 함께 썼다. 서울대 강사.

최윤호 _ 국민대 조형대학을 졸업하고 디자이너로 활동한 후 영국 브라이튼 대학에서 디자인사로 석사학위를 받았다. 공예와 디자인의 경계에 선 젊은 디자이너-메이커들의 활동에 관심을 두고 있다. 웹진 디자인플럭스(www.designflux.co.kr) 에디터.

자연을 개선하는 것이 예술의 목적이다. It is the purpose of art to improve on Nature
볼테르 Voltaire

산업을 개선하는 것이 디자인의 목적이다. It is the purpose of Design to improve on industry
스티븐 베일리 & 테렌스 콘란 Stephen Bayley & Terence Conran

콘란과 베일리의 디자인 & 디자인
클럽에서 구글까지

Design : Intelligence Made Visible

지은이 **스티븐 베일리, 테렌스 콘란**
옮긴이 **허보윤, 최윤호**

1판 1쇄 펴낸날 2009년 2월 23일

발행인 이영혜
발행처 디자인하우스
100-855 서울 중구 장충동 2가 162-1 태광빌딩
전화 02 2275 6151
팩스 02 2275 7884
홈페이지 www.design.co.kr
등록 1977년 8월 19일, 제2-208호
편집장 진용주
편집팀 김은주, 장다운
교정교열 전남희
디자인팀 김희정
마케팅팀 박성경
영업부 공철우, 이태윤, 정윤성, 고세진, 권미숙
제작부 황태영, 이성훈, 변재연

First published in 2007
under the title **Design : Intelligence Made Visible**
by Conran Octopus Ltd., part of Octopus Publishing Group Ltd,
2–4 Heron Quays, Docklands, London E14 4JP

ISBN 978-89-7041-984-8

값 **63,000원**

3쪽 사진: 요한 볼레르John Vaaler, 종이 클립,
1899년에 첫 특허를 획득한 디자인.

4~5쪽 사진: 토리노 니차Nizza가에
위치한 피아트FIAT사의 링고토Lingotto 공장.
마테 트루코Matte 트루코Trucco가
디자인한 이 공장은 기계와 도시가 하나 되는
미래주의적 역동성을 담아냄으로써
역사적 상징물이 되었다.
르 코르뷔지에Le Corbusier는 이 건물이
"매우 인상적인 산업 풍경이자……
도시계획의 지침서"라고 말한 바 있다.

일러두기
이 책에 표기된 인명 및 지명은 원칙적으로 외래어표기법에 따랐습니다.
다만 브랜드명 및 오랫동안 굳어진 인명은(예_폭스바겐, 필립스탁 등)
통용되는 발음을 따랐습니다.

Design: Intelligence Made Visible
Stephen Bayley & Terence Conran

콘란과 베일리의 **디자인 & 디자인** 클립에서 구글까지

design **house**

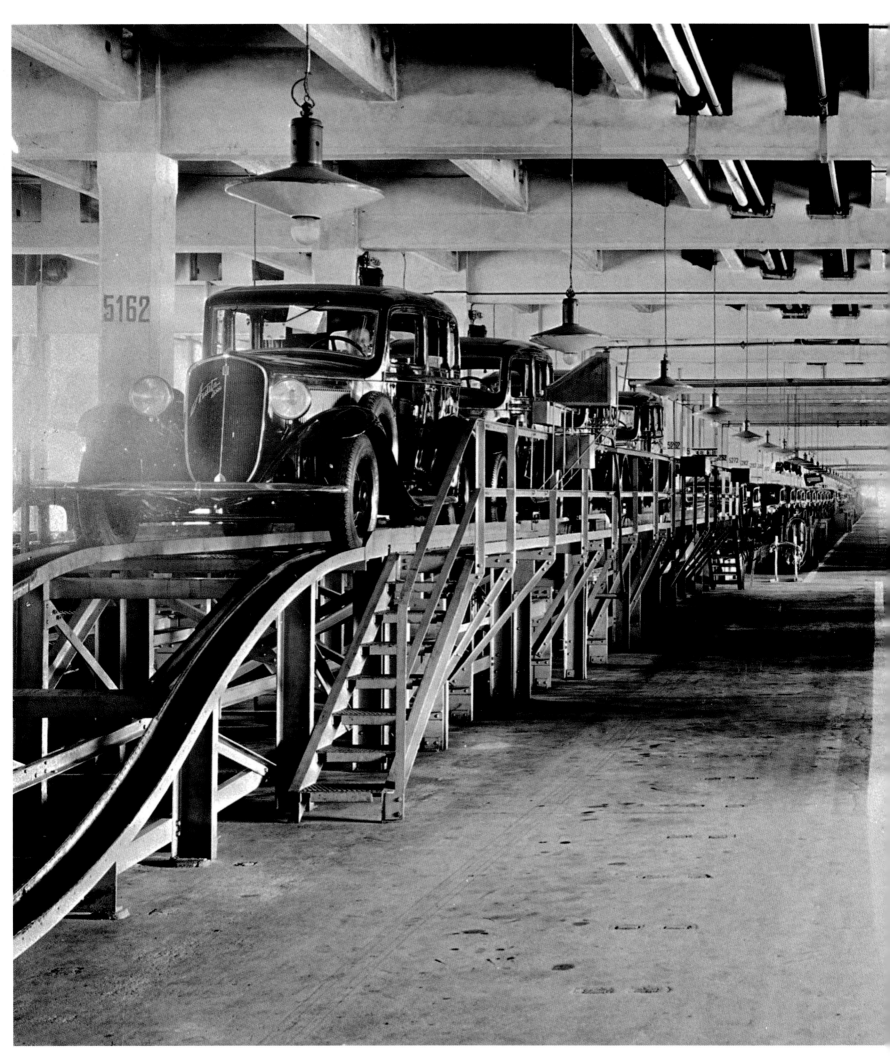

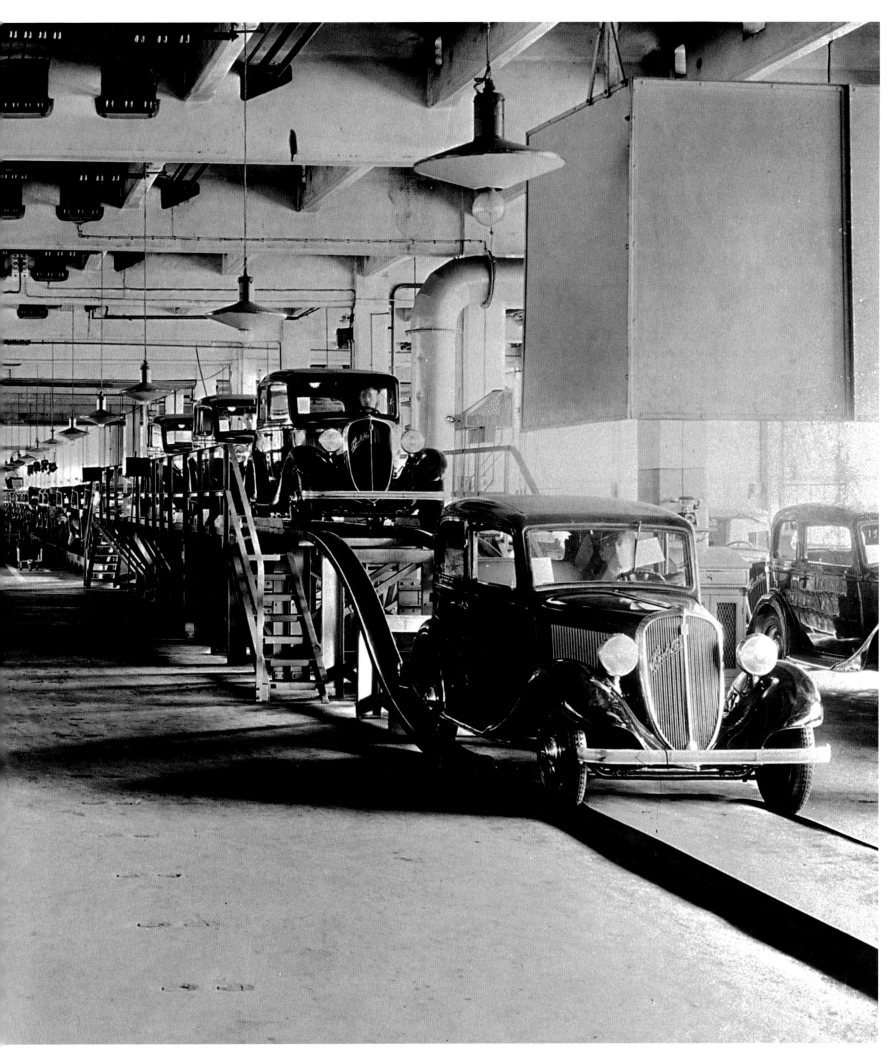

목차 Contents

좋은 디자인에 대한 단상
테렌스 콘란 Terence Conran

'좋은 디자인이란 무엇인가?'라는 질문은 너무나 흔하지만 여기에 명쾌한 답을 제시하는 경우는 매우 드물다. 그러나 사실 답은 간단하다. 좋은 디자인이란 사물 그 자체에서 드러나게 마련이다. 좋은 사물 그 자체가 좋은 디자인이라고 할 수 있는 것이다. 머리를 써서 현명하게 디자인하지 않은 사물은 제대로 작동하지 않는다. 사용하기에 불편하다는 말이다. 만듦새도 조악하며 보기에도 흉해서 값어치를 다하지 못한다. 이런 물건은 사용자에게 즐거움을 줄 수 없다. 즉 나쁜 디자인인 것이다. 디자인이 나쁜 사물을 원하는 사람은 아마 없을 것이다. 좋은 디자인이란 결국 지성을 눈에 보이는 그 어떤 것으로 드러내는 일이다.

모든 사물은 만든 사람의 신념을 드러낸다. 모든 사물은 디자인된다. 의식적으로든 무의식적으로든 사물의 제작에는 끊임없는 의사결정 과정이 따른다. 그러한 결정들은 사물의 제조방법, 사용방법 그리고 외형에 영향을 미친다. 의사결정 과정은 돌화살촉에서부터 크루즈 미사일에 이르기까지 모든 사물에 적용된다. 접시에 음식을 담는 일조차 디자인 의사결정 과정이 수반된다. 그것은 개개인의 서명과 마찬가지로 다른 사람에게 자신을 내보이는 일이기 때문에 매우 중요하다.

나는 좋은 디자인 또는 사려 깊은 디자인이란 98퍼센트의 상식과 2퍼센트의 신비한 요소, 즉 우리가 흔히 예술 또는 미학이라고 지칭하는 무엇으로 이루어져 있다고 생각한다. 이것이 '좋은 디자인이란 무엇인가'에 대한 나의 대답이다. 좋은 디자인으로 만든 사물이라면 제대로 작동해야 하며, 소비자가 그 물건의 가격을 수긍할 수 있어야 한다. 또한 반드시 소비자에게 사용상의 즐거움, 미학적인 즐거움을 제공해야 한다. 더불어 그 품질이 가격에 상응하는 것이어야 한다. 거기에 혁신성이 보태진다면 보다 더 좋은 디자인이 될 수 있다. 뿐만 아니라 좋은 디자인의 제품은 통상적으로 수명이 길고, 사용하면 할수록 더 멋진 물건으로 거듭난다. 세월의 흔적이 더해질수록 더 아름다워지는 것이다. 낡은 청바지, 오래전에 인쇄된 책, 가죽 의자, 좋은 구두, 단단한 테이블과 의자가 그 훌륭한 사례다.

나는 디자이너가 종이 위에 또는 컴퓨터로 디자인을 하기 이전에 반드시 리서치 과정을 수행해야 한다고 생각한다. 자동차 디자이너 피터 홀버리Peter Horbury는 디자인 작업에 들어가기 전에 그에게 영감을 준 모든 사진을 벽에 붙인다. 포드Ford사의 새로운 픽업트럭을 디자인할 때 그는 자료 보관소에서 찾아낸 유선형 트레일러와 증기기관차의 사진을 참고

했다고 한다. 그는 "디자이너는 이야기를 할 수 있어야 한다"고 말한다. 디자이너는 역사를 알아야 한다. 역사를 모르면 과거의 것을 반복하기 때문만은 아니다. 역사로부터 배워야 하기 때문이다. 그러나 디자이너가 지향해야 하는 것은 과거가 아니라 미래다. 디자이너의 역할은 역사를 반복하는 것이 아니라, 역사를 만드는 것이다. 한편 시장을 이해하는 것도 매우 중요하다. 그것은 사람들이 어떻게 살아가는지, 어디서 살고 있는지, 돈은 얼마나 버는지, 어떤 열망을 가지고 있는지를 이해하는 것이다. 디자이너가 무엇을, 어떻게, 왜 디자인하는지에 대한 분명한 생각을 가지고 있을 때, 사람들의 삶은 보다 풍요로워질 것이다.

이 모든 것은 사실 제조 과정, 제품의 재료, 유통방식과 밀접한 연관이 있다. 제조 공정이나 도구에 관해 이해하지 못하는 상태에서는 그 어떤 디자이너도 효과적인 디자인을 할 수 없다. 가격 구조나 유통, 판매 구조를 모르는 경우도 마찬가지다. 제품이 어떤 경로로 팔릴 것인지, 어떻게 진열되고 어떻게 포장될 것인지를 파악하는 것은 디자이너의 작업 과정에서 매우 중요하며, 따라서 초기 단계에 확실하게 이해해야만 한다.

혁신성은 좋은 디자인의 결정적 요소다. 현존하는 문제에 대해 새로운 해결책을 제시하는 것은 디자이너가 해야 할 중요한 일이다. 그러나 끊임없이 새로운 것만을 추구하는 것이 좋은 디자인이라는 말은 아니다. 좋은 디자인은 지속성을 지닌다. 내가 지금까지 경험한 바로는 유용한 새로움을 찾는 일과 지속되는 가치를 획득하는 일, 둘 사이의 긴장감이야말로 디자이너들에게 창의적인 에너지를 제공하는 일등공신이었다. 또한 디자이너는 항상 엔지니어나 재료 연구가들과 적절한 협업 관계를 유지할 필요가 있다. 이러한 협업 관계는 앞으로 점점 더 중요해질 것이다. 눈에 보이지 않는 전자 정보가 경제 활동의 중요한 부분으로 자리 잡아가고 있는 현 세계에서 미술, 디자인, 건축에 관한 기존의 개념 정의와 구분이 점차 불분명해지고 있기 때문이다.

변화하는 세상에서도 어떤 것들은 변하지 않고 지속된다. 제대로 작동하고, 보기에 아름다우며, 적절한 가격의 제품을 만들어 사람들의 삶의 질을 높이는 것. 이것이 바로 변치 않는 디자이너의 의무라고 나는 굳게 믿고 있다. 또한 그것이 가장 현명한 해결책이라고 생각한다.

아래: 벤치마크Benchmark사와 콘란숍Conran Shop을 위한 테렌스 콘란의 가구 스케치. 손과 머리가 연결된다. 가끔씩!

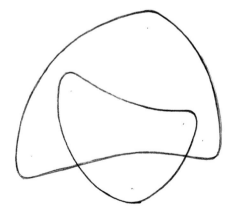

THOUGH HUMAN GENIUS IN
ITS VARIOUS INVENTIONS
WITH VARIOUS INSTRUMENTS
MAY ANSWER THE SAME END,
IT WILL NEVER FIND AN
INVENTION MORE BEAUTIFUL OR
MORE SIMPLE OR DIRECT THAN

NATURE, BECAUSE IN
HER INVENTIONS
NOTHING IS LACKING
AND NOTHING
SUPERFLUOUS.

LEONARDO DA VINCI

디세뇨disegno에 대하여
스티븐 베일리 Stephen Bayley

르네상스 시기에 제도공들은 '디세뇨'라고 불리는 일을 했다. 그중 가장 훌륭한 제도공이라 할 수 있는 레오나르도 다 빈치에게 디세뇨란 단순히 뭔가를 그리는 미술이나 기술을 의미하는 것이 아니었다. 그것은 머릿속 생각을 시각적으로 소통하는 능력을 일컫는 말이었다. 디세뇨에 관한 레오나르도 다 빈치의 해석은 오늘날 우리가 '디자인'이라고 부르는 것과 매우 유사하다. 머릿속 생각을 개념화하고, 그것을 재료를 통해 표현하고, 또 실연해 보임으로써 증명하는 과정이라는 점에서 그러하다. 디세뇨라는 말은 16세기에 영어권으로 넘어왔고, 단순히 '그리다'라는 의미가 아닌 '의도'를 뜻하는 말이 되었다.

오늘날 디자인이라는 말은 이 두 가지를 모두 의미한다. 즉 디자인은 창의적 표현과 이성적 목적의 유용한 조합이다. 레오나르도 다 빈치는 일찍이 이 점을 간파하고 있었던 것이다. 밀라노 대공 로도비코 스포르차Lodovico Sforza에게 보낸 구직 편지에서 그는 자신의 능력과 업적을 늘어놓았는데, 실용적인 운하의 디자인을 장식적인 그림이나 조각 작품보다 훨씬 더 앞서 언급했다. 디자인은 실제로 작동하는 예술인 것이다.

조각가 에두아르도 파올로치Ediardo Paolozzi가 대가에 대한 경의를 표하고 있다. 레오나르도 다 빈치는 로도비코 스포르차에게 보낸 구직 편지에서, 화가로서의 천재성보다 디자이너로서의 능력을 더 앞세웠다.

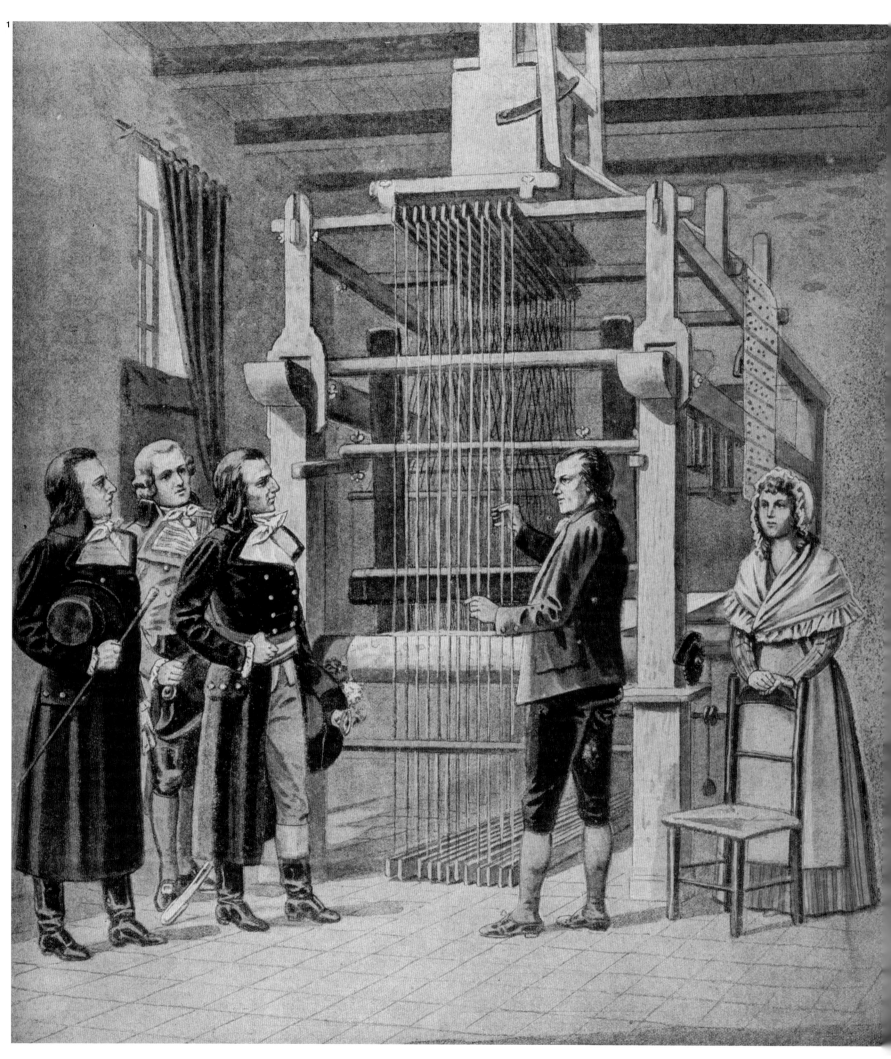

1: 루이스 자카르Louis Jacquard는 당시로서는 선구적 기술이었던 천공 카드를 직조기에 도입하여 기존의 단순 노동을 기계화했다. 자카르가 1801년 프랑스 리옹에서 라자르 카르노Lazare Carnot에게 자신의 발명품을 보여주고 있다.

2: 화가 윌리엄 호가스는 1753년 제품의 미학적 요소를 논한 최초의 저서 《아름다움에 대한 해석》을 출간했다. 피라미드 속에 그려진 호가스의 추상적 개념 '아름다움의 길line of beauty'은 다가올 산업의 시대에 미술과 디자인이 과거의 억압에서 해방될 것임을 암시하고 있다.

현대 디자인modern design은 생각보다 문화적으로 상당히 오래된 개념이다. 그 탄생은 크게 두 가지 역사적 변화에 뿌리를 둔다. 그중 하나는 생산 공정을 보다 작은 단위로 나누는 '분업'의 도입이다. 18세기 스코틀랜드 경제학자 애덤 스미스Adam Smith가 말했듯이, 분업을 통해 제조업자는 더 많은 이익을 남길 수 있었다. 다른 하나는 '대량생산 기술의 발달'인데, 이를 통해 생산단가를 낮출 수 있다는 생각이 바탕에 깔려 있었다. 이러한 공정의 혁신은 제품 생산에 필요한 계획들이 보다 치밀해야 함을 의미했다. 이와 같은 변화를 둘러싼 기술적·사회적 변혁을 흔히 산업혁명이라고 부른다.

산업혁명은 영국의 엔지니어들과 사업가들이 주도한 일련의 과학기술적 발명과 함께 시작되었다. 다른 유럽 국가들도 새로운 과학기술을 경험하고 있었지만 영국은 안정된 정치 상황과 중앙집권적 정부, 실용적이고 자유로운 기업 전통, 풍부한 자원 등의 유리한 여건을 바탕으로 과학기술의 상업적 가능성에 일찍 눈을 뜰 수 있었다. 그리하여 다른 나라보다 먼저 산업혁명의 예술적·사회적 문제들을 다룰 수 있었고, 그 결과 현대 디자인 또한 영국에서 처음으로 그 모습을 드러냈다.

18세기는 이성에 대한 믿음이 지배하고 있었기 때문에 자연물뿐만 아니라 인공물에 대한 호기심이 넘쳐났다. 문학은 산업에 대한 비유로 가득 찼으며, 시인들은 공장을 보면서 미래 세계를 꿈꾸었다. 예를 들어, 제임스 톰슨James Thomson은 그의 시 〈사계The Seasons〉(1726~1730)에서 "산업, 그 거친 힘은 신의 축복!"이라고 노래했다. 또한 화가 윌리엄 호가스William Hogarth는 그의 저서 《아름다움에 대한 해석The Analysis of Beauty》(1753)에서 예술 작품에 대한 인간의 반응을 지배하는 법칙을 찾아내려고 했다. 그에게 아름다움이란 '적합성'이었다. 그는 아무리 매력적인 형태라도 적절히 쓰이지 않는다면 보는 이에게 혐오감을 일으킬 수 있다고 생각했다.

호가스는 적합성이라는 새로운 분석 방법을 예술 비평에 도입했다. 그의 책에서 로코코 건축을 비판한 다음과 같은 대목은 그것을 보여주는 좋은 예다. "배배 꼬인 기둥은 매우 장식적이며 약함을 상징한다. 그렇기 때문에 뭔가 크고 육중한 것을 떠받치는 데 사용되면 보기에 좋지 않다." 한편 호가스는 예술 작품뿐만 아니라 소비 제품의 출현에 대해서도 관심이 많았다. 그래서 책의 권두화로 런던 하이드 파크 코너Hyde Park Corner에 있는 존 치어John Cheere의 조각 판매 정원을 그린 그림을 사용했다. 조각 정원에는 고대 그리스와 로마 시대 조각상을 복제한 상품들이 놓여 있었다. 그 복제 조각상들은 늘어나는 중산계급 시장을 겨냥해서 만든 것이었다. 당시 영국 귀족들은 진짜 고대 예술품을 사러 이탈리아로 그랜드 투어grand tour라 불리는 여행을 떠나곤 했는데, 그러한 비용을 감당하기 힘들었던 중산계급은 자신이 취향과 안목을 가진 사람이라는 것을 보여줄 요량으로 복제품을 구입했다.

이러한 복제 조각상들은 현대적인 취향의 태동을 알리는 단서이자 예술과 산업이 만난 시대를 보여주는 상징물이었다. 또한 복제품은 대량생산이 막 시작되던 당시에 제조업자와 예술가가 제품 스타일의 의미에 대해서 잘 알고 있었다는 사실을 드러낸다. 이러한 변화는 산업에 문화를 도입함으로써 디자인이 탄생했고, 한편으로 단순한 작업을 하던 수공업자들

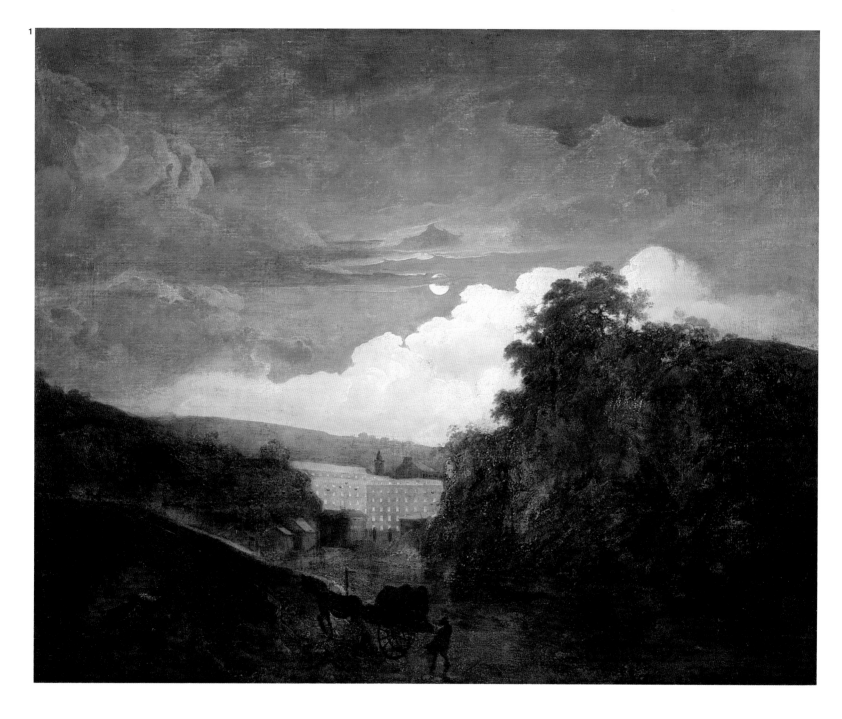

"우리는 새로운 스타일의 창출을 위한 기반 강화에
힘써야 한다. 나는 역사가 모든 것을 허용하고,
강력한 기계가 여러 가지를 가능하게 해준다고 해도
존재할 가치가 없는 것은 절대 만들지 않는다는
기본 정신을 지켜야 한다고 생각한다."

헨리 반 데 벨데Henry van de Velde

이 경제 영역에서 점차 사라지기 시작했음을 나타낸다. 아울러 복제품을 구입하는 계급이 생겨나고, 상류층인 척하기 위한 복제품들이 꽤 오랫동안 시장을 지배했다는 사실을 드러낸다.

호가스가 런던에서 이러한 문제들에 추상적으로 접근하고 있을 때, 훗날 영국 산업의 거점이 되는 미들랜드 Midlands에서 조자이어 웨지우드Josiah Wedgwood는 산업혁명 초기의 현실에 발맞춰가고 있었다. 조각가 존 플랙스 먼John Flaxman은 버슬렘Burslem의 한 교회에 있는 웨지우드의 기념비에, "그는 별것 없는 초라한 공장을 우아한 예술 작품으로, 그리고 국가 산업의 중요한 부분으로 탈바꿈시켰다"고 적었다. 대량생산 체제 이전에는 개인 또는 수공업자들이 고안에서부터 판매 계획에 이르는 제작의 모든 과정을 담당했다. 그러나 산업혁명 이후 디자이너가 등장하면서 이때 부터 이들은 생산과 소비의 순환 고리 속에서 제작자와 구별되는 계획자의 역할을 담당하기 시작했다. 새로운 생산 체제는 제작과 고안 과정을 분리시켰고, 제작과 판매 역시 구분되도록 만들었다. 웨지우드는 상품 생산에 이러한 분업을 처음 시도 한 사람이었다. 그는 제품의 디자인을 위해 조각가 존 플랙스먼, 화가 조지 스텁스George Stubbs 그리고 많은 이탈리아의

"디자인은 가장 먼저, 가장 중요하게 고려해야 하는 부분이다"

로제 탈롱Roger Tallon

1: 더비Derby의 화가 조셉 라이트 Joseph Wright는 산업혁명이라는 역사적 사건을 최초로 인식하고 기록한 예술가였다. 그가 그린 '한밤중의 아크라이트 면직물 공장Arkwright's Cotton Mill by Night'(1782~1783)은 산업적 광경을 표현한 최초의 유화 작품이다.

2: 왕립미술협회의 설립자 윌리엄 시플리.
3: 호가스의 저서 《아름다움에 대한 해석》의 속표지에는 하이드 파크 코너에 위치한 존 치어의 조각 정원이 그려져 있다. 치어는 고전조각 복제사업의 선두주자였으며, 새로이 출현한 중산계급 소비자들에게 '앤티크'라는 새로운 유행을 전파했다.

무명 조각가들을 고용했는데, 그들은 모두 상품의 외형을 책임졌을 뿐, 제작에는 일체 관여하지 않았다. 이렇듯 웨지우드는 산업 공정에 현직 '예술가'를 도입한 최초의 사람이었고, '디자이너'라는 새로운 직종을 탄생시킨 사람이었다.

마케팅에서 웨지우드가 거둔 성과는 모두 미래 지향적인 것이었지만 그의 사업에도 복고의 요소가 있었으니, 그것은 그가 고용한 예술가들이 추구하던 스타일, 바로 당시에 유행하던 신고전주의 양식이었다. 진보의 필요성에 대한 믿음이 확산되었음에도 18세기 후반의 예술가들에게 '진보'란 고작해야 그리스나 로마 시대 예술품의 재해석에 불과할 따름이었다. 당시 웨지우드사의 가장 유명한 제품은 고대 로마의 유리 화병을 복제한 '포틀랜드Portland'(1790) 화병이었으며, 스태퍼드셔Staffordshire에 위치한 그의 공장에는 고대 에트루리아 예술품의 이미지가 연상되도록 '에트루리아Etruria'라는 이름을 붙였다.

한편 웨지우드는 기술적 혁신들을 체계적으로 정리한 실험 일지를 만들었을 정도로 대량생산 기술의 발전에도 크게 공헌했다. 그는 도기류 생산에 쓰이는 고온계를 개발한 공로로 왕립협회Royal Society 회원이 되기도 했다. 그의 실험 정신과 자기 수련의 태도는 상업적 야망을 성취하는 데에도 적용되었고, 그런 측면에서 보면 그는 마케팅의 선구자이기도 했다. 웨지우드는 대량생산 방식을 통해 확인한 가능성들을 실현하기 위해 런던에 도자기 상점을 냈다. 그는 도자기 제품을 실용적 제품군과 미적 제품군으로 구분했는데, 이는 18세기 사람들이 이미 디자인의 실용적 측면과 미적 측면을 구분하고 있었음을 잘 보여주는 사례다.

산업의 새로운 흐름은 관(官) 차원에도 교육적·상업적 영향을 미쳤다. 상업과 미술을 통합하기 위한 야심 찬 계획의 일환으로, 윌리엄 시플리William Shipley는 1754년에 미술협회Society of Arts를 창설했다. 이는 후에 왕의 인가를 받아 왕립미술협회Royal Society of Arts로 승격된다(1908). "기업을 장려하고, 과학을 확산시키고, 미술을 세련되게 하고, 제품의 질을 향상시키고, 상업을 촉진한다"는 미술협회의 목적은 영국 산업계몽주의의 물질적·정신적 목표를 축약한 것이나 다름없었다. 이 협회는 엄정하게 선출된 저명한 과학자들이 매우 폐쇄적으로 운용하던 왕립협회를 본뜬 것이었지만, 그보다 더 민주적이고 대중적이며, 더 실용적인 열망을 가지고 있었다. 또한 이 협회는 산업혁명을 실행하고, 산업 생산에 있어서 미적인 측면을 관리하여 영국이 산업적으로 국제적 우위에 있음을 인정받게 만들려는 기관이었다.

그러나 미술협회가 이룬 실제 결과는 슬프게도 실용적이라기보다는 이론적일 뿐이었다. 협회 창립 80년 후, 영국은 제조업과 상업 분야 모두 크게 발달했고 미술 분야도 나름대로 잘 나가고 있었지만 제품의 디자인 분야는 미래를 위한 기준을 전혀 제시하지 못했다. 이미 프랑스와 독일, 후에는 미국에 이르기까지, 무르익은 산업화를 바탕으로 영국보다 더 세련된 제품을 생산하고 있었다. 영국은 1830년대에 의회상임위원회를 구성하여 외국 수입품의 증가 문제와 '제조업 인구는 물론 전 국민의 미술적 소양을 높이고 이들에게 디자인의 원리를 가르치기 위한 최선의 방법에 대해 논의했다. 외국의 명망가들이 위원회에 초청되어 경험담을 이야기했는데, 그들은 프랑스와 독일의 교육과 제품의 질이 이미 따라잡기 힘들 정도로 앞서 가고 있다는 사실을 확인시켜주었다. 프랑스나 독일의 디자인이 우수해진 것은 교육정책 덕분이었다. 프랑스와 독일의 학교들은 젊은 디자이너들의 훈련장이 되었고, 우수한 제품을 교육적 사례로서 수집했으며, 제조업자들은 제품 디자인에 활용할 수 있는 모델들을 제시했다.

영국의 의회상임위원회는 1836년 〈미술과 제품에 관한 보고서Report on Arts and Manufactures〉를 제출했고, 미래의 영국 산업을 지키기 위한 유일한 방법은 "근면하고 진취적인 사람들에게 '예술에 대한 끊임없는 사랑'을 불어넣는 일뿐"이라고 결론지었다. 〈웨스트민스터 리뷰Westminster Review〉지는 의회상임위원회의 보고서에 대해 다음과 같이 논평했다. "우리의 저급한 취향과 그에 따른 국가적 손실에 관한 충분하고도 엄청난 증언들! 그들의 조언은 고통스럽지만 유익한 것이다."

"문명인다운 건축가라면

발달된 도구와 개선된 이론들을 기꺼이 수용해야 한다.

예를 들어 증기기관은 재봉부터 돌이나 목재와 같은

재료를 운반하고 가공하는 일에 이르기까지 여러 분야에서

사용할 수 있는 매우 가치 있는 동력원이다.

나는 이러한 발명의 역사가 가로막히는 것을 원치 않는다.

다만, 그것이 올바르게 쓰이기를 바란다."

어거스터스 웰비 노스모어 퓨진Augustus Welby
Northmore Pugin

이 1836년의 보고서는 장식미술로서 디자인을 가르치는 학교를 세우기 위한 국가 주도 사업의 시발점이 되었다. 또한 이 보고서는 박물관의 설립을 자극하기도 했는데, 이는 각 시대의 우수한 유물들을 모아서 젊은이들에게 보여주는 일이 크게 유익할 것이라는 믿음에 기반한 것이었다. 1837년 서머싯 하우스Somerset House의 낡은 왕립학교Royal Academy 건물에 최초의 디자인 학교가 세워졌으며, 이것이 오늘날 왕립미술대학Royal College of Art의 기원이 되었다. 몇몇 진취적인 비평가들은, 디자인 학교의 설립이 새로운 기계 시대에 순수미술이 산업 디자인으로 대체될 것을 상징한다고 평가했다. 화가 윌리엄 다이스William Dyce는 런던 디자인학교London School of Design에 자카드식 직조기를 설치했으며, 그의 후임은 인체 드로잉 시간을 없애고 대신 유리와 도자기의 표면 장식 시간을 늘렸다. 이러한 과감한 시도들이 행해지고, 런던 이외에도 전국에 17개나 되는 디자인 학교들이 설립되었지만 1846년에 다시 소집된 의회위원회는 이러한 대담한 실험들은 실패작이라고 선언했다. 다음의 문답을 통해 그 실패가 어느 정도인지를 짐작할 수 있다. 당시 영국 수상이 화가 벤저민 로버트 헤이든Benjamin Robert Haydon에게 이렇게 물은 적이 있었다.

"대중의 예술적 취향을 높일 방법이 없을까요?" 그러자 헤이든은 "그것을 제대로 교육할 수 있는 방법이 전혀 없는데, 어떻게 그게 가능하겠습니까?"라고 대답했다.

실패의 원인은 우선 디자인 학교의 선생님들이 대부분 순수미술가였기 때문에 상업적으로 무엇이 필요한지를 알지 못했다는 점에 있었다. 또한 공적인 사회 활동의 영역에서 점차 '산업'과 '문화'가 별개의 것으로 구분되기 시작했다는 사실을 지적할 수 있다. 그래서 도자기, 의류, 금속 제품과 같은 산업 분야에서 일하는 디자이너들은 순수예술가나 건축가와 같은 대접을 받지 못했다. 영국은 19세기에 일어난 전반적인 상업의 확대로 대량생산과 유통 과정에 디자인 분야를 완전히 통합시킬 수 있는 좋은 기회를 맞고 있었다. 그러나 국가의 책임자들은 대중적 취향이나 수출 증대에만 관심이 높았을 뿐, 산업 분야에서 일하는 예술가들에게 실질적인 기회를 제공하는 일에는 신경을 쓰지 않았다.

그러나 같은 시기 독일과 미국의 상황은 달랐다. 두 나라는 19세기 후반에 이르러 빠른 속도로 산업화되었고, 디자인에 관한 문제에 보다 실용적으로 접근했다. 처음부터 두 나라는 제조업과 디자인이 보다 통합적으로 활용되기를 원했고, 특히 새로이 등장한 전기 산업 분야에서는 그러한 열망이 더욱 강했다. 영국에서는 전기 산업 분야가 이 두 나라보다 한참 후에야 도입되었다. 독일의 건축가 페터 베렌스Peter Behrens는 한 기업의 모든 디자인을 통합적으로 관리하는 일을 맡은 최초의 디자이너였다. 그는 AEG(Allgemeine Elektrizitäs Gesellschaft)사를 위해 포스터에서부터 주전자, 건물에 이르기까지 모든 것을 디자인했다. 기업 이미지 통합 작업Corporate Identity programme(CI)의 시초로 일컬어지는 페터

1: 조자이어 웨지우드는 1769년 영국 스태퍼드셔에 도자기 공장을 세웠는데, 고전주의적 이상에 심취한 나머지 공장이라는 '산업적' 업에 '에트루리아Etruria'라는 '회고적' 이름을 붙였다. 공장 건물 옆에 만들어진 수로는 오늘날의 초고속 통신망과 비슷한 수준의 첨단 기술이었다.

2: 조각가 존 플랙스먼은 파란 바탕에 흰조각을 얹은 웨지우드사의 재스퍼 Jasper 도자기 제작을 위해서 1778년 '춤추는 시간Dancing Hours'이라는 원형 모델을 만들었다.

3: 빈 공방Wiener Werkstätte은 1903년 설립되었다. 사진의 1909년형 커피 주전자를 비롯한 빈 공방의 금속 제품들은 그 엄격한 기하학적 형태로 인해 기계미학을 드러내는 듯이 보이지만 실제로는 모두 수공으로 제작된 것들이다.

4: 페터 베렌스는 AEG사의 시각물과 건물, 제품을 모두 디자인했다. 이 전기주전자 가격표는 1910년부터 1913년 사이에 사용된 것이다. 베렌스는 명료한 타이포그래피를 찾기 위해 노력했고, 그 결과 15세기 베네치아 서체에 주목했다.

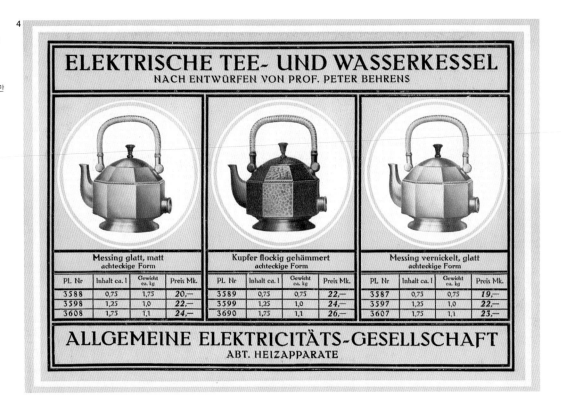

베렌스의 이런 야심찬 시도는 당시 영국의 산업이 독일 등의 이웃 나라들에 비해 얼마나 뒤처져 있었는지를 비교할 수 있는 좋은 사례다.

기업 이미지란 기업의 시각적 특성을 보여주는 모든 것들을 총칭한다. 기업 이미지 디자이너들은 제품 디자인과 같이 기업의 매출과 연관된 것들을 디자인할 뿐만 아니라, 명함이나 편지지에서부터 트럭 기사의 복장에 이르기까지 시각적으로 기업을 표현할 수 있는 모든 것을 계획하고 관리했다. 기업 이미지 통합 디자인 분야의 선구자는 독일의 페터 베렌스였지만 이 분야의 꽃을 피운 곳은 미국이었다. 1950년대 기업 이미지 통합 작업의 성공적인 사례인 IBM의 디자인을 맡았던 엘리엇 노이스Eliot Noyes는 이렇게 말했다. "옷이 사람을 만들 수는 없지만, 그것을 입은 사람에 관해 무언가를 말해 줄 수는 있다."

대부분의 미국 컨설턴트 디자인 회사들은 제품 디자인이 아닌 기업 이미지 통합 작업을 전문으로 삼았다. 안스파흐 그로스만 포르투갈Anspach Grossman Portugal, 리핀콧 & 마굴리스Lippincott & Margulies, 랜도사Landor Associates 등이 그 대표적인 사례다. (솔 바스Saul Bass, 헨리 헨리온Henri Henrion, 울프 올린스Wolff Olins 그리고 319쪽 디자인의 국가별 특성 중 미국과 영국 부분 참조) 그러나 1990년대 후반 어느 시점부터 기업 이미지에 대한 관심은 브랜딩branding이라는 새로운 화두로 옮겨갔다.

"모든 사람이 전문 디자이너가 될 수는 없다. 그것은 가능하지도 않고, 또 바람직하지도 않다. 예컨대 모든 사람이 회계사가 될 수는 없다. 하지만 대차대조표를 이해할 수 있을 정도로 배우는 일은 가능하다."

고든 러셀Gordon Russell

2

합법적 약탈* Lawful prey
: 대량 소비 Mass-consumption

19세기의 취향에 관한 이야기는 마치 혼란과 위기를 다룬 드라마와 비슷하다. 2막으로 구성된 드라마의 1막은 새로운 고고학적 발굴로 인해 신고전주의가 추종하던 고전적 가치들의 권위가 실추되면서 시작되었다. 당시 고전주의에 대한 신봉은 조슈아 레이놀즈 경Sir Joshua Reynolds과 그의 학파가 떠받치고 있었는데, 새로운 고고학의 성과물들이 그들이 쌓은 탑의 토대를 침식했다. 고대 그리스 사원의 본 모습이 신고전주의 애호가들이 환호하던 백색의 금욕적 건축물이 아닌 화려한 색상으로 장식된 것이었다는 사실이 드러난 것도 파리 북역을 디자인한 프랑스계 독일인 건축가 야코프-이그나츠 히토르프Jakob-Ignaz Hittorff(1792~1867)가 이탈리아 남부 시칠리아에서 발굴한 유적 덕분이었다.

한편 드라마의 2막은 생산량의 폭증으로 여러 계층에 소비주의가 확산되면서 시작되었다. 소비주의가 급격히 도래한 원인은 여러 가지다. 우선, 제조 기술 발전에 힘입은 대량생산 체제의 도입으로 인해 상품의 양이 엄청나게 늘어난 것을 들 수 있다. 또한 19세기 후반 들어 인구가 급증하고 생활이 점차 윤택해지면서 제품 소비의 증가를 불러오는 도시화가 빠른 속도로 진전된 것 역시 중요한 원인이라고 할 수 있다. 1860년 무렵엔 다양한 계급의 사람들이 역사상 그 어느 때보다도 많은 제품들을 꾸준히 구입하게 되었다. 따라서 디자인이 굉장한 영향력을 발휘하기 시작했다.

이제 더 이상 레이놀즈 경과 같이 한 사람이 한 시대의 취향을 좌지우지하는 일은 있을 수 없었다. 신고전주의와 같은 단일 취향이 아닌 매우 다양한 취향이 19세기를 풍미했다. 대량소비 문화로 말미암아 귀족 계급의 품위와 자신감을 드러내며 시대를 주도하던 리젠시Regency 스타일은, 빅토리아Victoria 시대의 사회적·산업적 변동이 고스란히 반영된 다양한 유행에 그 자리를 내주었다. 그리고 이러한 다양한 취향을 합리화하기 위한 예술적·철학적 시도들이 20세기 디자인의 근간이 되었다.

신고전주의의 권위가 사라지자 19세기 디자이너들은 자신의 아이디어에 권위를 부여해줄 대안을 찾기 시작했다. 이런저런 옛 양식들을 뒤섞은 절충주의를 따르는 이들도 있었고, 스타일의 도덕성에 매달린 이들도 있었다. 주택 건설과 제품 디자인의 범람에 반발했던 초기의 대표적인 인물은 기이한 건축가 어거스터스 퓨진Augustus Pugin이었다. 그는 중세 시대를 이상적 모델로 삼았다. 그에게 중세 시대는 그가 살고 있던 19세기의 '궁핍한 사람들'의 세상, 그 정반대에 위치한 완벽하게 조화로운 세계였다. 건축 분야가 중심이 되어 도덕적 예술의 중요성을 일깨웠던 고딕부흥운동Gothic Revival에서 퓨진은 최고의 예술가이자 정신적 지주였다.

1: 건축가 야코프-이그나츠 히토르프는 고고학적인 연구로 고대 그리스 신전들이 신고전주의가 상상했던 것처럼 금욕적 건축물이 아니라 화려하게 장식된 것이었다는 사실을 밝혀냈다. 이로 인해 취향에 대한 기준이 산산이 부서졌고, 스타일 과잉의 하이 빅토리아 High Victoria 양식이 도래했다. 그림은 히토르프의 셀리논테 엠페도클레스 신전복원도Restitution du temple d'Empedocle a Selinonte(1828)이다.

2: 19세기 후반에 이르기까지 비누는 평범한 제품이었다. 그러나 윌리엄 헤스케스 레버William Hesketh Lever가 선라이트Sunlight 비누를 출시하면서부터 브랜딩의 역사가 시작되었다.

2

* 영국의 미술 평론가이자 사회 사상가인 존 러스킨John Ruskin은 '합법적 약탈Lawful Prey'이라는 글을 통해 자본주의 경제에서 낮은 가격을 선호하는 구매 성향이 결국은 소비자 자신을 착취의 대상으로 만든다고 했다.

"당신은 사물의 질을 높이기 위하여

얼마나 많은 일을 할 수 있는가?

또한 질을 떨어뜨리는 요인들을 어떻게 피할 것인가?

만일 디자이너에게 도덕적 의무가 있다면,

또는 기회가 있다면, 해야 할 일은 바로 그것이다."

조지 넬슨George Nelson

당시 영국 수출 침체에 대한 해답으로서 디자인을 강조했던 고위 관료 헨리 콜Henry Cole에 비하면 퓨진의 사상은 전혀 실용적이지 못했으나 콜과 그 부류의 사람들에게 깊은 영향을 끼쳤다. 1849년 콜이 창간한 〈디자인과 제품 저널Journal of Design and Manufactures〉은 퓨진의 사상을 '안전하게' 각색한 내용이 대부분이었다. 그러나 때로는 퓨진의 중세주의와는 거리가 먼, 과도하게 상업적인 내용이 실리기도 했다. 퓨진과 콜은 둘 다 정부가 설립한 디자인 학교를 강하게 비판하는 입장이었고, 이에 관해 퓨진은 다음과 같이 말했다.

"나는 디자인 학교에 대한 희망을 버렸다. …… 그 학교들은 진정한 예술적 취향과 감수성을 복원하는 데에 오히려 방해가 될 뿐이다. 왜냐하면 창의적이고 우수한 디자인을 생산할 수 있는 예술가는 단 한 명도 길러내지 못한 채 이미 오래되어 진부하기 그지없는 모델들을 계속 베끼도록 만드는 탓에 학생들의 실력이 더 나빠지기 때문이다."
콜 역시 퓨진과 같은 의견을 가지고 있었다.

시대의 무질서에 대한 퓨진의 해결책은 바로 중세 건축을 재조명하는 일이었다. 그는 '좋은 사회'가 '좋은 사람'을 만들고, '좋은 사람'이 '좋은 디자인'을 만든다고 믿었다. 그러나 그를 단순히 복고적 낭만주의자로 치부할 수는 없다. 그는 형태의 적합성에 관해서도 상당히 앞선 생각을 가지고 있었다. 그의 저서《도덕적 건축Christian Architecture》(1841) ('Christian'은 도덕적 우위 또는 문명화된 상태를 의미한다—역주)에서 그는 이렇게 말했다.

"오늘날 금속 제품 작업자들의 어리석음을 일일이 열거하는 것은 불가능하다. 모든 제품들은 실용적 아름다움보다 기만적이고 위선적인 통념을 따르고 있다. 예술가들이 가장 편리한 형태를 찾고 장식하는 일 대신 사물의 실제 목적을 감추는 무절제한 화려함을 추구하기 때문에, 얼마나 많은 일상 사물들이 괴이하고 바보스럽게 만들어지는지 똑똑히 보라!"

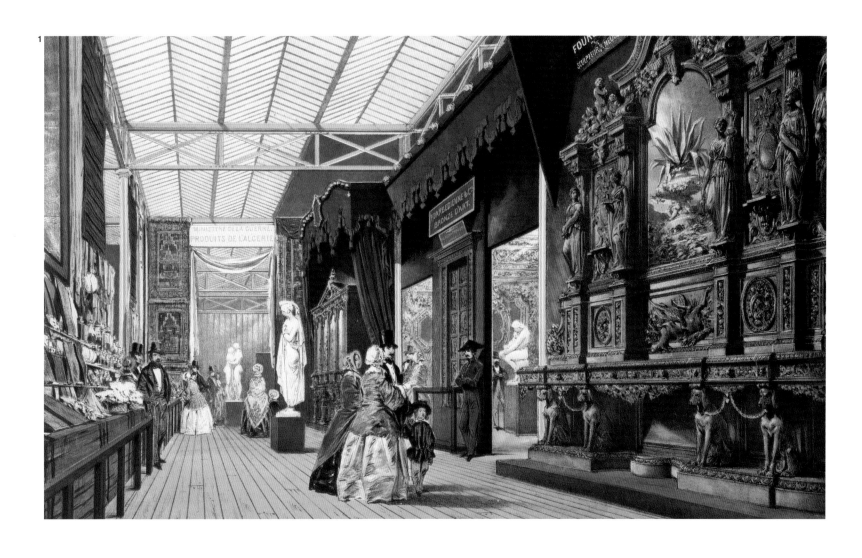

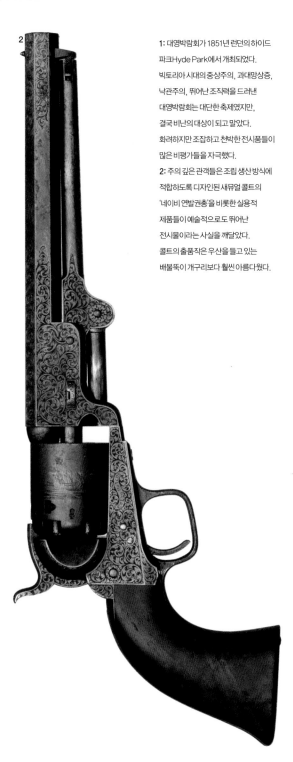

1: 대영박람회가 1851년 런던의 하이드 파크Hyde Park에서 개최되었다. 빅토리아 시대의 중상주의, 과대망상증, 낙관주의, 뛰어난 조직력을 드러낸 대영박람회는 대단한 축제였지만, 결국 비난의 대상이 되고 말았다. 화려하지만 조잡하고 천박한 전시품들이 많은 비평가들을 자극했다.

2: 주의 깊은 관객들은 조립 생산방식에 적합하도록 디자인된 새뮤얼 콜트의 '네이비 연발권총'을 비롯한 실용적 제품들이 예술적으로도 뛰어난 전시물이라는 사실을 깨달았다. 콜트의 출품작은 우산을 들고 있는 배불뚝이 개구리보다 훨씬 아름다웠다.

**"제품을 구입한 사람들을 지루하게 만들어서는 안 된다.
그들이 흥미를 느끼도록 해야 한다.
텅 빈 교회에서는 영혼을 구제할 수 없다."**

데이비드 오길비 David Ogilvy

이러한 퓨진의 사상은 윌리엄 모리스William Morris에게 그대로 이어졌다. 퓨진은 19세기 디자인 이론가들이 강조한 실용적 적합성과 그것을 이어받은 모던디자인운동Modern Movement의 사상적 주창자인 셈이다. 그러나 한편으로 그는, 현실 도피적이고 과거 지향적인 감수성의 창조자이기도 했다. 그를 두 가지 방향으로 다 해석할 수 있다는 사실은 그의 사상이 후대에 얼마나 큰 영향력을 발휘했는지를 보여주는 증거다.

퓨진의 사상은 1851년의 대영박람회Great Exhibition of the Industry of All Nations의 형식과 내용에도 크게 영향을 미쳤다. 대영박람회는 앨버트 공Prince Albert과 헨리 콜 그리고 그의 동조자들이 영국 국민의 예술적 취향을 높이기 위해 개최한 사상 첫 대규모 상품 전시회로서, 그들은 이 박람회가 살아 있는 교육의 장이 되기를 기대했다. 그러나 그 결과는 충격적이었다. 산업이라는 것은 통제가 불가능하다는 사실이 박람회를 통해 여실히 드러났다고 퓨진은 말했다. 전시된 대량생산품들은 조잡하고 쓸데없는 장식으로 뒤덮여 있어, 사물의 진정한 목적은 감춰진 채 무절제한 낭비만 드러낼 뿐이었다. 반면 인도에서 온 많은 수공제품들은 기술적으로는 뒤떨어졌지만 그 어떤 영국산 제품보다도 '장식의 올바른 사용법'을 훌륭하게 보여주었다.

당시 영국에 살고 있던 독일 건축가 고트프리트 젬퍼Gottfried Semper는 박람회의 전시물 중 오직 순수하게 실용적인 사물들만이 박람회의 개최 의도를 충족시킨다고 생각했다. 미국인 호레이쇼 그리너Horatio Greenough도 같은 평가를 했다. 그러한 대표적인 사례가 미국이 출품한 새뮤얼 콜트Samuel Colt의 36구경 '네이비Navy 연발권총'이었다. 그러나 이 권총도 대량생산품이 아닌, 미국 핌리코Pimlico의 공장에서 소규모로 생산되는 제품이었다. 이후 콜트의 〈순환총열식 총기류 생산에 기계를 도입하는 방식과 그 특성〉이라는 논문은 빅토리아 시대 영국 사람들에게 대단한 인기를 끌었다. 콜트의 논문은 단순한 총기 디자인의 연구를 넘어서 철학적 체계를 보여준 글이었다.

대영박람회 이후 나타난 두드러진 변화 중 하나는 앨버트 공 주변의 감각이 예민한 몇몇 사람들이 형태 디자인이나 장식에 대한 인간의 반응을 지배하는 미적 원리들을 분석하기 시작했다는 사실이다. 이는 윌리엄 호가스William Hogarth가 같은 분석을 시도한 이후 1세기 만에 다시 벌어진 일이었다. 이러한 분석을 토대로 기술한 가장 놀라운 결과물은 웨일스의 건축가 오언 존스Owen Jones가 펴낸 《장식의 원리The Grammar of Ornament》라는 책이었다. 박람회 이후 일어난 또 다른 변화는 디자인 분야에 필요한 인력을 공급하기 위한 교육기관의 필요성을 재확인했다는 사실이다. 이러한 인식은 헨리 콜이 주도하는 박물관 계획으로 구체화되었다.

대영박람회의 전시품 중에서 콜의 새 박물관에 전시할 것들을 고르기 위해 위원회가 구성되었는데, 퓨진도 그 일원이었다. 위원회는 영국 산업의 활성화에 적합한 것 그리고 대중의 예술적 취향을 높이는 데에 적합한 것들을 선택했다. 총 5000파운드의 예산 가운데, 영국 제품을 구입하는 데 쓰인 돈의 두 배가 "디자인과 상관없이 오로지 기술적으로 뛰어나기 때문"에 선택된 인도 제품의 구입에 사용되었다. 수집된 제품들은 박람회 폐회 1년 후 정부 산하 실용예술부Department of Practical Art(1853년 과학예술부Department of Science and Art로 변경되었다)의 지원 아래 런던 중심부 팰맬Pall Mall가의 말보로하우스Marlborough House(영국의 왕실 별궁-역주)에 만들어진 제품박물관Museum of Manufactures에 소장되었다.

"수집품은 올바른 장식의 원리와 구성의 원리를 보여줄 수 있는 것으로 선택한다. …… 또한 디자인을 공부하는 학생들과 제조업자들이 따라야 하는 바람직한 방향을 제시해주는 것으로 선택한다"는 설립 목적을 유지하면서, 제품박물관은 새로이 구입하거나 또는 기증받은 수집품으로 점차 그 규모를 키워갔다. 한편 헨리 콜은 교육적 효과를 높이기 위해 박물관에 '공포의 방Chamber of Horrors'을 만들었다. 그는 공포의 방을 통해, 퓨진이 '나쁜 취향의 끝없는 광맥'이라고 부르던 버밍엄에서 생산된 금속제 대량생산품이 튀니지의 소박한 스카프보다도 못하다는 것을 보여주고자 했다. 공포의 방은 전통적인 교육법을 역으로 실천한 것이었다. 보고 배우기에 좋은 사례들을 제공하는 대신, 피해야 할 '나쁜' 사례들을

"순수미술은 내부적인 문제와 씨름한다.
반면에 디자인은 외부적인 문제가 없다면 존재하지 않는다."
밀턴 글레이저Milton Glaser

"대량생산에는 표준에 대한 탐구가 필요하며,
표준화를 통해 완벽함에 도달할 수 있다."
르 코르뷔지에Le Corbusier

1: 런던 켄싱턴가에 있던, 잡지 〈펀치
Punch〉의 삽화가 린리 샘본Linley
Samborne의 집에서 1958년 빅토리아협
회Victorian Society가 창립되었다.

2: 제품의 대량 유통은 브랜딩branding과
마찬가지로 소비재 발달에 큰 영향을
미쳤다. 시어스 로벅Sears Roebuck사는
새로 등장한 철도망을 판매의 동맥으로
이용했다. 시어스 로벅사의 상품 카탈로그
덕분에 시골 사람들도 도시 백화점에서나
볼 수 있는 상품들을 다양하게 선택할 수
있었다. 상품 카탈로그는 마치 디자인
백과사전 같았다. 그림은 시어스 로벅사의
1897년 가을호 상품 카탈로그 표지.

3: 구스타프 도레Gustave Dore의
런던 빈민가 경험은, 단테Dante의
〈신곡〉중 '지옥'편을 다룬 그의
후기 작업에 영감을 주었다.
도레의 작품 '철길 옆 런던Over London
By Rail'(1872)은 대책 없이 팽창하는
도시를 고발한 그림으로 도시 생활에
대한 존 러스킨의 비판이 암울하게
그려져 있다.

늘어놓고 비판을 통해 더 나은 열망을 품을 수 있기를 기대했다.

콜과 그 주변의 인물들은 새로운 시대에 요구되는 도덕적 확신을 마음에 품고, 미적 확신을 찾아 나섰다. 그들은 좋은 디자인과 나쁜 디자인을 분명하게 구분할 수 있다고 확신했다. 그들에게 나쁜 디자인이란 부조화, 구조의 무시, 혼란스러운 형태 그리고 겉치레 장식을 의미했다. 콜의 다양한 시도들은 때로는 사람들의 웃음거리가 되기도 했고, 때로는 나쁜 사례가 된 제품의 제조업자들이 물건을 걷어가기도 했다. 그러나 사람들 마음속 깊이 잠재된 본능과 공포를 발견하는 소득을 얻었다. 공포의 방을 만든 지 5년 만에 그는 대영박람회 위원회의 소유지였던 브롬튼Brompton에 더 큰 박물관을 세울 수 있었다.

미래에 대한 나름의 확신을 가지고 있었던 콜은 새로운 박물관이 '상업의 시대에 특별히 더 상업적인 곳'이 되기를 바랐다. 처음엔 사우스 켄싱턴 박물관South Kensington Museum으로 불리다가 곧 브롬튼 보일러스Brompton Boilers(임시로 세워진 철골 구조 때문에 붙여진 이름)라고 불리던 이 박물관은 1899년에 빅토리아 & 앨버트 박물관 Victoria and Albert Museum으로 개명되었다. 그러나 콜과 그 주변의 인물들은 점점 더 시장이 취향을 지배할 것이라는 사실과 아무리 좋은 의도를 가졌더라도 소수의 엘리트가 보편적인 취향을 만드는 일은 더 이상 불가능하다는 사실 등의 세계 경제 변화를 제대로 간파하지 못했다.

영국에서 디자인의 개선이나 대중 취향에 관한 논의가 한창 진행되던 무렵, 미국에서는 아직 대량생산과 대량소비의 문제점에 대해 크게 의식하지 않았다. 그러나 미국은 인구의 대부분이 비교적 여유 있는 경제적 기반과 동질적인 특성을 지

니고 있었고, 대량소비라는 혁신적인 변화를 위한 국가적인 밑그림 작업이 잘 진행되고 있었다. 영국에서는 도자기나 직물과 같은 전통적인 응용미술 산업에 속하는 제품 생산이 주를 이루었다면, 19세기 후반 미국의 신설 기업들은 기계 제품과 전기 제품의 생산에 주로 집중했다.

미국은 진공청소기, 재봉틀, 타자기, 세탁기와 같은 새로운 소형 기계 제품들을 처음으로 생산하고 소비한 국가였다. 동시에 가정과 사무실에서 이러한 제품을 사용하는 새로운 '문화'를 발전시켰다. 여성해방운동이 비교적 빨리 시작된 것과 남북전쟁 후 하인의 수가 감소한 것도 이러한 기기들의 제조 산업이 크게 성장하는 데 한몫을 했다. 일상생활에 이와 같은 새로운 상품들이 자리 잡기 시작한 것은 유럽에 비해 약 70년이나 빠른 일이었다.

이 새로운 미국적 제품들의 초기 디자인은 기기가 만들어지는 제조 과정에 따라 결정되었다. 1851년 대영박람회에서 영국 사람들을 놀라게 했던 새뮤얼 콜트의 '네이비 연발권총'은 표준화된 기계 생산 부품들이 어떻게 제품의 미적 특징을 결정짓는지를 보여주는 좋은 사례였다. 제품의 형태에 대한 이러한 접근 방식은 당시 미국에서 생산되던 모든 기기에 적용되었다. 그러나 대량소비가 확산되어가면서 이러한 접근 방식에서 점차 탈피하기 시작했고, 표면을 무늬로 장식한 기기들이 출시되기까지 그리 오랜 시간이 걸리지 않았다. 표면 장식은 여성 소비자들의 구매욕을 자극하기 위한 마케팅 전략의 일환이었다.

미국의 제품 디자인은 유럽보다 더 실질적인 방향으로 발전했다. 디자이너와 제조업자들은 언제나 시장의 요구를 인식하고 있었으며, 디자인에 시장의 요구를 반영하는 것에 대해 죄의식이 전혀 없었다. 초기에 이뤄진 미국 디자인 담론에서는 퓨진이나 모리스 등이 고민한 도덕적 문제의식 같은 것은 아예 찾아볼 수 없었다. 미국 디자인은 유럽인들을 옭아맸던 문화적·정치적 상황에서 멀리 떨어져 있었고, 이미 이때부터 독특한 성격을 띠기 시작했다. 미국의 산업은 오직 생산과 판매 과정의 요구에 충실했으며, 독특하고 현대적인 상품들을 거대하고도 동질적인 시장에 공급할 수 있는 좋은 여건을 가지고 있었다. 산업 디자인 스튜디오가 미국에서 처음 등장했다는 사실이 그다지 놀랍지 않은 이유가 여기에 있다.

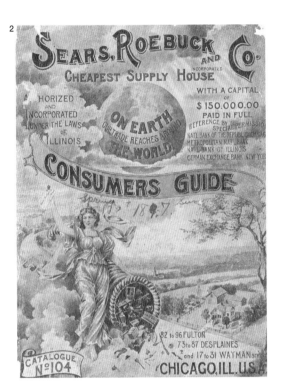

"시어스 로벅 카탈로그와 축음기,
미국인의 삶을 가장 순수하게 드러내는 이 두 물건이
러시아에서는 가장 강력한 선전 도구가 될 것이다. ……
그중에서도 카탈로그가 좀 더 강력하다."

프랭클린 D. 루스벨트Franklin D. Roosevelt

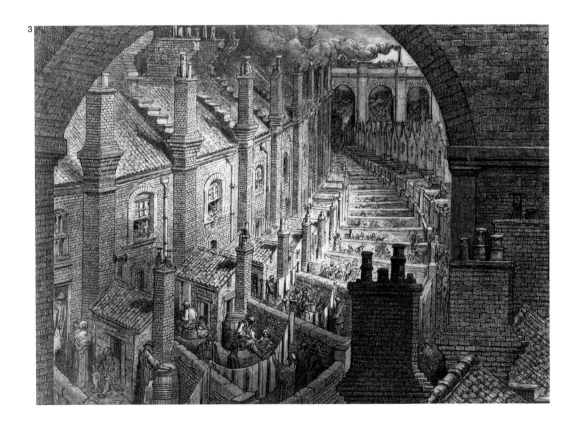

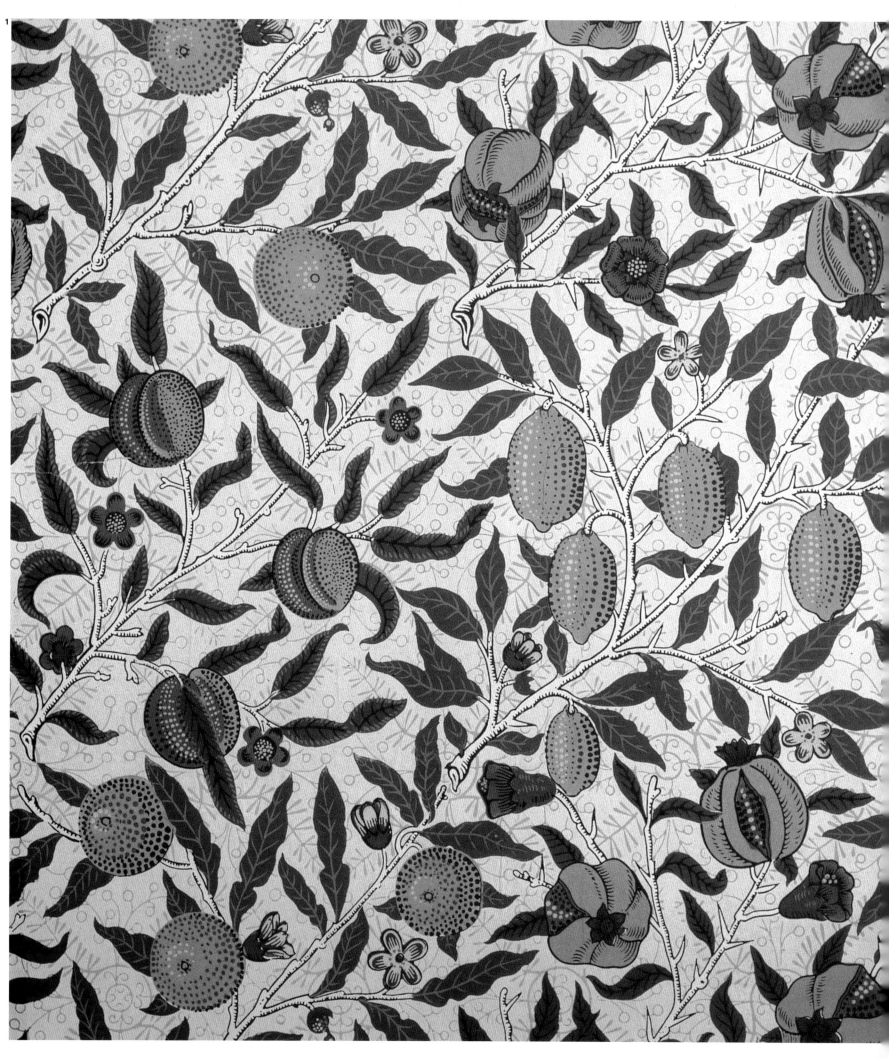

3

1킬로그램의 돌덩이와 1킬로그램의 금덩이 중 무엇이 더 가치 있을까?
A kilogram of stone or a kilogram of gold?
: 공예적 가치의 존속 및 재발견 Survival and revival of craft values

19세기 후반 영국의 디자인계는 윤리와 이념의 문제에 더욱 더 집중했는데, 그 정도가 어거스터스 퓨진Augustus Pugin 의 경우보다도 심했다. 당시 예술계 주요 저술가들에게 가장 중요한 문제는 간결하고도 합리적인 삶의 방식을 실현하는 것 이었다. 그러나 역설적이게도 당대 가장 유명했던 디자이너 윌리엄 모리스William Morris가 보여준 것은 배타적이고 엘리 트적인 환상 속의 중세 세계였다.

모리스나 다른 동시대인들의 사상은 대체로 퓨진에게서 물려받은 것이었다. 특히 도시에 대한 혐오 같은 것들이 그 러했다. 퓨진은 도시의 이미지를 늘 그을음투성이의 공장 굴뚝과 영혼이 깃들지 않은 교회, 무미건조한 주택들로 가득 찬 모습으로 그렸다. 퓨진과 그 뒤를 이은 존 러스킨John Ruskin은 세련되지 못한 중산계급의 문화나 주식자본주의라는 현대적 체제를 경멸하는 보수주의자들High Tories이었다. 그리고 그들은 시대의 병폐에 대한 치료책으로 중세 시대나 전 원생활과 같이 현실과 동떨어진 것들을 끌어왔다. 그들의 영향을 받은, 영국의 다음 세대 취향 주도자들은 흙으로 돌아가 자고 외쳤으며 문화적으로 복잡하면서 본질적으로 비현실적인 전원풍의 이상향을 꿈꾸었다.

퓨진에서 시작되어 러스킨을 지나 모리스에 이르는 이러한 일련의 움직임이 바로 미술공예운동Arts and Crafts Movement이다. '미술공예'라는 명칭은, 1888년 런던 웨스트엔드West End 지역의 상점가에서 만들어진, 미술노동자길 드Art Workers' Guild의 한 분파에서 유래했다. 화가와 공예가들로 이루어진 이 분파는 처음에는 '통합미술Combined Arts' 협회라고 이름 붙일 예정이었으나, 열성적 회원이었던 제책가bookbinder 코브던 샌더슨T. J. Cobden Sanderson 이 '미술공예Arts and Crafts'라는 새로운 이름을 제안하여 그것이 모임의 공식 명칭이 되었다. 이 미술공예전시협회Arts and Crafts Exhibition Society의 초대 회장은 리버풀 출신의 삽화가 월터 크레인Walter Crane이었다. 그리고 1893년 크레인이 맨체스터 미술대학Manchester School of Art의 디자인학과장이 되어 협회장 자리에서 물러난 뒤 그 자리를 물 려받은 것이 윌리엄 모리스였다. 원래 판매를 위한 전시가 목적이었던 협회는 모리스의 주도하에 존 러스킨의 사상을 추구 하게 되었다.

미술공예운동의 철학이 지닌 좋은 점을 찾는 일은 어렵지 않다. 우선, 예술성을 우선시하고 정직한 노동을 고귀하 게 여기는 자세를 들 수 있다. 또한 도덕성에 대한 본질적이며 확고부동한 신념 역시 높이 살 만한 것이었다. 도덕주의는 자 칫 완고하게 보일 수 있지만 그럼에도 어떤 숭고함을 지니고 있었다. 이러한 철학을 바탕으로 미술공예운동은 소금통, 의자, 깔개 등 일상적인 사물에 보다 진지하게 접근했다. 반면에 미술공예운동의 나쁜 점을 집어내는 것 역시 그리 어려운 일이 아 니다. 미술공예운동을 거치면서 영국인들은 현대적인 것은 나쁘고, 과거의 것들만이 훌륭하다는 인식을 갖게 되었다. 미술 공예운동 옹호자들은 이 운동을 과거에 대한 '새로운' 해석이라고 이야기했지만, 그 결과물들은 한결같이 과거회귀적인 모 양새를 지니고 있었다. 그들이 따랐던 이상은 감상적이고도 퇴행적인 이념이 깔려 있는 패배의 철학이었다. 또한 그들은 '모

1: 자연에 대한 사랑은 윌리엄 모리스를 20세기 말 공예부흥운동의 정신적 지주로 만들었다. 아직까지도 계속 생산되는 모리스의 1864년작 '과일Fruits' 벽지는 자연의 형상을 평면화하는 그의 재능을 잘 드러낸다.

1: 윌리엄 모리스의 머턴 애비Merton Abbey 공방은 1872년부터 윌리엄 드 모건William de Morgan의 채색 토기타일을 판매했다. 1880년대에 드 모건은 머턴 애비 공방부근에 자신의 도자기 공방을 세웠다.

2: 빈Vienna의 건축가이자 팸플릿 간행인 아돌프 로스Adolf Loos는 장식의 폭력성에 관한 논쟁을 촉발시켰고, 이로 인해 그는 모더니즘 사상의 중요 인물이 되었다.

든 노동자들의 삶과 '자유'에 대해 말한 러스킨의 이상을 좇아 노동자들에게 고귀한 삶을 부여하려고 했다. 그러나 현실은 그들이 생각하는 것과 달랐다. 대부분의 노동자들은 사실 중세풍의 조잡한 직물이나 음유시인 분위기의 장식들 그리고 스테인드글라스 창문보다는 자동차와 전기 조명 기구를 더 원했다.

미술공예운동의 결과물은 현대적 테크놀로지에 대한 거부감을 담고 있었으며, 한편으로 그 밑바탕에는 계급적 특권이 깔려 있었다. 앨런 파워스Alan Powers는 "미술공예운동의 일환으로 지어진 주택은 한적한 교외의 광활한 대지 위에서나 찾아볼 수 있다"고 말했다. 물론 작업복을 입은 도공이 촛불을 밝힌 공방에서 도자기를 만드는 모습이 매력적일 수 있다. 그러나 지멘스Siemens, 포드Ford, 에디슨Edison과 같은 동시대의 다른 이들은 잠재되어 있는 미래의 가능성을 보다 긍정적인 시각으로 꿰뚫어보고 있었다. 바우하우스Bauhaus의 경우, 발터 그로피우스Walter Gropius가 '미술과 테크놀로지의 새로운 통합'이라는 슬로건을 내걸었지만, 실상 미술공예운동의 가치를 일정 부분 수용하고 있었다.

미술공예운동은 불행하게도 영국인들의 취향이 미래가 아닌 과거를 향하도록 만들었다. 미술공예운동의 전개와 더불어 미래를 바라보는 영국인의 시각도 퇴행하고 말았다. 게다가 미술사적으로 보면 미술공예운동의 결과물들은 결코 아름답지도 않았고, 그렇다고 뛰어난 솜씨를 보여주는 것도 아니었다. 미술의 역사 그 어디에도, 이처럼 허약하고 시대에 뒤처진 믿음을 근거로 쓸모없고 불편한 물건들을 만들었던 시기는 없었다. 1899년경에 C. R. 애슈비Ashbee가 만든 소금통을 한번 살펴보자. 망치로 두들겨 형태를 만들고 홍옥紅玉으로 장식한 이 은기는 날개가 달린 여인상이 공 모양의 그릇을 떠받치고 그 위에 시든 꽃 모양의 장식이 부자연스럽게 붙어 있는 형상이다. 일체의 편견을 버리고 바라보더라도 그 모습은 지나치게 인위적이고 균형감이 없을 뿐만 아니라 서로 어울리지도 않는다. 바보 같고 애처롭기 그지 없는 한 데다 비싸기까지 하다. 소금을 담아두는 데 왜 날개 달린 여인이 필요한 것일까? 도대체 이런 것을 누가 샀을까? 찰스 레니 매킨토시Charles Rennie Machintosh의 의자도 마찬가지다. 앉지도 못하는 의자를 왜 만들었을까? 그것은 연극의 배경 그림에 불과할 뿐이다. 감상에 젖어 과거만 바라보는 이런 연극에서는 미래를 향한 낙관적인 시선을 찾아볼 수 없다.

모순은 그뿐만이 아니다. 많은 미술공예운동의 디자이너들은 코츠월즈Cotswolds(영국 중서부에 위치한 전원 지역—역주)에서 지내기를 좋아했는데, 이곳이 그림처럼 아름다운 전원 풍경을 간직한데다 철도가 가까이 연결되어 있어서 런던의 매춘가에 쉽게 갈 수 있었기 때문이었다. 그래서 미술공예운동의 대표적인 인물들인 애슈비, 어니스트 김슨Ernest Gimson, 윌리엄 레더비William Lethaby 등은 기차라는 현대적 문명을 이용하는 것을 거부하지 않았다. 반면에 날씨가 혹독한 요크셔 데일Yorkshire Dales(영국 북부의 목축 전원지대—역주)이나, 진짜 노동자들이 많이 살았던 셰필드Sheffield, 또는 동커스터Doncaster에서는 미술공예운동이 그리 활발하지 않았다.

"물건을 싼값에 제조하는 생산자는 통상 물건의 질을 조악하게 만든다. 값싼 물건만을 찾는 이들은 그런 생산자의 먹잇감이 될 뿐이다."

존 러스킨John Ruskin

"장식은 범죄자들에 의해 생산될 뿐만 아니라

인간의 건강과 국가의 재정,

나아가 문화의 진화에까지 심각한 피해를 끼친다.

이는 범죄다."

아돌프 로스Adolf Loos

2

미술공예운동의 디자이너들은 '합목적성'과 '재료의 진실성'을 강조하는 공예적 가치를 바탕으로 가구, 유리 제품, 은기 등을 디자인했고, 이로써 응용미술 분야에서 많은 제품들을 생산해냈다. 또한 자연으로부터 파생된 단순하고도 정직한 장식들이 디자인의 필수 요소로 사용되었다. 그렇지만 미술공예운동은 하나의 스타일이 아닌 다양한 모습으로 존재했다. 근본적으로 그것은 미술과 디자인을 통해 사회를 개혁하려는 시도였고, 수공 체제를 지배적인 생산 방식으로 재도입하려는 실험이기도 했다. 미술공예운동은 퓨진의 고딕부흥운동에서 출발했으나 이후 에드워드 고드윈Edward Godwin의 자포니즘Japonisme 양식(프랑스에서 유행했던 일본풍의 양식—역주)과 필립 웹Philip Webb의 퀸 앤Queen Anne 양식을 흡수한 결과물이었다. 1890년대에 이르러 미술공예운동은 아르 누보Art Nouveau 양식과 합쳐졌다.

미술공예운동은 그 결과물보다는 사상 자체가 큰 영향력을 발휘했다. 러스킨이나 모리스, 애슈비의 사상적 낭만성은 '사물의 작은 부분까지 중요시하는 태도' 그리고 '재료의 진실성을 추구하는 태도' 덕분에 균형을 이루었다. 역사가 질리언 네일러Gillian Naylor는 미술공예운동에 대해 이렇게 말했다. "미술공예운동은 한편으로는 디자인과 건축 분야에서 한 세대에 나타난 이론적·양식적 편견이었으며, 다른 한편으로는 기계 시대의 삶에 대한…… 사회적 반응이었다." 미술공예운동의 사상은 헤르만 무테지우스Hermann Muthesius에 의해 독일 사회에 적용되면서 제품 생산과 디자인 교육의 보다 실용적인 혁신을 위한 바탕이 되었다. 그러한 독일식 실용 교육이 가장 잘 드러난 것이 바로 바우하우스의 교육과정이라고 할 수 있다.

일반 대중이 미술공예운동을 만날 수 있었던 것은 가구 제작자이자 가구상이며 디자인산업협회Design and Industries Association(DIA) 창립 회원이기도 했던 앰브로즈 힐Ambrose Heal이 만든 물건들을 통해서였다. 런던 토트넘 코트 로드Tottenham Court Road에 위치한 그의 가게는 대량생산 복제품의 바다에 홀로 떠 있는 '문화적 가치가 살아 있는 섬'과도 같았다. 실제로 〈예술가The Artist〉지는 그 주변의 가게들을 "문화에 대한 치욕"이라고까지 표현했다. 힐의 떡갈나무 가구들은 광을 내거나 색을 칠하지 않은 순수하고 정직한 디자인을 보여주었다. 그의 이러한 디자인은 단순하고 자연스러운 취향을 추구하던 사회의 한 흐름이 반영된 것이었다. 이러한 흐름에 영향을 받은 사회주의 사상가 에드워드 카펜터Edward Carpenter는 샌들을 신고 색슨Saxon족이 입던 튜닉(가운처럼 생긴 겉옷—역주)을 입었으며, 조지 버나드 쇼George Bernard Shaw는 동물의 털이 식물성 섬유보다 위생적이라는 구스타프 예거Gustav Jaeger의 위생적 양모 이론sanitary woollen system을 지지했다. 힐도 이러한 흐름에 영향을 받았는데, 그 중에서도 특히 DIA의 선도적 위치에 있었던 건축가이자 교육가 윌리엄 레더비의 영향을 많이 받았다. 레더비는 빅토리아 시대의 대량소비 제품들에 대해서 "사람들의 취향을 싸구려 그림엽서 수준으로 떨어뜨리는 하찮은 요소들로 가득한 가치 없는 물건에 과도한 지불을 하게 만드는 것"이라고 비난했다.

상품 시장에서 힐이 보여준 디자인의 단순함은 산업미술의 새로운 출발을 암시하기도 했다. 하지만 그럼에도 과거를 동경하는 미술공예운동으로부터 영감을 받았던 그는 영국인들의 취향을 노스탤지어의 나락으로 떨어뜨렸다. 힐의 사업이 성공적이었기 때문에 이러한 현상은 더욱 심화되었다. 이러한 취향의 벽에 가로막혀 이후 오랜 세월 동안 유럽 대륙의 현대적인 흐름이 영국에 다다르지 못했다. 영국에서 처음 시작된 '합목적성'에 관한 개념들은 독일어권과 북유럽 지역으로 건너가 모던디자인운동Modern Movement이라는 이름으로 성공을 거두었다. 그러나 정작 영국에서는 그에 대한 반향이 거의 없어서 1930년대 중반 니콜라우스 페브스너Nikolaus Pevsner가 말했듯이, "영국은 모던 디자인을 받아들이는 데 있어서 유럽 대륙보다 적어도 12년은 뒤처져 있었다". 미술공예운동 열풍이 지나간 후 영국에 남은 것은 너절한 협회와 길드들 그리고 그들이 남긴 감상적인 잔재들뿐이었다.

디자인의 단순함에 대한 가장 열정적인 반응은 오스트리아에서 찾아볼 수 있었다. 오스트리아는 다른 유럽 국가들에 비해 산업이 발달하지 못했는데, 오히려 그 점이 혁신의 발판이 되었다. 19세기 중반, 미하엘 토네트Michael Thonet가

1: 1885년 무렵의 스웨덴풍 인테리어.

2: 글로스터셔Gloucestershire 주 브로드웨이Broadway에 위치한 고든 러셀Gordon Russell 가문의 회사 라이곤 암스Lygon Arms. 가구 제작자 고든 러셀은 영국 최초의 디자인 명망가였다.

3: 아르누보 디자이너들은 미술 공예운동과 같은 혈통을 지녔음에도 소박함이라는 가치에는 아무런 관심도 없었다. 오히려 아르누보는 장식적 전통의 마지막 불꽃이었다. 사진은 파리 애버뉴 라프Avenue Rapp의 어느 1900년대 주택에 남아 있는 도마뱀 모양 문 두드리개.

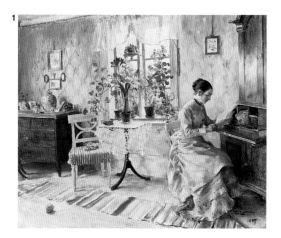

"흉측한 도시의 확산은 잊어버려라.

대신 초원 위의 말들을 생각해보라."

윌리엄 모리스William Morris

나무를 구부려 가구를 만들기 시작한 곳도, 건축가 아돌프 로스Adolf Loos가 활약한 곳도 오스트리아였다. 로스는 단순한 재료를 선호하는 미술공예운동의 관점을 받아들였고, 그것을 자신만의 특유한 방식과 스타일에 능숙하게 접목시켜 하나의 '철학'을 만들어냈다. 그의 '철학'은 이후 모던디자인운동에 깊은 영향을 미쳤다. 1898년, 그는 다음과 같은 글을 남겼다. "1킬로그램의 돌덩이와 1킬로그램의 금덩이 중에서 무엇이 더 가치 있을까? 장사치들에게는 이 질문이 바보스럽게 들릴 것이다. 그러나 예술가라면, '내가 다루는 재료인 한, 모든 재료의 가치는 같다'라고 답할 것이다."

단순함을 중시하는 그의 취향은 〈장식과 범죄Ornament and Crime〉라는 제목의 에세이를 썼던 1908년경에 정점을 이루었다. 그의 사상은 르 코르뷔지에Le Corbusier를 비롯한 많은 이들에게 강력하고도 은밀한 영향을 주었다. 그들은 제1차 세계대전과 제2차 세계대전 사이에 유럽의 진보적인 건축과 디자인 분야에서 활약했던 인물들로, 로스의 열정적인 주장을 이념적 기반으로 삼았다.

영국에서 기원한 '합목적성'의 개념은 독일에도 큰 영향을 미쳤다. 외교관이었던 헤르만 무테지우스는 이 개념을 독일에 전달한 대표적인 인물이었다. 그는 《영국의 주택Das Englische Haus》(1905)이라는 저서를 통해 미술공예운동을 자세히 소개했고, 이는 1907년 설립된 독일공작연맹Deutsche Werkbund의 이념적 기원이 되었다. 그러나 독일공작연맹은 영국의 그 어떤 디자인 개혁보다도 더 '산업적 생산'에 밀접하게 연계되어 있었으며, 무테지우스의 표준화Typisierung 이론은 독일의 제품 디자인과 디자인 교육에 크게 기여했다. 발터 그로피우스는 형태와 재료에 관한 미술공예운동의 몇몇 원리와 함께 무테지우스의 표준화 이론을 바우하우스의 교육과정에 적극적으로 수용했다. 영국 미술공예운동가들의 과거회귀적인 이론들이 돌고 돌아서 모던디자인운동의 주도 세력에게 직접적인 영향을 미쳤던 것이다.

세기말에 이르러 미술공예운동의 사상은 미국으로도 전파되어, 프랭크 로이드 라이트Frank Lloyd Wright의 작업에도 영향을 미쳤다. 이후 라이트의 반체제적 이념과 정신적 지도력은 20세기의 디자인 이론에 커다란 반향을 불러일으켰다. 디자인에 관한 이론적 저술은 오늘날까지도 흔치 않지만 다른 여러 분야의 철학적 고찰을 디자인 과정에 접목시키려는 시도들은 계속되어왔다. 19세기에는 존 러스킨과 고트프리트 젬퍼Gottfried Semper가 디자인과 건축을 연관지어 분석했고, 윌리엄 모리스는 디자인을 사회이론과 연결시켰다. 또한 식물학자였던 크리스토퍼 드레서Christopher Dresser와 건축가 오언 존스Owen Jones는 그들 전문 분야의 특성을 활용해 시각물의 개념 어휘들을 찾아내려고 노력했다.

"디자이너는 본질적으로 예술가다.
선조들과는 다른 도구를 이용하지만
그래도 역시 예술가인 것이다."

조지 넬슨George Nelson

20세기 초반은 다양한 형태의 기능주의Functionalism가 주도했다. 같은 기능주의의 맥락에서, 독일의 헤르만 무테지우스는 표준화 논리를 강조했으며, 그와 반대로 벨기에의 헨리 반 데 벨데Henry van de Velde는 개인적 예술론을 내세웠다. 그런 가운데 20세기 디자인 이론에 가장 넓고도 깊은 영향을 끼친 사람이 바로 발터 그로피우스와 르 코르뷔지에였다. 두 사람 모두 기계미학의 신봉자였으며 각자의 방식대로 독일공작연맹의 이상을 이어받았다. 르 코르뷔지에가 개진한 '사물-형Object-type(표준형 사물)'에 관한 이론은 실상 무테지우스의 표준화 논리를 시적으로 재가공한 것에 지나지 않았다. 르 코르뷔지에는 자신의 이론이 20세기 디자인 이론의 필연적 성과라고 말했지만 그가 제시한 것은 자신의 미적 취향을 바탕으로 펼친 주관적인 의견에 불과했다. 모던디자인운동의 다른 이론가들도 그들의 사상이 객관적인 공학의 바탕 위에 성립된 것이라고 주장했으나, 실상 그들은 과학적인 것보다는 시적인 것에 이끌렸다.

제2차 세계대전 후의 디자인 이론은 대량생산이나 경영관리의 원리를 디자인에 융합시킬 체계적인 방법을 개발하는 데에 주력했다. 인간공학ergonomics의 원리를 탐구하는 데 엄청난 노력을 쏟아 부었는가 하면, 한편으로 '디자인 방법론design methods'이라는 분야를 통해 디자인 과정 중 창의적인 부분을 체계화하여 적어도 이론적으로는 문맹이 아니라면 누구라도 제품을 디자인할 수 있게 만드는 시도를 하기도 했다. 이렇듯 보기에도 난처한 합리성의 무의미한 적용은 스타일링의 상업적 성공에 대한 일종의 반작용이었다. 레이먼드 로위Raymond Loewy가 자신에게 아름다움이란 오로지 치솟는 판매 곡선일 뿐이라고 외쳤을 때, 브루스 아처Bruce Archer, 크리스토퍼 알렉산더Christopher Alexander, 제프리 브로드벤트Geoffrey Broadbent 등은 체계적인 디자인 방법론에 대한 지루한 학술서들을 집필했다.

이 무렵, 현실에서는 대중문화와 취향이 서로 연합했는데, 이는 디자인이 기능주의로부터 탈피했음을 의미한다. 피터 레이너 밴험Peter Reyner Banham, 로버트 벤투리Robert Venturi, 질로 도르플레스Gillo Dorfles, 롤랑 바르트Roland Barthes 등은 이러한 새로운 경향을 소개하고 논평했다. 그들은 '디자인 과정'이 아니라 '사물의 의미'에 대한 분석을 시도했으며, '체계적인 방법'이 아닌 보다 '직관적인 방법'을 사용했다. 그들의 접근법은 미술사나 인류학, 사회학의 방법론과 분석 기술들을 도입한 것이었다. 최근의 디자인 이론은 디자인 실무와 마찬가지로 절충적인 성격을 지니고 있으며 더 이상 '디자인 미학'이나 '디자인 과정'에 얽매인 획일성을 추구하지 않고 사회적 맥락 속에서 디자인을 이해하려고 한다.

북유럽 국가들 역시 영국의 미술공예운동 사상에 깊은 영향을 받았다. 영국에서 미술공예운동이 일어났던 것처럼 다른 북유럽 국가에서도 특유의 공예운동이 일어났으며, 공예적 가치를 강조하는 것은 곧 국가의 가치를 이야기하는 것으로 직결되었다. 핀란드의 공예운동은 엘리엘 사리넨Eliel Saarinen을 중심으로 일어났고, 덴마크의 공예운동은 은공예가 게오르그 옌센Georg Jensen을 중심으로 벌어졌으며, 북유럽의 최대 산업국이었던 스웨덴에서는 구스타브스베리Gustavsberg, 오레포르스Orrefors, 뢰르스트란트Rörstrand와 같은 회사들을 중심으로 공예운동이 꽃을 피웠다.

공예적 가치의 재발견이라는 측면에서, 이들 북유럽 국가들은 진정한 성공을 이루었다. 공예 작업과 산업 생산 간의 진정한 결합을 이루었고, 동시에 전통적인 재료와 생산 기술들을 존중하면서도 20세기의 사회적·경제적인 요건들을 충족시킨 민주적이고 현대적인 디자인을 발전시켰다. 북유럽의 가구 디자이너들은 강철 파이프를 사용하기 위해 나무를 포기하는 일이 없었으며 자연적인 문양이나 색상의 이용을 멀리하지도 않았다. 그들이 찾은 해법은 과거와 현재에서 최고의 것을 추려 결합하는 것이었고, 이로써 점잖고 우아하게 20세기로 진입했다.

공예적 가치는 20세기 말의 공예부흥운동Crafts Revival에 의해 인위적으로 고무되어 오늘날까지 살아 있다. 현실에서 공예와 디자인은 결코 분리될 수 없는 것이다. 공예적 가치는 인간미 상실이라는 대량생산의 폐해를 보완한다는 점에서, 그리고 산업 디자이너들이 따라야 할 품질 기준을 제공한다는 점에서 의미가 있다. 또한 21세기로 넘어오면서 대부분의 경제 선진국들이 제조업을 다른 나라로 넘기고 산업사회에서 탈피해감에 따라 공예와 디자인의 구분은 더욱 모호해지고 있다.

3

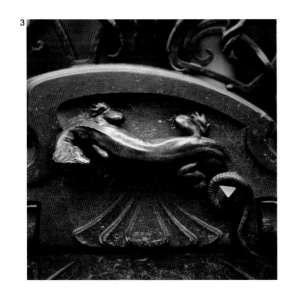

4

시각적 청결함 Hygiene of the optical
: 기계와의 사랑 The romance of the machine

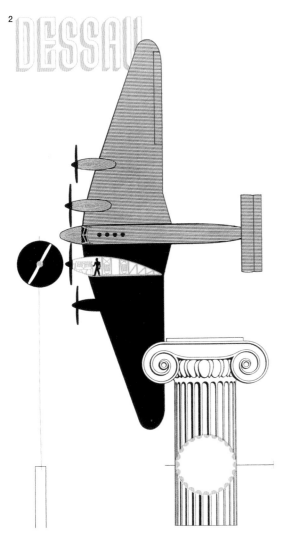

2: 요스트 슈미트Joost Schmidt가
1930년 데사우Dessau의 여행
안내소를 위해 디자인한 브로슈어.
고전주의와 모더니즘의 요소가 섞여있는
이 작품은 바우하우스의 고향 데사우의
지방 교통청의 의뢰로 디자인되었다.
당시 데사우에서 생산되었던 융커스
Junkers 비행기, 그리고 전통문화를
암시하는 이오니아식 기둥이 들어가 있다.

1: 찰스 실러Charles Sheeler는
매우 뛰어난 기계낭만주의 화가였다.
그는 기계와 공장을 단순화하여 추상적
아름다움을 지닌 이상적인 형태로
만들어냈다. 그림은 실러의 1929년작
'위쪽 갑판Upper Deck'이다.

단순함에 대한 선호와 세기 전환기의 초기 디자인 이론들에 영향을 받은 미국과 유럽의 많은 건축가와 디자이너들은 기계를 새롭게 바라보기 시작했다. 그들에게 기계는 대량생산 체제 속에서 합리적이고 현대적인 디자인을 성취할 수 있는 수단이었다. 또한 그들은 기계적인 요소를 일상 사물에 적용시키는 것으로 현대적 디자인이 성취되었음을 은유적으로 보여줄 수 있다고 생각했다.

기계 양식Machine Style의 추종자들은 그들이 현대 세계를 가장 정확하게 표현하고 있다고 믿었지만, 기계 양식 또한 기능주의Functionalism와 마찬가지로 특정한 하나의 취향일 뿐이었다. 간혹 기능주의와 기계 양식을 추종하는 기계낭만주의를 구분하지 못하는 경우도 있는데, 그 둘은 지향하는 바가 서로 달랐다. 또한 기능주의가 200년이 넘게 지속된 일종의 철학적 태도라면, 기계낭만주의는 20세기에 들어서야 등장한 것이었다. 과거 빅토리아 시대 사람들은 기계가 상품이 되기 위해서는 그 기계적 외양을 감춰야 한다고 믿었지만, 모던디자인운동Modern Movement의 지지자들은 기계가 그 자체로서 본모습을 충분히 드러내야 하며, 때로는 다른 가치들까지도 보여줄 수 있어야 한다고 생각했다. 그들은 사물의 외양이 그 물건 내부의 구조와 구성 논리를 시각적으로 드러내야 한다고 믿었다. 건축 분야에서는 이러한 접근법이 깊숙이 자리 잡아갔고, 사회적으로나 미적으로 강한 함축적 의미를 지니게 되었다. 그러나 제품 디자인 분야에서는 스타일링에 상징적으로 사용되는 경우가 대부분이었다.

제1차 세계대전은 산업 생산에 중대한 구조적 변화를 가져왔다. 전쟁이 치러지는 동안에는 고품질의 군용 부품을 대량생산하는 일이 절실해져 표준화에 대한 필요성이 대두되었고, 전쟁이 끝나자 표준화가 상품의 대량생산에 실제로 적용되었다. 물론 전쟁 이전에도 독일공작연맹Deutsche Werkbund이 사물의 표준화Typisierung를 주장한 바 있으며, 건축가 브루노 파울Bruno Paul은 표준화된 가구Typenmobel를 생산하기도 했다. 그러나 표준화에 관한 가장 주목할 만한 혁신들은 1927년부터 1928년 사이에 주로 일어났다. 이 무렵 독일표준협회Deutscher Normen Ausschuss는 종이의 표준규격으로 A- 체제를 제안했다. 이 규격 종이는 회계장부 작성법의 표준화 계획에 따라 독일 국가효율위원회 Reichskuratorium für Wirtschaftlichkeit가 시범 사용하고 있던 것이었다.

표준화와 단순화를 추진하는 일에 독일이 최대의 실용적 성공을 거뒀으나, 그것을 극한으로 끌어올린 사람은 스위스 건축가 르 코르뷔지에Le Corbusier였다. 그는 독일 건축가들과 교류하면서 그들로부터 큰 영향을 받았다. 그러나 그의 작업은 독일 건축가들의 기계 양식을 훨씬 뛰어넘어 무한히 시적이면서 낭만적인 양상을 보여주었다. 그는 독일의 산업 원리에 예술적 열정과 재치 그리고 스타일을 첨가했다. 르 코르뷔지에는 비행기와 배의 형태를 본뜬 주택을 설계했으며, 18세기 건축물들을 유사-과학적인 태도로 분석하여 모든 아름다운 사물에는 질서가 존재한다는 것을 보여주기도 했다. 또한 자신이 만든 잡지 《에스프리 누보L'Esprit Nouveau》에 차축의 단면도를 자주 실었는데, 자동차 공장에 널린 평범한 부품이

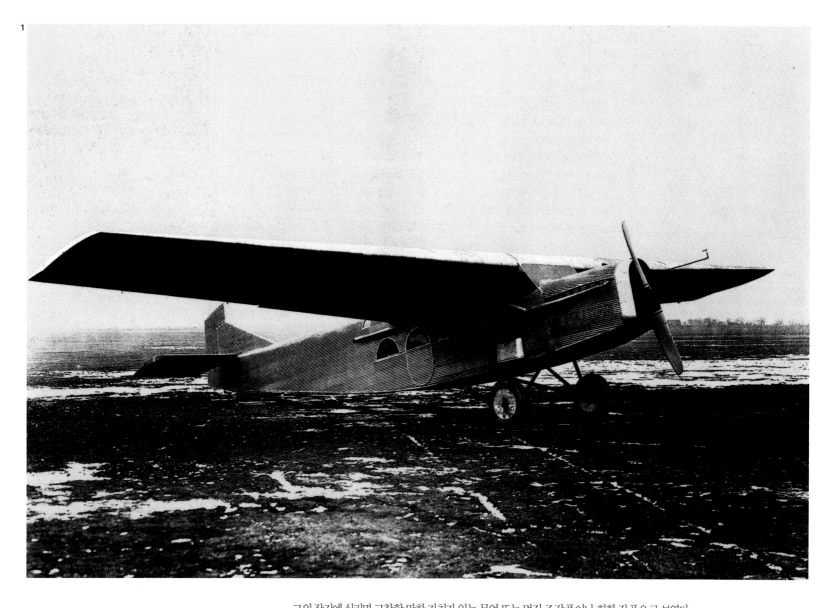

1

"기계미학은…… 선택적으로 고전을 모방한 것이었다. ……
아르 누보의 스타일 과잉에 대한 반발로 나타난
기계미학은, 그 의미나 목적 어느 쪽에서도
결코 기계를 수용한 것이 아니었다."

피터 레이너 밴험Peter Reyner Banham

"인간이 만들어낸 과잉의 결과물들은
추악하고 비효율적이며 우울한 대혼란이다."

디터 람스Dieter Rams

그의 잡지에 실리면 고찰할 만한 가치가 있는 무엇 또는 멋진 조각품이나 회화 작품으로 보였다.

르 코르뷔지에는 프랑스에서 활동하면서 보다 세련된 표준형 사물Objet-type을 선별하기 위한 기준으로 독일에서 배운 독일공작연맹의 엄격한 표준화 기준을 사용했다. 그 결과 카페의 와인잔이나 미하엘 토네트Michael Thonet의 의자와 같은 대량생산품들은 건축물의 실내 디자인과 그의 순수파Purist 회화 작업에 동시에 사용되었다. 그는 기계를 다루는 엔지니어가 "자신의 일을 하면서 건강하고 씩씩하며, 활동적이면서 쓸모있고, 잘 균형 잡힌 상태로 아주 행복하다"고 믿었다. 그리고 "집은 주거를 위한 기계"라는 기계낭만주의적 정서가 잘 표현된 경구를 남기기도 했다. 이 경구는 간혹 앞뒤의 맥락이 무시된 채 잘못 이해되기도 했다. 그로 말미암아 프랭크 로이드 라이트Frank Lloyd Wright는 "그 말이 맞다. 인간의 심장이 펌프 기계라면 말이다"라고 응답했고, 마르셀 브로이어Marcel Breuer는 "집이 기계라고 해도, 벽에 기대었을 때 옷에 기름이 묻기를 바라지는 않을 것"이라고 비꼬았다.

기계미학은 순수미술과 미술교육에도 영향을 미쳤다. 네덜란드의 건축가와 화가들의 모임이었던 데 스틸De Stijl은 기본 색상과 흑백의 수직선과 수평선(후기에는 대각선도 포함)을 근간으로 한 아주 단순한 시각 언어들을 창조했다. 게리트 리트벨트Gerrit Rietveld의 1918년 작 '레드-블루Red-Blue' 의자는 이러한 미학을 보여주는 뛰어난 사례다. 이 엄격한 미학 언어를 통해 가구 디자인은 논리적인 법칙으로 전환되었다. 이 의자의 서로 겹쳐진 구성 요소들은 믿기 어려울 정도로 정교하여 의자의 구조를 드러냄과 동시에 힘의 전달 경로를 보여주는 도면과 같은 효과를 낸다.

한편으로, 데 스틸의 초기 회원들은 바우하우스Bauhaus의 기초 과정 개발에 큰 도움을 주기도 했다. 바우하우스의 학생들은 기초 과정을 거치면서 단순한 '기본' 디자인과 기계의 합리성을 은유적으로 표현하는 기하학적 형태들에 익숙해졌다. 바실리 칸딘스키Wassily Kandinsky나 파울 클레Paul Klee와 같은 화가들이 학생들을 직접 가르쳤고, 신비스러운 교육자였던 요하네스 이텐Johannes Itten이 전체 기초 과정을 이끌었다. 학생들은 기본적인 기하학적 요소들을 가지고 단순하면서도 '표현적'인 방식으로 평면 또는 입체물을 구성하는 법을 배웠다. 이렇게 배운 디자인의 기초 개념들을 적용하여 학생들은 학교의 공예 공방에서 탁상용 램프나 주전자와 같은 실제 사물을 만들었고, 그러한 사물의 형태는 은유적으로 기계를 표현한 것이었다.

1934년 뉴욕 현대미술관Museum of Modern Art에서 열린 〈기계미술Machine Art〉 전시회는 꽤 성공적이었다. 하지만 그럼에도 미국에서는 기계미학이 결코 온전히 받아들여지지 않았다. 이는 영국에서도 마찬가지였다. 다만 일부 지역의 건축가들이 르 코르뷔지에를 피상적으로 모방하기도 했으나 어느 경우에도 르 코르뷔지에의 세련됨이나 높은 문화적 수준을 쫓아가지는 못했다. 레지널드 블롬필드Reginald Blomfield 경은 가장 현대적인 디자인임을 내세우며 르 코르뷔지에를 흉내 내는 실내 디자인에 대해 그것은 채식주의자나 세균학자들처럼 소심한 사람들에게나 걸맞은 것이라고 혹평했다. 비슷한 시기에 윌리엄 히스-로빈슨William Heath-Robinson과 K. R. G. 브라운K. R. G. Browne은 《아파트에서 사는 법How To Live in a Flat》이라는 풍자서를 출판했는데, 이 책에서 강철 파이프를 사용한 가구가 기계낭만주의 발

1: 항공 산업의 1세대들은 20세기의 디자이너들을 크게 찬양했지만 디자이너의 상상력을 반영하여 만든 비행기는 거의 없었다. 그 예외적인 사례가 바로 이 '에어 풀먼Air Pullman'이다. 이 비행기를 만든 윌리엄 부시넬 스타우트William Bushnell Stout는 모든 종류의 금속을 다룰 수 있는 선구적 인물이었다. 두랄루민으로 제작된 동체의 엄격한 기하학적 형상은 바우하우스의 디자인 이론이 현실화된 것이라고 해도 지나치지 않을 정도다.

2: 건축가 게리트 리트벨트는 1917년 네덜란드에서 결성된 급진적 모임, 데 스틸의 주요 인물이었다. 위트레흐트Utrecht에 위치한 리트벨트의 슈뢰더 하우스Schroeder House는 1923년에 지어졌는데, 이는 실제 거주를 위한 합리성을 추구했다기보다 오히려 선언적인 의미를 지니고 있었다. 또한 피에 몬드리안Piet Mondrian의 원색을 사용한 비구상 회화를 건축적으로 표현한 것이었다.

1: 윌리엄 히스-로빈슨과 K. R. G. 브라운의 1936년작 《아파트에서 사는 법 How To Live in a Flat》에 등장하는 장면. 이블린 워Evelyn Waugh, 히스-로빈슨 등의 풍자가들은 모더니즘의 웃기는 잘난 척을 잘 꼬집어냈다. 강철파이프의 경우 가정용 가구를 위한 재료로는 한계가 많아서 자주 풍자의 대상이 되었다. 이 그림은 식사 도중 화제가 끊기면 이 금속 가구의 접합 부분 찾기를 함께 즐기면 될 것이라고 비꼬고 있다.

2: 마르셀 브로이어Marcel Breuer의 '바실리Wassily' 의자는, 바우하우스의 교수이자 추상화가인 바실리 칸딘스키Wassily Kandinsky의 이름을 따서 명명한 것이다. 매우 도식적인 의자의 형태와 잘 어울리는 이름을 고른 것이다.

3: 헨리 J. 카이저Henry J. Kaiser가 건설한 볼더 댐Boulder Dam(후버 댐)은 1936년 미국 콜로라도Colorado 주에 건설되었다. 모더니즘 신봉자들은 산업미술의 가능성을 보여주는 좋은 사례로 책과 잡지에 이 볼더 댐 사진을 자주 등장시켰다.

"예술가가 현대사회에서 제대로 기능을 발휘하려면, 스스로를 현대사회의 일부로 생각해야 한다. 또한 그러한 사회적 통합의 감각을 갖기 위해서, 예술가는 현대사회의 모든 도구와 재료를 통제할 수 있어야 한다."
라슬로 모호이-너지Laszlo Moholy-Nagy

"학교는 공방의 하인이다."
바우하우스에서 발터 그로피우스Walter Gropius

"바우하우스는 학교가 아니었다. ……
그것은 하나의 사상이었다."
루트비히 미스 반 데어 로에Ludwig Mies van der Rohe

명품들 중에서 가장 우습다고 평가했다. 비행기 제조 기술을 응용해 만든 강철 파이프 의자는 옹호자나 비판자 모두 동의하듯, 기계미학의 특징이 가장 잘 드러나는 상징물이었지만 그렇기 때문에 비웃음의 대상이 되기도 했다.

한편 모던디자인운동의 뿌리를 신고전주의에서 찾아볼 수도 있다. 르 코르뷔지에가 모리스 블롱델Maurice Blondel(프랑스의 철학자, 1861~1949-역주)로부터 영감을 얻었다는 점에서도 그렇지만 신고전주의 건축가와 모던디자인운동의 디자이너 모두 기댈 만한 '권위'를 찾고 있었다는 점에서도 그러하다. 신고전주의는 그것을 '과거'에서 찾았고, 모던디자인운동은 그것을 '산업 제품들' 속에서 발견했다.

얄궂게도 기계미학이 진짜 기계에 적용되기 시작한 것은 꽤 나중의 일이었다. 건축 분야에서, 그리고 역설적이게도 몇몇 응용미술 산업 분야에서 기계미학이 처음 등장했는데, 당시에 '기계'를 언급한 이유는 단순하고 추상적인 형태를 선호하는 취향을 정당화하기 위한 것, 그 이상도 이하도 아니었다.

기계미학은 제2차 세계대전 이후 가장 발전된 모습을 보여주었다. 프랑크푸르트의 전기 제품 회사인 브라운Braun 사의 제품들이나 영국, 미국, 일본에서 브라운 제품을 모방한 것들이 대표적인 사례. 브라운의 수석 디자이너 디터 람스Dieter Rams는 바우하우스의 원리를 일반 소비자에게 소개했다. 그는 가전제품 디자인이 '좋은 영국인 집사처럼' 튀지 않아야 하며, 주변 환경을 짓누르지 않아야 한다고 생각했다. 따라서 제품의 색은 백색이나 회색 또는 검은색이 가장 바람직하다고 믿었다. 이 같은 람스의 세련된 미니멀리즘은 '블랙박스' 현상의 시초가 되었다. 그러나 세부 장식이 계속 제거되자 사물은 개성을 잃어버렸다. 사실 개성의 결여는 기계미학 추종자들에게 영감을 준 표현 원리의 기묘한 반전 현상이었다. 람스의 절제된 사각 박스 디자인은 기계미학이 기계 자체의 기능을 반영하는 '합리적인' 제품을 생산하는 것이 아니라 그저 스타일에 지나지 않는다는 것을 분명하게 보여주는 사례였다.

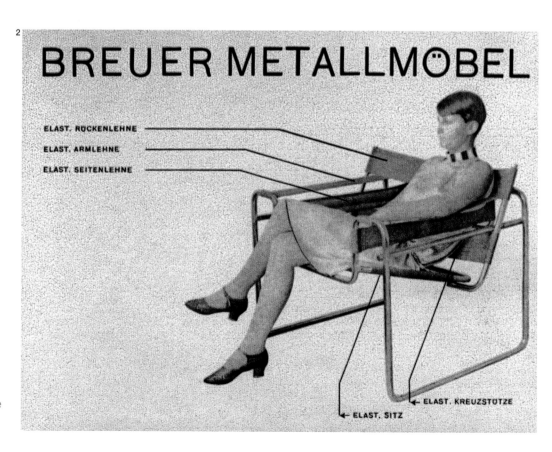

BREUER METALLMÖBEL

ELAST. RÜCKENLEHNE
ELAST. ARMLEHNE
ELAST. SEITENLEHNE

ELAST. KREUZSTÜTZE

ELAST. SITZ

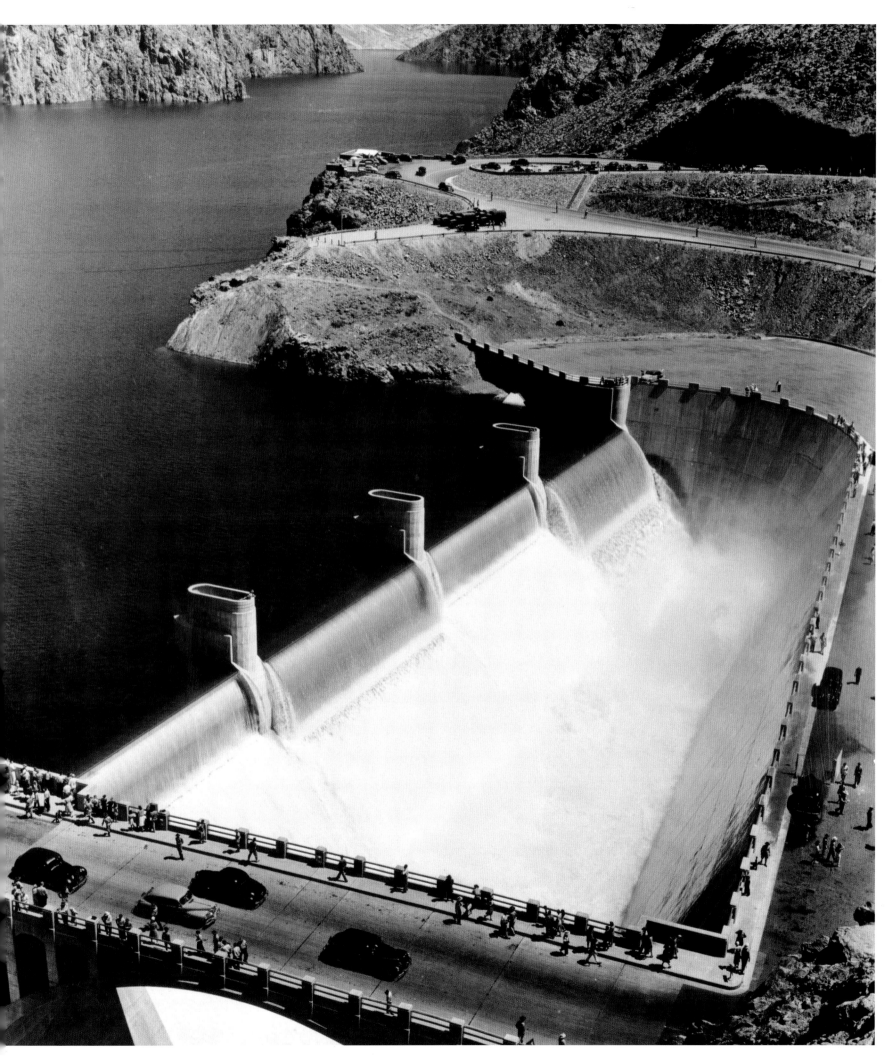

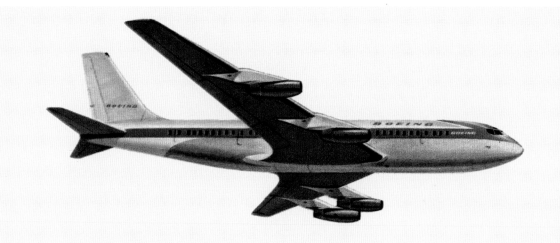

Come aboard THE **707**

5

돈이 되는 예술 The cash value of art
: 미국 America

2

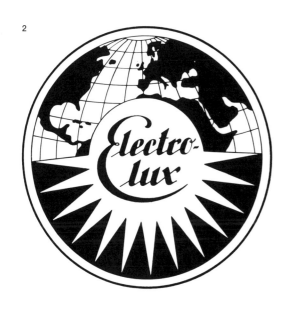

미국의 디자인 개념은 유럽과 달랐다. 에드거 앨런 포Edgar Allan Poe는 '가구의 철학The Philosophy of Furniture'이라는 글에서 미국적 정서를 이렇게 표현했다. "우리에겐 귀족의 피가 흐르지 않는다. 그래서 자연스럽게 돈이 신분을 만들어냈다. 어쩌면 그것은 필연적인 것이다. 부의 과시는…… 왕국의 권위를 드러내는 의식을 대신하는 것이다."

제1차 세계대전 무렵 미국의 상품 디자인은 '여성 취향'을 지향했다. 그것은 장식적이고, 피상적이며, 여러 스타일을 두서없이 절충한 것이었지만 그럼에도 엄청난 시장성이 있었다. 1915년에 〈하우스 & 가든House and Garden〉지를 인수한 출판업자 콩데 나스트Condé Nast는 여성에게 가정의 살림살이가 옷만큼이나 효과적인 자기표현 수단이 될 수 있다는 사실을 보여주었다. 이러한 '여성 취향'이 미국 1세대 산업 디자이너들의 공략 대상이었다.

전쟁이 끝나자 미국은 새로운 기계 시대를 상징하는 요소들에 눈을 돌리기 시작했다. 뉴욕의 메트로폴리탄 박물관Metropolitan Museum은 60년 전 헨리 콜Henry Cole 관장이 이끄는 영국의 실용미술박물관Museum of Practical Art이 시도했던 '제품이나 실생활에 예술적 요소를 끌어들이는 일'을 장려하기 위해 리처드 F. 바크Richard F. Bach라는 젊은 큐레이터를 고용했다. 바크에게 공장은 예술적 상상력의 원천이었으며, 공장의 조립 라인은 빈 캔버스와 같은 것이었다. 20세기를 반영하는 매체는 캔버스에 그린 유화나 대리석 조각상이 아닌 대량생산된 상품이라고 생각한 그는 1925년에 이르기까지 1000개 이상의 '산업미술품'들을 수집해서 메트로폴리탄 박물관에 전시했다. 당시 미국 백화점은 '여성 취향'을 따른 조잡하고 보기 흉한 복고풍의 상품이 가득했는데, 역설적이게도 그 모습이 마치 기존의 박물관과 비슷했다. 이런 상황에서 바크는 자신이 꾸민 전시실이 '현대적인' 사물을 파는 실제의 상점처럼 보인다는 사실에 크게 만족했다. 뉴저지 주에 있는 뉴어크 박물관Newark Museum에서 일하던 바크의 동료 존 코튼 데이나John Cotton Dana 또한 이런 시대정신을 공유하고 있었다. 그는 1928년 〈포브스Forbes〉지에 기업가들을 향한 격앙된 호소문을 실었는데, 그것은 경제 활성화를 위해 디자인이 얼마나 중요한지를 주장한 글이었다. 데이나는 독자들에게 디자인을 제조업에 적용할 경우 어떤 이득이 있는지를 설명하면서, "돈이 되는 예술the cash value of art"이라는 유명한 문구를 역사에 남겼다.

데이나는 시어스Sears나 로벅Roebuck 등 여러 통신 판매업체들이 큰 성공을 거두면서 미국 국민들의 일상적인 상품 수요를 거의 대부분 충족시켜버린 탓에 생산과 판매가 정체되었다고 당시 미국 경제의 문제점을 지적했다. 따라서 제조업체들은 매출이 더 이상 오르지 않자 소비자의 주머니에서 돈을 빼내는 일에 경쟁이 붙을 수밖에 없었다. 대공황Great Depression으로 인해 상황은 더욱 나빠졌다. 게다가 국가부흥법National Recovery Act의 시행으로 상품의 가격이 고정되면서 가격으로는 경쟁할 수 없게 되었다. 제조업자들은 이제 제품의 외양만을 가지고 경쟁해야 했으며, 이로 인하여 '디자인'이라는 개념이 등장하게 되었다. 여기서 '디자인'이란, 미적 관점에서뿐만 아니라 판매 촉진의 관점에서 제품의 외양을 결정하는 것을 의미했다. 이것은 이상 추구와 이익 추구를 절충한 지극히 미국적인 타협의 결과였다.

1: 항공 테크놀로지와 디자이너의 상상력은 신기하게 연결되어 있다. 디자이너는 종종 비행기에서 영감을 받았고, 항공기 제조업자는 일반 대중이 이용할 수 있는 새로운 제트기를 만드는 데에 디자이너를 이용했다. 월터 도윈 티그는 1946년 보잉Boeing 사의 비행기 실내 디자인을 의뢰받았고, 그 이래로 티그의 디자인 회사는 모든 보잉 시리즈의 디자인에 참여했다. 또한 그는 1954년 7월 15일에 비행을 시작한 획기적인 항공기 보잉 707의 색상과 동체 디자인에도 참여했다.

2: 레이먼드 로위의 디자인 회사가 1938년 다시 디자인한 일렉트로룩스 Electrolux사의 로고. 이 로고는 1961년까지 사용되었다.

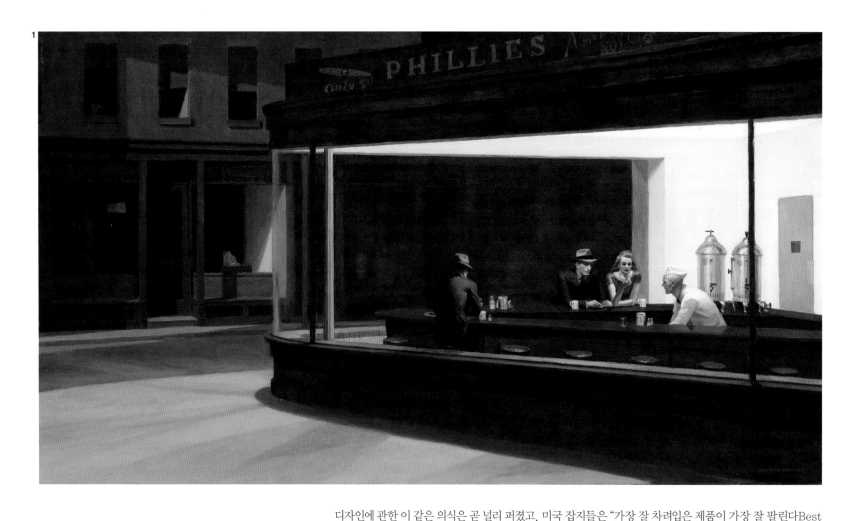

1

"부유함은 굉장히 의심스러운 자유를 가져다준다.
부유함으로 구속에서 벗어나 자유를 얻을 수 있지만,
실제로 아무런 구속 없이 무언가를 하는 것은
절대 불가능하다."

찰스 임스Charles Eames

"시인 키츠Keats는 그리스 항아리에 대한 불후의 시를 썼다.
만일 그가 비행기에 대해 알았다거나,
또는 비행기를 탄 기분을 알았더라면
그는 아마도 비행기에 관한 불후의 명작을 남겼을 것이다."

노먼 벨 게디스Norman Bel Geddes

디자인에 관한 이 같은 의식은 곧 널리 퍼졌고, 미국 잡지들은 "가장 잘 차려입은 제품이 가장 잘 팔린다Best Dressed Products Sell Best"와 같은 표제를 단 기사들을 앞 다퉈 실었다. 뉴욕에 최초로 디자인 사무실을 낸 선구적인 디자이너 헨리 드레이퍼스Henry Dreyfuss는 디자인을 "말없는 세일즈맨"이라고 했다. 그에게 미美란 사업적 수단이었다. '산업 디자인industrial design'이라는 말은 1919년경에 처음으로 등장했다. 조지 넬슨George Nelson은, 미국의 1세대 산업 디자이너란 "취향을 다루는 비즈니스 컨설턴트였을 뿐"이라며, 산업 디자인이 의미하는 바를 평가절하한 바 있다.

드레이퍼스가 디자인을 접하기 시작한 것은 노먼 벨 게디스Norman Bel Geddes와 함께 〈기적The Miracle〉이라는 연극의 무대를 만들면서부터다. 1923년에 막을 올린 이 연극이 브로드웨이에서 큰 성공을 거두자 연극 제작에 다방면으로 공헌을 한 게디스는 국가적으로 유명 인사가 되었다. 극장주는 게디스에게 상상력을 자유롭게 펼칠 더 많은 기회를 주고자 했으나 아서 풀로스Arthur Pulos가 말했듯이, "20세기의 문화적 변동을 감지한 첫 미국인"이었던 게디스는 연극 무대보다 '더 현실 생활에 가까이' 접근할 기회를 엿보고 있었다. 그 후 게디스는 독일 건축가 에리히 멘델스존Erich Mendelssohn을 만나 그의 영향을 받으면서, 또 르 코르뷔지에Le Corbusier의 유명한 책《건축을 향하여Vers une Architecture》를 읽으면서 본격적으로 유럽 문화를 접했다. 그러면서 사회적 책임 같은 것은 그다지 개의치 않던 미국인들의 삶 속에 '디자인의 사회적 책임'이라는 유럽적 요소를 도입하는 역할을 했다. 게디스의 가르침을 받은 드레이퍼스가 처음으로 디자인 사무실을 연 것은 1929년의 일이었다. 하지만 당시 그는 일을 거의 찾지 못했다. 자주 인용되는 한 가지 일화가 있다. 1930년 어느 날, 벨 통신회사Bell Telephone Company의 외판원이 그의 사무실에 찾아와 새로운 전화기 디자인에 1000달러의 상금이 걸려 있다는 사실을 알려주었다. 드레이퍼스에게 깊은 영향을 미친 스승 게디스는 지나치게 멋스러운 디자인을 추구했지만, 드레이퍼스는 스승과 달리 인간공학을 신봉했으며 기계는 그 본성이 드러나도록 디자인해야 한다고 믿고 있었다. 벨사의 외판원은 드레이퍼스가 제정신이 아니라고 생각했다. '여성 취향'이 여전히 시장을 지배하고 있었기

41

1: 시인 랭스턴 휴스Langston
Hughes의 말을 빌리자면,
에드워드 호퍼Edward Hopper는
"현실의 이미지에 천착한" 화가였다.
호퍼가 1942년에 그린 '밤을 지새우는
사람들Nighthawks'은 천박한
아메리칸 드림의 현실을 잘 잡아내면서도,
애매모호한 낭만주의적분위기가
넘치는 작품이다.

2: 헨리 드레이퍼스가 1937년 디자인한
벨Bell '300' 전화기는 당시 제품 디자인의
가장 뛰어난 사례 가운데 하나이다.
이 전화기의 첫 모델은 금속으로 만들어
졌으나, 후에 합성수지로 바뀌었다.
벨 '300' 전화기는 전쟁기의 수요 덕에
엄청난 수가 생산되었고, 미국의 능력을
보여주는 세계적인 상징물이 되었다.
산업 디자인의 고전반열에 올랐음은
물론이다.

"대량생산된 조악한 물건과 과거 양식의 무분별한 복제가
만들어낸 끝없는 사악함은 전 세계를 뒤덮은 파도와 같다."

요제프 호프만Josef Hoffmann &
콜로만 모저Koloman Moser

2

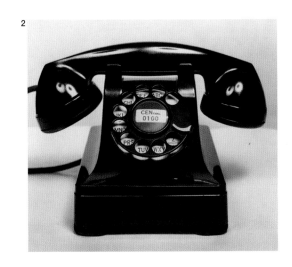

"타협을 강요받은 기억은 없다.
나는 언제나 기꺼이 한계를 받아들였다."

찰스 임스Charles Eames

때문에 기계적인 디자인으로는 절대 대중적인 성공을 거둘 수 없다고 생각했던 것이다. 하지만 드레이퍼스는 제품의 성능에 관심을 쏟고 사소한 것까지 꼼꼼히 신경 쓴다면 소비자에게 매력적으로 다가갈 수 있다고 확신했다. 이러한 믿음을 바탕으로 그는 벨사를 설득해 탁상용 전화기를 디자인했고, 그 디자인은 이후 40년 동안 미국 전화기의 표준이 되었다.

드레이퍼스는 수명이 짧고 겉만 번지르르한 스타일링Styling이 아닌, 보다 오래가는 디자인이야말로 불꽃처럼 현란한 세상에서 성공할 수 있다는 사실을 깨달았고, 그러한 디자인을 클라이언트에게 제공했다. 그는 일상 사물과 인간의 신체를 서로 연관지어 수치상으로 분석하고 연구하는 인간공학 또는 인체측정학을 디자인의 기본 원리로 삼아 이를 클라이언트에게 제시했다. 인간공학이나 인체측정학은 수치에 매우 강하게 집착하는 학문으로, 예를 들어 의자 높이가 적절한지 또는 칼자루의 길이가 손에 쥐기 알맞은지 등을 숙고의 대상으로 삼았다. 드레이퍼스를 포함해 소수의 디자이너들만이 그러한 인체측정학을 연구했다. 코레 클린트Kaare Klint를 비롯한 북유럽 가구 디자이너들과 스웨덴의 에르고노미 디자인 그룹Ergonomi Design Gruppen이 대표적인 사례다. 1955년에《사람들을 위한 디자인하기Designing for People》라는 책을 펴낸 드레이퍼스는, 이 책에서 전화기의 다이얼부터 트랙터나 비행기의 좌석에 이르기까지 아주 다양한 물건들을 디자인하면서 좀 더 기능적인 것이 무엇인지를 판단하기 위해 남성 및 여성의 인체 축소 모형을 사용했음을 밝혔다. 드레이퍼스는 그 인체 모형을 조Joe와 조세핀Josephine이라고 불렀다고 한다. 드레이퍼스는 디자인을 할 때 인간에 대해 고려하는 것이 얼마나 중요한지를 거듭 강조했다. 언론과의 인터뷰에서도 그는 끊임없이 디자인의 편의성, 실용성, 안전성에 대해 이야기했다. 이러한 그의 디자인 방법론을 가장 잘 보여주는 사례가 직립식 후버Hoover 진공청소기에 단 전조등이었다. 어두운 구석의 먼지까지 없애고자 하는 여성들의 요구를 충족시키기 위해 청소기에 전조등을 달았던 것이다.

같은 시기에 활동했던 다른 미국 1세대 디자이너들, 예를 들어 레이먼드 로위Raymond Loewy나 월터 도윈 티그Walter Dorwin Teague와 달리, 드레이퍼스는 한 번도 유선형의 유혹에 말려들지 않았다. 유선형 스타일은 공기역학 이론을 사물의 외양에 손쉽고도 그럴듯하게 적용한 것이었다. 이 스타일은 자동차 디자인 분야에서 시작되었다가 가전제품의 전 영역에 침투해 냉장고, 다리미, 토스터 등의 디자인에도 크게 영향을 미쳤다. 플라스틱의 대중화도 유선형의 확산에 일조했다. 유선형의 특징인 부드러운 곡면과 깊은 홈을 플라스틱 사출성형으로 아주 쉽게 만들 수 있었기 때문이었다. 이후 유선형 디자인은 20세기 중반의 가장 친근한 제품 스타일이 되었다. 그러나 드레이퍼스는 이러한 유행에 굴복하지 않았다. 그의 사무실은 엄격한 통제와 절제를 기반으로 운영되었다. 그는 자신의 신념과 클라이언트의 취향이 충돌하는 일을 만들지 않기 위해 클라이언트의 수를 10여 개로 유지하거나 큰 회사들로 제한했다. 이는 로위가 일했던 방식과는 정반대였다.

로위는 게디스의 번뜩이는 재능과 드레이퍼스의 실용성을, 노출과 연출하기 좋아하는 자신의 성격에 잘 결합시켰다. 그의 디자인은 인체측정학이라는 골격에 스타일링이라는 유혹적인 살덩이를 붙여 만든 것이었다. 이민자였던 로위는 다른 이들과 달리 미국을 새로운 시각에서 바라볼 수 있었다. 그는 자신이 겪은 감동적인 체험을 다음과 같이 이야기하기도 했다. "여기 미국에 있는 큰 규모의 최신식 공장에는 저명한 저술가들이 주목할 만한 무언가가 있다. 그것은 세계에서 가장 흥미진진한 볼거리 중 하나이며, 미국만이 보여줄 수 있는 무엇이다. 그중에서도 가장 놀라운 것, 이곳에 온 지 30여 년이 흐른 지금까지도 나를 감동시키는 그것은 바로 미국 노동자들의 자연스러운 우아함이다. …… 잘 만들어진 작업복과 작업용 긴 장갑 그리고 챙이 달린 모자까지 그들은 마치 산업 제국을 대표하는 멋진 외교관처럼 보인다. …… 공장의 조립 라인이나 페인트 도장 작업장에서 일하는 사람들을 보면, 스타 영화배우라고 해도 그저 피곤에 절어 있는 종업원 수준으로 보일 뿐이다. 그들에게는 품위가 넘친다. 그들은 …… 이 시대의 일하는 귀족이다."

사실일 수도, 아닐 수도 있으나 어쨌든 로위 덕분에 스타일링과 디자인이 구분되기 시작했다고 볼 수 있다. 내세울 만한 그의 첫 작업은, 1929년 영국의 복사기 제조업자 지그문트 게슈테트너Sigmund Gestetner를 위한 것이었다. 로위는 23킬로그램가량의 모형용 점토를 사용해 복사기에 시대의 흐름을 담아냈는데, 그것은 유선형 스타일을 도입한 첫 디자인

"하버드 대학에서 그로피우스를 영접하던 모습은……

마치 당시 유명했던 정글 영화의 한 장면을 보는 듯했다.

브루스 캐벗Bruce Cabot과 마이어나 로이Myrna Loy가

정글에 불시착하고…… 원시인들에게 둘러싸이는데……

원시인들은 그들을 보자마자 넙죽 엎드려 큰 절을 올리고,

신음소리 같은 기이한 찬송가를 부른다.

새하얀 얼굴의 신이시여!

마침내 하늘에서 내려오셨나이까요!"

톰 울프Tom Wolfe

1

이었다. 1920년대 후반에 뉴욕에서 활동한 1세대 컨설턴트 디자이너들 중에서 디자인이라는 새로운 사업이 지닌 상업적 가능성을 제대로 인지한 사람은 로위뿐이었다. 그는 상업적 가능성에 걸맞은 디자인 비용을 클라이언트에게 요구했다. 로위는 1만 달러에서 6만 달러에 이르는 디자인 비용과 별도의 저작권료까지 받았다.

1946년 〈런던 타임스London Times〉와의 인터뷰에서 "내 기억에 단순히 외양만을 위한 디자인을 한 적은 없다"고 말했던 로위는 당시 75개라는 엄청난 수의 국제적 기업들을 위해 일하고 있었다. 그의 주장에 따르면 매년 9억 달러의 매출을 올렸다고 한다. 이러한 태도는 비교적 덜 상업적인 것으로 알려진 게디스 역시 비슷했다. 클라이언트와 발생한 문제와 관련하여 변호사에게 의뢰를 요청하기 위해 보낸 편지에서 그는 다음과 같은 말을 했다. "제가 하려는 말을 잘 이해하지 못하시는가 봅니다. …… 한마디로 말하자면, 가능한 한 그들에게서 많은 돈을 뽑아내야 한다는 것입니다."

미국에서 1930년대는 특허 받은 예술가, 즉 디자이너가 밖으로 뛰쳐나가 자신의 명성과 자신의 미래에 대한 희망을 클라이언트에게 팔던 시대였다. 그런데 이 같은 상업적 현상은, 뉴욕 현대미술관Museum of Modern Art이 미국 디자인보다 유럽 디자인에 훨씬 더 많은 관심을 보이던 현상과 동시에 일어난 일이었다. 뉴욕현대미술관 관장이었던 알프레드 H. 바Alfred H. Barr는 유선형 스타일이 어리석어 보인다고 생각했고, 로위의 디자인도 별로 좋아하지 않았다. 그는 로위가 지나치게 많은 돈을 받으며 "유행을 맹목적으로 따른다"고 비난했다. 그는 1934년 필립 존슨Philip Johnson이 기획한 〈기계미술Machine Art〉 전시에서 선보인 작품들을 이상적인 디자인이라고 생각했다. 이 전시는 큰 유명세를 떨쳤는데, 그 기본 바탕에는 순수공학으로 만든 사물의 절대적인 아름다움에 대한 고상한 가설들이 전제로 깔려 있었다. 이러한 가설들은 대부분 유럽 기계낭만주의자들의 책이나 선언문에서 뽑아낸 것들이었다. 따라서 디자인의 상업적·대중적·산업적 측면에 대한 언급은 배제되었고, 그 대신 배의 프로펠러나 베어링, 톱니바퀴 등을 선호하는 기계미학의 우아함을 주제로 삼았다.

〈기계미술〉 전시회에 내포되어 있던 스타일링과 디자인의 구분은 점점 더 분명해졌다. 발터 그로피우스Walter Gropius와 마르셀 브로이어Marcel Breuer가 런던에서 뉴욕으로 근거지를 옮기고, 뉴욕현대미술관을 그들의 정신적 고향으로 삼자 그 간극이 더욱 뚜렷해졌다. 그들은 부와 물욕이 아닌 도덕성을 중시하는 유럽의 모더니즘을 미국에 가져왔다. 엘리엇 노이스Eliot Noyes가 그의 첫 직장인 뉴욕현대미술관에 들어갔을 때 미술관에는 이미 이러한 분위기가 조성되어 있었다. 바우하우스Bauhaus의 주창자들로부터 직접 바우하우스의 디자인 윤리를 배운 노이스는 미국 1세대 산업 디자이너들의 태도를 받아들일 수 없었다. 노이스는 그 이유를 그들이 "숭고한 의미를 지니고 작업하지 않기 때문"이라고 말했다. 그러나 이렇게 이야기한 노이스도 실상 대기업을 위한 디자인 작업을 할 때 바우하우스의 이념을 교묘하게 이용했다. 그래서 그 후 스타일링 같은 말을 입에 올릴 때는 주춤거릴 수밖에 없었다.

스타일링에 대해서 비록 유럽인들이 못마땅하게 여겼다 하더라도, 디자이너를 소비재의 대량생산 과정에 꼭 필요한 존재로 만들었다는 점에서 미국은 20세기 디자인에 중요한 공헌을 했다. 디자이너와 산업 간의 이러한 연관성은 제2차 세계대전 후에 더욱 긴밀해졌고, 에로 사리넨Eero Saarinen이나 찰스 임스Charles Eames와 같은 유럽 출신 디자이너 또는 유럽인에게 교육받은 미국 디자이너가 디자인한 가구들이 허먼 밀러Herman Miller나 놀Knoll과 같은 회사에 의해 생산되었다. 그들의 디자인에는 상업적인 요소와 현실적인 요소가 적절히 녹아 있었다. 그러나 영국에서는 그와 같은 요소를 전혀 찾아볼 수 없었고, 더욱 엄격한 기계미학을 추구했던 독일 역시 미국과는 매우 다른 양상을 보였다. 동부의 노먼 자페Norman Jaffe나 서부의 피에르 쾨니그Pierre Koenig 같은 건축가들이 르 코르뷔지에의 엄격한 건축 이론을 부유하고 향락적인 유행 주도자들에게 걸맞은 모습으로 전환한 것과 같은 일을, 허먼 밀러사나 놀사는 가구 분야에서 시행했다. 미국인들은 유럽의 지적이고 정치적인 디자인을 다수를 위한 사치품으로 전환시켜 '소비'했던 것이다.

미국에서 디자인은 현대적인 기업의 중요한 일부분이 되었다. 극단적으로 말하면, 이러한 미국적 디자인은 '진부화를 유도하는' 지독한 상업주의와 맞닿아 있다. 이에 관해서는 두 가지 관점이 존재한다. 우선 할리 얼Harley Earl 같은 산

1: 레이먼드 로위가 1929년 디자인한 게슈테트너Gestetner사의 복사기. 둔중했던 과거의 유물을 매끈하게 잘 빠진 현대식 제품으로 변모시키는 것이 1세대 컨설턴트 디자이너들의 장기였다.

2: 월터 도윈 티그는 1939년 뉴욕 세계 박람회New York's Fair에 지어진 NCR사의 전시관을 디자인했다. 의도한 바는 아니었으나 이 전시관은 '돈이 되는 예술로서의 디자인'을 잘 보여주는 상징물이 되었다. NCR사의 신제품인 '모델 100' 금전등록기 모양을 본뜬 7층 건물 높이의 전시관은 매일 관람객으로 가득 찼다.

3: 엘리엇 노이스는 하버드 대학에서 건축을 공부했다. 그는 스승 발터 그로피우스와 마르셀 브로이어로부터 유럽식 청교도주의를 배웠고, 거기에다가 자신의 미국 동북부 뉴잉글랜드식 취향을 보완했다. 노이스는 천박한 소비주의 스타일에 관심을 가질 만한 여력 없이 미국 디자인의 개혁을 위해 매진했다. 사진은 노이스가 자신의 뉴 케이넌New Canaan 스튜디오에서 클라이언트와 연구원에게 할리 얼 스타일의 자동차 계기판 축소 모델을 예로 들어 잘못된 디자인 원리에 대하여 이야기하는 모습이다.

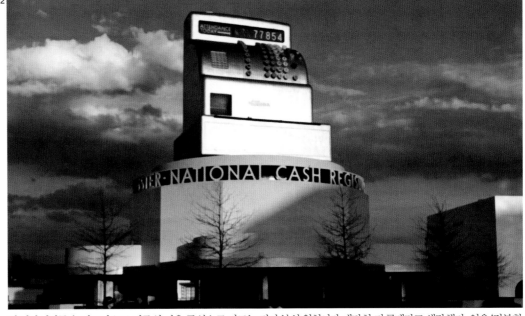

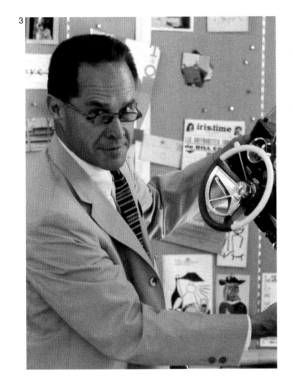

"나는 그처럼 세상을 잘 알고 있는 사람을 본 적이 없다."

놀Knoll을 만난 닐스 디프리언트Niels Diffrient

업 디자이너들은 의도적으로 기존의 것을 구식으로 만드는 것이 부의 원천이자 대단한 자극제라고 생각했다. 얼은 '진부화를 유도하는' 미국적 분위기를 "역동적 경제"라고 불렀다. 미국 문화의 광신도였던 브룩스 스티븐스Brooks Stevens도 비슷한 태도를 지니고 있었다. 그는 "우리 미국의 경제의 기반에는 '계획된 진부화'가 있다. 바보가 아니라면 지금쯤 웬만한 사람들은 이를 다 알아차렸을 것이다. 우리는 좋은 제품을 만들고, 그것을 사람들이 사도록 만들고 난 뒤 그 다음 해에는 의도적으로 새로운 물건을 내놓는다. 이렇게 해서 작년의 그 물건을 진부한 구식으로 만들어버린다. …… 이는 쓰레기를 만들어내는 것이 아니다. 우리 미국의 경제에 튼실하게 공헌하는 일이다"라고 말했다.

그러나 밴스 패커드Vance Packard와 같은 소비자 운동가에게 '계획된 진부화'란 생산이 소비를 초과하는 순간에 끼어드는 조작을 뜻하는 것이었고, 이것은 곧 사회적으로 죄악을 저지르는 일이었다. 그는 자신의 저서 《쓰레기 생산자들 The Waste Makers》(1960)에서 진부화를 기능과 질, 취향이라는 세 가지 측면으로 구분했다. '기능'의 측면에서 봤을 때, 더 나은 기능을 지닌 물건이 출시되면 기존의 기능은 구식이 된다. 또 유행이 바뀌면 기존의 취향은 진부한 것이 된다. 아서 밀러Arthur Miller의 《세일즈맨의 죽음Death of Salesman》에 등장하는 윌리 로먼Willy Loman의 대사는 질의 측면에서 진부화란 무엇인지를 잘 드러낸다. "내 생애에 단 한 번만이라도, 물건이 고장 나기 전에 완전한 내 것이 되어봤으면! 마지막 할부금을 내고 난 내 차는 이미 폐차 직전이고, 냉장고는 끊임없이 벨트를 갈아줘야만 해. 정말 딱 맞아떨어지네. 할부금을 다 내고 이제 온전히 내 것이 되나 보다 싶은 순간과 딱 맞춰서 완전히 낡아버리는군……."

제조업자들은 지금도 제품에 '수명'을 부여한다. 그들은 소비자가 제품을 얼마나 오랫동안 사용할 수 있도록 만드느냐를 결정한다. 그러나 제품의 내구성 증가와 실업의 증가는 서로 맞닿아 있고, 어떤 제조업자도 영원히 꺼지지 않는 전구를 만들기를 원하지 않는다. 이러한 경제 시스템이 낳은 결과가 바로 제품의 짧은 수명이다. 이것은 달리 말하면, 완벽하게 아름답고 완벽하게 기능적인 제품을 만들 이유가 없다는 말이 될 수도 있다. 하지만 '문화'라는 말이 성장과 진화의 개념도 포함하는 것이라면, 약간의 진부화는 어쩌면 좋은 것일 수도 있다.

비판의 여지가 있음에도 어쨌든 미국식 소비주의는 디자이너를 사회적으로 인정받는 전문가로 만들어주었다. 이는 디자이너를 지원하는 효율적이고 친기업적인 사회구조가 있었기 때문에 가능한 일이었다. 또한 디자이너의 결과물에도 작품의 지위가 부여되었다. 놀사는 '미스Mies' 의자나 '브로이어Breuer' 의자처럼 디자이너의 이름을 제품에 붙여 판매한 최초의 가구 회사였다. 1970년대에 이르러 '디자이너의 이름'은 중요한 마케팅 수단이 되었고, 그러한 문화적 현상을 주도한 것 역시 미국이었다.

6

1: '베스파Vespa'와 함께, 단테 자코사Dante Giacosa가 디자인한 피아트사의 '누오바 친퀴첸토Nuova Cinquecento'는 전후 이탈리아 재건기를 상징하는 대표적 사례다. 또한 그것은 매력 넘치는 서민 대중교통수단이었다. 1957년에 출시된 이 자동차는 당시 가격이 46만5000리라로 다소 비쌌다.

2: 알레시Alessi는 1979년부터 1980년까지 모두 열한 명의 정상급 건축가와 디자이너들에게 포스트모던 Post-Modern 스타일의 커피 세트 디자인을 의뢰했다. 사진은 그중 하나로, 프린스턴의 건축가 마이클 그레이브스 Michael Graves가 디자인한 것인데, 의뢰 3년 후에 한정판으로 생산되었다.

영국이 18세기 중엽 산업혁명을 통해 세계가 따라 하는 모델이 되었다면, 그로부터 2세기 후에 산업혁명을 거친 이탈리아는 조금 다른 맥락에서 전 세계의 모델이 되었다. 이탈리아는 소비자를 위한 총체적인 디자인 스타일을 처음으로 선보였다. 롬바르디와 피에몬테 지역은 패션, 제품, 자동차 그리고 사무기기까지 모든 것을 총괄하는 디자인 스타일을 선보임으로써 모던 르네상스를 이룩했다.

세계 시장에서 이탈리아 디자인이 떠오르기 시작한 것은 1945년 이후로 이탈리아의 재건기la ricostruzione에 발생했다. 이 시기에 이탈리아는 산업과 사회 개혁을 통해, 파시즘의 어리석음에서 정신적으로, 실제적으로 벗어나려고 노력했다. 조 폰티Gio Ponti의 잡지 〈도무스Domus〉는 이러한 재건의 정신을 보여준 대표적인 사례였다. 당시 잡지의 편집장은 건축가 에르네스토 로제르스Ernesto Rogers였다. 〈도무스〉는 건축 분야에서 합리주의운동Rationalism을 펼쳤는데, 이는 일종의 이탈리아판 모던디자인운동Modern Movement이었다. 그들은 이러한 운동을 무너진 사회질서를 바로잡을 수 있는 처방이라고 생각했다. 1947년의 창간호에서 폰티는 "우리가 갈망하는 행복한 삶, 그리고 가정환경과 생활 방식으로 드러나는 좋은 취향은 모두 같은 종류의 문제들이다"라고 말했다. 이는 그저 어쭙잖게 철학자 흉내나 내려고 하는 말이 아니었다. 그것은 전후의 분위기 속에서 생활과 예술을 융합하기 위한 최선의 방법을 찾기 위한 시도였다. 이탈리아 디자인의 대단한 점은 바로 생활과 예술을 이처럼 통합적으로 생각했다는 데에 있다.

제2차 세계대전 이전에도 올리베티Olivetti사를 위한 마르첼로 니촐리Marcello Nizzoli의 디자인 작업이나 프랑코 알비니Franco Albini의 디자인 작업과 같이 훌륭한 디자인 사례가 있었지만, '이탈리아 디자인'으로 통칭할 만한 이미지가 생겨나고 세계적으로 확산된 것은 1945년 이후의 일이었다. 이탈리아의 전후 세대들은 찰스 임스Charles Eames의 의자와 같은 미국 제품들의 이미지나 헨리 무어Henry Moore의 조각 작품에서 큰 영향을 받았고, 이들을 뒤섞어 이탈리아만의 독특한 디자인을 창출했다. 알베르토 로셀리Alberto Rosselli는 〈스틸레 인더스트리아Stile Industria〉지의 논설에서 새로운 세대의 목표를 다음과 같이 잘 요약했다. "미국의 산업 디자인은 자유경쟁 체제의 산물이다. 이 체제 속에서 미국 특유의 경제 및 생산 조건들이 시장을 지속적으로 팽창시켰다. …… 그와는 반대로 이탈리아 디자인의 진정한 특성은…… 생산과 문화의 조화로운 관계에 기인한다."

밀라노나 토리노에는 이러한 세련된 물질문화의 출현에 자양분이 된 독특한 사회적·경제적 환경이 존재했다. 밀라노에는 국가가 신경 쓰지 않는 일련의 사회적 목표를 실현하기 위해 돈을 쓸 준비가 되어 있는 기업가들이 있었고, 시가 운영하는 폴리테크닉(전문대학)에서 건축가와 디자이너들이 계속 배출되었다. 또한 보수 성향의 '공식적인' 문화가 빈약했기 때문에 오히려 강한 하위문화가 건축을 중심으로 형성될 수 있었다. 토리노에서는 자동차 제작자carrozzeria들이 피닌파리나Pininfarina의 자동차 공방이나 피아트FIAT사의 공장에서 독특한 디자인의 자동차를 만들어냄으로써 국가의 예술

"나는 전원적인 유토피아를 혐오한다.

사람은 누구나 자신만의 추억을 가지고 있다. ……

누구나 자신만의 특정한 환경 아래에서 살아가게 된다. ……

그러므로 나에게나 그들에게나 자신을,

찍찍거리는 괴상한 레코드가 지겹도록 돌고 도는 성에

가둘 아무런 이유가 없다."

에토레 소트사스 주니어Ettore Sottsass Jnr.

적 전통과 미래 산업에 대한 열망을 표현했다. 1950년 이탈리아를 방문한 미국 디자이너 월터 도윈 티그Walter Dorwin Teague는 밀라노 사람들이 발산하는 에너지에 깜짝 놀라 이렇게 말했다. "세계대전 이후 밀라노의 예술가들은 마치 학교에서 풀려난 아이들처럼 활기차다."

1940년대 후반 이탈리아는 미국의 유선형 양식을 우아하게 변형한 디자인 스타일을 만들어냈다. 니촐리의 '렉시콘Lexikon 80' 타자기에서부터 피아조Piaggio의 '베스파Vespa' 스쿠터에 이르는 여러 사례에서 이런 스타일을 쉽게 찾아볼 수 있다. 그 후 1951년부터 1957년에 이르는 기간에 이탈리아 디자인계는 제도화가 강화되었다. 1953년 알베르토 로셀리에 의해 〈스틸레 인더스트리아〉 잡지가 창간되었고(1962년 폐간), 1956년에는 산업디자인협회Associazione Disegno Industriale가 창립되었으며, 1953년 '제품의 미학'이라는 전시를 성공적으로 개최한 백화점 기업 라 리나센테La Rinascente가 1954년 황금컴퍼스Compasso d'Oro 디자인상을 제정하기에 이르렀다. 이 상은 폰티와 로셀리의 조언에 따라 제정된 것으로, 첫 해 심사위원에 폰티와 마르코 자누소Marco Zanuso가 포함되어 있었다. 마르첼로 니촐리가 디자인한 네치Necchi사의 '부Bu' 재봉틀, 에토레 소트사스Ettore Sottsass가 디자인한 올리베티사의 '레테라Lettera' 타자기, 브루노 무나리Bruno Munari의 거품 내는 고무 장난감 그리고 마리오 안토니오 프란치Mario Antonio Franchi의 자동소총 등이 수상작으로 선정되었다. 한편 제9~11회 트리엔날레Triennale를 통해 비평과 논쟁이 난무하는 속에서 새로운 이탈리아 디자인이 국제무대에 선보였다.

1950년대 이탈리아 디자인은 1940년대 스타일이 더욱 강화된 상태에서 초현실주의Surrealism나 유기적 조각 작품의 영향을 받은 화려하고 복잡한 가구 미학이 접목된 스타일을 보여주었다. 몇몇 디자이너들은 특정 제조업체에 소속되

1

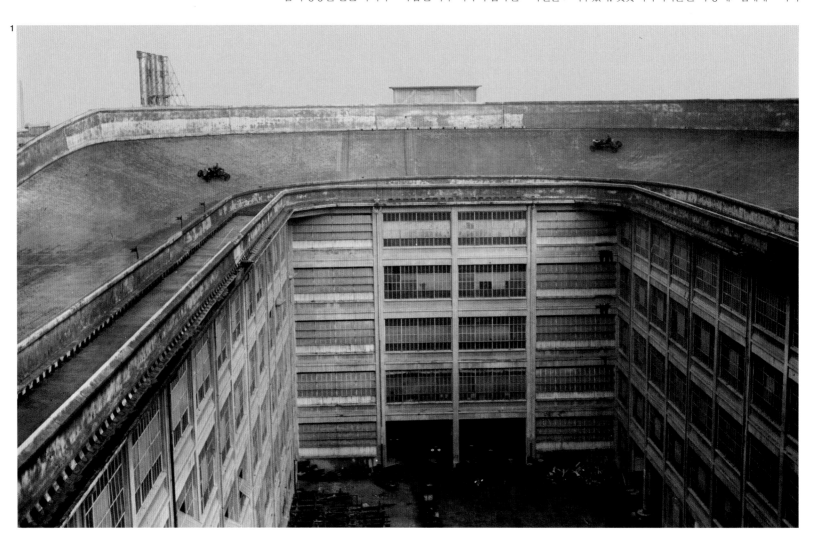

1: 마테트루코Matte Trucco는 피아트
사를 위해 1914년 링고토Lingotto 공장을
디자인했다. 이 공장은 두 가지 점에서
대단히 실험적이었다. 첫째는 시원스럽게
뚫린 내부 구조와 최상급 나선형 경사로를
건설할 수 있는 콘크리트 공법을 사용했다는
것이고, 두 번째는 일상의 역동성을 찬양하는
미래주의Futurism가 기능적으로 발휘된
좋은 사례라는 점이다. 건물의 지붕을 시험용
고속 경주로로 만든 것이 건물의 큰 특징
이었는데, 이 경주로가 피터 콜린슨Peter
Collinson의 1969년 영화 〈이탈리아에서의
임무The Italian Job〉에 등장하면서 더욱
유명해졌다. 이 영화는 영국 역사상 최고의
영화를 뽑는 최근의 투표에서 27위를 했다.

2: 피에로 포르나세티Piero
Fornasetti는 일상용품들을
재미난 모습으로 부활시켰다.
손으로 무늬를 그려 넣은 이 자전거는
1984년작으로, 초현실주의의 도시
서민판이라고 할 만하다.

어 일했고, 이는 예술과 산업의 생산적인 통합을 이루어냈다. 하지만 비토리아노 그레고티Vittoriano Gregotti가 지적했
듯이, 애초에 이탈리아 기업들이 디자인에 관심을 보인 것은 디자이너를 후원하기 위한 차원이었다기보다는 대중적 인지도
를 넓히기 위한 것이었다. 어쨌든 니촐리는 올리베티사와 지속적인 관계를 유지하면서 재봉틀 생산업체인 네치를 위해 일하
기도 했고, 자누소는 가구 제조업체인 아르플렉스Arflex를 위한 디자인 작업을 했다. 그밖에 소트사스 등의 여러 젊은 디
자이너들도 제조업체와 관계를 이어나갔다. 소트사스는 "산업이 돈으로 문화를 사서는 안 된다. 산업 자체가 문화가 되어
야 한다"라고 말하기도 했다.

밀라노의 디자이너들이 지역 산업체들에 애정을 보이고, 산업체와 한길을 걷는 듯한 모습을 보이기 시작하자 이탈리
아의 급진 세력은 일시적으로나마 분열 상황에 처했다. 정통 이론을 중시했던 로마의 합리주의자들Roman Rationalists
은, 밀라노의 디자이너들이 자본주의의 하수인에게 스스로를 내다팔았다고 비난했다. 그러나 이 논쟁은 결국 밀라노 디자
이너들의 승리로 끝이 났다. 디자이너이자 저술가였던 안드레아 브란치Andrea Branzi는 황금컴퍼스상 수상작이나 트리
엔날레에 전시된 작품의 디자인이 이탈리아의 모든 사회계층이 사용하는 제품들에 고스란히 스며들어 있다면서 다음과
같이 말했다.

"아주 작은 공방의 목수라도 조 폰티가 디자인한 것과 같은 바bar카운터를 만드는 법을 쉽게 익혔고, 소규모 전기
공업사 역시 비가노Viganò가 디자인한 조명을 쉽게 본따 만들 수 있었다. 또 가구 제작자들은 자누소의 디자인을 떠올리
게 하는 팔걸이의자를 만들었다. 이런 모방은 비록 무차별적이고 저속한 것이기는 했으나 이탈리아 중류층 사회에 형태적
혁신을 불러왔다. 새로운 스타일은 번지르르한 파시즘 스타일과 지방색이 강한 신고전주의 스타일을 대체했고, 현대적인
이탈리아를 향한 첫걸음을 뗄 기회를 마련해주었다."

1960년대의 이탈리아 디자인은 세련된 주류 제품군과 급진적 디자인을 선호하는 실험적인 제품군으로 양분되었
다. 1970년대에 이르자 이탈리아의 '고급' 디자인을 전국적으로 확산시키는 데 일조했던 공예 공방들은 스튜디오 알키미
아Studio Alchymia나 멤피스Memphis 같은 아방가르드 가구 디자이너들을 뒷받침해주었다. 1970년대 후반에 등
장한 스튜디오 알키미아나 멤피스는 1960년대 급진적 팝pop 디자인 그룹이었던 아키줌Archizoom이나 슈퍼스튜디오
Superstudio에 큰 영향을 받아 결성되었다. 그러나 아르테미데Artemide, 카르텔Kartell, 플로스Flos와 같은 디자인 중
심의 제조업자들을 뒷받침한 장인 중심의 공예 공방들이 없었다면 멤피스 그룹의 화려한 디자인도 스케치나 대화록에 그

"누군가는 가구 제작의 체계뿐만 아니라 제조업의 구조와 형태적 가능성까지 혁명적 전환을 가져올 수 있을 것이다."

에토레 소트사스Ettore Sottsass

1: 에토레 소트사스가 1981년에 디자인한 '비벌리Beverly' 콘솔은 멤피스의 첫 컬렉션품목이 되었다.

2: 자누소Zanuso의 '레이디Lady' 의자는 1951년의 밀라노 트리엔날레에서 최고상을 수상했다.

치고 말았을 것이다. 멤피스는 이런 공방들 덕분에 국제적으로 유명해졌다. 그러나 소트사스는 언젠가 이렇게 말했다. "나는 공공 드라마를 위한 기념물을 만든 적이 없다. 단지 사적인 극장, 사적인 명상과 고독을 위한 덧없는 사물들을 디자인했을 뿐이다." 멤피스 그룹의 국제적 성공은 정말 모순된 일이었다.

패션 디자인 분야도 눈부신 성장을 이루었다. 1947년에 생 모리츠St Moritz에서 촬영된 에밀리오 푸치Emilio Pucci의 드레스가 처음으로 〈하퍼스 바자Harper's Bazaar〉에 실렸고, 이는 파리에서 큰 화젯거리가 되었다. 오늘날 패션의 중심지는 밀라노다. 1981년 봄, 패션 박물관 설립을 위한 회의가 밀라노에서 개최되었을 때 밀라노가 '이탈리아뿐만 아니라 세계 패션의 수도'임이 당연하게 받아들여졌을 정도다. 패션 분야에서도 대기업과 디자인은 이탈리아만의 독특한 결합 관계를 맺고 있다. 예를 들어 몬테카티니 에디손Montecatini Edison은 이탈리아의 산업 대재벌이자 엘리오 피오루치Elio Fiorucci가 운영하는 패션 숍 체인의 대주주다.

피오루치의 의상은 아키줌의 급진적인 디자인을 비롯해 1960년대 영국 디자인, 예를 들어 마리 콴트Mary Quant나 미스터 프리덤Mr. Freedom 또는 킹스 로드King's Road(1960년대에 펑크, 히피로 대표되는 대항 문화의 중심지였던 상점가—역주) 스타일의 영향을 크게 받았다. 피오루치는 스스로 자신의 스타일에 '디스코모다Discomoda(디스코텍에 어울리는 화려한 장식이 특징이었던 1970년대 패션 스타일—역주)'라는 이름을 붙였다. 그는 미국식 청바지를 이탈리아 젊은 층에게 적합하도록 바꿔 소개하기도 했다. 이러한 스타일은 1970년대 초반에 밀라노가 주도하는 이탈리아의 패션이 점점 더 전 세계적으로 영향력을 키워가고 있음을 보여주는 상징물이었다. 한편 베네치아를 근거지로 한 베네통Benetton 일가는 강렬하고 세련된 색상의 저가 니트와 상점의 통일된 이미지를 발판으로 유럽, 미국, 일본의 번화가에 이탈리아 디자인을 전파했다. 1975년 이탈리아 국립패션위원회Italian National Chamber of Fashion는 피렌체에서 개최해오던 최고 권위의 국립 패션쇼를 밀라노로 옮겨 개최하기로 결정함으로써 기성복이 오트쿠튀르(고급 맞춤복)를 넘어서 더욱 중요해지고 있음을 여실히 증명했다.

1950~1960년대의 열정적인 실험 기간을 통과하며 떠오른 이탈리아 디자인은 1980년대 초반에 이르자 세계의 물질 문화에 지대한 영향력을 미치게 되었다. 이탈리아는 전자제품 제조 능력이 뛰어났고, 이를 기반으로 이탈리아의 산업 디자이너들은 소비자에게 뛰어난 형태적 언어를 보여주었다. 마리오 벨리니Mario Bellini가 올리베티사를 위해 디자인한 최후이자 최고의 타자기 'ET 121'은 20세기의 제조·공학·디자인의 발전을 완벽히 통합한 사례였다.

이탈리아 디자인의 명성은 신세대 자동차 디자인 스튜디오들의 성공으로 더욱 고양되었다. 조르제토 주지아로Giorgetto Giugiaro의 이탈디자인ItalDesign 스튜디오가 그 대표적인 사례다. 주지아로는 폭스바겐Volkswagen사의 '골프Golf' 모델과 같은 유명한 자동차들을 디자인했을 뿐만 아니라 이후 한국, 일본, 스웨덴, 미국 등지의 제조업자들로부터 끊임없는 디자인 의뢰를 받았다. 그는 일상적으로 사용하는 자동차의 디자인에 장인답고 균형 잡힌 해결책을 제시하는 뛰어난 능력을 갖고 있었다. 그런 디자인은 종종 개성이 없어 보이는 경우도 있었는데, 그런 반면에 주지아로는 매우 과감한 콘셉트카를 토리노, 파리, 프랑크푸르트, 디트로이트, 도쿄의 정기적인 모터쇼에 선보임으로써 세계 소비자들의 상상력에 활기를 불어넣었다.

이러한 국제적 사업들이 거둔 화려한 성공은 실험 정신을 내세운 스튜디오 알키미아나 의도적으로 알키미아보다 덜 지적으로 보이려 했던 경쟁자 멤피스 그룹의 든든한 배경이 되었다. 이탈리아 디자인이 정체기에 접어들려는 순간 놀랍도록 자극적인 이 두 그룹이 나타나 1940년대 이래로 지속되어온 창조적 열정이 건재함을 증명했다. 멤피스 그룹의 디자인은 과도하게 급진적으로 보일 수도 있었으나 밀라노의 잘 조직된 중소 제조사들의 후원 덕에 실현될 수 있다. 이탈리아에서는 디자인을 풍성하게 하고 아이디어를 창조해내는 실용적·창의적 자유가 계속 이어졌던 것이다.

추악하고 비효율적이며 우울한 대혼란 Ugly, inefficient, depressing chaos
: 상징주의와 소비자 심리학 Symbolism and consumer psychology

'디자인'이 산업화 이전 공예의 시대를 비집고 나와 세상에 모습을 드러낸 이후 시장경제의 주요 동력으로 자리매김한 현재에 이르기까지 200여 년이 흘렀다. 그동안 매우 분명하고도 중요한 한 가지 현상이 일어났다. 그것은 사후 100년간 점차 사그라지던 조슈아 레이놀즈 경Sir Joshua Reynolds의 표준 취향에 대한 확신이 최근 완전히 사라졌다는 사실이다.

'좋은 취향' 또는 '나쁜 취향'이라는 말은 상대적으로 보았을 때 현대적인 용어다. 다양한 가치가 공존하는 속에서 무엇이 '좋은' 디자인인지를 구분해야 할 필요성이 생겨남에 따라 등장한 말이다. 취향을 뜻하는 영어 단어 'taste'는 '만지기'나 '느끼기'를 의미하는 프랑스의 고어에서 유래한 것인데, '키보드'를 뜻하는 현대 이탈리아어 'tastiera'에는 아직도 이 고어의 자취가 남아 있다. 취향의 근대적 개념 역시 프랑스에서 시작된 것으로 보이며 이것을 처음으로 영국에 도입한 것은 18세기 문인들이었다. 이들은 이 단어의 사용을 '입 안의 감각'을 지칭하는 데 한정시키지 않고, 판단이나 평가judgment를 은유적으로 말하는 데에도 활용했다. 18세기 후반에 조자이어 웨지우드Josiah Wedgwood가 그의 도자기들을 '실용'적인 것과 신고전주의 유행 양식에 따른 '장식적인 것으로 구분했던 그 시기에, 판단이나 평가에 관한 철학적 용어가 실용적인 제조업 분야와 뒤얽히기 시작했던 것이다.

19세기에는 대중적 취향을 이해하고 조종하기 위한 여러 가지 노력이 있었다. 그것을 비난하는 방식으로 진행된 경우가 있는가 하면, 무턱대고 긍정적으로 받아들이려는 경우도 있었다. 헨리 콜Henry Cole은 대담하게도 '나쁜' 디자인을 지목했다. 그 후 엘시 드 울프Elsie de Wolfe가 '좋은 취향'이란 말을 처음 도입했지만, 좋은 취향에 대한 그녀의 정의는 학문적인 기준을 따랐다기보다는 계층성과 더 깊은 관련을 맺고 있었다. 그녀에게 '좋은 취향'이란 사회적인 위신을 세울 수 있는 실내장식 스타일을 선택하는 것을 의미했다. 여기에서 사회적 위신이란 그녀가 생각하는 기준에 따른 것이었다. 같은 시기에 모던디자인운동Modern Movement의 사상가들은 빅토리아 시대에 잃어버린 취향의 학문적 기준을 재정립해보려고 노력했고, '좋은 디자인이란 무엇인가'라는 윤리적 함의가 담긴 질문을 통해 디자인의 규칙을 세워보려는 시도를 했다. 제2차 세계대전 이후 대중매체가 폭증하면서 취향은 모든 디자인의 근본적인 문제가 되었다. 그러나 표준 취향이라는 것은 모던디자인운동 시대 이전보다도 더 불분명해지고 말았다. 아무리 '좋은 취향'이라 해도 그것이 과도해지면 천박함만큼이나 거부감이 들게 마련이다. 그렇기 때문에 과연 어떤 것이 '좋은 취향'이라고 말할 수 있는 것인지 그 기준에 대해서 의구심이 들게 된다. 그러다 보니 많은 급진적 디자이너들은 전통적인 취향의 기준에 일부러 맞서는 일을 벌이기도 했다.

레이놀즈 경이 단일한 표준 취향에 대해 언급했던 때는 산업혁명을 불러온 일련의 과정들이 막 시작되던 시기였다. 그가 살던 시대에 스태퍼드셔Staffordshire의 도자기 산업체에는 이미 몇몇 동력 기계들과 반자동 전사 기계가 도입되었지만, 대부분의 소비재들은 중세 시대와 다를 바 없는 과정을 거쳐 생산되고 있었다. 하지만 산업화와 농촌 공동화 현상과 함께 대량소비를 수반한 대량생산으로 말미암아 모든 사회 계급의 구성원이 소비자가 되었다. 소비주의의 성장으로 레이놀

1: 가에타노 페스체Gaetano Pesce의
'업Up 5 & 6' 1969년 작.

1: 브라운Braun사가 1950년, 1962년, 1984년에 출시한 일련의 전기면도기들은 디자인의 진화 과정을 보여주는 좋은 사례다. 가장 위쪽의 'S50' 모델은 이 회사가 전후에 생산한 첫 제품으로 프랑크푸르트 춘계박람회Frankfurt Spring Fair에서 처음 선보였다. 한스 구겔로트Hans Gugelot가 디자인한 1962년의 '식스턴트 Sixtant'는 울름 조형대학이 따랐던 '체계적 디자인'의 원리를 잘 보여준다. 디터 람스Dieter Rams의 1984년작 (모델 '8995'—역주)은 전기면도기로서 표현할 수 있는 최대한의 정교함을 담고 있다.

"자동차 박물관은 많지만 냉장고 박물관은 없다."

파트리크 르 케망Patrick Le Quement

즈 같은 고전주의자들이 선호하고, 교육받은 소수가 만들어내는 윤리적·비판적 확실성을 지닌 취향은 사라졌다.

어떤 의미에서 모던디자인운동은 사라진 취향의 질서를 되살리려는 노력으로 볼 수도 있다. 논쟁이 빈발했던 당시에 그들은 모더니스트들에게 호의적인 분위기를 만들기 위해 자신들의 입장을 과장해서 말할 필요가 있었다. 그러나 과장된 주장이 으레 그렇듯이 그들의 주장 역시 조롱거리가 될 여지가 많았다. 영국계 미국인이자 디자이너 겸 장식가였던 T. H. 롭스존-기빙스Robsjohn-Gibbings의 풍자는 이런 상황을 잘 보여준다. 그는 1954년에 펴낸 책《용감한 이들의 고향 Homes of the Brave》에서, 호레이쇼 그리너Horatio Greenough를 포함한 많은 모더니스트들을 웃음거리로 만들었다. 그리너는 모더니즘Modernism 사상을 신봉하는 빅토리아 시대의 조각가였는데, 롭스존-기빙스는 그를 다음과 같이 묘사했다. "그리너는 형태가 기능을 따른다는 것이 마치 항해 중인 배처럼 자연스러운 일이라고 믿었다. 그것은 조선업자에게는 당연한 일일지 몰라도 건축가들에게는 당황스러운 일이다."

최근 모더니즘은 더욱 많은 비판에 직면해 있으며, 특히 포스트모더니스트들의 비판이 거세다. 테크놀로지의 발달로 모던디자인운동의 일부 전제들은 시대에 뒤진 것이 되었다. 예를 들어, '재료에 대한 진실성'이라는 개념은 대리석이나 철과 같은 전통적인 재료를 사용할 때에나 유용하다. 테플론Teflon이나 케블라Kevlar 같은 재료는 '과연 진실하게 대해야 하는 재료적 특성이란 무엇인가'라는 난처한 질문을 하게 만든다. 또한 기능주의Functionalism는 '좋은 형태'의 기준을 재정립하려는 시도를 했지만, 가에타노 페스체Gaetano Pesce가 지적한 것처럼 이제 기능이라는 것은 "인간이 사용하거나 목적 달성에 이용하는 물질의 단편적 측면일 뿐"이다.

포스트모더니즘Post-Modernism의 가장 놀라운 성과는 바로 상징주의Symbolism에 대한 관심을 부활시켰다는 점이다. 서구 문화를 구성하는 한 요소인 상징주의는 르 코르뷔지에Le Corbusier를 제외한 모더니스트들이 그들의 주장을 열정적으로 입증하는 과정에서 늘 간과되었다. 그러나 상징주의는 물질문화를 대하는 사람들의 태도에 대부분 깔려 있는 요소다. 예를 들어, 건축에서 비트루비우스적Vitruvian(건축학의 고전《드 아키텍추라De Aarchitectura》의 저자인 고대 로마의 건축가 비트루비우스Vitruvius는 그의 책을 통해 어떤 구조이건 단단하고, 쓸모 있으며, 아름다워야만 한다고 주장했고 건축도 자연의 모습과 같다고 생각했다. 완벽한 조화를 이룬 비트루비우스적 인간Vitruvian man의 몸은 레오나르도 다 빈치와 같은 예술가들에게 최고의 미학적 원리였다. 이런 철학적 배경 속에서 도리아Doric, 이오니아 Ionic, 코린트Corinth 등의 건축 양식들이 꽃을 피울 수 있었다—역주) 전통은 남성적 아름다움을 상징하는 도리아 양식과 여성적 매력을 상징하는 이오니아 양식의 형태적 언어가 그 바탕에 깔려 있다. 뿐만 아니라 스승 발터 그로피우스Walter Gropius와 마르셀 브로이어Marcel Breuer로부터 바우하우스Bauhaus 디자인 이념을 이어받고 IBM의 기업 이미지 통합 작업을 수행한 엘리엇 노이스Eliot Noyes조차 회사 건물에 상징적 가치가 결여되어 있다고 IBM에 조언했던 일이 있다. 우르술라 맥휴Ursula McHugh의 뛰어난 표현을 빌리자면, 그는 자신의 원칙들을 저버리지 않고 바우하우스의 디자인 원리들을 대기업에 적용했고, 독일 모던디자인운동을 미국 기업들을 위한 스타일로 전환시켰다.

미술공예운동Arts and Crafts Movement의 추종자들이 기계를 거부한 것이 감상적인 시골 문화 편향 때문이었듯이 모던디자인운동이 기계를 궁극적인 목표로 삼았던 것은 광신적 믿음 때문이었다. 헨리 포드Henry Ford는 "기계 또는 인간이 만든 어떤 것도 한 권의 책과 같다. 그것을 읽을 수 있는 경우에"라고 말했다. 성공적인 소비재 제조업체들은 그들의 디자인 정책에 상징주의를 접목해왔다. 포르셰Porsche, 소니Sony, 브라운Braun, 아우디Audi, 포드Ford 같은 제조업체들이 얼마나 소비자 심리를 잘 이해하고 있는지와 디자인을 생산과 마케팅 과정에 얼마나 중요한 요소로 이해하고 있는지를 제품 디자인에 숨어 있는 은유적 요소를 통해 읽을 수 있다.

세계에서 가장 멋진 스포츠카를 생산하는 포르셰는 그들이 지닌 공학적 지식이 타의 추종을 불허할 만큼 우수하다는 것에 자부심을 가지고 있다. 하지만 포르셰 자동차 디자인의 어떠한 요소도 오로지 기능성만을 염두에 둔 것은 없다.

"적은 것이 많은 것이다Less is more."

미스 반 데어 로에Mies van der Rohe

"적음을 위한 많음More for less."

리처드 버크민스터 풀러Richard Buckminster Fuller

"적은 것은 지루하다Less is bore."

로버트 벤투리Robert Venturi

포르셰 디자인 스튜디오의 책임자 아나톨 라핀Anatole Lapine은 시각적인 '흥미로움'이 최소 20년은 지속되는 자동차를 디자인하는 것이 자신의 임무라고 말한다. 그의 말은 미스 반 데어 로에Mies van der Rohe의 유명한 명제에 정면으로 대치된다. 미스 반 데어 로에는 사물의 외양이 "흥미롭기보다 좋은 것이기를 바란다"고 했다. 제너럴 모터스General Motors에서 기량을 쌓은 바 있는 라핀은 이전 세대의 순수주의자들이나 가졌을 법한 스타일링styling에 대한 공포가 아예 없다. "스타일리스트와 디자이너가 무엇이 다른가는 내게 중요치 않다. 그보다는 무엇을 하는지, 또 무엇을 보여줘야 하는지가 더 중요하다. …… 나는 내가 알고 있는 좋은 스타일리스트의 수만큼이나 나쁜 디자이너들을 많이 알고 있다."

포르셰와 같이 뛰어난 제품을 생산하는 업체만이 시각적 은유에 대해 인지하고 있는 것은 아니다. 세계를 시장으로 삼고 있는 일본의 제조업체들은 소비심리학 부분에서 놀랄 만한 성과를 이루었다. 아마도 소비자의 눈앞에 당근을 살살 흔드는 일에 소니보다 더 능란한 기업은 없을 것이다. 다른 일본 전자업체들에 비해 규모가 작았던 소니는 경쟁사들에 대항하기 위해 생산 라인을 보강했을 뿐만 아니라 성공적인 소비 제품들이 가진 특별한 언어에 집중했다. 소니는 테크놀로지의 의미론semantics이 소비자에게 매우 호소력이 있다는 것을 깨달은 최초의 일본 기업이자 최초의 대량생산 업체였다.

그들은 익숙하지 않은 새로운 제품의 판매에 적극적으로 나섰다. 그런 제품들이 모두 특별히 새로운 기술을 담고 있었던 것은 아니다. 하지만 그들은 언제나 새로운 조합을 생각해냈다. 최초의 시계 겸 라디오가 그 좋은 사례다. 이러한 판매 전략은 다음 단계인 제품 외관의 대담한 혁신으로 마무리되었다. 소니의 디자인 혁신은 언제나 기술적 신비로움을 자아냈으며, 소니 제품에 다른 제품들이 가지지 못한 특별한 존재감을 심어주었다. 그 후 다른 업체들도 곧바로 이것을 모방했다. 일례로 소니는 최초의 가정용 스테레오 녹음기에 VU미터(VU-meter, 음성신호의 세기를 시각적으로 표시해주는 장치-역주)를 장착했다. 그럼으로써 응접실에서 녹음실의 전문 기기를 갖춘 것 같은 효과를 낼 수 있었다. 동시에 소니는 알루미늄 재질의 하이-파이hi-fi 앰프를 개발했는데, 색을 입힌anodized 알루미늄 외관에는 비단 같은 광택이 흘렀고 손잡이, 스위치, 각종 레버, 다이얼 등이 친근하게 배열되었다. 이러한 앰프 장치들은 소비자의 상징주의적 취향을 충족시키는 것이었다. 그러나 실상 그것들이 어떤 기능을 하는지는 소비자에게 그다지 중요하지 않았다.

소니의 디자이너들은 제품의 표면 질감과 디테일을 예술적으로 처리함으로써 소비자의 욕망을 불러일으킬 수 있다는 사실을 완벽하게 이해하고 있었고, 다른 일본 제조업체들도 이를 따라 하기 시작했다. 일본 문화의 축소 지향적 전통은 카메라를 비롯한 여타 고품질 내구 소비재의 아주 작은 세부에까지 집착하도록 만들었고, 이것은 작은 사물에서 큰 사물로 점차 확대되었다. 예를 들어 혼다Honda사의 자동차 인테리어 디자이너는 스케치를 하기 전에 먼저 니콘Nikon 카메라를 자세히 관찰한다. 자동차건 카메라건 녹음기건 간에 일본 업체들의 성공적인 디자인을 관통하는 하나의 요소가 존재한다. 바로 제품의 세부에 섬세한 주의를 기울임으로써 소비자에게 전문가가 된 것 같은 만족감을 주고, 즐거우면서도 세련된 제품의 소유자라는 우쭐함을 갖게 만든다는 것이다.

독일의 제품 디자이너들은 기능에 대한 확고한 원칙을 지킨다는 것으로 명성을 쌓았다. 바우하우스의 전통을 이어받고 울름 조형대학Hochschule für Gestaltung의 많은 실습으로 단련된 독일 디자이너들은 기능주의적 신념을 지킬 수 있었다. 그들은 제품의 용도를 연구하고 재료에 관해 심사숙고하면 완벽한 형태를 얻을 것이라고 믿었다. 그러나 지난 30년 동안 끊임없이 변화한 브라운Braun 전기면도기는 이들의 철학을 저버리고 대신 스타일을 선택했다.

1950년대 이래 오늘날까지 전기면도기의 기계적 구조에는 근본적인 변화가 전혀 없었을 뿐 아니라 인간의 얼굴 모양도 달라지지 않았다. 그럼에도 면도기의 형태가 계속 변화했다는 사실은 브라운사가 면도기 외관에 섬세하고 민감하게 대응했음을 말해준다. 브라운사의 수석 디자이너 디터 람스Dieter Rams는 거의 완성된 제품이라 하더라도 자신이 상상했던 효과를 충족시키지 못하면 마지막 순간까지 면도기 디자인을 몇 번이고 다시 수정했다. 그는 그것을 스타일링이라고 인정하지 않았지만 그가 행한 것은 바로 스타일링이었다. 독일의 기능주의가 하나의 스타일일 뿐 엄격한 공학적 결과물이 아

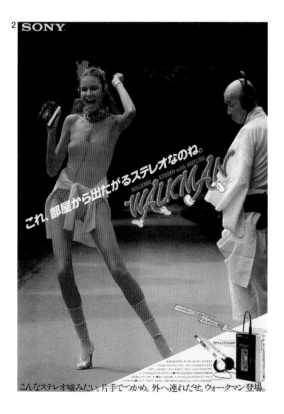

2: 소니Sony사가 1980년 일본에서 워크맨Walkman을 출시하며 제작한 포스터. 이 놀라운 신제품이 남녀노소, 동과 서를 모두 끌어안음을 잘 보여준다.

1: 파울 야라이의 유선형 디자인은 독일에서 특허권(Reichspatent No. 442111)을 부여받았으며, 이 특허는 1921년부터 1926년까지 유효했다. 사진은 1935년 베를린에서 촬영되었다.

2: 1982년형 포드 시에라Sierra 승용차. 우베 반센이 포드 역사상 가장급진적인 이 자동차를 들고 나오면서, 공기역학이 브랜딩 전략의 중요한 요소가 되었다.

"산업 디자인이나 스타일링이 판매를 증진시키는 것 이상의 효용성이 있다고 떠벌린다면 그건 정말 헛소리에 불과하다."

포드사의 한 간부

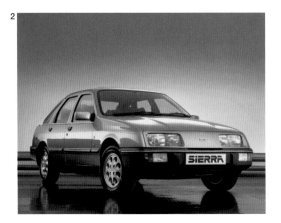

나라는 사실은 브라운사의 'ET44' 전자계산기와 'PI'·'AI'·'TI'·'CI' 하이파이 시스템에서 잘 나타난다. 두 가지 모두 인상적이고 매력적인 디자인이지만 거기에서 '기능주의'는 스타일을 위한 언어로 전환된다. 두 제품의 디자이너는 절대 하이파이나 계산기의 공학적 부품에 대해서 많은 연구했다거나 그 기능에 상응하는 형태를 창조했다고 주장할 수 없다. 두 가지 기기는 실상 일본에서 개발되었으며, 브라운사의 디자이너는 단지 거기에 옷을 입혔을 뿐이기 때문이다.

1980년대 들어 디자인의 중요성이 점차 커져가는 현실을 가장 잘 보여준 사례가 바로 포드사다. 포드사의 '코티나 Cortina' 모델은 디트로이트의 화려함을 영국 교외에까지 전해주었지만 영국으로 간 '코티나'는 유럽 수출용 포장을 걸치고 있었을 뿐이었다. 이 모델은 기술적으로는 매우 조악했지만 상당히 인상적인 소비 제품이며 아주 흥미로운 디자인 변화 과정을 거친 제품이기도 했다. '코티나'의 4세대·5세대 모델은 깔끔한 비례와 우아한 자태를 지닌 세련된 디자인으로, 이를 디자인한 파트릭 르 케망Patrick Le Quement은 후에 르노Renault에서 급진적인 주류 자동차 디자이너로 대접받았다.

1980년대로 접어들자 소비자들은 좀 더 세련된 디자인을 원하는 한편, 각종 연구 결과가 발표됨에 따라 자동차의 안전성과 환경적 책임까지도 묻기 시작했다. 그러한 요소들은 소비자의 선택에 갈수록 큰 영향을 미쳤다. 포드사는 가장 크고 가장 거칠며 가장 성공한 제조업체로서 소비자의 기존 관념을 무너뜨릴 수 있는, 앞선 메시지를 담은 자동차를 만들기로 결정했다. 새로운 자동차를 만든다는 것이 단순히 새로운 공학적 해결책을 찾는 것만을 의미하는 것은 아니었다. 그 목표에는 감정과 직관도 결부되어 있었다. 디자이너들은 새 자동차 '시에라Sierra'를 테크놀로지, 디자인 그리고 동체가 공기를 통과하는 방식을 연구하는 공기역학의 새로운 통합이라는 의미를 담은 자동차로 만들고자 했다.

1930년대에 과학의 피상적인 요소들이 디자인의 주제로 등장하기 시작하면서 유선형이 유행한 적이 있었다. 당시의 유선형은 공기역학적 동체의 특성 중 일부를 공기역학이 전혀 필요 없는 사물에 갖다 붙인 것이었다. 1922년에 특허를 받은 최초의 공기역학적 자동차는 파울 야라이Paul Jaray가 디자인한 것이었다. 그는 자신이 고안한 효율적인 형태가 연비를 높여줄 것이라는 혁명적인 주장을 펼쳤다. 에르빈 코멘다Erwin Komenda가 이끈 포르셰 스튜디오는 야라이의 영향을 직접적으로 받았고, 코멘다는 부니발트 캄Wunibald Kamm의 작업에도 관심이 많았다. 그러나 칼 브리어Carl Breer가 크라이슬러Chrysler사를 위해 디자인한 '에어플로Airflow'가 상업적으로 실패하면서, 공기역학은 대중적인 자동차 디자인을 위한 고려 대상에서 오랜 기간 제외되었다. 이후 시트로엥Citroën 사가 공기역학적으로 효율적인 형태를 지속적으로 실험하기는 했지만, 대량생산 시장을 위한 자동차의 디자인에 공기역학적 효율성을 의식적으로 도입한 것은 1982년 포드사가 출시한 '시에라'가 맨 처음이었다. '시에라'를 디자인한 우베 반센Uwe Bahnsen은 이렇게 말했다. "나는 우리들이 자동차 디자인에서 드러나는 기능적 요소들을 받아들이는 대중의 자발성을…… 과소평가해왔다고 믿는다." 할리 얼Harley Earl이 말했듯이 디자인에 박식한 소비자에게 공기역학은 기술적으로 매우 중요한 것으로 알려졌고, 소비자들은 공기역학을 통해 그들의 투자를 보상받을 수 있었다. '시에라' 출시 후 사반세기 만에 효율적인 공기역학은 운송 수단을 디자인하는 데 꼭 필요한 하나의 전제 조건으로 자리 잡았다.

그러나 공기역학 그 자체는 뭔가 악마의 주술 같았다. 일반적 공기 흐름에 대한 물리학적 내용은 널리 알려져 있었으나, 움직이는 차량을 둘러싼 독특한 공기의 흐름에 대해서는 거의 밝혀진 것이 없었기 때문이다. 이런 애매함 덕분에 디자이너는 더욱 마음대로 상상력을 발휘할 수 있었다. 구상 단계의 스케치에서부터 점토 모델에 이르기까지 공기역학 이론들이 나름대로 적용되기는 했다. 그러나 공기역학에 관한 과학적인 실험은 이미 주관적이고 미적인 판단 과정을 거쳐 차의 형태가 결정되고 난 후에야 겨우 이루어졌다. 디자인된 실물 크기의 모델은 경영진의 승인을 받고 나서야 스캔 밀scan mill이라고 불리는 전산화된 기기 아래를 통과했고 정확한 기술적 도면이 제작되었다.

오늘날 자동차 디자인은 디자인 과정 전반에 걸쳐 상징주의, 암시, 은유 등을 근본적인 원리로 삼고 있다. 곡면에 빛이 어떻게 떨어질지, 포드사의 디자이너들이 자주 언급하는 말인 '점잖음'·'엄격함'·'힘' 등을 어떻게 앞 유리창 지지대에 표현

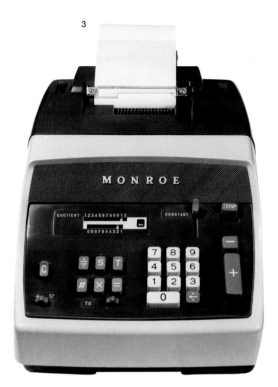

3

"만일 누군가가 새로운 조명등을 하나 디자인하라고 한다면,
우리 팀은 적어도 두세 달 동안 그 일에 매달려야만 한다.
조명등이 어떤 모습이어야 하는지를
단박에 알아차릴 수 있는 시절이 있었다.
그때는 제품에 어떤 기능이 있고,
생산 기술은 어떠한지를 충분히 잘 알고 있었다. ……
그런데 요즘의 나는 무엇을 해야 하는지
또 어떤 스타일로 해야 하는지를 잘 모르겠다. ……
제품을 사용할 대중과의 관계가
그동안 엄청나게 복잡해져서……
내가 잘 모르는 사람들을
어떻게 감동시켜야 할지 정말 잘 모르겠다."

에토레 소트사스 주니어Ettore Sottsass Jnr.

3: 그레이엄 & 길리스Graham & Gillies의
1964년형 먼로Monroe 계산기.
형태와 기능이 혁명적으로 달라진 작은
크기의 전자계산기가 나오기 이전의
마지막 모델이다.

할 것인지 따위가 자동차 디자인 스튜디오에서 항상 논의되는 것들이다. 소비자는 자동차 디자인을 통해 아름다움을 배운다. 그렇다고 해서 자동차 디자인이 예술이라는 말은 아니다. 다만 전통적인 예술의 역할을 계속 훔쳐왔다고 할 수 있다.

'시에라' 프로젝트가 진행 중일 때 포드사의 유럽 지사장이었던 밥 러츠Bob Lutz는 성공적인 자동차 디자인에 담긴 상징적 요소에 대해 이렇게 이야기했다. "상업적으로 실패한 영화와 〈스타워즈〉처럼 성공한 영화에는 백지 한 장의 차이가 있을 뿐이다. …… 필름의 재질도 같고, 배우도 같고, 제작비도 같고, 특수 효과도 같다는 전제하에 말이다. 좋은 영화와 그렇지 못한 영화로 나뉘는 것은, 거기에 완전히 체계화된 접근 방식을 거부하는 창의적이고 심리적인 요소가 들어 있느냐 없느냐에 달려 있다." 그의 이러한 언급은 자동차 디자인뿐만 아니라 모든 제품 디자인 분야에 적용시킬 수 있을 것이다.

소비 제품을 디자인하는 것은 이성적이면서도 예술적인 작업이다. 기술이성주의를 지향하는 것으로 유명했던 BMW의 명성은 21세기 초반에 등장한 대담하고 비논리적이며 비이성적인 크리스 뱅글Chris Bangle의 디자인으로 인해 급격하게 무너졌다. 대신 이제는 신경과민이라고 할 정도의 과도한 표면 효과, 지나치게 화려한 곡선, 제멋대로 표현한 복잡함 같은 것들이 자동차 디자인의 주요 요소가 되었다. 물론 기계라는 것은 효율적이면서 경제적이어야 하고, 안전하게 작동해야 한다. 마찬가지로 그것이 가구라면 편안함을 제공해야 하고, 가능하다면 저렴한 것이 좋다. 그러나 디자인은 이러한 기본적 필요를 충족시키는 것 이상의 무엇이다. 디자인의 미학적 기능 역시 중요하다는 말이다. 프랭크 로이드 라이트 Frank Lloyd Wright는 생활의 기본적 필요에 대해서는 크게 신경 쓰지 않았다고 말한 바 있다. 이 말은 결국 그가 생활 사치품을 많이 누리고 살았음을 알려준다. 사려 깊은 디자인은 어쩌면 민주적 사치품일 수 있다. 하지만 문명인이라면 디자인의 옷을 입은 이런 사치품 없이는 살아가기가 힘들다. 디자인은 언어를 통하지 않는 하나의 소통방식이기 때문이다.

1장에서 윌리엄 호가스William Hogarth가 쓴 《아름다움에 대한 해석》의 일부분을 인용한 바 있다. 이 책은 물질 세계의 감별이라는 주제를 다룬 매우 이르지만 성공적인 시도였다. 그로부터 200여 년이 넘는 세월이 흐르는 동안, 대량생산 체제는 계속 변화하고 발전했으며 그 과정에서 디자이너의 역할도 예술가, 건축가, 사회 개혁가, 신비주의자, 공학자, 경영 자문가, 홍보 전문가 그리고 지금의 컴퓨터 공학자에 이르기까지 여러 가지로 변모했다. 이러한 맥락에서 보면 디자인은 그 시대에 요구되는 중요한 임무를 반영한다고 할 수 있다.

미래의 디자인은 테크놀로지의 발달과 사회적 여건의 변화에 따라 달라질 것이다. 그러나 디자인의 중요한 특성은 호가스의 시대와 별반 다르지 않은 상태로 남아 있을 것이다. 오늘날에도 텔레비전과 책이 공존하는 것처럼 어떤 새로운 소통 방식도 과거의 수단을 완전히 대체하지는 못한다. 어떠한 신기술이 디자인의 새로운 과제로 등장한다고 하더라도 디자이너는 여전히 사람들이 앉고, 먹고, 마시는 등의 일들을 어떻게 해결하는지에 관해 생각할 것이고, 또 생각해야만 한다.

새로운 테크놀로지와 생산 기술의 발달로 디자이너의 중요성은 앞으로 보다 강화될 것이다. 미래의 디자이너는 새로운 생각을 표현하기 위한 형태를 계속 찾을 것이다. 계산기의 사례는 테크놀로지가 얼마나 빠른 속도로 새로운 대량생산품을 만들어내는지를 잘 보여준다. 1957년에 나온 계산기는 무게가 무려 130kg이나 나갔고, 가격 또한 2000달러를 넘었기 때문에 연간 1200대 이상 생산하지 못했다. 그러나 1983년에 이르자 성능이 훨씬 뛰어난 계산기가 겨우 0.02kg에도 미치지 못하는 무게에 26달러의 가격으로 연간 3000만 대나 생산되었다. 기술의 발달은 제조업자, 유통업자, 소비자 사이를 묶는 올가미를 갈수록 단단하게 조인다. 제품의 수명이 짧아지면서 대중을 위해 산업 제품을 해석하는 일을 하는 디자이너는 점점 더 많이 필요해졌다. 새로운 제품은 새로운 시장을 만들어낸다. 각각의 새로운 제품과 새로운 시장은 '언어'를 필요로 하며, 그 언어를 만드는 것이 디자이너의 일이라는 것을 1980년대에 이르러 사람들은 잘 이해하게 되었다.

1980년대는 디자인이 비할 바 없는 성과를 거둔 시기였다. 이 시기에 IBM PC, 애플 맥Apple Mac 컴퓨터가 잇따라 출시되었고, 다양한 선택권이 주어진 확장된 세계에서 컨베이어 벨트 체제의 제조 산업, 5개년 계획, 대량생산, 고정 가격, 획일적 제품 등은 낡은 과거의 유물이 되어버렸다.

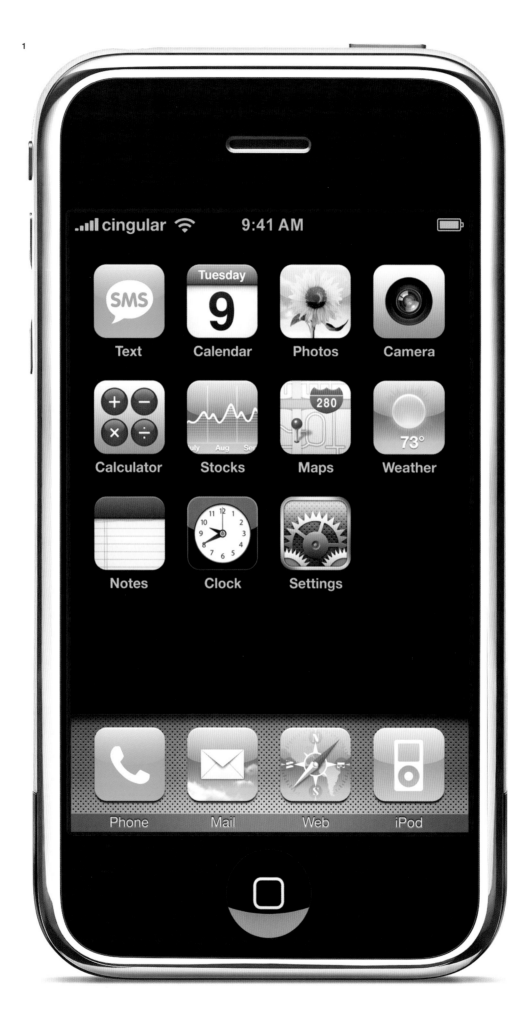

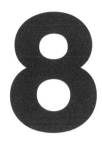

8

견고한 모든 것은 대기 속으로 사라진다 All that is solid melts into air
: 1980년대 이래의 디자인 Design since the Eighties

2

1: 2007년에 애플Apple사가 선보인
'아이폰iPhone'. 기술적 통합과 뛰어난
제품 디자인이 합쳐진 제품이다.

2: 칼 마르크스Karl Marx(1818~1883)
1867년에 출판한 마르크스의 《자본론》은
소비자의 실상을 자세히 다루고 있다.

"견고한 모든 것은 대기 속으로 사라진다." 칼 마르크스Karl Marx가 《공산당 선언》에 써서 유명해진 이 글은, '정보'라는 눈에 보이지 않는 존재가 중요한 상품으로 등극한 세상에서 산업 디자인이 처한 현 상황을 잘 표현하는 말이기도 하다.

우리 책의 초판은 흔히 '디자인의 시대'라고 불리는 1980년대 중반부터 준비되었는데 1989년에 문을 연 런던 디자인 박물관Design Museum을 위한 일종의 디자인 바이블로서 기획된 것이었다. 그 이후 디자인 분야의 관심사가 엄청나게 확대되었지만, 그것들을 일일이 다 화제로 삼는 것은 불가능할 뿐만 아니라 그럴 필요도 없어 보인다. 지난 20년 동안 테크놀로지, 문화, 금융, 상업 등의 환경은 예측하기 어려울 정도로 빠르게 변모했다. 대량생산과 판매, 국가의 정체성, 욕망, 계층과 같은 옛 어휘들은 뉴 미디어, 글로벌 마켓, 네트워크 같은 기분 나쁜 대기 속에서 흩어져버렸다.

볼테르Voltaire는 "예술의 목적은 자연을 보다 나은 모습으로 만드는 것"이라고 했다. 그렇다면 디자인의 목적은 '산업을 보다 나은 모습으로 만드는 것'이다. 하지만 최근 들어 '디자인'이라는 말의 가치가 떨어져 디자인은 성인에서 죄인으로, 기품 있고 고상한 산업 예술에서 경매장에서나 팔릴 만한 멍청한 '디자이너' 의자로 급격히 몰락했다.

건축가 르 코르뷔지에Le Corbusier는 디자인을 "눈에 보이는 지성intelligence made visible"이라고 매우 적절하게 표현한 바 있다. 오랜 세월 동안 그의 말은 훌륭한 진리였다. 그러나 최근 들어 이른바 '디자이너의 작업'들은 대부분 매력을 잃어버렸다. 이목을 끌기 위해 천박함을 드러내기도 한다. 예전의 훌륭한 디자이너들은 시대의 사상이 나아가야 할 방향과 속도를 제시했고, 시대의 기억으로 남을 만한 가구, 기계, 기기들을 만들어냈다. 하지만 오늘날에는 너무 많은 디자이너들이 무책임하게 새로운 것에만 집착한다. 그들은 사물의 용도와 목적을 외면한 채 부단히 새로움만을 좇는다.

패션계에서도 유사한 상황이 벌어지고 있다. 폴 푸아레Paul Poiret가 패션 디자이너라는 개념을 창출하면서 기업가이자 독특하고 창의적인 천재로 인정받은 지 100여 년이 흘렀다. 이후 샤넬Chanel, 디오르Dior, 이브 생 로랑Yves Saint Laurent이 패션 디자이너의 위상을 이어갔다. 1980년대에 들어 캘빈 클라인Calvin Klein, 조르조 아르마니Giorgio Armani, 랄프 로렌Ralph Lauren 등이 유명 디자이너의 반열에 올랐지만 사실 그들의 기업 환경은 과거와 많이 달랐다. 그들이 만든 제품은 고급 맞춤복, 오트쿠튀르haute-couture가 아닌, 바로 글로벌 브랜딩branding이었다. 그토록 열성적인 브랜드 구축 작업은 아마도 인류 역사상 두 번 다시 나타나기 힘들 것이다.

1980년대에 세계적인 규모로 벌어진 패션 민주화의 성과는 디자인의 본래 목적에 손상을 입혔다. 패션계는 이제 패션쇼를 통해 배출된 거장들 대신 저가의 기성복 제국에 의해 지배되고 있다. 산업 디자인 분야도 마찬가지다. 20세기 중반 할리 얼Harley Earl, 찰스 임스Charles Eames, 디터 람스Dieter Rams 같은 위대한 디자이너들은 한 가지 산업에 지성과 예술 혼을 열성적으로 쏟아 부었다. 그들은 무언가를 향상시키고, 창안하며, 아름답게 만드는 것을 목표로 삼았다.

그들의 업적은 권위와 감동, 지속성과 영향력을 모두 갖춘 것이었기에 시대를 초월하는 디자인의 고전이 되었다. 그

1: 드롭 디자인의 위르겐 베이Jurgen Bey가 1997년에 디자인한 '코콘Kokon' 벽의자. PVC 재질로 제작된 이 의자는 중세 성직자 의자의 뒷받침대를 연상시킨다.

2: 드롭 디자인 그룹의 페테르 반 데르 야흐트Peter van der Jagt, 에리크-얀 크바켈Erik-Jan Kwakkel, 아르누트 비세르Arnout Visser가 디자인한 여러 가지 기능의 '오브제objet'. 타일이면서 서랍의 기능도 갖추었다. 1997년작.

들의 디자인에는 신이 내린 탁월함이 있었다. 그러나 오늘날은 그 어떤 제품이라도 하룻밤 사이에 복제되는 일이 가능하다. 이런 짓은 글로벌 마켓이 요동치는 사이에 더욱 증가했다. 패션계의 사려 깊은 논평가인 수지 멘케스Suzy Menkes는 "패션은 더 이상 사회의 상식을 보여주는 매체가 아니다"라고 말했다. 산업 디자인 또한 마찬가지다. 디자인계에서 명석하고 순수한 사람들이 나서서 적합성과 기능성을 주장했지만 그들의 생각은 대부분 낡고 빛바랜, 활기 없는 남성 지향의 사고방식에 기초한 것이었다. 이런 생각들은 디자이너를 끊임없이 유혹하는 글로벌 마켓에 노출되었을 때 살아남기 힘들다.

2001년 이래 아이팟iPod의 시대가 도래했다. 아이팟은 디자인의 고전으로도 손색이 없고, 인터넷상의 파일들을 손쉽게 내려 받을 수 있는 등의 편의성도 뛰어나다. 하지만 아이팟에는 디자인이나 편이성 이상의 무언가가 있다. 아이팟은 음악뿐만 아니라 사람의 인지 작용까지 알아서 '맞춰주는shuffle' 탁월함을 지녔다. 알렉스 로스Alex Ross가 〈뉴요커The New Yorker〉지에 "아이팟으로 음악을 듣는 많은 젊은이들은 아이팟의 방식대로 생각하고 행동한다. 그들에게 세상을 바라보는 방식은 더 이상 한 가지가 아니다"라고 썼다. 디자인을 한 가지 방식으로만 해석하는 것은 과거 유물이 되었다.

이런 현상을 이해하기 위해 역사를 거슬러 디자인 개념의 변화를 살펴보자. 디자인의 어원은 '그리기'를 뜻하는 이탈리아어 디세뇨disegno다. 이 단어가 영국으로 건너와 처음에는 '의도'를 뜻하는 단어로 사용되다가 점차 지금의 디자인이라는 용어가 되었다. 사물을 디자인하는 데에는 좋은 의도가 있어야만 한다. 디자인은 일종의 개혁이자 사물을 정갈하고 아름답게, 또 가능한 한 유용하게 만들려는 욕망이었다. 이러한 개념을 뒷받침해준 두 가지 배경이 있다. 첫 번째 배경은 매우 혼란스러웠던 빅토리아 시대 영국이다. 당시는 매우 빠르게 확산된 대량생산 체제가 극한의 불건전에 이르러 제조업자와 소비자 모두의 미적 판단력이 아주 조잡해진 상태였다. 이러한 상황을 타개하기 위해 헨리 콜Henry Cole은 '공포의 방 Chamber of Horrors'을 만들었다. 그 방에 놓인 나쁜 사례들을 통해 조잡한 물건을 생산하는 제조업자들에게는 창피함을 주고, 대중들은 조잡한 취향을 갖지 않도록 계도하고자 했다.

두 번째 배경은 20세기 중반, 세계적으로 소비주의가 의기양양하게 부상했던 시기다. 이 시기 역시 대량생산의 확산과 미적 통제가 서로 충돌하는 상황이었다. 당시의 조악함을 대변하는 두 부류의 사례가 있었는데, 우선 니콜라우스 페브스너Nikolaus Pevsner에게 비웃음을 산 J. H. 벨터Belter의 가구, 고딕풍의 가스등 샹들리에, 낸시 밋포드Nancy Mitford와 존 베처먼John Betjeman에게 조롱당한 졸부의 상징인 물고기 형태의 나이프와 같은 것들이 그 첫 번째 부류다. 두 번째 부류의 대표적 사례는 6300cc에 8기통 엔진을 장착한 비실용적인 '캐딜락 엘도라도' 1959년형 모델이다.

'디자인'을 그저 저속한 진기함 정도로 이해하는 현 시기에, 그것이 20세기를 정돈하고 개혁하는 위대한 과정이자 새로운 기술과 새로운 소비자들을 착취하는 거대한 다국적 기업을 감시하는 과정이라고 주장하는 것은 슬픈 일이다. 1970년 제이 도블린Jay Doblin은 다음과 같은 글을 썼다. "확보 가능한 가장 큰 도구, 예를 들어 공장의 사용은 때때로 영리한 짓으로 여겨졌다. 그러나 그 엄청난 생산량과 제품의 축적은 유감스럽게도 우리에게 이로운 동시에 해가 되는 일이다."

디자인은 이러한 산업적 병폐를 고쳐줄 치유책이었고 좀 더 현명한 소비를 위한 안내도였다. 그것은 사실 권력이자 야망이었다. 엘리엇 노이스Eliot Noyes는 IBM의 사장 토머스 왓슨 주니어Thomas Watson Jr.에게 "당신은 깔끔함을 더 선호하게 될 겁니다"라고 말하고 난 후 곧바로 회사의 제품, 건물, 그래픽을 새로 디자인해 이 국제적 산업체의 이미지를 정갈하게 바꿔놓았다. 이후 뉴욕, 프랑크푸르트와 밀라노를 거쳐 도쿄에 이르기까지 거의 모든 기업들이 같은 방식으로 아주 매끈하게 포장되었고 깔끔함을 강요당했다.

이러한 작업을 이론적으로 뒷받침하기 위해 스타 디자이너들은 고결한 진리를 팔았다. 진위를 판단하기 어려우면서도 자주 언급되는 진리, 바로 '형태는 기능을 따른다'는 진리였다. 문제에 대한 해법을 가지고 있는 만큼 그들의 영광은 영원할 것 같았다. '재료는 진실하다'라는 문장은 뭔가를 숨기고 있는 듯한 재료인 반투명 폴리카보네이트가 등장하기 이전에나 유효했다. 천재적인 디자이너가 이런 식으로 자신의 상상력을 가구, 가전제품, 컴퓨터, 자동차 등에 투영하는 과정을 거쳐

"결정적 요소는 아주 분명한 것들을 넘어서는
열정적인 관심이다."

조너선 아이브Jonathan Ive

"18세기가 이성의 시대였다면, 19세기는 과학적 탐구의
시대였다. 그것이 20세기에 불타올라서, 과학과 예술을
통한 완벽가능성Perfectability의 시대를 열었다.
물론 그것은 불가능한 꿈이었다."

에이다 루이스 헉스터블Ada Louise Huxtable

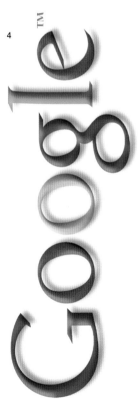

3: 런던의 디자인 박물관. 이 책의 저자인
콘란은 디자인의 위상을 정립하고,
디자인에 대한 이해를 증진시키기 위해서
1989년 박물관을 설립했다.
4: 구글Google은 완전히 물질성이
제거된 기업이다. 디자이너 데니스 황
Dennis Hwang은 1998년 구글의
로고를 선보인 이래로 기념일이나 특별한
행사에 맞춰 로고를 계속 변화시켰다.
현대의 로고들은 대부분 물질이 아닌
전자이기 때문에 얼마든지 변화를
줄 수 있다.

소수의 미적 특권은 대중화되었다. 그 결과는 아름다웠지만 한순간의 환상에 불과했다.

위대한 디자이너들은 20세기 중반에 등장한 다른 분야의 개혁적 목소리에도 귀를 기울였다. 레이첼 카슨Rachel Carson의《조용한 봄Silent Spring》(1962)은 대중에게 환경의 중요성을 일깨웠고, 랄프 네이더Ralph Nader의 첫 번째 저작《어떤 속도에도 자동차는 안전하지 않다Unsafe at Any Speed》(1965)는 전투적인 소비자의 실체를 보여주었다. 밴스 패커드Vance Packard는 사물을 통해 사회적 신분 상승을 꿈꾸는 자들을 비판했으며, 제인 제이콥스Jane Jacobs 는《미국 대도시의 죽음과 삶Death and Life of Great American Cities》(1961)에서 도시계획의 가설들을 재정립했다. 그러나 소비자를 위한 이러한 숭고한 이론들도 디자인계의 메디치Medici라 할 수 있는 거대 기업의 쇠락을 이겨내지 못했다. IBM은 제조업 분야에서 철수했고 제너럴 모터스General Motors는 엄밀히 말하면 파산한 것과 다름없다.

기업은 떠나갔고 시장은 쪼개졌다. 삶은 비물질화되었고, 세상은 균일해졌다. 사람이든 물건이든 세상 어디에나 존재할 수 있게 되었다. 훌륭한 디자인의 중심지는 이제 더 이상 독일의 울름Ulm이나 이탈리아의 코르소 비토리오 에마누엘레the corso Vittorio Emmanuele 또는 미국의 뉴 케이넌New Canaan이 아니다. 지금은 중국의 광저우廣州 같은 곳이 새로운 중심지로 떠오르고 있다. 취향을 이끄는 것도 더 이상 〈도무스Domus〉나 〈건축 평론The Architectural Review〉과 같은 잡지, 디자인 진흥원Design Council과 같은 경직된 기관들이 아니다. 오히려 초고속 인터넷을 통해 오가는 것들, 상호 간에 매개되지 않고 편집되지 않은, 그리고 엘리트적이라기보다 대중적인 그 무엇에 의해 취향이 형성된다.

제임스 서로위키James Surowiecki가《대중의 지혜The Wisdom of Crowds》(2006)에서 명확하게 지적했듯이 소비 문화를 이끄는 힘이 예전에는 대중을 뒤에서 밀어붙였다면, 이제는 앞에서 끌어당기는 모습으로 변화했다. 오늘날 세계에서 가장 강력한 힘을 발휘하는 것은 바로 치밀하게 배열된 전자electron다. 이들은 눈에 보이지 않는다. 60기가바이트의 전자 정보가 얼마나 중요한지에 대해서는 쉽게 이해할 수 있지만 그 누구도 그것이 어떻게 생겼는지는 알지 못한다.

디자이너들은 정당성과 의미를 찾는 과정에서 예전에는 자신을 상품화했다면 이제는 스스로를 브랜드화한다. 이전에는 디자인이 제품에 적용되는 과정을 흉내 낸 반면 이제는 그 과정을 자신의 개성에 적용시킨다. 필립 스탁Philippe Starck은 그의 고객인 제조업자들보다 훨씬 더 유명하다. 이 시대에 성공적인 디자이너란 엄격하고 까다로운 청교도적 개혁가를 의미하지 않는다. 그것은 캐딜락의 꼬리지느러미tail fins처럼 내일이면 사라질지도 모르는 쾌활한 사기꾼에 가깝다.

스타 디자이너에게도 문제점은 있다. 최근 미국의 한 연구 결과에 따르면 주요 기업들의 주가 추이는 해당 기업 CEO의 미디어 노출 빈도에 반비례했다. 스타 디자이너에게 이 연구 결과는 예상외일 수도 있다. 디자이너가 잘 알려지지 않을수록 영향력을 더 많이 행사한다는 의미로 해석될 수도 있기 때문이다. 이런 논리라면 필립 스탁은 노출 빈도가 엄청나기 때문에 그만큼 그의 영향력은 별것 아닌 게 될 수도 있다. 이 같은 논리가 디자인계 모든 영역에 적용될 가능성이 있다.

사실 오늘날 '디자이너'라는 말의 의미는 점점 더 약화되고 있다. 누군가 주장했듯 만일 모든 사물이 디자인되는 것이라면, 모든 사람이 디자이너라고 말할 수 있을 것이다. 낡은 소나무 찬장에 장난질을 치고도 디자이너라고 주장할 수 있는 것이다. 누구에게나 무엇이든 허용된다면, 유의미한 것이 나올 가능성은 줄어든다. 디자이너는 이제 더 이상 세상에서 쓸데없는 것들을 제거하는 일을 하지 않는다. 오히려 쓰레기가 넘쳐나게 만드는 데 일조하는 경우가 많은 게 현실이다.

100여 년 전 '세상의 모든 것을 알았던 역사상 마지막 인물'이라고 할 수 있는 소스타인 베블런Thorstein Veblen은 "과시 소비"와 "취향을 규정하는 금력"이라는 유명한 말을 남겼다. 그의 재기 넘치는 표현 중에는 "발명은 필요의 어머니"라는 말도 있다. 무언가를 만들 수 있는 능력이 있다면 그리고 그것을 효과적으로 알리는 법을 알고 있다면, 그것을 사줄 만한 불쌍한 바보를 쉽게 찾을 수 있을 것이다. 요컨대 오늘날의 디자이너들은 깔끔함이 더 좋은 것이라고 강요하지 않는다. 그들은 우리가 모르는 그 누군가를 감동시키기 위해, 그리고 우리는 가져본 적 없는 많은 돈으로나 살 수 있는, 우리에게는 필요 없는 물건을 발명하느라 무척 바쁘다.

"핥고 싶어질 정도라면 그것은 좋은 디자인이다."

애플 컴퓨터사의 창립자 스티브 잡스Steve Jobs

**"나는 그림을 배운 사람일수록
평가는 잘못한다는 사실을 알았다."**

윌리엄 호가스William Hogarth

1: 스튜디오 잡Studio Job, 왕립 티헬
로르마쿰 도자기 회사Royal Tichelaar
Makkum를 위한'초벌 도기Biscuit'
컬렉션, 2006년.

2: 미국인들이 소유하고, 일본에 근거지를
둔 기업 마츠다Mazda는 중국 하이커우
海口 지방의 중국제일자동차회사
中國第一自動車會社에서 자동차를 만든다.
21세기 디자인은 모든 경계가 모호하다.

산업 윤리 감독관의 임무를 벗어던진 디자이너들은 이제 소비자를 돕기보다 타락시키고 있다. 사람들은 자신을 표현하기 위해 물건을 구입한다. 그러나 대니얼 부어스틴Daniel Boorstin이 말했듯이 "삶을 더 흥미롭게, 더 다양하게, 더 짜릿하게, 더 멋지게, 더 전망 있게 만들어주는 모든 것들은 길게 보면 정반대 효과를 낳는 부작용을 안고 있다". 예전의 디자이너들은 체르마예프 & 게이스머Chermayeff & Geismar등과 같은 월 스트리트 이미지를 발산하는 이름을 선택했지만, 오늘날의 디자이너들은 탠저린Tangerine이나 드록Droog 등 히피 밴드 그룹과 같은 이름, 또는 록스타 게임스Rockstar Games, 소심한 놈들Timorous Beasties 등 댄스 클럽과 같은 이색적인 이름을 선호한다.

디자인은 사물이 윤리성을 지니고 있다는 생각에서 출발했다. 사물이 의미를 지닌 존재라는 사실은 매우 귀중한 개념이다. 인간이 만든 모든 것은 그것을 만든 사람의 신념을 드러낸다. 그러한 신념과 마음은 그것을 구입하는 사람에게로 전달된다. 그러나 디자인의 형태 언어는 점점 더 변화하는 환경을 잘 반영하는 쪽으로 진화했다. 잘 짜인 그리드 시스템은 이제 옛것이 되었다. 지금은 새로운 재료, 새로운 컴퓨터 제어 기술, 향상된 접합 기술 등이 말 그대로 상상 이상의 것을 만들 수 있게 해준다. 21세기 초기의 수많은 디자이너들은 더 이상 산업화의 병폐를 치유하기 위한 미적 해결책을 찾기 위해 씨름하지 않는다. 대신 감광성 폴리머로 출력되는 환상적이고 유기적이면서도 기계적인 형태를 만드는 일에 깊이 빠져 있다.

산업을 옹호하는 이들조차 앞선 테크놀로지를 이용할 정도로 지금의 시대정신은 반산업적이다. 또한 매우 불분명하다. 토머스 헤더윅Thomas Heatherwick은 조각가인지, 건축가인지, 디자이너인지 답하기 어려울 정도로 정체성이 불분명하다. 물론 별 문제가 아닐 수도 있다. 그러나 이전 세대 디자이너가 세상의 혼란과 불결함을 해소하고 산업에 활력을 불어넣었다면, 2006년 오늘날 스튜디오 잡Studio Job 디자인 그룹의 '제품 디자이너들'은 콤 데 가르송Comme des Garcons의 재킷이나 준야 와타나베Junya Watanabe가 장식한 컨버스Converse 운동화의 패션 화보를 위해 포즈를 취하는 것을 더 좋아한다. 엘리엇 노이스도 잡지 화보에 간혹 등장하곤 했지만, 그는 기자들에게 그의 집과 포르셰Porsches, 랜드로버Land-Rovers, 선더버드Thunderbirds 등 해마다 달라지는 그의 자동차를 보여주는 데에 더 관심이 많았다.

뿐만 아니라 20세기 디자인을 성립시킨 대기업 모델도 더 이상 유효하지 않다. 노먼 벨 게디스Norman Bel Geddes의 표현을 빌리자면, 선구적인 산업 디자이너들은 "돈이 되는 예술," 즉 진부한 사물을 예술적으로 변형시키는 작업으로 많은 이윤을 창출할 수 있다고 주장했다. 그러나 오늘날에는 변형이 필요한 못생긴 제품이 거의 없다. 예술적 변형이 불러오는 이윤 창출이라는 규칙을 증명해주는 유일한 사례는 조너선 아이브Jonathan Ive가 디자인한 아이팟iPod이다. 아이브는 아주 고급스러운 백색 폴리카보네이트와 광택이 나는 합금 재질을 사용하여 고밀도 데이터 저장 공간을 에로틱한 매력이 넘치는 숭배의 대상으로 변모시켰다. 아이팟은 냉소적이거나 고상한 소비자들까지도 욕망에 들뜨게 만들었다.

디자인의 알파벳, 어휘, 언어들은 계속해서 변화한다. 그러나 무언가를 창안하고, 아름답게 만들고, 또 판매하고자 하는 욕망은 조금도 달라지지 않는다. 즐거움과 이윤 추구라는 원칙 역시 쉽게 사라지지 않는다. 그렇지만 디자인은 매우 모순적이며 혼란스럽다. 품질이나 기능에 관한 개념은 궁극적으로 아름다움만큼이나 주관적이다. 디자이너는 문제에 대한 해결책을 제시한다고 하지만, 파올라 안토넬리Paola Antonelli가 재치 있게 표현한 것처럼 그들이 진짜 하는 일은 문제를 새로운 형태 안에 집어넣는 것일 뿐이다. 더욱이 새로움이라는 것은 화가 날 만큼 덧없는 것이다. 디자이너의 본질은 사물을 개선하고 변화시키는 것이다. 그런데 디자이너는 자신이 개선하고 변화시킨 디자인이 영원한 가치를 지닌다고 주장한다. 이것이야말로 디자인 속에 숨어 있는 풀기 어려운 패러독스다.

디자인은 큰 즐거움을 주지만 정의 내리기는 까다롭다. E. H. 곰브리치Gombrich는 "예술 따위는 없고 예술가만이 있을 뿐"이라는 말을 한 적이 있다. 그의 말을 디자인에 대입시키면, '디자인 따위는 없고 디자이너만 있을 뿐'이다. 이 책은 그 디자이너들 중에서도 최고였던 사람들에 관한 것이다.

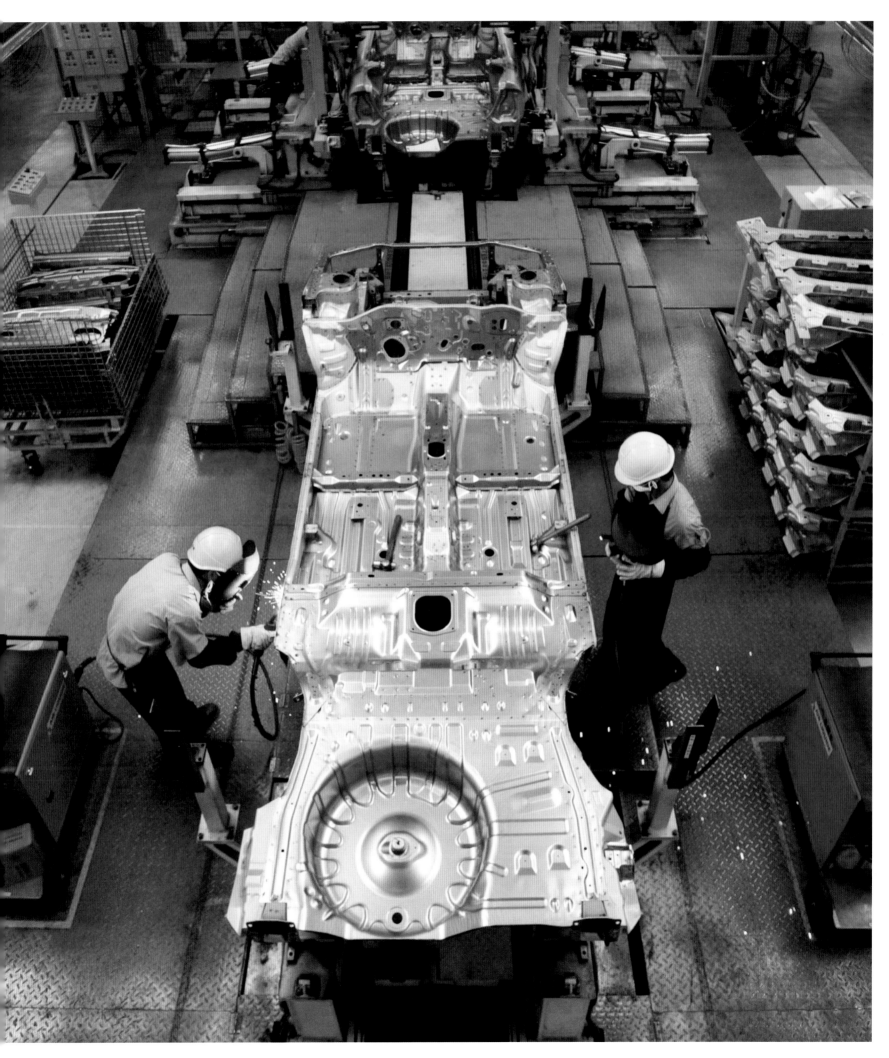

Alvar Aalto 알바 알토 1898~1976

알바 알토는 모더니즘Modernism을 추구한 대표적인 디자이너로 구분된다. 그러나 그를 엄격한 기계주의자로 오해해서는 안 된다. 그의 삶과 작업에는 낭만적인 요소들이 짙게 드리워져 있다. 핀란드가 러시아로부터 독립한 1917년 이후, 한동안 핀란드의 디자이너들은 자국의 아이덴티티를 표현할 수 있는 디자인을 찾으려고 노력했다. 알바 알토는 그런 흐름에 동참한 주요 인물이었다. 1930년대 후반에 이르기까지 그는 자연 재료와 낭만적 가치들을 혼합한 역작들을 만들어냈다.

1931년 헬싱키에 건축 사무실을 낸 알바 알토는 스웨덴 투르쿠Turku 지역의 파이미오Paimio의 요양소(1929~1933)와 러시아 비푸리Viipuri(비보르크)의 도서관(1927~1935)을 지어 명성을 쌓았다. 특히 요양소의 드라마틱한 흑백사진들이 〈건축 평론Architectural Review〉과 같은 매체에 실리면서 세계적으로 널리 알려졌다. 그의 건축물들은 핀란드 국제양식International Style의 상징물로 자리매김했지만 그의 디자인의 핵심은 순수 모더니즘과 다소 차이가 있었다.

당시 핀란드에는 풍키스Funkis라고 알려진 작은 규모지만 요란한 기능주의자Funtionalist 집단이 있었으나 알토는 거기에 참여하지 않았다. 그는 어느 경우에도 극단으로 치닫지 않았다. 그의 건축물은 모던한 형태와 전통적인 재료들을 잘 융합한 결과물이었으며, 가구 디자인에서도 같은 길을 추구했다. 그렇지만 알토가 요양소나 도서관과 같은 공공성을 지닌 작업들을 통해 모더니즘과 사회적 공익성을 연결했다는 점은 매우 중요하다.

1927년 알토는 오이 후오네칼루야Oy Huonekalu-ja 가구 공장의 주인인 오토 코르호넨Otto Korhonen을 만났다. 후오네칼루야 가구 공장이 위치한 투르쿠 마을의 탄생 700주년을 축하하는 기념물을 제작하는 일에 참여하면서 알토는 코르호넨에게 가구 제작의 산업적 기술을 배웠다. 파이미오와 비푸리에서도 그들은 함께 작업했다. 파이미오의 요양소를 위해 알토는 자작나무 골격에 일정한 형태의 합판 좌석을 얹은 의자를 디자인했다. 이 디자인은 당시 유럽과 미국의 기차에 사용되고 있었던, 에스토니아 회사 루테르Luther가 제작한 '루테르마Lutherma' 좌석의 디자인을 연상시킨다. 좌석이 골격에 '걸쳐' 있는 모양새는 마르셀 브로이어Marcel Breuer가 강철 파이프로 제작한 '바실리Wassily'의 자로부터 영향을 받은 듯하다. 그러나 알토는 강철 파이프에는 그다지 매력을 느끼지 못했다. 알토는 "나는 의자의 형태를 디자인하는 데에 합리적인 방식을 사용해왔다. 그러나 최종 결과물이 훌륭하려면 재료의 선택에도 합리성이 있어야 한다"고 말했다.

알토에게 이 말은 나무의 사용을 의미했다. 요양소를 위한 네 가지의 가구 디자인은 1932년 여름, 헬싱키에서 열린 스칸디나비아 국가들의 건축물 대회Buildings Congress에 출품되었다. 자작나무의 얇은 판들을 겹쳐 합판으로 만들고, 그것을 복잡하게 구부린 뒤 흑단색으로 칠하는 과정을 거친 이 높은 등받이의 안락의자는 실상 기술적인 문제로 아주 소량만 생산되었다. 2006년 런던의 크리스티 경매 자료에 따르면 총 생산 개수는 25개 미만일 수도 있었다. 그러나 이 디자인이 알토에 대한 글이나 홍보 문헌에 자주 인용되면서 이 의자가 대량 생산물일 것이라는 인상이 심어졌다.

비푸리 도서관을 위한 가구로 알토는 포개어 쌓을 수 있는 스툴stool(등받이 없는 의자—역주)을 디자인했다. 이 스툴의 다리는 합판이 아닌 통나무를 부드러운 'ㄱ'자 모양이 되도록 만든 것으로 스툴의 좌석에 직접 고정되었다. 새롭고 혁신적인 나무 절단 기술과 접착 기술 덕분에 이러한 디자인이 가능했으며, 스툴의 좌석에는 다양한 재질과 다양한 마감 처리가 사용되었다. 이 'ㄱ'자 또는 'ㄴ'자 형태의 다리는 1933년에서 1935년 사이에 알토가 디자인한 모든 종류의 가구에 기본 요소가 되었다. 1930년대 전형적인 알토의 디자인을 보여주는 이러한 가구들은 기능적이지만 사실 그다지 실용적이지는 못했다. 'ㄱ'자 다리는 저렴하게 대량생산할 수 있는 표준화된 요소를 갖추었지만, 변용 가능성이 높았기 때문에 디자이너와 소비자의 선택의 폭을 제한하지는 않았다.

영국의 두 건축 비평가가 세운 핀란드 디자인 홍보업체였던 핀마르

1: 알바 알토의 합판을 구부리고 칠해서 만든 캔틸레버cantilever식 안락의자, 1931~1932년.
2: 알바 알토가 1936년 헬싱키에 문을 연 자신의 상점. 아르테크를 위해 디자인한 티트롤리tea trolley. 합판을 구부려 만든 구조로 실용적이면서도 장식적이다. 지금도 계속 생산된다.
3: 에로 아르니오의 '볼' 의자, 1965년.

4: AEG의 로고가 1896년부터 1900년, 1907년, 1908년, 1912년까지 차례로 변화하는 모습은 명확하고 깔끔한 디자인에 대한 인식이 점점 더 높아졌음을 잘 보여준다. 소용돌이 장식을 넣은 최초의 로고는 프란츠 슈베흐텐Franz Schwechten이 디자인했다. 1900년의 로고는 파리 세계박람회를 위해 오토 에크만Otto Eckmann이 디자인한 것으로 당시 유행하던 아르누보 스타일의 영향을 받았다. 페터 베렌스가 디자인한 로고는 1907년에 첫선을 보였으나, 다음해에 완전히 새로운 로고를 다시 발표했다. 베렌스가 이탈리아 문예 부흥기인 15세기에 제작되었던 알두스 마누티우스Aldus Manutius의 베네치아 글꼴을 근간으로 디자인한 1912년의 로고는 오늘날까지도 큰 변화 없이 계속 사용되고 있다.

1

Finmar사는 1934년, 런던 피카딜리Piccadilly에 위치한 포트넘 & 메이슨Fortnum & Mason사 건물에서 알바 알토의 첫 번째 가구 전시회를 개최했다. 이 전시회는 도시의 예술적 엘리트들에게 알토를 분명하게 각인시켰다. 이는 감각적인 기업가가 대중에게 '디자인'에 대한 개념을 심어준 선구적인 사례라고 할 수 있다. 다음해에 알토는, 후에 그의 아내가 되는 마이레 굴릭센Maire Gullichsen을 만나 아르테크Artek를 설립했다. 아르테크는 헬싱키에 위치한 상점으로 지금도 코르호넨의 공장에서 제작한 알토의 가구들을 팔고 있다.

1930년대에 알토는 유리 제품을 디자인하기도 했다. 그중 가장 유명한 작품은 1936년 카르훌라Karhula 유리 공방의 50주년을 기념하는 대회에 출품한 것이었다. 1937년 파리 세계박람회에서도 선보인 이 유리 작품은 처음에는 '에스키모의 가죽 바지Eskimoerins Skinnbuxa'라는 이름으로 알려졌으나, 지금은 알토가 디자인한 특급 호텔의 이름을 딴 '사보이Savoy'라는 이름으로 더 유명하며 화병 시리즈로 생산되고 있다. 비대칭적이고 유기적이며 비이성적인 이 유리 제품 디자인은 기하학적인 형식주의에 대한 반박을 드러낸 것이었다.

알토의 후기 건축물로는 MIT대학 학생회관(1947~1949)과 헬싱키의 연금회관(1952~1957) 등이 있다. 1947년경에 알토는 1930년대 가구 디자인의 아이디어들을 발전시켜보려고 애썼으나, 초기 디자인에 담긴 시적 감수성과 순수성을 재현할 수 없었다. 알토는 대중적으로 가장 대표적인 모더니즘 디자이너들 중 한 명으로 남아 있다.

Bibliography Paul Davis Pearson, <Alvar Aalto and the International Style>, Watson-Guptill, New York, 1977; Secker & Warburg. London, 1978/ Karl Flieg, <Alvar Aalto>, Praeger, New York, 1975; Thames & Hudson, London, 1975/ Malcolm Quantrill, <Alvar Aalto: a critical study>, Secker & Warburg, London, 1982/ <Alvar Aalto>, exhibition catalogue, Museum of Modern Art, New York, 1997/ H. Cantz, <Alvar and Aino Aalto Design>, Bischofsberger, Bielefeld, 2004.

Eero Aarnio 에로 아르니오 1932~

에로 아르니오는 핀란드의 가구 디자이너로 1960년대 의자 디자인으로 유명하다. 아스코Asko사를 위해 디자인한 '볼Ball' 의자(1965)와 '자이로Gyro' 의자(1968)가 특히 유명한데, <뉴욕 타임스>는 "인간의 신체를 감싸주는 가장 편안한 형태"라고 극찬하기도 했다. 그러나 지금의 시각으로 보면 단지 한 시대의 유행 스타일에 불과한 디자인으로, 마치 영화 <바바렐라Barbarella>(1968년에 제작한 SF 영화–역주)에 등장할 만한 소품쯤으로 여겨질 수도 있다. 1960년대에 아르니오는 플라스틱 의자의 새로운 미학을 탐구하는 데에 관심을 두었으나 최근에는 독일에서 핀란드로 돌아가 의자 의자의 컴퓨터 모델링에 더 열중하고 있다.

AEG

AEG는 독일전기회사Allgemeine Elektrizitäts Gesellschaft의 약자다. 1883년 에밀 라테나우Emil Rathenau는 이 회사의 전신인 DEG(독일에디슨전기회사)를 설립했다. 그는 1881년 파리에서 개최된 국제전기박람회에서 에디슨의 전구를 보고 크게 감명 받아 회사를 세웠다. AEG는 페터 베렌스Peter Behrens를 고용해 역사상 최초로 기업 이미지 통합 디자인(CI)을 실행했다. 베렌스는 소용돌이 장식이 있는 옛 로고 타입을 없애고, 제품·건물·그래픽 디자인이 통합된 최초의 현대적 회사로 AEG를 변신시켰다.

3

2

4

Otl Aicher 오틀 아이허 1922~1991

오틀 아이허는 독일의 그래픽 디자이너로 뮌헨에서 공부했다. 울름 조형 대학Hochschule für Gestaltung의 설립자인 잉게 숄Inge Scholl과 결혼한 후 학교의 설립에 기여한 인물로, 1955년 그곳의 교수가 되었으며 1962년부터 1964년까지 학장을 역임했다. 그는 디자인 과정에서 이성적인 접근을 강조했으며, 그것이 울름 조형대학의 특성이 되었다. 아이허는 1958년부터 예일 대학에서 강의했고, 1972년에는 뮌헨 올림픽의 그래픽 디자인을 맡았다. 그의 일관된 목표는 문자와 이미지가 통합된 분명하고 이성적인 그래픽을 고안하는 것이었다. 그는 뮌헨 올림픽을 위해 매우 효율적이지만 다른 것들은 일체 침투 불가능해 보이는 심벌들을 디자인했다. 아이허는 1952년부터 1954년까지 브라운Braun사의 고문이었고 연이어 드레스덴 은행, 프랑크푸르트 공항, 에르코Erco사, BMW 사를 위해 일했다. 이러한 회사들의 대중적인 이미지를 만드는 일에 그는 그래픽 디자인을 사용했다. 그의 이름은 절제되고 엄격한 독일 타이포그래피 유파를 일컫는 말이 되었다. 구식이라는 비평이 있기도 하지만 아이허의 명확한 그래픽은 기념비적이라고 할만한 것이었다.

Bibliography Markus Rathgeb, <Otl Aicher>, Phaidon, London, 2007.

Josef Albers 요제프 알베르스 1888~1976

요제프 알베르스는 1915년 베를린의 쾨니글리헤 예술학교Koenigliche Kunstschule를 졸업하고 미술 교사가 되었다. 그는 5년 후 바우하우스Bauhaus에 합류하여 1923년부터 예비 과정Vorkurs과 기초 과정을 강의했고, 1925년 정식 교수가 되었다. 알베르스는 시각적 현상들을 체계적으로 연구하는 데 바우하우스의 교수들 중 가장 많은 관심을 기울였다. 유리 공방을 재조직하거나 글꼴, 가구를 디자인하기도 했지만 바우하우스 교육의 이상과 그 시스템을 미국에 전파한 인물로 가장 잘 알려져 있다. 1933년 미국 노스캐롤라이나 주의 애슈빌Asheville에 있는 실험적인 대학인 블랙마운틴 대학Black Mountain College의 예술학과장이 되었으며, 1950년부터 1958년까지는 예일 대학의 디자인과를 이끌었다. 그의 유명한 작품이자 자주 모방되는 작품인 '사각형에 대한 찬미Homage to the Square' 시리즈는 1950년에 시작되었다. 이 작품의 아주 단순한 사각형들은 시각적 인지력을 다루는 것으로, 보고 인지한다는 것이 바로 미술의 시발점이라는 사실을 전한다. 그의 사각형들은 1950년대와 1960년대 실내 디자인에 강한 자극제이자 반영물이었으며, 한편으로는 로버트 라우셴버그Robert Rauschenberg의 불경스러운 팝Pop 아트나 도널드 저드Donald Judd의 엄격한 미니멀리즘에도 깊은 영향을 미쳤다.

Bibliography <Albers and Moholy Nagy>, exhibition catalogue, Tate Modern, London, 2006.

Franco Albini 프랑코 알비니 1905~1977

프랑코 알비니는 밀라노 북쪽 코모Como 근처에서 태어났고, 1929년 밀라노 폴리테크닉Milan Polytechnic의 건축과를 졸업했다. 제2차 세계대전 말엽까지 그는 실내 디자인과 전시 디자인에 집중했으나 이후 도시계획, 건축, 제품 디자인에까지 관심의 영역을 넓혔다. 또한 1963년부터 1975년까지 밀라노 폴리테크닉 건축디자인학과의 교수를 역임했다. 알비니는 자신의 기술을 제품 디자인에 적용시킨 이탈리아 합리주의 건축가들 중 아주 초기의 인물로, 1941년 라디오의 구성 요소들을 유리판 사이에 끼운 '모바일 라디오Mobile Radio'라는 뛰어난 디자인을 선보였다. 팽팽한 와이어들의 인장력으로 중심 구조가 버틸 수 있도록 디자인한 알비니의 책장은 이탈리아 건축 잡지에 자주 등장했다. 카시나Cassina 는 알비니를 만나고 난 후 자신의 회사를 '혁신적인 모던 디자인'의 방향으로 이끌겠다는 결심을 했다고 한다.

알비니의 주요 건축물은 로마의 라 리나센테La Rinascente 백화점과 밀라노 지하철역의 실내 디자인(1962~1963)이다. 1950년 뉴욕에서 벌어진 '저가생산 가구 디자인 대회Low Cost Furniture Competition'에서 수상을 하기도 했다. 그에게 모던한 취향이란 "기이한 것이나 특이한 것, 새로움 자체를 위한 새로움의 추구, 기술적인 곡예 등을 거부하고, 평범하고 값싼 재료, 단순하고 깔끔한 기술적 해법을 지닌 대량생산품을 선호하는 것"이었다. 그의 디자인은 항상 생산의 경제성을 고려했으며, 사물의 구조적인 부분을 형태적으로 연결시켰다.

Bibliography G. C. Argan, <Franco Albini>, Mini, 1962/ 'Il disegno del mobile razionale in Italia 1928/1948', <Rassegna>, number 4.

Don Albinson 돈 앨빈슨 1915~

돈 앨빈슨은 미국 크랜브룩 아카데미Cranbrook Academy와 예일 대학에서 공부했다. 찰스 임스Charles Eames의 조수였으며, 임스가 디자인한 유명한 의자들의 프로토타입proto type을 제작했다. 임스를 통해 조지 넬슨George Nelson과도 친분을 맺을 수 있었던 그는 1964년 놀Knoll사의 디자인 디렉터가 되어 1971년까지 근무했다. 앨빈슨은 특히 제조 엔지니어링 분야에 뛰어났다. 놀사에서 근무하는 동안 겹쳐 쌓을 수 있는 의자를 직접 디자인해 생산하기도 했다. 하지만 다른 디자이너들의 까다로운 디자인을 제품으로 생산하기 위한 제조 엔지니어링 해법을 찾아내 디자인을 상점에 진열할 수 있는 완성품으로 실현시키는 일을 주로 했다. 그가 까다로운 디자인의 대표적인 사례로 꼽은 것은 워런 플래트너Warren Plattner의 '금속선 디자인Wire Stuff'이었다.

1: 오틀 아이허, 1972년 뮌헨 올림픽을 위한 픽토그램. 아이허는 이 올림픽의 모든 인쇄물과 사인 시스템에 활용된 핵심적인 그래픽 요소들을 디자인했다.
2: 요제프 알베르스, '사각형에 대한 찬미―즐거움', 1964년.

3: 프랑코 알비니의 아파트. 밀라노, 1940년. 알비니만의 스타일을 형성하는 두 가지 요소들, 즉 표현적이고 조각적인 가구 스타일 그리고 고전과 현대의 유쾌한 뒤섞임이 사진에서 분명히 드러난다.

3

Studio Alchymia 스튜디오 알키미아

스튜디오 알키미아는 1979년 밀라노에서 건축가 알레산드로 궤리에로Alessandro Guerriero에 의해 설립되었다. 그러나 스튜디오의 정신은 건축가이자 〈도무스Domus〉의 편집자였던 <u>알레산드로 멘디니 Alessandro Mendini</u>에 의해 확립되었다. 스튜디오는 디자이너들을 위한 전시장으로 기획되었으며, 산업적 제조의 한계를 벗어난 아방가르드한 프로토타입들을 전시했다. 그래서 스튜디오의 이름도 모더니즘에 대립되는 것으로 채택되었다(알키미아는 연금술을 뜻한다—역주). 알키미아라는 이름은 신비스럽고 마술적인 것을 의미하지만, 스튜디오 알키미아는 평범한 일상의 디자인을 강조하기도 했다.

알키미아의 안드레아 브란치Andrea Branzi와 같은 디자이너들은 1960년대 이탈리아의 급진주의자들이었고 급진주의적 사상을 이어 갔다. 알키미아의 첫 번째와 두 번째 컬렉션은 극히 의도적인 것으로 컬렉션의 이름도 '바우하우스1', '바우하우스 2'로 정하여 모순의 극치를 보여줬다. 이 컬렉션에 포함된 작품들은 매우 표현적인 형태에 비닐 코팅을 입힌 기이한 가구들이었다. 알키미아의 창립 회원이었던 <u>에토레 소트사스Ettore Sottsass</u>가 보다 상업적인 아방가르드 그룹인 멤피스 Memphis를 만들며 알키미아를 떠난 후 알키미아는 멘디니의 강력한 영향력 아래에서 사물 디자인보다 급진적 정치색이 가미된 행위예술 쪽에 좀 더 관심을 두기 시작했다.

Bibliography Barbara Radice, <Elogio del banale Studio Alchymia>, Milan, 1980/ Andrea Branzi, <The Hot House: Italian New Wave Design>, MIT, Cambridge, Mass., 1984.

Alessi 알레시

알레시는 이탈리아 기업 문화의 전형적인 성격을 지닌 회사다. 오르타 Orta 호숫가의 오메냐Omegna 마을에서 출발한 이 회사는 가족이 경영하고, 회사의 전통을 중시하며, 지역적인 혜택을 받아 1921년 이래 매력적인 일상 사물들을 만들어왔다. 이탈리아 사람들에게 예술과 일상은 이성적인 구분 없이 뒤엉킨 채 존속해왔는데 알레시는 그러한 특성을 제품을 통해 잘 보여주었다. 원래 알레시는 금속 테이블 웨어를 수공으로 생산하는 업체였으나, 재건riconstruzione 기간을 거치며 대량생산 체제를 도입했다. 카를로 알레시Carlo Alessi의 봄베Bombe 스테인리스 스틸 커피 세트는 시대의 고전이 되었다. 최근 알레시는 스타 디자이너들에게 창의적인 디자인을 끊임없이 의뢰하고 있다. <u>리하르트 자퍼 Richard Sapper</u>, 아킬레 카스틸리오니Achille Castiglioni, 에토레 소트사스Ettore Sottsass, 마이클 그레이브스Michael Graves, 필립 스탁Philippe Starck과 같은 이들이 모두 알레시를 위한 디자인을 했다. 알레시가 최근에 디자인을 의뢰하여 생산한 제품들은 장난감 같고 천박하며, 새롭기만 하면 다 좋다는 성향을 보여준다는 비평을 받기도 하지만 아직도 알레시는 매력적인 일상 사물을 구입 가능한 가격에 제공한다는 기업 정신을 유지하고 있다.

1: 알레산드로 멘디니의 '줄리엣의 집을 위한 가구Sideboard for Juliette's House', 1978년. 기존의 것을 '재디자인 re-design' 하는 과정을 거쳐 만든 이 가구는, 일상에 대한 찬미와 급진성을 아이로니컬하게 보여주는 스튜디오 알키미아의 전형적인 디자인이다. 멘디니는 평범한 중고 가구를 고물상에서 찾아내 칸딘스키에게서 따온 복잡한 문양으로 장식했다.

2: 카를로 알레시의 '봄베Bombe' 커피 세트 원작, 1945년경. 이탈리아의 거의 모든 카페에서 사용되었으며, 알레시가 성공을 이뤄낼 수 있는 기반을 구축해 주었다.

3: 마이클 그레이브스의 주전자. 마치 앰트랙Amtrak 열차처럼 소리를 내는 부속과 잡기엔 너무 뜨거운 손잡이가 달려 있다. 포스트모던 디자인은 이처럼 합리성을 무시했다.

Alfa Romeo 알파 로메오

헨리 포드Henry Ford는 알파 로메오 자동차를 보면 모자를 벗어 경의를 표하곤 했다. 알파 로메오는 이탈리아에서 두 번째로 큰 자동차 제조업체이며, 뛰어난 차체 제조 기술자와 디자이너를 고용하는 전통을 고수해온 회사다. 피아트FIAT의 근거지가 토리노라면, 알파 로메오의 고향은 밀라노이며 밀라노의 인장을 회사의 마크로 사용하고 있다. 'Alfa'는 '롬바르디아 자동차 제조회사Anonima Lombardia Fabbrica Automobili'의 약자이고, '로메오'는 1914년 이 회사를 세운 엔지니어 니콜로 로메오Nicolò Romeo의 이름을 딴 것이다. 그러나 로메오의 이름이 회사명에 포함된 것은 제2차 세계대전 이후의 일이다.

알파 로메오는 제2차 세계대전 직전과 직후 몇 년 동안 자동차 경주대회에 참여하면서 신비로운 존재로 등장했다. 그 후 국가적인 관심이 어려운 경제 여건에 쏠려 있던 수십 년 동안, 뛰어난 기술적 수준을 유지했으며 투어링Touring, 누치오 베르토네Nuccio Bertone, 조르제토 주지아로Giorgetto Giugiaro와 같은 탁월한 자동차 디자이너들에 대한 후원도 이어졌다. 그 결과 알파 로메오의 자동차는 매우 높은 명성을 얻게 되었다. 이 회사의 세련된 디자인은 '조각 작품 같은' 유럽식 자동차 디자인의 전형이 되었다. 카로체리아 투어링Carrozzeria Touring이 디자인한 1949년의 2500cc 6기통 엔진의 '빌라 데스테Villa d'Este'는 20세기의 자동차 디자인이 조각 작품을 뛰어넘는 물질적 아름다움을 보여준다는 사실을 증명한다.

알파 로메오가 처음으로 대량생산한 자동차는 베르토네가 디자인한 '줄리에타 스프린트Giulietta Sprint'라는 1954년의 모델로, 이 차는 소형 스포츠카 '쿠페'의 표준이 되었으며 10여 년 동안 계속 생산되었다. 주지아로가 알파 로메오를 위해 처음으로 디자인한 '알파수드Alfasud' 모델도 유럽식 소형 고급차의 기준이 되었고, 1971년 이래 10년 넘게 생산되었다. 주지아로는 이후에도 알파 로메오와 오랜 기간 함께 일했다.

Bibliography <Sustaining Beauty - 90years of art in engineering>, exhibition catalogue, National Museum of Science and Industry, London, 2001-2002.

4: 알파 로메오 159 그랑프리Grand Prix 경주용차, 1951년. 이 차량은 1479cc 직렬 8기통 엔진과 함께 2중 과급기supercharger가 장착되어 425마력의 힘을 내뿜었다.

5: 밀라노의 카로체리아 투어링이 디자인한 알파 로메오 6C 2500 '빌라 데스테', 1949년.

Emilio Ambasz 에밀리오 암바즈 1943~

에밀리오 암바즈는 아르헨티나 태생으로 미국 프린스턴 대학에서 건축을 공부했다. 그 후 1970년부터 1976년까지 뉴욕 현대미술관Museum of Modern Art에서 디자인 부문의 큐레이터로 일했다. 1971년에는 많은 이들에게 큰 영향을 끼친 전시회, 〈이탈리아: 새로운 가정 풍경Italy: The New Domestic Landscape〉전을 기획했다.

현대미술관을 떠난 암바즈는 30여 년 전에 엘리엇 노이스Eliot Noyes가 그랬듯이, 산업 디자이너로 독립했다. 1977년 그는 잔카를로 피레티Giancarlo Piretti와 함께 '버터브라Vertebra(척추)' 의자를 디자인했다. 사무용 의자의 기본 요소와 문제점을 혁신적으로 재고한 결과물로 외관 역시 아름다운 이 의자는 1981년 황금컴퍼스Compasso d'Oro상을 수상하기도 했다. 암바즈가 피레티와 함께 에르코Erco사를 위해 디자인한 저전압용 스포트라이트인 '오시리스Osiris'는 1983년 '디자이너들이 뽑은 우수 디자인상Designers' Choice Award for Excellence'을 수상했다.

프린스턴 대학에서 1년 만에 학부 과정을 마친 그는 매우 비현실적이고 변덕스러운 인물이었다. 그는 뉴욕 현대미술관이나 자신이 세운 건축과 도시학 연구소Institute of Architecture and Urban Studies 등 뉴욕 디자인계에서 매우 강하고 거칠며, 독립적이면서 창의적인 영향력을 행사했다.

그는 디자인에 대해 이렇게 생각했다. "나는 사물의 기능적인, 그리고 행태적인 필요가 만족된 이후에 디자이너의 진짜 임무가 시작된다고 생각한다. 디자이너는 인간의 실용적인 필요를 충족시키기 위해 사물을 디자인할 뿐만 아니라 디자이너 자신의 열정과 상상력의 분출을 위해서도 일한다. …… 디자이너의 상황은 달라질 수 있지만, '실용성에 시적 형상을 부여하는 임무'는 항상 동일하다고 믿는다."

"나는 디자이너의 상황은 달라질 수 있지만, '실용성에

시적 형상을 부여'하는 임무는 항상 동일하다고 믿는다."

1

ORTHOPEDICALLY CONTOURED, MOULDED
THERMOPLASTIC BACKREST AND SEAT

BACK-TILT MECHANISM
CAP
COIL SPRING
PIVOT VALVE
UPPER CASING
LOWER CASING
CONNECTING SUPPORT TUBE

SEAT SLIDING MECHANISM
SEAT & BACK TILT MECHANISM
SPRING
STOP WASHER
RETAINER PIN

**SEAT HEIGHT
ADJUSTMENT MECHANISM**
THREADED POST
UPPER CAM
LOWER CAM & ADJUSTING NUT
SUPPORT COLUMN
SUPPORT SPRING

HIGH STRENGTH
RUBBER/VINYL BELLOWS

Arabia 아라비아

아라비아 도자기 공장은 1874년 스웨덴 회사 뢰르스트란트Rörstrand 에 의해 핀란드에 세워졌다. 아라비아라는 이름은 공방이 위치한 헬싱키 교외의 지역 이름을 딴 것이다. 그후 아라비아는 1916년에 이르러 뢰르스트란드로부터 분리했다. 아라비아는 이전부터 장식 없이 유약만 입힌 석기류의 그릇과 주방용품을 계속 생산했으나, 현대적인 도자기 제품으로 국제적인 명성을 얻기 시작한 것은 1930년대의 일이었다. 1946년 카이 프랑크Kaj Franck가 대표 디자이너가 되면서 아라비아는 자연스럽고 부드러운 색상에 약간의 질감이 있는 도자기를 생산했는데, 이것이 스칸디나비아 모던 디자인의 하나로 세계적인 인기를 끌었다. 대표 디자이너로서 프랑크는 울라 프로코페Ulla Procopé에게 디자인을 의뢰하기도 했다. 뢰르스트란드나 구스타브스베리Gustavsberg 같은 회사들과 마찬가지로 아라비아도 세련된 방식으로 디자인 활동을 후원했다. 도예가들에게 공장 내부에 작업 공간을 마련해주고, 그들이 대량생산 제품의 디자인과 제조 과정에 관여할 수 있도록 배려했다.

Bruce Archer 브루스 아처 1922~

L. 브루스 아처는 영국의 체계적 디자인 방법론의 선구자다. 그는 기계공학을 공부했으며 런던 센트럴 미술공예학교Central School of Arts and Crafts와 울름 조형대학Hochschule für Gestaltung에서 학생들을 가르쳤다. 1964년에는 《디자이너를 위한 체계적인 방법론 Systematic Method for Designers》이라는 책을 내기도 했다. 그의 방법론은 디자인 과정의 모든 단계를 양적으로 분석하는 것이었지만, 널리 사용되지는 못했다. 그는 1951년의 영국 페스티벌Festival of Britain에서 영감을 받아 '예술가와 엔지니어가 합쳐진 새로운 개념이 나올 수 있다'는 신념을 얻었다고 한다. 한때 영국 왕립미술대학Royal College of Art에 있는 그의 디자인연구학과Design Research Department에는 연구 인원이 30명에 달하기도 했다. 학과 운영 방식 역시 학생들 작품 리뷰를 위한 별도의 방법론을 모색했을 정도로 체계적이었다. 이러한 운영 방식은 미술대학에서는 거의 찾아볼 수 없는 것이었다. 그러나 25년 뒤인 1984년 왕립미술학교의 학장 조슬린 스티븐스 Jocelyn Stevens는 이 학과를 가차 없이 없앴다.

Archigram 아키그램

1961년에 결성된 아키그램은 워런 초크Warren Chalk(1927~), 데니스 크럼프턴Dennis Crompton(1935~), 피터 쿡Peter Cook(1936~), 데이비드 그린David Greene(1937~)으로 구성된 영국의 건축가 그룹이다. 그들은 1950년대의 팝Pop 디자인과 나중에 하이테크High-Tech라고 칭해진 것들을 결합해서 건축과 대중문화의 통합을 시도했다. 아키그램은 팝과 테크놀로지를 추구했으나 실제 건축물을 짓기보다는 상상력이 넘치고 심지어 만화적이기까지 한 이상적인 세계를 그림으로 그렸다. 가장 잘 알려진 프로젝트는 1965년의 '플러그 인 시티Plug-in-City'다. 아키그램은 1960년대 이탈리아의 급진파 디자이너들과 1970년대의 리처드 로저스Richard Rogers와 노먼 포스터 Norman Foster의 건축학파에게 커다란 영향을 미쳤다.

1: 에밀리오 암바즈, '버터브라' 사무용 의자, 1977년.

2: 아라비아를 위해 헤이키 오르볼라 Heikki Orvola가 디자인한 이 피처 (물병)는 핀란드 디자인의 정수다.

3: 아키그램의 피터 쿡이 디자인한 '플러그 인 시티'의 대학교 부분, 1965년. 유명한 영국식 팝의 복잡함을 확인할 수 있다.

Architectural Review 건축 평론

〈건축 평론〉은 영국 최고의 건축 비평 잡지다. 1896년에 창간되었는데 〈건축가The Builder〉와 같은 당시의 인기 건축 잡지와 달리 창간호부터 건축의 기술적인 측면보다 창의성에 더 초점을 두었다는 사실이 주목할 만하다. 초기에는 편집장 머빈 매카트니Mervyn Macartney의 영향하에서 고전적인 편향을 띠었으나, 1930년경부터는 영국에 모더니즘Modernism을 소개하는 일에 더 적극적이었다. 이 잡지가 디자인사에서 중요하게 다뤄지는 이유는 바로 이 때문이다. 모던디자인운동Modern Movement을 계속 지원하면서 이 잡지는 취향의 역사에 아주 구체적인 영향을 미쳤다. 경영자였던 허버트 드 크로닌 헤이스팅스Hubert de Cronin Hastings는 은둔자형이었는데, 시인 존 베처먼John Betjeman, 포도주학자 필립 모턴 샌드Philip Morton Shand, 비잔틴 문화 마니아인 로버트 바이런Robert Byron과 같은 많은 유명 인사들을 잡지의 필자로 초빙했다. 니콜라우스 페브스너Nikolaus Pevsner는 편집위원이었고 D. H. 로렌스Lawrence와 이블린 워Evelyn Waugh도 잡지에 글을 실었다. 라슬로 모호이-너지Laszlo Moholy-Nagy는 잡지의 사진을 찍거나 레이아웃 작업을 했다. 전속 사진가였던 델Dell과 웨인라이트Wainwright는 전정색 필름panchromatic film과 붉은색 필터를 사용해서 해로Harrow 지역과 런던 남부에 있는 국제 양식International Style의 건축물들이 지중해의

강한 햇빛과 짙은 그림자 속에 있는 것처럼 사진을 찍어 잡지에 실었다. 〈건축 평론〉은 페브스너, 피터 레이너 밴험Peter Reyner Banham, 이언 네이른Ian Nairn과 같은 스타 필자들이 있었던 1950년대 내내 모던 디자인 운동지의 역할을 했다. 그러나 1960년대 들어 모더니즘 형식이 시들해지고 건축계에서도 모더니즘에 대한 확신이 사라지자 잡지는 활기와 방향을 잃어버리고 말았다.

Bibliography David Watkin, 〈The Rise of Architectural History〉, The Architectural Press, London, 1980; Eastview, New York, 1980.

Archizoom 아키줌

아키줌은 1966년 피렌체에서 결성되었다. 급진적인 건축가 그룹이었던 그루포 스트룸Gruppo Strum과 슈퍼스튜디오Superstudio, NNN이 모여 아키줌을 결성하고 이탈리아판 팝Pop 디자인의 발판을 구축했다. 이들은 영국의 건축 디자이너 그룹인 아키그램Archigram에 큰 영향을 받았다.

아키줌의 창시자들 중에는 안드레아 브란치Andrea Branzi나 파올로 데가넬로Paolo Deganello도 포함되어 있었다. 아키줌은 그들이 선택한 것을 '반디자인anti-design'이라고 선전했다. 프랑스에서 68혁명이 있었던 1968년, 그들은 밀라노 트리엔날레Triennale를 위해 '절충적음모를 위한 센터Centre for Eclectic Conspiracy'를 만들었다. 1970년의 '미스Mies' 의자는 전형적인 아키줌 스타일을 잘 보여준다. 데이크론Dacron 천을 크롬 도금된 삼각형 틀에 걸쳐놓은 이 의자는 미스 반 데어로에Mies van der Rohe에게도, 앉는다는 본연의 임무에도 완벽하게 불손하다. 그들의 목표는 디자인을 통해서 높은 지위를 위한 디자인, 소비자를 위한 디자인 그리고 세련된 디자인에 딴죽을 거는 것이었다. 아키줌은 1974년에 사라졌다. 그러나 스튜디오 알키미아Studio Alchymia나 멤피스Memphis와 같은 다음 차례의 이탈리아 급진파 가구 디자이너들에게 큰 영향을 미쳤다.

Bibliography 〈Italy: The New Domestic Landscape〉, exhibition catalogue, Museum of Modern Art, New York, 1973.

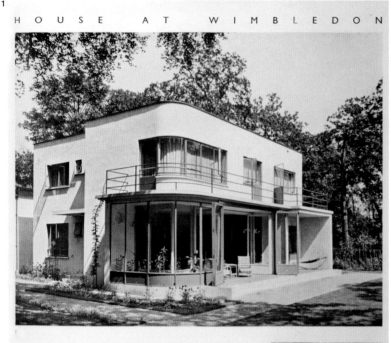

HOUSE AT WIMBLEDON

E. C. KAUFMANN (OF TOWNDROW AND KAUFMANN) AND R. E. BENJAMIN, ARCHITECTS

The site of this house is on a corner, with streets running along its southern and western boundaries. The site is 150 ft. wide by 110 ft. long. It was decided to place the house in the far north-north-west corner—in order that the main rooms should have a southern aspect and at the same time face the bulk of the garden. The building line enforced was 40 ft. The overall depth of the house is a further 45 ft. The remaining piece of land overlooked by the kitchen only is utilized as a small kitchen garden. All trees that could be spared have been preserved and fresh trees planted in place of those removed. Illustrations 1 and 2 show the corner of the house overlooking the garden, with the double window of the lounge and the balcony over it. The front door is on the left.

127

Egmont Arens 에그몬트 애런스 1888~1966

에그몬트 애런스는 유선형 스타일을 상업적으로 추구한 전형적인 미국 디자이너다. 미국의 다른 1세대 컨설턴트 디자이너들과 마찬가지로, 그 역시 디자인과는 완전히 다른 분야인 언론계의 일을 하다가 제품과 패키지 디자이너가 되었다. 그는 불황의 타개책으로 새로운 디자인이 다급했던 다수의 단명한 회사들을 위해서 일했다. 몇 개의 알루미늄 소스팬을 디자인했으며, 《25년간의 패키지 디자인 발달사25 Years of Progress in Package Design》라는 책을 썼다.

Bibliography Arthur J. Pulos, <The American Design Ethic>, MIT, Cambridge, Mass., 1983.

에그몬트 애런스는 유선형 스타일을 상업적으로 추구한
전형적인 미국 디자이너다.

2: 아키줌이 폴트로노바Poltronova를
위해 디자인한 '사파리Safari' 소파,
1968년.

1: 모더니즘을 수호하는 영국의 투사였으며,
영국의 취향에 커다란 영향력을 행사한
〈건축 평론〉.

3: 에그몬트 애런스의 '모델 410' 유선형
육류 세단기, 1947년경. 주방용품이
마치 하늘로 날아오르는 듯하다.

Giorgio Armani 조르조 아르마니 1934~

영국 신문 〈가디언The Guardian〉의 패션 분야를 담당했던 한 필자는 다음과 같이 말했다. "샤넬Chanel이 1920년대를, 디오르Dior가 1950년대를, 콴트Quant가 1960년대를 낳았다면, 아르마니는 1980년대를 만들었다." 이 말이 사실이라면, 이는 아르마니가 비정형 재킷으로 대변되는 캐주얼한 우아함과 정식-약식의 혼합 스타일을 강조해왔기 때문이다. 그는 이전에는 맞춤 양복에서나 가능했던 세련된 정교함을 구현했고, 상의 위에 입는 조끼와 같이 기존의 관습을 탈피한 디자인을 선보였다. 아르마니는 피아첸차Piacenza에서 태어났으며 의학을 공부했다. 그러나 진료 실습을 나가는 대신 이탈리아의 거대 백화점인 라 리나센테 La Rinascente의 쇼윈도 디스플레이 디자이너로 취직했다. 그러다가 백화점의 패션 스타일 부서로 옮겨갔고, 1961년에 니노 세루티Nino Cerrutti사의 디자이너가 되었다. 세루티사의 텍스타일 공장에서 그는 재료를 존중해야 함을 배웠다. 그래서 "요새도 옷감 샘플을 버리는 걸 볼 때마다 내 손이 잘려나가는 것 같이 아프다"라고 말한다. 1970년에 아르마니는 자신의 의상실을 냈고, 1975년에 이르러 자신의 이름을 단 옷들을 팔기 시작했다. 당시 그는 "나의 옷은 돈 있는 여성들을 위한 것이다. 무엇인가 신기한 것을 기대하는 10대들을 위한 것이 아니다"라고 말했다. 엘리오 피오루치Elio Fiorucci는 아르마니의 옷을 "지나치게 진지하거나 또는 재미를 즐기고 싶어 하는 다수의 사람들을 위한 것은 아니다"라고 평했다.

L. & C. Arnold 아르놀트

베를린 금속공업사Berliner Metallgewerbe, 토네트Thonet사와 함께 아르놀트사는 1920년대에 강철 파이프 가구를 생산한 선구적인 독일 기업이다.

2

Art Deco 아르 데코

양식사 위주로 서술된 1960년대 말 이후의 디자인 역사책들은 아르 데코를 미술공예운동과 아르 누보Art Nouveau의 계승자로 설명한다. 이러한 설명은 아르 데코의 중요성을 과장한 것이며, 언론의 입맛에 맞게 부풀려진 것이다.

아르 데코는 결코 하나의 스타일을 지칭하는 것이 아니다. 제1차 세계대전과 제2차 세계대전 사이에 장식미술계를 휩쓸었던 유행들을 총칭하는 말이다. 이는 '재즈 모던Jazz Modern' 또는 '모데르네Moderne'라고도 알려져 있다. 두 경우 모두 바우하우스Bauhaus나 큐비즘, 디아길레프Diaghilev의 '발레 뤼스Ballet Russe' 또는 이집트학과 같은, 예술과 디자인 분야에서 벌어진 현대성을 향한 철학적 실험들의 영향을 받았다. 그러나 동시에 아르 데코는 또 다른 현상을 지칭하기도 한다. 그것은 주로 장사치들이 언급하는 아르 데코로, 모더니즘Modernism의 대중화를 의미하는 것이 아니라, E. J. 륄망Ruhlmann의 화려한 의자나 쉬에 에 마르Süe et Mare의 인테리어, 장 퓌포르카Jean Puiforcat의 은 제품 등으로 대변되는 프랑스 상류층의 퇴폐적 가구 스타일을 말한다.

아르 데코라는 명칭은 1925년 파리에서 개최된 '국제 장식미술과 현대산업 박람회Exposition Internationale des Arts Décoratifs et Industriels Modernes'에서 유래했다. 이 박람회의 건축물들은 작은 면들로 분할된 형태, 복잡한 윤곽선, 표면 장식 등의 특징을 보였다. 아르 데코는 원래 그와 같은 프랑스 스타일을 통칭하는 말이었고, 프랑스 스타일의 뭉뚱그려진 이미지를 세계 각국이 수입해간 것이었다. 아르 데코는 특히 영국과 미국에서 유행했는데, 클라리스 클리프Clarice Cliff의 도자기나 도널드 데스키Donald Desky의 라디오시티 뮤직홀Radio City Music Hall을 위한 인테리어가 대표적인 사례다.

Bibliography <Art Deco>, exhibition catalogue, Victoria and Albert Museum, London, 2003.

아르 데코는 원래 당시의 프랑스 스타일을 통칭하는 말이었고, 이 프랑스 스타일의 뭉뚱그려진 이미지를 세계 각국, 특히 영국과 미국이 수입해간 것이었다.

3

1: 조르조 아르마니, 1979년.
패션은 디자인이 되었고,
그 다음엔 브랜딩branding이 되었다.
2: 올리버 힐Oliver Hill이 디자인한
미들랜드 호텔The Midland Hotel,
'모컴Morecambe', 1933년.
(영국 랭커셔Lancashire주 모컴
해변에 위치한 유명한 아르 데코 건축물.
퇴락해가던 이 호텔은 5년간 개·보수 후
2008년 다시 문을 열었다—역주)
3: 베티 조엘Betty Joel은 쿠츠 뱅크
Coutts Bank의 런던 파크 레인Park
Lane 지점 건물의 위층에 세우는 전시용
주택을 디자인했다.

Art Nouveau 아르 누보

아르 누보는 20세기의 첫 유행 양식으로, 전원풍의 미술공예운동 스타일을 계승했지만 그보다는 약간 맥 빠진 대량생산 스타일이었다. 아르 누보라는 명칭은 1895년에 〈르 자퐁 아르티스티크Le Japon Artistique〉의 발행인이었던 사무엘 빙Samuel Bing이 파리에 낸 상점의 이름에서 유래했다. 이탈리아의 경우 런던 리버티Liberty 백화점의 이름을 따서 리버티 스타일Stile Liberty이라고 불렀으며, 독일과 스칸디나비아에서는 '젊은 스타일'이라는 뜻의 유겐트 스틸Jugendstil로 알려져 있다.

아르 누보 스타일은 1900년 파리 세계박람회에 전시된 사물과 건축물들에서 꽃을 피웠다. 그러나 영국의 국가 공식 수집가가 박람회에서 상을 받은 작품들을 영국으로 가져와 사우스 켄싱턴South Kensington 박물관에 전시했을 때 사람들의 원성이 높았고, 결국 작품들은 베스널 그린Bethnal Green에 있는 박물관 분소로 쫓겨나는 신세가 되었다. 이같은 냉대를 받은 것은 헨리 콜Henry Cole(당시 영국에 현대적인 디자인을 정립하기 위해 애쓴 인물—역주)의 바람과는 달리, 에밀 갈레Emile Gallé의 난로 가리개와 같은 아르 누보 스타일의 작품이 노동자의 안목을 떨어뜨리고 저급한 복제품만을 양산할 것이라는 이유에서였다. 월터 크레인Walter Crane은 아르 누보를 19세기 장식 취향의 마지막 발현이라고 보았으며, '기이하고 퇴폐적인 병증'이라고 평했다.

아르 누보 양식의 주된 특성은 '채찍선whiplash line'으로 알려진 곡선적인 형태로, 프랑스의 엑토르 기마르Hector Guimard나 스페인의 가우디Gaudi 작품에 잘 드러난다. 다른 한편으로 직선적인 스타일을 보여주는 경우도 있는데, 영국의 찰스 레니 매킨토시Charles Rennie Mackintosh나 오스트리아의 요제프 호프만Josef Hoffmann의 작품이 그러하다. 아르 누보는 단조鍛造된 철과 같은 새로운 재료를 사용했으며, 프랑스의 갈레와 미국의 루이스 컴포트 티파니Louis Comfort Tiffany의 뛰어난 작품들이 보여주듯이 유리와도 잘 어울렸다. 그러나 새로운 재료를 사용했음에도 아르 누보는 철지난 장식 취향의 발현에 불과했으며, 복잡하게 구불거리는 형태들은 마치 과하게 삶은 아스파라거스나 현미경으로 본 생물체와도 같았다. 덩굴이 넘쳐났고, 세부 형태가 정자 모양과 비슷한 것도 종종 있었다. 프랑스에서는 꽃병에서부터 소방서에 이르기까지 거의 모든 것에 이 덩굴 장식을 붙였다. 가장 정제되고 우아하며 단순한 아르 누보 스타일을 보여준 사람은 호프만으로, 그는 아르 누보 스타일을 잘 절제된 기하학적 형태로 변형시켰다.

Bibliography Robert Schmutzler, <Art Nouveau>, Thames & Hudson, London, 1964/ <Art Nouveau>, exhibition catalogue, Victoria and Albert Museum, London, 2000.

1: 빌라 루게이Villa Ruggei의 아르 누보 (또는 리버티) 스타일 벽 치장, 이탈리아 페사로Pesaro, 1902~1907년.
2: 구스타프 클림트Gustav Klimt의 '유디트Judith 2', 1901년.
3: 엑토르 기마르가 아르 누보 스타일로 디자인한 파리 지하철역 입구.
아르 누보는 에로틱한 예술품뿐만 아니라 사유지든, 공공시설이든 곳곳에 식물처럼 구불거리는 음란한 형태의 장식을 남겨놓았다.

4: 벤 아프 슐텐Ben af Schulten은 자작나무 가구의 정점을 보여준다. 아르테크를 위해 디자인한 '베이비 체어Baby chair 616', 1965년.
5: 알바 알토가 아르테크를 위해 디자인한 '스크린Screen 100', 1933~1936년.

Art Workers' Guild 미술노동자길드

미술노동자길드는 1884년 건축가 노먼 쇼Norman Shaw의 작업실에서 일하던, W. R. 레더비Lethaby를 포함한 다섯 명의 조수들이 결성한 개인적인 그룹이다. 그들은 건축이 직업이 아니라 예술이라는 신념 아래 뭉쳤다. 1892년에 그들이 출간한 작은 책자도 같은 내용을 담고 있었는데, 그들의 주장은 영국 왕립건축학교Royal Institute of British Architects에 대한 극렬한 반대 의사를 표시하기 위한 것이었다. 질리언 네일러Gillian Naylor에 따르면 이 길드는 "예술가, 건축가, 공예가 사이의 기존의 관계를 제거 하기 위해 만들어졌다"고 한다. 그들은 미술공예전시협회Arts and Crafts Exhibition Society의 구성에도 기여했다. 이 단체는 월터 크레인Walter Crane의 지휘 아래 1888년 리젠트Regent가의 뉴 갤러리New Gallery에서 첫 전시회를 가졌다. 마치 프리메이슨단처럼, 길드의 회원이 되기 위해서는 여러 번의 의식을 거치고 도구를 갖춰야하는 등 신비스러운 입회식을 거쳐야 했다. 입회식에서 장인과 그의 조수들은 모두 C. F. A. 보이지 Voysey가 디자인한 의식용 제복을 입고 비밀 엄수를 위한 맹세를 했다고 한다.

Bibliography Gillian Naylor, <The Arts and Crafts Movement>, Studio Vista, London, 1971; MIT, Cambridge, Mass., 1971.

질리언 네일러는 "미술노동자길드는 예술가, 건축가, 공예가 사이의 기존의 관계를 제거하기 위해 만들어졌다"고 말했다.

Artek 아르테크

아르테크는 1935년 건축가 알바 알토Alvar Aalto와 마이레 굴릭센 Maire Gullichsen이 헬싱키에 만든 가구 상점이다.

아르테크는 1935년 건축가 알바 알토Alvar Aalto와 마이레 굴릭센 Maire Gullichsen이 헬싱키에 만든 가구 상점이다.

Arteluce 아르테루체

아르테루체는 밀라노의 조명 제품 전문 회사로 1940년대부터 활발하게 사업을 전개했다. 밀라노의 다른 몇몇 회사들과 마찬가지로 아르테루체도 이탈리아 모던 르네상스 기간에 여러 디자이너들을 후원했다. 회사의 첫 디자이너이자 창립자인 지노 사르파티Gino Sarfatti는 알렉산더 칼더Alexander Calder의 현대 조각품에 영향을 받은 매우 표현적인 조명 기구들을 디자인했다.

사르파티는 1912년 베네치아에서 태어났으며 항공기와 선박에 관한 공학을 공부했다. 끊임없이 새롭고 신기한 것에 관심이 있었던 그는 플렉시글라스Plexiglas(유리 제품 상표명-역주)에서부터 네온, 할로겐에 이르기까지 신기술과 신재료의 사용을 즐겼다. 사업상 문제가 있었던 아르테루체는 1974년 플로스Flos사에 매각되었고, 사르파티는 코모Como에서 우표 수집 판매상 노릇을 하다가 1984년에 사망했다.

Artemide 아르테미데

아르테미데는 밀라노 폴리테크닉Milan Polytechnic에서 로켓 기술을 연구하던 에르네스토 기스몬디Ernesto Gismondi 교수가 소유한 가구 상점이자 가구 제조업체다. 1951년 밀라노에 설립된 이 회사는 처음부터 모던디자인을 추구했다. 이후 비코 마지스트레티Vico Magistretti, 에토레 소트사스Ettore Sottsass, 리하르트 자퍼Richard Sapper와 같은 걸출한 제품 디자이너들을 고용해왔다. 기스몬디는 멤피스Memphis 그룹에 재정적인 지원을 하기도 했다.

1: 지노 사르파티가 만든 '1063' 조명등. 네온등이 장착된 알루미늄 몸체에 칠을 하여 완성했다. 1954년.

2: 리비오 카스틸리오니Livio Castiglioni와 잔프랑코 프라티니 Gianfranco Frattini가 아르테미데를 위해 디자인한 '보아뱀Boalum' 조명등, 1970년. 상황에 따라 전체 모양을 바꿀 수 있다.

3: 비코 마지스트레티가 아르테미데를 위해 디자인한 '일식Eclisse' 조명등, 1967년. 침실탁자용이며 철소재에 칠을 했다.

Charles Robert Ashbee 찰스 로버트 애슈비 1863~1942

찰스 로버트 애슈비는 미술공예운동Arts and Crafts Movement의 주요 인물들 중 한 명이다. 서적 수집광의 아들로 태어난 그는 건축가 G. F. 브로들리Brodley의 밑에서 일을 배운 후 1888년에 '수공예길드와 학교 Guild and School of Handicrafts'를 그가 살던 토인비 홀Toynbee Hall에 설립했다. 이후 1891년 길드와 학교는 런던 이스트엔드의 마일 엔드 로드Mile End Road로 자리를 옮겼다. 존 러스킨John Ruskin과 윌리엄 모리스William Morris의 글을 읽은 그는 '영국의 노동자British Working Man'라고 부르는 이들에게 생활 속에 존재하는 섬세하고 아름다운 것들에 대해 가르치는 일이 자신의 사명이라고 생각했다. 그는 영국의 노동자들에게 러스킨의 글을 읽어주기 위해 매일 자전거를 타고 마일 엔드 로드를 찾았다. 아마도 그는 노동자들에게 수작업이란 숭고한 일이며, 중세의 상거래 방식을 부활시키는 것이 산업화의 해악에 맞서는 유일한 길이라고 설파했을 것이다.

애슈비는 1902년 런던 생활을 정리하고 코츠월즈Cotswolds(영국 중서부에 위치한 전원지역─역주)의 치핑 캠든Chipping Campden으로 이사했다. 그곳에서 그는 미술공예학교School of Arts and Crafts를 세우고 가구와 은 제품을 디자인했다. 그의 디자인은 약간 맥이 빠진 듯한 윌리엄 모리스 스타일이었다. 치핑 캠든에서 그의 수공예길드Guild of Handicraft는 '예술 노동자'의 제품에 대한 시장의 일시적인 호응에 흡족했고, 애슈비 자신도 억센 영국 노동자들과 동료애를 쌓으며 만족했다. 치핑 캠든의 주민들은 어수룩해 보이는 노동자들이 머리가 돈 것 같은 지식인을 따라 조용한 마을의 대로변을 오가는 모습을 지켜보며 신기하게 생각했다. 그의 길드는 사회적이며 예술적인 실험에 참여한 것이었으며, 후에 영국과 미국에서 벌어진 공예부흥운동Crafts Revival의 본보기가 되었다. 그러나 7년여가 흐른 후 실험은 파산 상태에 이르러 막을 내리고 말았다. 1915년 무렵, 그는 수공예에 대한 환멸을 느낀 채 이집트로 떠나 카이로 대학에서 영어를 가르쳤다.

애슈비의 디자인 그 자체는 그다지 독창성도 없고 특별히 뛰어나지도 않았다. 그러나 치핑 캠든에서의 실험과 예술 및 사회에 대한 그의 글은 독일, 스칸디나비아, 미국에까지 크게 영향을 미쳤으며, 특히 오스트리아의 요제프 호프만Josef Hoffmann이나 빈 공방Wiener Werkstätte의 디자이너들에게 더욱 그러했다. 그는 다양한 방면에서 미술공예운동의 원리를 구체화했다. 많은 이들이 산업화의 소외 문제에 대항해 투쟁하도록 이끌었으며, 공예의 세계에서 유래한 윤리적 토대 위에 20세기 디자인의 기초를 쌓도록 만들었다. 그러나 이러한 다양한 활동과 다양한 관념의 그물망은 오래 지속되지 못했고, 영국이 그로부터 물려받은 것은 시골 초가집country cottage의 유행, 예술적 급진주의의 겉멋 그리고 목가적 아름다움에 대한 환호뿐이었다.

Bibliography Fiona MacCarthy, <The Simple Life: C. R. Ashbee in the Cotswolds>, Lund Humphries, London, 1981/ Alan Crawford, <C. R. Ashbee>, Yale University Press, New Haven & London, 1985.

Aspen 아스펜

아스펜은 미국 콜로라도 주에 위치한 퇴락한 은 광산촌이었다. 1946년, 아메리카 컨테이너사Container Corporation of America의 설립자 월터 팹케Walter Paepcke는 마을을 휴양지로 개발하기로 결심했다. 그는 독일 바우하우스Bauhaus에서 학생들을 가르치다 미국으로 건너온 헤르베르트 바이어Herbert Bayer에게 아스펜 인문학 연구소Aspen Institute for Humanistic Studies의 건물 디자인을 의뢰했다. 이후 아스펜은 매년 IDCA(International Design Conference at Aspen)가 주관하는 국제 디자인 회의가 열리는 디자인의 중심지가 되었다. IDCA는 전 미국의 디자이너를 대표하는 협회로, 영국의 왕립미술협회Royal Society of Arts와 성격이 비슷하다.

Bibliography Peter Reyner Banham, <The Aspen Papers>, Praeger, New York, 1974/ James Sloan Allen, <The Romance of Commerce and Culture>, University of Chicago Press, Chicago, 1984.

5

아스펜은 주요 국제 디자인 회의가 열리는 디자인의 중심지가 되었다.

4

4: 찰스 로버트 애슈비가 수공예길드를 위해 제작한 고리형 손잡이가 달린 은제 용기, 1901년.
5: 헤르베르트 바이어가 디자인한 아스펜 인문학연구소, 콜로라도 주 아스펜, 1950년. 로키 산맥 산속에서 월터 팹케의 '아메리카 컨테이너사'를 통해 미국이라는 거대한 '회사'가 바우하우스에 경의를 표하고 있다.

Gunnar Asplund 군나르 아스플룬드 1885~1940

스웨덴의 건축가 군나르 아스플룬드는 1917년 스톡홀름의 릴리에발크 Liljevalch 갤러리에서 열린 〈가정Home〉 전시회에서 실내 디자이너로 서 처음 이름을 알렸다. 이 전시회에서 그가 디자인한 산뜻한 청백의 벽 지와 커튼, 단순한 가문비나무 가구 그리고 빌헬름 코게Wilhelm Kôge 의 소박한 노동자용 식기 세트가 진열된 그릇장이 놓인 방은 큰 인기를 끌 었다. 그 후 그레고르 파울손Gregor Paulsson으로부터 당시 매우 중 요했던 1930년 스톡홀름 박람회Stockholm Exhibition를 위한 건축 디자이너로서 일해줄 것을 의뢰받았고, 그로부터 아스플룬드는 한 시대 를 풍미한 국제 모던 양식의 건축을 선전하는 역할을 하게 되었다. 그보다 일찍, 아스플룬드는 노르디스카 콤파니에트Nordiska Kompaniet사 를 위한 가구를 디자인하기도 했다. 그 가구 디자인은 신고전주의 스타일 의 장식을 부활시킨 것들이다. 이 시기 그의 디자인 중 일부를 카시나 Cassina사가 최근 들어 재생산하고 있다.

1: 군나르 아스플룬드의 〈가정〉 전시회를
위한 실내장식, 스톡홀름, 1917년.
2: 군나르 아스플룬드가 디자인한
스톡홀름 박람회 본관 식당, 1930년.

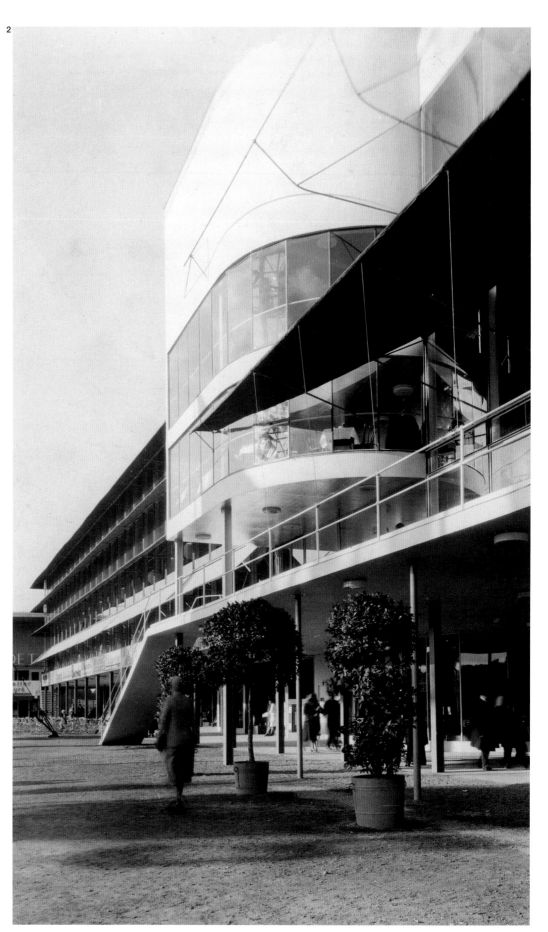

Sergio Asti 세르지오 아스티 1926~

세르지오 아스티는 밀라노 폴리테크닉Milan Polytecnic을 1953년에 졸업했다. 동시대의 밀라노 디자이너들과 달리 그는 매우 독립적으로 활동했다. 1956년 이탈리아 산업디자이너협회Italian Association of Industrial Designers의 설립 발기인으로 참여한 전력을 제외하면, 어떠한 특정 단체나 유파와도 함께하지 않았다. 아스티는 도자기 디자인에 탁월했으며, 모든 디자인이 모두 강한 조각적 느낌을 주었다. 그는 아르테루체Arteluce, 아르테미데Artemide, 카르텔Kartell사를 위한 조명기구를 디자인했으며, 살비아티Salviati사를 위해 디자인했던 '마르코Marco' 화병은 황금컴퍼스Compasso d'Oro상을 수상했다. 에토레 소트사스Ettore Sottsass는 아스티의 디자인에 대해 "당신이 무언가를 할 때 그것이 진정으로 어떤 일인지를 말해주는 디자인. 그의 디자인은 당신의 생활을 위한 준비 도식이며, 가능성들을 드러내어 당신이 참여하도록 만드는 디자인이다"라고 했다. 다른 한편으로, 비토리오 그레고티Vittorio Gregotti는 "질에 대한 강박은 30년간 아스티 디자인의 정수"였다며, 이에 덧붙여 그의 디자인은 "모던디자인운동Modern Movement의 프롤레타리아적 흐름에 반하는 것으로서, 오늘날 중산계급의 특징인 혼돈의 상태를 보여주는 것"이라고 말했다.

Bibliography <The World of Sergio Asti>, exhibition catalogue, International Craft Center, Kyoto, 1983.

Gae Aulenti 가에 아울렌티 1927~

가에 아울렌티는 이탈리아 우디네Udine 부근에서 태어나, 밀라노 폴리테크닉Milan Polytechnic에서 건축을 공부하고 1954년에 졸업했다. 그녀는 초기 아르 누보Art Nouveau의 팝Pop 버전이라 할 수 있는 네오 리버티neo-Liberty 스타일의 작업을 했고, 한동안 에르네스토 로제르스Ernesto Rogers의 무급 보조로 일하기도 했다. 이후 독립하여 전시 디자인 일을 하다가 1967년부터 올리베티Olivetti사의 전시 디자인을 책임지게 되었다. 아울렌티가 두각을 나타낸 분야는 단연 전시 디자인이었다. 그녀의 전시 디자인은 풍부한 질감을 간직한 재료와 깔끔한 선이 잘 조화를 이루었다. 올리베티와 일하기 시작한 첫 해에 그녀는 파리의 포부르 생노레Faubourg St. Honoré에 위치한 올리베티의 쇼룸을 디자인했고, 1969년에는 순회전이었던 〈개념과 형태Concept and Form〉 전시의 디자인을 맡았다. 이 순회전은 올리베티사가 현대 디자인에 어떤 공헌을 했는지를 보여주었다. 아울렌티는 1968·1969·1970·1976·1978년 토리노 모터쇼와 1968·1969·1970년 제네바 모터쇼에 설치된 피아트FIAT 전시대를 디자인하기도 했고, 1975년에는 놀Knoll사를 위해 다양한 가구들을 디자인하기도 했다.

Bibliography <Gae Aulenti>, exhibition catalogue, Padiglione d'Arte Contemporanea, Milan, 1979.

3: 가에 아울렌티가 실내장식을 맡았던 오르세역Gare d'Orsay의 모습. 파리 7번가에 있는 오르세역은 1980~1986년 사이에 오르세미술관 Mus d'Orsay으로 개조되었다.

4: 가에 아울렌티가 개조한 파리 올리베티 쇼룸의 실내장식, 1967년.

b

David Bache 데이비드 베이치 1925~1994

데이비드 베이치는 영국인으로는 드물게 국제적 명성을 얻었던 뛰어난 자동차 디자이너였다. 오스틴Austin과 너필드Nuffield 자동차 회사의 합병(1949)이 화제가 되었던 1940년대 후반, 그는 영국 미들랜드Midlands 공업 지대의 오스틴 공장에서 수련생으로 사회에 첫발을 내디뎠다. 오스틴에는 이탈리아에서 온 디자이너 리카르도 부르치Riccardo Burzi가 디자인을 담당하고 있었다. 부르치는 과하게 화려한 '오스틴 애틀랜틱Atlantic' 모델과 미니멀한 깔끔함을 보여준 '오스틴 A30' 모델을 디자인했고, 이때 베이치는 'A30'의 계기판을 맡아 디자인했다. 'A30'은 영국에서 초기에 생산된 소형차 중 하나였으며 이시고니스Issigonis가 디자인한 모리스 마이너Morris Minor(모리스 자동차 회사Morris Motor Company가 1948년 출시한 차량. 1928년에 처음 생산된 모리스 마이너를 기려 같은 이름을 붙였다―역주)의 경쟁자가 되었다.

베이치는 1954년부터 로버Rover사에서 일했다. 그가 디자인해 실제로 생산이 된 첫 번째 자동차는 로버사의 야심작이었던 '랜드로버Land-Rover 시리즈 2'였다. 베이치는 이어서 '3리터Three Litre'라는 이름으로 더 잘 알려진 1959년형 '로버 P5' 모델을 디자인했다. 'P5'는 1963년의 'P6' 또는 '로버 2000'이라고도 불린 모델로 이어졌는데 이 모델은 영국에서 생산한 자동차 중 가장 세련된 디자인의 자동차로 기억되고 있다. 'P6'에는 그가 디자인한 다른 모델들처럼 상징주의적 요소가 들어가 있고, 베이치가 감탄하던 시트로엥Citroën사의 'DS' 모델이나 그가 몰던 페라리Ferrari의 세부 요소들을 이어받았다.

그러나 그의 명성은 영국 자동차 회사들이 비극적인 연쇄 합병을 하면서 빛을 잃었다. 서로 개성이 달랐던 자동차 회사들이 억지로 뭉쳐 브리티시 레이랜드British Leyland라는 자동차 회사로 재탄생했다. 이로써 오스틴, 모리스, 로버, 트라이엄프Triump, 재규어Jaguar 등에 흩어져 있던 126개의 생산 라인이 하나로 통합되었고, 베이치와 그의 엔지니어링 파트너였던 스펜 킹Spen King이 함께 작업한 훌륭한 디자인들은 사장되고 말았다. 그중 두 가지를 예로 들면, 하나는 4400cc의 8기통 엔진이 장착된 고급차 'P8' 모델이고, 다른 하나는 포르셰Porsche의 '911' 모델을 능가할 것으로 평가받은 스포츠카 'P9'이었다. 그러나 베이치는 영국 자동차 산업의 황혼기에 이르러 두 종의 뛰어난 디자인을 선보였는데, '레인지 로버Range Rover'(1970)와, 'P10' 또는 '로버 SD1(1975)'가 그것이다. 계기판의 뛰어난 구성과 공기역학적 디자인은 대단히 혁신적인 것이었지만, 불행히도 그의 이름은 거의 알려져 있지 않다.

M. H. Baillie Scott 베일리 스콧 1865~1945

매케이 휴 베일리 스콧Mackey Hugh Baillie Scott은 미술공예운동 Arts and Crafts Movement에 참여했던 영국의 건축가다. 1898년, 독일 다름슈타트Darmstadt의 헤세 대공Grand Duke of Hesse을 위한 궁전을 설계하고, 그 내부를 자신이 디자인한 수공예길드Guild of Handicrafts 가구로 채우면서 베일리 스콧은 독일과 오스트리아에 이름을 널리 알렸다. 그때까지 독일어권 나라에서는 민속적인 스타일이 지배적이었고, 그들에게는 영국의 예술이나 영국 신사의 이미지가 동경의 대상이었다. 그러던 시절이었으니 베일리 스콧의 다름슈타트 작업은 예술인 마을Künstlerkolonie을 비롯한 유럽 대륙의 아방가르드 예술가들에게 숭배의 대상이 되지 않을 수 없었다. 유럽에 커다란 영향을 미친 다른 대표작은 《예술 애호가의 집Haus eines Kunstfreundes》이라는 제목으로 그의 드로잉을 담아낸 두 권의 책이었다. 이 책은 〈실내장식 Innen-Dekoration〉 잡지사가 주관한 공모전에 출품했던 것으로 헤르만 무테지우스Herman Muthesius가 편집을 담당했던 시리즈에 속해 출판되었다.

해외에서 얻은 명성에도 불구하고 그의 디자인 하나하나는 그다지 놀라운 것이 아니었다. 그가 양식사에 기여한 바는 영국 시골 저택 스타일을 하나의 양식으로 인정받게 만든 것이라고 할 수 있다.

Bibliography James D. Kornwulf, <M. H. Baillie Scott and the Arts and Crafts>, Johns Hopkins University Press, Baltimore, 1971.

2

1

Bakelite 베이클라이트

베이클라이트는 제1세대 플라스틱으로 1907년 벨기에계 미국인 화학자 레오 헨리쿠스 베이클랜드Leo Henricus Baekeland(1863~1944)가 개발했다. 'Bakelite'는 그의 성을 독일어로 표기한 것이다.

이 물질은 개발 후 전기공학 분야에서 처음 사용되었으나 곧 소비재 생산에도 쓰이기 시작했다. 개인적인 의도를 담은 디자인을 하기 시작한 1930년대의 디자이너들은 제품에 드라마틱한 외양을 만들어줄 새로운 재료를 찾고 있었다. 놀라운 특성을 지닌 베이클라이트는 그러한 디자이너들에게 이상적인 재료가 되었다. 베이클라이트 덕분에 디자인을 신속하게 변경할 수 있었고, 제품을 다양한 형태로 대량생산하는 일도 촉진되었다. 베이클라이트의 그러한 기술적 유연함이 없었다면 <u>예안 헤이베르그Jean Heiberg</u>의 전화기나 <u>웰스 코츠Wells Coates</u>의 라디오는 탄생하지 못했을 것이다. 또한 베이클라이트는 사치품을 만드는 데에도 널리 이용되었는데 이전에는 상아나 흑단나무로 만들었던 팔찌나 담뱃갑 등의 고급 제품이 베이클라이트로 대량생산되어 대량소비 시장에 등장했다.

Bibliography <Bakelite, Techniek, Vormgeving, Gebruik>, exhibition catalogue, Boymans-van Beuningen Museum, Rotterdam, 1981/ Sylvia Katz, <Plastics>, Studio Vista, London, 1978.

1: 데이비드 베이치의 1963년형 '로버 2000'은 실내에 인간공학이 최초로 적용된 차량이다.
2: M. H. 베일리 스콧, 워털로 코트 Waterlow Court, 햄스테드 공원 주택 단지Hampstead Garden Suburb, 런던, 1910년.

3: 화이트J. K. White가 디자인하고 베이클라이트로 제작된 에코Ekco사의 'SH25' 콘솔형 라디오, 1931~1932년.
4: 1951년 <타임-라이프Time-Life>지에 게재된 발렌시아가의 이브닝드레스. 툴루즈 로트레크Toulouse Lautrec 로부터 영감을 받은 디자인이다.

3

Christobal Balenciaga 크리스토발 발렌시아가 1895~1972

크리스토발 발렌시아가는 피렌체 산맥 부근의 바스크 지방에서 태어났다. 그는 산세바스티안San Sebastian과 마드리드에서 재단 경험을 쌓은 후 1936년 파리에 의상실을 열었다. 훌륭한 재단과 우아한 모양새 그리고 '품이 많이 드는' 의상으로 발렌시아가는 파리에서 명성을 얻었다. 개인적으로나 사업적으로나 그는 매우 거만했다. 언론을 상대할 때도, 그의 기준에 못 미치는 고객들을 대할 때도 콧대를 높였으며, 파리 패션계의 관례도 무시하기 일쑤였다. 그러나 그의 디자인은 그에 관한 비판들을 모두 뛰어넘었다. 그는 레이스, 공단, 브로케이드brocade(무늬가 도드라지게 짠 옷감-역주) 같은 소재를 사용하거나 투우사의 망토를 연상시키는 형태를 도입하는 등 스페인 분위기가 강하게 풍기는 디자인을 선보였다. 한편 그는 패션계의 유행에 무관심했으며, 대신 영원한 예술성을 담은 야회복을 만들었다. 그의 예술성은 빨강, 짙은 다갈색, 청록, 검정과 같은 강렬한 색상을 주로 사용하는 데에서도 여실히 드러났다. 그는 1957년, 다가올 1960년대의 패션을 예감하게 하는 '색sack' 드레스(허리 라인 없이 일자로 내려오는 모양의 드레스. 이 스타일이 여성의 허리를 해방시켰다고 평가하기도 한다-역주)를 선보였고, 1968년 화려하고 도도했던 패션 세계에서 은퇴했다.

4

Chris Bangle 크리스 뱅글 1955~

크리스 뱅글은 미국 위스콘신 대학에서 인문학을 공부한 후 파사데나 Pasadena의 아트센터Art Center에서 자동차 디자인을 공부했다. 그가 자동차 디자인에 대해 알기 시작한 것은 자동차 플라스틱 모형 조립 세트의 설명서를 읽으면서부터였다. 그는 처음에 디즈니Disney사에서 일하고 싶다는 생각을 했으나 대신 제너럴 모터스General Motors사의 독일 내 자회사인 오펠Opel사에 입사했다. 그후 토리노의 피아트FIAT사로 자리를 옮겨 기묘한 형태의 '쿠페 피아트Coupe FIAT'를 디자인했다. 이 자동차는 비합리적이고 표현적인 세부 요소와 신기한 형태를 선호하는 그의 취향을 잘 보여준다. 그에 따르면 이 차의 헤드라이트 렌즈에 있는 V자 형태의 틈은 여성의 엉덩이에서 영감을 얻은 것이라고 한다. 다른 한편으로 그의 유희적인 형상은 만화의 영향을 받은 것이기도 하다. 이후 뮌헨의 BMW사로 옮겨간 뱅글은, BMW가 지켜오던 바우하우스Bauhaus로부터 유래한 엄격한 디자인 전통을 뒤집어엎어 논란거리가 되었다. 그는 모네와 세잔으로부터 영향을 받았다고 언급한 바 있으며, 또 그가 좋아하는 건축가에 대해 다음과 같이 말했다. "프랭크 로이드 라이트Frank Lloyd Wright의 스튜디오에 들어가면 저절로 무릎을 꿇게 된다. 왜냐하면 바로 그곳에 신이 있기 때문이다."

1: 크리스 뱅글의 영향 아래 BMW는 더욱 급진적인 콘셉트카들을 디자인해 여러 국제 모터쇼에 출품해왔다.

2: 'Ur-라이카' 카메라가 등장하기 전 네거티브 필름과 인화지의 크기는 서로 같았지만 오스카 바르나크가 35mm 소형 필름을 채택하면서 비로소 '확대 인화'의 개념이 생겨났다. 뒤이어 제작된 라이카 시리즈의 작은 크기는 포토저널리즘의 탄생과 발전을 가능하게 만들었다.

3: 앨프러드 H. 바의 〈큐비즘과 추상 미술Cubism and Abstract Art〉 전시회 카탈로그, 뉴욕 현대미술관, 1936년. 뉴욕 현대미술관은 현대미술의 진원지임을 자처했다.

Peter Reyner Banham 피터 레이너 밴험 1920~1988

지그프리트 기디온Siegfried Giedion, 니콜라우스 페브스너 Nikolaus Pevsner와 함께, 피터 레이너 밴험은 20세기에 가장 중요한 디자인 저술가다.

밴험은 제2차 세계대전이 발발하기 이전에 브리스톨 비행기 회사Bristol Aeroplane Company에서 견습생으로 일했다. 그곳에서 그는 기술적인 사물들을 자세히 관찰할 수 있었는데, 그것이 사물들을 복잡한 은유 체계로 바라보는 시발점이 되었다. 이후 1950년대에 〈건축 평론Architectural Review〉지의 편집진으로 활동했으며 모더니즘 Modernism의 역사를 그 근본에서부터 다시 질문하는 글들을 잡지에 연속해서 실었다. 이 글들은, 《첫 기계 시대의 이론과 디자인Theory and Design in the First Machine Age》이라는 책으로 1960년에 출간되었으며, 그의 박사학위 논문도 같은 내용이었다. 밴험은 포스트모더니즘Post-modernism에 동조하지 않았지만, 그럼에도 그의 책은 기능주의Functionalism가 그동안 쌓아온 신뢰에 처음으로 상처를 입혔다. 그는 팝Pop 운동의 막을 올린 1956년 런던 현대미술협회Institute of Contemporary Arts의 전시회에 관여했고, 그후 일상의 건축과 디자인에 관한 다양한 문제들, 특히 소모성과 상징성에 관한 논의를 주로 다룬 글을 집필했다.

밴험은 영국에서 디자인과 대중문화를 보다 진지한 학문적 연구 대상으로 올려놓은 인물이라고 할 수 있다. 1970년대 후반에 그는 미국으로 건너갔다.

Bibliography Peter Reyner Banham, <Design by Choice>, Rizzoli, New York, 1981; Academy Editions, London, 1982.

Oscar Barnack 오스카 바르나크 1879~1936

오스카 바르나크는 실제 사용이 가능한 35mm 카메라를 세계 최초로 디자인한 인물이다. 독일의 라이츠Leitz사가 생산한 이 카메라는 후에 '라이카Leica(Leitz Camera)'라는 이름으로 널리 알려졌다. 라이카의 원형 모델은 1913년에 디자인되었고, 생산용 모델은 그로부터 12년 후에 완성되었다. 튼튼한 상자 속에 필름을 넣어 쓰도록 고안된 이 카메라는 무척 가벼워서 들고 다니기에 편리했다. 카메라에 장착된 막스 베르크Max Berck의 '엘머Elmer' 렌즈는 광학적으로 매우 뛰어났으며, 이후 사진 분야에서 진행된 모든 기술 개발은 그가 확립한 표준을 바탕으로 이루어졌다. 한편 바르나크는 카메라의 디자인에 어떤 미적 요소도 도입하지 않았다. 오히려 세부 요소에 대한 치밀한 배려와 저속한 장식을 거부한 엔지니어 정신이 라이카를 기계 시대의 상징으로 만들어주었다. 나아가 독창적이면서도 정밀한 구조로 말미암아 같은 종류의 카메라 가운데 단연 모범이 되었다.

Barnsley Brothers 반즐리 형제

시드니 반즐리Sidney Barnsley(1865~1926)와 어니스트 반즐리 Ernest Barnsley(1863~1926)는 가구 제작 공예가이자 디자이너였으며, 1895년 어니스트 김슨Ernest Gimson과 함께 코츠월즈 Cotswolds(미술공예운동을 상징하는 영국 중부 지역의 목가적 전원지대─역주)에 작업장을 만들었다. 그들은 가구 제작에 의도적으로 전통적인 재료, 기술, 스타일 등을 사용했고, 영국 미술공예운동 작가들 중에서 가장 민속적인 향취가 강한 물건들을 생산했다.

Alfred H. Barr 알프레드 H. 바 1902~1981

알프레드 바는 디트로이트에서 장로교회 목사의 아들로 태어났다. 1929년부터 1943년까지 뉴욕 현대미술관Museum of Modern Art의 관장으로 일하면서 유럽의 현대미술과 디자인을 미국에 소개하는 중요한 역할을 수행했다. 1932년 그는 미술관에 건축 및 디자인 부서를 신설했다. 이 부서는 1940년에 분리되었다. 이름 없는 기계 부품들의 디자인에 주목했던 그는 1934년, 〈기계미술Machine Art〉 전시회를 총 기획하기도 했다. (42쪽 참조)

그는 '굿 디자인' 사례들을 수집하고 전시하는 흐름을 주도했고, 이로써 1940~1950년대 현대미술관은 '굿 디자인' 전시로 유명했다. 바Barr의 주도로 현대미술관이 개최한 중요한 디자인 전시가 두 개 더 있다. 우선 그는 필립 존슨Philip Johnson에게 유럽의 현대 건축을 미국에 소개할 기회를 마련해주었고 그 결과 1932년 〈국제 양식International Style〉

전시회가 열렸다. '국제양식'이라는 하나의 스타일을 지칭하는 용어는 바로 이 전시회에서 유래한 것이다. 두 번째는 엘리엇 노이스Eliot Noyes가 기획한 1940년의 〈가정용 가구의 유기적 디자인Organic Design in Home Furnishings〉 전시회. 이 전시회에서 선보인 찰스 임스Charles Eames와 에로 사리넨Eero Saarinen의 의자들은 오늘날까지 디자인의 고전으로 남아 있다. (320쪽 참조)

미국 언론 매체들이 '53번가의 매음굴'이라는 애칭으로 불렀던 바Barr의 미술관은 미국 사회에 새로운 미술을 소개하는 매우 중요한 공간으로 부상했다. 그러나 미술관이 맨해튼의 화려한 명물이 되면서, 그리고 관례적인 모금 행사나 큐레이터의 명예욕으로 얼룩지면서 현대미술관이 지향했던 현대미술은 더 이상 큰 의미를 갖지 못하게 되었다. 록펠러 재단의 후원을 받는 단체가 급진적이기는 불가능하기 때문이다.

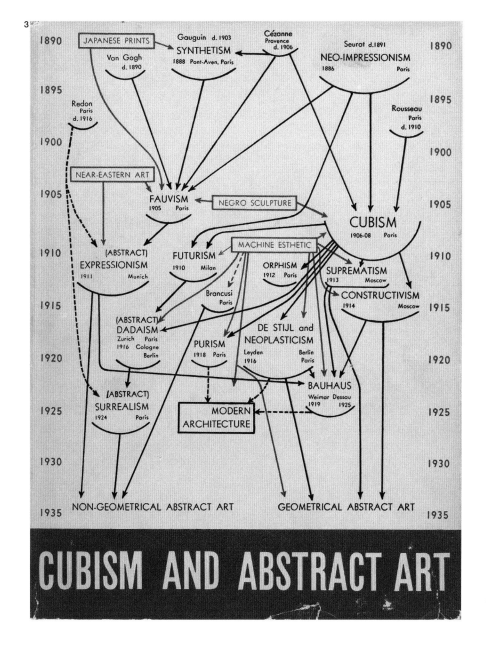

롤랑 바르트는 1915년 프랑스 셰르부르Cherbourg에서 태어나 프랑스의 대표적인 지식인이 되었다. 일상 세계에 깊은 관심을 기울였던 그는 정통 문학비평에서 사물의 의미를 예리하게 탐문하는 쪽으로 학문의 방향을 틀었다. 바르트는 스테이크, 감자칩, 투르 드 프랑스Tour de France 경주에 관한 글과 뉴 시트로엥Citroën 에 관한 멋진 비평을 남겼다. 바르트에게 텍스트나 사물을 다루는 일은 일종의 성性적 행위였다. 그래서 그에게 '읽기'란 곧 '주이상스jouissance'를 뜻했는데, '주이상스'란 '즐거움'과 '오르가슴'이라는 이중 의미를 지닌 단어다. 이러한 즐거운 일탈을 경험하기 위해서는 대상을 좀 더 깊이 파고들어야 한다고 바르트는 조언했다.

바르트는 1947년 알베르 카뮈Albert Camus가 만든 잡지 〈콩바Combat(전투)〉에 기고하면서 글쓰기를 시작했고, 거기에 실렸던 글들을 모아 1953년 《글쓰기의 영도零度Le Degre Zero de l'ecriture)라는 책을 출간했다. '영도Degre Zero'가 의미하는 것은 아마도 '가장 중요한 핵심'일 것이다. 바르트는 이렇듯 본질에 대한 탐구에 매진했다. 후에 그가 '잠재 상태Etat Zero'라고 말한 것은 일종의 '중립 상태'를 의미하는 것이었는데, 중립 상태의 무엇이란 존재하지 않는다고 바르트는 생각했다. 현대 사회에서 모든 것은 나름의 의미를 지니고 있으며 그 명멸하는 의미의 본질을 추적하여 사람들에게 알려주는 것이 바로 비평가의 일이라고 그는 주장했다.

프랑스의 지식 전통은 이러한 인식의 전환을 가능하게 만들어주었다. 1920년대 후반에 역사가 마르크 블로크Marc Bloch와 뤼시엥 페브르Lucien Febvre는 진실한 역사란 전쟁이나 정치가들의 이야기로 점철된 '기록의 역사l'histoire evenementielle'가 결코 아니며, 그보다 '큰 규모의 행동양식la longue durée'이나 '개인의 열정과 믿음mentalites'에 관해 주목하는 것이라고 주장했다. 그들의 주장에 힘입어 한 개인의 삶에서 시작되는 다양한 역사들과 일상에 관한 연구서들이 나오기 시작했다. 바르트의 연구도 그러한 흐름에 속해 있었는데 그는 그중에서도 구조주Structuralism를 정교하게 다듬는 작업으로 대가의 반열에 올라섰다. 구조주의란 문예비평, 인류학, 언어학 그리고 프로이트Freud의 정신분석학 등의 방법론들을 합쳐서 세상을 바라보는 방식이다. 바르트는 구조주의의 가장 중요한 관점인 기호학semiotics을 자신의 전문 분야로 삼았다. 에드먼드 리치Edmund Leach는 기호학을 다음과 같이 설명했다.

"인간의 창조적 행위는 언제나 정신적 작용을 거친 후에 외부 세계에 투사된다. …… 디자이너의 정신 작용은 재료나 목적에 의해서 규정되는 것이 아니라 인간의 머릿속을 디자인하는 것이라는 맥락에서 규정된다."

1957년에 발간된 바르트의 책, 《신화론Mythologies)은 부르주아 취향에 대한 풍자이자 익살맞은 반추의 결과물들을 모아놓은 것으로 바르트를 유명 인사로 만들어주었다. 런던에 현실을 리얼하게 풍자한 연극이 있었다면, 파리에는 현실을 리얼하게 풍자한 비평이 있었던 것이다. 《신화론)에서 가장 놀라운 글은 자동차에 관한 것이었다. 1955년의 파리 자동차 전시회Paris Salon de l'Automobile에 등장한 혁신적 신차 '시트로엥 DS 19'은 언론 매체에 돌풍을 몰고 왔다. 시트로엥사는 이 놀라운 자동차의 눈부신 조각 같은 몸체를 강조하기 위해 바퀴를 모두 뺀 차체를 높은 전시대 위에 올려놓았다. 사람들이 그 신성한 형태의 순수한 아름다움을 감상하는 데 못생긴 타이어가 방해가 되지 않도록 하기 위해서였다. 뿐만 아니라 프랑스어로 'DS'의 발음은 '여신'을 의미하는 단어와 비슷했다. 이러한 상황은 바르트로 하여금 그 '신성함'을 비웃고 싶게 만들었다. 시트로엥에 관한 글의 서두에서 바르트가 대담하게 묘사한 것보다 더 산업 디자인의 의미를 잘 설명한 사례는 없다.

"나는 오늘날의 자동차가 과거 위대한 고딕 성당들과 동일한 위상을 지녔다고 생각한다. 왜냐하면 둘 다 시대의 위대한 창조물이고, 무명 예술가들의 열정에 의해 만들어졌으며, 사람들은 그것을 사용하는 것이 아니라 이미지로서 소비하여 순수하게 매혹적인 대상으로 만들어버리는 공통점이 있기 때문이다."

이 글을 통해 바르트가 대상을 다루는 근본적인 태도를 짐작할 수 있다. 그의 글에는 관능성이 있을 뿐만 아니라 관습에 대한 저항성 또한 존재한다. 플로베르Flaubert와 마찬가지로 바르트도 '관습적 인식 l'opinion courante'을 혐오했다. 그는 관습적 인식이란 마치 메두사와 같아서 그렇게 인정하는 순간 그대로 굳어버리고 말 것이라고 경고했다. 대신 그는 '전복의 힘puissance de subversion'을 가지고 관습의 정체를 폭로하려 했다. 그렇다고 해서 그가 관습에 대해 악의적인 적개심을 품었던 것은 아니다. 그는 태생적으로 무언가를 즐겁게 외치는 스타일이지 전투적인 스타일이 아니었다.

롤랑 바르트 덕분에 구조주의적 관점은 현대철학의 주류로 편입되었고, 그렇기 때문에 그의 철학은 이미 익숙해졌다. 그러나 바르트의 사상에는 많은 불일치들이 존재한다. 디자인되는 세상을 명확하게 정리하려고 하면 할수록 그것은 세상을 더 혼란스럽게 만들어버리는 일이 되고 만다. 예를 들어, 바트르가 1967년에 쓴 《패션 시스템The Fashion System)에서 보일voile(훤히 비치는 가볍고 얇은 평직의 면, 모, 견직물-역주)과 머슬린muslin(무늬가 없는 얇은 면직물-역주)에 관해 언급한 다음의 글을 보자.

"형식적으로 보면, '종species'이라는 것은 간단히 a와 A-a 둘 사이의 대비다. 또 엄밀히 말하자면, '속genus'은 다양한 '종'의 일반화된 전형이 아니라, 대비의 구체적 가능성을 제한하는 것일 뿐이다."

사실 위의 인용문은 바르트를 이해하기에 좋은 예문은 아니다. 그의 책들 중 뛰어난 저작으로 인정받은 것은 도발적인 글을 실은 것이었지, 이론적 원리를 담은 것이 아니었다. 그는 이미 종합적 일반화의 대가였다. 실제로 바르트는 후에 오로지 돈 때문에 《패션 시스템)을 썼다고 인정했다.

롤랑 바르트는 일종의 사기꾼이었을까, 아니면 20세기를 대표하는 가장 독창적인 철학자였을까? 두 가지 방향 모두 해석 가능하다. '빨간 공 ballon de rouge'에 대한 그의 기호학적 분석에는 제3세계의 부채 문제나 알제리인들이 포도나무보다 다른 환금성 작물을 심어야만 더 부유해질 수 있다는 주장을 담은 문제의식들이 마치 여담처럼 실려 있다. 그러면서 그는 플로르 카페Flore Café에 앉아 반숙 계란과 소시지 그리고 보르도 와인을 주문했다. 그는 일찍이 자신의 일에 대해 다음과 같이 말한 바 있다.

1

Saul Bass 솔 바스 1920~1996

"내가 말하려는 것은 모순으로 가득 찬 이 시대를 살아가는 방식이다. 현실은 풍자를 진실로 만들어줄 것이다."

지금 바르트의 글을 다시 읽어보면 거기에 대단한 방법론도, 위대한 이론도 없다는 사실을 깨닫게 된다. 단지 그는 많은 경구들과 날카로운 관찰력으로 자신이 말하려는 요지를 전달하고 있을 뿐이다. 그렇다면 그의 위대한 업적은 과연 무엇일까? 바르트 덕분에 우리는 일상적인 사물을 보다 진지하게 바라보게 되었다. 지적이면서 독창적인 통찰력을 가진 바르트는 우리에게 세상을 읽을 수 있는 눈을 갖게 해주었다.

Bibliography <Mythologies Editions du Seuil>, Paris, 1957/ <Elements de Semiologie>, Denoel, Paris, 1965/ <Systeme de la Mode Editions du Seuil>, Paris, 1967/ <L'Empire des signes Skira>, Geneva, 1970/ <Roland Barthes>, exhibition catalogue, Centre Pompidou, Paris, 2002.

미국의 그래픽 디자이너이자 영화 제작자였던 솔 바스는 뉴욕에서 태어났으나 로스앤젤레스에서 디자인 사무실을 운영했다. 바스는 영화의 크레디트credit 화면에 '예술'을 도입했다. 그가 영화 〈정열의 카르멘Carmen Jones〉이나 〈황금 팔을 가진 사나이The Man with the Gold Arm〉 등에 대담하고 혁신적인 그래픽을 도입하기 이전까지 영화의 크레디트 화면은 그저 글자의 행렬일 뿐이었다. 바스는 〈80일간의 세계 일주Around the World in Eighty Days〉나 〈웨스트사이드 스토리 West Side Story〉 영화 크레디트 장면에 그 영화만을 위한 애니메이션이나 또 다른 영화를 만들어 집어넣기도 했다.

바스는 또한 미국의 주요 대기업들을 위한 로고타입logotype을 디자인했는데, 시원시원하고 깔끔한 선들이 인상적이었다. 그의 로고 덕분에 기업들은 이전과 다른 매력적인 이미지를 소비자에게 전달할 수 있었다. 예를 들어 마벨Ma Bell(AT&T)사를 위해서는 종 모양의 로고를 디자인했으며, 아메리카 알루미늄 회사Aluminum Corporation of America

를 위해서는 알루미늄 맥주 깡통에서 따온 곡선을 이용한 독창적인 글꼴을 만들고 이를 바탕으로 깔끔한 로고를 생산했다. 또한 미놀타Minolta를 위해서는 과학적이고 광학적이면서도 동양적인 로고를 만들기도 했다. 그밖에도 셀러니즈Celanese사와 로리스Lawry's사를 위한 소용돌이 모양의 로고, 워너 통신회사Warner Communications를 위한 흐릿한 W자 모양의 로고를 디자인했다. 그러나 그의 가장 독창적인 로고 작업은 항공사들을 위한 것이었다. 콘티넨털Continental, 유나이티드 United 그리고 프런티어Frontier 항공사는 솔 바스의 색상 체계와 로고타입을 채용하여 신선하고 효율적이며 믿음직한 이미지를 소비자들에게 시각적으로 전달했다.

만약 1년의 자유시간이 주어진다면 어떤 일을 하겠느냐는 질문에 바스는 "끔찍한 마감일을 앞둔 일거리를 만들 것"이라고 대답했다고 한다. 그의 이력서는 마치 〈포춘Fortune〉지에서 선정하는 500대 기업 순위나 아카데미상 수상작 리스트를 보는 듯하다. 디자인계에서 그는 진짜 전문가였다.

Bibliography <Saul Bass>, exhibition catalogue, Design Museum, London, 2004.

1

PARAMOUNT PRESENTS

JAMES STEWART
KIM NOVAK
IN ALFRED HITCHCOCK'S

'VERTIGO'

1

UNITED

1: 솔 바스가 디자인한 1955년의 영화 〈황금 팔을 가진 사나이〉와 1958년의 영화 〈현기증Vertigo〉을 위한 일러스트레이션, 그리고 1974년의 유나이티드 항공사 로고. 영화 스크린과 여객기의 꼬리날개는 그래픽 디자인의 창조력을 발휘하기에 대단히 시각적인 효과가 높은 공간이지만 반면에 제약 또한 엄청나게 많은 공간이다.

Bauhaus 바우하우스

역사상 가장 유명한 미술학교의 교장이었던 건축가 미스 반 데어 로에 Mies van der Rohe는 "바우하우스는 학교가 아니었다. 그것은 하나의 이상이었다"라고 말했다.

'Bauhaus'라는 단어는 발터 그로피우스Walter Gropius가 독일어 동사 bauen(짓다)의 어근과 Haus(집)를 합성하여 만든 것으로, 해석이 필요하지 않을 정도로 이미 널리 알려진 용어다. 바우하우스는 그로피우스가 세운 미술학교를 지칭하지만 사실 학교의 원래 이름은 '국립 바이마르 바우하우스Staatliches Bauhaus Weimar'이다. 이 학교는 그로피우스가 작센 대공 미술공예학교Grossherzogliche Sächsische Kunstgewerbeschule와 작센 대공 순수미술학교 Grossherzogliche Sächsische Hochschule für Bildende Kunst를 합쳐서 설립한 것이었다.

그 명성과 영향력에도 불구하고 바우하우스는 현대미술과 디자인 분야의 모든 '학교'들 중에서 가장 잘못 알려진 학교다. 바우하우스에 대해서는 두 가지 의견이 존재한다. 톰 울프Tom Wolfe는 그의 책, 《바우하우스에서부터 우리의 하우스까지From Bauhaus to Our House》(1981)에서 바우하우스가 남긴 유산에 대해 빈정댔다. 특히 현대건축 분야에서 바우하우스의 영향이 너무 지대한 것을 개탄하면서 이렇게 말했다. "모든 아이들이 복사기 부품 창고처럼 생긴 학교에 다닌다."

반면에 하버드 대학의 조셉 허드넛Joseph Hudnut은 《새로운 건축과 바우하우스The New Architecture and the Bauhaus》(1936)의 서론에서 바우하우스의 지도자들에 대해 "그들이 의도했던 의미의 진실성과 명쾌함에 비추어볼 때 그들의 노력은 다른 어떤 모험들도 능가한다"라고 평했다. 보다 최근에 역사가 앤드루 세인트Andrew Saint는 바우하우스의 업적을 '초인적 성과'라고 부르기도 했다.

바우하우스는 제1차 세계대전에서의 패배로 촉발된 독일의 정치와 미술 교육 분야의 개혁 운동에 그 뿌리를 두고 있다. 제1차 세계대전 패배 후 맺은 베르사유 조약으로 독일은 경제적으로 더 어려워졌고, 또 자존심에 상처를 입었다. 그래서 무언가 새로운 시작이 필요하다는 공감대가 폭넓게 형성되어 있었다. 1919년 독일의 산업 생산량은 6년 전에 비해 그 절반에도 미치지 못했고, 인플레이션은 통제가 불가능한 지경이었으며, 혁명의 기운까지 감돌고 있었다. 소련식 사회주의 평의회를 본뜬 미술노동자연합Arbeitsrat für Kunst도 이때 결성되었다. 당시 젊은 건축가였던 마르셀 브로이어Marcel Breuer는 그때의 상황을 이렇게 회고했다. "정말 흥미진진했다. 하지만 그 짜릿함은 나라가 전쟁에서 패하고, 화폐는 아무런 가치가 없고, 내일 당장 밥 한 그릇을 먹을 수 있을지가 걱정되는, 그런 상황에서 가능한 것이었다."

이러한 시대적 상황에 대한 반응으로 발터 그로피우스가 생각한 일은, '새로운 신념을 보여주는 상징물'을 만드는 것이었다. 그러나 바우하우스의 선언문에 쓰인 상징물은 공장이 아니라 표현주의 목판화 기법으로 묘사된 중세 성당이었다. 바우하우스는 현대건축, 현대미술, 디자인 분야의 새로운 기준을 제시했지만, 그 정신적 기원은 미술공예운동Arts and Crafts Movement에 있었다. 또 독일식 전통에 기반을 둔 비더마이어 Biedermeier 양식이나 신고전주의에서도 영향을 받았다. 학교가 데사우Dessau로 옮겨가기 이전, 즉 기능 위주로 디자인된 건물로 이사가 현재의 바우하우스로 알려지기 이전의 바우하우스는 표현주의 예술과 철학 그리고 표현주의적 태도를 지니고 있었다.

그로피우스 주도하에 바우하우스는 무한한 창조력과 엄청난 영향력을 지닌 미술학교가 되었다. 바우하우스의 교육과정은 여러 영역을 폭넓게 배우는 1년짜리 예비과정을 거쳐, 각자의 세부 전공에 따라 공예 기술을 배우는 과정으로 이어졌다. 그로피우스는 학교의 선생들을 '장인 master' 또는 '보조 장인journeyman'으로 불러 중세적 분위기를 자아냈다. 그러나 미술공예운동Arts and Crafts의 옹호자들과는 달리 기계를 거부하지 않았으며, 오히려 경제성을 위해 기계의 사용을 권장하는 편이었다. 그로피우스는 미학적 원리를 강조하고 기하학적 순수 형태를 선호했다. 바우하우스 이전의 미술교육은 곧 소묘, 회화, 조각을 가르치는 일이었으나 그로피우스는 미술교육을 삶을 위한 수련 과정이라고 생각했다. 그는 산업 표준화 체계였던 DIN과 같은 신념을 공유하며 바우하우스의 미술교육을 체계화했다. 예비과정Vorkurs은 1920년에 시작되었으며 요하네스 이텐Johannes Itten이 담당했다. 고대 조각상을 본뜬 석고상을 그리는 대신 바우하우스는 예비과정에 '경험학습learning by doing'을 도입했다. 이 기초 단계의 내용은 이제 너무나도 익숙한 것이 되어서 그 혁명적 참신함을 느끼기 어려울 정도다.

예비과정에서 학생들은 오래된 신문이나 깃털, 노끈과 같은 것을 분석적으로 관찰하면서 무언가를 배웠다. 이러한 감각 훈련의 기원은 멀리 보면 장 자크 루소Jean-Jacques Rousseau로부터 비롯되었으며, 요한 하인리히 페스탈로치Johann Heinrich Pestalozzi의 《직관의 원리 ABC der Anschauung》(1803)라는 책으로 말미암아 독일의 교육철학으로 자리 잡은 것이었다. 이는 프리드리히 프뢰벨Friedrich Froebel

그 명성과 영향력에도 불구하고 바우하우스는 현대미술과 디자인 분야의 모든 '학교들' 중에서 가장 잘못 알려진 학교다.

의 유치원 운동Kindergarten Movement에도 큰 영향을 끼쳤다. 발터 그로피우스가 바우하우스에서 진행한 첫 번째 건축 프로젝트 중 하나는 그 외관이 마치 프뢰벨이 고안한 블록을 쌓아놓은 것과도 비슷하다.

그로피우스는 당대의 위대한 화가, 그래픽 디자이너, 철학자, 건축가들을 바우하우스의 교사로 초빙해 바우하우스의 교사 명단은 마치 20세기 미술과 디자인 인명사전 같았다. 거기에는 바실리 칸딘스키Wassily Kandinsky, 요하네스 이텐, 파울 클레Paul Klee 등이 포함되어 있다. 학교 건물도 그 자체로 놀라운 명작일 뿐만 아니라 그로피우스의 교육철학을 잘 드러내는 것이기도 했다. 또한 학교의 비품과 장식 모두를 바우하우스의 선생과 학생들이 손수 제작했다.

그러나 높은 명성과 훌륭한 평판에도 불구하고 표면적으로 드러나는 성과는 그리 대단하지 않았다. 14년이라는 학교의 역사를 통틀어 겨우 1250명의 학생과 35명의 선생이 학교를 거쳐 갔을 뿐이었다. 마르셀 브로이어와 미스 반 데어 로에가 강철 파이프를 이용하여 현대 가구의 규범을 세운 곳이 바우하우스이긴 하지만, 그로피우스가 주장한 미술과 산업

간의 연계는 실제로 거의 이루어지지 않았으며, 학교의 작업장에서 생산된 대부분의 결과물은 사실 공예 작업을 기반으로 이루어진 것들이었다. 그의 주장이 유럽 땅에서는 통하지 않는다고 생각했던 것인지 그로피우스는 1928년에 교장직을 사임했고, 뒤를 이어 스위스의 마르크스주의 건축가 한네스 마이어Hannes Meyer가 학교의 운영을 맡았다. 그러나 마이어의 정치적 성향 때문에 바우하우스는 지방 정부로부터 외면당했고, 당시 지방 정부의 집권당이었던 사회민주당은 보수 야당을 달래기 위해 바우하우스에서 마이어를 내쫓았다. 마이어의 후임으로 미스 반 데어 로에가 교장이 되었으며, 그는 학교를 베를린에 위치한 비어 있는 전화국 건물로 옮겼다. 이후 베를린에서 존속하던 바우하우스는 1933년 나치 치하에서 결국 문을 닫았다. "생명이 없는 양식들은 제거되었다. 이제 우리는 이성과 감성의 진실함을 추구하려 한다"는 바우하우스의 신념은 나치당NSDAP이 절대 받아들일 수 없는 것이었기 때문이다.

어떤 점에서 보면 바우하우스의 이상은 미국에서 꽃을 피웠다고도 할 수 있다. 그로피우스는 미국에서 멋진 건물들을 설계해 지었으며, 하버드 대학의 건축과 교수로 일하면서 파시즘 때문에 본토에서 내몰린 유럽적 이상을 학생들에게 가르쳤다. 엘리엇 노이스Eliot Noyes도 그가 가르친 학생들 중 한 명이었는데, 노이스가 IBM과 모빌Mobile사를 위해 수행한 기업 이미지 통합 작업(CI)은 바우하우스 미학을 가장 잘 표현한 것이었다고 해도 과언이 아니다. 마찬가지로 미스 반 데어 로에와 라슬로 모호이-너지Laszlo Moholy-Nagy도 시카고로 갔다. 모호이-너지는 뉴 바우하우스New Bauhaus(지금은 Institute of Design)를 설립했고, 미스 반 데어 로에는 일리노이 공과대학Illonois Institute of Technology의 교수가 되었다. 헤르베르트 바이어Herbert Bayer는 1928년 바우하우스를 떠나 베를린에 거점을 둔 독일어판 〈보그Vogue〉지에 잠시 합류했다가 미국으로 건너가 뉴욕의 J. 월터 톰슨Walter Tompson 광고 회사에서 일했다. 톰슨 광고 회사에서 바이어는 특유의 사진 스타일을

이용해 저가 일상 용품을 만드는 회사들을 위한 작업을 했다. 그 후 바이어는 월터 팹케Walter Paepcke의 아메리카 컨테이너사Container Corporation of America 디자인 책임자가 되었다. 이 회사는 콜로라도주 아스펜Aspen에서 매년 열리는 국제디자인회의를 후원했다. 이 회의는 디자인을 미국 대중문화의 일부로 만드는 데 크게 공헌했다. 그 후 1966년, 바이어는 애틀랜틱 리치필드 석유회사Atlantic Richfield Oil Company의 기업 이미지 통합 작업을 수행했다. 이 작업은 바우하우스가 애초에 추구했던 미술과 테크놀로지의 통합이라는 지향점과는 거리가 멀었지만, 그래도 대단한 작업임이 분명하다.

최근 들어 모던디자인운동을 유사하게 본뜬 주택 정책들이 실패를 거듭하고, 포스트모더니즘Post-modernism의 인기가 치솟으면서 사람들은 바우하우스의 성과를 회의적으로 바라보게 되었다. 예를 들어 밀라노의 아방가르드 그룹인 스튜디오 알키미아Studio Alchymia는 그들의 가구 컬렉션에 반어적인 의미에서 '바우하우스'라는 이름을 붙였다. 언론 매체들은 '바우하우스'라는 말을 하나의 스타일을 지칭할 때 주로 사용했다. 바우하우스는 훌륭한 교육과정을 근본으로 한 교육기관이자 디자인 분야에 공헌한 교육적 사상이었다. 바우하우스가 1920년대에 꽃을 피웠기 때문에, 그 교육철학은 주로 자동차나 비행기의 디자인에 은유적으로 드러났다. 그로 인해 바우하우스는 기계 문화를 상징하게 되었다.

헤르베르트 바이어는 바우하우스를 다음과 같이 회고했다. "바우하우스는 비록 짧은 기간 존재했지만 그 신념 속에 내재된 가능성은 이제 겨우 이해되기 시작했다. 디자인의 원천으로서 바우하우스는 무한히 변화하면서 영원히 살아 있을 것이다."

Bibliography Hans Maria Wingler, <Bauhaus>, MIT, Cambridge, Mass., 1969/ Hans Maria Wingler, <Kinstschul Reform 1900~1933>, Gebrüder Mann, Berlin, 1977/ Frank Whitford, <The Bauhaus>, Thames & Hudson, London, 1984/ Klaus Herdeg, <The Decorated Diagram>, MIT, Cambridge, Mass., 1984.

3

1: 발터 그로피우스의 바우하우스, 데사우, 1926년. 바우하우스는 사회 문명화를 영웅적으로 성취하고자 했던 모더니즘을 기념하는 지상 최고의 기념비였다. 나치에 의해 1933년 문을 닫은 후 1945년에 데사우가 동독의 일부가 되자 이 학교에 대한 기억은 더욱 더 왜곡되었다. 바우하우스는 지도자들이 해외로 흩어져버리고 한참을 지난 다음에 여러 해 동안 방치되다가 과학문화센터 Scientific-Cultural Centre로 복구되었다.

2: 헤르베르트 바이어는 바우하우스가 학교 홍보를 위해 1923년에 개최했던 전시회의 카탈로그 표지를 디자인했다.

3: 데사우의 요스트 슈미트Joost Schmidth 여행안내소Verkehrsburo를 위한 브로슈어, 1930년. 기계에 대한 사랑은 고전주의적 태도로 돌아가는 위장된 회귀였다.

Herbert Bayer 헤르베르트 바이어 1900~1985

헤르베르트 바이어는 오스트리아의 하크Haag에서 태어났다. 일찍이 건축 사무실에서 일하다가 1921년부터 1923년까지 바우하우스Bauhaus에서 공부했고 그곳의 교수가 되었다. 바우하우스의 그래픽 스타일은 한눈에 구별할 수 있다. 엄격한 격자grid 구조와 딱딱한 산세리프Sans Serif 글꼴(글자의 획에 붙는 장식선인 세리프가 없는 글꼴−역주)로 이루어진 그 명확성은 아직까지도 매우 신선한 느낌을 주며, 보는 이들에게 '모던함'이 어떤 것인지를 간결하게 잘 전달한다. 루프트한자Lufthansa와 BMW사의 통합 이미지들은 이러한 바우하우스 그래픽의 영향을 받은 것이었다.

바우하우스의 이러한 혁명적 그래픽들은 바로 헤르베르트 바이어의 작품이다. 그가 산세리프 글꼴에 매달린 이유는 그것이 바보 같아 보이는 19세기 문화로부터 탈피하는 것을 상징하기 때문이었다. 그의 급진적인 그래픽 디자인 중에는, "왜 관습을 반복하는가?"라는 문구가 적힌 것도 있었다. 악명 높은 라이히스마르크Reichsmark(1925에서 1948년까지 사용되던 독일의 마르크화−역주) 200만권 지폐도 1923년 바이어가 디자인했다.

바이어에게 "글꼴 혁명은 홀로 떨어진 사건이 아니라 새로운 사회적·정치적 의식을 갖추는 일, 나아가 새로운 문화의 초석을 다지는 일과 긴밀하게 연결된 것"이었다.

1925년 바이어는 '타이포그래피와 광고미술Typography and Advertising Art' 과정을 바우하우스에서 시작했고 그의 대표작, '유니버설Universal' 글꼴을 발표했다. 이 글꼴은 컴퍼스, 자, T자만을 사용하여 만든 것으로, 고전적인 로만Roman 글꼴을 기하학적 형태로 단순화한 것이었다. 또한 그는 순진함보다는 철두철미함을 추구했던 바우하우스처럼 이 글꼴 역시 타자기, 만년필, 인쇄기 등 그 어떤 매체로도 실현 가능한 것이 되기를 바랐다. 세리프를 없애야 한다고 주장했던 그는 기계의 시대에 서예가나 조각정의 필치를 모사하는 일은 무의미하다고 생각했다. 1974년 인터내셔널 글꼴회사International Typeface Corporation는 '유니버설' 글꼴을 다시 디자인한 후 '바우하우스'로 이름 붙였다. 지금 컴퓨터의 글꼴 메뉴를 클릭해보면 이 글꼴을 찾을 수 있다.

Bibliography <Herbert Bayer>, exhibition catalogue, Bauhaus-Archiv, Berlin, 1983.

BBPR

BBPR은 지안루이지 반피Gianluigi Banfi(1910~1945)와 로도비코 바르비아노 디 벨지오조소Lodovico Barbiano di Belgiojoso(1909~2004) 그리고 엔리코 페레수티Enrico Peressutti(1908~1976)와 에르네스토 로제르스Ernesto Rogers(1909~1969)를 함께 부르는 호칭이다. 반피는 나치의 수용소에서 사망했다.

이들 모두 1932년에 대학을 졸업한 후 1935년 CIAM에 합류했다. 벨지오조소는 시를 썼고, 로제르스는 《건축의 경험Esperienze dell' Architetturs》(1958), 《리얼리티의 이상향L'Utopia della Realtà》(1965) 등 건축에 관한 책을 썼다. BBPR이 디자인한 건축물들은 밀라노의 디자인 문화가 살아 숨쉬는 건축 디자인의 정수라고 할 만하다. 그 대표적인 사례가 밀라노 중심부에 위치한 1958년 작 토레 벨라스카Torre Velasca 건물이다. 이 건물은 기술적으로도, 기능적으로도 또 외양으로도 완전히 현대적인데, 그와 동시에 전통적이고 역사적인 측면이 고려된 요소를 함께 지니고 있다. BBPR은 트리엔날레Triennales에서 쉽게 찾아볼 수 있는 1950년대 취향에 커다란 영향을 미쳤다.

바이어가 산세리프 글꼴에 매달린 이유는, 그것이 바보 같아 보이는 19세기 문화로부터 탈피하는 것을 상징하기 때문이었다.

1: 헤르베르트 바이어가 디자인한 독일 공작연맹Deutscher Werkbund의 〈어떻게 사는가How to Live?〉 전시회 카탈로그 표지, 1927년.
2: 헤르베르트 바이어의 글꼴에서 재탄생해 나온 '바우하우스' 글꼴, 1974년.

3: 벨지오조소, 반피, 페레수티, 로제르스의 BBPR이 디자인한 토레 벨라스카 건물, 밀라노, 1958년. 이 건물은 이탈리아 디자인의 수도, 즉 밀라노의 상징물이 되었다.
4: 페터 베렌스가 디자인한 AEG의 터빈 홀Turbin Hall, 베를린 모아비트 Moabit 지구, 1909년. 고대 건축물의 분위기가 기품을 더해주는 이 거대한 산업적 건물은 모더니즘의 설파에 중요한 역할을 담당했다.

Peter Behrens 페터 베렌스 1869~1940

독일의 건축가 페터 베렌스는 20세기 초반에 가장 뛰어난 산업 디자이너였고 오늘날 기업이미지 통합 작업으로 불리는 분야의 선구자였다. (1장 참조) 함부르크에서 태어난 그는 카를스루에Karlsruhe와 뒤셀도르프Düsseldorf 미술학교에서 공부했고, 1893년에는 뮌헨 분리파Munich Secession에 가담하여 당대의 급진적 예술을 경험했다. 그 후 베렌스는 앨버트Albert 공의 외손자인 에른스트 루트비히 대공Grand Duke Ernst Ludwig이 헤세Hesse 주의 수도인 다름슈타트Darmstadt에 만든 예술인 마을artists' colony로 대공의 청을 받아 옮겨갔다. 다름슈타트에서 베렌스는 자신의 집을 지었는데 집의 기본 골격에서부터 포크, 나이프에 이르기까지 모든 것을 직접 디자인했다. 1906년부터 에밀 라테나우Emil Rathenau의 회사 AEG를 위한 디자인 작업을 시작했고, 회사의 그래픽 디자인을 필두로 공장 건물, 노동자 주택 그리고 제품 디자인 작업에까지 영역을 넓혀갔다.

미술 고문으로서 그가 조언한 것은 일관성이 없는 회사의 이미지를 바꿔야 한다는 것이었다. 이는 마치 리하르트 바그너Richard Wagner의 총체예술론Gesamtkunstwerk을 산업적으로 해석한 것과 같았다. 대규모 산업체로부터 그와 같은 기회를 부여받은 최초의 건축가 겸 디자이너였던 베렌스는 회사의 건물, 제품, 그래픽 등을 디자인해 AEG의 통합적 아이덴티티를 만들었다. 이는 그가 다름슈타트에 집을 지으며 이미 실험했던 것의 확대판이었다고도 할 수 있다. 그는 또한 1907년 독일공작연맹Deutsche Werkbund의 결성을 돕기도 했다. AEG에서 그가 이룬 여러 가지 업적은 목표와 성과가 일치하는 가장 완성도 높은 디자인사례들이었다고 할 수 있다. 베렌스의 제자로는 발터 그로피우스Walter Gropius, 미스 반 데어 로에Mies van der Rohe 그리고 아주 잠깐 가르쳤던 르 코르뷔지에Le Corbusier가 있다. 베렌스는 1932년 비엔나 아카데미Vienna Academy의 건축학과장이 되었으나 1936년에 베를린으로 옮겨 사망할 때까지 프러시안 아카데미Prussian Academy의 건축과를 이끌었다. 그는 1910년에 발간한 《예술과 기술Kunst und Technik》에서, 디자인에 대한 그의 생각을 다음과 같이 피력했다. "우리는 이제 막 건축물의 현대적 형태에 익숙해졌다. 그러나 나는 수학적 해법이 시각적 만족을 얻게 해준다고 생각하지 않는다. 만일 시각적 만족이 수학적 해법을 통해 얻어지는 것이라면 예술을 '순수한 지적 과정'이라고 할 수 있을 텐데, 이는 논리적으로 모순된 말이다."

베렌스는 또한 독일공작연맹이 발행한 잡지 〈포름Die Form〉에 많은 글을 실었는데, 1922년에 기고한 글에는 다음과 같은 구절이 있다. "우리에게는 선택의 여지가 없다. 보다 간결하고, 실용적이고, 체계화되어 있으면서도 다양한 상태의 삶을 만들어야 할 의무가 있을 뿐이다. 오직 산업을 통해서만 그 목적이 달성될 수 있다." 그러나 그는 다른 한편으로 디자인 행위의 직관적 측면을 끝까지 확고하게 고수했다. 라테나우가 언젠가 했던 말을 비판하면서 그는 "자동차를 살 때, 심지어 엔지니어라 할지라도, 차를 분석하기 위해서 사는 것은 절대 아니다. 엔지니어라고 해도 그냥…… 차의 디자인 때문에 구입을 결정할 수도 있다. 그러니 자동차는 마치 생일 선물 같은 모습이어야 한다"라고 말했다. (18쪽 참조)

Bibliography Tilmann Buddensieg & Henning Rogge, <Industriekultur: Peter Behrens and the AEG 1907~1914>, MIT, Cambridge, Mass., 1984/ Fritz Hoeber, <Peter Behrens>, George Muller & Eugen Rentsch, Munich, 1913/ Alan Windsor, <Peter Behrens-architect and Designer>, Architectural Press, London, 1981; Watson-Guptill, New York, 1982/ <Peter Behrens und Nürnberg>, exhibition catalogue, Germanisches National-Museum, Nuremberg, 1980.

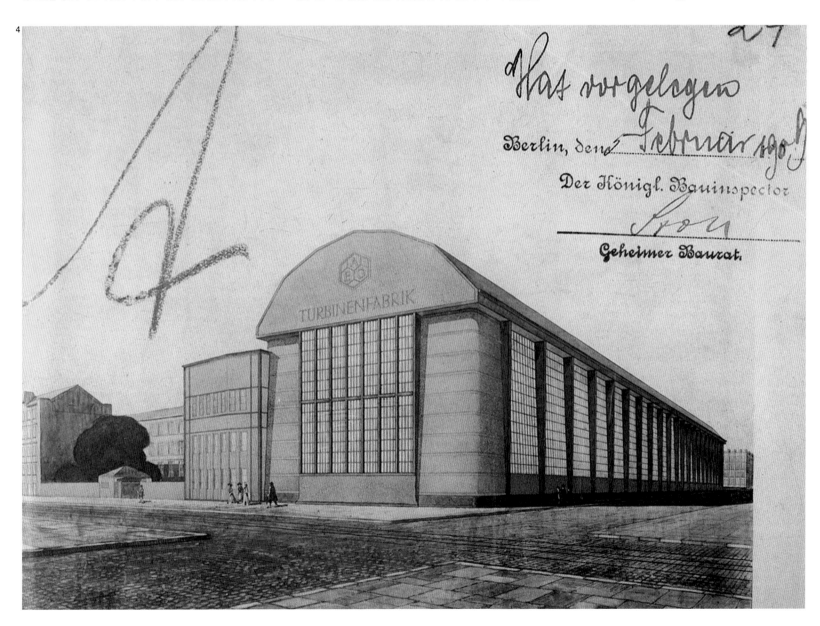

Norman Bel Geddes 노먼 벨 게디스 1893~1958

노먼 벨 게디스는 연극이 자신의 '변덕스러운 애인'이라고 말했다. 실제로 그의 삶은 자유분방했고, 드라마틱했다.

무대 디자이너이자 화가, 삽화가, 자가 평론가self-publicist, 작가, 건축가 그리고 가끔씩 제품 디자이너로서 활동한 벨 게디스는 항상 결과물의 총체적 효과에 주목했다. 그는 톨레도 저울 제조사Toledo Scale Factory의 저울, 그레이엄 페이지Graham Page를 위한 자동차, RCA사의 라디오 등을 디자인했다. 하지만 그의 중요성은 얼마 되지 않는 제품 디자인보다는 '디자인이야말로 시대를 이끌어가는 힘'이라는 그의 확고한 신념에 있었다. 벨 게디스는 《전망Horizons》(1934)이나 《마법의 고속도로Magic Motorways》(1940) 같은 그의 저서에서 고속도로부터 에어컨에 이르기까지 수많은 현대문명의 도래를 예측했으며, 선지자로서 후대에 큰 영향을 미쳤다. 1939년 뉴욕 세계박람회New York World's Fair에 제너럴 모터스General Motors가 내놓은 '퓨처라마Futurama'는, 벨 게디스가 자신의 미래에 대한 전망을 뼈대삼아 그 위에 살을 입혀 만든 것이었다.

벨 게디스는 1924년 독일 표현주의 건축가 에리히 멘델스존Erich Mendelssohn을 만났고, 멘델스존으로부터 커다란 영향을 받았다. 그렇지만 벨 게디스에게는 그만의 매우 독창적인 관점이 있었다. 그는 지휘자나 감독의 태도를 취했으며, 1930년 〈포춘Fortune〉지에 그에 관한 기사가 실리면서 대중적 명성을 가장 먼저 획득한 1세대 컨설턴트 디자이너였다. 실상 벨 게디스는 그 당시 인터뷰하는 기자에게 보여줄 수 있는 완성된 디자인 결과물이 하나도 없는 상태였다. 예언적인 책 《전망》도 실체없는 결과물이기는 마찬가지였다. 그 책에서 벨 게디스는 다음과 같이 말했다. "산업 디자인 일을 해온 몇몇 미술가들은 자신의 일이 물욕의 신에게 복종하는 것임을 깨닫고 스스로 부끄럽게 생각한다. …… 반면에 나는 산업계가 '창조성'을 보장하는 좋은 기회를 제공할 경우에나 거기에 발을 들인다."

제2차 세계대전 후에도 벨 게디스는 디자인 사무실을 계속 운영했고, 잠시 IBM에서 일하기도 했다. 그러나 그의 아이디어들이 생각만큼 잘 실현되지 않자 결국 미몽에서 깨어났다. 그는 1958년에 사망했다.

Bibliography Norman Bel Geddes(edited by William Kelley), <Miracle in the Evening>, Doubleday, New York, 1960/ Jeffrey L. Meikle, <Twentieth Century Limited>, Temple University Press, Philadelpia, 1979.

벨 게디스는 무대 디자이너이자 화가, 삽화가, 자가 평론가self-publicist, 작가, 건축가 그리고 가끔씩 제품 디자이너로 활동했다.

Mario Bellini 마리오 벨리니 1935~

마리오 벨리니는 밀라노에서 태어나 건축을 공부하고 1959년 졸업했다. 그는 1963년부터 올리베티Olivetti사의 전 제품군 디자인을 지속적으로 수행했으며, 카시나Cassina, 브리온베가BrionVega, 야마하Yamaha, 아이디얼 스탠더드Ideal Standard, 마르카트레Marcatre, 아르테미데Artemide, 플로스Flos, 피아트FIAT, 란치아Lancia, 르노Renault 등의 기업체를 위한 디자인을 했다. 벨리니가 디자인한 올리베티사의 제품들 중 주요 사례로는 1965년의 '프로그라마Programma' 소형 컴퓨터, 1973년의 '로고스Logos'와 '디비줌마Divisumma' 계산기, 1976년의 '렉시콘Lexicon 83' 타자기 그리고 'TES401' 워드프로세서와 'ET101' 전동타자기 시리즈가 있다.

벨리니는 1970~1980년대에 가장 주목받는 산업 디자이너였다. 철학적 사고를 하는 스타일은 전혀 아니었지만 그래도 그의 디자인 속에는 무언가 은유적인 특성이 녹아 있었다. 덕분에 그의 디자인은 일상의 수준에서 벗어나 예술의 경지에 올라서 있었다. 벨리니 디자인의 특징은 조각 작품 같은 외양에 동물 형상의 요소들이 담겨져 있다는 점이었다. 예를 들어 혁신적인 전동타자기 'ET101'을 디자인할 때, 그는 〈내셔널 지오그래픽National Geographic〉지에 실린 상어 사진으로부터 영감을 받았다고 했다. 그는 모든 제품이 본질적으로 동일한 전자회로에 의해 작동되는 시대에 '형태는 기능을 따른다'는 옛 개념은 더 이상 의미가 없다는 것을 깨닫고, 그것을 디자인에 적용한 초기의 디자이너였다.

반도체 회로가 사무용품에 도입된 이후 타자기 디자인은 전통, 미학 그리고 인간공학을 혼합한 것이어야 했다. 벨리니는 누구보다도 이에 관해 잘 알고 있었으며, 그랬기 때문에 그의 'ET101' 전동타자기는 컴퓨터가 타자기의 자리를 빼앗을 때까지 전동타자기의 전형이 되었고 또 수없이 모방되었다. 마치 40~50년 전 헨리 드레이퍼스Henry Dreyfuss의 벨Bell

1

2

전화기가 그랬던 것처럼 말이다. 벨리니는 <u>조르제토 주지아로Giorgetto Giugiaro</u>와 함께 실용성에 있어서 가장 뛰어났던 이탈리아의 현대 디자이너였다. 그러나 실용의 가치에 한계를 두었거나 장식적 감각을 발휘한 것을 보면, 고전적 모더니즘Modernism의 종말을 감지하고 있었던 것으로 보인다. "인간공학은 그저 출발점일 뿐이다. 인간은 동물이나 계측 가능한 장비보다 훨씬 더 복잡하다. 인간은 문화, 심리, 인간관계 등 다양한 기준으로 분석할 수 있다. 그러므로 인간의 욕구를 기능성하나로 재단할 수 없는 일이다. 그러한 점을 근간으로 삼아 나는 단순한 형태를 넘어서 의미와 내용을 사물에 부여하려고 한다."

벨리니는 자신의 디자인을 직접 그리지 않았다. 대신 그의 모형 제작자 <u>조반니 사치Giovanni Sacchi</u>에게 자신의 구상대로 나무 모형을 만들도록 했고, 미술가가 그것을 그리게 했다. 벨리니는 이에 대해 다음과 같이 말했다. "모형을 만져보고, 느껴보고, 바라본 후에야 비로소 내가 디자인한 것이 무엇인지를 말할 수 있었다. …… 그러고 나서 미술가가 그것을 종이 위에 그리게 했다." 1974년에 생산한 야마하Yamaha의 카세트 플레이어는 아마도 누가 디자인했는지 알 수 있도록 서명을 새겨 넣은 최초의 제품일 것이다. 이후 1986년 벨리니는 밀라노의 잡지 <도무스 Domus>의 편집자가 되었다.

Bibliography Ed. Cara McCarty, <Mario Bellini-designer>, exhibition catalogue, Museum of Modern Art, New York, 1987.

J. H. Belter 요한 하인리히 벨터 1804~1863

독일 하노버에서 태어나 가구 제작을 배운 J. H. 벨터는 1833년 뉴욕으로 이주했고, 1844년부터 맨해튼에서 가구 제작업을 시작했다. 벨터는 동시대의 <u>미하엘 토네트Michael Thonet</u>와 동일한 장인 전통에서 출발했지만, 그 전통이 미국에 적용되면서 인생이 크게 달라졌다. 그는 토네트만큼 독창적인 능력을 갖추고 있었으나 미국 소비자의 취향에 맞추느라 조금 이상한 것들을 만들었다. 벨터는 1847년 '아라베스크 의자를 만들기 위한 톱질 기계장치Machinery for Sawing Arabesque Chairs'로 특허를 받았고, 1858년에는 '가구 제조 방식의 개선Improvement in the Method of Manufacturing Furniture'으로 두 번째 특허를 받았다. 이 두 번째 특허는 합판을 이용한 가구 제조 기술에 관한 것이었는데, 이런 합판 기술의 산업적 응용은 토네트와 거의 동시에 이루어진 것으로 매우 선구적인 일이었다.

벨터는 보통 일곱 장의 얇은 나무판을 겹친 합판을 만들어 사용했으며, 기괴하고 과장된 조각 장식 때문에 이러한 그의 기술력은 밖으로 드러나지 않았다. 당시의 장식 양식을 '로코코 부흥Rococo Revival'이라고 점잖게 부르기도 하지만 실상 그것은 뉴올리언스New Orleans 창녀촌의 장식 양식에 비견할 만한 것이었다. 벨터의 가구와 '응접실 세트parlor sets'는 미국 사회에서 큰 인기를 끌었고, 그로 인하여 '벨터'라는 이름은 정성 들여 조각된 장식이 덧붙은 푹신한 가구를 지칭하는 대명사가 되었다. 8만 3218달러에 달하는 재산과 수많은 모방을 남기고 1863년, 벨터는 생을 마감했다. 처남(또는 매제) J. H. 스프링메이어Springmeyer가 그의 사업을 이어갔으나 1867년에 파산했다.

Walter Benjamin 발터 벤야민 1892~1940

발터 벤야민은 독일 마르크스주의 사회학자들을 주축으로 한 프랑크푸르트학파의 일원이었다. '기술 복제 시대의 예술The Work of Art in an Age of Mechanical Reproduction'이라는 글을 통해 그는 디자인분야에도 커다란 공헌을 했다. 이 글은 전통적인 미학과 산업 세계의 화해를 거의 처음으로 시도했으며, 굉장한 통찰력으로 여러 분야에 지대한 영향을 끼쳤다.

Bibliography Walter Benjamin, <Das Kunstwerk im Zeitalten seinen technischen Reproduzierbarkeit>, Suhrkamp Verlag, Frankfurt, 1968.

1: 노먼 벨 게디스가 에머슨Emerson 사를 위해 디자인한 '패트리어트Patriot' 라디오, 1940년경.
2: 마리오 벨리니가 올리베티사를 위해 디자인한 'ET121' 전동타자기는 재래식 타자기의 진화 과정에서 가장 마지막 단계의 제품이었고, 그 직후인 1980년대 초반에 데스크톱 컴퓨터가 등장했다. 이것은 당대의 고품격 소비주의에 호응하는, 자그마하면서도 완벽한 성과물이었다. 짙은 회색에 각진 형상은 상어로부터 영감을 받은 것이라고 한다.
3: J. H. 벨터가 장미목 합판으로 만든 소파의 세부 형태, 1856년경.

Ward Bennett 워드 베넷 1917~2003

워드 베넷은 미국의 조각가이자 디자이너이다. 그는 뉴욕에서 한스 호프만Hans Hoffmann과 함께 공부했고, 파리에서는 루마니아 태생의 아방가르드 작가 콘스탄틴 브랑쿠시Constantin Brancusi와 함께 공부했다. 브랑쿠시는 '중요한 것은 영리한 것이 아니다'라는 점을 베넷에게 가르쳐주었다. 베넷은 1938년 르 코르뷔지에Le Corbusier의 견습생이 되었고, 브랑쿠시와 르 코르뷔지에라는 두 대가에게 깊은 영향을 받았다. 제2차 세계대전 이후, 베넷은 실내 디자인 작업에 집중했는데, 그의 주요 작품으로는 롱아일랜드Long Island의 사우스햄턴Southamton에 위치한 콘크리트 해변 주택, 전신주를 이용해 지은 이스트햄턴Easthamton의 휴가용 별장 그리고 뉴욕의 다코타Dakota 아파트 꼭대기에 있는 그의 집을 들 수 있다. 산업 폐기물들을 새로운 디자인의 기본 재료로 자주 이용해온 그는 언젠가 이렇게 말했다. "토스카니니Toscanini나 아인슈타인Einstein이 멋진 집을 소유했다고 해서 이상할 건 하나도 없다. 먼저 그렇게 스스로 대단한 사람이 되어야 한다. 하찮은 사람이라는 불안감, 바로 그것 때문에 사람들은 바로크풍 또는 스페인풍의 화려한 것을 찾게 된다." 그러나 베넷도 역시 절충주의적 성향을 가지고 있으며, 재료와 스타일을 접목시키는 현대 디자인에 영향을 끼쳤다. 한편, 1980년대 초기에 베넷은 시대를 앞서가는 하이테크High-Tech의 전도사로 이름을 떨쳤다.

Berliner Metallgewerbe 베를린 금속공업사

베를린 금속공업사는 요제프 뮬러Joseph Muller가 경영했던 가구 제조업체로, 1928년 미스 반 데어 로에Mies van der Rohe가 디자인한 첫 번째 의자 'MR'을 생산했다.

Harry Bertoia 해리 베르토이아 1915~1978

해리 베르토이아는 베네치아 근교에서 태어났으며, 아메리칸 드림을 좇아 1930년 미국으로 이주했다. 그는 디트로이트의 카스 기술대학Cass Technical College을 졸업한 후 새로이 설립된 크랜브룩 아카데미Cranbrook Academy에 입학했는데, 거기서 찰스 임스Charles Eames를 동기생으로 만났다. 그는 1942년 캘리포니아 주 샌타모니카Santa Monica에 있었던 작업장에 합류하여, 틀로 찍어 만드는 합판 가구를 개발하는 일을 도왔다. 그때 만든 가구들은 1946년 뉴욕 현대미술관Museum of Modern Art에서 전시되었다. 베르토이아는 1950년 동부 쪽으로 옮겨간 후 독립적으로 한스 놀Hans Knoll을 위한 가구를 디자인했다.

임스가 산업용 재료인 합판을 사용했던 것처럼 베르토이아 역시 산업용 재료인 가는 철제봉을 격자 구조로 엮은 의자를 만들어 유명해졌다. 크랜브룩의 교육은 그에게 조각에 대한 깊은 인식을 심어주었고, 그러한 영향으로 베르토이아는 자신의 의자에 대하여 다음과 같이 말했다. "마치 뒤샹Duchamp의 '계단을 내려오는 나부Nude Descending a Staircase'처럼, 나는 내 의자에 움직임을 부여하고 싶었다." 훗날 그는 이스트 그린빌East Greenville에 있는 놀Knoll의 농장 바로 곁에 위치한 외로운 농촌 마을에서 조각 작업을 하며 여생을 바쳤다.

Bibliography Clement Meadmore, <The Modern Chair-Classics in Production>, Studio Vista, London, 1974; Van Nostrand Reinhold, New York, 1974.

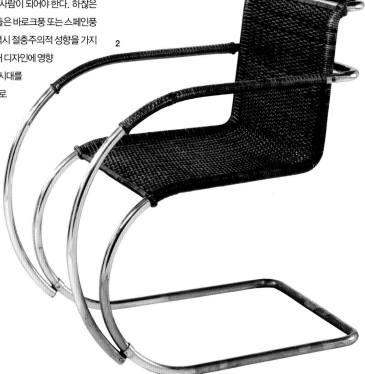

2

임스가 산업용 재료인 합판을 사용했던 것처럼 베르토이아 역시 산업용 재료인 가는 철제봉을 격자 구조로 엮은 의자를 만들어 유명해졌다.

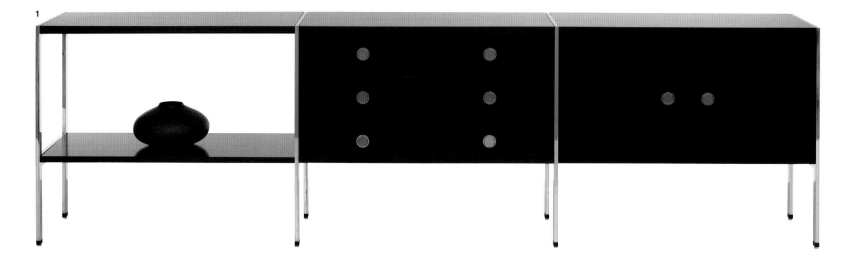

1

1: 워드 베넷의 3개의 유니트로 구성된
H-프레임 서랍장, 1965년경.
2: 베를린 금속공업사는 모더니즘
가구 제작에 앞장섰으며,
미스 반 데어 로에가 처음 디자인한
의자인 'MR'을 1928년에 출시했다.

3: 조각가 해리 베르토이아가 1952년
놀사를 위해 디자인한 가는 철제봉 의자.
이것을 디자인하기 이전에 베르토이아는
캘리포니아에서 찰스 임스와 함께
일했다. 이 의자는 현대 디자인의
고전이 되었다.

Nuccio Bertone 누치오 베르토네 1914~1997

주세페 '누치오' 베르토네Giuseppe 'Nuccio' Bertone는 토리노에 있는 자동차 공업사 집안의 아들로 태어났다. 1934년부터 아버지의 회사에서 일을 하기 시작했고, 결국 그곳의 책임자가 되었다. 그가 운영을 시작한 이후 공방 수준의 회사는 풍부한 상상력을 지닌 디자이너들로 가득한 스튜디오로 변모해 세계적인 선망의 대상이 되었다. 베르토네는 피닌파리나Pininfarina 이후 가장 각광받은 토리노의 컨설턴트 자동차 디자이너였다. 그의 회사에서 일했던 견습생들 중에는 조반니 미켈로티Giovanni Michelotti나 조르제토 주지아로Giorgetto Giugiaro 같은 이들도 있었다. 변덕스러운 모서리가 특징인 베르토네의 탁월한 디자인을 대표하는 사례로는, 알파 로메오Alfa Romeo의 '줄리에타 스프린트Giulietta Sprint'(1954), 람보르기니Lamborghini의 '미우라Miura'(1966), 페라리Ferrari의 '디노Dino 308'(1973) 그리고 브리티시 레이랜드British Leyland의 '이노센티 미니Innocenti Mini'(1974) 등이 있다.

베르토네의 디자인에는 '스스로 의도한 아방가르드'라는 특징이 있다. 이 점에 매혹된 견습생들은 베르토네 스타일 센터Bertone Style Centre에서 열정적으로 일했다. 1950년 이래 베르토네는 60여 가지의 프로토타입 자동차들을 비롯해 1974년의 람보르기니 '브라보Bravo', 1982년의 '시트로엥Citroën BX' 등 40여 종의 대량생산용 차량을 디자인했다.

Bibliography Angelo Titi Anselmi, <La Carrozzeria Italiana-cultura e Progetto>, Alfieri, Turin, 1978.

Flaminio Bertoni 플라미니오 베르토니 1903~1964

이탈리아 코모Como 근처의 마자뇨Masagno에서 태어난 플라미니오 베르토니는 천재적인 자동차 디자이너였지만 잘 알려지지 않은 인물이다. 1918년 바레세 기술학교Varese Technical School를 졸업했고, 레오나르도 다 빈치와 미켈란젤로로부터 깊은 영감을 받아 1919년 바레세 전쟁기념관 건립에 다른 조각가들과 함께 참여했다. 당시 그는 카로체리아 마치Carrozzeria Macchi의 공방에서 가구 제작 일을 배우고 있었다. 여러 가지 승급 과정을 거치고 그에게 큰 영향을 미친 1923년의 프랑스 여행 이후 베르토니는 1929년, 자신의 스튜디오-공방을 설립했다. 그는 레오나르도 다 빈치처럼 순수미술과 산업 디자인의 구분을 중요하게 생각하지 않았고, 밀라노와 로마에 자신의 그림과 조각 작품들을 전시하기도 했다. 그의 회화 스타일은 후기 초현실주의Surrealism와 연관성이 있고, 조각가로서는 메다르도 로소Medardo Rosso에게 깊은 영향을 받았다. 그러나 그의 일생을 뒤바꾼 중대한 사건은 바로 시트로엥Citroën으로부터 하청받은 일을 하기 위해 파리에 갔을 때 일어났다. 1932년 4월 27일, 앙드레 시트로엥André Citroën은 베르토니를 직접 고용했다.

이후 펼쳐진 시트로엥의 화려한 시기에 자동차 디자인이 어떻게 이루어졌는지에 관해서는 알려진 것이 그리 많지 않다. 왜냐하면 시트로엥 디자인 사무실의 자료 대부분이 1940년 7월 독일군의 폭격에 의해 유실되었기 때문이다. 하지만 1934년의 어느 날 밤, 베르토니가 조각 도구들을 사용해 '트락시옹 아방Traction Avant' 모델의 차체 디자인 작업을 하고 있었다는 사실만큼은 분명하다. 그 모델은 "길 위에서도…… 집과 같은 편안함"이라는 시트로엥의 선언적 문구를 실현했다. 같은 해 베르토니는 아니에르Asnieres에서 열린 제46회 미술전시회Exposition des Beaux Arts에 작품을 출품하기도 했다. 그 후 소형차TPV(Toute Petite Voiture) 프로젝트에 참여했는데, 이 프로젝트에서 그의 독창성이 다시금 여지없이 발휘되었다. 유실되지 않고 남아 있는 이와 관련된 그의 스케치들을 보면, 바우하우스Bauhaus의 단순함, 매우 순수한 기하학적 형태, 뛰어난 형태 감각, 산업적 마감 처리, 확고한 명확성 그리고 놀라운 미니멀리즘이 담겨 있음을 알 수 있다. TPV는 제2차 세계대전 이후 '시트로엥 2cv'라는 이름으로 시장에 출시되었다. 이 차량의 차체는 16개의 볼트만으로 고정되었고, '우산을 쓴 야외용 의자'라는 별칭으로 불리기도 했다. 이 획기적인 자동차를 디자인했던 바로 그 해에 베르토니는, 조르조 디 키리코Giorgio di Chirico와 함께 파리에서 열린 가을 살롱전Salon d'Automne에 참가하기도 했다.

시트로엥의 수석 엔지니어였던 피에르 불랑제Pierre Boulanger는 1938년 작업 노트 한 권에 VGD(Voiture de Grand Diffusion: 널리 퍼질 자동차)라는 제목을 달았다. 그는 VGD 팀에게 "불가능까지도 포함한 모든 가능성을 연구할 것"을 제안했다. 이 말 한마디로 역사상 가장 뛰어난 자동차 디자인이 어떻게 탄생할 수 있었는지를 짐작할 수 있다. 전쟁

1

기간에 베르토니는 자력magnetic 유도어뢰를 디자인했고, 라 스칼라 극장의 수석 발레리나와 결혼했다. 전쟁이 끝나자 TPV는 대량생산 체제에 들어갔고, 베르토니와 시트로엥 디자인팀은 VGD 사업에 합류했다. 불랑제는 1950년 시험주행 중 사고로 사망하기 전에 VGD에 관한 진술을 남겼다. 그는 "VGD는 세계에서 가장 아름답고, 가장 편안하며, 가장 발달한, 최고의 자동차가 될 것이다. 그리고 온 세계에, 특히 미국의 자동차 회사들에게 프랑스의 시트로엥이 궁극의 자동차를 개발할 수 있다는 것을 보여주는 걸작이 될 것이다"라고 단언했다.

VGD의 기본 설계, 즉 전륜구동 방식, 긴 차축 간 거리, 낮은 무게중심, 차량 후면부에 비해 긴 전면부 등은 엔지니어 앙드레 르페브르Andre Lefebvre가 개발한 것이었다. 베르토니는 그 나머지 부분을 디자인했다. 이들은 차량 지붕에 플라스틱을 사용했는데, 르페브르가 새로운 재료에 관심이 많았기 때문이었다. 베르토니는 조각 작품과 같은 곡선과 미니멀한 작동 방식이 돋보이는 멋진 계기판에, 매우 독특한 계기들과 가로지지대가 하나인 운전대를 달았다. 가로 지지대가 하나뿐인 운전대 역시 르페브르가 개발한 것이었다.

이렇게 하여 탄생한 자동차가 바로 그 이름도 유명한 '시트로엥 DS'다. 이 차는 1955년의 토리노 자동차 전시회Turin Motor Show에서 처음 공개되었는데, 사람들이 놀라운 형태에 집중할 수 있도록 자동차 바퀴를 뺀 채 높은 기둥 위에 올려놓았다. 2년 후 파리에서도 같은 방식으로 전시되

1: 시트로엥은 '뒤 셰보Deux Chevaux' 라는 이름으로 널리 알려진 'TPV'를 프랑스 농부들을 판매 대상으로 삼아 생산했던 것 같다. 하지만 이 차의 디자인은 바우하우스의 디자인 원리로부터 크게 영향을 받은 것이었다.
2: 베스트라이트는 영국 모더니즘 디자인의 상업적 가능성을 보여준 희귀한 사례였다.

었고, 이는 롤랑 바르트Roland Barthes에게 많은 생각을 던져주었다. 사람들은 '시트로엥 DS'에 사로잡혔으며, 이 차를 'DS'와 발음이 비슷한 'Déesse'라고 불렀는데, 이는 프랑스어로 '여신'을 뜻하는 말이었다. 베르토니의 스케치에서는 르 코르뷔지에Le Corbusier, 페르디난트 포르셰Ferdinand Porsche, 버크민스터 풀러Buckminster Fuller의 영향이 감지된다. 조각에 대한 그의 높은 관심 덕분에 베르토니는 그 모든 것을 매우 독창적으로 종합할 수 있었다. '시트로엥 DS'는 50년이 흐른 오늘날 출시되더라도 엄청난 반향을 일으킬 것이다.

여러 분야를 섭렵했던 르네상스인들처럼 베르토니는 건축가로서 새로운 인생을 시작했고, 미국의 세인트루이스에 1000여 채의 저가 주택을 한꺼번에 짓기도 했다. 그러다가 다시 자동차 디자인 일로 돌아와 1961년에는 아주 이상한 모양새의 '시트로엥 Ami 6'을 디자인했다. 이상한 모양새에도 불구하고, 그는 고집스럽게 이 차를 최고의 디자인으로 꼽았다. 롤랑 바르트로 하여금 "자동차는 우리 시대의 대성당"이라고 평하도록 만든 이 조각가는 거의 알려지지 않은 채 1964년 사망했다.

Robert Dudley Best 로버트 더들리 베스트 1892~1984

로버트 더들리 베스트는 영국의 엔지니어이자 디자이너였으며, 바우하우스Bauhaus의 영향을 받은 영국 최초의 제품, 베스트라이트Bestlite 조명을 1930년에 디자인했다.

2

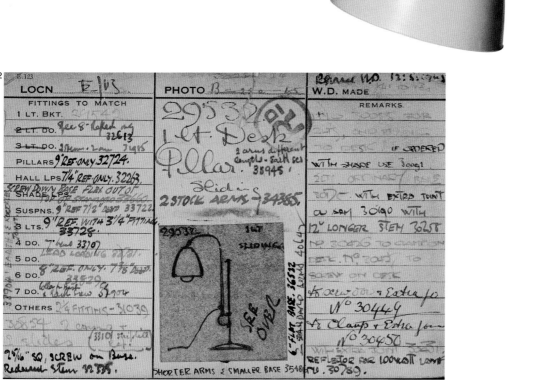

2

Alfonso Bialetti 알폰소 비알레티 1888~1970

프랑스의 알루미늄 산업체에서 일을 배운 알폰소 비알레티는 1933년에 '모카 익스프레스Moka Express' 주전자를 개발해 "카페의 에스프레소 맛을 집에서도In casa un espresso come al bar" 즐길 수 있게 했다. 에스프레소를 일상의 일부가 되게 해준 '모카 익스프레스'는 비알레티가 옛 세탁 방식에서 영감을 얻어 만든 것인데, 작동 장치가 별로 없기 때문에 거의 영구적으로 사용할 수 있다. 그간 약 300만 개가 생산되었고, 이탈리아 가정의 90% 이상이 적어도 한 개는 가지고 있을 것으로 추정된다. '모카 익스프레스'는 스쿠터 '베스파Vespa'나 피아트의 경차 '친퀘첸토Cinquecento'와 쌍벽을 이루는, 현대 이탈리아를 상징하는 제품이 되었다. 비알레티를 귀엽게 형상화한 캐릭터, '수염난 남자omino con i baffi'는 진부하지만 '모카 익스프레스'가 가정에서 환영받는 데 크게 일조했다.

Marcel Bich 마르셀 비치 1914~1994

비치는 세계적인 베스트셀러인 빅 크리스털Bic Crystal 볼펜을 개발한 프랑스의 실업가이다. 1945년 비치는 동업자인 에두아르 뷔파르Edouard Buffard와 함께 샤프펜슬과 만년필의 부품을 생산하는 회사를 설립했다. 그리고 바로 라슬로 비로Laszlo Biro의 '비로'라 불리는 볼펜에 대한 특허(1938)를 찾아내 1950년에 빅 크리스털의 초기 제품을 생산했다. 이는 무명의 디자인과 영리한 사업 수완이 결합된 좋은 사례였다. 그는 자신의 이름인 'Bich'에서 'h'를 떼어내 영어 사용권에서 여성 혐오적 단어('bitch')로 발음되는 일을 사전에 제거했다. 미국에서 고작 29센트의 가격에 판매된 빅 볼펜은 세계 최초의 일회용품이며 빅 볼펜은 텔레비전에 연속 광고라는 것을 내기 시작한 초창기 상품 중 하나다.

Biedermeier 비더마이어

비더마이어는 신고전주의 후기 독일과 오스트리아의 프티 부르주아적 가구 및 실내 디자인 양식을 뜻하는 말, 다시 말해 리젠시Regency 양식을 독일어로 표현한 것이다. 이 용어는 '불쾌감을 주지 않는'을 뜻하는 'bieder'와 독일에서 흔한 성姓인 'Meier'를 합성해서 만든 말이다.

1

빅 볼펜은 세계 최초의 일회용품이며 텔레비전에 연속 광고를 내기 시작한 초창기 상품 중 하나다.

2

Max Bill 막스 빌 1908~1994

막스 빌은 스위스의 건축가였는데, 화가, 디자이너 그리고 조각가로도 활동했다. 초기에는 그가 공부했던 바우하우스Bauhaus의 영향을 많이 받았으나, 그의 작업들은 스위스 스타일의 엄격한 미니멀리즘에 더 가까웠다. 1949년부터 스위스 공작연맹Swiss Werkbund을 위한 '굿 디자인Gute Form' 공모전을 운영했고, 1951년부터 1956년까지 자신이 교사校舍를 디자인한 울름 조형대학Hochschule für Gestaltung의 교장으로 재직했다. 대표적인 디자인으로는 융한스Junghans사를 위한 벽시계(1957), 그리고 몇몇 전기 제품들(1958)을 들 수 있으나 독창적인 디자인으로 디자인 분야에 기여한 바는 극히 미미하다. 그보다는 바우하우스의 원리를 국제적으로 설파함으로써 디자인사에 더 큰 족적을 남겼다. 1950년대에 교육받은 많은 디자이너들에게 막스 빌은 완벽한 영웅이었다.

Bibliography <Max Bill: Oeuvre 1928~1979>, exhibition catalogue, Paris-Grenoble, 1969-1970.

Misha Black 미샤 블랙 1910~1977

미샤 블랙은 1944년 밀너 그레이Milner Gray와 함께 영국 최초의 디자인 컨설턴트 회사인 디자인 리서치 유니트Design Research Unit(DRU)를 설립했다. 블랙은 러시아에서 태어나 런던에서 사망했으며, 폴 레일리Paul Reilly는 그를 "점잖은 양복을 입은 급진파"라고 일컬었다. 그의 주된 관심 영역은 전시 디자인이었으며, 종종 정보부 Ministry of Information를 위한 디자인 작업을 하기도 했다. 1946년에 개최된 <영국은 할 수 있다Britain Can Make It>전과 1951년의 '영국 페스티벌Festival of Britain' 전시에서 중요한 역할을 수행했다. 그러나 그가 가장 크게 공헌한 바는 영국 왕립미술대학Royal College of Art의 산업 디자인과 교수로서의 역할이었다. 산업 디자인의 실용적인 측면을 강조했던 그는 그간의 디자인 교육에서 문제되어온 디자인과 공학 간의 장벽을 허무는 데 크게 일조했다.

Bibliography John and Avril Blake, <The Practical Idealists>, Lund Humphries, London, 1969.

John Blatchley 존 블래츨리 1913~

블래츨리는 크루Crewe에 위치한 롤스로이스Rolls-Royce사의 수석 스타일리스트였다. 그는 1950년 엔지니어 해리 번든Harry Vernden과 함께 '조용한 스포츠카'를 디자인할 것을 지시받았고, 그 결과로 '1052 R-type 컨티넨털'이 탄생했다. 이 모델에서 눈에 띄는 부분은 할리 얼 Harley Earl이 디자인한 시보레Chevrolet사의 1949년형 '플리트라인 Fleetline'을 이상하게 변형한 유선형의 후면부fastback였다. 뒤 유리창 부분이 수직으로 내려온 노치백notchback 스타일의 블래츨리 디자인은 후에 롤스로이스사의 1955년형 '실버 클라우드Silver Cloud'와 벤틀리Bentley사의 'S-type'에도 적용되었다. 그는 건축적 비례를 사용한 완벽한 신고전주의 스타일에 날렵한 선을 도입했고, 또 헤드라이트 디자인을 자동차 디자인에 포함시켰다.

3

1: 비알레티의 '모카익스프레스'와 빅Bic의 일회용 볼펜, 일회용 면도기의 대비는 영원한 완벽성과 찰나의 완벽성이라는 산업적 가능성의 두 극단을 잘 보여준다.
2: 막스 빌이 디자인한 6회 밀라노 트리엔날레Triennale의 스위스 전시관, 1936년

3: 막스 빌의 '융한스 모델 32/0389' 시계, 1957년. 타협 없는 미적 엄격함을 보여준다.
4: 존 블래츨리의 벤틀리 'S1' 컨버터블 승용차, 1959년. 신사다운 권위를 드러내는 디자인이다.

4

BMW

BMW(바이에른 자동차공업사Bayerische Motoren Werke)의 전신인 바이에른 항공공업사Bayerische Flugzeug Werke는 카를 라프Karl Rapp가 1916년 뮌헨에 설립한 비행기 엔진 제조업체였다. 당시 뮌헨은 미술 수준이 상당히 높았다. 러시아 화가 바실리 칸딘스키Wassily Kandinsky가 1911년 '푸른 기수Blaue Reiter' 모임에 합류하기 위해 뮌헨에 왔고, 나움 가보Naum Gabo와 알렉세이 폰 야블렌스키Alexei von Jawlensky는 이미 뮌헨에 머물고 있었다. 또한 R. 피페르 베를라크Piper Verlag는 빌헬름 보링거Wilhelm Worringer의 미술 관련 저작들을 열심히 출판하고 있었고, 그 책들은 추상미술의 성립에 큰 영향을 끼쳤다.

그러나 뮌헨의 화랑에 걸린 어떤 미술 작품도 BMW의 첫 번째 오토바이가 이룬 성취에는 미치지 못했다. BMW의 수석 디자이너 막스 프리츠Max Friz가 디자인한 'R32'가 바로 그것이다. 8.5마력의 플랫-트윈flat-twin 엔진(두 개의 실린더를 지면과 평행하게 눕힌 상태로 배치한 내연기관-역주)과 구동축이 장착된 이 오토바이는 바우하우스Bauhaus의 디자인 원리가 그대로 적용된 듯하다. 엄격한 격자 구조 안에서 각 부품이 치밀하게 조합된 이 오토바이는 그야말로 잘 짜인 걸작이었다. 'R32'로 인해 BMW가 생산하는 오토바이들은 영속적인 형태 구조를 띠게 되었는데, 이는 사물에 추상적이면서 영속하는 본질이 있다고 주장한 독일 하우프트포르멘Hauptformen 교육 이론의 흥미로운 실증 사례였다.

획기적인 오토바이 'R32'의 탄생 5년 후, BMW는, '딕시Dixi'라고도 알려진 '오스틴Austin 7' 자동차를 하청받아 생산하고 있던 아이제나흐 자동차공업사Fahrzeugfabrik of Eisenach를 인수·합병하여 자동차를 만들기 시작했다. 1937년형 'BMW 328'은 제2차 세계대전 이전에 생산된 가장 유명한 스포츠카였다. BMW는 1938년 유럽 최초로 회사 내에 디자인 부서를 만들었고, 이 부서가 제2차 세계대전 이전에 수행한 유일한 프로젝트가 바로 밀레 미글리아Mille Miglia(1927~1957년 사이에 개최된 이탈리아의 자동차 경주대회-역주)를 위해 특별 제작한 '328 시리즈'였다. 빌헬름 마이어후버Wilhelm Meyerhuber가 디자인했고, 밀라노의 카로체리아 투어링Carrozzeria Touring에서 만든 '328' 시리즈는 재규어Jaguar 'XK120' 디자인의 원천이 되기도 했다.

제2차 세계대전 후 BMW는 잠시 미국과 이탈리아 자동차의 디자인 경향에 한눈을 팔았다. 피닌파리나Pininfarina는 BMW가 만든 전후 최초의 세단형 자동차인 '501'을 디자인했고, 가장 드라마틱한 BMW 자동차로 일컬어지는 알브레히트 폰 괴르츠Albrecht von Goertz의 '507' 스포츠카는 할리 얼Harley Earl의 스타일을 차용했다. '501' 모델의 대량 생산용 차량은 '바로크의 천사Baroque Angels'라고 알려질 정도였다. 그러나 라인 강의 기적Wirtschaftswunder 시기에 가장 눈이 띄었던 모델은 '버블카bubble cars'로 알려진 '클라인바겐Kleinwagen'이다.

1960년대에 들어 에버하르트 폰 퀸하임Eberhard von Kuenheim은 BMW의 첫 '고급형executive' 자동차인 1961년형 '노이에 클라세Neue Klasse'를 필두로 회사를 재건했다. 이 시기에 빌헬름 호프마이스터Wilhelm Hofmeister는 BMW만의 영속적인 스타일 언어를 창출했다. 이로써 보수적이면서도 세련된 기술력 그리고 보수적이면서도 공격적인 디자인을 사용하여, BMW는 자동차 시장에서 확고한 위치를 확보했다. BMW 자동차를 그저 쓸모 있고 효율적인 기계의 수준을 넘어서 상쾌함, 젊음, 성공을 상징하는 표상으로 만들어낸 강력하고 공격적인 마케팅 전략 역시 제품의 우수한 이미지를 강화시켰다.

폴 브락Paul Bracq, 클라우스 루테Claus Luthe 그리고 최근 들어 미국인 크리스 뱅글Chris Bangle의 지휘로 만들어진 자동차 디자인들 또한 BMW의 이미지를 공고히 했다. 차 허리의 주름선, 탐색견 같은 앞코, 콩팥 모양의 공기 흡입구, 그리고 특히 강철 탄환과 같이 매끄럽게 깎인 안정된 외양 등이 최근 BMW 자동차 디자인의 특징이다. 자동차 산업계에서 BMW는 시각적인 강점을 살려 상업적인 성공을 이룬 대표적인 사례다.

Cini Boeri 치니 보에리 1924~

치니 보에리는 1951년 밀라노 폴리테크닉Milan Polytechnic의 건축과를 졸업했다. 마르코 자누소Marco Zanuso의 디자인 사무실에서 처음 일을 시작한 그녀는 1963년까지 그곳에서 근무했다. 아르플렉스Arflex사와 놀Knoll사를 위한 가구, 그리고 스틸노보Stilnovo사와 아르테루체Arteluce사를 위한 조명 기구를 디자인했다. 그녀의 '스트립스Strips' 의자 세트는 1979년 황금컴퍼스Compasso d'Oro상을 수상했다.

1: BMW의 로고는 항공기의 프로펠러로부터 영감을 받아 디자인한 것이다. BMW가 생산했던 항공기 엔진은 회사를 성공으로 이끈 견인차 역할을 했다.

2: 'BMW 2000', 1968~1971년. 이 차는 성공의 상징물이자 BMW식 디자인의 완벽한 구현이었다.

3: 치니 보에리가 놀사를 위해 디자인한 '브리거디어Brigadier' 소파, 1977년.

4: '르노 5'의 실제 모습과 '르노 5'의 점토 축소 모델을 제작하고 있는 미셸 부에의 모습, 1972년. '르노 5'는 이시고니스Issigonis의 초소형 자동차 '미니' 모델을 프랑스에 맞게 재해석한 것이었다. 조잡한 '르노 4L'을 기초로 삼았음에도 '르노 5'는 매우 세련된 디자인에, 해치백 스타일을 선구적으로 도입한 자동차였다. 1984년 후속 모델이 출시되어 단종될 때까지 '르노 5' 시리즈는 외형에 아무런 변화도 없었다. '르노 5'는 부에의 독창적인 아이디어가 만든 자동차 디자인의 진화였다.

1

2

Rodolfo Bonetto 로돌포 보네토 1929~1991

로돌포 보네토는 토리노에 위치한 피닌파리나Pininfarina의 자동차 디자인 스튜디오에서 일을 시작했고, 1958년 자신의 회사를 설립해 브리온베가BrionVega, 드리아데Driade, 보를레티Borletti, 올리베티Olivetti, 피아트FIAT 등을 위한 디자인을 했다. 1964년 그가 디자인한 탁상용 시계 '스페리클록Sfericlock'이 황금컴퍼스Compasso d' Oro상을 수상했는데, 그 즈음 보네토는 울름 조형대학Hochschule für Gestaltung에서 학생을 가르치고 있었다. 베글리아-보를레티Veglia-Borletti와 함께 보네토는 자동차의 계기 디자인에 주력했고, 그러한 관심이 발전하여 1977년에 '피아트 131 슈퍼 미라피오리Super Mirafiori'의 실내를 완전히 재디자인했다. 이 작업에서 그는 매우 세련되고 안정된 방식으로 통째로 찍어낸 플라스틱을 사용했다.

Bibliography Anti Pansera & Alfonso Grassi, <Atlante del design italiano>, Fabbri, Milan, 1980.

Borax 보랙스

보랙스는 제2차 세계대전 전후에 일부 미국 상품이 보여준 대중적 스타일을 경멸의 어조로 부르는 용어다. 이 스타일은 약화된 아르 데코Art Deco와 유선형 스타일에서 비롯된 것으로, 기능을 거의 무시하고 표현적인 요소를 강조했다. 주로 값싼 가구와 가정용품에 사용되었다.

Bibliography Edgar Kaufmann, 'Borax, or the chromium-plated calf', <Architectural Review>, London, August 1948, pp. 88~93.

Michel Boué 미셸 부에 1936~1971

미셸 부에는 경이적인 성공을 거둔 오직 하나의 자동차 디자인으로 이름을 알렸다. 1972년에 출시한 그의 '르노Renault 5' 자동차는 프랑스 역사상 가장 많이 팔린 차이며, 문이 두 개인 차가 이러한 성공을 거둔 것 역시 사상 처음이자 마지막이었다. '르노 5'가 이전의 차들에 비해 기술적으로 탁월한 것도 아니었다. 이 차는 구형 '르노 4'의 기계를 기본으로 하고, 여기에 부에가 멋지고 우아한 차체를 얹어 탄생시킨 것이다. BMC의 '미니Mini'가 초소형 자동차 유형을 창조했다면, 부에의 '르노 5'는 그것을 발전시켜 '슈퍼미니supermini' 급의 시장을 창출했고 모든 제조업체들은 그로 인해 피나는 경쟁을 해야 했다.

'르노 5'의 성공은 훌륭한 디자이너뿐만 아니라 훌륭한 경영자가 있었기에 가능했다. 1967년, 부에는 기존에 관심의 대상이 아니었던 청년층과 여성층을 목표로 새로운 시장을 개척하기 위한 르노의 새로운 모델로 해치백hatch-back 스타일(뒷좌석과 트렁크의 공간이 하나로 트여 있는 스타일-역주) 자동차를 디자인하라는 지시를 받았다. 이틀 만에 부에는 '르노 5'의 디자인을 완성했고, 곧바로 경영진의 승인을 받았다. 당시 르노의 수석 엔지니어였던 이브 조르주Yves Georges는 다음과 같이 말했다. "정말 굉장한 일이었다. 보통 다른 자동차 회사의 경영진들은 디자인 수정 작업을 재차, 삼차 요구하기 마련이다. 게다가 여러 사람들이 제각각 스타일링에 관한 조언을 해댄다. 결과적으로 최종 디자인은 처음보다 못하기 일쑤다. 그런데 '르노 5'는 그런 일이 벌어지지 않았다. '르노 5'는 손상되지 않은 완전한 디자인으로 후속 수정 작업이 전혀 필요하지 않았다. 레오나르도 다 빈치나 피카소도 아마 사람들이 자신의 작품 주위를 서성대며 참견하는 것을 원치 않았을 것이다. 자동차 디자이너들도…… 마찬가지다." 1984년까지 르노는 모두 450만 대의 '르노 5' 시리즈를 판매했다. 하지만 부에는 그 출시조차 보지 못하고 눈을 감았다. 1971년 그는 35세의 나이에 척추암으로 사망했다.

1972년에 출시된 부에의 '르노 5'는 프랑스 역사상 가장 많이 팔린 자동차로, 문이 두 개인 차로서는 유례 없는 대성공을 거두었다.

Pierre Boulanger 피에르 불랑제 1886~1950

프랑스의 자동차 엔지니어 피에르 불랑제는 원래 미슐랭Michelin 타이어 회사의 직원이었다. 그러다 1935년 이 회사가 적자에 허덕이던 자동차 제조업체 시트로엥Citroën 을 인수하자 그리로 옮겨가 명차로 이름을 날린 '2CV', '트락시옹 아방Traction Avant' 그리고 'DS'의 개발을 이끌었다.

브락이 디자인한 'BMW 5' 시리즈의 1세대 디자인은,
거의 30여 년 동안 중산층용 자동차의 기준이 되었다.

Paul Bracq 폴 브락 1933~

브락은 보르도Bordeaux에서 태어나 화가 수업을 받은 후 파리에 있던 필리프 샤르보노Philippe Charbonneaux의 디자인 사무실에 들어갔다. 이후 1957년 독일 메르세데스-벤츠Mercedes-Benz의 디자인 스튜디오로 자리를 옮기고, 1963년에 출시된 일명 '탑 모양 지붕pagoda roof'이라고도 불리는 '230SL'을 디자인했다. 브락은 프랑스로 돌아가 1967년부터 1970년까지 브리송 & 로츠Brisson & Lotz사에서 일했고, 그곳에서 로제 탈롱Roger Tallon의 TGV 프로젝트에 영향을 미쳤다. 그러다 1970년 빌헬름 호프마이스터Wilhelm Hofmeister의 후임으로 BMW의 디자인 책임자가 되었다. 그가 디자인한 'BMW 5' 시리즈의 1세대 디자인은 거의 30여 년 동안 중산층용 자동차의 기준이 되었다. 1974년 그는 푸조Peugeot로 옮겨갔다.

1

Constantin Brancusi 콘스탄틴 브랑쿠시 1876~1957

브랑쿠시는 순수미술을 했던 조각가이지 디자이너가 아니다. 하지만 그의 매우 개념적이면서 아주 뛰어난 추상 형태들은 엘버트 루탄Elbert Rutan의 항공기가 그러하듯이, 디자이너에게 영감의 원천이 되었다. 브랑쿠시와 연관된 다음의 일화는 20세기의 미술, 디자인, 산업 간의 혼돈스러운 관계를 잘 드러낸다. 1926년 미국의 사진가 에드워드 스타이켄Edward Steichen은 브랑쿠시의 황동 조각상 '공간 속의 새 Bird in Space'를 미국으로 들여오려고 했는데, 통관 과정에서 높은 관세가 부과되었다. 1922년에 개정된 미국 관세법 339조에 따르면 '금속 제품'은 40%의 관세를 물어야 했다. 그러나 같은 법 1704조에 의하면 예술품은 면세였다. 브랑쿠시는 유명 변호사 모리스 J. 스파이서Maurice J. Speiser를 고용했다. 스파이서는 파리에서 에즈라 파운드Ezra Pound나 어니스트 헤밍웨이Ernest Hemingway를 만난 경험이 있어서 모더니즘Modernism에 대한 지식이 어느 정도 있었던 사람이었다. 브랑쿠시와 스파이서는 미국 관세법원 제3지원에서 열린 1928년 11월 26일자 공판에서 승소 판결을 받았다. 미국 관세청은 브랑쿠시의 추상미술 작품을 비행기 프로펠러의 모델로 오인했다는 것이 나중에 알려졌다.

1

1: 'BMW M1'을 위한 폴 브락의 스케치,
1975년경. 1974년의 'BMW 5'(사진)는
완전히 새로운 자동차였지만 디자인은
'노이에 클라세Neue Klasse' 시리즈의
미학적·실용적 스타일을 담고 있었다.
2: 콘스탄틴 브랑쿠시의 조각작품
'공간 속의 새(또는 노랑 새Yellow Bird),'
1923~1924년. 눈부실 만큼 우아한
브랑쿠시의 조각들은 미술과 제품 디자인
사이를 넘나드는 작업이었다.
예컨대 미국 관세청은 이 조각품을
산업용 화물인 줄 알고 세금을 부과했다.

2

Branding 브랜딩

과거에는 보이지 않는 사업상의 가치를 '평판good-will'이라 불렀다. 이 말을 현대적으로 바꾸면 '브랜드 가치'가 될 것이다. 브랜드 가치란 성공한 상품에 대한 연상과 기대치를 합한 것이라고 할 수 있다. 예를 들어 각 제조업체의 여러 치약 사이에 기술적인 차이가 거의 없어짐에 따라 이제는 광고를 통해 끊임없이 각인되는 치약의 '브랜드'가 소비자의 선택을 좌우하게 되었다. 자동차의 경우에도 기술적 격차가 점점 더 줄어들어 기술보다 이미지가 더 중요한 경쟁 요소로 부각되고 있다. 그러다 보니 '브랜딩'의 마법이 이제 디자인에 관한 논의의 대부분을 지배하게 되었다.

장수 기업들은 모두 브랜딩에 많은 힘을 쏟았다. AEG사는 브랜딩을 통해 회사를 은유적으로 표현하는 일이 얼마나 중요한지를 일찌감치 간파한 제조업체였다. 미슐랭Michelin 형제가 진행한 작업들 역시 매우 좋은 사례다. 그들은 회사의 제품, 건물, 그래픽, 광고까지 모든 것을 통합적으로 이해했다. 1898년에 첫선을 보인 미슐랭의 '타이어맨Bibendum' 심벌은 회사가 오로지 타이어만 만드는 것이 아니라 예술이나 여행과 같은 삶의 보다 섬세한 부분에도 기여한다는 사실을 잘 대변했다. 미슐랭은 자동차를 운전하는 즐거움과 맛있는 것을 먹는 즐거움 간의 연관성을 최초로 인지한 회사이며, 지금도 음식점 가이드북과 여행 지도를 훌륭하게 만들어 그 연결성을 지속시키고 있다. 그리하여 '미슐랭'이라는 말은 이제 혁신적인 타이어 제조 기술을 의미할 뿐만 아니라 좋은 호텔과 좋은 음식점을 뜻하는 말이 되었다.

잉골슈타트Ingolstadt에 위치한 아우디Audi의 본사에 가면 그곳의 수석 디자이너가 '아우디 브랜드 그룹Audi Brand Group'이라고 적힌 명함을 준다. 거리의 자동차들은 대부분 폭스바겐Volkswagen이지만, 아우디의 브랜드 가치는 아우디 자동차를 더욱 눈에 띄게 만들어주었으며, 또 비싼 가격을 정당화해주었다. 이미지를 연상시키고 이미지에 기대를 품게 만드는 브랜드 가치는 회사의 독특한 아이덴티티, 엄청난 광고량, 일관된 홍보…… 그리고 물론 제품의 우수한 질을 통해 구축된다.

화가 피카소의 일생은 브랜드가 어떻게 작동하는지, 즉 이미지가 미디어, 돈, 의미와 어떻게 결합하는지를 분명하게 보여주는 사례다. 피카소의 원래 이름은 Pablo Diego Jose Francisco De Paula Juan Nepomuceno Maria de los Angeles Remedios Cipriano dela Santisima Trinidad Ruiz Picasso였다. 그는 이름의 사용부터 재빠르게 브랜드 전략을 세웠다. 처음에는 아버지의 이름을 딴 'P. Ruiz'라는 서명을 그림에 써 넣었다. 그러다가 어머니의 처녀 시절 성을 덧붙여 'P. Ruiz Picasso'는 서명을 사용했고, 그것이 줄어 'P. R. Picasso'가 되었다. 1902년 '피카소Picasso'라는 브랜드가 론칭된 것이다.

처음에 피카소를 유명하게 만든 것은 물론 그의 훌륭한 작품이었다. 그러나 나중에는 그가 가진 부 자체가 그를 매혹적으로 만들어주었다. 그는 28세에 경제적으로 독립했는데, 죽기 직전에 아마도 500개가 넘는 자신의 그림을 소유하고 있었을 것이다. 현재의 가치로 따지면 최소한 7000만 달러는 될 것이다. 피카소는 늘 그림의 생산량과 유통량을 조절했다. 존 버거John Berger의 《피카소의 성공과 실패Success and Failure of Picasso》(1965)에 따르면 피카소는 "시장에 작품이 넘치지 않도록 적당량을 내놓아야 한다는 사실"을 잘 알고 있었다. 그는 유니레버Unilever(브랜딩 전략으로 유명한 생활용품 회사—역주)도 부러워할 만한 놀라운 제품 전략을 구사하고 있었던 것이다. 피카소는 본능적으로 브랜드 관리의 비법을 이해하고 있었던 것으로 보인다. 그는 "사실 나는 화가가 되고 싶었다. 그러나 지금은 '피카소'가 되어버렸다"라고 말했다. 그에게는 인생의 모든 과정이 계산되고 기획된 것이라 해도 과언이 아니다. 그가 고향인 말라가Malaga나 또는 라 코루나La Coruna에 살았다면, 아니 바르셀로나에 머물렀다고 해도 결코 그렇게 유명해질 수 없었

을 것이다. 피카소는 파리로 갔다. 그는 신세대 개인 수집가들이 몰려 있는 파리 미술 시장이 가진 가능성을 꿰뚫어 보았다. 그가 파리에 가서 처음 한 일은 브랜드 관리자들이 '벤치마킹'이라고 부르는 일, 즉 시장을 선점하고 있는 주도자들을 흉내 내보는 것이었다. 그래서 파리에서 그린 피카소의 초기 작들은 피사로Pissarro, 툴루즈 로트레크Toulouse-Lautrec, 세잔Cezanne, 드가Degas와 같은 당시 시장 주도자들의 그림과 많이 닮아 있다.

그러나 피카소는 그만의 제품 개발 프로그램을 가지고 있었기 때문에 모방에 머무르지 않을 수 있었다. 흔히 약 50년 전에 디트로이트(미국 자동차 공업의 중심지—역주)에서 매년 새로운 모델을 출시하는 제품 전략이 시작되었다고 말한다. 그러나 그보다 일찍 피카소는 새로운 스타일을 만들어냄으로써 수요를 창출하는 전략을 구사했다. 그의 스타일이 청색 시대에서 장미의 시대로, 또 큐비즘으로 옮겨갈 때마다 수집가들은 충실하게 그 뒤를 따랐다. 애플Apple사가 새로운 제품을 내놓아도 여전히 예전 모델에 대한 수요가 남아 있듯이, 피카소의 까다로운 품질관리는 모든 스타일에 시장이 계속 반응하도록 만들었다. 비평가 조르주 베송Georges Besson은 피카소를 "여러 사람을 합친 것만큼이나 에너지가 넘치는 사람"이라고 평했다.

조금 기이하거나 또는 굉장히 앞선 제품을 받아들이게 하려면 입에서 입으로 구전되는 평판이 매우 중요하다는 사실을 어느 누구보다도 먼저 알아차린 피카소는 인간관계망을 단단히 만들었다. 그의 브랜드 가치는 그가 관리하는 비평가와 화상들에 의해 계속해서 높아졌다. 그리고 화상 앙브루아즈 볼라르Ambroise Vollard나 폴 뒤랑-뤼엘Paul Durand-Ruel, 글쟁이 아폴리네르Apollinaire나 거트루드 스타인Gertrude Stein은 피카소로부터 끊임없이 공짜 선물을 받았다. 피카소는 짧으나마 조르주 브라크Georges Braque와 전략적 합병을 했지만, 개인적으로 시장 점유율을 높여야 할 필요가 있거나 브라크의 굼뜬 행동이 사업 성장에 방해가 될 때에는 자사 주식을 매점했다. 심지어 큐비즘 제품을 브라크와 함께 출시할 때에도 피카소의 화상 대니얼-헨리 칸바일러Daniel-Henri Kahnweiler는 피카소의 제품을 브라크의 것보다 네 배나 비싼 값에 팔았다.

피카소는 불분명한 신비주의자가 아니었다. 그는 자신의 브랜드 이미지를 의식적으로 철저하게 관리했다. 합작 연극 사업이 몇 개 있기는 했지만 사업의 다각화도 그래픽과 도자기로 철저하게 제한했고, 로베르 두아노Robert Doisneau, 만 레이Man Ray, 어빙 펜Irving Penn과 같은 당대 유명 사진가들에게만 사진 찍는 일을 허락했다. 일곱 명의 여성들이 그의 방탕함에 대한 악명을 높여 '나쁜 평판은 누구도 해치지 않는다'는 속담을 증명해 보였다. 그는 언론 매체에 대한 홍보 활동 역시 중요하게 여겼다. 피카소의 교묘한 미디어 조작으로 '게르니카Guernica'는 20세기의 가장 유명한 그림이 되었다. 이러한 보도 전략들은 매우 효과적이어서 피카소가 죽고 20년이 흐른 후에 실행된 국제적인 설문 조사에서도 84%의 응답자가 피카소라는 브랜드를 잘 알고 있을 정도였다. 이 수치는 당시 미국 대통령의 브랜드 인지도보다도 더 높은 것이었다.

조르주 브라크는 그의 전 동업자였던 피카소의 냉혹하면서도 독창적인 재능에 절망해서, 그리고 조금은 그의 성공에 질투가 나서 이렇게 말했다. "피카소는 과거에는 훌륭한 화가였다. 그러나 지금은 그저 천재일 뿐이다." 오늘날에는 '천재'의 자리에 '브랜드'를 넣으면 된다.

Bibliography Bernd Kreuz, <The Art of Branding>, Hatje Cantz Verlag, Ostfildern-Ruit, 2003/ Wally Olins, <On Brand>, Thames & Hudson, London, 2003.

3

3: '타이어맨Bibendum'은 타이어 더미로부터 영감을 받아 만든 것이다. 이 가상의 캐릭터는 시인 호라티우스 Horace의 "이제 신나는 리듬에 맞춰 춤추며 마실 시간Nunc est bibendum, Nunc pede libero puisunda tellis"이라는 라틴어 경구를 따서 이름 지어졌다. 스스로에게 미스터 오갈롭O'Galop이라는 브랜드를 붙인 마리우스 로실롱Marius Rousillon이라는 사람이 1898년에 이 캐릭터를 디자인했다.

4: 화가 파블로 피카소의 인물 사진, 1956년 9월 11일, 프랑스 칸Cannes.

4

Marianne Brandt 마리안네 브란트 1893~1993

독일에서 태어난 마리안네 브란트는 빌헬름 바겐펠트Wilhelm Wagenfeld와 함께, 바우하우스Bauhaus 금속 공방 출신 중 가장 이름이 알려진 인물이다. 당시의 바우하우스 금속 공방은 라슬로 모호이-너지Laszlo Mohoy-Nagy가 이끌고 있었다. 브란트의 작업 결과물은 모두 공예품이었고, 산업 디자이너로서의 자질도 부족했지만 그녀가 만든 가정용 금속 제품은 기하학적 순수함을 바탕으로 한 디자인 미학을 잘 표현한 것들이었다. 그녀가 디자인한 주전자는 순수한 형태를 과시적으로 사용하는 바우하우스의 혈통을 따르고 있다.

Bibliography Hans Maria Wingler, <The Bauhaus>, MIT, Cambridge, Mass., 1969.

Andrea Branzi 안드레아 브란치 1938~

피렌체의 건축가 안드레아 브란치는 1960년대 아키줌Archizoom의 일원이었으나, 급진적인 디자인에 대한 관심이 식자 밀라노로 근거지를 옮겼다. 그는 1979년 스튜디오 알키미아Studio Alchymia와 함께 일했고 멤피스Memphis의 가구 디자인 작업에 참여하기도 했다.

Bibliography Andrea Branzi, <The Hot House>, MIT, Cambridge, Mass., 1984.

Braun 브라운

1951년 아르투르 브라운Artur Braun(1925~)은 프랑크푸르트에서 일가족이 경영하던 작은 라디오 회사를 인수했다. 이렇게 시작된 브라운사는 제2차 세계대전이 끝나고 국가 재건 사업이 진행 중이던 시기에 가정용 전기 기구 쪽으로 사업을 다각화했다. 아르투르 브라운은 동생 에르빈Erwin과 함께 제품 디자인에 관심을 쏟았다. 그러한 도전으로 말미암아 아르투르 브라운은 독일이 '경제 기적'을 이루는 데 동참할 수 있는 좋은 기회를 얻었다. 자신의 목표를 달성하기 위해, 그는 울름 조형대학 Hochschule für Gestaltung 출신인 프리츠 아이힐러Fritz Eichler, 한스 구겔로트Hans Gugelot, 오틀 아이허Otl Aicher를 고용했고, 후에 디터 람스Dieter Rams까지 끌어들였다.

오디오, 면도기, 조리 기기 등을 디자인한 이들은 기하학적 단순함과 품질의 완성도를 갖춘, 시각적으로 세련된 이미지를 전개해갔다. 그들의 딱딱하면서도 세련된 디자인은 1955년 뒤셀도르프의 라디오 전시회 Radio Show에 공개되면서 커다란 반향을 불러일으켰다. 바우하우스 Bauhaus의 지도자들은 예술과 산업의 통합 그리고 합리적이고 현대적인 제품 디자인을 강조했으나, 실제로 바우하우스에서 만들어진 모든 결과물은 공예적인 방식으로 생산되었다. 합리적이면서 장식이 없는 디자인 제품의 산업 생산이라는 목표를 달성한 것은 바로 프랑크푸르트의 전기 제품 회사, 브라운이었다. 그리고 브라운은 '굿 디자인Gute Form'과 동의어가 되었다.

그러나 브라운사의 탁월한 디자인 경영이 상업적인 성공으로 이어지지는 않았다. 브라운 제품의 신중함과 절제된 엄격함을 고수하기 위해서는 별도의 디자인 비용이 들어가야만 했는데, 브라운사의 엔지니어들은 이를 '람스 할증료'라고 불렀다. 결국 브라운사는 1967년 미국의 질레트 Gillette사에 매각되었고 이후 회사의 디자인 아이덴티티도 조금씩 희석되었다. 그러나 브라운 스타일은 여러 나라에 오랫동안 깊고 큰 영향을 끼쳤는데, 특히 일본의 경우 더욱 그러했다. 미국의 언론가 리처드 모스 Richard Moss가 <산업 디자인Industrial Design>(1962, 11월호)에 쓴 글 중에서 브라운사의 업적을 매우 잘 함축하고 있는 다음과 같은 문장을 찾아볼 수 있다. "탁상용 선풍기에서부터 믹서에 이르기까지 브라운사의 모든 제품은 한 가족과 같다. …… 그 안에는 세 가지의 디자인 원칙이 있는데, 질서와 조화 그리고 경제성이다."

Bibliography Wolfgang Schmittel, <Design: Concept, Form, Realisation>, ABC, Zürich, 1977/ Inez Franksen et al., 'Design: Dieter Rams &', exhibition catalogue, IDZ-Berlin, 1982.

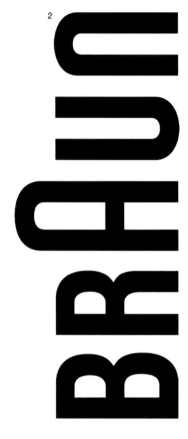

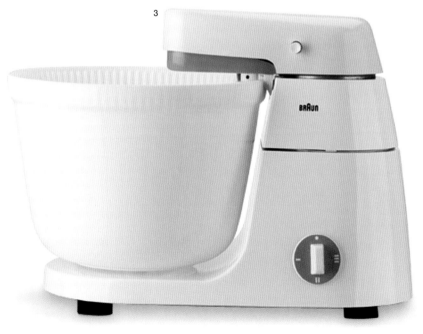

1: 마리안네 브란트.
2: 브라운사의 디자인은 전후 새로운 독일의 '경제 기적'을 잘 보여준다. 독일의 경제 기적시기는, 바우하우스의 디자인 원리가 사회적 민주주의를 추구했음을 입증했다.

3: 칼 브리어의 크라이슬러 '에어플로' 1935년형. 도전정신이 강했던 월터 크라이슬러가 촌스러운 미국 소비자들에게 보다 세련된 자동차를 선사하고자 시도한 모델이었다. 브리어가 공기역학 실험 결과를 토대로 디자인한 '에어플로'는, 실상 지나치게 앞선 디자인이어서 잘 팔리지않았고 생산을 시작한 지 3년 만에 단종되었다.

Carl Breer 칼 브리어 1883~1970

칼 브리어는 크라이슬러Chrysler사의 엔지니어였다. 브리어가 근무할 당시에 사장 월터 퍼시 크라이슬러Walter Percy Chrysler는 미국 자동차 업계 10위의 자리에 만족하지 않고 미국의 500대 기업에 들어가기 위해 애쓰고 있었다. 그는 '에어플로Airflow'라는 혁신적인 신모델로 승부를 볼 생각이었다. '에어플로'는 여러 가지 측면에서 새로웠지만 특히 디자인이 매우 참신했다. 초기 모델은 대리석 무늬의 합성수지로 바닥을 깔았고, 틀로 찍어낸 천장 패널을 달았으며, 강철 파이프로 좌석을 만들었고, 세 부분으로 나뉜 범퍼를 붙여 전체적인 유선형 스타일과 잘 어울리도록 했다. '에어플로'의 이러한 디자인은 10년을 앞선 스타일이었다. 그러나 미국의 소비자들은 이 디자인을 그다지 좋아하지 않았다. 그래서 생산을 시작한 지 3년 만인 1937년에 단종되고 말았다. 그러나 브리어의 '에어플로' 모델은 이후 자동차 디자인 역사에 대단한 영향을 끼쳤다. 포드Ford와 제너럴 모터스General Motors는 그 형태를, 그리고 포르셰Porsche는 그 정신을 이어받았다. (7장의 공기역학 부분 참조)

Bibliography Howard S. Irvin, 'The History fo the Airflow Car', <Scientific American>, August 1977, pp.98~106.

4: 마르셀 브로이어의 'B5' 의자, 1926년. 철제 파이프를 이용한 캔틸레버식 의자에 대한 끊임없는 연구로 이 같은 모더니즘의 고전, '바우하우스' 의자가 탄생되었다. 'B5' 의자는 처음에는 베를린의 토네트 모델 Thonet Mobel사가, 그 후에는 토네트Thonet사가 생산했다.

5: 브로이어의 자화상.

Marcel Breuer 마르셀 브로이어 1902~1981

마르셀 브로이어는 헝가리의 페치Pecs에서 태어나, 빈 미술학교 Vienna Academy of Art에서 공부했다. 동유럽 저개발국 출신의 많은 건축가와 디자이너들이 그랬듯이 브로이어도 독일의 새로운 미술학교, 바우하우스Bauhaus에 매혹되어 발터 그로피우스Walter Gropius의 학생이 되었다. 바우하우스가 데사우Dessau에 있던 시절, 그는 매우 촉망받는 신예였다.

브로이어의 가장 유명한 디자인은 1925~1928년 작 캔틸레버 강철 파이프 의자인데 이것은 바우하우스의 선생과 학생들이 함께 진행했던 실험적인 집짓기 프로젝트의 산물이었다. 브로이어가 자신의 자전거 핸들에서 아이디어를 얻어 강철 파이프를 사용했다는 일화가 있지만, 그보다는 바우하우스 부근에 있었던 옛 프러시아 귀족의 비행기 공장에서 더 큰 영향을 받았을 것으로 추측된다.

바우하우스가 나치에 의해 문을 닫게 되자 브로이어는 영국으로 건너가 잭 프리처드Jack Pritchard의 아이소콘Isokon사에서 일했다. 영국에서 그는 바우하우스에서 만든 의자의 형태를 기본으로 하면서 합판이라는 새로운 재료를 사용한 우아한 의자를 디자인했고, 이는 1936년에 생산되었다. 한편 맥스웰 프라이Maxwell Fry의 건축 사무소에서도 잠시 일을 했는데, 그때 두 사람이 힘을 합쳐 지은 국제 양식International Style의 주택들은 큰 호평을 받았다. 그러나 그는 바우하우스의 매력 때문에 동유럽을 떠났던 것처럼, 미국이라는 나라의 매력에 이끌려 영국을 떠났다. 1937년 그로피우스는 하버드의 건축대학에서 같이 일하자며 브로이어를 불렀고, 그가 하버드에서 가르친 학생들은 훗날 미국의 건축과 디자인을 이끌어가는 주도 세력이 되었다. 대표적인 인물들이 바로 I. M. 페이Pei, 폴 루돌프Paul Rudolph, 필립 존슨Philip Johnson, 엘리엇 노이스Eliot Noyes 등이다.

미국에서 브로이어는 가구 디자인보다 건축 설계 쪽의 일을 더 많이 했지만 마지막으로 바우하우스식 강철 파이프 의자를 하나 더 디자인했고, 그의 딸 프란체스카의 이름을 따서 '체스카Cesca'라고 이름 붙였다. 이 의자는 놀Knoll사가 생산하는 현대 디자인 제품 가운데 고전이 되었다. 돌이켜보면 브로이어가 디자인 분야에 공헌한 것은 새로운 재료를 다루는 미학적 방법을 찾아냈다는 데에 있는 듯하다.

Bibliography Marcel Breuer, <Marcel Breuer 1921~1962>, Gerd Hatje, Stuttgart, 1962/ <Marcel Breuer>, exhibition catalogue, Museum of Modern Art, New York, 1981.

BrionVega 브리온베가

1940년대 중반 브리온 일가는 밀라노에 라디오, 오디오, 텔레비전 제조 업체 브리온베가를 세웠다. 엔니오 브리온Ennio Brion은 이탈리아의 뛰어난 디자이너들에게 제품 디자인을 맡겼고, 브리온베가의 제품은 최고 수준의 디자인을 확보할수있었다. 브리온베가의 가장 유명한 디자인 으로는, 1966년 아킬레 카스틸리오니Achille Castiglioni가 디자인한 팝Pop 스타일의 오디오 그리고 리하르트 자퍼Richard Sapper와 마르코 자누소Marco Zanuso가 디자인한 1962년의 '도니Doney 14' 텔 레비전, 1969년의 '블랙Black 12' 텔레비전, 1965년의 경첩이 달린 라 디오등을 들 수 있다.

브리온베가는 고품질의 기술적순수주의 스타일을 창출했고, 훌륭하게 마감된 플라스틱이 이런 스타일을 가능하게 해주었다. 브리온베가의 전 자 제품들은 흔히 '달콤한 인생 la dolce vita'(페데리코 펠리니의 1960 년 영화 제목에서 유래함-역주) 시기라고 불리는 1960년대 후반에 영 화 소품으로 자주 등장했다. 브리온베가의 제품을 배치함으로써 영화는 '세련되고 현대적인' 이미지를 시각적으로 빠르게 전달할 수 있었다. 그 러나 브리온베가도 엄청난 경쟁력을 갖추고 쳐들어온 일본 제품들을 당 해내지 못했다. 카를로 스카르파Carlo Scarpa가 1970~1972년에 만 든 브리온베가 무덤은 브리온베가로 대변되는 이탈리아의 산업낙관주 의 시대의 죽음을 잘 표현한 기념물이다. 어둠침침한 색의 정사각형 콘크 리트 묘비가 있는 이 무덤은 베네치아 근처의 산 비토 달티볼레San Vito d'Altivole에 자리하고 있다.

브리온베가는 높은 품질의
기술적 순수주의 스타일을 창출했다.

Vannevar Bush 배너바 부시 1890~1974

배너바 부시는 MIT 전기공학 교수이자 정보 설계자information architect였다. 그의 박사과정 제자였던 프레더릭 터먼Frederick Terman은 실리콘밸리의 창시자가 되었다. 부시는 사실 핵무기 사용 의 강력한 지지자였지만 그보다는 1945년 〈월간 애틀랜틱Atlantic Monthly〉 7월호에 실린 '우리가 생각하는 대로As We may think'라는 글로 많이 기억된다. 그는 이미 1930년대에 '메멕스Memex'라는 개념 을 통해 데스크톱 컴퓨터가 등장할 것을 예측했다. "미래의 개인용 책상 을 한번 상상해보자. 그것은 기계화된 개인용 도서관이나 서류함 같을 것 이다. …… 우선 책상 자체는, 멀리서 조작이 가능할지도 모르지만 그래 도 하나의 가구일 것이다. …… 책상 위에는 비스듬히 기울어진 반투명의 스크린이 있을 것이고, 스크린에는 자료들이 읽기 편하게 투사될 것이다. 그리고 키보드가 있을 것이며, 버튼이나 레버 같은 것들도 달려 있을 것이 다." 감상적인 보수주의자였던 그는 나사NASA의 우주 계획에 반대하는 등 논란거리를 만들기도 했다. 그렇지만 테크놀로지가 지식을 기록할 뿐 만 아니라 지식을 확산시킬 것이라는 그의 신념이 현대 세계를 만들었다 고 해도 과언은 아니다.

Bibliography G. Pascal Zachary, <Endless Frontier: Vannevar Bush, Engineer of the American Century>, MIT Press, Cambridge, Mass., 1999.

1

2

Wallace Merle Byam 월리스 메를 바이엄 1896~1962

"다음 언덕을 넘으면 무엇이 있을지 가서 봐라." 이 바이엄의 저주는, 그의 에어스트림 트레일러를 타고 방방곡곡 떠돌기를 꿈꾸었던 미국인들을 오히려 마음 편하게 만들어준다. 바이엄은 순례자나 유목민의 기질을 타고 났다. 그의 아버지는 오리건 주의 베이커Baker로 향하는 짐수레 행렬을 이끄는 일을 했었고, 그 역시 1923년 스탠퍼드 대학의 법학과를 졸업하기 전까지 떠도는 양치기로 일했으며 바퀴가 둘 달린 트레일러에서 살았다. 그의 첫 직업은 〈로스앤젤레스 타임스Los Angeles Times〉의 카피라이터였다. 지칠 줄 모르는 발명가이기도 했던 그는 당시 널리 읽혔던 잡지 〈대중적 기계학Popular Mechanics〉에 트레일러 디자인들을 보냈다. 그가 '에어스트림Airstream'이라는 브랜드를 만든 것은 1934년의 일이고, 1936년 첫 트레일러 '클리퍼Clipper'를 생산했다. 에어스트림 트레일러 회사는 캘리포니아 반 누이스Van Nuys의 항공우주국 구역에 자리 잡고 있다. 알루미늄 재질의 '클리퍼'는 우주선의 모노코크 구조(외판으로만 외압을 견디는 구조-역주)를 사용해서 무게를 줄였고 유선형 스타일로 디자인되었다. 바이엄의 트레일러는 곧 미국 문화의 한자리를 차지하게 되었다. 바이엄은 자신이 "멋진 여행이라는 꿈을 실현시켰다"고 말했다. 미국의 소비자들이 1200달러만 지불하면 누구든 미국의 집단적 신화에 가까이 다가갈 수 있도록 만들어준 것이다.

Bibliography Richard Sexton, <American Style-classic product design from Airstream to Zippo>, Chronicle Books, San Francisco, 1987.

1: 일하고 있는 배너바 부시, 1940년대.
2: 리하르트 자퍼와 마르코 자누소가 브리온베가를 위해 디자인한 라디오, 1965년. 이탈리아 스타일이 유행한 '달콤한 인생' 시기의 뛰어난 사례.
3: 월리스 바이엄, 광고 일을 하다가 본능적으로 디자이너가 된 사람.
4: 에어스트림에서 생산한 트레일러.

CAD-CAM 캐드-캠

캐드-캠은 컴퓨터를 이용한 디자인과 제품 생산Computer Aided Design-Computer Aided Manufacture을 일컫는 말이다. 컴퓨터를 사용하기 때문에 디자인은 종이가 아닌 화면 Visual Display Unit(VDU)상에서 이루어진다. 캐드캠은 다양한 각도에서 디자인을 보거나 수정할 수 있기 때문에 디자인 과정에 엄청난 속도와 유연성을 가져다주었다. 특히 자동차나 비행기와 같은 복잡한 3차원 형상을 디자인할 때 유용하다. 토머스 헤더윅Thomas Heatherwick과 같은 가구 디자이너들은 21세기 초반에 기술적이면서 유기적으로 복잡한 형태를 디자인하기 위해 컴퓨터 모델링 기술을 도입했다.

1

CAD-CAM 캐드-캠

Santiago Calatrava 산티아고 칼라트라바 1951~

칼라트라바는 스페인 발렌시아Valencia 출신의 교량 디자이너로 건축기술학교Escuela Tecnica Superior de Arquitectura를 졸업하고 스위스로 건너가 취리히의 연방기술학교Erdgenssisches Technische Hochschule에서 공부했다. 그는 자재를 구부리고 접어서 공간 구조물을 만드는 방법을 연구하여 박사학위를 받았다. 구조물로 멋진 장관을 연출하는 일에 그는 천부적인 재능을 가지고 있었다. 1985년에 세워진 바르셀로나의 바크 데 로다Bach de Roda 다리나 1998년 아일랜드 더블린에 건설된 제임스 조이스James Joys 다리에서 그의 천재성이 여실히 드러난다. 그의 작품이 내뿜는 강렬한 아름다움은 도시 공학의 한계를 뛰어넘어 20세기 후반을 특징짓는 미학을 창출했다. 칼라트라바는 다리를 하나의 도형, 상징물, 조각 작품 또는 제품으로 변환시켰다. 그의 작품은 건축, 조각, 엔지니어링 그리고 디자인의 구분을 무색하게 한다.

Bibliography Alexander Tzonis and Rebeca Caso Donadei, <Calatrava Bridges>, Thames & Hudson, London, 2005.

Pierre Cardin 피에르 카르댕 1922~

피에르 카르댕은 1947년 크리스티앙 디오르Christian Dior가 '뉴 룩 New Look'을 발표했을 때 디오르의 의상실에서 일하고 있었다. 당시의 경험은 그의 미래에 큰 영향을 끼쳤다. 디오르의 성공에 자극을 받아 1953년 자신의 의상실을 연 카르댕은, 파리 패션계 디자이너들 중 대량 소비 시장의 문을 두드린 첫 번째 인물이 되었다. 1959년 프레타포르테 prêt-à-porte(파리 고급 기성복 패션쇼-역주)에 여성복으로 처음 진출했고 이후 재빠르게 남성복, 속옷, 침구류, 향수, 스타킹에까지 상표 등록을 마쳤다. 이로써 카르댕은 자신의 사인을 눈에 띄는 로고로 만들어 모든 생산 제품에 붙인 최초의 패션 디자이너가 되었다. 그러나 1966년 프랑스 쿠튀르couture(고급 주문복 패션계-역주)의 관리협회인 샹브르 생디칼Chambre Syndicale은 그가 일선에서 물러나도록 압력을 넣었는데, 이유는 그의 활동이 너무 여러 분야로 확장되어 쿠튀르의 정신을 훼손한다고 여겼기 때문이었다. 이후 그는 비행기나 레스토랑의 실내 디자이너 또는 무대 디자이너로 활동했다.

2

1: 1990~1997년, 산티아고 칼라트라바에 의해 탄생한 빌바오Bilbao 네르비온Nervion 강 위의 캄포 볼라틴 Campo Volatin 다리. 대담하게 휘어진 아치형 파이프 아래로 41개의 강철 지지봉이 유리 상판을 받치고 있다. 칼라트라바의 형태에 대한 지적 감수성은 브루넬Brunel(영국의 유명한 토목공학자 -역주)과 쌍벽을 이룬다.

2: 피에르 카르댕은 브랜드 개념을 확장시켰고, "스타는 자기 얼굴을 갉아먹고 사는 일종의 브랜드"라는 존 업다이크 John Updike의 경구 따위에는 결코 귀를 기울이지않았다.

Mattew Carter 매튜 카터 1937~

매튜 카터는 아마도 글꼴 디자인 역사상 가장 큰 영향을 끼친 디자이너일 것이다. 1955년에 그는 네덜란드 하를렘Haarlem에 위치한 엔스헤데Enschede 활자 주조소에서 일했고, 앤트워프Antwerp의 플란틴-모레투스Platin-Moretus 박물관에서 16세기 금속활자들을 정리하는 일을 하기도 했다. 그러다가 1960년대 초반에 뉴욕으로 여행을 갔는데 당시 세계 최고 수준이었던 미국의 그래픽 디자인, 특히 밀턴 글레이저Milton Glaser나 허브 루발린Herb Lubalin의 열정적인 작업에 빠져들었다. 그 후 영국으로 돌아와 런던 히드로Heathrow 공항을 위한 산세리프 글꼴을 디자인했다. 1974년에는 AT&T사의 전화번호부에 사용될 서체를 디자인했는데, 이때 만든 '벨 센테니얼Bell Centennial' 서체는 명료성과 가독성의 새로운 표준이 되었다. 7년 후 카터는 니콜라스 네그로폰테Nicholas Negroponte가 이끄는 유명한 미디어랩이 위치한 곳이기도 한 미국 매사추세츠 주의 케임브리지에 비트스트림Bitstream사를 설립했다. 그러나 상업적 고민들이 점차 가중되자 1991년에 창의성을 더욱 강조한 카터 & 콘Carter & Cone사를 새로이 설립했다. 1994년 마이크로소프트Microsoft사는 그에게 버다나Verdana 글꼴 디자인을 의뢰했고 이는 매우 유명한 컴퓨터용 글꼴이 되었다. 인쇄 잉크가 아닌 화면상의 화소pixel로 표시되도록 디자인한 이 글꼴은 플라즈마 화면에서 뛰어난 선명도를 지녀 영국 노팅힐의 디자인 스튜디오에서부터 중국 광저우의 거대 기업에 이르기까지 널리 사용되고 있다.

Cassandre 카상드르 1901~1968

카상드르는 프랑스의 그래픽 디자이너이자 포스터 작가인 아돌프 장-마리 무롱Adolphe Jean-Marie Mouron의 예명이다. 어머니는 러시아인, 아버지는 프랑스인이며 우크라이나에서 태어났다. 1915년에 에콜 데 보 자르Ecole des Beaux Arts와 아카데미 쥘리앵Académie Julien에서 공부하기 위해 파리로 갔다. 이후 1923년에서 1936년까지 왜건스-리츠Wagons-Lits사를 비롯한 여러 클라이언트들을 위해 매우 강렬한 포스터들을 디자인했다. 카상드르는 포스터의 모티프는 실루엣이나 과장된 픽토그램으로 단순하게 처리하면서도 주제를 언제나 우아하게 다루었다. 에드워드 맥나이트 코퍼Edward McKnight Kauffer의 포스터처럼, 카상드르의 포스터는 글자와 그림이 결합되어 전체적인 효과를 증폭시켰다. 그는 또한 드베르니 에 페뇨Deberny et Peignot 활자 회사에서 일하기도 했다.

108

¹Verdana
ABCDEFGHIJKLMNOP
QRSTUVWXYZabcdefg
hijklmnopqrstuvwxyz1
234567890!@£$%^&
*()+[]{};:'"'|,./\<>?~

L'ENREGIS

1: 매튜 카터가 디자인한 '버다나' 글꼴, 1994년. 컴퓨터 화면상에서 가독성을 높이기 위한 목적으로 디자인한 최초의 글꼴.
2: 카상드르가 디자인한 파테Pathe사를 위한 포스터, 1932년. 사이클 브릴리 언트Cycle Brilliant사를 위한 포스터, 1925년.

2

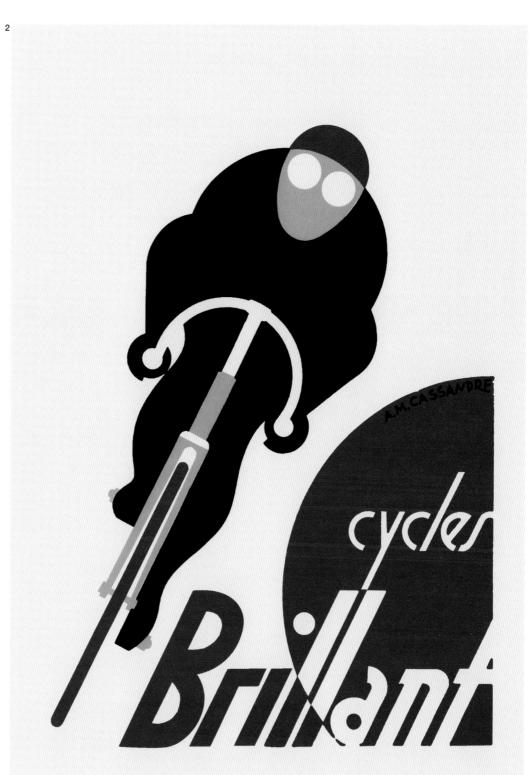

Cassina 카시나 1909~

체사레 카시나Cesare Cassina는 18세기부터 가구 산업에 종사해온 밀라노의 한 가문에서 태어났다. 의자에 천을 씌우는 가구 제작 기술을 배운 그는 1927년에 형과 함께 밀라노의 비아 솔페리노Via Solferino에서 사업을 시작한 후 1935년에 피글리 디 아메데오 카시나Figli di Amedeo Cassina라는 회사를 설립했다. 카시나는 제2차 세계대전 이전에는 특정 고객을 위한 주문생산에 주력했던 것과 달리 전후 재건기ricostruzione에는 좀 더 전위적인 디자인 실험들을 감행했다. 프랑코 알비니Franco Albini, 조 폰티Gio Ponti, 비코 마지스트레티Vico Magistretti, 마리오 벨리니Mario Bellini 등을 포함한 수많은 이탈리아 가구 디자이너들이 카시나를 위한 가구를 디자인했다. 그러나 1960년대 중반부터는 르 코르뷔지에Le Corbusier, 게리트 리트벨트Gerrit Rietvelt, 찰스 레니 매킨토시Charles Rennie Mackintosh 등이 디자인한 가구들의 복제품인 '마에스트리Maestri' 시리즈를 생산하고 있다. 그럼에도 카시나는 이탈리아에서 가장 앞선 생각을 지닌 가구 회사로 인정받고 있다.

Bibliography Pier Carlo Santini, <Gli Aanni del Design Italiano-Ritratto di Cesare Cassina>, Editrice Electa, Milan, 1981.

1: 비코 마지스트레티가 카시나사를 위해 디자인한 '신드바드Sinbad' 의자, 1982년. 런던의 어느 상점에서 발견한 승마용 모포에서 영감을 받은 마지스트레티는 철제 뼈대 위에 모포와 같은 모양을 덮어씌워 이 의자를 만들었다.

Achille Castiglioni 아킬레 카스틸리오니 1918~2002

아킬레 카스틸리오니는 밀라노 태생의 삼형제 디자이너 중 막내였다. 아킬레는 두 형들 덕분에 디자인에 관심을 갖게 되었다. 그의 두 형인 피에르 자코모Pier Giacomo와 리비오Livio는 1938년 카치아 도미니오니Caccia Dominioni의 도움을 받아 포놀라인Phonolain사를 위한 드라마틱한 플라스틱 라디오를 디자인했다. 아킬레는 1944년에 밀라노 폴리테크닉Milan Polytechnic 건축과를 졸업했으며, 1956년에 이탈리아 산업디자인협회Associazione per il Disegno Industrial의 창립 회원이 되었다. 그는 가구와 조명 기구, 전자 제품 등을 디자인해 1955년, 1960년, 1962년, 1964년, 1967년, 1979년, 1984년에 황금컴퍼스Compasso d'Oro상을 받았다. 또한 6개나 되는 작품이 뉴욕 현대미술관Museum of Modern Art에 소장되었다. 유명한 디자인으로는 자노타Zanotta에서 생산된 무릎 꿇은 형태로 다리가 구부러진 스툴이나 플로스Flos사를 위해 디자인한 '아르코Arco' 조명등이 있다. 제2차 세계대전 이후 카스틸리오니는 이탈리아의 디자이너들 중 가장 많은 디자인을 생산했다. 마르셀 뒤샹Marcel Duchamp의 '레디메이드ready-made' 개념을 빌린 독특한 디자인 철학을 발전시켜 트랙터의 좌석을 이용한 의자를 만들기도 했다. 그는 브리온베가BrionVega, 플로스Flos, 가비나Gavina, 놀Knoll, 카르텔Kartell, 자노타Zanotta, B&B, 아이디얼 스탠더드Ideal Standard, 지멘스Siemens, 란치아Lancia 등 굴지의 회사들과 손잡고 많은 디자인 작업을 했다. 또한 각종 디자인 잡지와 이탈리아 언론 매체에 종종 글을 싣기도 했다. 카스틸리오니는 디자인이란 "무언가 비판하는 행위로부터 비롯되는 태도…… 기능을 창출해서 그것을 형태로 구현하는 예술"이라고 생각했다.

그의 디자인에서는 늘 '유머'가 엿보였다. 예를 들어 '파운드 오브제found objet'와 같은 어색한 재료를 기능적 요소와 우아하게 결합시키는 재치를 발휘했다. 플로스사를 위해 디자인한 '아르코' 램프에는 둥글게 휜 알루미늄 줄기와 그 끝에 달린 알루미늄 전등갓을 지지하기 위해 약 45kg에 달하는 대리석 받침대를 사용했다. 플로스사가 생산한 '토이오Toio' 램프에는 자동차의 헤드라이트를 사용하기도 했다. 아킬레 카스틸리오니는 재료에 대한 천부적 감각, 산업 재료와 산업 기술을 창의적으로 이용할 수 있는 능력 그리고 즐거움을 즐길 줄 아는 감수성과 유머 감각으로 뛰어난 산업 디자이너의 전형이 되었다.

Bibliography Anty Pansera & Alfonso Grassi, <Atlante del Design Italiano>, Fabbri, Milan, 1980.

2: 아킬레 카스틸리오니가 디자인하고 1957년부터 자노타에서 생산해온 '메차드로Mezzadro' 스툴에는 '레디메이드' 상태의 트랙터 안장이 쓰였다. 카스틸리오니는 밀라노의 스튜디오 안에 온갖 하찮은 잡동사니들을 쌓아두었는데, 이런 물건들은 그의 초현실주의적 디자인에 큰 영향을 끼쳤다.

카스틸리오니의 디자인에는 늘 '유머'가 있다. 그는 '파운드 오브제'와 같은 어색한 재료를 기능적 요소와 우아하게 결합시키는 재치를 발휘했다.

Central School of Arts and Crafts 센트럴 미술공예학교

런던의 센트럴 미술디자인학교Central School of Art and Design(1966~1989년 까지의 명칭, 현재는 센트럴 세인트 마틴스 미술디자인대학Central Saint Martins College of Art and Design-역주)의 기원이 바로 1896년에 세워진 센트럴 미술공예학교다. 이 학교는 좋은 디자인을 보여주어 제조업자들로 하여금 디자인에 관심을 갖도록 유도하고, 또 일반인들에게 사물 환경에 대해 가르치려는 의도로 설립되었다. 학교의 첫 교장은 W. R. 레더비Lethaby였고, 그의 영향 아래 초기의 교육과정은 대부분 공예 작업을 근간으로 삼았다. 이 학교는 1946년 영국에서 처음으로 산업 디자인 학과를 개설했고 데이비드 카터David Carter과 톰 카렌Tom Karen과 같은 뛰어난 디자이너들을 배출했다. 현재 영국의 대표적인 산업 디자인 학교 중 한곳이다.

Bibliography <Central to Design-Central to Industry>, Central School of Art and Design, London, 1983.

Gabrielle Chanel 가브리엘 샤넬 1883~1971

'코코 샤넬Coco Chanel'이라고도 불린 가브리엘 샤넬은 제1차 세계대전이 한창이던 시기에 노르망디 해안에 위치한 화려한 도시 도빌Deauvill에서 패션 디자인 일을 시작했다. 그녀가 창출한 첫 번째 스타일은 주름치마 위에 남성용 스웨터를 길게 늘어뜨리고 스카프로 허리를 의도적으로 무심하게 묶은 것이었다. 이런 대담한 조합이 그녀에게 세련된 디자이너로서의 명성을 안겨주었다. 웨스트민스터 공작Duke of Westminster은 샤넬이 파리에 의상실을 열도록 도와주었으며, 샤넬은 공작의 요트를 타고 지중해를 여행하는 동안 그 이름도 유명한 '선탠suntan'이라는 것을 창안했다. 원래 농부의 고된 노동을 상징했던 '검게 탄 피부'는 이때부터 국제적인 상류계급 상징물이 되었다.

깔끔한 맞춤복과 그에 어울리는 실크 셔츠를 입고 투톤two-toned 컬러 구두로 마무리를 짓는 샤넬 스타일은 1920년대에 만들어졌다. 샤넬의 의상실은 제2차 세계대전 중에 문을 닫았다가 1954년 다시 문을 열었는데, 다시 문을 연 후에는 새로운 것을 보여주기보다 고전적인 샤넬 스타일을 유지하는 편이었다. 실제로 샤넬은 오랫동안 1930년대 스타일의 옷을 팔았다. 샤넬의 업적은 무엇보다도 단순함을 여성복에 도입한 것이었으며, 그러한 디자인은 기성복 시장에도 적합한 것이었다. 현재 샤넬 회사는 칼 라거펠트Karl Lagerfeld가 이끌고 있다. 그녀는 '럭셔리luxury'가 빈곤의 상대 개념이 아니라 천박함의 상대 개념이라고 말했다.

Colin Chapman 콜린 채프먼 1928~1983

콜린 채프먼은 경주용 자동차와 일반 자동차에 경량 구조, 공기역학, 우주공학 기술 등을 선구적으로, 또 성공적으로 적용한 영국의 디자이너다. 로터스Lotus 자동차사는 원래 채프먼의 차고에서 출발한 회사로, 1952년 런던 북부의 혼지Hornsey에 세워졌다. 그는 1950년대 내내 매우 뛰어난 스포츠카와 경주용 자동차를 생산하다가 1959년에 일반 대중용 승용차인 '엘리트Elite'를 만들었다. 이 자동차는 경량의 공기역학적 차체와 자동차 산업계가 20년간 고대했던 고효율의 소형 엔진을 달고 나타나서 세간의 화젯거리가 되었다.

그러나 채프먼의 비행 경험이 가장 완벽하게 적용된 것은 역시 경주용 차량이었다. 1962년의 포뮬러Formula 1에 참가한 '로터스 25'는 항공기 스타일의 일체형 차체monocoque를 사용한 최초의 차였고, 이를 계승한 '로터스 33'은 역사상 가장 성공적인 경주용 자동차 중 하나였다. 1960~1970년대에 채프먼은 쐐기 형태를 도입하거나 '지면 효과ground effect' 특정 형태가 지면에 가까이 접근할수록 점점 더 높은 속도를 견뎌내고, 회전할 때도 구심력이 점점 더 커지는 효과-역주)를 실험하고 신소재를 사용하는 등 경주용 차 디자인의 기술적 한계에 도전했다. 그의 도전은 매우 성공적이어서 그의 자동차는 그랑프리Grand Prix 경주에서 페라리Ferrari 다음으로 우승한 횟수가 가장 많은 차가 되었다.

채프먼이 디자인한 일반 자동차는 세련된 디자인 개념으로 감동을 주었던 반면, 고장이 잦고 완성도에도 문제가 있어서 자주 비판의 대상이 되었다. 하지만 채프먼의 동료 존 프레일링John Frayling이 디자인한 1963년 '마크Mark 26' 또는 '엘란Elan' 그리고 1966년의 '유로파Europa' 모델은 유리섬유fiberglass로 차체를 만들어 경량 자동차의 새로운 기준이 되었다. 1960년대 이후 로터스사는 혼란에 빠졌다. 채프먼은 회사를 점점 더 제멋대로 꾸려갔고, 종종 능력이 안 되는 일을 맡았다. 그들은 경주용 자동차를 위한 매우 혁신적인 디자인을 수도 없이 창출했지만, 오일 쇼크로 인해 자동차의 실제 생산은 큰 타격을 입었다. 채프먼은 1976년 조르제토 주지아로Giorgetto Giugiaro에게 로터스 '에스프리Esprit' 모델의 디자인을 맡겼다. 그러나 채프먼과 존 드 로리언John De Lorean의 관계가 밝혀지면서, 회사의 품격이 크게 실추되었다. 갑자기 심장마비로 사망한 채프먼의 죽음 또한 존 드 로리언 사건의 여파로 추정된다.(채프먼은 드 로리언 자동차회사를 설립하는 과정에 관여했는데, 드 로리언과 여러 관련자들은 회사의 설립 과정에서 공급 횡령, 돈 세탁 그리고 마약 거래 등 복잡한 스캔들을 일으켰다. 영국 정부는 1982년 말에 드 로리언사의 폐업을 명령했다. 채프먼 또한 중대한 혐의로 기소될 처지였지만 1982년에 심장마비로 사망했다-역주)

3: 폴 푸아레Paul Poiret는 '코코' 샤넬의 스타일이 '럭셔리한 빈곤miserabilisme de luxe'이라고 비난했다. 하지만 정작 샤넬은 럭셔리가 빈곤의 상대 개념이 아니라 천박함의 상대 개념이라고 믿었다.

4: 콜린 채프먼의 '로터스 49', 1967년. 채프먼은 경제적 아름다움과 직관적 창의성을 경주용 차 디자인에 도입했던 인물이며, 자동차를 '단순하고 가볍게' 만들어야 한다는 믿음을 갖고 있었다.

Pierre Chareau 피에르 샤로 1883~1950

피에르 샤로는 프랑스 보르도Bordeaux에서 태어나 회화, 음악, 실내장식, 가구 디자인, 건축 등의 분야를 오가며 활동했다. 샤로는 1930년에 프랑스의 현대미술가연합Union des Artistes Modernes 창립에 참여했지만 그 후 1939년에 미국으로 이주했다. 그는 매우 독특한 목 가구와 금속 가구를 디자인했는데, 그중 몇 개는 파리 가구회사Compagnie Parisienne d'Ameublement를 위한 것이었다. 크게 보면 그의 가구들은 아르 데코Art Deco의 범주에 들어간다. 그것들은 대중적이라기보다 특별 한정품 같은 것이었다. 또한 샤로는 파리에 사는 의사 달사스Dalsace와 미국인 화가 로버트 마더웰Robert Motherwell을 위한 집도 훌륭하게 디자인한 바 있다. 온통 유리 벽으로 마감한 달사스의 집은 '유리의 집Maison de Verre'이라는 별명을 얻었는데, 이 유리 외벽은 비실용적이었을지는 모르겠으나 모더니즘Modernism 디자인의 위대하고 낭만적인 작업중 하나였음은 분명했다.

Bibliography René Herbst, <Pierre Chareau>, Editions du Salon des Arts Ménagers, Paris, 1954.

Chartered Society of Designers(CSD) 왕립디자이너협회

밀너 그레이Milner Gray를 비롯한 여러 발기인들에 의해 1930년 산업미술가디자이너협회Society of Industrial Artists and Designers가 창립되었다. 초기 회원들은 주로 그래픽 디자인과 전시 디자인 분야에서 일하던 사람들이었다. 디자인 전문가들의 단체로는 세계 최초였고 지금도 가장 큰 규모를 유지하고 있다. 이 협회는 1976년 왕실의 칙허장 Royal Charter(왕이 부여하는 특권-역주)을 받았고 1986년에는 이름을 왕립디자이너협회로 변경했다.

Chermayeff & Geismar 체르마예프 & 게이스머

이반 체르마예프Ivan Chermayeff는 1932년, 러시아 이민자로 국제 양식 International Style의 건축가였던 세르게 체르마예프Serge Chermayeff(1900~1996)의 아들로 태어났다. 그는 1931년생인 토머스 게이스머Thomas Geismar 그리고 로버트 브라운존Robert Brownjohn과 함께 1957년에 그래픽 디자인 사무실을 열었다. 그들은 체이스 맨해튼 은행Chase Manhattan Bank의 CI 디자인 작업을 맡았고, 1964년에는 엘리엇 노이스Eliot Noyes로부터 모빌Mobil사의 그래픽 디자인 작업을 의뢰받았다. 모빌사를 위한 디자인은 매우 간단했다. 우선 회사 이름에서 철자 'o'를 빨간색으로 처리했는데, 이는 바퀴를 상징함과 동시에 둥근 버섯 모양인 회사 마크의 이미지를 로고타입에 부여한 것이었다. 버섯 모양의 마크는 노이스에 의해 전 세계의 주유소에서 사용되고 있었다. 그들은 우아하고 솔직하며 간결한 자신들의 디자인에 큰 자부심을 가지고 있었다. "쉬운 문제에 답을 얻기 위해 큰돈을 쓰는 것을 원치 않는 고객들이 우리를 찾아온다."고 게이스머는 말했다.

왕립디자이너협회는 디자인 전문가들의 단체로서는 세계 최초였고, 지금도 가장 큰 규모를 유지하고 있다.

1: 피에르 샤로(그리고 베르나르트 바이보에트Bernard Bijvoet)의 '유리의 집', 파리 7번가 생기욤 Saint-Guillaume 31번지, 1931년. 모더니즘의 전당이라고 할만한 이 대담한 유리건물은 모더니즘의 엄격함과 프랑스 풍의 럭셔리함이 멋지게 결합된 사례다.

Fede Cheti 페데 케티 1905~1978

페데 케티는 1930년에 자신의 텍스타일 회사를 설립했고 1930년의 몬차 비엔날레Monza Biennale와 1933년의 밀라노 트리엔날레Triennale에 출품한 작품들로 조 폰티Gio Ponti의 주목을 받았다. 케티는 사라사 면chintz, 실크, 벨벳 위에 초현실주의Surrealism적 분위기가 드러내는 자연물의 무늬를 강렬하면서도 섬세하게 찍어냈고, 그후 이런 무늬가 이탈리아에서 크게 유행했다. 밀라노 전시장에서 판매된 그녀의 가구 및 실내장식용 천들은 1950년대에 굉장한 인기품목이었다.

Chiavari 키아바리

키아바리는 브리안차Brianza와 더불어 이탈리아의 전통적인 가구 제조업 발상지다. 제노바Genoa 근처의 어촌인 키아바리의 배 제작 기술 전통이 고스란히 가구 제작으로 이어졌다. 그러다가 19세기 초 '일 캄포니노il Camponino'로 알려진 가에타노 데스칼치Gaetano Descalzi에 의해 근대산업의 기틀이 세워졌다. 그는 파리에서 가져온 의자를 모방하여 의자 생산을 시작한 후 전통적인 디자인을 개선했다. 통상 어부의 아내들이 담당했던 의자 바닥 짜는 일에 새로운 기술을 도입하고, 목재 부분도 둥글게 마감했다. 그의 목표는 '캄포니노'라고 불리는 이 의자의 무게를 최대한 가볍게 만드는 것이었다. 조 폰티Gio Ponti는 이러한 키아바리 의자의 요소를 1950년대 자신이 디자인하고 카시나Cassina사가 제작한 '수페르레게라Superleggera' 의자에 도입했다.

Bibliography G. Brignardello, <G. G Descalzi>, 1870.

Walter Percy Chrysler 월터 퍼시 크라이슬러 1875~1940

월터 퍼시 크라이슬러는 미국 캔자스 주에서 태어났고 유니온 퍼시픽 철도회사Union Pacific Railroad의 청소부로 사회에 첫발을 내디뎠다. 이후 철도 기술자의 조수로 승진한 그는 자투리 금속 조각들을 모아서 자신의 도구를 직접 만들곤 했다. 그는 줄곧 미국 철도 산업체에서 일했고 1908년에는 시카고 대서부 철도회사Chicago Great Western Railroad의 기관차 관리 책임자가 되었다. 같은 해에 크라이슬러는 자신의 첫 자동차인 '로코모빌Locomobile'을 구입했다. 그후 철도 기술자로서 그의 능력이 제너럴 모터스General Motors 창립자들의 눈에 띄어 1912년에 뷰익Buick 자동차 공장의 공장장이 되었고, 1916년에는 제너럴 모터스의 생산 담당 부사장으로 취임했다. 그러나 1919년 부사장직을 사임한 후 다른 제조업체의 경영진으로 일하다가 1925년 크라이슬러Chrysler Corporation사를 설립했다.

크라이슬러는 기계적으로 매우 튼튼한 차, 그리고 앞선 디자인을 적용한 차를 만드는 회사로 명성이 높았다. 1930년대에 급진적 디자인으로 당시 자동차 업계에 큰 영향을 미친 '에어플로Airflow' 모델을 만든 곳도 바로 크라이슬러사였다.

2: 체르마예프 & 게이스머, 모빌사를 위한 로고타입, 1964년.
매우 깔끔하면서도 권위를 갖춘 이 로고는, 옆의 일러스트레이션인 TV 시리즈물 〈잊어버린 세월The Forgotten Years〉(2005년에 BBC가 방영한 다큐멘터리 시리즈–역주)에 등장하는 처칠의 '초상화'와 좋은 대비를 이룬다.

3: 크라이슬러는 미국의 자동차 산업 역사상 가장 성공적인 기업은 아니어도, 기술적으로 가장 대담한 회사였다.

CIAM 국제근대건축회의

국제근대건축회의Congrès Internationaux d'Architecture Moderne(CIAM)는 건축가와 디자이너 등 모더니즘Modernism을 지지하는 인물들이 모두 모인 국제적 조직이었다. 이 단체의 목적은 모더니즘의 업적을 대중적으로 확산시키는 것이었다. 그 업적은 이미 1927년에 바이센호프Weissenhof에서 열린 독일공작연맹Deutsche Werkbund 전시회에서 충분히 보여준 바 있었다.

CIAM의 첫 회의는 1928년 스위스 로잔의 외곽에 있는 라 사라La Sarraz 성에서 개최되었다. 회의는 지그프리트 기디온Sigfried Giedion이 주관했으며, 요제프 프랑크Josef Frank, 르 코르뷔지에Le Corbusier, 마르트 스탐Mart Stam 등이 대표단으로 참석했다. 이 회의는 국제양식International Style으로 표현된 바 있는 모던디자인운동Modern Movement의 건축가와 디자이너들이 각자 추구했던 지향점의 통합을 상징했다. 회의는 1929년 프랑크푸르트, 1930년 브뤼셀, 1933년 아테네로 이어졌고 모던디자인운동의 주요 정책들을 논의하고 수립하는 장이 되었다.

Bibliography Jacques Gubler, <Nationalisme et Internationalisme dans l'Architecture Moderne de la Suisse>, L'Age d'Homme, Lausanne, 1975.

Citroën 시트로엥

프랑스 자동차 제조업체인 시트로엥은 앙드레 시트로엥Andre Citroën이 제1차 세계대전 초기에 설립한 무기 공장에 그 기원을 둔다. 시트로엥의 아버지는 원래 리모엔만Limoenmann이라는 성을 가진 유대인이었다. 하지만 20세기 초 프랑스에서 유대인에 대한 편견은 극에 달해 있었고, 그런 상황에서 벗어나기 위해 '레몬lemon'을 뜻하는 프랑스어 '시트롱citron'을 골라 그와 비슷한 발음으로 성을 바꿨다.

자동차 회사로서 시트로엥사가 거둔 높은 평판은 그의 독창성을 기반으로 구축된 것이었다. 시트로엥은 에펠탑에 그 빛나는 이름이 걸렸을 정도로 뛰어난 흥행사였다. 그는 또한 돈 쓰기를 아까워하는 산업계의 풍토 속에서 완벽한 제품의 생산을 주장한 인물이었다. "정말 가치 있는 생각이라면, 돈은 문제되지 않는다"라고 그는 말했다. 그러나 이 감동적인 원칙은 회사를 파산에 이르게 만들었고, 결국 1934년 미슐랭Michelin사가 시트로엥사를 인수했다.

원래 군수 공장이었던 시트로엥은 1918년 이후 무기의 수요가 줄어들자 자동차 공장을 세웠다. 자동차 공장을 선택한 이유는 군수 공장에서 사용하던 톱니 깎는 기계들을 활용할 수 있었기 때문이었다. 시트로엥이 고용한 첫 디자이너는 쥘 살로망Jules Saloman이었고, 그들의 1919년 작 '타입Type A'는 유럽 최초의 대량생산 자동차였다. 디스크 형태의 바퀴, 딱 맞는 보닛, 전기로 작동하는 헤드라이트와 시동장치 등이 자동차는 하룻밤 사이에 자동차 공학의 기준을 완전히 바꾸어놓았고, 출시되자마자 주문이 폭주했다. 그러나 걸작의 반열에 올릴 만한 첫 시트로엥은 '타입Type C' 모델이다. '타입 C'는 단순하면서도 도전적인 차대와 서스펜션을 갖춘 소박한 디자인의 차였다. 또 완충장치와 범퍼가 없고, 차체가 유연했다. 시트로엥은 '타입 C' 모델로 생산한 '5CV'로 대량소비 시장용 자동차 제조업체로서 확실하게 인식될 수 있었다.

이러한 흐름은 1934년 나일론 셔츠를 입은 최초의 프랑스 사람인 앙드레 르페브르André Lefebvre가 만든 전륜 구동의 '트락시옹 아방Traction Avant'과 1939년 피에르 불랑제Pierre Boulanger가 만든 '2CV'로 이어졌다. '2CV'는 불랑제가 독일의 폭스바겐Volkswagen을 의식해서 만든 차로 50kg의 짐을 싣고 시속 50km의 속도를 낼 수 있는 국민차로 기획된 것이었다. 그렇지만 아이러니하게도 '2CV'의 단순한 재질과 기하학적 형상은 바우하우스Bauhaus의 영향력을 드러내고 있었다. 앙드레 르페브르는 '트락시옹 아방' 모델을 위한 생산 설비에 무리한 투자를 감행했고, 결국 주 채권자인 미슐랭사가 시트로엥사를 집어삼킨 후 세상을 떠났다.

'트락시옹 아방' 모델은 '7A'라는 명칭으로 출시되었다. 이 차의 디자인과 기술성은 둘 다 너무 뛰어나 출시된 지 20여 년이 흐른 뒤에도 타의 추종을 불허했다. 전륜구동 방식을 도입함으로써 시트로엥은 사방의 바퀴를 좀 더 바깥쪽으로 배치할 수 있었고 따라서 좌석 공간을 좀 더 자유롭게 디자인할 수 있었다. 뿐만 아니라 차축의 길이가 굉장히 길어지면서 승객에게 훨씬 향상된 승차감을 선사했다. 새로운 모델에 대한 시트로엥의 전략은 우선 급진적으로 새로운 디자인을 선보인다는 것과 그것을 아주 오랫동안 생산하면서 조금씩 보완해간다는 것이었다. 그래서 '트락시옹 아방'의 혈통을 이어받은 모델은 1957년까지 출시되지 않았다. 드디어 1957년에 출시된 차가 바로 전설의 'DS19'이다.

'DS19'는 1955년 토리노 모터쇼에서 첫선을 보였다. 그곳에서 'DS19'는 바퀴 없이 높은 기둥 위에 놓인 채 전시되었고, 그 덕에 플라미니오 베르토니Flaminio Bertoni가 디자인한 멋진 형상이 더욱 돋보였다. 그것은 역사상 가장 뛰어나고 인기 좋은 승용차였고, 롤랑 바르트Roland Barthes 역시 열정적인 글로 'DS19'의 탄생을 축하했다. 'DS'는 '대확산의 자동차Voiture de Grande Diffusion'라는 정식 명칭을 줄인 것인데, 'DS'를 프랑스 말로 읽으면 'Déesse', 즉 '여신'과 발음이 같아져 이 자동차는 여신이라는 별명으로 널리 알려졌다. 'DS'는 독특한 유압 서스펜션, 광폭의 차체, 넓은 앞 유리창, 합성수지 지붕, 장식의 완전한 배제

1

1

시트로엥의 전략은 급진적으로
새로운 디자인을 선보이는 것이었다.

와 같은 특징들로 인해 '7A' 모델처럼 20년 가까이 시대를 앞선 자동차가 되었다. 시트로엥의 자동차들은 디자인에 민감한 지식인 계층의 상징물이 되었다. 그럼에도, 또는 그랬기 때문에 회사는 거의 이익을 내지 못했다. 시트로엥이 마지막으로 만든 특유의 모델은 바로 'SM'이었다. 웬일인지 저효율의 마세라티Maserati 엔진을 사용한 'SM'은 전조등을 사랑한 남자, 로베르 오프롱Robert Opron의 휘하에서 디자인되었다. 시트로엥은 1975년, 극히 보수적인 성향을 지닌 푸조Peugeot 그룹의 자회사 PSA에 인수되었고, 이후 디자인의 혁신성은 무너졌다. 1979년에 수석 디자이너로 취임한 영국인 트레버 피오레Trevor Fiore는 아주 적은 성과를 거둘 수 있을 뿐이었고, 이어서 1982년에 누치오 베르토네Nuccio Bertone가 디자인 자문을 한 시트로엥 'BX' 모델은 순수주의자들에게 악몽과도 같은 사례로 남아 있다. 뒤이은 '시트로엥 XM'에 대해 영국의 비평가 조너선 미즈Jonathan Meades는 "최후의 고딕 자동차"라고 비평했다.

이후 푸조 자동차의 부품들을 조합해 이름만 시트로엥으로 바꿔 단 자동차들을 생산하면서 오랫동안 시트로엥은 매우 지루하고 단조로운 형상만을 보여주었다. 시트로엥에서 이제 창의력이란 과거의 독창성과 혁신성, 그것마저 어려우면 과거의 표현 양식만이라도 베껴보려는 듯 애달프게 매달리는 노력에서 간신히 찾아볼 수 있다. 그러나 2006년부터는 무언가 새로운 지향점을 발견한 듯하다. 'C6' 리무진은 시각적인 독창성이 돋보이는 매우 인상적인 자동차다. 그러나 시트로엥이 새로이 만드는 모든 차들은 기계 시대를 풍미했던 걸작들과 비교되는 가혹한 운명을 벗어나기가 쉽지 않아 보인다.

Bibliography Jacques Borge & Nicolas Viasnoff, <L'Album de la DS>, Editions EPA, Paris, 1983/ <Modelfall Citroën-Produktgestaltung und Werbung>, exhibition catalogue, Kunstgewerbemuseum, Zürich, 1967.

Clarice Cliff 클라리스 클리프 1899~1972

클라리스 클리프는 영국의 도자기 산지(스태퍼드셔Staffordshire 주—역주)에 위치한 버슬렘 미술학교Burslem School of Art에서 공부했다. 그녀는 지역의 제조업자인 A. J. 윌킨슨Wilkinson을 위해서 '비자Bizarre'(기괴하다는 의미—역주) 도자기 세트를 디자인했는데 이 도자기는 오늘날 아르 데코Art Deco 스타일 수집가들에게 매우 인기 높은 품목이 되었다. 클리프는 또한 왕립 스태퍼드셔 도자기 공장Royal Staffordshire Pottery에서 생산하는 그릇에 로라 나이트Laura Knight나 그레이엄 서덜랜드Graham Sutherland와 같은 화가가 그린 그림을 채색하는 일도 했다. 클리프는 1930년대의 전형적인 소규모 디자이너 겸 사업가였으며 그녀가 제작한 한정판 도자기들은 당시에 크게 유행했을 뿐만 아니라, 지금도 경매에서 매우 높은 가격에 거래되고 있다.

Bibliography Martin Battersby, <The Decorative Thirties>, Studio Vista, London, 1971; Clarkson Potter, New York, 1971.

1930년대의 전형적인 소규모 디자이너 겸 사업가였던
클라리스 클리프가 제작한 한정판 도자기들은
당시에 크게 유행했을 뿐만 아니라
지금도 경매에서 매우 높은 가격에 거래되고 있다.

1: 불랑제와 베르토니가 디자인한 '시트로엥 DS', 1957.
2: 1919년에 출시된 '시트로엥 타입 A'는 유럽 최초로 대량생산된 자동차였다.
3: 클라리스 클리프, 스탬퍼드 Stamford사를 위해 디자인한 '하우스 & 브리지House and Bridge' 주전자, 1931~1933년.

Wells Coates 웰스 코츠 1895~1958

웰스 윈트뮤트 코츠Wells Wintemute Coates는 영국이 배출한 뛰어난 국제양식International Style 건축가이자 매우 독창적인 제품 디자이너다. 비교종교학 교수의 아들로 도쿄에서 태어난 그는 18세 때 일본을 떠나 캐나다의 맥길McGill 대학에 들어갔다. 제1차 세계대전이 끝난 후에는 캐나다에서 기자 생활과 벌채 노동자 생활을 하기도 했다.

1929년, 런던으로 이주한 코츠는 몇몇 상점을 우아하고 모던하게 디자인했는데, 비평가들은 그만의 독특한 디자인은 어린 시절 동양에서 교육을 받은 데에서 비롯된 것이라고 생각했다. 코츠는 1932년 잭 프리처드Jack Pritchard와 함께 아이소콘Isokon사를 설립했고, 그 이듬해인 1933년에는 현대건축연구그룹Modern Architecture Research Group(MARS)을 결성했다. 코츠가 프리처드를 위해 디자인한 론 로드Lawn Road 주택은, 국제 양식으로 지어진 영국 최초의 건물이었다. 그의 다른 주요 건축물로는 브라이턴Brighton에 있는 엠버시 코트Embassy Court를 들 수 있는데, 이 건물에는 에드워드 맥나이트 코퍼Edward McKnight Kauffer의 사진 벽화도 있다.

1932년에 코츠는 에코Ekco사를 설립한(1921) 에릭 커크햄 콜Eric Kirkham Cole(1901~1965)을 위해 라디오를 디자인했다. 이 라디오는 영국 최초로 모던 디자인이 가정용 가전제품에 적용된 것이었다.

차에 관해 모르는 것이 없고, 열정적으로 란치아Lancia 자동차를 끌고 다녔던 그는 런던 대학에서 디젤 엔진의 연료 흐름에 관한 연구로 박사학위를 받았다. 또한 BBC가 새로 지은 브로드캐스팅 하우스Broadcasting House의 스튜디오 내부도 아주 훌륭하게 디자인했다. 코츠는 숙련된 일식 요리사이자 예술과 과학의 모든 측면에 대해 열정적으로 토론하는 사람이었다. 코츠는 작업을 통해 근대에 대한 자신의 생각을 표출했다. 〈런던 타임스〉지의 부고 담당 기자에 따르면, "그에게 모던 디자인은 하나의 유행이 아니라 절대적 헌신을 요구하는 근원"이었다.

Bibliography Sherban Cantacuzino, <Wells Coats>, Gordon Fraser, London, 1978.

Luigi Colani 루이지 콜라니 1928~

루이지 '루츠' 콜라니Luigi 'Lutz' Colani는 파리와 베를린에서 공부했으며, 자동차나 소비 제품을 위한 환상적이고도 '유기적'인 디자인을 대중에 선보였다. 그의 디자인은 대중 잡지에 자주 실리기도 했으나 실제 생산된 것은 그리 많지 않다. 콜라니가 로젠탈Rosenthal사를 위해 디자인한 '물방울Drop' 도자기 세트는 1971년 하노버 박람회Hanover Fair에서 우수산업디자인상Gute Industrieform prize을 수상했다. 환상적인 분위기를 자아내는 그의 디자인은 특히 일본에서 큰 반향을 불러일으켰다. 일본에서는 콜라니의 인간공학적이면서도 공상과학적인 기이한 형태를 사진기 디자인에 적용하기도 했다. 반문화적 성향의 학생들에게 동경의 대상이었던 콜라니는 "독일인들은 사각형이다. 그래서 책장에 얹을 수 있다. 그러나 나는 공이다"라고 말했다.

Bibliography <Luigi Colani>, exhibition catalogue, Design Museum, London, 2007.

루이지 콜라니의 '물방울' 도자기 세트는 1971년 하노버 박람회에서 우수산업디자인상을 수상했다.

Henry Cole 헨리 콜 1808~1882

헨리 콜은 1846년 예술협회Society of Arts의 회원이 되었고, 같은 해에 매우 단순한 디자인의 차 세트를 펠릭스 서멀리Felix Summerley라는 가명으로 출품하여 협회가 주는 메달을 받았다. 예술협회는 이듬해에 왕의 칙허를 받아 왕립미술협회Royal Society of Arts가 되었고, 콜은 1851년 대영박람회Great Exhibition를 추진하는 준비위원회에 참여했다.

콜은 영국의 디자인 확립에 주요 공로자로 1849년 〈디자인과 제품 저널 Journal of Design and Manufactures〉을 창간했다. 그가 세운 연구소들과 그가 제안한 많은 개혁안들은 빅토리아 & 앨버트 박물관Victoria and Albert Museum의 설립에 크게 기여했다. 콜이 자신의 정신적 지주였던 앨버트 공Prince Albert을 기념하기 위해 제안한 '앨버트 대학 Albert University'은 결국 왕립미술대학Royal College of Art으로 현실화되었다. 한편 그는 풀칠 된 우표를 발명하기도 했고, 1875년에는 기사작위를 받기도 했다.

영국 최초의 미술학교인 디자인학교Schools of Design는 의회상임위원회가 1836년에 제출한 〈미술과 제품에 관한 보고서 Report on Arts and Manufactures〉의 결과물로 설립되었다. 원래 생각은 제조업이 발달한 영국의 모든 도시에 학교와 박물관의 중간 형태인 연구소를 세우고, 실례를 통해 산업 기능공들을 가르쳐 궁극적으로 취향을 높여보자는 것이었다. 그러나 디자인학교의 졸업생들은 대개 제조업자를 실망시켰다. 그들의 실력은 산업적 기술보다는 회화와 조각 작업에서 더 뛰어났기 때문이다. 1864년까지 헨리 콜의 주도 하에 90개의 미술학교가 설립되었고, 1만 6000여 명의 학생들이 배출되었다. 디자인학교들은 영국 전체 미술교육 체계의 근간이 되었으며 아직까지도 세계에서 가장 많은 편에 속한다.

Bibliography Elizabeth Bonython, <King Cole>, H.M.S.O., London, n.d./ <Victoria and Albert Museum>, H.M.S.O., London, n.d./ Quentin Bell, <The Schools of Design>, Routledge & Kegan Paul, London, 1963.

Colefax & Fowler 콜팩스 & 파울러

콜팩스 & 파울러는 1935년 런던에 설립된 실내장식 회사다. 회사를 세운 사이빌 콜팩스Sybil Colefax는 과부 모임의 일원이었고, 장식가 시리 몸Syrie Maugham과 아주 가까운 사이였다. 1938년에 존 파울러 John Fowler가 그녀의 회사에 합류했고, 파울러는 이후 콜팩스에게 큰 도움이 되었다. 파울러는 빅토리아 & 앨버트 박물관Victoria and Albert Museum을 비롯하여 어디에서건 부지런히 공부했고, 그렇게 해서 얻은 지식들을 바탕으로 콜팩스 & 파울러사를 생명력이 긴 실내장식 회사로 만들었다. 그들의 스타일은 파울러의 '기분 좋은 쇠락'이라는 독특한 취향에 큰 영향을 받았는데 그것은 그가 18세기 이탈리아의 건축적 카프리치오capriccio(건축적 요소와 고고학적 유물들이 어우러진 환상성-역주) 양식으로 유화를 그리면서 얻은 취향이었다. 그들의 고객은 대부분 지방에 내셔널 트러스트National Trust로 보호되는 대저택들을 소유한 사람들이었지만 그들의 스타일은 '겸손한 고상함'으로 묘사되었다. 콜팩스 & 파울러의 스타일은 쇠락한 귀족성, 다시 말해 쇠락한 '영국성Englishness'의 표본이었다. 존 파울러는 1977년 사망했으나 회사는 1950년대에 구입한 런던 브룩 스트리트Brook Street의 건물에서 아직도 운영되고 있다.

1: 웰스 코츠는 영국 모더니즘의 투사였으며 "스타일이 인간이다 Le Style est l'homme"(18세기의 프랑스 철학자 뷔퐁Buffong의 경구-역주)라는 말에 걸맞은 좋은 사례다. 코츠가 디자인하고, 1935년 브라이턴 Brighton에 세워진 엠버시 코트 Embassy Court 건물은 영국의 남쪽 해안 지방까지 국제양식을 전파했다.
2: 에코사의 'AD65' 라디오, 1934년.

3: 루이지 콜라니, 로젠탈사를 위한 '물방울' 시리즈의 도자기, 1971년.
4: 지노 콜롬비니는 카르텔사의 정교한 사출성형 기술을 이용하여 야채바구니와 같은 일상적인 생활용품을 미적우수성을 지닌 유용한 사물로 만들었다.

Gino Colombini 지노 콜롬비니 1915~

지노 콜롬비니는 카르텔Kartell사의 기술 책임자였다. 카르텔사가 사출성형 회사로 문을 연 1949년부터 이 회사와 함께했다. 콜롬비니는 수없이 많은 걸작들의 제작에 기술적인 책임을 졌고, 뉴욕 현대미술관 Museum of Modern Art에 전시된 일상용품에 자신의 이름을 새겨 넣은 최초의 인물이 되었다. 콜롬비니는 카르텔사에서 일하면서 플라스틱으로 만든 사물에 진정한 기술적·미학적 품격을 더해주었다. 그것이 바구니든, 양동이든, 의자든…… . 그는 작은 가정용 제품들로 1955년, 1957년, 1959년, 1960년에 황금컴퍼스Compasso d'Oro상을 수상했다. 일상 사물에 미적 품격을 부여한 그의 업적은 이탈리아 재건기 문화, 아니 예술과 삶이 크게 분리되어 있지 않은 이탈리아 문화 그 자체를 보여주는 최고의 사례다.

Joe Colombo 조에 콜롬보 1930~1971

이탈리아 디자이너 조에 체사레 콜롬보Joe Cesare Colombo는 1960년대 디자인 애호가들이 숭배하던 인물이었다. 1971년 애인의 품에서 심장마비로 사망했고, 그러자마자 모던 디자인의 영웅으로 떠올랐다. 그의 가장 큰 업적은 팝Pop과 테크놀로지의 공존 가능성을 탐색했다는 점에 있다.

콜롬보는 밀라노의 브레라Brera 미술학교에서 회화를 전공했고, 이어 밀라노 폴리테크닉Milan Polytechnic에서 건축을 공부했다. 그리고 아직 학생이었던 20대 때 실제 건물을 설계하고 짓는 경험을 할 수 있었다. 그는 실험적인 아방가르드 회화와 조소 작업을 하다가 1962년 밀라노에 건축 사무실을 냈다. 실내 디자인에 관심이 많았던 그는 자연스레 가구 및 실내용품들을 디자인하게 되었다. 사무실을 내고 얼마 지나지 않아 '엘다Elda'라는 의자를 디자인했고, 오루체O-Luce사를 위한 조명등도 디자인했다.

콜롬보의 디자인은 모두가 강한 형태를 지녔다. 그럼에도 그는 자신의 디자인이 단순히 시각적인 것이 아니라고 부인했을 뿐만 아니라, '반-디자인'의 입장을 취하기도 했다. 당시 이탈리아의 지식인이라면 누구나 그래야 했던 것처럼 콜롬보도 반-자본주의적 입장을 표명했는데, 소신만 그렇게 밝혔다는 것이지 실제 그의 통장 잔고는 반-자본주의적이지 않았을 듯하다. 의자를 비롯한 사물의 목적과 의미가 사물의 외형보다 훨씬 중시되어야 한다는 그의 생각은 1960년대 말, 그리고 1970년대 스타일리시한 이탈리아 급진주의자들 사이에서 크게 유행했다. 이렇듯 콜롬보는 당시 이탈리아의 시대 정신이었던 '급진적' 태도를 취했지만 그의 디자인들은 그 자체로 매우 훌륭하게, 어쩌면 완벽하게, '허망한' 1960년대 취향을 드러내고 있었다.

콜롬보는 실험적이고 대담한 실내 디자인으로 잘 알려져 있다. 재료로 항상 플라스틱과 파이버글라스fiberglass를 사용했고 반짝이면서 강렬한 색채를 선호해 그의 실내 디자인은 마치 영화의 한 장면 같았다. 우디 앨런Woody Allen의 1973년도 영화 〈슬리퍼Sleeper〉에 등장하는 시인 루나 슐로서Luna Schlosser 집의 실내 풍경을 통해 콜롬보의 자취를 확인할 수 있는데 아마도 켄 애덤Ken Adam이 디자인했던 '007 시리즈'의 영화 미술 및 소품들(1962~1979년-역주)이 콜롬보에게 영향을 끼쳤을 것이다. 그의 디자인은 순간적이면서 뚜렷한 현란함이 돋보였는데, 의외로 그런 가운데에도 기능주의Functionalism를 추구했다. 예를 들어 엄지손가락 하나만으로 잡을 수 있는 유리컵을 디자인하기도 했는데, 그럼으로써 자유로워진 나머지 손가락은 '당연히' 담배를 피우는 데 사용했다.

20세기 후반의 예술로서 테크놀로지를 구현하는 데에 열정적이었던 콜롬보는 가구를 '장비equipment'라고 불렀으며 "과거에 공간이란 정적이었다. 그러나 우리는 네 번째 차원인 '시간'을 가지고 있다. 이제 공간을 역동적으로 만들기 위해 시간을 공간에 도입해야 한다"고 말했다. 콜롬보가 디자인한 밀라노의 몇몇 아파트 실내공간들은 이러한 시간과 공간의 연속성을 잘 보여준다. 또한 콜롬보는 하나의 플라스틱 모듈에 모든 것이 합쳐져 있는 토털 리빙 유니트Total Living Units라는 새로운 삶의 유형을 제시하기도 했다. 그의 오랜 친구인 알레산드로 멘디니Alessandro Mendini는 다음과 같이 말했다. "1960년대 이탈리아에서 콜롬보는 약간 미친 사람으로 취급받았다. 그러나 오늘날 그는 보다 중요한 인물로 인식되고 있다."

Bibliography <The New Domestic Landscape>, exhibition catalogue, Museum of Modern Art, New York, 1972/ Anty Pansera & Alfonso Grassi, <Atlante del design Italiano>, Fabri, Milan, 1981/ <Joe Colombo-inventing the future>, Vitra Design Museum, Weil am Rhein, 2006.

콜롬보는 기능주의적인 입장을 따랐다. 예를 들어 엄지손가락 하나만으로 잡을 수 있는 유리컵을 디자인하기도 했는데, 그럼으로써 자유로워진 나머지 손가락은 '당연히' 담배를 피우는 데 사용했다.

Compasso D'Oro 황금컴퍼스상

황금컴퍼스상은 이탈리아 백화점 라 리나센테La Rinascente가 만든 디자인 분야의 상이다. 1954년 단발적인 행사로 처음 시작되었는데 매우 인기가 높아서 1956년부터 연례행사가 되었다. 영국 산업디자인진흥원Concil of Industrial Design이 수여하는 상과 마찬가지로 이 상의 목적은 제품을 매력적이면서도 잘 팔리게 만드는 디자인을 선별하기 위한 것이다.

Constructivism 구성주의

구성주의는 의미가 단일하지 않고 정확히 정의내리기도 어렵다. 러시아의 구성주의는 1917년 러시아혁명 직후 몇 해 동안의 예술 행위들을 가리킨다. 그러나 그것을 '예술'이라고 지칭하는 것은 모순이기도 한데, 구성주의자들 스스로가 순수예술을 폐기하고자 했기 때문이다. 그들은 예술이 기계를 따라야 한다고 생각했으며, 산업을 삶으로 변환시킬 수 있다고 믿었다. 혁명 이후 가장 '예술적으로 중요한 작업들은 건축, 도시 설계, 산업 디자인industrial design 그리고 선전 포스터 분야에서 이루어졌다. 구소련 시절의 구성주의를 시기적으로 정의하는 것은 어렵지 않다. 이 영웅적 실험들은 혁명과 함께 시작되어 1921년 신경제정책New Economic Policy이 도입되면서 막을 내렸다. 이 짧은 기간 동안 아방가르드 미술은 대중적인 요구에 완전히 부합했다.

러시아를 제외한 나머지 유럽에서 벌어진 구성주의는 정의하기가 불가능하다. 네덜란드 데 스틸De Stijl 그룹의 화가와 건축가들, 독일 바우하우스Bauhaus의 중간 시기, 라슬로 모호이-너지Laszlo Moholy-Nagy의 영국에서의 활동 등이 모두 이에 속한다고 할 수 있다. 구성주의가 이 모든 것을 포함한다면, 여기서 찾을 수 있는 공통점이란 유화, 캔버스, 대리석과 같은 전통적인 매체가 아닌 플라스틱, 강철, 영화와 같은 '현대적인' 매체를 이용한 예술적표현양식이라는 것이다. 또한 즐거움을 주거나 무언가를 찬양하는 전통적인 예술의 목적을 추구하는 대신 감정에 좌우되지 않는 보다 사회적인목적을 지향했다는 것을 들 수 있다.

그러나 그 이상적이고 민주적인 의도에도 불구하고 구성주의는 예술 분야의 다른 '운동'과 마찬가지로 소수만이 이해하는 배타성을 띠고 있었다. 실제로 구성주의 디자인은 그다지 많지 않았다. 하지만 카시미르 말레비치Kasimir Malevich나 엘 리시츠키티 Lissitsky의 엄격하면서도 드라마틱한 그래픽과 회화들은 종종 대중적으로 모방되곤 했다.

Bibliography Stephen Bann, <The Tradition of Constructivism>, Thames & Hudson, London, 1974.

1: 조에 콜롬보는 1963년 부엌 전체를 하나의 모듈에 담는 실험을 감행했다. 그리고 이듬해에 이 개념을 사무용 트롤리에 적용시켜 이동식 사무공간을 만들었다. 1970년 소르마니Sormani 사를 위해 디자인한 '카브리오레트 Cabrioret(변환)' 침대에도 같은 개념을 적용했다. 1960년대에 콜롬보는 여러 가지 실험과 설치 작업을 통해서 '미니어처 생활환경'이라는 가구 디자인 개념을 발전시켰다.

2: 엘 리시츠키의 '프로운Proun 19D', 1922년경. '프로운'은 구성주의 회화가 기계주의스타일의상품으로 전환된 것을 의미한다.

Contemporary 컨템퍼러리

'컨템퍼러리'라는 용어는 제2차 세계대전 직후 영국 가구 디자인과 실내 디자인 분야에 등장한 새로운 스타일을 지칭하는 말이다. 모던디자인운동Modern Movement의 엄격한 스타일을 막 벗어나기 시작한, 표현적이고 조각 작품 같은 디자인에 이런 표현을 붙이기 시작했다.

이 스타일은 알렉산더 콜더Alexander Calder나 한스 아르프Hans Arp의 초현실주의Surrealism 조각 작품들로부터 영향을 받았고, 철제 봉이나 주물 성형한 플라스틱과 같은 새로운 재료와 기술 덕분에 실현 가능했다. 장 푸르베Jean Prouvé의 건축물과 가구들은 원래 1950년대에 산업적 순수성을 좇아 디자인된 것이었지만 지금의 관점에서 보면 우아하고 부드러운 곡선이나 장식 효과가 두드러진 컨템퍼러리 스타일을 보여주는 완벽한 사례라고 할 수 있다.

이 새로운 스타일은 1951년 '영국 페스티벌Festival of Britain'에서 대중들에게 선보였다. 예를 들어 원자atom의 구조적 모양에 영감을 받은 루시엔 데이Lucienne Day는 추상적인 텍스타일 패턴을 선보였는데 젊은 테렌스 코란Terence Conran에게 깊은 인상을 남겼다. 코란은 그 디자인에 대하여 "범죄만큼이나 주목받을 가치가 있는 것"이라고 말했다. 실험 정신이나 다양성을 갈망했던 당시 영국 사회에서는 데이의 텍스타일이나 어니스트 레이스Ernest Race의 '스프링복Springbok', '앤텔로프Antelope' 의자와 같은 컨템퍼러리 스타일이 빠르게 확산되었다. 특히 할로Harlow나 스티버니지Stevenage 등의 1950년대 신도시들에서 인기가 높았다.

영국 산업디자인진흥원Council of Industrial Design의 후원에 힘입어 독특한 스타일로 첫발을 내디딘 컨템퍼러리 디자인은 곧 지나치게 과장되거나 품위가 떨어지는 디자인으로 전락했다. 부메랑 모양의 테이블이나 검정 페인트칠을 한 기둥에 갖가지 색의 플라스틱 공이 달린 옷걸이 같은 제품이 시장에 쏟아져 나왔다.

영국 컨템퍼러리 스타일은 일종의 국제적양식이었다. 이는 이탈리아나 북유럽 그리고 미국 디자인의 갖가지 특징들을 한데 통합한 것이었다. 영국 취향에 맞게 어느 정도 변형되기는 했지만 국제적양식으로서 전세계에 확산되었다. 또한 컨템퍼러리는 대중적 스타일이었다. 대중의 취향에 맞춰졌고 기존의 디자인 원리가 아닌 대중적 가치를 따랐으며, 실내 디자인에서도 기능보다 판타지를 강조했다. (에르콜Ercol과 지-플랜G-Plan 참조)

Bibliography Cara Greenberg, <Mid-Century Modern: Furniture of the Fifties>, Harmony, New York, 1984

Hans Coray 한스 코레이 1906~1991

한스 코레이의 알루미늄 의자 '란디Landi'는 1939년 스위스 내국박람회Schweizerischen Landesausstellung에서 큰 호응을 얻었다. 박람회의 건축가(개발·계획, 시공, 실내 디자인, 목공 작업을 담당-역주)였던 한스 휘슬리Hans Fischli가 금속판 가공기를 이용해서 만든 것이 이 의자의 원조였다. 코레이는 낙하 단조 방식으로 좌석을 성형하고 마지막에 열처리 과정을 거쳐 내구성을 높였다. 가볍고 강하며 독창성이 돋보이는 이 의자는 거의 50년 동안 꾸준히 생산되었다. 이 의자의 디자인에 가장 큰 영향을 받은 것은 영국 디자이너 로드니 킨스먼Rodney Kinsman의 'OMK' 의자다.

Council of Industrial Design(CoID) (영국) 산업디자인진흥원

1934년에 미술과 산업을 위한 진흥원이 통상부Board of Trade의 주관 아래 런던에 창설되었고, 이것이 1944년 산업디자인진흥원 설립의 기반이 되었다. 진흥원은 제조업체들의 디자이너 고용을 고무하고 대중의 취향을 증진시키기 위해 설립되었다. 이러한 목표를 달성하기 위해 진흥원은 1946년 빅토리아 & 앨버트 박물관Victoria and Albert Museum에서 〈영국은 할 수 있다Britain Can Make It〉라는 전시회를 열었고, 또 1956년에는 런던 시내 헤이마켓Haymarket에 있는 진흥원 건물에 일반인들이 이용할 수 있는 디자인센터를 열었다. 1947년부터 1960년까지 고든 러셀Gordon Russell이 원장을 맡았으며, 그 뒤를 이어 폴 레일리Paul Reilly가 진흥원을 이끌었다.

산업디자인진흥원은 제조업체들의 디자이너 고용을 고무하고, 또 대중의 취향을 증진시키기 위해 설립되었다.

Cranbrook Academy 크랜브룩 아카데미

크랜브룩 아카데미는 1920년대 초반 영국 태생의 신문 발행인 조지 부스George C. Booth가 디트로이트에서 약 32킬로미터 떨어진 자신의 땅에 세운 일종의 교육 공동체였다. 부스는 갈수록 상업적으로 변해가던 미국 디자인에 균형 감각을 심어주려는 의도에서 아카데미를 설립했다. 크랜브룩은 헌신적이고 이상적인 공동체를 꿈꾸는 미국인들의 소중한 꿈을 다시 일깨워주었다. 1923년 부스는 핀란드 미술공예 디자이너 엘리엘 사리넨Eliel Saarinen을 만났다. 사리넨은 1922년 〈시카고 트리뷴Chicago Tribune〉사 신축 건물 설계 공모전 수상을 계기로 미국으로 건너와 미시간 대학에서 학생들을 가르치고 있었다. 놀랍게도 사리넨은 핀란드 헬싱키 근교의 숲 속에 살면서 고층빌딩을 디자인해 공모전에서 수상을 했다. 그러한 능력 덕분에 사리넨은 크랜브룩을 이끌어가는 창의적인 주도 세력이 될 수 있었고, 그와 동시에 크랜브룩 아카데미에 멋진 건물을 선사했다.

미국 중서부 지방의 고립 정도를 생각하면 크랜브룩이 미국 디자인계에 미친 영향은 엄청난 것이었다. 크랜브룩의 교사와 졸업생을 살펴보면 에로 사리넨Eero Saarinen, 닐스 디프리언트Niels Diffrient, 찰스 임스Charles Eames, 플로렌스 놀Florence Knoll, 잭 레노 라슨Jack Lenor Larsen, 데이비드 롤런드David Rowland 등이 있다. 이들은 디자인계에 바우하우스Bauhaus와 거의 비슷한 정도의 영향력을 끼쳤다. 다만 바우하우스가 독일식 정신을 기반으로 했다면 크랜브룩은 앵글로색슨과 노르만의 정신을 품고 있었다. 엘리엘 사리넨은 1931년의 강연에서 크랜브룩의 철학을 다음과 같이 말했다. "크랜브룩은 일반적인 의미의 미술학교가 아닙니다. 그곳은 독창적인 예술을 위한 작업 공간입니다. 독창적인 예술은 가르칠 수 있는 것이 아닙니다. 각자가 스스로의 선생이 되어야 합니다. 그러나 다른 미술가들과 접촉하고 얘기를 나누는 것은 좋은 발상의 계기가 될 것입니다."

조지 부스는 1949년에 사망했고, 엘리엘 사리넨은 한동안 딴 곳에 정신을 팔다가 조지 부스가 죽은 다음해에 세상을 떠났다. 이 두 사람이 없었다면 크랜브룩은 그 신선함과 특별함을 얻지 못했을 것이다.

Bibliography <Design in America: the Cranbrook Vision 1925~1950>, exhibition catalogue, Detroit Institute of Arts; Metropolitan Museum, New York, 1984.

Walter Crane 월터 크레인 1845~1915

월터 크레인은 화가이자 삽화가, 벽지와 텍스타일 디자이너였고, 또 미술공예운동의 관리자이자 논쟁가이기도 했다. 그는 미술공예전시협회 Arts and Crafts Exhibition Society의 회장 및 미술노동자길드Art Workers' Guild의 지도자로서 미술공예운동의 최고 대변인 역할을 수행하여 윌리엄 모리스William Morris의 존경을 받았다. 그는 1892년 《장식미술의 특성Claims of Decorative Art》이라는 책을 냈고, 1898년 왕립미술대학Royal College of Art의 학장을 역임했다. 크레인의 삽화는 미술공예 스타일이 대중화되는 데에 큰 역할을 했다.

Bibliography Elizabeth Aslin, <The Aesthetic Movement>, Paul Elek, London, 1969; Praeger, New York, 1969/ Isobel Spencer, <Walter Crane>, Studio Vista, London, 1975; Macmillan, New York, 1976.

1: 파월 & 모야Powell & Moya가 디자인한 '스카일론Skylon'은 취향을 형성하는 데에 지대한 공헌을 한 1951년의 '영국 페스티벌'에서 가장 눈에 띄는 구조물이었다. 이 구조물은 컨템퍼러리 스타일이었지만 1950년대에 번진 '이탈리아 모더니즘Modernismo' 스타일을 예견하고 있었다.

2: 한스 코레이의 '란디' 의자, 1939년.

3: 월터 크레인의 '개구리 왕자와 소녀 Frog Prince and the Maiden', 1874년.

d

Danese 다네세

브루노 다네세Bruno Danese는 1957년 밀라노에 자신의 회사를 설립했다. 이 회사는 프랑스어로 '작은 디자인le petit design'이라 불리는 물건들, 즉 금속과 도자기로 만들어진 작고 독특한 기물들, 유리컵, 사발, 화병 등을 만들었다. 다네세의 제품은 우아하고 품격이 있었다. 브루노 다네세는 회사 설립 초기부터 엔초 마리Enzo Mari와 함께 일했고, 1964년부터는 안젤로 만자로티Angelo Mangiarotti의 권유로 브루노 무나리Bruno Munari도 동참했다.

Jean Daninos 장 다니노 1906~2001

장 다니노는 프랑스에서 마지막으로 최고급 자동차luxury car들을 만들었다. 1954년부터 10년간 3000대가 출시된 그의 '파셀-베가 Facel-Vega' 모델은, 제2차 세계대전 이전에 고급 자동차업계를 화려하게 수놓았던 '델라게Delage', '델라아예Delahaye', '부가티Bugatti'의 혈통을 계승했다. 다니노는 파리의 기술학교Ecole des Arts et Metiers에서 공부했고, 1928년 시트로엥Citroën에 들어가 '트락시옹 아방Traction Avant' 모델의 쿠페형을 만드는 작업을 했다. 하지만 시트로엥사 내부에서도 역시 근심했듯이 이 프로젝트로 인해 회사의 경제적 기반이 흔들리게 되었다. 그 후 다니노는 모레인-솔니에르Morane-Saulnier사로 옮겨가 전투기 날개 조립에 필요한 전기 용접 기술 전문가가 되었다.

1939년, 다니노는 드디어 자신의 회사 파셀FACEL(Forges et Ateliers de Construction d'Eure et Loire)을 설립하고 자동차와 항공 산업의 금속 단조 일을 전문 분야로 삼았다. 제2차 세계대전이 한창일 무렵 미국에서 '팬일렉트릭 큐버레이터Panelectric Cuberator'라는 냉장고를 디자인하기도 했다. 전쟁이 끝난 후 프랑스로 돌아와 자동차의 휠캡과 라디에이터 그릴을 하청 생산하고, 자체 상표의 부엌 싱크대를 생산해서 많은 돈을 벌었다. 그는 심카Simca, 벤틀리Bently, 포드Ford 같은 자동차 회사의 프랑스 지사와 손잡고 자동차 디자인 작업을 하면서 자신만의 스타일을 만들었다. 피닌파리나Pininfarina로부터 큰 영향을 받은 그의 스타일은 걸작 '파셀-베가Facel-Vega HK500'에 이르러 최고조에 달했다. 날카로운 모서리, 넓은 시야, 우아하고 당당한 앞코, 보석처럼 단단하게 빛나는 표면에 이르기까지 이 자동차는 우아하고 순수한 매력에 힘과 권위를 동시에 담아내었다.

알베르 카뮈Albert Camus는 출판업자 미셸 갈리마르Michel Gallimard가 운전하는 '파셀-베가' 자동차를 타고 가다가 사고로 생을 마감했다. 이 자동차의 품위와 매력에 빠진 또 다른 유명 인사로는 프랑수아 트뤼포Francois Truffaut와 링고 스타Ringo Starr가 있다.

Corradino d'Ascanio 코라디노 다스카니오 1891~1981

이탈리아 항공 산업의 선구자 코라디노 다스카니오는 토리노 폴리테크닉에서 기계공학을 공부한 후 포밀리오 항공사Società d'Aviazione Pomilio의 기술 책임자가 되었다. 제1차 세계대전 후 포밀리오사를 떠난 다스카니오는 시인 가브리엘레 다눈치오Gabriele d'Annunzio의 아들 베니에로Veniero와 함께 회사를 설립했다. 그 후 1926년에 피에트로 트로자니Pietro Trojani의 후원으로 회사를 하나 더 만들어 레오나르도 다 빈치Leonardo da Vinci의 헬리콥터 아이디어를 현실화하는 데 주력했다. 그 첫 번째 결과를 1926년 로마 북동쪽의 페스카라Pescara에서 선보였는데 프로펠러가 너무 단단하게 고정된 바람에 실패하고 말았다. 하지만 1930년, 드디어 그는 원하던 헬리콥터를 완성했고 비행 고도 및 시간 기록 장치를 단 헬리콥터를 생산해냈다.

그러나 이탈리아 기관들로부터 그 헬리콥터의 군사적 가치를 인정받지 못하자 다스카니오는 1934년 제노바Genoa에 있는 기계 회사 <u>피아조 Piaggio</u>에 입사했다. 그는 피아조에서 속도 조절이 가능한 프로펠러 같은 비행기 부품들을 디자인했고, 1939년에는 헬리콥터를 생산할 것을 제안하기도 했다. 그러나 다스카니오가 위대한 업적을 남긴 것은 헬리콥터가 아닌 완전히 다른 사업 분야에서였다. 전쟁이 끝나자 엔리코 피아조 Enrico Piaggio는 그에게 대량소비 시장을 목표로 혁신적인 이륜차를 함께 만들어보자고 제안했다. 다스카니오는 지상 운송수단을 디자인해 본 경험이 거의 없었지만 순수한 공학적 관심에서 그 과제에 도전했다. 그 결과물이 바로 '베스파Vespa' 스쿠터다. 1946년 출시한 '베스파'는 항공 기술 원리를 바탕으로 디자인된 소비재였다. 유선형 스타일뿐만 아니라 철제 구조에도 비행기의 일체형 동체 구조의 원리가 깔려 있었다. '베스파'는 출시 첫 해에 1만 8000여 대가 생산되었다. 뒤이어 1946년에는 스쿠터 부품을 사용한 작은 3륜 트럭인 '아페Ape'를 디자인했고, 1955년에는 '베스파 400' 자동차를 만들었지만 그리 성공적이지는 못했다. 다스카니오가 만든 'PD.3'와 'PD.4' 헬리콥터는 1949년에서 1952년 사이에 출시되었다. 그의 마지막 작품은 1961년에 제작한 농업용 헬리콥터였다. 다스카니오의 작업은 미래주의Futurism가 이탈리아 공학 기술에 끼친 영향과 공학 기술이 대중문화에 끼친 영향, 두 가지 면을 잘 보여준다. 다눈치오의 멋진 시와 비행의 짜릿함에서 영감을 받아 만든 '베스파'는 재건기 이탈리아의 변화와 풍요를 나타내는 상징물이 되었다.

Robin Day 로빈 데이 1915~

로빈 데이는 영국 하이 위쿰High Wycombe 지역에 있는 미술학교를 졸업한 후 다시 왕립미술대학Royal College of Art에서 공부했다. 로빈 데이는 <u>뉴욕 현대미술관Museum of Modern Art</u>이 주관한 1948년의 '국제 저가 생산 가구 디자인대회International Competition for Low Cost Furniture Design'에서 그가 디자인한 보관용기로 최고상을 받으면서 국제적인 주목을 받기 시작했다. <u>찰스 임스Charles Eames</u>의 영향을 크게 받은 그는 1949년부터 가구 제조업체 힐Hille사를 위해 일했다. 데이는 힐사에서 플라스틱과 합판을 주재료로 여러 가지 의자를 디자인했는데, 1962년의 '폴리프로필렌' 의자가 그 정점을 이루었다. 이 의자는 <u>미하엘 토네트Michael Thonet</u>, <u>마르셀 브로이어Marcel Breuer</u>,

<u>데이비드 롤런드David Rowland</u>가 만든 의자와 비견할 만한 모던 디자인의 걸작이다. 그의 아내인 루시엔Lucienne(1917~)은 1948년에 그의 사업 파트너가 되었다. 그녀는 섬유 디자이너로 성공을 거뒀으며, 힐 <u>Heal's</u>사와 에든버러 위버스Edinburgh Weavers사를 위한 디자인을 했다. (<u>컨템퍼러리Contemporary</u> 참조)

Bibliography <Hille: 75 Years of British Furniture>, exhibition catalogue, Victoria and Albert Museum, London, 1981/ Fiona MacCarthy, <British Design since 1880>, Lund Humphries, London, 1982.

3

1: 엔초 마리의 '티모르Timor' 탁상 달력, 1967년.

2: '파셀-베가 HK500'. 프랑스가 낳은 마지막 최고급 자동차.

3: 로빈 데이의 '폴리프로필렌 Polypropylene' 의자, 1962년.

Michele de Lucchi 미켈레 데 루치 1952~

미켈레 데 루치는 이탈리아 파도바Padua에서 공부한 후 1975년 피렌체에서 건축학 학위를 취득했다. 피렌체에서 그는 전위적 미술과 영화 작업을 했으며 파도바 근교의 몬셀리체Monselice 채석장에서 '문화적으로 불가능한 건축Culturally Impossible Architecture'이라는 세미나를 개최하기도 했다. 1975년부터 1977년까지는 피렌체 대학의 건축학부에서 학생들을 가르쳤으나 이듬해에 밀라노로 거처를 옮겼다.

밀라노에서 데 루치는 스튜디오 알키미아Studio Alchymia와 멤피스Memphis 활동에 참여하면서 두 그룹의 역사에 길이 남을 만한 디자인을 했다. 1979년에는 마사Massa에 위치한 사무용 가구 제조업체인 올리베티Olivetti사에서, 그리고 1984년에는 이브레아Ivrea에 있는 올리베티 스파Olivetti SpA사에서 컨설턴트 디자이너로 일했다. 데 루치는 에토레 소트사스Ettore Sottsass와 함께 올리베티사의 '45CR'과 '이카루스icarus' 사무용 가구를 디자인했고 50여 개 이상의 피오루치Fiorucci 매장을 디자인하기도 했다.

그의 디자인에는 가전제품과 가정용 가구를 상난감같이 만들어 친근해 보이도록 하는 따스함이 숨어 있다. 올리베티사를 위한 그의 작업은 1990년대까지 지속되었다. 이탈리아의 제조 산업은 하향세로 돌아섰지만 데 루치는 여전히 추상적인 작업에 더욱 몰두했다. 그가 멤피스와 함께 작업했을 때 콘란과 베일리는 그에게 이렇게 물었다. "멤피스의 작품을 거실에 놓아둔 사람을 실제로 본 적이 있나요? 아니면 그렇게 하길 원하는 사람이 있나요?"

Bibliography Fiorella Bulegato and Sergio Polano, <Michele de Lucchi-from Here to There to Beyond>, Electa, Milan, 2004.

De Pas, D'Urbino, Lomazzi
데 파스, 두르비노, 로마치

데 파스, 두르비노, 로마치 팀은 1966년 밀라노에서 결성되었다. 그들의 작업은 1960년대 중반을 영원히 상징할 것이다. 그들은 팝Pop의 영향을 받은 공기 튜브 의자인 1967년 작 '블로Blow'와 속을 채운 야구 장갑 모양의 의자인 1970년 작 '조에Joe'로 널리 알려져 있다. 다른 이탈리아 제조업자들을 위해 디자인한 것들은 그다지 유명하지 않다.

미켈레 데 루치의 디자인에는 가전제품과 가정용 가구는 좀 더 따뜻하고 친근해 보여야 한다는 생각이 깔려 있다.

De Stijl 데 스틸

'데 스틸De Stijl'은 '스타일Style'을 의미하는 네덜란드 말이며 이론가이자 건축가인 테오 반 두스뷔르흐Theo van Doesburg를 중심으로 모인 미술가와 건축가들의 모임을 지칭한다. 반 두스뷔르흐는 1917년 레이덴Leyden에서 모임을 결성했고 〈데 스틸〉지를 1917년부터 1928년까지 발행했다.

데 스틸은 유럽판 구성주의Constructivism였다. 반 두스뷔르흐는 현대적인 삶은 혁명적이고 새로운 예술을 필요로 한다고 믿었으며 그것을 '신조형주의Neo-Plasticism'라고 명명했다. 데 스틸은 새로운 예술을 받아들일 수 있도록 대중을 급진화시키려 했지만 그것은 쉬운 일이 아니었다. 두스뷔르흐에 따르면 신조형주의의 요건은 확실한 재현을 거부하는 것, 그리고 직선과 흑, 백, 회색, 원색의 평평한 색면만을 사용하는 것이었다. 그러나 아이러니하게도 이러한 요건들 때문에 두스뷔르흐의 '새로운 예술'은 옛 질서를 선호하는 대중의 취향에서 더 멀어지게 되었다.

1: 미켈레 데 루치의 멤피스 스타일 탁자를 위한 스케치, 1985년.
2: 데 파스, 두르비노, 로마치 팀은 1967년부터 공기 튜브 의자 시리즈를 선보였다.
3: 테오 반 두스뷔르흐 디자인의 '데 스틸' 포스터, 1917년.
4: 포르투나토 데페로가 디자인한 캄파리사의 음료수병, 1930년경. 데페로로 인해 미래주의는 대중문화가 되었다.

데 스틸의 미학은 피에 몬드리안Piet Mondrian(1872~1944)의 회화로 정점에 달했다. 몬드리안의 권위와 위상은 그가 예술을 통해 인간을 정신적으로 개혁하겠다는 의지를 보인 적이 없음에도 데 스틸 운동을 20세기 초에 꽃피웠던 특이한 급진파들 중 가장 영향력 있는 사례로 만들었다. 그로 인하여 두스뷔르흐의 미학 이론은 모던디자인운동Modern Movement의 많은 미학적 가설의 기원이 되었고, 몬드리안의 구성 방식은 그래픽 디자이너들에게 꾸준한 자극과 창조력의 원천이 되었다. 건축가이자 가구 디자이너인 게리트 리트벨트Gerrit Rietveld는 1918년에 데 스틸의 회원이 되었다.

Bibliography H. L. C. Jaffe, <De Stijl 1917~1931-the Dutch Contribution to Modern Art>, Meulenhoff, Amsterdam, 1956/ Joost Baljeu, <Theo van Doesburg>, Studio Vista, London, 1974; Macmillan, New York, 1974.

Paolo Deganello 파올로 데가넬로 1940~

파올로 데가넬로는 안드레아 브란치Andrea Branzi와 함께 1966년 피렌체에서 급진적 디자이너 모임인 아키줌Archizoom을 창립했다. 데가넬로는 아키줌이 해체되자 상상력을 자극하는 가구 디자인 운동을 지속하기 위해 '기술 디자이너 컬렉션Colletivo Technici Progettisti'를 만들었다. 그가 카시나Cassina를 위해 1982년에 디자인한 '토르소Torso' 안락의자는 멤피스Memphis 작품들과 쌍벽을 이룰 정도로 독특했으며 1950년대 가구의 형상과 이념에 대한 진지한 재해석이었다.

Fortunato Depero 포르투나토 데페로 1892~1960

그래픽 디자이너이자 별난 예술가였던 데페로는 미래주의Futurism 창시자들의 다음 세대 주자였다. 그는 화가 자코모 발라Giacomo Balla와 함께 1915년 《세계 미래주의 재건Ricostruzione Futurista dell'Universo》을 집필했다. 책에서 그가 보여준 패기는 그야말로 우주를 다시 디자인할 것만 같을 정도였다. 하지만 책이 출판된 후의 현실 상황은 녹록치 않아 그는 임시직으로나마 간신히 무대 디자인 일을 해야했다.

데페로는 1919년 스스로 '미래주의 예술의 집House of Futurist Art'을 지었고, 1925년의 파리 세계박람회에 미래주의자들을 대표해 참가했다. 그는 '선전적 건축Promotional Architecture'이라는 개념을 만들었는데 그것은 광고와 기업이미지통합(CI) 사이의 구별이 불분명해질 것임을 예언이라도 하는 듯한 디자인이었다. 예를 들어 베스테티 투미넬리Bestetti Tuminelli사와 트레베스Treves 출판사를 위해 제안한 '책의 전당Padiglione di Libro' 계획은 거대한 글자들로 이루어져있다.

이른바 권위자라 불리는 사람들과 사이가 좋지 않았던 데페로는 1928년 뉴욕으로 이주하여 〈보그Vogue〉지와 〈뉴요커New Yoker〉 지의 표지를 디자인했다. 그리고 1930년부터는 캄파리Campari사와 작업했다. 아직도 생산되고 있는 작은 원추형의 독특한 유리 음료수병이 바로 데페로가 디자인한 것이다. 그는 캄파리사의 그래픽과 광고 작업도 병행했다. 은퇴 후 코네티컷 주 뉴 밀퍼드New Milford의 오두막에서 조용히 여생을 보내던 그는 이탈리아로 돌아가 세상을 떠났다.

Bibliography Fortunato Depero, <Fortunato Depero Nelle Opera e Nella Vita>, Trento, 1940; 영어판 제목은 <So I Think, So I Paint>.

3

4

Elsie de Wolfe 엘시 드 울프 1865~1950

엘시 드 울프는 인테리어 디자이너였으며 1915년의 저서 《좋은 취향의 집 The House in Good Taste》에서 '좋은 취향good taste'이라는 말을 최초로 사용한 사람이다. 그녀는 '가득한 낙천성과 흰색 페인트Plenty of optimism and white paint'라는 모토로 미국의 가정을 환하게 만들었다. 반면에 앤티크에 대한 그의 애착은 미국 상류층의 취향을 무기력증에 빠지게 만들었다. 미국의 미술사가 러셀 라인스Russell Lynes는 그녀가 세계적으로 이룬 업적을 일컬어 '권위자의 패배주의'라고 했다.

Bibliography Penny Sparke, <Elsie de Wolfe>, Acanthus Press, New York, 2005.

Design Management 디자인 경영

디자인 경영은 상업적인 디자인 활동을 보다 합리적으로 조직화하는 과정을 말하며, 오늘날에는 이를 학문적 차원에서 주로 연구한다. 기본적으로 디자인과 경영 원리의 관계를 연구하는 것이지만, 기업체가 어떻게 하면 디자인을 더 효율적으로 이용할 수 있는지를 연구하는 방향으로 점차 확대되고 있다.

Donald Desky 도널드 데스키 1894~1989

도널드 데스키는 레이먼드 로위Raymond Loewy, 헨리 드레이퍼스Henry Dreyfuss와 함께 1세대 미국 컨설턴트 디자이너였다. 또한 1930년대 아르 데코Art Deco 스타일을 보여준 가장 뛰어난 디자이너들 중 한 명이었다. 디자이너로서 그의 경력은 1920년 시카고의 한 광고 회사에서 시작되었다. 데스키는 1925년 파리 세계박람회를 관람하고 큰 충격을 받았다. 동시대의 다른 많은 디자이너들처럼 데스키 역시 실제 제품으로 생산된 디자인은 그리 많지 않았다. 하지만 그는 뉴욕 록펠러 센터의 라디오 시티 뮤직 홀Radio City Music Hall 내부를 디자인했고, 수많은 실내 디자인 작업과 가구 디자인 작업을 했다. 그의 디자인의 가장 큰 특징은 알루미늄, 코르크, 리놀륨과 같은 새로운 재료에 대한 실험 정신이 충만했다는 것이다.

Bibliography Carol Herselle Krinsky, <Rockefeller Center>, Oxford University Press, New York, 1978/ David A. Hanks, <Donald Deskey>, E. P. Dutton, New York, 1985.

1: 도널드 데스키가 꾸민 라디오 시티 뮤직 홀의 첫 번째 층간 로비, 1932년. 세계지도를 모티프로 삼은 위톨드 고든 Witold Gordon의 벽화가 붙어 있다.
2: 헨리 반 데 벨데와 테오도르 뮐러 Theodor Müller의 독일공작연맹 전시회 출품작, 쾰른, 1914년.
3: 크리스티앙 디오르 컬렉션, 1957년.

Deutsche Werkbund 독일공작연맹

독일공작연맹은 교육의 목적과 선전의 기능을 실현하기 위해 설립된 단체였으며 상업, 미술, 공예, 산업의 통합을 꾀했다. 19세기 후반에 출현했던 영국의 길드 조직이 독일공작연맹의 모델이었지만 그보다는 훨씬 실용적이었다. 1907년 설립되었으나 레이너 밴험Reyner Banham이 지적했듯 그 '황금기'는 1914년을 전후한 몇 달간이었다. 이때 독일공작연맹은 첫 대규모 전시회를 개최했는데 이 전시는 독일의 미술과 산업의 수준을 보여주는 대단한 축제였으며, 발터 그로피우스Walter Gropius가 그 전시관을 디자인했다.

1914년에는 헤르만 무테지우스Hermann Muthesius와 헨리 반 데 벨데Henry van de Velde 사이에 유명한 논쟁이 있었는데, 독일공작연맹이 표준화와 제품의 기계 생산을 장려해야 하는지, 아니면 자유롭고 개성적인 예술 표현에 집중해야 하는지를 공개적으로 논박했다. 무테지우스의 주장이 우위를 점하면서, 그의 신념은 모던디자인운동Modern Movement에 지대한 영향을 끼쳤다.

밴험에 따르면 1911년 무테지우스는 "평화롭던 바이마르Weimar 시절 독일 민족의 숙명이라고까지 주장되던 표준화, 독일 문화는 물론 더 거슬러 올라가 프로이센 군사 문화에까지 기원을 둔 표준화가 독일 산업에 더없이 유익한 것"이라고 말한 바 있다고 한다. 미스 반 데어 로에Mies van der Rohe가 주관하고 1927년 바이센호프Weissenhof에서 열린 독일공작연맹의 주거 설비에 관한 전시회인 '바이센호프 주택Weissenhof Siedlung'에서 무테지우스의 신념은 입증되었다.

독일공작연맹은 1934년에 해체되었으나(헤르만 그레치Hermann Gretsch 참조), 1947년에 다시 부활했다.

Bibliography Joan Campbell, <The German Werkbund-the Politics of Reform in the Applied Arts>, Princeton University Press, Princeton, New Jersey and Guildford, 1980.

크리스티앙 디오르의 1947년작 '뉴 룩'은
제2차 세계대전 후의 패션 분위기를 사로잡았고,
디오르를 세계 패션의 지배자로 만들었다.

Niels Diffrient 닐스 디프리언트 1928~

닐스 디프리언트는 미시시피 주의 스타Star란 곳에서 태어나 크랜브룩 아카데미Cranbrook Academy를 졸업했다. 그는 5년간 에로 사리넨Eero Saarinen과 함께 일한 후 헨리 드레이퍼스Henry Dreyfuss와 25년의 시간을 함께 일했다. 1955년 그는 마르코 자누소Marco Zanuso와 함께 재봉틀을 디자인했다. 또한 드레이퍼스와 함께 록히드Lockheed, 리어제트Learjet, 휴즈Hughes 등의 회사에서 비행기 내부를 디자인했고, 리튼 산업Litton Industries과 하니웰Honeywell사를 위한 엑스레이 기기와 진단 장비 등을 디자인했다.

인간공학에 깊은 관심을 갖고 있었던 디프리언트는 놀Knoll사의 사무용 가구와 서너Sunar사의 의자를 디자인하기 위해 드레이퍼스의 곁을 떠났다. 수많은 비행기의 내부를 디자인했던 그는 어쩌면 그 덕분에 유행하는 의자들의 단점을 정확하게 파악하고 있었다. 디프리언트는 현재 코네티컷 주의 릿지필드Ridgefield에 디자인 회사를 차리고 의자 디자인 과정에 합리성을 도입하는 일을 하고 있다.

Christian Dior 크리스티앙 디오르 1906~1957

크리스티앙 디오르의 1947년 작 '뉴 룩New Look'은 제2차 세계대전 후 패션의 분위기를 사로잡았고 디오르를 세계 패션의 지배자로 만들었다. 유럽과 미국의 여성들은 눈을 반짝이며 디오르가 제시한 스타일에 열광했다. 개미 같은 허리와 날씬한 몸매, 부풀린 치마와 뾰족한 구두는 여성성을 비정상적으로 과장한 형상을 창출했다.

전통적인 양장 기술을 공부했고 역사 속 의상들을 연구했던 디오르는 높은 명성에도 불구하고 매우 겸손했으며 잘 나서지 않는 성격이었다. 그는 매년 새로운 디자인을 선보였는데, 새 디자인은 발표 즉시 세계 각지의 기성복 상인들에 의해 복제되었다. 1954년의 'H' 라인, 1955년의 'Y' 라인, 그리고 1956년의 전설적인 'A' 라인이 디오르의 가장 유명한 스타일이다. 디오르의 의상실은 그의 후견인이었던 이브 생 로랑Yves Saint Laurent이 잠시 운영했고 그 후 마르크 보앙Marc Bohan이 물려받았다.

3

Walt Disney 월트 디즈니 1901~1966

월터 엘리어스 디즈니Walter Elias Disney가 만든 최고의 창조물, 미키마우스를 두고 러시아 영화감독 아이젠슈테인Eisenstein은 "인류 문화에 대한 미국의 가장 독창적인 공헌"이라고 했다. 디즈니는 시카고에서 태어나 미주리 주 캔자스시티Kansas City에 그의 첫 만화 회사 래프-오-그램Laugh-o-Gram을 설립했고, 후에 할리우드로 자리를 옮겼다. 1928년, 그가 창조한 '움직이는 동물'은 그에게 국제적인 명성을 안겨주었다. 디즈니는 "아이들을 데려갈 수 있는 멋지고 깨끗한 곳"을 제공한다는 취지에서 1955년 캘리포니아의 애너하임Anaheim에 디즈니랜드를 세웠다. 그는 죽기 전에 거대한 레저 왕국을 건설했는데, 이는 미국의 모든 문화적 상상력을 달콤한 설탕물을 바른 돈벌이로 전락시켜버렸다.

디즈니는 고집이 세고 감정적이었다. 작가 러셀 데이비스Russell Davies의 말을 빌리자면 그것은 어쩌면 "자신이 이룬 것들이 어쩔 수 없는 외부 힘의 결과물일지도 모른다는 사실을 인정하고 싶어 하지 않는, 자수성가한 사람들의 특징"일 수 있었다.

디즈니를 위해 일했던 애니메이터 아트 배빗Art Babbit은 디즈니가 "천부적으로 미국의 대중적인 나쁜 취향을 가졌다"고 했으며, 작가 레이 브래드버리Ray Bradbury는 다음과 같이 되뇌었다. "그는 아메리칸 드림이 흘러나오는 수도꼭지다. …… 아마도 그럴 것이다. 그런데 꿈은 언제나 나쁜 취향을 동반한다. 나쁜 취향이 꿈의 일부이기 때문이다."

디즈니는 만화를 대중매체인 영화로 전환시켰고, 그의 만화영화가 엄청난 성공을 거둠으로써 대중적 소통을 원하는 그래픽 디자이너들에게 새로운 작업 분야를 만들어주었다.

Nana Ditzel 나나 디첼 1923~2005

나나 디첼은 덴마크 코펜하겐의 공예학교Kunsthandvaerkskolen를 졸업했다. 그 후 디첼은 1946년 첫 남편인 요르겐 디첼 Jorgen Ditzel (1921~1961)과 함께 디자인 사무실을 열었다. 자연적 재료와 단순하고 우아한 형태의 조합을 보여주는 그녀의 장신구와 텍스타일, 도자기, 가구들은 데니시 디자인이 무엇인지를 보여주는 전형적인 사례다. 디첼은 1954년부터 게오르그 옌센Georg Jensen을 위해 일했고, 1970년 이후 런던에 살았다. 그녀의 직조 텍스타일 컬렉션은 매우 성공적인 것이었다.

2

1: 월트 디즈니와 미키 마우스
Micky Mouse, 1928년경.
2: 천장에 매달리는 고리버들 의자,
1959년. 나나 디첼이 코펜하겐의
벵글레르Wengler사를 위해
디자인한 것이다.

3: 건축과 디자인을 다루는 밀라노의
잡지 〈도무스〉는 1927년 조 폰티가
창간했다.

Jay Doblin 제이 도블린 1920~1989

제이 도블린은 브루클린에 있는 프랫 인스티튜트Pratt Institute를 졸업했으며, 레이몬드 로위Raymond Loewy 같은 개인 회사나 정부 사업 등을 위해 디자이너로 일했다. 그 후 도블린은 미국 유수의 디자인 학교 중 하나인 일리노이 공과대학Illinois Institute of Technology의 학장이 되어 1949년부터 1959년까지 학생들을 가르쳤다. 한편으로 제너럴 모터스General motors, 셸Shell, 코카-콜라Coca-Cola 같은 기업의 디자인 컨설턴트로 일하기도 했다. 1966년 그는 기업 이미지 통합(CI) 작업이 전문인 유니마크Unimark사의 설립에 참여했고, 이후 미국의 디자인과 디자인 교육에 매우 중요한 인물이 되었다. 그의 저서 《100개의 위대한 제품 디자인One hundred Great Product Designs》은 우리 책뿐만 아니라 다른 많은 책에 깊은 영감을 주었다.

Bibliography Jay Doblin, <One Hundred Great Product Designs>, Van Nostrand Reinhold, New York, 1970.

도무스 Domus

〈도무스〉는 밀라노에서 발간되는 건축과 디자인 잡지다. 1927년 조 폰티 Gio Ponti가 창간한 이래 진보적인 이탈리아 건축과 디자인을 외부 세계에 지속적으로 알려왔다. 공산주의자인 에르네스토 로제르스Ernesto Rogers가 편집장으로 재직할 당시 〈도무스〉는 조립식 건축의 중요성 등 사회적 현안에 대한 건축적 해답을 명료하게 제시했다. 그러나 이후 폰티가 다시 편집장으로 복귀하면서 잡지는 '달콤한 인생 la dolce vita'을 화려하게 보여주는 역할로 되돌아갔다.

1979년에는 알레산드로 멘디니Alessandro Mendini가 편집장이 되었다. 스튜디오 알키미아Studio Alchymia에서 활발히 활동하면서 밀라노 전위파의 중심 인물이 되었던 것이 그가 〈도무스〉의 편집장이 되는 데에 큰 영향을 미쳤다. 그러나 1980년대 후반에서 1990년대로 넘어오면서 〈도무스〉는 둔하고 고루한 잡지가 되었고, 예전과 같은 첨단의 느낌을 잃어버렸다. 새로운 디자인 잡지들과 새로운 매체들의 등장에 도무스는 이제 그 빛을 잃었다.

Gillo Dorfles 질로 도르플레스 1910~

질로 도르플레스는 화가 수업을 받았으며 구체미술Concrete Art의 창시자였다. 또한 볼로냐 대학Bologna University의 영향력 있는 미학 교수로 의미론semantics, 기호학, 인류학 등에 특별한 관심을 가지고 있었다. 제2차 세계대전 이후 밀라노 디자인의 성립 과정에서 그가 했던 중추적 역할은 밀라노를 이탈리아 산업 르네상스의 중심지로 만들어줄 이론적 배경, 즉 밀라노의 절충주의와 취향에 대한 바이블을 구축하는 것이었다. 그는 황금컴퍼스Compasso d'Oro상 운영위원회와 밀라노 트리엔날레Triennale 조직안에서도 매우 중요한 인물이었다.

도르플레스는 이탈리아에서 처음으로 산업 디자인에 관한 책을 썼고 이런 저서들을 남겼다. 《새로운 예식Nuovo Riti》, 《새로운 신화Nuovo Miti》, 《기호 커뮤니케이션 소비Simbolo Comunicazione Consumo》, 《취향 변동Le Oscillazione del Gusto》, 《산업 디자인 입문Introduzione al Disegno Industriale》, 《의미에서 선택으로Dal Significato alle Scelte》. 키치kitch에 관한 그의 책은 이 분야의 필독서다.

Bibliography Gillo Dorfles, <Kitsch: the world of bad taste>, Universe Books, New York, Thames & Hudson, London, 1969.

〈도무스〉지는 진보적인 이탈리아 건축과 디자인을 외부 세계에 지속적으로 알려왔다.

3

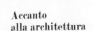

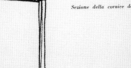

Donald Wills Douglas 도널드 윌스 더글러스 1892~1981

더글러스는 미국의 가장 위대한 비행기 디자이너이자 낭만적 엔지니어였다. 그가 개발한 항공기들은 시각적으로 매우 독창적이었고 문화적으로 지대한 영향을 미쳤기 때문에 그의 공로를 디자인 영역에서 논하는 것 역시 당연하다.

더글러스는 1892년 뉴욕 브루클린에서 태어났고 아나폴리스Annapolis에 있는 미국해군사관학교US Navy Academy를 다녔다. 1912년 MIT로 학교를 옮겨 계속 공부했으며, 1915~1916에는 글렌 마틴Glenn L. Martin 회사의 수석 엔지니어로 일했다. 이어서 미국육군 통신부대US Signal Corps에서 민간 엔지니어로 잠시 일한 후 1920년에 더글러스사Douglas Company를 설립했다. '더글러스 클라우드스터Douglas Cloudster' 모델은 자체 무게보다 더 많은 양을 탑재할 수 있는 사상 첫 항공기였다. 이러한 기술적인 성공에 힘입어 더글러스와 그의 동료들은 기술적인 혁신에 박차를 가했고, 이들은 민간 항공기산업이 가능하도록 하는 데에 큰 공헌을 했다.

그들의 기술 개발은 'DC-3' 시리즈의 민간항공기로 정점에 달했다. 'DC'는 더글러스 상업회사Douglas Commercial의 약자인 동시에 민간 항공 산업에 상업적 현실성을 가져다준 그의 비행기를 지칭하는 약자이기도 하다. 'DC' 비행기들은 'C-47'과 '다코타Dakota' 군용 비행기의 외관을 닮은 것으로 알려져 있기도 하다. 'DC'는 역사상 가장 성공적인 비행기였을뿐 아니라 르 코르뷔지에Le Corbusier나 월터 도윈 티그Walter Dorwin Teague와 같은 디자이너들이 그 기술적 탁월함과 깔끔하고 이상적인 유선형 스타일의 아름다움에 감탄을 자아내도록 만든 비행기였다. 두 디자이너는 《오늘날의 비행기와 디자인Aircraft and Design This Day》이라는 책에 'DC' 모델의 그림을 그리기도 했다. 더글러스사는 'DC-3' 다음 모델로 피스톤 엔진을 장착한 더 큰 비행기를 개발했으며, 곧이어 제트 엔진을 단 'DC-8'과 'DC-9' 시리즈를 출시했다.

1967년 더글러스사는 합병되어 맥도넬-더글러스McDonnell-Douglas Corporation사가 되었고, 미주리 주 세인트 루이스로 거점을 옮겼다. 이후 불경기의 여파가 'DC-10'의 개발에까지 영향을 미쳤고 'DC-10'은 더글러스사의 마지막 비행기가 되었다. 뿐만 아니라 1974년 파리와 1979년 시카고에서 발생한 큰 사고 때문에 'DC-10'은 제품안전 책임법령집에 이름을 올렸고, 더글러스는 명예에 큰 손상을 입었다. 남아 있던 더글러스사의 일부가 1996년 보잉Boeing사로 넘어가면서 더글러스사의 명맥은 끊어졌다.

Bibliography John B. Rae, <Climb to Greatness>, MIT, Cambridge, Mass., 1968.

1: 마거릿 버크-화이트Margaret Bourke-White가 찍은 맨해튼 남쪽을 가로지르는 더글러스 'DC-4' 여객기의 웅장한 모습, 1939년. 르 코르뷔지에는 최고로 기능적인 이 비행기의 형태가 디자인과 건축의 어리석음과 과도함을 조롱하고 있다고 말했다.

2: 크리스토퍼 드레서가 제임스 딕슨 & 선즈James Dixon & Sons사를 위해 디자인한 은제 주전자, 셰필드Sheffield, 1881년경. 니켈전기도금 처리를 했고 흑단 손잡이를 부착했다.

Christopher Dresser 크리스토퍼 드레서 1834~1904

크리스토퍼 드레서는 원래 식물을 그리는 도안가였다. 그러나 훗날 그는 산업 디자이너의 기원이자 대중적 예술, 즉 디자인의 궁극적인 형태를 구현한 사람으로서 칭송받았다. 1880년 그가 조직한 미술가구동맹Art Furniture Alliance는 아마도 최초의 실내 디자이너 모임일 것이다. 그들이 만든 것은 그다지 대중적이지는 않았지만 단체로서는 매우 중요한 의미를 지닌다.

드레서는 소모적이고 방탕하며 지나치게 대담하고 활동적이었다. 빅토리아 시대의 한편에는 "일반적인 사업체가 성공하기 위한 필수 요소는 '상상력의 결여'다"라고 말한 윌리엄 해즐릿William Hazlitt과 같은 사람들이 있었다. 그러나빅토리아 시대의 다른 한 편에는 크리스토퍼 드레서와 같이 새로운 지식과 관념에 적극적으로 반응한 사람들이 있었다.

드레서는 영국 글래스고Glasgow에서 태어났고, 새로 생긴 국립디자인학교Government School of Design에 들어가기 위해 13세 때 런던으로 이사했다. 국립디자인학교는 국민의 취향 수준을 높이고 미술을 통해 제조업을 활성화한다는 목적으로 19세기 중반에 국가 주도 사업으로 세워진 것이었다. 드레서는 식물 형태를 체계적으로 연구해 이를 산업 제품에 응용하고자 했다. 1855년에 그는 '자연물 도안'으로 특허를 획득했으며, 25세 때부터 '식물미술학'을 강의하기 시작했다. 1년 후에는 정교 수가 되었고 독일 대학에서 명예 박사학위를 받기도 했다. 1857~1858년에 드레서는 당시 영향력이 있던 잡지 〈아트 저널Art Journal〉에 11개의 글을 시리즈로 실었으며, 1861년에는 칼 폰 린네(Carl von Linne: 현대 생물분류학의 기초를 확립한 스웨덴의 생물학자-역주)를 기려 설립한 린네협회Linnaean Society의 회원으로 선출되었다. 그 후 웨지우드 Wedgwood, 민턴Minton, 콜브룩데일Coalbrookdale과 같은 빅토리아 시대 대기업체의 고문으로 활동했는데, 그가 고문이 있었던 업체

의 수는 약 50여 개나 되었다.

1876년, 드레서는 그의 인생에 매우 중요한 영향을 미친 일본 여행길에 올랐다. 그의 일본 여행은 흥미로운 점이 많다. 당시 일본은 중세 막부 시대가 끝나고 1867년에 새로운 황제 메이지가 권력을 잡아 근대화에 대한 열의를 불태우고 있던 시기였다. 이런 시기에 드레서는 국가 공식 대표단의 일원으로 일본을 방문했다. 드레서는 리버풀에서 출발해 미국의 필라델피아 박람회를 둘러보고 난 후(그곳에서 장신구 작가 루이스 티파니Louis Tiffany를 만났다) 샌프란시스코를 거쳐 일본 요코하마에 도착했다.

드레서는 일본 황제와 함께 무역 거래에 관한 의견을 교환하면서 공장들을 둘러보던 중 중요한 거래를 성사시켰다. 드레서는 2000여 개의 영국 제품을 일본에 가져갔는데(그중에서 화병 한 개는 현재 도쿄국립박물관에 전시되어 있다) 그것을 전해주는 대신 800개의 귀중한 예술품을 받아 와 빅토리아 & 앨버트 박물관Victoria and Albert Museum에 기증했다. 그 후 드레서는 이때의 경험을 바탕으로 《일본-건축, 미술, 미술 제조업Japan-its Architecture, Art and Art Manufactures》(1882)이라는 책을 저술했다. 그가 영국으로 가져온 진짜 보물은 단순한 일본의 칠기들이 아니라 디자인의 본질적인 가치에 대한 생각이었다. "일본 사람들은 잘 디자인된 젓가락 한 짝에 빅토리아 시대 사람들이 랜드시어Landseer(빅토리아 시대의 유명한 화가. 동물화를 주로 그렸다-역주)를 생각하는 만큼의 가치를 부여했다"고 그는 말했다.

드레서가 일본에서 발견한 디자인의 가치와 정돈된 간결함을 선호하는 일본적 취향은 그의 작업에 식물만큼이나 큰 영향을 끼쳤다. 영국으로 돌아온 드레서는 엉뚱하게도 기하학적인 형태의 주전자와 토스트 받침대를 시리즈로 만들었는데, 그 결과물은 후대의 마리안네 브란트

Marianne Brandt나 빌헬름 바겐펠트Wilhelm Wagenfeld의 바우하우스 디자인을 연상시킨다. 이러한 형태감은 드레서의 명성을 부활시켰다. 그러나 1904년, 드레서가 죽은 후로 그의 이름은 완전히 잊혀졌다. 꼼꼼하고 단정한 그의 작품에 비하면 사업가로서의 그는 이상하리만치 뒤죽박죽이고 그래서 남은 것이 별로 없었기 때문이었다.

그의 이름이 '부활'하여 오늘날 주목받게 된 것은 흔히 말하는 '페브스너 Pevsner 효과' 덕분이다. 유대계 독일 미술사가였던 페브스너는 1936년에 출판되어 디자인계에 막대한 영향력을 행사한 책 《모던디자인운동의 선구자들Pioneers of the Modern Movement》에서 드레서를 맨 첫머리에 언급했고, 드레서는 모던디자인운동의 기원으로 부활했다. 같은 해 페브스너는 영국 〈건축 평론Architectural Review〉지의 일원이 되었는데 이민자로서의 근면함을 지니고 있던 그는 스스로 영국 모더니즘의 구체적인 역사에 대한 권위자가 되겠다고 마음먹었다. 1937년, 페브스너는 드레서의 딸과 나눈 대화를 바탕으로 〈건축 평론〉지에 드레서에 대한 글을 실었다. 또한 성미 까다로운 노인으로 생존해 있던 건축가 C. F. A. 보이지 Voysey를 찾아가 인터뷰를 하기도 했다. 페브스너는 빅토리아 후기에 활약했던 이 두 기인을 자신의 결정론적이면서 다소 왜곡된 모더니즘Modernism의 역사에 끼워 넣었다.

페브스너가 드레서를 모더니즘의 선구자로 언급한 것은 사실, 전후관계를 인과관계로 오인한 것이었다. 크리스토퍼 드레서는 자신의 체계를 따랐을 뿐이었다. 물론 그는 디자인의 가치에 대한 뛰어난 통찰력을 지니고 있었다. 그는 대량생산이 가능하다는 이유에서 수공예보다 산업 디자인을 더 선호했으며, 그것이 그의 생각을 이해하는 데에 핵심적인 요소다. 그는 심지어 브랜딩의 위력까지도 인지하고 있었다. 그의 작품 대부분에는 눈에 띄는 곳에 사인이 들어가 있다. 이 점은 그의 작품들을 1990년대 초기에 재생산한 알레시Alessi조차 감탄하게 만들었다. 그러나 드레서의 후기 유리 작품이나 도자기 작품들은 보기 흉한 형태에 역겨운 색상을 사용한 것이 많았다. 그는 근본적으로 빅토리아 시대의 취향을 따르는 사람이다. 지적으로 탁월했음에도 그는 시대의 숨막힐 듯한 시각적 과잉을 벗어나지 못했다. 에디슨Edison이 전구를 만들고 있을 때 드레서는 아직도 촛대를 디자인하고 있었다.

드레서는 뉴욕 티파니의 물건을 사다가 영국에서 팔거나 카펫을 디자인하기도 했으며, 미술가구동맹의 사무장 역할을 하기도 했다.

Bibliography <Christopher Dresser 1834~1904>, exhibition catalogue, Camden Arts Centre, London, 1979/ <Christopher Dresser>, exhibition catalogue, Victoria and Albert Museum, London, 2004.

2

Henry Dreyfuss 헨리 드레이퍼스 1903~1972

드레이퍼스는 레이먼드 로위Raymond Loewy, 월터 도윈 티그Walter Dorwin Teague, 노먼 벨 게디스Norman Bel Geddes와 동시대의 디자이너이자 그들의 경쟁자였다. 그는 극장 소품과 의상 대여업을 하는 집안에서 태어났다. 16세에 대학을 그만두고 연극판에 발을 들였고, 그곳에서 노먼 벨 게디스를 만나 예닐곱 편의 연극 무대 작업을 함께 했다. 미국의 1920년대는 많은 무대 디자이너들과 광고 삽화가들이 연극판과 광고판을 떠나 산업계라는 더 큰 무대로 옮겨간 시대였다. 당시 미국 산업계는 야망을 품은 젊은 디자이너들에게 무궁무진한 기회를 제공할 것 같았다. 드레이퍼스도 그러한 기대를 품은 젊은 디자이너 중 하나였다. 그는 1929년에 디자인 사무실을 냈고, 전통적인 보관 용기를 재디자인하는 일로 첫 산업 디자인 작업을 시작했다.

드레이퍼스는 공간 절약형의 기능적인 모양새로 보관 용기의 디자인을 새롭게 바꾸었다. 〈아메리칸 아티스트American Artist〉라는 잡지는 미국 1세대 디자이너들 중에서 드레이퍼스가 가장 능숙하며 "깔끔함의 대가"라고 평가했다. 그가 뉴욕중앙철도New York Central Railroad 회사를 위해 디자인한 기차의 이름인 '20세기 주식회사The Twentieth Century Limited'는 미국 디자인계의 가장 화려하고 풍부한 시대를 상징하는 말이 되었다. 하지만 드레이퍼스는 스타일리시한 화려함을 좇지 않았다. 그가 추구한 기능주의Functionalism는 제품에 부적절하게 덧씌워지는 껍데기를 지양했다. 그는 대신 '인간공학human engineering' 또는 인체 측정학이라고 불리는 것들에 지대한 관심을 쏟았다. 산업 디자이너들의 관심사를 훌륭하게 집약한 그의 책 《사람들을 위해 디자인하기Designing for People》(1955)를 통해 인간공학적 방법론은 하나의 전통이 되었으며, 그가 남긴 디자인 회사에서는 아직도 이 방법론을 사용하고 있다.

드레이퍼스의 주요 클라이언트로는 벨Bell 통신회사, RCA 텔레비전방송국, 후버Hoover 진공청소기 회사, 굿이어Goodyear 타이어 회사, 앤스코Ansco 카메라 회사, 존 디어John Deere 농업 기기 회사 등이 있었고, 록히드Lockheed사의 비행기 실내 디자인을 맡기도 했다. 그가 벨사를 위해 1933년에 디자인한 전화기는 현대적인 전화기의 전형이 되었으며, 50년 동안 그 디자인이 바뀌지 않았다.

드레이퍼스와 그의 부인은 1972년에 자살했다.

Bibliography Henry Dreyfuss, <Designing for people>, Simon & Schuster, New York, 1955.

1

1

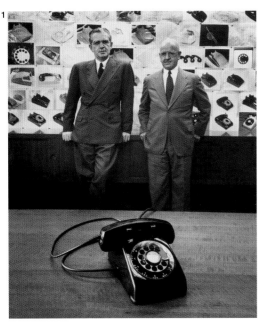

〈아메리칸 아티스트American Artist〉라는 잡지에 따르면,
미국 1세대 디자이너들 중에 드레이퍼스는
가장 능숙한 "깔끔함의 대가"였다.

James Dyson 제임스 다이슨 1947~

제임스 다이슨은 영국 노리치Norwich 태생으로 집안에 애완동물의 털이 날리는 것을 용서하지 못한 사람으로 유명하다. 그는 스스로를 "발명가, 엔지니어 그리고 예술가"라고 말했다. 여러 분야를 모두 섭렵한 기인들이 유난히 많은 영국의 오랜 전통을 잇고 있으나, 히스 로빈슨Heath Robinson과 같은 그의 선조들과 달리 다이슨은 상업적으로 크게 성공했다. 그의 첫 번째 발명품은 1974년작 '볼배로Ballbarrow'로 물을 채워 일륜 수레와 정원의 땅 고르는 기능을 함께 수행하도록 만든 매우 독창적인 기계였다. 그러나 그에게 명성을 안겨준 것은 집안 청소를 완벽하게 할 수 있도록 해주는 놀라운 청소기였다.

다이슨의 작업 태도는 헌신적이면서 독창적이었고 늘 완벽을 추구했다.

그는 연구 개발에도 매번 꼼꼼하고 세심한 정성을 쏟았다. 아무리 좋은 청소기라 해도 그 기능에 불만이 많았던 다이슨은 1978년, 청소기의 기본 개념부터 다시 생각하기 시작했다. 결국 그는 그 해법을 담은 청소기를 만들어냈다. 청소기를 만들면서 그가 집착한 것은 사이클론 원리였다. 그 결과 15만gs(ground speed의 약자. 항공기의 대지 속도, 즉 땅에서 달리는 속도를 말한다-역주)의 원심력을 발생시켜 기류 속에 섞여 있는 애완동물의 털, 먼지 등을 제거하는 기술을 완성하게 되었다. 1983년에 '이중 사이클론Dual Cyclone' 기술로 특허를 받기 전까지 그는 먼지봉투가 없는 진공청소기 모델을 5000개가 넘게 만들었다. 눈에 확 띄는 색상과 테크놀로지가 드러난 형태를 지닌 다이슨 청소기를 싫어

하는 사람들도 많다. 그러나 그런 디자인은 다이슨의 기술적혁신을 매우 선명하게 드러내는 것이었다. 다이슨사는 미국 청소기 시장의 20%를 차지할 정도로 영국 제조업체의 드문 성공 사례가 되었으나 2003년에 생산 공장을 아시아로 옮겨 논란거리가 되기도 했다. 영국 윌트셔Wiltshire 주의 맘스베리Malmesbury에 있는 다이슨 본사는 현재 연구 개발 업무만 수행하고 있다.

Bibliography James Dyson, <Against the Odds>, Texere Publishing, New York, 1997.

1: 1949년에 촬영된 사진(왼쪽 아래)에서 드레이퍼스는 벨통신회사의 엔지니어 윌리엄 H. 마틴William H. Martin의 왼쪽에 서 있다. 미국의 디자인 컨설턴트들 중에서 헨리 드레이퍼스는 인간공학 ergonomics을 가장 중시했던 인물이다. 그의 디자인 회사는 극적이고 낭만적인 표현에도 능했다. 뉴욕 중앙철도회사 New York Central Systems를 위해 1939년에 디자인한 기차 '20세기 주식회사20th Century Limited'가 그 대표적인 사례다. 그러나 그럼에도 인간 공학에 대한 드레이퍼스의 탐구는 1970년대의 비극적인 폴라로이드 Polaroid 카메라(왼쪽 위)에 이르기까지 계속되었다.

2: 다이슨사의 먼지봉투가 필요 없는 진공청소기 개발 모델.

다이슨의 작업 태도는 헌신적이면서 독창적이었고 늘 완벽을 추구했다. 그는 연구 개발에도 매번 꼼꼼하고 세심한 정성을 쏟았다.

2

Charles Eames 찰스 임스 1907~1978

찰스 임스는 미국 미주리 주 세인트루이스에서 태어나 제도공이 되기 전까지 제철 공장에서 일했다. 그는 워싱턴 대학Washington University 건축학과에 장학생으로 입학했지만 학교를 그만두고 건축가와 산업 디자이너로 일선에 나섰다. 1940년 뉴욕 현대미술관Museum of Modern Art이 주최한 '가정용 가구의 유기적 디자인Organic Design in Home Furnishings'이라는 공모전에서 에로 사리넨Eero Saarinen과 공동 출품한 의자로 1위를 차지하면서 주목받기 시작했다. 그 후 1946년, 임스는 역사상 처음으로 박물관에서 개인전을 개최한 디자이너가 되었다. 그 전시에서 임스는 구부린 합판과 강철봉을 조합한 가구들을 선보였다. 전시 작품들에 그는 가정용 가구의 '유기적 디자인 공모전'에 출품한 의자에서 첫선을 보였던 합판을 틀로 찍어내는 기술을 사용했다. 이 기술은 1942년 미국 해군의 의뢰로 다리 부목을 개발하면서 더 정교한 수준으로 발전한 것이었다.

임스가 디자인한 제품들은 모두 미시건 주 질랜드Zeeland에 있던 허먼 밀러Herman Miller사에서 생산되었다. 그의 최고 디자인이자 제일 유명한 작품이고, 허먼 밀러사의 가장 각광받는 제품이기도 했던 것은 1955년 영화감독 빌리 와일더Billy Wilder를 위해 디자인한 장미목과 가죽을 사용한 의자와 발판 세트다. 이 의자는 건축적 스타일의 세계적인 상징이 되었으며 마르셀 브로이어의 '바우하우스' 의자처럼 많은 디자이너들에게 모방의 대상이 되었다. 그러나 그 어떤 것도 임스의 것과 같은 품격을 보여주지 못했다. 1958년 임스는 '알루미늄Aluminm' 의자를 디자인했고 비슷한 시기에 비슷한 구성 원리를 적용한 앞뒤로 앉는 의자를 디자인해 워싱턴의 덜레스Dulles 공항과 시카고의 오헤어O'hare 공항에 설치했다.

임스는 허먼 밀러사가 자신의 디자인을 대량생산하여 대중적 소통을 가능하게 만들어준 것에 힘입어 부인 레이 임스Ray Eames와 함께 전시회나 교육 방면에 힘을 쏟았다. 제품으로 대량생산된 디자인은 실제 그리 많지 않음에도 그는 미국 디자인계를 대표하는 저명 인사가 되었다. 임스와 그의 디자인에 관한 과장된 평가가 난무해 문제가 되기도 하지만 그는 매우 중요한, 그리고 큰 영향을 끼친 디자이너임이 분명하다.

1959년, 모스크바에서 열린 미국 박람회US Exhibition에서 멀티스크린 작업을 선보인 이후 임스는 점차 실험적인 영화 작업에 관심을 쏟기 시작했다. 샌타모니카Santa Monica에 있는 자신의 집에 관한 단편영화 〈숫자 10이 가진 위력Powers of Ten〉은 마니아들의 예찬을 받는 영화다. 임스 스스로 대량생산된 자재들을 조립해서 1949년에 완성한 이 집은 그가 죽기 전에 이미 전 세계의 젊은 디자이너들에게 디자인의 성지로서 자리매김했다. 임스는 〈인테리어Interior〉지와 나눈 인터뷰에서 다음과 같은 말을 했는데, 여기서 그의 철학적 통찰력을 엿볼 수 있다.

"오늘 아침 큰 장난감 가게에 들렀다. …… 그곳의 물건들은 정말로 형편 없었다. 예전에는 물건들이 그 자체로 귀중했으나 지금은 그렇지 않다. 이런 가게에 있으니 차라리 사막이 있는 것이 더 낫겠다 싶다. …… 물질적 풍요로움이 자유를 주었다지만 나는 그 사실이 아주 의심스럽다. 물질적 풍요로움이 가져다준 것은 '자제'하지 않아도 되는 자유일 것이다. 그러나 실제로 자제하지 않아도 되는 무엇이란 실현 불가능하다. …… 유능한 사람은 선택의 가능성을 제거하고 자신만의 한계를 설정한다. …… 우리는 '한계'의 개념을 재고해야 한다."

테렌스 콘란은 임스에 대해 이렇게 상기했다. "임스 부부는 재치와 스타일 그리고 독창성을 지니고 있었다. 나는 그들을 필사적으로 따라 하려고 했다. 그러나 임스처럼 한계성이 있는 재료를 가지고, 또 제한된 가정 소비 시장을 대상으로 작업을 한다는 것은 정말 어려운 것임을 깨달았다. 그러나 재미있게도 임스가 작업장에서 만든 모델들을 비트라 미술관 Vitra Museum에서 보았을 때, 나는 그것들이 내가 만든 것만큼이나 아주 엉성하다는 사실을 발견했다. 나와 그의 차이를 만들어낸 것은 바로 허버트 매터Herbert Matter의 멋진 사진들이었던 것이다. 그래도 역시 찰스와 레이 임스 부부는 대단한 매력과 독창성 그리고 삶에 대한 포괄적인 관점을 소유한 개혁가였다. 그들은 모든 디자이너들 중 가장 뛰어난 디자이너였다."

Bibliography <Connection: the Work of Charles and Ray Eames>, exhibition catalogue, Frederick S. Wright Gallery, University of California, Los Angeles, 1976~1977/ Ralph Caplan, <The Design of Herman Miller>, Whitney Library of Design, New York, 1976/ M. & J. Neuhart & Ray Eames, <Eames Design>, Thames & Hudson, 1989/ E. Demetrios, <An Eames Primer>, Thames & Hudson, 2002.

1

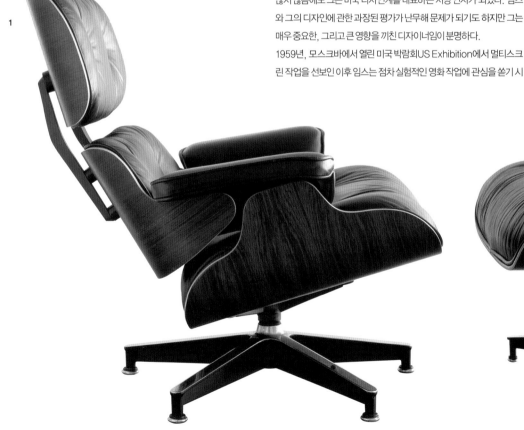

Harley Earl 할리 얼 1893~1969

할리 얼은 미국 할리우드에서 태어났고 그의 가족들은 자동차 차체를 만드는 기술로 생계를 꾸리고 있었다. 당시는 1세대 영화배우들이 막 스타로 떠오르던 시기였다. 그들 덕분에 주문이 늘어나자 얼의 일가는 1908년 얼 자동차 제작소Earl Automobile Works를 설립했다. 이 가족 회사가 대규모 영화를 위한 자동차를 제작하여 많은 수익을 올리는 동안 할리 얼은 1914년 스탠퍼드 대학에 들어가 공부했다. 그리고 1919년, 캐딜락Cadillac의 지역 판매상이 얼의 가족 회사를 매입하면서 회사는 다시 차체 주문 생산 작업에 전념하게 되었다. 이 시기에 할리 얼은 점토를 가지고 차체의 모델을 만드는 기술을 개발했다. 이 기술로 자동차 차체디자인은 조각적인 표현이 보다 자유로워졌으며, 이는 현재까지도 자동차 디자인 분야의 표준화된 기술로 사용되고 있다.

초기의 자동차 산업은 오로지 차를 구입하는 사람들의 필요를 충족시키기만 하면 됐기 때문에 자동차의 외관은 그다지 중요하지 않았다. 그러나 1920년대 초반에 제너럴 모터스General Motors의 사장 알프레드 슬로언Alfred P. Sloan은 자동차의 무궁무진한 가능성을 알아차리고 자동차의 외관이 판매에 도움이 될 것이라는 판단을 했다. 1925년, 슬로언은 할리 얼을 디트로이트로 불러들였고, 1928년 1월 1일 제너럴 모터스에는 얼이 지휘하는 미술 및 색채 부서가 탄생했다. 그의 첫 번째 성공작은 1927년의 '라 살La Salle'이었고 그의 꿈이 실현된 모델은 1937년작 '뷰익 Y 잡Buick Y Job'이었다. 'Y 잡'의 형태와 모티프를 이어받은 후속 모델도 속속 출시되었다. 'Y 잡' 시리즈가 출시되던 시기에 얼은 새롭게 설립한 제너럴 모터스 스타일링 회사의 부사장이 되었다. 그리고 '캐딜락', '시보레Chevrolet', '폰티악Pontiac', '올즈모빌Oldsmobile', '뷰익Buick'과 같은 자동차들의 상업적 성공으로 1959년 퇴사할 때까지 역사상 어떤 자동차 디자이너도 누려보지 못한 영향력 있는 지위에 오를 수 있었다. 두 가지 색의 채색, 크롬 도금, 꼬리지느러미 스타일, 제트기와 로켓에서 따온 형태 등을 자동차 디자인에 도입한 이 놀라운 디자이너는 그러나 단 한 번도 디자인상을 받지 못했다.

얼은 "나는 야구를 좋아한다. 그리고 자동차를 '사랑'한다"고 말한 바 있다. 그가 사망했을 무렵 도로에는 그가 디자인한 차가 5000만 대나 달리고 있었고, 그의 자동차 디자인을 다른 모든 미국 자동차 회사가 따라 하게 되었다.

Bibliography Steven Bayley, <Harley Earl and The Dream Machine>, Weidenfeld & Nicolson, London, 1983; Knopf, New York, 1983.

1: 임스의 의자와 발판 세트, 1955년. 이 안락의자와 발판 세트는 영국 신사클럽gentlemen's club에 가면 볼 수 있는 가죽 팔걸이의자에서 영감을 받아 디자인한 것이다. 이 유명한 의자는 20세기 중반의 모더니즘을 가장 완벽하게 보여주는 고전이다. 깔끔한 곡선과 단아한 구조는 할리 얼의 1959년형 '캐딜락 엘도라도 브루엄Cadillac Eldorado Brougham' 같은 지나치게 화려한 스타일과 큰 대비를 이룬다. 한쪽은 지성을 적용해 얻어낸 결과이고, 다른 한쪽은 탐욕을 자극해 얻어낸 결과라고 할 수 있다.

2: 톰 에커슬리가 디자인한 런던판화대학London College of Printing의 18차 연례 만찬회 Annual Dinner 초대장, 1967년.

Tom Eckersley 톰 에커슬리 1914~1996

톰 에커슬리는 영국 랭커셔에서 태어났고 샐퍼드 미술대학Salford College of Art에서 공부했다. 그는 1934년 런던으로 가서 에이브럼 게임스Abram Games와 함께 포스터 디자인의 대가가 되었다. 제2차 세계대전이 발발하기 이전에 에커슬리는 런던 운송회사London Transport, 셸-멕스Shell-Mex, BBC, 체신청Post Office 같은 영국의 공영·민영 대기업들과 손을 잡고 일했다. 그의 디자인은 아주 단순한 2차원 이미지를 창출했는데, 전달하려는 메시지는 간단명료했고 이미지와 메시지가 늘 적절한 조화를 이루었다. 에커슬리의 디자인은 1940년대 후반에서 1950년대까지 런던의 여러 대중매체에서 꽃을 피웠다. 제르마노 파체티Germano Facetti와 같이 그에게 깊은 영향을 받은 이민자 디자이너들이 왕성한 활동을 펼치면서 그의 디자인은 더욱 가치를 발휘했다. 그러나 에커슬리의 디자인이 기술적으로 뛰어난 것은 아니었다. 그는 1957년부터 1977년까지 런던 판화대학London College of Printing의 그래픽 디자인과 학과장을 지내면서 두 세대가 넘는 영국 그래픽 디자이너들을 가르친 영향력 있는 교육자이기도 했다.

Bibliography Tom Eckersley, <Poster Design>, Studio Publications, London, 1954.

Fritz Eichler 프리츠 아이힐러 1911~

프리츠 아이힐러는 미술사와 드라마를 공부했고 1945년부터 극장의 무대 디자이너로 일했다. 그는 1954년 아르투르 브라운Artur Braun을 만나게 되는데 당시 브라운은 1955년 뒤셀도르프에서 열리는 라디오 쇼Radio Show에서 선보일 브라운사의 새로운 이미지를 준비하고 있었다. 아이힐러는 브라운사의 디자인 정책들을 총괄했고 울름 조형대학Hochschule für Gestaltung 교수진에게 디자인을 의뢰해보라고 아르투르 브라운과 에르빈 브라운Erwin Braun에게 조언했다.

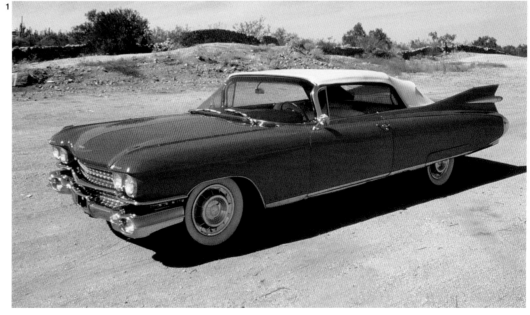

'캐딜락', '시보레', '폰티악', '올즈모빌', '뷰익'과 같은 자동차들의 상업적 성공으로 할리 얼은 어떤 자동차 디자이너도 누려보지 못한 영향력 있는 지위에 오를 수 있었다.

Karl Elsener 카를 엘제너 1860~1918

스위스 군용 칼Swiss Army pen knife의 디자이너. (베르나르트 루도프스키Bernard Rudofsky편 참조)

Erco 에르코

독일 에르코사는 고급 건축 조명 분야를 선도하는 국제적 기업이다. 1934년 아르놀트 라이닝하우스Arnold Reininghaus, 파울 부슈하우스Paul Buschhaus, 카를 레버Karl Reeber에 의해서 라이닝하우스 Reininghaus & Co.라는 이름으로 처음 설립되었다. 현재의 정식 이름은 에르코 로이텐 유한회사Erco Leuchten GmbH다.

에르코사의 성공은 제2차 세계대전 이후 독일 재건기에 이루어졌다. '경제 기적'이라 불리는 이 시기에 새로운 주택을 짓는 건축업자들의 수요 덕분에 많은 중소 제조업체들이 번성할 수 있었다. 제품의 기술적 요소만을 최우선으로 생각해온 에르코사는 1950년대부터 회사의 이미지를 새롭게 창출하기 위해 여러 디자이너들과 같이 작업하기 시작했다. 테렌스 콘란, 에토레 소트사스Ettore Sottsass, 로제 탈롱Roger Tallon, 에밀리오 암바즈Emilio Ambasz 등이 디자인한 제품이 아직도 에르코사에서 생산되고 있다. 회사의 로고는 오틀 아이허Otl Aicher가 디자인했고 회사의 통합 사인 시스템도 1976년 아이허가 완성했다. 1963년부터 클라우스-유르겐 마크Klaus-Jurgen Maack가 에르코사를 운영하고 있다.

에르코사는 조명등에 현대적이고 우아한 이미지를 부여하는 것과 품격을 즐길줄 아는 소비자들을 만족시키는 것을 목표로 삼아왔다.

Ercol 에르콜

에르콜사는 1920년 영국 하이 위쿰High Wycombe에 루시안 에르콜라니Lucian Ercolani가 세운 회사다. 에르콜라니는 1895년, 일곱 살 나이에 영국으로 이민 온 이탈리아인이었다. 에르콜사는 전통적인 윈저Windsor 의자와 단순하고 단단한 느릅나무 가구 제작 전문이었다. 그러다 1950년대에 컨템퍼러리Contemporary 스타일의 가구를 만들면서 이름 있는 영국 가구 회사의 반열에 오르게 되었다. 에르콜사는 아직도 가족들이 운영하는 회사로 남아있으며 프린세스 리스보로Princes Risborough라는 곳에 현대적인 공장을 새롭게 건립해 훌륭한 가구를 생산하고 있다.

1

2

3: 버질 엑스너의 '드 소토 어드벤처러', 1954년. 엑스너는 톰 울프Tom Wolfe가 "루이 부르봉 왕조의 장난꾸러기 아이 Bourbon Louis romp" 같다고 비꼰 20세기 중반 미국의 어수선한 분위기 속에서 나름대로 자제력을 보여준 편이었다. 물론 그다지 많은 자제력을 발휘한 것은 아니었다.

1: 스위스 군용 칼.
2: 에르콜의 '나비Butterfly' 의자, 1958년. 자작나무와 느릅나무 합판으로 만든 이 의자로 인해 덴마크 디자인이 영국 교외에까지 파고들었다.
4: 부오코 에스콜린-누르메스니에미가 디자인한 쿠션. 굵은 줄무늬는 그녀의 트레이드마크였다.

Ergonomics 인간공학

제2차 세계대전 중에 확립된 학문으로 포괄적 의미에서 인간과 기계 사이의 관계를 다루는 학문이라고 할 수 있다. 학문의 주요 주제는 인간의 노동에 사용되는 기계들이다. 특히 기계의 버튼이나 다이얼 등을 어떻게 하면 인간의 손, 눈, 두뇌의 움직임에 가장 효율적이며 편안하게 작동하도록 할 수 있는지를 연구한다. 손의 경우 중요한 요소는 쥐는 방법인데 네가지 유형으로 구분된다. 그중 강력파악强力把握power grip과 정밀파악精密把握precision grip 두 가지를 이해하는 것이 가장 중요하다. 이 유형들은 엄지와 다른 네 손가락이 서로 맞대응하는 방식에 관한 것으로 가장 많이 사용되는 만큼 중요한 연구 대상이 된다. 다른 두 가지 유형은 그보다는 부차적이다. 하나는 여행 가방의 손잡이를 잡을 때 사용되는 고리파악把握hook grip이고, 다른 하나는 담배를 잡을 때 사용되는 가위파악把握scissors grip이다. 눈의 경우 작동 계기들을 최적으로 배열하는 방법을 연구함으로써 작업자가 기계를 효율적으로 사용할 수 있게 한다. 이러한 인간공학적 원리는 초음속 제트기건, 가정용 믹서건, 오디오건 간에 기계의 종류와 상관없이 모두 적용된다.

Bibliography Ray Crozier, <Manufactured Pleasures>, Manchester University Press, 1994.

엑스너가 만든 1957년산 크라이슬러 자동차 덕분에 디트로이트의 분위기가 급진적으로 바뀌었다. 대담하게 휜 앞 유리창과 드라마틱한 꼬리날개가 이들 자동차의 특징이었다.

Vuokko Eskolin-Nurmesniemi
부오코 에스콜린-누르메스니에미 1930~

핀란드의 헬싱키에서 태어난 부오코 에스콜린-누르메스니에미는 텍스타일 디자이너로 마리메코Marimekko사에서 일하다가 1964년 자신의 회사를 설립했다. 가구 디자이너인 안티 누르메스니에미Antii Nurmesniemi와 결혼했으며 굵은 줄무늬의 강렬하면서도 세련된 면직물 디자인으로 유명하다.

4

Virgil Exner 버질 엑스너 1909~1973

버질 엑스너는 광고 일과 트럭 제도하는 일을 하다가 제너럴 모터스General Motors사에 입사해 할리 얼Harley Earl 밑에서 잡무를 보았다. 그 후 1938년에 레이먼드 로위Raymond Loewy의 회사에 입사했고, 사람들이 그의 능력을 반신반의하는 가운데 매우 창의적인 작업들을 해냈다. 그 결과 1947년 스튜드베이커 스타라이트Studebaker Starlight 자동차가 탄생해 큰 성공을 거두었다. 그러나 큰 성공에도 불구하고, 어쩌면 그런 성공 때문에 엑스너는 로위에게 해고당했다. 그러자 엑스너는 1949년, 크라이슬러Chrysler사로 들어갔고, 침체되어 있던 크라이슬러사에 화려하게 빛나는 디자인 요소들을 선사했다.

엑스너는 토리노의 카로체리아 기아Carrozzeria Ghia에서 일하는 루이지 세그레Luigi Segre와 함께 '앞선 스타일링 그룹Advanced Styling Group'을 만들고, 크라이슬러의 '델레강스d'Elegance'다. 닷지Dodge의 '파이어애로Firearrow'와 '드 소토 어드벤처러De Soto Adventurer' 같은 놀라운 콘셉트카들을 만들어냈다. 엑스너가 만든 1957년산 크라이슬러 자동차로 인해 디트로이트의 분위기는 급진적으로 바뀌었다. 대담하게 휜 앞 유리창과 드라마틱한 꼬리날개가 달린 차들이 등장했고, 엑스너는 이 자동차 스타일을 '진취적 디자인Forward Look'이라고 불렀다. 아마도 크라이슬러사는 '백만불짜리 디자인!The Million Dollar Look'이라는 보다 정확한 표현으로 부르고 싶었을 것이다. 1957년, 크라이슬러사는 "벌써 1960년대식!"이라는 문구로 이들 자동차를 선전했다. 그러나 막상 1960년이 되었을 때 엑스너는 미국에서 처음으로 혁신적으로 '축소'된 모델 '밸리언트Valiant'를 선보였다. 하지만 크라이슬러사의 경영진은 그러한 변화를 못미더워했다. 결국 엑스너는 크라이슬러를 떠나 디자인 컨설턴트가 되었다.

3

Germano Facetti 제르마노 파체티 1928~2006

제르마노 파체티는 20세기 중반 영국의 취향 형성에 매우 큰 영향을 끼친 이탈리아 사람이다. 당시 영국 취향에 결정적인 영향을 미친 이탈리아인들은 주로 식당 주인과 그래픽 디자이너였다. 파체티는 밀라노에서 태어났으며 제2차 세계대전 중에 마우트하우젠Mauthausen 수용소로 이송된 경험이 있었다. 당시의 경험은 그의 삶에 지속적으로 영향을 미쳤다. 전쟁이 끝나고 재건기ricostruzione에 밀라노로 돌아온 그는 공산주의 건축가와 일하다가 당시 밀라노의 주도적인 건축 그룹이었던 BBPR의 자료 조사원이 되었다. 당시 〈도무스Domus〉의 편집장이었던 BBPR의 에르네스토 로제르스Ernesto Rogers는 파체티에게 다음과 같은 가르침을 주었다. "미적 판단과 기술적 솜씨 그리고 도덕적인 태도를 키워라. 이 세 가지는 '좋은 사회를 건설한다'는 하나의 목표를 지향하는 것이다."

파체티는 영국인 부인과 함께 1950년 런던으로 이주해 샌들이나 의자와 같은 값싼 제품을 디자인하거나 막노동을 해서 생계를 이어갔다. 이후 센트럴 미술공예학교Central School of Arts and crafts에서 타

이포그래피를 배우고 나서 앨더스 출판사Aldus Books의 아트 디렉터가 되었고, 런던 소호에 토리노라는 이탈리아풍의 카페를 여는 데 동참하기도 했다. 또한 파체티는 영국에 팝아트Pop Art 열풍을 일으킨 1956년 화이트채플Whitechapel 갤러리의 전시회 〈이것이 미래다This is Tomorrow〉에도 참여했다.

파체티는 파리에 잠시 머물며 알랭 레네Alain Renais 감독과 아그네스 바르다Agnes Varda 감독을 만나 그들이 스나크 국제영화사Snark International Picture Agency를 만드는 일을 돕기도 했다. 그러다가 1960년 펭귄 출판사Penguin Books에서 일하기 위해 런던으로 돌아온 파체티는 이 출판사에서 아트 디렉터로서 활약하면서 뛰어난 사업가 기질을 발휘했다. 그는 앨런 플레처Alan Fletcher 등 젊은 디자이너들을 영입하고, 펭귄의 진부한 아이덴티티를 개선했다. 또한 회사의 이미지를 캠페인 이미지로 훌륭하게 재창출했으며, 출판 그래픽 역사상 가장 일관되게 그것을 유지했다. 많은 표지 디자인 작업에 직접 참여한 그는 스스로를 "독자를 위한 부가 서비스로서…… 책에 시각적 틀을 제공하는 사

람"이라고 말했다. 그는 이미지가 "글을 넘어서 이해의 장을 구성"하기를 바랐다. 눈에 확 띄는 검은 바탕에 깔끔하게 잘생긴 글씨와 사려 깊은 그림이 있는 펭귄 클래식 시리즈의 표지는 특히 인상적이다.

파체티 덕분에 겨우 5실링 하는 존 가워John Gower(중세 시대 영국 시인, 1330~1408-역주)의 《연인의 고해Comfessio Amantis》가 매우 현대적으로 느껴지고 또 매우 갖고 싶은 책이 되었다. 그는 자신의 주장을 관철하기 위해 책을 내던지는 일을 서슴지 않았으며 고집불통이라고 알려졌다. 이런 불같은 성격 때문에 파체티는 보수적인 경영진과 사이가 좋지 않았고 결국 1972년에 펭귄 출판사를 떠났다. 그 후 밀라노로 돌아간 파세티는 레스프레소L'Espresso사의 여행 안내서를 디자인했다. 토리노의 '저항의 박물관Museo della Resistenza'은 파체티에 관한 매력적이면서도 별난 자료를 소장하고 있다. 그의 가장 위대한 업적은 정제된 그래픽, 뛰어난 일러스트레이션, 독창적인 사진을 잘 골라 펭귄을 지성, 품격, 그리고 좋은 취향을 지닌 브랜드로 만든 것이었다.

아르도이의 의자는 이름 없는 디자인 또는 평범한 디자인이 어떻게 최신 유행이 되는지를 보여주는 좋은 사례다. 슬링sling 의자(골격에 천을 끼워 늘어뜨린 의자-역주)로서 첫 번째로 특허를 받은 것은 1877년 영국의 토목 기사 조지프 펜비Joseph Fenby가 목재와 캔버스 천을 이용해 만든 의자였다. 펜비의 의자가 미국에서 생산되기 시작한 것은 1895년의 일로 위스콘신 주 라신Racine에 위치한 골드 메달 가구회사Gold Medal Furniture Company에서 생산되었다. 당시의 유명 인사들인 헨리 포드Henry Ford, 토머스 에디슨Thomas Edison, 하비 파이어스톤Harvey Firestone 등이 이 의자에 앉아 사진을 찍었는데 이는 유명 인사의 추천이 제품에 대한 소비자의 인식에 얼마나 큰 영향을 미치는지를 잘 보여주는 매우 이른 사례다.

1940년 파리에서 르 코르뷔지에Le Corbusier와 함께 일하던 아르헨티나 건축가 호르헤 페라리-아르도이는 두 명의 동료와 함께 가죽과 금속을 사용해 펜비의 의자를 재디자인했다. 이 의자가 아르헨티나 디자인 공모전에서 상을 받으면서 뉴욕 현대미술관Museum of Modern Art에서 일하던 존 맥앤드루John McAndrew의 눈에 띄었다. 맥앤드루는 현대 가구 제조업자 클리퍼드 파스코스Clifford Pascoes를 설득해 이 의자를 1500개 정도 생산했다. 이것이 다시금 한스 놀Hans Knoll의 눈에 띄었고 놀은 1945년 이 의자의 특허를 사들여 아르도이 의자를 시대의 걸작으로 만들었다. 1950년대와 1960년대에 아르도이 의자는 찰스 임스Charles Eames의 의자들만큼이나 컨템퍼러리Contemporary 스타일의 사진에 자주 등장했다.

Bibliography Jay Doblin, <One Hundred Great Product Designs>, Van Nostrand Reinhold, New York, 1970.

1: 제르마노 파체티의 그래픽 디자인은 펭귄 출판사를 모더니즘의 가장 성공적인 성과물 중 하나로 자리매김하게 만들었다.

2: 페라리-아르도이의 1940년작 의자는 19세기 영국의 실용주의 디자인 사례로부터 영감을 받아 그것을 다시 디자인한 것이었다.

FIAT 피아트

피아트는 '이탈리아 토리노 자동차 공업사Fabbrica Italiana Automobili Torino'를 줄인 이름이다. 이 회사는 유럽의 선도적 자동차 제조업체이자 이탈리아에서 가장 큰 산업체다. 피아트는 창업 이래로 디자인을 중시해온 기업이기도 하다. 토리노 외곽 링고토Lingotto에 있는 공장은 미래주의Futurism의 경향이 강하게 드러나는 건물이다. 창업자인 조반니 아그넬리Giovanni Agnelli는 건축가 마테-트루스코Matte-Trusco에게 공장 지붕 위에 경주로를 설치해줄 것을 요청했다고 한다. 피아트는 1928년, 뛰어난 디자이너 단테 자코사Dante Giacosa를 기술 책임자로 고용했으며, 기아Ghia, 피닌파리나Pininfarina, 조르제토 주지아로Giorgietto Giugiaro 같은 컨설턴트 디자이너를 그의 휘하에 두도록 했다. 그럼으로써 피아트는 세계의 어느 대규모 자동차업체들보다도 뛰어난 디자인의 자동차를 생산할 수 있었다. 특히 1930년대의 '피아트 500', 1950년대의 '누오바Nuova 500'(일명 누오바 친퀘첸토 Nuova Cinquecento), 1970년대의 '피아트 127', 1980년대의 '우노 Uno' 모델들이 소형차 디자인을 주도했다.

피아트사는 유럽의 선도적 자동차 제조업체이자
이탈리아에서 가장 큰 산업체다.

Leonardo Fioravanti 레오나르도 피오라반티 1938~

레오나르도 피오라반티는 1938년에 태어났으며 밀라노 폴리테크닉 Milan Polytechnic에서 기계공학을 전공한 후 1964년 피닌파리나 Pininfarina사에 입사했다. 그의 대학 졸업 작품은 공기역학을 이용한 6 인승 승용차였는데 그야말로 시대를 앞선 디자인이었다. 이후 피오라반 티는 캄비아노Cambiano에 위치한 피닌파리나 본사의 디자인 부문 책 임자가 되었다.

피오라반티의 디자인은 관능적인 우아함과 아름다움을 모두 갖춰 세계 적인 인기를 누렸다. 그의 대표작으로는 그의 학창 시절 아이디어가 구체 화된 것으로 이후 '시트로엥Citroën CX'로 재출시된 1967년의 'BMC 1800', 1968년의 '페라리Ferrari 데이토나Daytona', 1980년의 '페라 리 몬디알Mondial', 1983년의 '푸조 205Peugeot 205' 등이 있다. 피 오라반티가 디자인한 차 중 가장 뛰어난 것은 공기역학 연구를 바탕으로 제작한 매우 실험적인 CNR(국가연구소Consiglio Nazionale delle Ricerche) 자동차다.

Bibliography Vittorio Gregotti, <Carrozzeria Italiana-Cultura e Progetto>, Alfieri, Turin, 1979.

Elio Fiorucci 엘리오 피오루치 1935~

엘리오 피오루치는 1980년대 디자인의 수도였던 밀라노에서 패션에 대한 관심을 증폭시킨 인물이다. 신발 만드는 일을 배웠던 피오루치는 1967년 밀라노의 갈레리아 파사렐라Galleria Passarella 거리에 의상 실을 냈다. 그의 목표는 그 거리를 런던의 킹스 로드King's Road처럼 만 드는 것이었다. 그의 첫 의상실을 디자인해준 사람은 다름 아닌 에토레 소트사스Ettore Sottsass였다. 이후 피오루치의 상점들은 팝Pop은 물론 펑크 또는 작가 이브 바비츠Eve Babitz가 명명한 '정키 시크junky chic' 스타일에 이르기까지 첨단 유행과 동의어가 되었다. 피오루치는 대 량소비된 팝 스타일의 극단적 전위성을 상징하는 인물로 인식되었고 젊 은 세대의 스타일에 엄청난 영향을 미쳤다.

Bibliography Eve Babitz, <Fiorucci-the Book>, Harlin Quist, New York, 1980.

Richard Fischer 리하르트 피셔 1935~

리하르트 피셔는 디터 람스Dieter Rams와 같은 세대의 독일 디자이 너다. 이들 세대는 제2차 세계대전에 참여하기에는 너무 어렸지만 독일 의 기술 전통을 접하기에는 충분한 나이였다. 피셔는 기계공학을 공부 하다가 울름 조형대학Hochschule für Gestaltung에 들어가서 제 품 디자인을 배웠다. 1960년부터 1968년까지 프랑크푸르트의 브라 운Braun사에서 일하면서 그는 매우 뛰어난 전기면도기 시리즈를 디자 인했다. 1968년에 프리랜서로 독립해 그의 가장 성공작이라고 할만한 미녹스Minox '35EL' 사진기를 디자인했다. 1972년에 생산된 이 카메 라는 정밀공학의 승리이자 신중하고도 조화로운 디자인의 경이로움 그 자체였다. 마치 울름 조형대학의 가치들을 1970~1980년대로 그대 로 옮겨온 것 같았다. 그는 1972년부터 오펜바흐 조형대학Offenbach Hochschule für Gestaltung의 제품 디자인 교수로 재직했다.

리하르트 피셔는 디터 람스와 같은 세대의 독일 디자이너다.
그 세대는 제2차 세계대전에 참여하기에는 너무 어려웠으나
독일의 기술 전통을 접하기에는 충분한 나이였다.

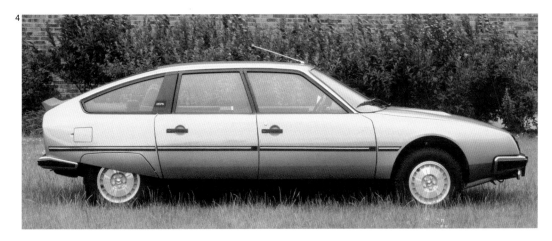

4

1: 피아트는 이탈리아의 명물로 종종 민주적 디자인의 후원자역을 자처했다. 하지만 너무나 무심하게 이탈리아 국내 시장에만 의존한 탓에 21세기 초반 일본과의 경쟁에서 거의 패한 상태다.

2: 링고토의 비행기 엔진 조립 라인. 제2차 세계대전 이전 피아트의 민족주의는 때때로 무솔리니Mussolini의 파시즘과 혼동이 되었다.

3: 피아트 '1100 스페셜 살롱', 1960년. 토리노에서 처음 공개되었으며, '달콤한 인생 la dolce vita'다운 깔끔하고 현대적인 곡선을 잘 보여준다.

4: 레오나르도 피오라반티가 디자인한 '시트로엥 CX GTi'.

5: 리하르트 피셔의 미녹스 '35EL' 소형 카메라, 1972년. 필름 카메라 디자인의 마지막 최고봉 중 하나였다.

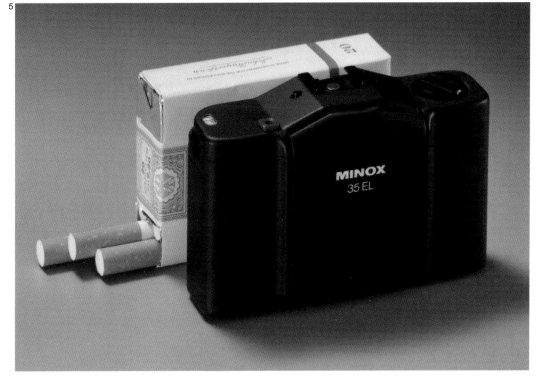

5

Alan Fletcher 앨런 플레처 1931~2006

앨런 플레처는 20세기 영국 최고의 그래픽 디자이너다. 그는 런던의 왕립미술대학Royal College of Art에서 공부했고, 미국 예일Yale 대학의 건축 디자인 학교에서 폴 랜드Paul Rand와 요제프 알베르스Josef Albers의 지도를 받았다. 1950년대에 뉴욕에서 일을 시작했는데 아메리카 컨테이너 회사Container Corporation of America, 〈포춘Fortune〉, IBM과 같은 기업의 일을 맡아 하기도 하고, 그래픽 디자이너 솔 바스Saul Bass나 잡지 디자이너 레오 리오니Leo Lionni 같은 사람들의 일을 돕기도 했다. 1959년 런던으로 돌아온 그는 플레처, 포브스 & 질Fletcher, Forbes & Gill이라는 그래픽 회사를 설립해 패션계의 마리 콴트Mary Quant처럼 대중적 매력을 지닌 스타일을 그래픽 디자인에 담았다. 스위스 타이포그래피의 질서에 세련된 미국 광고를 접목시켜보고자 했던 이 회사는 1972년 펜타그램Pentagram 디자인 그룹에 흡수되었고, 이후 그룹의 60%를 차지했다.

천재적 창의성과 반골 기질을 지녔던 플레처는 명백한 정답을 피했다. 일에 임하는 그의 기본 전제는 '그것을 어떻게 할 것인가'가 아니라, '그것을 왜 해야 하는가'라는 물음에 있었다. 그 답을 찾고 난 후에야 비로소 디자인의 방향을 설정했다. 펜타그램에 있을 때 그가 작업한 주요 그래픽 디자인 가운데 가장 대표적인 것은 불후의 명작으로 인정받는 로이터Reuters 통신사의 기업 이미지 통합(CI) 디자인이다. 플레처는 1992년 펜타그램을 떠나 독립적으로 노바르티스Novartis 제약회사나 파이돈 출판사Phaidon Press와 같은 클라이언트를 위해 일했다.

플레처는 시각적 모호성과 시각적 익살에 관심이 많았다. 그는 재기 넘치는 삽화가인 동시에 욕심 많은 골동품 수집가였다. "기능은 좋은 것이다. 그러나 문제의 해결이 문제가 아니다. 문제는 가치를 더하는 것과 시각적 놀라움 및 재치가 넘치는 해결책을 제시하는 것이다. '한 번의 웃음이 수천장의 그림보다 낫다'는 말을 덧붙인다면, 잘못된 것일까?"라고 플레처는 말했다.

Bibliography Alan Fletcher, <The Art of Looking Sideways>, Phaidon Press, London, 2001/ Alan Fletcher, <Picturing and Poeting>, Phaidon Press, London, 2006.

Flos 플로스

플로스는 1960년 북부 이탈리아 메라노Merano에 설립된 회사로 가정용 조명의 사용성과 그 가치를 높여보려는 의도에서 출발했다. 1963년, 공장을 브레스치아Brescia로 이전했고 아킬레 카스틸리오니Achille Castiglioni와 많은 일을 같이 했다. 카스틸리오니는 조명이라는 분야의 높은 가능성을 매우 잘 인식한 밀라노의 건축가였다. 그가 디자인한 매장과 전시장이 코르소 몬포르테Corso Monforte에 문을 연후 플로스사는 밀라노 디자인계에서 확고한 위치를 차지했다. 플로스사의 높은 명성은 카스틸리오니의 끊임없는 독창성에 기인한다. 플로스는 아르테루체Arteluce사를 합병했고 독일, 프랑스, 스위스, 영국의 여러 기업들과 함께 일하고 있다.

Paul Follot 폴 폴로 1877~1941

장식가 폴 폴로의 초기 인테리어 디자인은 아르 누보Art Nouveau 스타일이었다. 그다음에는 모던 프랑스풍의 아르 데코Art Deco 스타일로 발전했는데, 폴로는 아르 데코 스타일을 형성하는 데에 크게 공헌했다. 그는 1923년 봉 마르셰Bon Marché 백화점의 디자인 책임자가 되었고 파리의 '장식미술 전시회Salon des artistes décorateurs'에 작품을 정기적으로 출품했다. 폴로는 아르 데코가 탄생한 해인 1925년의 파리 장식예술 박람회를 위한 실내장식을 담당하기도 했다. 그가 뛰어든 시장은 사치스러운 재료, 뛰어난 장인정신 그리고 호화로움의 상징물을 갈망했고, 그는 바로 그것들을 생산했다.

Bibliography <Les Années 25>, exhibition catalogue, Musée des Arts Décoratifs, Paris, 1966.

1: 앨런 플레처의 그래픽 디자인은 스위스의 엄격함과 미국의 세련됨이 결합된 산물이었다.
2: 아킬레 카스틸리오니가 플로스사를 위해 디자인한 '아르코Arco' 조명등은 디자이너의 기발한 상상력을 보여주는 전형적인 예다. 굉장히 무거운 대리석 고정대가 가벼운 알루미늄 전등갓을 잡고 있다. 1962년에 나온 이 조명등은 1960년대와 1970년대 이탈리아의 도시 식당가에서 너도나도 사용하는 특색 있는 장식품이 되었다.
3: 자동차의 천재 헨리 포드, 1896년 사진. 그는 명한 지루함에서 탈출하기 위해 '석유 마차gasoline buggy'를 발명할 수밖에 없었다고 말했다.

PAVITT'S PRODUCE
PURVEYORS OF QUALITY FRESH FRUIT & VEGETABLES
UNITS C1-C3
FRUIT & VEG MARKET
NEW COVENT
GARDEN MARKET
NINE ELMS LANE
LONDON SW8 5JJ
T 020 7720 5252
F 020 7720 5326

V&A

Henry Ford 헨리 포드 1863~1947

헨리 포드는 색채와 역사성에 관한 언급으로 여러 가지 오해를 낳았다. 사실 포드는 반지식인의 성향을 지니지 않았다. 그는 발명가 토머스 알바 에디슨Thomas Alva Edison의 절친한 친구였다. 디트로이트 근처 그린필드 빌리지Greenfield Village에 자신의 박물관을 세웠을 때는 "사물을 책처럼 읽을 수 있다. 읽는 방법을 안다면 말이다"라고 말하기도 했다. (색채에 관하여 포드는 "사람들은 원하는 색상의 모델 'T'를 가질 수 있다. 그것이 검은색이라면" 이라는 말을 남겼다-역주)또한 그는 소비자를 무시하는 성향이 있는 것도 아니었다. 그가 완성한 어셈블리 라인assembly line(컨베이어 체계에서 여러 부품을 조립하여 제품을 완성하는 공정-역주)의 순차생산 시스템 덕분에 소비자들은 이전에는 상상할 수 없었던 많은 선택권을 누리게 되었다. 포드는 발터 그로피우스Walter Gropius의 영향을 받았으며 고든 러셀Gordon Russell이나 페르디난트 포르셰Ferdinand Porsche와도 친분이 두터운 사이였다. 헨리 포드는 아일랜드 출신의 개신교도들이 많이 살았던 미시간 주의 스프링웰스Springwells에서 태어났다. 벽촌에서 성장한 까닭에 포드가 어린 시절에 경험한 것은 대부분 원시적인 노동 형태였다. 그는 "무언가를 만들거나 이루어내려면 일을 굉장히 많이 해야 했던 것이 내 어린 시절의 기억이다"라고 말했다. 그는 기계공의 조수로 일을 시작했고, 1893년 디트로이트 시에 전기 조명 시설을 공급하던 에디슨 조명회사Edison Illuminating Company의 기술 책임자가 되었다. 그러다가 1899년 회사를 그만두고, 1903년 포드 자동차회사Ford Motor Company를 설립해서 엄청난 성공을 거두었다. 1908년과 1927년 사이에 1600만 대의 포드 'T' 모델이 생산되었고, 1919년에는 1억 600만 달러를 들여 군소주의 지분을 샀다. 포드는 1913년에는 어셈블리 라인을 완성했고, 1932년에는 두 번째로 유명한 차 'V8'을 출시했다. 그리고 1919년, 그의 아들 에드셀Edsel에게 사장직을 물려주었다. 그러나 1943년에 에드셀이 먼저 세상을 뜨자 포드는 다시 사장 자리에 올라 죽을 때까지 회사를 경영했다. 그가 죽자 그의 손자 헨리 포드 2세가 사장 자리를 물려받았다.

헨리 포드가 디자인 분야에 공헌한 것은 표준화의 개념과 방법을 미적으로, 또 실용적으로 소비재의 생산에 접목시켰다는 점이다. 포디즘Fordism은 1913년에 도입된 어셈블리 라인에 의한 생산의 합리화를 일컫는 말이다. 포디즘은 테일러리즘Taylorism의 영향을 받았다. 테일러리즘이란 프레더릭 윈슬로 테일러Frederick Winslow Taylor가 그의 책 《과학적 관리의 원리The Principles of Scientific Management》에서 제안한 것으로, 효율적인 산업생산은 반드시 기계처럼 움직이는 작업자가 수반되어야 한다는 원리다. 포드는 테일러의 생각을 한 단계 더 발전시켜 실제로 사람을 기계로 대체했다. 사실 어셈블리 라인은 포드의 발명품이라기보다 미국의 산업적 실험이 정점에 이르러 꽃을 피운 것이었다. 그의 생산 시스템은 작업 과정을 혁명적으로 변화시켰고, 나아가 산업 제품을 인식하고 디자인하는 방식을 전환시켰다. 발터 그로피우스와 같은 건축가에게 포디즘은 이성적인 산업 사회가 성취해야 하는 모범과도 같았다. 그로피우스는 포드 시스템을 유럽의 건축 구조와 디자인에 적용시켜보려는 야심을 갖기도 했다. 그러나 그 영향력은 비슷했지만 결과는 별로 만족스럽지 못했다.

포드가 대중적 자동차 시장에서 이룬 성과에 자극을 받아 알프레드 슬로언Alfred P. Sloan은 제너럴 모터스General Motors를 설립하고 할리 얼Harley Earl을 고용하여 자동차에 스타일을 부여했다. 그럼으로써 실용성을 강조한 포드의 자동차와는 차별화된 시장을 공략할 수 있을 것이라고 생각했다. 포드는 매우 강한 사람이었지만 그런 반면에 매우 감상적인 사람이기도 했다. 제품의 이름도 할머니의 고향 이름을 따 페어레인Fairlane이라고 짓거나 또는 아들의 이름을 따 에드셀이라고 지을 정도였다.

1903년, 개인적인 차원에서의 일이긴 했지만 포드 자동차가 처음으로 영국에 상륙했다. 모델 'T'는 1909년에 들어왔다. 또 1931년에는 런던 근교의 다겐햄Dagenham에 부품 공장이 세워졌다. 1950년 제2차 세계대전 이후 모델인 '콘설Consul', '제퍼Zephyr', '조디악Zodiac'이 들어오면서 포드는 영국 시장에 스타일링styling의 바람을 일으켰다. 이 모델들은 배급제를 막 벗어난 영국에 처음으로 미국의 화려함을 보여준 차들이었다. 1962년 포드 영국 지사는 로이 브라운Roy Brown이 디자인한 '코티나Cortina'를 생산해 매우 큰 성공을 거두었다. 브라운은 캐나다 디자이너로 대실패인 1958년의 '에드셀' 모델을 디자인한 사람이기도 했다. 그가 영국 다겐햄으로 도망치듯 건너와 영국의 모델 'T'라고 해도 과언이 아닌 자동차를 만들어낸 게 '코티나'였다. '코티나'는 기술적인 혁신은 별로 없으면서도 영리한 판매 정책으로 성공을 거뒀다는 점에서 전형적인 포드 제품이었다. '코티나'라는 이름도 매우 기민한 선택이었는데, 당시 영국 대중들 사이에 알프스에서 스키를 타는 것이 유행처럼 번지고 있음을 잘 포착한 것이었다. (코티나는 이탈리아 북부 알프스 지방에 위치한 마을 이름에서 따온 것이다-역주)

포드사의 이전 모델들이 대개 고전적인 이름을 가지고 있었다거나 '코티나'의 경쟁 차들이 옥스퍼드나 케임브리지와 같은 대학 도시의 이름을 차용한 것과 달리 '코티나'와 자매 모델인 '카프리'는 고급스럽지만 언젠가 가볼 수 있을 듯한 이탈리아의 휴양지 이름을 따왔다.

포드사의 또 다른 주요 유럽 지사는 독일에 있었다. 포드 자동차는 독일에 1907년 첫선을 보였다. 이후 1925년에 베를린의 한 자동차 공장과 협업 관계를 맺었고, 1926년부터 독일에서 자동차를 생산하기 시작했다.

1931년에는 쾰른에 공장을 세웠는데, 포드 자신이 나치 정부의 고관들과 친분을 나누기도 했다.

1967년 포드사의 영국 지사와 독일 지사가 유럽 지사로 통합되었다. '코티나' 모델은 1982년까지 계속 생산되었으며 영국 자동차 역사상 상업적으로 가장 성공적인 차가 되었다. 그 후 포드사는 기술적 발전과 경비 절감을 동시에 추구해야 하는 시기로 접어들었다. 코티나의 후속 모델인 '시에라Sierra'의 초기 판매 실적이 좋지 않았기 때문이었다. 당시 포드사는 혁신적인 디자인에 도전하려는 의지를 갖고 있었지만 판매 부진으로 인해 결과적으로 디자인이 더 보수적인 방향으로 흐르고 말았다.

21세기 초 포드사가 기대고 있던 전통적인 중산층 시장이 사라지는 등 시장이 재편되면서, 포드사의 기업적 지위는 위기를 맞고 있다. 2004년 CCO(최고 디자인 책임자Chief Creative Officer) 자리에 있던 J. 메이스Mays는 이미지를 구상하는 일이나 상업적으로 도움이 안 되는 일에 시간을 너무 쏟는 게 아니냐는 비난을 들었다. 1999년 '선더버드Thunderbird' 리바이벌 모델의 실패가 그 사례였다. 그러는 동안 포드사의 주요 생산 라인은 진부한 것, 또는 프랑스 비평가 말한 대로 "서글픈 외형"을 가진 것들로 채워졌다.

Bibliography Henry Ford, <My Life and Work>, Doubleday, New York, 1923; Heinemann, London, 1924/ Judith A. Merkle, <Management and Ideology>, University of California Press, Berkeley and London, 1980/ <The Car Programme: 52 Weeks to Job One or How They Designed the Ford Sierra>, exhibition catalogue, The Boilerhouse Project, Victoria and Albert Museum, London, 1982.

3

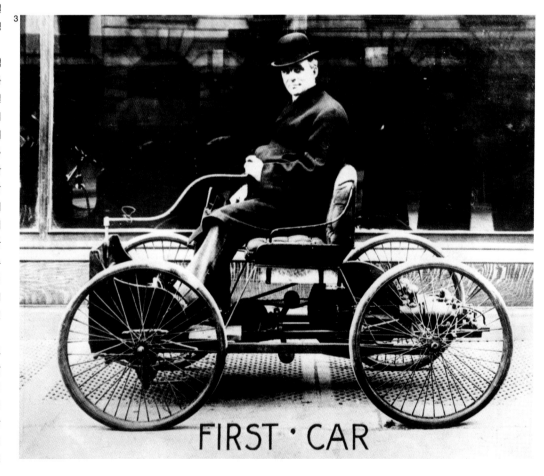

FIRST · CAR

Piero Fornasetti 피에로 포르나세티 1913~1988

피에로 포르나세티는 끊임없이 경계를 넘나들면서 독립적으로 활동했던 뛰어난 이탈리아 디자이너로 가구나 도자기의 초현실주의적 장식 그림으로 널리 알려졌다. 밀라노에서 활동했지만 밀라노 중심가의 고급 살롱에서 찍혀 나온 듯한 유행을 추종하는 겉멋 든 부류의 디자이너는 아니었다. 그는 초현실주의 회화에 조예가 깊은 연극판 출신의 디자이너였다. 포르나세티는 카를로 카라Carlo Carrà와 아르덴고 소피치Ardengo Soffici 그리고 19세기 이탈리아 유파의 작품들을 만난 것이 인생 최대의 행운이었다고 말했고, 그들의 영향을 받아 포르나세티 특유의 스타일을 만들어냈다.

포르나세티는 예술고등학교 Liceo Artistico에서 쫓겨난 후 브레라 미술대학Accademia di Belle Arte di Brera에서 공부했다. 그는 금융업체인 카사 디 리스파르미오Cassa di Risparmio가 후원하는 공모전을 통해 주목받기 시작했다. 이후 제5회 밀라노 트리엔날레Triennale에서 건축가 조 폰티Gio Ponti를 만나, 몇 개의 실내 디자인과 트롱프뢰유 trompe l'oeil(극사실적 표현을 통해 착시를 일으키는 기법-역주) 기법의 가구 디자인 작업을 함께 진행했다. 포르나세티는 그중에서도 가구의 표면에 트롱프뢰유 그림을 그리는 일을 도맡았다. 그는 장식 디자인을 점차 자신의 전문 분야로 삼았고 '주제의 변주Temae Variazioni'라고 스스로 명명한 정찬용 식기 세트를 디자인하기도 했다.

1950년대부터 1970년대까지 기이한 그림 취급을 받던 포르나세티의 장식 디자인은 오늘날 다시 주목받기 시작했다. 그의 기이하고 복잡한 도안은 컴퓨터 그래픽에 익숙한 현대의 취향에 잘 들어맞는다. 그가 선호하던 개념 중 하나는 '자아도취egocentrismo'였다고 한다.

현재는 그의 아들 바르나바 포르나세티Barnaba Fornasetti가 아버지의 대중적인 작품들을 재제작하거나, 나이젤 코츠Nigel Coates 같은 디자이너들과 협업하여 아버지의 작품 세계를 계속 이어가고 있다.

Bibliography <Mobile e Oggetti Anni '50 di Piero Fornasetti>, exhibition leaflet, Mercanteinfiera, Parma, 1983.

Mariano Fortuny 마리아노 포르투니 1871~1949

마리아노 포르투니 이 마드라소Mariano Fortuny y Madrazo는 스페인의 그라나다Granada에서 태어났지만, 로마와 파리에서 유년 시절을 보냈고 1889년에 베네치아에 정착했다. 그는 취미삼아 음악 작업과 무대 디자인 일을 했고 20세기 초 무대 조명 기구로 특허를 받았다. 이 조명 기구는 후에 AEG에서 생산되었다. 포르투니는 매우 훌륭한 사진가였지만 그보다는 패션디자이너로 널리 알려져 있다. 1907년 실크 날염과 주름 잡는 방식에 관한 연구를 시작하면서 패션 분야에 진출했고, 1919년에는 실크를 생산하는 공장을 세웠다. 또한 1907년부터 날염 실크에 그가 재해석한 고대 그리스풍의 스타일을 접목시킨 옷들을 디자인했다. 1920년대에 이 옷들은 최신 유행을 따르면서도 예술적 감수성이 풍부한 특정 부류의 여성들에게 꼭 필요한 아이템이 되었다. 포르투니는 실내 디자이너로서도 성공을 거뒀고 쿠션과 커튼 디자인으로도 매우 유명했다.

Bibliography Silvio Fusco et al., <Immagini e Materiali del Laboratorio Fortuny>, Marsilio Editori, Venice, 1978.

Kaj Franck 카이 프란크 1911~1989

카이 프란크는 헬싱키 산업미술대학Institute of Industrial Art에서 공부했으며 조명, 가구, 텍스타일 디자이너로서 일했다. 1946년 아라비아Arabia 도자기 회사의 아트디렉터가 되었고 1978년에 은퇴했다. 프란크는 일상생활용 도자기 분야에서 가장 유명하고 가장 모범적인 디자이너였다. 또한 '스칸디나비안 모던' 스타일을 창출한 디자이너 중 한 명이었다. 프란크는 아라비아에서 대량생산하는 실용적인 그릇에 '예술적' 품위를 부여했다. '루스카Ruska'와 '킬타Kilta' 시리즈는 일상에 가치를 부여하는 일에 그가 얼마나 애썼는지를 잘 보여준다. 프랑크는 1957년 황금컴퍼스Compasso d'Oro상을 수상했다.

1

1: 피에로 포르나세티는 초현실주의를 유쾌한 장식으로 전환시켰다.
2: 요제프 프랑크의 '프리마베라 Primavera' 날염 직물 무늬, 1930년경.
3: 막스 프리츠는 BMW 오토바이의 기본 구조를 확립했으며 이는 80년간 지속되었다.

Josef Frank 요제프 프랑크 1885~1967

오스트리아의 디자이너 요제프 프랑크는 '스웨디시 그레이스Swedish grace'라고 이름 붙여진 스타일의 정립에 크게 공헌한 인물이다. '스웨디시 그레이스'는 영국 작가 P. 모턴 샌드Morton Shand가 명명한 용어로 제1차·제2차 세계대전 사이 스웨덴의 취향을 주도했던 세련되고 부르주아적인 모데르네moderne 스타일을 지칭한다.

프랑크는 빈 공과대학Institute of Technology을 졸업하고 독일에서 인테리어 디자이너로 일했다. 1919년에는 빈 응용미술대학 Kunstgewerbeschule의 교수가 되었다. 그는 이곳에서 <u>페터 베렌스 Peter Behrens</u>와 요제프 호프만Josef Hoffmann을 만나 함께 일했고, '집과 정원Haus und Garten'이라는 이름의 실내 디자인 회사를 운영했다. 또 <u>토네트Thonet</u>사를 위한 가구를 디자인하기도 했다.

프랑크는 모던디자인운동Modern Movement을 열렬히 추종했지만 스웨덴 출신의 아내 덕분에 스웨덴을 알게 된 뒤로 디자인의 방향을 바꾸었다. 프랑크는 1932년 에스트리드 에릭손Estrid Ericson의 스벤스크트 텐Svenskt Tenn 매장 디자인을 시작으로 스웨덴과 평생 인연을 맺었고, 1934년, 결국 스톡홀름에 정착했다. 뉴욕에 있는 신사회 연구학교New School for Social Research에서 건축학 교수로 재직했던 1941년부터 1946년 사이를 제외하면 죽을 때까지 스톡홀름에 살았다. 프랑크는 스웨덴에서 모던디자인운동의 원리를 바탕에 둔 특유의 인테리어 스타일을 만들어냈다. 한편, 그 스타일은 대중의 취향을 적극적으로 반영한 것이기도 했다. 그는 이미 1931년의 저서 《상징으로서의 건축 Architektur als Symbol》을 통해 <u>기능주의Functionalism</u>를 지나치게 엄격하게 해석하는 것에 찬성하지 않는다는 견해를 밝혔다. 이 책에서 프랑크는 괴테를 인용하여 건축이 단지 구조물을 짓는 행위에 그치는 것이 아니라 정서를 창출하는 과정이라고 주장했다. 또한 마당에 오로지 강철 파이프 의자만을 놓아야 하던 <u>미스 반 데어 로에Mies van der Rohe</u>의 엄격한 미적 지상주의를 비난했다.

프랑크는 가구, 벽지, 옷감 그리고 조명등 등을 디자인했다. 그가 디자인한 옷감에는 밝고 화사한 꽃무늬가 사용되었는데, 이는 "단색의 표면은 지루하다. 무늬가 더 많을수록 더 평화로운 기분이 든다"는 그의 신념이 반영된 것이었다. 그의 가구는 편안함을 선사했고 대개 황동으로 만들어진 그의 조명등은 친구 에바 폰 츠바이키베르크Eva von Zweigbergk의 말대로 "세련된 중립성"을 지니고 있었다. 프랑크는 그가 디자인한 의자들이 인간의 신체를 보완하는 역할을 하기 원했고, 그렇다면 편안한 의자는 당연히 복잡한 형태여야 한다고 생각했다. "네모난 좌석의 의자를 선택하는 사람들은 마음속 어딘가에 전체주의적 사고가 들어 있을 것"이라고 말했던 그는 질서를 곧 죽음으로 인식할 정도로 경계했다.

오늘날 스웨덴을 비롯한 많은 나라에서 프랑크의 디자인이 차지하는 위상은 매우 높다.

Bibliography <Josef Frank>, exhibition catalogue, National Museum, Stockholm, 1968.

Max Fritz 막스 프리츠 1883~1966

프리츠는 1923년 <u>BMW 'R/32'</u> 오토바이를 디자인했다. 이 오토바이는 플랫-트윈flat-twin 엔진(두 개의 실린더가 보통 지면과 평행하게 눕힌 상태로 배치된 엔진-역주) 오토바이의 걸작이었고, 바우하우스Bauhaus의 시각 원리들처럼 대형 오토바이 디자인의 기본 구조를 확립했다.

2

3

프랑크가 디자인한 옷감에는 밝고 화사한 꽃무늬가 사용되었는데 이는 "단색의 표면은 지루하다. 무늬가 더 많을수록 더 평화로운 기분이 든다"는 그의 신념이 반영된 것이었다.

Adrian Frutiger 아드리안 프루티거 1928~

프루티거는 스위스 인터라켄Interlaken에서 태어나 식자 견습공으로 일했다. 취리히 응용미술대학Kunstgewerbeschule에 들어간 프루티거는 이곳에서 자신이 글꼴 디자인에 재능이 있다는 것을 발견했다. 이후 글꼴 디자이너가 된 그는 1952년 파리의 드베르니-페뇨 활자회사 Fonderie Deberny-Peignot에 입사해 1954년 '유니버스Univers' 글꼴을 개발했다. 매우 정교하게 디자인된 '유니버스'는 자주 사용되는 글꼴 세트로 서로 함께쓸 수 있는 일곱 가지 변형 글꼴이 포함되어 있다. '유니버스' 글꼴의 인기로 타이포그래피 분야에 '스위스 스타일'이 생겼고, 이는 1950년대 후기부터 1960년대까지 '모던'의 상징물이 되었다. 프루티거는 1960년 브루노 파플리Bruno Pfaffli(1935~)와 함께 파리에 프루티거 & 파플리 아틀리에Atelier Frutiger & Pfaffli를 세웠다.

Bibliography Philip B. Meggs, <A History of Graphic Design>, Allen Lane, London, 1983.

Maxwell Fry 맥스웰 프라이 1899~1987

영국의 건축가 E. 맥스웰 프라이는 체셔Cheshire 주 월러시Wallasey 에서 태어나 리버풀 건축학교Liverpool School of Architecture 에서 공부했다. 그곳에서 건축과 도시계획을 가르치던 찰스 레일리 경 Sir Charles Reilly과 패트릭 애버크롬비Patrick Abercrombie 교수로부터 잘 짜인 고전적인 훈련을 받았다. 그러나 그는 전통적인 건축 양식에 곧 환멸을 느꼈다. 그러한 전통 양식이 20세기와 전혀 어울리지 않다고 생각했기 때문이었다. 그 후 잠시 동안 뉴욕과 런던의 도시계획연구소에서 일하다 웰스 코츠Wells Coates와 잭 프리처드Jack Pritchard를 중심으로 한 건축가 그룹에 들어갔다. 그리고 1931년 모던 건축을 영국에 소개하기 위해 결성된 건축가 모임인 모던건축연구그룹Modern Architecture Research Group(MARS)의 창립 회원이

되었다. 제2차 세계대전 이전 10년 동안 프라이는 런던 근교에 국제양식 International Style의 주택과 아파트들을 지었다. 그러나 그가 영국의 취향 형성에 가장 크게 이바지한 일은 다름 아닌 발터 그로피우스Walter Gropius와 마르셀 브로이어Marcel Breuer를 영국으로 불러온 일이었다. 당시 독일의 나치 정권은 그들의 사상과 디자인을 전혀 이해하지 못했기 때문이다. 한편으로 프라이는 기능적인 실내 디자인에 관심이 많아서 아내 제인 드류Jane Drew와 함께 최신 자재와 가전제품이 들어간 붙박이 부엌을 디자인하기도 했다. 그들은 1946년 빅토리아 & 앨버트 박물관Victoria and Albert Museum에서 열린 〈영국은 할 수 있다Britain Can Make It〉 전시회에 아주 작은 부엌을 디자인해서 출품했다.

1

univers

Univers 39

45	46	47	48	49		
Univers	*Univers*	Univers	*Univers*	Univers		
53	*54*	**55**	*56*	57	*58*	59
Univers	*Univers*	Univers	*Univers*	Univers	*Univers*	Univers
63	*64*	**65**	*66*	**67**	*68*	
Univers	*Univers*	Univers	*Univers*	**Univers**	*Univers*	
73	*74*	**75**	*76*			
Univers	***Univers***	**Univers**	***Univers***			
83	*84*	**85**	*86*			
Univers	***Univers***	**Univers**	***Univers***			

1: 아드리안 프루티거의 '유니버스' 글꼴, 1954년. 이 글꼴은 '스위스 스타일'을 국제화했다.

2: 런던 햄스테드Hampstead의 프로그널 웨이Frognal Way에 자리한 '태양의 집The Sun House', 1935년. 맥스웰 프라이는 영국에 모더니즘을 소개한 몇 안 되는 건축가들 중 한 명이다.

Roger Fry 로저 프라이 1866~1934

로저 프라이는 케임브리지 대학을 다녔고 예술과 관련된 여러 분야를 취미 삼아 공부했다. 그는 그저 그런 화가였으며 〈벌링턴 매거진The Burlington Magazine〉의 미술 비평가이기도 했다. 디자인과 관련된 그의 주요 업적은 1913년 오메가Omega라는 작업장을 만든 것이다.

버크민스터 풀러는 세계를 국경이 없는 하나의 실체로 본 이상주의자였으며 디자인이 산업에 봉사하기보다는 인간에게 쓸모 있는 것이 되어야 한다고 생각했다.

Buckminster Fuller 버크민스터 풀러 1895~1983

리처드 버크민스터 풀러Richard Buckminster Fuller는 열렬하면서도 장황한 하이테크놀로지 지지자였다. 실제로 그가 디자인한 사물은 거의 없었지만 그의 저술과 철학이 지닌 종말론적이면서도 예언적인 성격 덕분에 그는 최근 하이테크High-Tech 건축가들과 지구 자원의 고갈을 걱정하는 모든 디자이너들의 사랑을 듬뿍 받고 있다.

풀러는 미국 매사추세츠 주의 밀턴Milton에서 태어났다. 그는 정규 교육 기관에서 건축을 배워본 적이 없다. 아니, 그 어떠한 정규 교육도 받아본 적이 없다. 전통적인 건축 기술로부터 멀리 떨어져 있던 풀러는 1927년 '다이맥션Dymaxion'이라는 주택 개념을 만들어냈다. 다이맥션이라는 이름은 '역동적dynamic'이라는 단어와 '최고·최대maximum'라는 단어를 합성하여 만든 것이었다. 다이맥션에는 벽돌이나 회반죽, 목재나 윗가지(지붕, 벽 등의 회반죽 속에 엮어 넣는 얇은 나뭇가지들—역주) 등의 전통적 재료를 사용하지 않는다. 다이맥션은 신축성이 있는 돔형의 구조물로 인간의 생존에 필요한 것을 제공하기 위해 격자구조와 천을 사용했다. 뒤이어 풀러는 1932년에 '다이맥션Dymaxion' 자동차를 디자인했다. 아이러니하게도 1940년 위치타Wichita에 세워진 다이맥션 시범 주

택은 그것이 비쌀 뿐만 아니라 대량생산에도 적합하지 않고, 그 안에서 살기에도 매우 불편하다는 사실을 알려주었다. 다이맥션 자동차 역시 좋지 않은 평가를 받았다. 그러나 다이맥션의 원리를 확대시킨 다각형 격자 구조의 돔은 1967년의 몬트리올 국제박람회의 미국 전시관으로 사용되었으며, 대안 기술에 관심이 있던 이들에게 큰 영향을 끼쳤다.

《달나라까지 9체인chains》(1938) (제목의 의미는 지구인 모두가 줄지어 선다면 달나라를 아홉 번이나 왕복할 수 있다는 뜻—역주), 《중고 하나님은 더 이상 필요없다No More Second Hand God》(1963), 《지구라는 우주선을 조종하는 법Operating Manual for Spaceship Earth》(1969) 등의 저작들이 풀러의 최고 업적이다. 풀러는 '테크놀로지에 관한 최초의 시인'으로 불렸다. 그는 세계를 국경이 없는 하나의 실체로 본 이상주의자였으며 디자인이 산업에 봉사하기보다는 인간에게 쓸모 있는 것이 되어야 한다고 생각했다.

Bibliography Joachim Krausse and Claude Lichtenstein(editors), <Your Private Sky-The Art of Design Science>, Lars Müller, Baden, 1999.

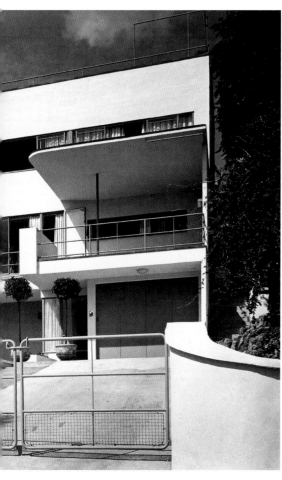

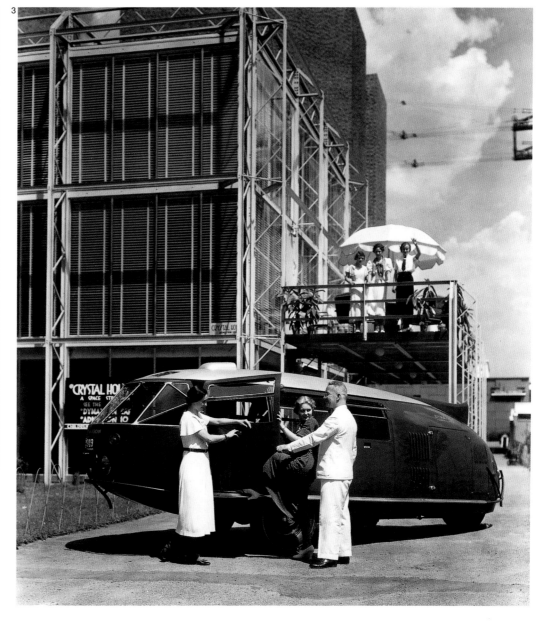

3: "인간을 변화시키려 하지 말고 환경을 바꿔라"라는 버크민스터 풀러의 경구를 생각하게 하는 다이맥션자동차는 1934년 시카고 국제박람회Chicago World's Fair에서 첫선을 보였고 지휘자인 레오폴드 스토코프스키 Leopold Stokowski에게 팔렸다.

대담한 개념의 이 자동차는 이상하리만치 무거웠으며 상업화는 절대 무리였다. 화려한 풀러의 말솜씨는 언제나 그의 디자인보다 더 유명했다.

Functionalism 기능주의

사람들은 종종 기능주의를 <u>모던디자인운동Modern Movement</u>과 혼동한다. 그러나 기능주의는 건축과 디자인 분야에서 벌어진 그 운동보다 200년이나 앞선 하나의 철학이다. 간단히 말하면 기능주의란 사물 또는 건축물의 아름다움과 의미가 온전히 그것의 합목적성에 달려 있음을 뜻한다. 기능주의는 심지어 18세기 합리주의보다도 더 오래된 것이다. 크세노폰Xenophon은 그의 저작 《기억Memorabilia》에서 "잘 만든 똥바구니가 못 만든 금방패보다 낫다"는 소크라테스의 말을 인용했다.

기능주의는 발터 그로피우스Walter Gropius와 그의 일파에 의해 다소 수정되었는데 그들은 기능주의를 기계적 형태나 기계적 정신과 동일시했다. 그러나 레이너 밴험Reyner Banham이 그의 책 《첫 기계 시대의 이론과 디자인Theory and Design in the First Machine Age》에서 지적했듯이, "알몸인 채 매달린 전구와 사방이 백색으로 칠해진 방, 그곳에서 금속 의자에 앉아 있는 것이 과연 '기능적'인 것일까?"라는 의문이 든다. 기능주의자들은 사물의 형태를 구조와 재료로 이해할 뿐 정작 그 목적으로 이해하지는 않았다. 그것은 디자인에 관한 매우 편협한 생각으로 사물의 사용성을 고려하지 않았다는 말이 된다. "형태는 언제나 기능을 따른다"고 말했던 미국의 건축가 루이스 설리번Louis Sullivan이 디자인을 할 때 영감을 얻은 것은 추상적 원리가 아니라 바로 생물들의 성장이었다. 그래서 그가 노먼 포스터Norman Foster의 영웅이라는 사실이 놀랍지 않다.

Bibliography E. R. de Zurko, <Origins of Functionalist Theory>, Columbia University Press, New York, 1957.

1: 루이스 설리번과 단크마어 아들러 Dankmar Adler의 웨인라이트 빌딩 Wainwright Building, 세인트 루이스, 1891년. 설리번의 기능주의는 생물의 성장 개념에 영향을 받은 것이었다.

2: 움베르토 보치오니Umberto Boccioni의 작품, '도시가 일어선다 The City Rises', 1910년. 미래주의 작가들은 도시의 역동성, 기계의 아름다움에 관심을 두었다.

3: 이탈리아의 미래주의자 필립포 마리네티의 첫 음악 시집 《창툼브툼브 Zang Tumb Tumb》의 표지, 1914년.

4: 미래주의의 정신적 지주 마리네티, 1910년.

Futurism 미래주의

이탈리아 미래파운동Italian Futurist Movement은 매력적인 기계의 힘을 찬미하는 예술가와 작가들이 모인 최초의 그룹이었다. 이 모임의 정신적 지주는 시인 필리포 마리네티Filippo Marinetti였는데 그는 다눈치오d'Annunzio의 친구이자 파시즘의 숨은 지지자였다. 마리네티의 음악시 '아드리아노플의 공습The Raid on Adrianople'은 처음으로 비행기를 군사적 목적으로 사용한 것을 찬미하고 있다. 마찬가지로 '미래주의자의 요리La Cucina Futurista'라는 그의 시에서는 가솔린이 매우 유용

한 음식 재료로 등장하기도 한다. 그들은 '대중'의 역동성에서 영감을 받았고 또 동시에 그 역동성에 공헌하는 것을 목표로 삼았다. 그러나 운송수단에 의해 지배당하는 사회를 학수고대한 건축가 산텔리아Sant'Elia는 그가 디자인한 도시계획들의 실현 가능성조차 모른 채 제1차 세계대전 중에 살해당했다. 1930년대 자코모 발라Giacomo Balla를 포함한 일군의 미래주의 디자이너들은 그들의 생각을 도자기와 실내 디자인에 적용시켰다.

이탈리아 미래파운동은 매력적인 기계의 힘을 찬미하는 예술가와 작가들이 모인 최초의 그룹이었다.

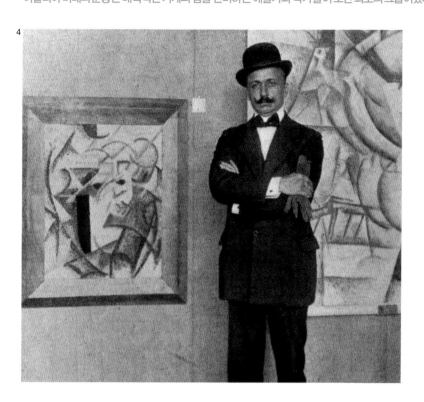

g

Emile Gallé 에밀 갈레 1846~1904

유리 공예가 에밀 갈레는 광물학을 공부했고 메이센탈Meisenthal 유리 회사에서 일했다. 1871년 영국 여행 중이던 갈레는 영국의 사우스 켄싱턴South Kensington 박물관(빅토리아 & 앨버트 박물관의 전신―역주)에서 동양의 유리 공예품들을 접했는데, 이 경험이 그에게 큰 공부가 되었다. 파리로 돌아온 갈레는 1884년 장식미술중앙회관Union Centrale des Art Décoratifs에서 첫 전시회를 개최했다. 그리고 1890년까지 새로운 소비 계층의 취향에 맞는 유리 제품을 생산하기 위한 공장을 세웠다. 이 새로운 소비 계층은 빅토리아 시대 부르주아들이 선호하던 컷―글라스Cut-glass(새김 장식의 유리제품―역주) 대신, 감각적인 형상과 화려한 색채를 보여주는 <u>아르 누보Art Nouveau</u> 스타일을 원했다. 갈레가 세상을 뜬 1904년부터 제1차 세계대전이 발발했던 1914년까지 갈레의 공장은 표현적 형태와 표현적 색채가 특징적인 디자인을 계속 이어갔다. 갈레의 업적은 유리 제품에 예술적 자유를 불어넣은 것, 그리고 아르 누보 스타일을 대중화시킨 것이라고 할 수 있다.

Bibliography Jean-Claude Groussard & Francis Roussel, <Nancy Architecture 1900>, exhibition catalogue, Sécretariat de l'Etat à la Culture, Nancy, 1976.

A. GAMES.

AR

THE WOR

PRINTED FOR H.M.STATIONERY OFFICE BY CHROMOWORKS LTD. LONDON. 51―2080.

1: 에밀 갈레의 새김 장식이 들어간
유리 화병, 1900년경.
2: 에이브럼 게임스가 디자인한 영국
육군의 모병 포스터, 1940년경.
게임스는 석판인쇄술 최후의 명장이었다.
그는 1951년 '영국 페스티벌' 행사의
CI작업을 총괄했다.

3: 가티, 파올리니, 테오도로팀이
디자인한 획기적인 '사코' 의자, 1969년.

Abram Games 에이브럼 게임스 1914~1996

영국의 그래픽 디자이너 에이브럼 게임스는 사진 기술이 등장하기 전, 석판인쇄술에 관한 한 최후의 명장이었다. 그는 당시에 발행된 포스터 디자인을 거의 독점했을 정도의 영향력을 가지고 있었다. 레비트 & 힘Lewitt & Him(폴란드의 삽화가 얀 레비트Jan Lewitt와 조지 힘George Him의 동업 회사—역주)이나 헨리 헨리온Henri Henrion과 마찬가지로 게임스도 20세기 중반의 영국의 그래픽 디자인계를 탄탄하게 만든 유대계 디자이너였다. 하지만 그는 이민자가 아니었다. 게임스는 1930년대 후반 셸Shell사와 대영 석유회사BP 그리고 영국 육군성War Office 등을 위한 포스터를 디자인했다. 그중에서도 육군성의 포스터는 '최대 의미에 최소 수단maximum meaning, minimum means'이라는 그의 철학의 결정판이었다. 이 포스터는 비록 전쟁 중에 디자인된 영국 정부의 선전물이었지만 그의 명성을 지켜준 작업이기도 했다. 게임스는 1951년 '영국 페스티벌Festival of Britain'의 그래픽 디자인을 맡아 행사의 로고그램logogram을 디자인하기도 했다. 이후 10여 년 동안 브리티시 유러피언 항공British European Airways, 〈파이낸셜 타임스Financial Times〉, 이스라엘 항공 EL AL 등의 회사를 위한 다채롭고 재치 있는 포스터들을 디자인하여 영국 거리의 품격을 높여주었다. 또한 1959년 아스펜Aspen 회의에서 초청 연사로 연설을 했고, 1960년에는 《나의 어깨너머Over My Shoulder》라는 책을 썼다.

2

Gatti, Paolini, Teodoro 가티, 파올리니, 테오도로

피에로 가티Piero Gatti(1940~), 세자레 파올리니Cesare Paolini(1937~), 프랑코 테오도로Franco Teodoro(1939~) 세 사람은 1965년 이탈리아 토리노에서 디자인 그룹을 결성했다. 이 그룹은 밀라노의 데파스, 두르비노, 로마치De Pas, D'Urbino and Lomazzi와 쌍둥이 같았다. 가티, 파올리니, 테오도로는 당시 '급진적 디자인'에 큰 영향을 받았고 1969년 작 '사코Sacco' 의자로 이름을 알렸다. 폴리스티렌 재질의 이 의자는 자노타Zanotta사에서 생산되었다.

3

Antoni Gaudi l Cornet 안토니 가우디 이 코르네트 1852~1926

가우디는 스페인 카탈로니아 출신의 건축가로 대량생산 소비재를 한 번도 디자인한 적이 없음에도 20세기의 취향에 놀라운 영향력을 행사한 인물이다. 그는 건축가들 사이에서 고딕 부흥운동Gothic Revival이 벌어졌던 시기에 바르셀로나에서 공부했고 특히 프랑스 건축 철학의 대가였던 비올레-르-뒤크Viollet-le-Duc의 영향을 크게 받았다. 신앙심이 깊었던 가우디가 처음 의뢰받은 것은 성당의 가구와 금속 공예품이었다. 그러나 1879년 바르셀로나 시가 의뢰한 가로등 디자인 작업을 계기로 그는 도시건축의 길로 들어섰다.

카사 비센스Casa Vicens(1883~1885)와 팔라시오 구엘Palacio Guell(1885~1890)은 뒤이은 가우디의 주택 작업들 중 대표작이고, 그는 이 두 주택을 위한 가구들까지 디자인했다. 가우디의 스타일은 고딕과 무어Moors 양식에 그가 창조한 다양한 요소들을 뒤섞은 것으로 매우 독창적이다. 따라서 양식사적으로 분류하기가 매우 어렵다. 하지만 그의 자유로운 발상과 독창적인 표현은 20세기 아방가르드 미술과 디자인 분야의 많은 이들에게 엄청난 영향을 끼쳤다.

이블린 워Evelyn Waugh는 그의 여행기에서 가우디에 대해 양면성을 지닌 날카로운 평을 남겼다. "바르셀로나에서는 가우디의 자취를 밟는 일로 2주 정도의 시간을 행복하게 보낼 수 있다. 그는 건물 이외에도 많은 것들을 디자인했다. 나는 그의 탁자와 의자 그리고 다른 많은 일상용품의 디자인에 그만의 특별함이 있다고 생각한다. 그런데 그 사물들의 실용성은 가우디가 겉으로 보여준 것과는 잘 부합되지 않는 것 같다."

가우디는 일찍이 표현의 한 수단으로 모형을 이용했고, 미리 모형 제작을 할 정도로 합리적인 반면에 기이한 면도 있었다. 그는 라 사그라다 파밀리아La Sagrada Familia 성당 공사장에서 지휘봉을 들고 일꾼들을 직접 지휘했다고 한다. 이 성당은 아직도 공사 중이다. 전차에 치인 그의 주검을 발견한 사람들은 남루한 옷가지를 보고 이 스페인 최고 건축가를 노숙자로 착각했다고 한다.

Bibliography George Collins, <Antoni Gaudi>, Mayflower, London, 1960/ Gijs van Hensbergen, <Gaudi>, HarperCollins, London, 2001.

가우디의 자유로운 발상과 독창적인 표현은 20세기 아방가르드 미술과 디자인 분야의 많은 이들에게 엄청난 영향을 끼쳤다.

72166 GENERAL MOTORS BUILDING, DETROIT, MIC

Dino Gavina 디노 가비나 1932~

디노 가비나는 이탈리아에서 가구 제조업체를 세웠으나 이 회사는 1968년 놀Knoll사에 흡수·합병되었다. 가비나는 <u>마르셀 브로이어Marcel Breuer</u>를 유명한 가구 디자이너로 만들어준 사람이다. 브로이어의 강철 파이프 의자를 독점 생산한 가비나는 의자에 독일인들처럼 숫자를 매기는 대신 상품명을 붙이는 영리한 마케팅을 펼쳤다. 가비나 덕분에 놀사의 상품 카탈로그에는 브로이어의 가구가 '체스카Cesca', '바실리Wassily', '라치오Laccio'라는 이름으로 실려 있다. 놀사는 가비나가 생산하던 <u>치니 보에리Cini Boeri</u>와 <u>토비아스 카르파Tobia Scarpa</u> 가구에 대한 생산 권리도 함께 이양받았다.

3

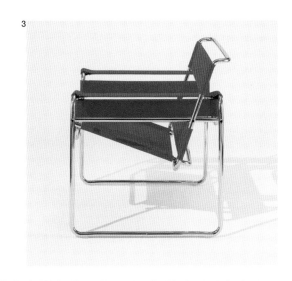

General Motors 제너럴 모터스

알프레드 슬로언Alfred P. Sloan은 제너럴 모터스사General Motors Corporation를 설립하는 과정에서 칼 마르크스가 정치경제학 이론으로 주장했던 것을 실제 산업 생산에 적용했다. 그때까지 무언가 불분명하던 것에 완전히 새로운 시스템을 부여했던 것이다.

세계 최대의 산업체 제너럴 모터스의 역사는 1908년 윌리엄 듀런트William C. Durant가 제너럴 모터스사를 설립하면서 시작되었다. 슬로언은 적대적 기업 인수, 담합, 입찰, 대항적 입찰, 주식거래 등 온갖 술수를 동원하여 1919년 제너럴 모터스를 거대한 기업으로 재탄생시켰다. 오늘날 제너럴 모터스는 미국 자동차 제조업계의 대표적인 사업체가 되었다. 슬로언은 "듀런트와 <u>포드Ford</u>보다 더 자동차의 잠재력을 잘 이해한 사람은 없었다"고 말했다.

슬로언의 최대 업적은 자동차의 스타일이 판매를 높여줄 것이라는 인식을 했다는 점 그리고 <u>할리 얼Harley Earl</u>을 고용해 디자인을 지휘하도록 한 점이었다. 1925년부터 1959년까지 제너럴 모터스의 역사는 할리 얼의 역사라고 해도 과언이 아니며, 1978년 얼이 은퇴한 이후에는 <u>빌 미첼Bill Mitchell</u>이 역사를 이끌어갔다고 할 수 있다.

난공불락의 요새 같았던 제너럴 모터스도 미국 산업의 쇠퇴를 입증이라도 하듯, 1980년대 초반 경제적 한풍을 맞았고, 결국 1984년 2월에 놀라운 발표를 했다. 할리 얼의 주도하에 미국 최고의 자동차 스타일이었던 '캐딜락Cadillac'의 신모델을 토리노에서 디자인하고 생산해서 1986년부터 출시하기로 했다는 발표였다. 이를 위해 제너럴 모터스는 <u>피닌파리나Pininfaria</u>와 미화6억 600만 달러에 계약을 체결했다. 대부분의 제너럴 모터스 모델들은 랄프 네이더Ralph Nader의 공격으로 시장에서 그 명성을 잃어가고 있었다. '캐딜락'의 디자인을 이탈리아에 맡김으로써 할리 얼과 빌 미첼이 창조한 제너럴 모터스의 이미지는 사라지기 시작했고, 결국 디자인의 주도권을 이탈리아로 넘겨야만 했다. 이는 미국 소비자들이 스타 '디자이너' 브랜드에 열광하기 시작했기 때문이기도 했다. <u>아르마니Armani</u>의 청바지를 입고 자란 세대는 피닌파리나의 캐딜락을 구입할 것이라는 것이 그들의 생각이었다.

하지만 이러한 변화도 제너럴 모터스를 회생시키기엔 역부족이었다. 게으르고 상상력이 결여된 제너럴 모터스의 경영진은 시장에서 약진하고 있던 독일과 일본이 얼마나 위협적인지 전혀 감을 잡지 못했다. 유럽 시장에서 '전리품'으로 '<u>사브SAAB</u>'를 인수한 것도 잘못된 판단이었다. 20세기 중반까지는 미국 소비자의 심리를 완벽하게 꿰뚫고 있었던 제너럴 모터스였지만 2000년 무렵이 되자 시장의 취향이나 선호도에 대한 통찰력을 완전히 잃어버렸다. 그리고 몇 해 지나지 않아 제너럴 모터스는 법적으로 파산했다.

Bibliography Alfred P. Sloan, <My Years at General Motors>, Doubleday, New York, 1963/ Stephen Bayley, <Harley Earl and The Dream Machine>, Weidenfeld & Nicolson, London, 1983; Knopf, New York, 1983.

Ghia 기아

자친토 기아Giacinto Ghia(1887~1944)는 토리노에서 태어났으며 디아토Diatto의 작업장에서 자동차 생산 기술을 배웠다. 그는 과거 이력은 비록 초라했지만 곧 호화 스포츠카 분야의 전문가가 되었다. 기아가 세상을 뜬 후에는 마리오 보아나Mario Boana가 기아의 작업 전통을 이어갔다. 기아의 작업장에서 만들어진 대표적인 자동차로는 폭스바겐<u>Volkswagen</u>의 '카르만-기아Karmann-Ghia'(1961), 데 토마소De Tomaso의 '망구스타Mangusta'(1966), 마세라티Maserati의 '기블리Ghibli'(1968) 등을 들 수 있다. 1972년 <u>포드Ford</u>사는 이탈리아의 자동차 제조 기술을 획득하기 위해 기아를 인수했다. 포드는 별 생각 없이 기아의 토리노 공장을 영국의 던튼Dunton과 소호Soho, 독일의 메르케니히Merkenich에 있는 포드 디자인 연구소의 보완 창구로 이용했다. 그후 기아 공장의 역사적 설비들은 한 시대의 유물로 전락하고 말았다.

4

1: 안토니 가우디의 라 카사 밀라 La Casa Mila(라 페드레라La Pedrera라고도 알려져 있다), 바르셀로나, 1906~1910년.

2: 제너럴 모터스 빌딩. 앨버트 칸Albert Kahn이 디자인하고 디트로이트의 그랜드 불리바드Grand Boulevard에 세워진 이 거대한 산업자본주의 기념비는 기업의 야망을 잘 표현하고 있다.

3: 가비나에 의해 상품화된 마르셀 브로이어의 '바실리Wassily'의 자.

4: 제너럴 모터스사의 설립자 알프레드 슬로언, 1929년.

Dante Giacosa 단테 자코사 1905~1996

단테 자코사는 기계의 시대가 무르익은 시기에 최고의 활동을 한 디자이너 중 한 명이다. 그가 디자인한 작고 단정한 피아트FIAT 자동차들은 명확하고 경제적인 공학 기술과 인간적인 매력을 동시에 겸비하고 있었다. 이탈리아인들은 삶과 예술을 따로 분리해서 생각하지 않았는데, 자코사가 자동차를 디자인하면서 가졌던 태도 역시 바로 그런 것이었다. 그 결과 자동차는 의미를 지닌 중요한 상징물이 되었고, 앞으로도 이탈리아는 그러한 성취를 이룬 나라로 계속 기억될 것이다.

자코사는 로마에서 태어났고 신문에 실린 피아트 도안 부서의 직원 모집 광고를 보고 나서 1928년 피아트에 입사했다. 입사 초기에 그는 군사용 차량과 관련된 일을 했고, 그다음엔 수냉식 비행기 엔진을 디자인했다. 그러나 얼마 지나지 않아 이탈리아 최고의 자동차 기술자로 명성을 날리기 시작했다.

자코사는 1929년 링고토Lingotto에 위치한 피아트사 자동차 공장으로 발령을 받았다. 최고 기술 책임자Capo Gruppo nell'Ufficio Technico로서 그의 임무는 기술적으로 훌륭하면서도 세련된, 거기에 단순하고도 작은 차를 개발하는 것이었다. 불랑제Boulanger가 디자인한 시트로엥Citroën의 '2CV'나 포르셰Porsche의 '폭스바겐Volkswagen'과 같은 이탈리아의 차를 만들어보자는 게 그의 생각이었다. '프로제토 제로Progetto Zero'라는 명칭으로 시작된 이 작업은 1936년, '토폴리노Topolino(작은 생쥐)'라는 사랑스러운 이름으로 잘 알려진 '500A' 모델을 낳았다. '500A'는 1922년 '오스틴Austin 7'의 출시 이래로 소형 자동차 디자인 분야에서 최고의 발전을 이룬 것이었다. 뿐만 아니라 1938년부터 1939년 사이에 미국에서 가장 많이 팔린 수입 차가 되었다. 1948년에 출시한 '500B'는 '500A'와 상당히 다른 디자인으로 이후 '베스파Vespa' 스쿠터나 올리베티Olivetti사의 타자기와 같이 전후의 이탈리아를 대표하는 디자인의 반열에 올랐다. 1949년에는 '500C'가 뒤를 이어 3700만 대를 판매했지만 1955년에 이르러 이 생산 라인은 가동을 중단했고, 이후 자코사의 또 다른 디자인인 '누오바Nuova 500'에게 그 자리를 넘겨주었다. 자코사는 이외에도 '피아트 124', '피아트 128', '피아트 130' 등의 모델을 디자인했다.

Bibliography Dante Giacosa, <I miei Quaranti anni alla FIAT>, Automobilia, Turin, 1979.

단테 자코사는 기계의 시대가 무르익은 시기에 활동한 최고의 디자이너 중 한 명이다.

1: 단테 자코사. 토리노 근처의 해발 820미터에 위치한 안드라테 파스 Andrate Pass에서 찍은 사진. 피아트의 '친퀘첸토Cinquecento' 1934년형 시제 차량인 '제로Zero A'와 함께 서 있다.

Sigfried Giedion 지그프리트 기디온 1888~1968

지그프리트 기디온은 니콜라우스 페브스너Nikolaus Pevsner나 후대의 레이너 밴험Reyner Banham과 비교할 수 있을 만큼 현대 사상에 큰 영향을 미친 스위스의 미술사가이다. 기디온은 야코프 부르크하르트 Jakob Burckhardt의 제자였던 하인리히 뵐플린Heinrich Wolfflin 밑에서 공부했다. 그는 미술사의 사조 구분이나 새로운 연구 영역을 만드는 일에 정통했다. 실례로 1922년 박사학위 논문을 쓰면서 '낭만적 고전주의Romantic Classicism'라는 역사적 유형을 새로 만들어냈다. 그의 두 번째 저서인 《프랑스의 건축―철조 건축―콘크리트 건축Building in France―Building in Iron―Building in Concrete》은 1928년에 출판되었는데 라슬로 모호이-너지Laszlo Moholy-Nazy가 디자인한 글꼴을 사용했다.

같은 해에 CIAM의 의장으로 임명된 기디온은 역사가의 임무를 잠시 접어두고, 그 후 12년 이상을 모던 건축을 홍보하는 일에 전념했다. 1938년 기디온은 발터 그로피우스Walter Gropius의 초청으로 하버드 대학에서 찰스 엘리엇 노턴Charles Eliot Norton 기념 특강을 했고 특강 내용을 정리하여 1941년 《공간, 시간, 건축Space, Time and Architecture》을 출간했다. 그로부터 7년 후 그의 최대 걸작인 《기계화가 지배한다Mechanization Takes Command》가 출간되었다. 이 책은 부르크하르트가 세운 모든 것을 포괄하는 문화사 전통에 잘 부합하는 걸작이었다. 실제로 부르크하르트의 방법론을 바이블로 삼은 흔적을 매 페이지에서 찾아볼 수 있다.

이 책에서 기디언은 기술 결정론을 전제로 하여 현대 세계와 현대 사물들은 과학의 진보에 의해 지속적으로 변한다고 주장했다. 이 책을 통해 예일 자물쇠Yale lock(자물통 내부의 원형 기둥 속에 높이가 다른 여러 벌의 핀이 있고, 열쇠가 삽입되면 원형 기둥이 회전하도록 만들어진 자물쇠의 형식. 1848년 미국의 리누스 예일Linus Yale이 발명했으며 지금도 가장 일반적으로 쓰이는 자물쇠의 종류다―역주), 새뮤얼 콜트Samuel Colt의 '네이비Navy 연발권총'(23쪽 참조), 풀먼식 철도 차량Pullman car(미국의 조지 풀먼George Pullman이 1865년에 개발한 열차 침대칸 차량―역주), 그리고 내방장치 등을 분석함으로써 기디온은 미술사를 사물의 역사로 바꿔놓았다. 뿐만 아니라 창조적인 개인보다 익명적·기술적 사건과 사물에 집중하여 기존의 미술사 방법론을 획기적으로 뒤집는 결과를 낳았다.

Bibliography Sigfried Giedion, <Bauen in Frankreich>, Leipzig and Berlin, 1928/ Sigfried Giedion, <Space, Time and Architecture>, Harvard University Press, Cambridge, Mass., 1941; Oxford University Press, London, 1941/ Sigfried Giedion, <Mechanization Takes Command: a contribution to anonymous history>, Oxford University Press, New York, 1948/ <Hommage à Giedion>, Birkhauser, Basle & Stuttgart, 1972.

2: '길산Gill Sans' 글꼴, 1928년. 에릭 길은 공예가, 석재조각가, 그래픽 예술가, 전원주의자 그리고 신비주의자였으며 동물을 사랑하던 숨은 기인이었다. 그는 모노타이프사를 위해 '길산' 글꼴을 디자인했고 이 글꼴은 모더니즘의 상징이 되었다. LNER(London and North Eastern Railway―역주) 철도 회사는 1929년 '길산'을 회사의 대표 글꼴로 채택해 사용했다.

Eric Gill 에릭 길 1882~1940

에릭 길은 아주 많은 작품을 남긴 디자이너로 조판공engraver이자 활자 디자이너, 석재 조각가 그리고 작가였다. 그는 웨스트민스터 성당과 BBC의 브로드캐스팅 하우스Broadcasting House를 위한 건축 장식을 조각하기도 했으나 실상 그를 기억하게 만든 것은 바로 모노타이프사Monotype Corporation를 위해 디자인한 '길 산Gill Sans' 글꼴이다. 각이 지고 세리프가 없었기 때문에 당시로서는 매우 '기괴한' 느낌을 자아낸 이 글꼴은 후대의 많은 이들에게 모더니즘Modernism의 상징으로 인식되었다.

길은 초기 기독교 공동체를 모델로 한 이상주의에 깊이 빠져 있었고, 수공예를 신비주의적으로 해석했다. 버킹엄셔Buckinghamshire의 피고츠Piggotts에 있던 길의 마지막 작업실에서 견습생으로 일한 데이비드 킨더슬리David Kindersley는, 길에게서 "간단한 물건을 만드는 일에 담긴 보편적 진리"를 배웠다고 회상했다. 낭만적 반자본주의 사상과 노동에 대한 찬미와 같은, 삶과 작업에 대한 길의 생각은 최근의 공예부흥운동Craft Revival 뿐만 아니라 그의 제자들 그리고 제자들의 제자들에게까지 커다란 영향을 끼쳤다. 테렌스 콘란도 여기 포함된다.

길은 그리 유명하지 않았던 고딕부흥운동 건축가 W. H. 카뢰Caröe의 문하생으로 들어가 건축과 관련된 일을 시작했다. 그는 레더비Lethaby가 학장으로 있던 런던 센트럴 미술공예학교Central School of Arts and Crafts의 학생이었고, 거기서 에드워드 존스턴Edward Johnston의 지도로 글꼴 디자인을 배웠다. 길은 미술공예운동가들 주변을 맴돌았지만 1909년 이후에는 발길을 끊었다. 대신 그는 자신이 찾아 헤매던 그 무언가를 성당에서 발견하여 1913년 천주교 신자가 되었다. 그에게 종교와 사회주의는 서로 뗄 수 없는 관계였다. 길은 서섹스Sussex 지방의 디츨링Ditchling과 웨일스Wales의 케이펠-이-핀Capel-y-ffin에 작업장을 만들고 중세 도제 수업을 하듯이 학생들을 가르쳤다. 그가 남긴 사상들은 막연히 기괴했던 것이 아니라, 경제 구조에 관한 최근의 좌파적사상을 예견하는 것이었다. 길은 노동자가 더 많은 부를 얻는 방법을 창출하는 것이 아닌 그 부가 창출되는 방식을 바꾸는 것이 중요한 것임을 이미 알고 있었다.

피오나 매카시Fiona MacCarthy가 쓴 길의 전기는 대단한 반향을 일으켰다. 그 책에 의하면 길의 작업에서 나타나는 경건함과 위엄의 뒷면에는 매우 특이하고 다채로운 성적 취향이 자리하고 있었다고 한다. (매카시에 의하면 길은 수간과 근친상간에 탐닉했다고 한다-역주)

Bibliography Brian Keeble, <A Holy Tradition of Working: Passages from the Writings of Eric Gill>, Golganooza Press, Ipswich, 1983/ Fiona MacCarthy, <Eric Gill>, Faber, London, 1989.

2

2

ABCDEFGH
IJKLMNQRS
TUWXYZ

Ernest Gimson 어니스트 김슨 1864~1919

가구 디자이너이자 공예가였던 어니스트 김슨은 1895년 <u>반즐리 형제 Barnsley Brothers</u>와 함께 코츠월즈Cotswolds로 이주하여 예술을 실천하는 삶을 살았다. 그는 1902년 데인웨이 하우스Daneway House에 <u>윌리엄 모리스William Morris</u>의 공방과 비슷한 작업장을 만들었다. 김슨은 건축과 가구 디자인으로 잘 알려져 있으며 그의 작업은 영국의 전원주의 전통에 기반을 둔 것이자 자연적 소재와 검소한 형식을 추구하는 미술공예운동의 이상을 충실히 반영한 것이었다.

지라드는 고향인 뉴멕시코 주 산타페에
지라드 재단을 설립해서 전 세계에서 수집한
장난감과 '재미난 물건들'을 전시했다.

Alexander Girard 알렉산더 지라드 1907~1993

알렉산더 지라드는 미국의 건축가이자 실내 디자이너로 1949년 디트로이트 박물관Detroit Institute of Arts에서 열린 전시회 〈모던 생활을 위하여For Modern Living〉를 기획하면서 명성을 얻었다. 지라드는 1951년 <u>에로 사리넨Eero Saarinen</u>과 함께 <u>제너럴 모터스General Motors</u>사의 색채 컨설턴트로 일했고 1952년부터 <u>허먼 밀러Herman Miller</u>사를 위해 가구, 직물, 전시장, 매장을 디자인했다. 허먼 밀러사 제품들의 엄격한 형태에 자라드는 색과 무늬를 도입했다. 그는 피렌체, 뉴욕, 디트로이트에 건축 사무소를 열었고, 그의 고향인 뉴멕시코 주 산타페Santa Fe에 지라드 재단을 설립해서 전 세계에서 수집한 장난감과 '재미난 물건들'을 전시했다.

지라드는 1960년 뉴욕 타임-라이프Time-Life 빌딩의 '라 폰다 델 솔La Fonda del Sol' 레스토랑 실내 디자인으로 건축연맹Architectural League이 수여하는 은메달을 수상했다. 그 레스토랑의 실내 디자인은 콜라주 기법과 남아메리카의 민속 문화를 연상시키는 요소들을 사용한 매우 다채롭고 화려한 스타일이었으며, 그와 동시에 잘 정돈되고 절제된 디자인이었다. 그의 가장 유명한 작업은 텍사스 주의 항공사인 브래니프 인터내셔널Braniff International의 외관을 전체적으로 재디자인한 것이다. 1965년에 이 일을 맡은 지라드는 "단조로움을 파괴하자"는 그의 지론대로 각 비행기를 모두 다른 색으로 치장하여 브래니프사에게 화려한 기업 이미지를 선사했다. "나는 비행기를 경주용 자동차처럼 만들고 싶었다. 비행기 동체에 단색을 칠해 그 형태가 명확히 드러나도록 했다. 뜻밖에도 이것이 가장 간단하면서도 가장 저렴하게 아이덴티티를 획득할 수 있는 방법이었다."

Bibliography Alexander Girard, 〈The Magic of a People〉, Viking, New York, 1968.

Ernesto Gismondi 에르네스토 기스몬디 1931~

에르네스토 기스몬디는 밀라노 폴리테크닉Milan Polytechnic의 로켓공학 교수였으나 가구 제조업체인 <u>아르테미데Artemide</u>의 창업자 겸사로 더 잘 알려져 있다. 밀라노 디자인의 전성기에 그는 거꾸로 급진적 디자인 그룹 멤피스Memphis를 후원했다. 밀라노의 기성 디자인계를 대표하는 동시에 그것을 파괴하기 위해서 노력하는 급진파에게 자금을 제공한 기스몬디는 마카아벨리와 같은 책략을 취했던 것이다.

1: 어니스트 김슨이 펜으로 그리고 옅게 잉크를 칠한 '성소聖所Sanctuary' 의자 디자인, 1905~1925년경.
2: 알렉산더 지라드가 디자인한 타임-라이프 빌딩의 '라 폰다 델 솔' 레스토랑, 뉴욕, 1960년. 지라드의 콜라주는 남아메리카 문화에 대한 그의 열정이 반영된 것으로 미래에 테마형theme 레스토랑이 등장할 것임을 예견하고 있다.

3: 조르제토 주지아로가 보이엘로 Voiello사를 위해 디자인한 마릴레 Marille 파스타 드로잉, 1983년. 실제로 생산하기 위한 것이라기보다 이미지 홍보를 위한 디자인이었음에도 주지아로는 이 새로운 파스타 디자인에 열역학과 유체역학 이론을 적용했다고 주장했다. 디자인계에 파스타보다 훨씬 더 중요한 영향을 미친 주지아로의 1974년 폭스바겐 '골프'. 이 차는 소형차 디자인의 새로운 기준을 제시했다.

W. H. Gispen 히스펜 1890~1981

네덜란드의 가구 디자이너 W. H. 히스펜은 로테르담 미술대학 Academie van Beeldende Kunst에서 공부했으며 1916년에 금속 응용미술 공방Werkstätte für Kunstgewerbegegenstande aus Metall을 세웠다. 그곳에서 1929년부터는 조명등을, 1930년부터는 의자를 생산하기 시작했다. 캔틸레버 의자를 최초로 만든 같은 네덜란드 디자이너 마르트 스탐Mart Stam과 함께 히스펜은 모던디자인운동 Modern Movement에 참여했던 디자이너들 중 처음으로 금속을 이용해 가구를 만든 사람이었다.

Bibliography Otakar Macel & Jan van Geest, <Stühleaus Stahl>, Walther Köing, Cologne, 1980.

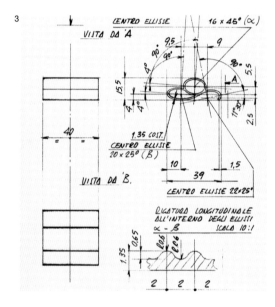

Giorgetto Giugiaro 조르제토 주지아로 1938~

조르제토 주지아로는 토리노 미술대학Accademia di Belli Arte in Turin에서 공부했고 17세 때부터 자동차 회사 피아트FIAT에서 일했다. 21세에 누치오 베르토네Nuccio Bertone의 작업장에 합류한 후 1965년에 기아Ghia 디자인 연구소 최고 책임자가 되었다. 그후 1968년에 독립하여 이탈디자인ItalDesign을 설립했다.

주지아로는 매우 혁신적인 컨설턴트 디자이너였다. 자동차 스타일에 테크놀로지 이미지를 결합시킨 그의 디자인은 이탈리아에서 매우 생소한 것이었다. 베르토네와 함께 일하던 시기에 그는 알파 로메오Alfa Romeo의 '줄리아Giulia GT'를 디자인했는데, 이 차는 절제된 스타일의 고전으로 칭송받고 있다. 스타 디자이너가 되기 이전에 그는 이탈디자인에서 이룬 성과로 이미 자동차 디자인계에 깊은 영향을 끼쳤다. 이탈디자인은 알파 로메오의 '알파수드Alfasud'(1971), 폭스바겐 Volkswagen의 '골프Golf'(1974), 피아트의 '판다Panda'(1980) 등을 디자인했다.

한편 1973년의 석유 위기는 주지아로의 디자인에 변화를 가져다주었다. 특유의 세련된 스포츠카 스타일을 고수했던 주자로는 그때부터 보다 실용적이면서 기능적인 디자인으로 방향을 선회했다. 심지어 아주 진부한 형태까지 디자인에 적용하면서 "나는 그동안 길고 납작하고 미끈한 자동차를 최신 유행으로 만드는 일에 기여해왔습니다. 그러나 이제 바뀌어야 할때가 왔습니다. 나도 먹고살아야 하기 때문입니다. 아시겠죠?"라고 말했다. 이탈디자인이 이탈리아 자동차 디자인 업계를 주도하는 회사로 널리 알려진 이래 그는 이상적인 꿈의 자동차를 만드는 일에 몰두했고, 이를 해마다 토리노 모터쇼Turin Motor Show에서 선보였다. 그중에서도 공기역학과 모듈 방식을 세심하게 고려한 1980년의 '메두사Medusa'와 1983년의 '카프술라Capsula'는 이후 주요 자동차 업체들의 모방의 대상이 되었다.

주자로는 네치Necchi사의 재봉틀, 니콘Nikon사의 사진기, 세이코 Seiko사의 시계, 쇼에이Shoei사의 안전 헬멧 그리고 테크노Tecno사의 가구도 디자인했다. 그의 자동차 디자인이 산뜻하면서도 날카로운 우아함을 간직하고 있다면, 그의 제품 디자인은 매우 신중한 '기술적' 아름다움을 보여준다.

무엇을 디자인하든지 주지아로는 클라이언트에게 제품의 렌더링만을 보여주지는 않았다. 예를 들어 피아트사의 '판다' 프로젝트를 진행하면서 그는 첫 프레젠테이션에서 두 개의 실제 크기 모형, 측면 형태에 대한 네가지 대안, 실내 좌석의 나무 모형 그리고 '판다'와 그 경쟁 자동차를 비교 분석한 연구 자료까지 준비했다. 그리고 디자인을 승인받자마자 생산 과정 연구, 최종 모형 제작, 임시 금형의 디자인, 실제 원형 설계 등을 준비하는 작업에 들어갔다. 이탈디자인이 그로부터 20내의 시제품 판다를 생산하는 데까지는 채 1년도 걸리지 않았다.

주지아로는 피아트를 위해 계속 일했을 뿐만 아니라 한국의 자동차 산업을 탄생시키는 데에도 큰 힘을 발휘했다.

Bibliography <Giorgetto Giugiaro: Nascita del Progetto>, exhibition catalogue, Tecno, Milan, 1983.

스타 디자이너가 되기 이전에 주지아로는
이탈디자인에서 많은 성과를 이뤄냈고,
자동차 디자인계에 끼친 영향은 깊고도 컸다.

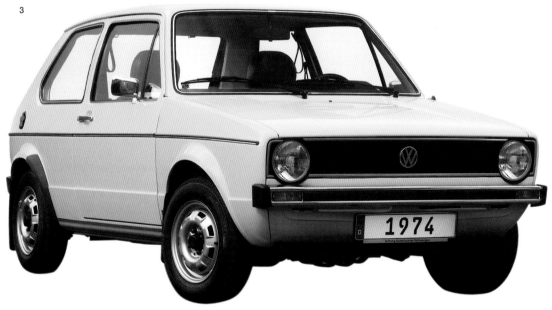

1974

Milton Glaser 밀턴 글레이저 1929~

밀턴 글레이저는 살아 있는 가장 유명한 미국 그래픽 디자이너다. 그는 뉴욕에서 태어나 1946년 맨해튼 예술고등학교Mahattan High School of Music and Art를 다녔고, 1951년 쿠퍼 유니언Cooper Union 대학을 졸업했다. 이후 풀브라이트Fulbright 장학금을 탄 글레이저는 1952년에서 1953년까지 이탈리아 볼로냐로 유학을 가 미술가 조르조 모란디Giorgio Morandi에게 판화 기법을 배웠다. 글레이저는 미국으로 돌아오자마자 동료인 시모어 퀘스트Seymour Chwast와 에드 소렐Ed Sorel과 함께 푸시 핀 스튜디오Push Pin Studio를 차렸다. 1968년 클레이 펠커Clay Felker 출판사의 일을 하기 시작한 글레이저는 잡지 〈뉴욕New York〉의 디자인을 맡아 신문 시장에서 사라진 일요판 부록을 부활시켰다. 덕분에 〈뉴욕〉지는 그래픽 디자인계의 새로운 기준이 됐을 뿐만 아니라 출판계에 새로운 출판 유형을 창출했고, 많은 출판업체들이 이를 따라 했다.

1977년 루퍼트 머독Rupert Murdoch이 〈뉴욕〉지를 인수할 때까지 〈뉴욕〉지는 대중적 성공을 누렸고, 이로써 글레이저는 잡지 디자인계에서 최고로 군림하게 되었다. 1973년 프랑스의 주간 뉴스지인 〈파리 마치Paris Match〉를 재디자인했고, 그 외에도 〈빌리지 보이스Village Voice〉, 〈레우로페오L'Europeo〉, 〈르 자댕 데 모데Le Jardins des Modes(유행의 정원)〉, 〈뉴 웨스트New West〉, 〈렉스프레스L'Express〉, 〈에스콰이어Esquire〉 등의 잡지를 디자인했다.

한편 글레이저는 1974년 대형 건물의 실내 벽화 작업을 시작했다. 그는 인디애나폴리스에 새로 짓는 연방 빌딩Federal Office이나 뉴욕에 새로 지은 월드 트레이드 센터World Trade Center 레스토랑에 벽화를 그렸다. 같은 해에 뉴욕 차일드크래프트ChildCraft 상점의 가구와 인테리어를 디자인했고, 1980년 그랜드 유니언Grand Union 슈퍼마켓 체인의 상표·포장·CI 등을 총괄하는 그래픽 작업 및 상점 가구와 인테리어를 총괄하는 디자인작업을 맡기도 했다.

글레이저는 그래픽 디자이너의 역할을 확대시켰고 공공연하게 스스로를 예술가로 칭했다. 그는 "나는 피에트로 델라 프란체스카Pietro della Francesca(15세기 이탈리아의 화가—역주)에게 동질감을 느낀다"라고 말하기도 했다. 하지만 그가 디자인한 포스터들을 보면 예술을 그다지 존중한 것 같지는 않다. 에토레 소트사스Ettore Sottsass가 디자인한 올리베티Olivetti사의 타이프라이터 광고에 글레이저는 피에로 디 코시모Piero di Cosimo(15세기 피렌체 출신의 이탈리아 화가—역주)의 그림을 일부 사용하면서 "전 세계 전 시대의 모든 시각물이 내 작업의 모티프가 될 수 있다"라고 단언하기도 했다.

글레이저의 작업을 전체적으로 보았을 때 가장 놀라운 것은 바로 스타일의 다양함이다. 그는 지루함에서 벗어나기 위해 그토록 다양한 스타일을 구사하는 것이라며 이렇게 말했다. "이미 충분히 숙달된 것이라면 그 어느 것도 더 이상 내게 유용하지 않다." 그러한 다양성을 꿰뚫는 특성을 꼽으라면 그것은 아마도 글꼴의 빽빽하고 대담한 사용과 초현실주의Surrealism에서 비롯된 기법인 양면성을 지닌 이미지의 사용일 것이다. 유명한 밥 딜런Bob Dylan의 포스터가 그 대표적인 사례다.

글레이저는 뉴욕에서 유대인으로 태어난 것이 다양한 창조적 자원을 습득하는 데 큰 도움이 되었다고 말하곤 했다. 그가 시그닛 셰익스피어Signet Shakespeare의 모든 앨범 재킷 디자인을 맡을 수 있었던 것도, 또 스티비 원더Stevie Wonder의 콘서트 포스터를 디자인할 수 있었던 것도, 모두 같은 이유에서였다. 그는 언젠가 '예술art'이라는 말을 버리고 그냥 '작업work'이라고 부르자는 말을 했다.

Bibliography Peter Mayer, <Graphic Design: Milton Glaser>, Overlook Press, New York, 1972.

G-Plan 지-플랜

지-플랜은 하이 위쿰High Wycombe에 위치한 도널드 곰Donald Gomm(1916~)의 가족 회사가 1953년에 출시한 가구들을 가리키는 말이다. 지-플랜 가구들은 제2차 세계대전 중의 공리적 제품 수급 계획Utility Scheme(제2차 세계대전을 전후한 1943년부터 1952년까지 시중에서 판매되는 가구의 종류와 가격을 제한했던 영국 무역부 Board of Trade의 계획안—역주)의 영향을 받은 스타일로 1950년대와 1960년대 영국에서 매우 인기가 높았다. 가격도 적당했고 컨템퍼러리Contemporary 스타일을 교외에 거주하는 사람들의 입맛에 맞게 변형시켰기 때문에 소비자들은 무리 없이 제품을 구매할 수 있었다. J. 월터 톰슨J. Walter Thompson의 재치 있는 광고로 영국 시장에서 지-플랜 가구의 이미지는 더욱 좋아졌다.

Albrecht Goertz 알브레히트 괴르츠 1914~2006

코운트 알브레히트 괴르츠Count Albrecht Goertz는 독일의 브룬켄센Brunkensen에서 태어났고 1936년 미국으로 이주했다. 그 후 캘리포니아에 주문생산용 자동차를 만드는 작업장을 열었다. 그는 1945년 레이먼드 로위Raymond Loewy가 뉴욕의 어느 주차장에 세워져 있던 자동차에서 괴르츠의 이름을 발견한 것을 계기로 디자인 일을 본격적으로 하기 시작했다. 괴르츠는 많은 것을 독학으로 익혔지만 로위의 영향을 크게 받았고 또 카를 오토Carl Otto와 노먼 벨 게디스Norman Bel Geddes에게도 가르침을 받았다.

1953년에 스튜디오를 만들어 독립한 괴르츠는 BMW의 미국 수입업자였던 맥스 호프만Max Hoffmann의 주선으로 1955년 'BMW 507' 스포츠카의 디자인을 맡았다. 'BMW 507'은 미국의 영향, 특히 할리 얼Harley Earl의 영향이 여실히 드러나는 스타일이었다. 그는 '포르셰Porsche 911'과 '토요타Toyota 2000 GT', '닷산Datsun 240Z' 디자인에도 참여했다.

밀턴 글레이저의 작업을 전체적으로 살펴볼 때 가장 놀라운 사실은 바로 스타일의 다양함이다. 그는 지루함에서 벗어나기 위해 다양한 스타일을 구사하는 것이라고 말했다.

1

Kenneth Grange 케네스 그레인지 1929~

케네스 그레인지는 앞서가는 명성을 지닌 제품들을 만들어낸 영국 디자이너다. 그레인지는 영국 육군 공병대Royal Engineers에서 군복무를 수행하는 동안, 제도 일러스트레이션 교육을 받았고 그때의 경험이 일생에 큰 영향을 미쳤다. 군복무 후 여러 군소 건축, 디자인 사무실에서 보조원으로 일하다 1958년 케네스 그레인지 디자인Kenneth Grange Design이라는 디자인 컨설턴트 회사를 설립했다. 그리고 1972년에 앨런 플레처Alan Fletcher, 포브스 & 길Forbes & Gill, 건축가 테오 크로스비Theo Crosby 등과 함께 펜타그램Pentagram을 만들었다.

제2차 세계대전 후 영국에는 독특한 분위기를 자아내는 작가, 패션 디자이너, 화가, 영화 제작자들이 나타났는데, 그레인지 역시 그런 사람들 가운데 하나였다. 전후의 상황에서 생겨난 실질적인 제약 요소가 많았음에도 당시 영국에는 낙천적인 분위기가 흘러넘쳤다. 그는 전후 독일이 창출한 이성적 스타일의 중요성을 인식하고 브라운Braun사의 디자인에서 많은 것을 배웠다. 그레인지는 '베너Venner' 주차 요금기, 코닥Kodak의 '인스터매틱Instamatic' 카메라, 켄우드Kenwood 믹서, 파커Parker '25' 펜, 영국 철도회사British Rail의 '125' 기차 장식 디자인에 이르기까지 여러 가지 일을 하며, 일상 세계에 자신의 상상력이 녹아드는 것을 지켜보는 즐거움을 누렸다.

Bibliography <Kenneth Grange at the Boilerhouse>, exhibition catalogue, The Boilerhouse Project, Victoria and Albert Museum, London, 1983.

Michael Graves 마이클 그레이브스 1934~

마이클 그레이브스는 프린스턴Princeton 대학에 기반을 둔 포스트-모더니즘Post-Modernism의 전도사다. 하버드 대학에서 건축학을 공부한 뒤 1962년부터 프린스턴에서 건축을 가르쳤다. 그레이브스가 주목받기 시작한 것은 1970년대 그가 포함된 건축가 그룹, '뉴욕 파이브New York Five'에 대한 기사가 언론에 실리면서부터였다. 그레이브스는 제도에 천부적인 재능이 있었지만 그가 1982년까지 실질적으로 생산했고 건축과 디자인의 역사에 공헌했다고 할 수 있는 작품은 그리 많지 않았다. 뉴욕의 57번가 화랑들이 판매한 아름다운 색상의 드로잉들, 멤피스Memphis를 위해 디자인한 '플라자Plaza' 화장대, 미국의 제조업체 서너Sunar사를 위한 의자와 탁자 그리고 알레시Alessi사를 위한 커피 세트뿐이다.

처음으로 그레이브스의 건축 작업이 실현된 것은 1982년 오리건 주 포틀랜드에 건립된 퍼블릭 서비스 빌딩이다. 그레이브스가 알레시사를 위해서 디자인한 악명 높은 주전자 Bollitore(주전자 주둥이 위에 새 모양의 휘슬이 달려 기차소리를 내고 손잡이는 잡기에 너무 뜨거운 주전자)는 '나 좀 봐요look-at-me' 스타일로 일관하는 포스트-모더니즘의 어리석음을 아주 잘 보여주는 사례다. 그는 지금 타깃Target 매장의 디자인 작업을 하고 있다.

Eileen Gray 아일린 그레이 1878~1976

아일린 그레이는 독일 기능주의Functionalist 스타일의 강철 파이프 가구를 프랑스풍으로 재해석한 아일랜드 디자이너였다. 훌륭한 스타일, 취향, 유머를 지닌 그녀는 우아함에 관해 어느 모더니스트보다도 잘 이해하고 있었다. 그레이는 아일랜드 카운티 웩스퍼드County Wexford의 에니스코시Enniscorthy에서 스코틀랜드계 아일랜드 귀족의 혈통을 이어받아 태어났다. 1898년 런던의 슬레이드 미술학교Slade School에서 그림을 배우기 시작했으며, 칠기 작업에 개인적으로 깊은 관심을 보였다. 1902년 파리로 이주할 당시 파리 예술계에서 명망이 높았던 일본 칠기장인 스가와라Sugawara의 지도를 받은 것은 그녀의 작품 생활에 커다란 영향을 끼친 매우 중요한 사건이었다.

칠기 가리개와 테이블 같은 그레이의 초기 작품이 발표되자 <보그Vogue>지와 같은 잡지사들은 그녀를 주목하기 시작했다. <보그>지는 1917년, 그녀에 대한 기사를 실었는데 그 무렵 그레이의 관심은 개인적이면서도 절제된 스타일로 옮겨가고 있는 중이었다. 그로피우스Gropius와 르 코르뷔지에Le Corbusier의 건축에서 20세기의 새로운 스타일을 발견해낸 것이 그레이의 최대 업적이었다. 그녀의 스타일은 모더니스트들의 혁명적 열의보다는 기능 지향적인 면을 더 많이 포함한다. 1924년부터 그레이는 건축 주변을 맴돌았다. 1920년대 중반 그녀는 <살아 있는 건축L'Architecture Vivante>지의 편집장 장 바도비치Jean Badovici와 함께 남프랑스 로크브륀Roquebrune에 'E-1027'이라고 불리는 주택을 디자인했다. 그 당시 이 건물은 모던했지만 아주 공격적이었기 때문에 하나의 선언으로 받아들여졌다. 마치 네덜란드에 게리트 리트벨트Gerrit Rietveld가 디자인한 건물들과 프랑스에 르 코르뷔지에가 디자인한 건물들처럼 말이다. 르 코르뷔지에는 1965년, 그레이의 이 집 앞바다에서 수영을 하다가 사망했다.

앞서 말한 강철 파이프를 사용한 탁자 이외에도 그레이는 가죽, 나무, 칠을 이용한 '트랜샛Transat' 의자와 서랍장 그리고 훌륭한 칠 가리개 등을 디자인했다.

Bibliography Stewart Johnson, <Eileen Gray: Designer 1878-1976>, Debrett, London, 1979.

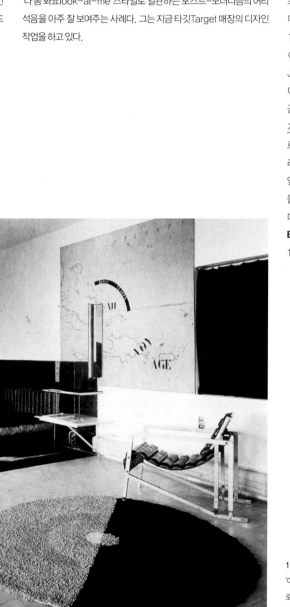

2

2: 1926~1929년. 아일린 그레이는 리비에라Riviera(이탈리아와 프랑스 사이의 지중해와 맞닿은 휴양 지역-역주)의 로크브륀에 집을 짓고, 'E-1027'이라는 모더니즘적인 이름을 붙였다. 그레이의 가구와 텍스타일 작품 전시장 같았던 이 집은 모더니즘을 이야기할 때 빼놓을 수 없는 매우 중요한 사례가 되었다. 1965년 르 코르뷔지에는 이 집의 발코니에서 바다로 수영을 하러 나선 후 숨을 거뒀다.

1: 글레이저가 1977년에 디자인한 '아이 러브 뉴욕I Love New York' 로고는 전 세계로 퍼져나갔다. 밥 딜런의 포스터, 1967년. 음악계의 아이콘이 그래픽 디자인계의 아이콘이 되었다.

Milner Gray 밀너 그레이 1899~1997

영국의 그래픽 디자이너 밀너 그레이는 그래픽 디자인이라는 말조차 생소해 그래픽 디자이너가 아직 '상업 미술가commercial artist'로 불리던 시기에 디자인을 배웠다. 그는 1930년 산업미술가협회Society of Industrial Artists(SIA)의 설립에 참여했는데, 이 단체는 후에 세계 최초의 전문 디자이너 단체인 산업미술가디자이너협회SIAD로 확대되었다. 제2차 세계대전 중 그레이는 동업자 미샤 블랙Misha Black과 함께 영국 정보부Ministry of Information의 선전 전시회 일을 했다. 한편으로 전쟁 중에 자신의 회사를 세울 준비를 착실히 해 1944년에 DRU라는 디자인 컨설턴트 회사를 설립했다. 그의 목표는 중앙정부, 지방 정부기관, 산업체, 회사 그 어디에서도 통하는 완전한 디자인 서비스를 제공하는 것이었다. 그레이는 전시와 포장 디자인에 관한 강의와 저술 활동 또한 광범위하게 펼쳤다.

Bibliography John and Avril Blake, <The Practical Idealists>, Lund Humphries, London, 1969.

Great Exhibition of the Industry of All Nations 대영박람회

빅토리아 여왕의 남편인 작센-코버그 고터가의 앨버트 공Prince Albert of Saxe-Coburg Gotha과 영국 정부기록보관소Public Record Office 관원이면서 민턴Minton사를 위해 도자기를 디자인했던 헨리 콜Henry Cole은 산업 디자인의 중요성을 전파해야 한다는 책임감을 열정적으로 공유했다. 일련의 산업 디자인 전시회를 통해 (왕립)미술협회(Royal) Society of Arts를 부활시키려고 했던 노력이 실패로 돌아가자 그들은 좀 더 새로운 것을 기획하기로 결심했다. 1848년에 시작된 그들의 프로젝트는 원래 국내 규모의 전시회를 개최하는 것이 목표였으나 얼마 후 외국의 제품들도 함께 전시하기로 결정했다. 콜은 단명한 그의 잡지 <디자인과 제품 저널Journal of Design and Manufactures> 일을 도왔던 친구들에게 도움을 요청했다.

대영박람회는 1851년 런던의 하이드 파크Hyde Park에서 개최되었다. 박람회장은 온실 디자이너였던 조지프 팩스턴Joseph Paxton이 설계한 거대한 유리 구조물이었다. 출품된 전시물은 응용미술 제품들과 기계류였고, 박람회의 주요 목적은 제품의 장식이 판매에 미치는 영향과 대량 생산품의 놀라운 발전을 보여주는 것이었다. 산업의 놀라운 발전에 가장 감동한 사람은 다름 아닌 박람회 주최자들이었다. 앨버트 공은 "이 세상에서 인간이 반드시 실행해야 하는 위대하고 성스러운 임무, 그것을 더 완벽하게 수행하기 위해 인류는 나아가고 있다"고 역설했다.

박람회는 엄청난 인기를 끌어 흥행에 성공했지만 그 결과는 주최자들에게 충격을 안겨주었다. 1836년의 '미술과 제품에 관한 의회상임위원회 보고서'의 내용, 즉 영국이 디자인에 관한 한 다른 경쟁국보다 훨씬 뒤처져 있다는 내용을 박람회가 그대로 증명했기 때문이었다. 콜은 이 결과를 생각의 토대를 다지는 기회로 삼았다. 마음을 다잡은 콜은, 대영박람회의 전시품과 이윤을 디자인 기관 설립에 사용했다. 콜이 세운 디자인 기관은 훗날 빅토리아 & 앨버트 박물관Victoria and Albert Museum이 되었다.

Bibliography Jeffrey A. Auerbach, <The Great Exhibition of 1851 of 1851-A Nation on Display>, Yale University Press, New Haven and London, 1999.

1851년 런던의 하이드 파크에서 대영박람회가 개최되었다. 박람회장은 온실 디자이너였던 조지프 팩스턴이 설계한 거대한 유리 구조물이었다.

Horatio Greenough 호레이쇼 그리너 1805~1852

호레이쇼 그리너는 세상에 그다지 알려지지 않았던 평범한 미국의 조각가였다. 하지만 그의 책《양키 석공의 여행, 관찰 그리고 경험 The Travels, Observations and Experiences of a Yankee Stonecutter》에 담긴 사상 덕분에 그는 20세기에 각광을 받게 되었다. 그리너는 하버드를 졸업한 후 조각가의 길을 가기 위해 이탈리아 전역을 돌아다녔다. 그는 건축에 윤리성이 있어야 한다는 <u>존 러스킨John Ruskin</u>의 사상에 공감했으나 영국적 취향에는 공감하지 못했다. 그리너는 그리스 양식을 찬미했던 반면 고딕 양식은 혐오했기 때문이다. 1843년 그리너가 만든 반라의 조지 워싱턴 조각상을 보고 시민들이 동요하자 그는 미국인의 취향에 대해 의문을 갖기 시작했다. 그리너의 생각은 그리스부흥운동Greek Revival이라는 문화적 전통의 범주에 속하는 것이었지만 그의 관점은 아주 명확했다. 기본적으로 그는 기계 낭만주의자였고, 기계의 우아함과 단순함을 찬미한 최초의 인물이었다. 그의 책은 그가 죽은 해에 호러스 벤더Horace Bender라는 가명으로 출판되었다. <u>기능주의Functionalism</u>라는 20세기 이데올로기의 바탕을 그 책에서 발견했다고 말하는 이들도 있다.

Bibliography E. R. de Zurko, <Origins of Functionalist Theory>, Columbia University Press, New York, 1957.

Eugene Gregorie 유진 그레고리 1908~2002

유진 튀렌 '밥' 그레고리Eugene Turenne 'Bob' Gregorie는 요트 디자인 일을 배운 후 1931년 <u>포드Ford</u>사에 입사했다. 그가 디자인한 모델 '40'의 성공에 깊은 인상을 받은 에드설 포드Edsel Ford(헨리 포드의 아들, 1919~1943년에 포드사를 경영했다-역주)는 1935년 그레고리를 스타일링 부서의 책임자로 임명했다. 그리하여 '선더버드Thunderbird' 모델이 그의 책임하에 만들어졌다. 포드사에서 그레고리가 이룬 성취에 자극을 받아 앙드레André 시트로엥Citroën은 1936년 '트락시옹 아방 Traction Avant'을 디자인했다.

Herman Gretsch 헤르만 그레치 1895~1950

헤르만 그레치는 나치 정권 초기에 해산된 <u>독일공작연맹Deutsche Werkbund</u>을 계승한 독일 디자이너협회Der Bund Deutscher Entwurfer의 좌장이었다. 1931년 그가 아르츠베르크 도자기회사 Arzberg Porzellanfabrik을 위해 디자인한 모델 '1382' 식기 세트는 장장 20여 년에 걸쳐 공작연맹이 장려했던 대량생산 디자인의 표준화를 실현한 것이었다. 그는 빌헬름 바겐펠트Wilhelm Wagenfeld와 함께 나치의 통치 기간 내내 많은 제품을 성공적으로 디자인한 사람 중 하나였다.

3

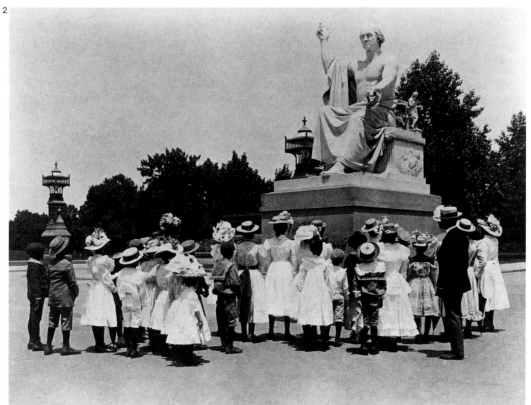

2

1: 런던에서 열린 대영박람회의 모습, 1851년. 전시된 기계들은 대단히 인상적이었고, 숨이 막히도록 복잡한 장식미술과 큰 대비를 이루었다. 기계들이 준 감흥은 디자인 이론 분야에도 엄청난 영감을 불어넣었다.

2: 호레이쇼 그리너의 조지 워싱턴 조각상은 한때 워싱턴 시민들을 흥분시켰지만 지금은 안전하게 스미소니언 박물관Smithsonian Institute에 소장되어 있다. 그리너는 평범한 예술가였지만 '기능주의'의 도래를 예견했던 뛰어난 사상가였다.

3: 1955년형 '선더버드'는 할리 얼Harley Earl이 디자인한 제너럴 모터스사의 '코르베트Corvette' 스포츠카에 대응하기 위해 포드사가 내놓은 자동차였다. 미국 대중문화의 고전인 이 차의 후속 모델이 나오자 비치보이스Beach Boys는 "아빠가 선더버드를 없애버리기 전에 우린 신나게 놀고, 놀고, 또 놀 테야"라고 노래했다. J. 메이스Mays가 1999년에 부활시킨 '선더버드'는 잘 팔리지 않았다.

Walter Gropius 발터 그로피우스 1883~1969

하버드 대학으로 와서 그곳에 남아 있던 보자르Beaux-Arts 전통의 건축 교육을 없애고 미국의 디자인을 완전히 바꿔놓은 발터 그로피우스는 20세기에 가장 영향력 있는 인물 가운데 한 명이다. 또 독일 바우하우스Bauhaus에서부터 미국의 하버드 건축학교에까지 3대에 걸쳐 학생들의 우상이었다. 그러나 그의 엄격한 이상주의는 때로는 톰 울프Tom Wolfe의 조롱거리가 되기도 했다.

그로피우스는 독일 베를린에서 태어났다. 그는 19세기 초부터 건축 일을 해온 건축가 집안의 아들이었다. 아마도 프러시안 군사 문화가 그의 창의성 발달에 도움을 주었을 것이다. 그의 바우하우스도 어찌 보면 건축과 디자인 훈련소였고 기하학, 강철, 유리, 콘크리트로 무장한 채 무능한 과거 문화를 굴복시키기 위해 싸우는 군대 같았다.

그는 베를린과 뮌헨에서 건축을 공부했고 페터 베렌스Peter Behrens의 조수로 일했다. 그로피우스는 베렌스에게서 "삶을 더 단순하고 덜 복잡하게 만드는 것 외에 다른 대안은 없다"는 신념을 배웠다. 이후 1910년 아돌프 마이어Adolf Meyer와 함께 건축 사무실을 냈다. 그때 설계한 건축물들은 사람들을 놀라게 했다. 1911년에 지은 알펠트Alffeld의 파구스Fagus 공장이나 1914년에 지은 독일공작연맹Deutsche Werkbund 전시관 건물들은 규모도 작고 한적한 곳에 있었지만 그럼에도 가장 많이 알려지고, 그래서 친숙해진 모던 스타일 건물이다.

제1차 세계대전 때 공중 정찰병으로 근무하기도 했던 그로피우스는 작센-바이마르Saxe-Weimar 대공으로부터 벨기에인 헨리 반 데 벨데Henry van de Velde가 운영하던 작센 미술공예학교Saxon Academy of Arts and Crafts를 맡아줄 것을 제의를 받았다. 반 데 벨데가 그로피우스를 추천했다고 하며 그것이 바우하우스의 시작이었다. 바우하우스가 세계 미술과 디자인 영역에 끼친 영향은 물리학 분야에서 상대성이론이 가진 영향력에 맞먹는다. 그러나 이상하게도 바우하우스는 현대 건축물을 통한 '진실'의 추구를 계속 이야기하면서도 1927년까지 건축과를 만들지 않았다. 보수적인 지역의 정치가들, 장인들 그리고 상인 연합이 바우하우스에 위협을 느껴 비난을 가하기 시작하자 그로피우스는 1928년, 교장직을 한네스 마이어Hannes Meyer에게 넘겨주었다. 그리고 그는 다시 홀가분하게 건축 디자인 일을 시작했다. 그 시기에 그의 가장 큰 건축 프로젝트는 베를린 교외 지멘슈타트Siemensstadt에 엑시스텐츠미니뭄Existenzminimum 주택단지를 설계한 것이었다. 바이마르Weimar와 데사우Dessau에서의 그의 삶은 전 부인인 알마 말러 베르펠Alma Mahler Werfel이 쓴 책《그리고 그 다리는 사랑이었다 And the Bridge Was Love》(1957)에 다채롭게 잘 그려져 있다. 말러는 그로피우스를 떠나 희곡 작가인 프란츠 베르펠Franz Werfel에게로 갔다.

그로피우스의 성격은 그가 디자인한 건물들처럼 단순 기하학적이지 않고 매우 복잡했다. 바우하우스에서 함께 일했던 동료들은 그의 엄격함에 종종 당황하곤 했다. 화가 파울 클레Paul Klee는 그를 "실버 프린스Silver Prince"라고 불렀다. 코미디 소설 작가 이블린 워Evelyn Waugh는 그의 놀라운 소설《쇠퇴와 쇠망Decline and Fall》(1927)에서 그로피우스를 "미친 오토 박사Dr. Otto"라며 조롱했다. 그로피우스를 그려낸 소설 속 등장인물 질레누스Silenus는 이렇게 말한다. "건축에서 중요한 것은 모든 예술에서 중요한 것, 즉 인간적인 요소를 제거하는 것이다. …… 완벽한 건물은 오로지 공장뿐이다. 왜냐하면 거기에는 사람이 아닌 기계가 살기 때문이다." 이블린 워가 이런 조롱을 보낸 것이 1927년이라는 사실은 참으로 놀랍다.

그로피우스는 1933년 독일을 떠났다. 나치 정부가 자신의 사상을 결코 받아들이지 않을 것이라고 느꼈기 때문에 고국을 떠나 영국으로 갔고, 거

기에서 영국 건축가 맥스웰 프라이Maxwell Fry와 같이 일했다. 그러다가 1937년, 하버드 대학의 건축학과 교수가 되었고 1945년에는 건축가조합The Architects' Collaborative(TAC)이라는 회사를 설립했다. 이 회사의 이름은 건축 실무에서 공동 작업이 매우 중요하다는 그로피우스의 신념을 그대로 드러낸다. 그러한 신념은 바우하우스의 기본적인 교육 지침이기도 했다.

그로피우스는 모든 건축물이 반드시 그 기능에 의해 정의되어야 한다고 생각했다. 또한 기능에 충실한 여러 건축 요소들은 반드시 보기 좋게 구성되어야 한다고 주장했다. 르 코르뷔지에Le Corbusier가 건물에 대해 내부는 복잡하고 정교하더라도 단순하고 우아한 형태로 만드는 일을 강조했다면, 또 미스 반 데어 로에Mies van der Rohe가 세부적 완성도와 신중한 형태를 추구했다면, 그로피우스는 형태와 공간을 역동적으로 해석하는 것을 지향했다. 하버드의 교육과정에도 이러한 그의 기능적인 공간 구획의 원리들이 포함되어 있었다.

건축 디자인을 빼고서라도, 또는 그의 기능주의Functionalism에 대한 해석이 다소 편협하다 할지라도 그로피우스는 기계화된 세계에 인간적이면서 문명화된 가치들을 심고자 애쓴, 가장 설득력 있고 세련된 이론가이자 교육자, 비평가로 기억될 것이다. 그로피우스의 사상에 큰 영향을 미친 사람은 바로 윌리엄 모리스William Morris였다. 모리스에게서 그는 삶과 예술을 통합한 이상주의적 사상을 이어받았다. 또 다른 한 사람은 헨리 포드Henry Ford로 그로피우스는 기계 생산 제품의 표준화라는 개념을 그에게서 배웠다.

Bibliography Walter Gropius, <Idee und Aufbau des Staatlichen Bauhauses>(1923), <Internationale Architektur>(1925), <Bauhaus Bauten>(1933), <The New Architecture and the Bauhus>(New York, 1936), <Bauhaus 1919-1928>(1939, with use Frank and Herbert Bayer)/ Sigfried Giedion, <Walter Gropius>, London, 1954/ Hans Maria Wingler, <Bauhaus>, MIT, Cambridge, Mass., 1969/ James Marston Fitch & Ise Gropius, <Walter Gropius-Buildings, Plans, Projects 1906-1969>, exhibition catalogue, International Exhibitions Foundation, 1972-1974/ Klaus Herdeg, <The Decorated Diagram-Harvard Architecture and the Failure of the Bauhaus Legacy>, MIT, Cambridge, Mass., 1983/ <Modernism>, exhibition catalogue, Victoria and Albert Museum, London, 2006.

Group of Ten 그룹 오브 텐

그룹 오브 텐은 1970년 스톡홀름에서 결성된 텍스타일 디자이너들의 모임이다. 이 모임의 결성 동기는 기존의 디자이너와 클라이언트 간의 관계가 아닌, 상품 개념 정립부터 판매에까지 제품 생산의 전 과정을 두루 살필 수 있는 하나의 공동체를 만들고자 하는 데에 있었다. 열 명의 디자이너가 하나의 디자인을 만든 그들의 첫 컬렉션은 1972년에 발표되었다. 그리고 그 다음해 스톡홀름에 쇼룸을 열었다. 지금은 회원이 여섯 명으로 줄어들었지만 아직도 그들은 유행을 따르기보다는 좀 더 오래가는 직물과 벽지 디자인을 생산하기 위해 노력하고 있다.

2

1: 최초의 바우하우스 건물에 있었던 발터 그로피우스의 연구실, 바이마르, 1923년.
2: 스웨덴의 그룹 오브 텐은 과감한 색상과 강렬한 디자인을 이용한 직물 제작이 전문이었다.

Gruppo Strum 그루포 스트룸

그루포 스트룸은 1960년대 후반에 번성했던 이탈리아의 급진적 디자인 모임들 중 하나였는데, 그 출발은 다소 늦은 편이었다. 이 그룹은 건축의 정치적 가능성에 대해 매우 순진한 생각을 가지고 있었다. 1972년 뉴욕 현대미술관Museum of Modern Art에서 열린 〈새로운 가정 풍경New Domestic Landscape〉전에 출품한 '매개 도시Mediatory City'라는 작업으로 그룹 활동의 정점을 이루었다. 그 후 모임의 주도자들은 평범하고 편안한 지방 학문계의 삶으로 돌아갔다.

1: 루렐 길드가 1937년에 디자인한 일렉트로룩스사의 진공청소기 모델 'XXX(30)'는 "다음 화요일에 달나라에서 만나요"라고 말할 것만 같은 미래적인 느낌이 든다. 정열적이었고 자기 홍보에 능했던 길드는 무려 200편이 넘는 책과 글을 썼다.
2: 코닥사의 캐러셀 환등기, 1962년. 마이크로소프트Microsoft사의 파워포인트Powerpoint 소프트웨어가 등장하기 이전에는 체계적인 디자인의 본보기인 이 제품이 학교의 강의실과 기업의 회의실에서 가장 익숙하게 쓰이던 기술이었다.

3: 엑토르 기마르의 카스텔 베랑제 아파트 대문, 파리, 1894~1898년. 파리 16구 퐁텐Fontaine로 14번지에 위치한 이 '아파트 건물'은 아르누보의 걸작이라고 할 수 있다.
4: 구스타브스베리사를 위한 스티그 린드베리의 디자인. 이 사진이 실린 〈포름Form〉지 1955년 10월호는 뉴욕 현대미술관이 〈굿 디자인Good Design〉전시회를 위해 선정한 구스타브스베리의 도자기를 기사화했다.

Hans Gugelot 한스 구겔로트 1920~1965

네덜란드계 스위스 건축가이자 디자이너인 한스 구겔로트는 1955년부터 세상을 떠날 때까지 울름 조형대학Hochschule für Gestaltung의 제품 디자인 학과장으로 재직했다.

구겔로트는 인도네시아에서 태어났으며 스위스 취리히 연방기술대학 Eidgenossischen Technische Hochschule에서 공부한 후 1948년부터 1950년까지 막스 빌Max Bill과 함께 일했다. 당시 그는 호르겐-글라루스Horgen-Glarus 매장을 위한 가구들을 디자인했다. 그 후 울름 조형대학에서 학생들을 가르치기 시작한 1954년에 에르빈 브라운 Erwin Braun을 만나서 브라운사를 위한 디자인작업도 시작했다.

구겔로트는 제2차 세계대전 이후 서구의 산업 제품 디자인에 매우 큰 영향을 끼친 사람이다. 그의 영향을 받아 세상에 나온 제품 디자인들은 서양 이외의 지역에서 계속 모방되었다. 구겔로트는 그의 제자이자 동료인 디터 람스Dieter Rams와 함께 기능주의Functionalist 스타일의 가장 열정적이며 엄격한 대표 주자였다. 그들 덕분에 기능주의는 독일 디자인의 중요한 특징으로 자리 잡았다.

구겔로트는 아무 성격 없는 회색, 직각의 형태, 장식적 요소의 완전한 제거 등이 본질적으로 올바른 기계의 외형이라고 생각했고, 그렇게 클라이언트를 설득했다. 그가 디터 람스와 함께 디자인한 1950년의 '포노수퍼 Phonosuper' 전축은 그가 추구하는 스타일을 완벽하게 구현한다. 이 전축은 독일에서는 '백설공주의 관Schneewittchens Sarg'이라고 불렸다. 구겔로트는 1959년부터 1962년까지 함부르크의 지하철 회사 우-반U-bahn의 디자인 컨설턴트로 일했고, 1962년에는 코닥Kodak의 '캐러셀Carousel' 환등기를 디자인했다. 이 환등기 디자인은 그의 스타일이 영원히 유효하다는 것을 잘 보여준다. 그러나 그가 디자인한 기기들의 전기·기계적 속성이 반도체 회로로 대체되면서 '이성'을 바탕으로 한 그의 디자인 방법론은 이제 여러 방법론들 중 하나에 불과한 신세가 되고 말았다.

Bibliography Alison and Peter Smithson, 'Concealment and Display: Mediations on Braun', <Architectural Design>, vol. 36, July, 1966, pp. 362~3/ <System-Design Bahnbrecher: Hans Gugelot 1920-1965>, exhibition catalogue, Die Neue Sammlung, Munich, 1984.

Lurelle Guild 루렐 길드 1898~1986

루렐 반 아르스데일 길드Lurelle van Arsdale Guild는 노먼 벨 게디스 Norman Bel Geddes와 헨리 드레이퍼스Henry Dreyfuss처럼 무대 디자이너 출신의 미국 1세대 컨설턴트 디자이너였다. 길드는 1920년까지 〈하우스 & 가든House & Garden〉지와 〈레이디스 홈 저널Ladies' Home Journal〉지 등의 표지 그림을 그리는 일을 했다. 그러던 중에 그가 디자인한 광고의 광고주들이 그에게 제품 디자인도 원한다는 사실을 알게 되었다. 이를 계기로 길드는 알루미늄 조리 기구들을 비롯해 여러 가지 유선형 스타일의 소품 그리고 질감이 있는 리놀륨 장판 등을 디자인하기 시작했다.

길드는 두 가지 대단한 능력을 가지고 있었다. 첫 번째는 대중문화 속에서 미래 스타일을 감지해내고 그것을 산업 제품에 응용하는 능력이었다. 이 능력을 발휘해 일렉트로룩스Electrolux사의 진공청소기를 비행접시 같은 모양으로 디자인하기도 했다. 두 번째는 자기선전 능력인데, 이는 뉴욕에서 활동하던 1세대 디자이너라면 누구나 갖고 있던 능력이었다. 다음과 같은 잡지 광고 문구는 디자이너로서 길드를 한 줄로 표현한다. "미래의 제품은 이 천재적인 디자이너에 의해 디자인될 것이다."

2

1

Hector Guimard 엑토르 기마르 1867~1942

엑토르 기마르는 <u>아르 누보Art Nouveau</u>의 표현 양식을 만든 업적과 거리의 시설물들을 예술로 편입시킨 공로로 유명하다. 1894년부터 1898년에 걸쳐 파리에 지어진 환상적인 카스텔 베랑제Castel Béranger 아파트는 그의 스타일을 아주 잘 보여준다. 건물의 대담한 장식, 비대칭적으로 꾸불꾸불한 덩굴 모양의 주철 계단과 발코니는 무르익은 채소나 정자에서 영감을 얻은 것 같은 느낌을 준다. 기마르는 파리의 메트로Métro 입구를 디자인하기도 했는데 연철을 단조하여 유기적인 곡선을 만들고 거기에 꽃봉오리처럼 보이는 전등을 달았다. 기마르가 보여준 구조와 장식적 형태의 결합은 19세기 역사주의 양식을 새로운 스타일로 대체하려고 했던 아르 누보 디자인의 전형적인 사례다.

Bibliography <Hector Guimard>, exhibition catalogue, Museum of Modern Art, New York, 1970.

Gustavsberg 구스타브스베리

구스타브스베리는 스톡홀름에서 24킬로미터 정도 떨어진 작은 마을의 이름이었으나 1825년 이래 그곳에 위치한 스웨덴 제일의 도자기 공장을 지칭하게 되었다. 구스타브스베리사가 처음 만든 제품은 당시 독일의 도자기 제조 기술로 제작한 토기들이었다. 그러다가 1830년경부터 영국에서 들어온 전사 기법(도자기에 무늬 그려 넣는 방법의 일종으로 필름에 무늬를 찍어 도자기에 붙인 후 다시 구워 완성하는 기법이다—역주)을 시작했다.

19세기 후반 스웨덴 가정용 도자기의 일반적 스타일은 북유럽 민족낭만주의Nordic National Romantic의 경향으로 민속적 장식을 잔뜩 덧붙인 스타일이었다. 그러나 1890년대에 화가 <u>군나르 벤네르베리Gunnar Wennerberg</u>를 거주 작가로 위촉하면서 구스타브스베리사는 구조적으로 커다란 변화를 겪었다. 벤네르베리가 디자인한 매우 세련된 도자기들은 1897년 스톡홀름 미술산업전시회Art and Industry Exhibition에서 첫선을 보였다. 그는 들꽃을 모티프로 삼아 새로운 패턴을 만들었고, 소비자들은 스웨덴식 <u>아르 누보Artnouveau</u> 스타일을 향유할 수 있었다. 벤네르베리와의 협업이 성공을 거두자 구스타브스베리는 이러한 협업 관계를 확대시켜 관례로 만들었다. 1917년에는 <u>빌헬름 코게Wilhelm Kåge</u>가 회사에 합류하여 노동자들을 위한 식기 세트를 디자인했다. 그것은 마치 <u>그레고르 파울손Gregor Paulsson</u>의 '보다 아름다운 일상용품More Beautiful Everyday Things' 운동에 즉각 반응한 것 같은 결과물이었다. 코게의 이 '프락티카Praktika' 식기 세트는 <u>모던디자인운동Modern Movement</u>에 호응한 것이었지만, 그의 다른 디자인 대부분은 장식적 성향을 아주 분명하게 보여주었다. 이후 1937년에 회사에 들어온 <u>스티그 린드베리Stig Lindberg</u>는 코게의 뒤를 이어 1949년에 미술 책임자가 되었다. 린드베리의 지휘 아래 구스타브스베리는 처음으로 실용적인 오븐·식탁 겸용 그릇을 생산했다. 이 그릇은 '스웨디시 모던Swedish Modern' 스타일을 전세계 소비자들에게 더 강력하게 각인시켰다.

린드베리는 미술가들과의 작업을 확대해나갔다. 1950년대에는 카린 보르퀴스트Karin Bjorquist와 리사 라르손Lisa Larson이 구스타브스베리와 함께 일했다. 베른트 프리베리Berndt Friberg가 디자인한 '토끼 털hare's fur' 효과를 내는 유약을 바른 그릇 세트는 집집마다 벽장에 가득했을 정도로 유행했으며, '스칸디나비안 디자인'을 보여주는 물건으로 잡지에 자주 실렸다.

구스타브스베리는 1937년을 기점으로 운영 주체가 오델베리Odelberg 가문에서 스웨덴 협동조합Swedish Cooperative Society으로 바뀌었고, 주력 사업도 위생도기와 플라스틱 제품 등으로 확대되었다. 이 회사는 현재 새로 도입한 플라스틱 가공 기술을 이용해 장애인을 위한 뛰어난 제품들을 생산하고 있으며, 이를 위해 스톡홀름의 인간공학 컨설턴트 회사인 에르고노미 디자인Ergonomi Design과 협업 관계를 맺고 있다. 구스타브스베리는 거의 100년 동안 지속되어온 멋진 전통, 즉 화가 군나르 벤네르베리와 맺었던 것과 같은 관계를 지금까지도 이어오고 있다.

Bibliography <Gustavsberg 150 ar>, exhibition catalogue, Nationalmuseum, Stockholm, 1975.

3

4

Habitat 하비타트

하비타트 체인스토어는 영국 대중으로 하여금 디자인에 눈을 뜨게 해주었다. 하비타트는 새로운 팝Pop 문화의 욕구를 충족시키는 가구 상점으로, 1964년 런던 풀럼 로드Fulham Road에 첫 상점을 열었다. 창업자 테렌스 콘란Terence Conran(1931~)이 설립한 이래 계속 회사를 이끌어왔다. 런던 센트럴 미술공예학교Central School of Arts and Crafts에서 텍스타일 디자인을 공부한 콘란은 졸업 후 조각가이자 판화가인 에두아르도 파올로치Eduardo Paolozzi와 함께 스튜디오를 설립해 모던한 금속 가구를 제작했고, 섬유와 도자기 제품을 디자인했다. 1954년 콘란은 레스토랑 '수프 키친Soup Kitchen'을 시작했으며 같은 해에 컨설턴트 회사인 콘란 디자인 그룹Conran Design Group(현재 콘란 & 파트너스Conran & Partners)을 창립했다. 2년 후에는 친구인 마리 콴트Mary Quant를 위해 '바자Bazaar' 의상실을 디자인하기도 했다. 그러나 이 같은 성공에도 불구하고 그는 크게 좌절감을 느낄 수밖에 없었다. 대형 백화점들이 '수머Summa'라는 그의 밝고 모던한 축소 포장flat-pack 가구를 판매하려 하지 않았기 때문이었다.

하비타트를 시작한 이유도 이 때문이었다. 하비타트 효과는 즉시 나타났다. 하비타트는 세련되고 감각적인 물건을 비싸지 않은 가격으로, 다양하게 선택해 구입할 수 있는 최초의 상점이었다. 하비타트가 판매한 것은 상품만이 아니라 생활 방식 전체였다. 가구, 조리 기구, 유리 그릇, 도자기, 식사용구, 깔개, 타일, 직물, 조명 등이 바닥에서부터 천장까지 쌓여 있었다. 하비타트의 명성은 일정 부분 바우하우스Bauhaus를 상업화해서 얻은 것이었다. 그러나 그 상품 구성을 살펴보면 매우 절충적이었음을 알 수 있다.

개점 당시 하비타트는 브라운Braun사의 가전제품과 함께 프랑스의 전문가용 주방 기구와 폴란드제 법랑 제품을 동시에 비치했다. 또한 국제적인 체인스토어로 발전하면서부터는 한 사람의 취향을 따르는 물건들이 아닌, 보다 세련되고 전문적인 제품들을 진열했다. 그러나 근본적인 철학은 바뀌지 않았다. 테렌스 콘란은 1967년 〈하우스 & 가든House & Garden〉과의 인터뷰에서 "나는 다른 디자이너들에게 보이기 위한 '순수한' 디자인에는 관심이 없다. …… 대량소비 시장에서 잘 팔리는 좋은 디자인에 관심이 있다"라고 말한 바 있다.

하비타트의 성장은 현대적인 상점에 대한 콘란의 생각이 옳았음을 증명했다. 하비타트는 프랑스, 벨기에, 아이슬란드, 미국, 일본 등지에 새로운 지점들을 계속 개설했다. 하비타트는 1981년에는 아기 옷과 육아용품을 파는 대규모 업체 마더케어Mothercare를 합병했고, 1983년에는 힐Heal's사를 인수했다.

그러나 1989년 하비타트는 이케아IKEA에 매각되었다. 그리고 1998년에 톰 딕슨Tom Dixon이 디자인 책임자가 되었다. 이를 두고 테렌스 콘란은 "유감스럽지만 그러한 결정이 하비타트를 올바른 방향으로 이끌지는 못할 것이다"라고 말했다.

Bibliography Barty Phillips, <Conran and the Habitat Story>, Weidenfeld & Nicolson, London, 1984/ Terence Conran, <Q&A>, HarperCollins, London, 2000.

Edward Hald 에드바르드 할드 1883~1980

에드바르드 니엘스 토베 할드Edward Niels Tove Hald는 스웨덴의 도자기 및 유리 디자이너였고 앙리 마티스Henri Matisse 밑에서 그림을 배웠다. 스웨덴 산업디자인협회Svenska Sljödföreningen의 지원으로 그는 뢰르스트란트Rörstrand와 오레포르스Orrefors 유리회사에서 작업했다. 1917년에 오레포르스의 정식 디자이너가 되었고 1933년부터 1944년까지 경영 책임자로 일했다. 할드는 시몬 가테Simon Gate와 함께 스웨덴에서 모더니즘Modernism을 확립한 인물이었다. 그가 디자인한 단순하면서도 장식적인 형태들은 회사의 공예가들을 거쳐 실물로 만들어졌다. 그의 아들 아르투르Arthur는 구스타브스베리Gustavsberg의 미술 책임자로 1981년까지 일했다.

아버지와 아들 모두 순수미술 재능을 응용미술에 쏟아 부었다. 그들은 종종 회화적 장식이 가미된 빛을 응용한 도자기와 유리 제품들을 디자인했다. 그런 디자인 덕분에 '스웨덴 모더니즘'은 같은 시기의 독일 모더니즘보다 더 인간적이라는 평가를 받았다.

Bibliography <Edward Hald-Malare, Konstindustripionjar>, exhibition catalogue, Nationalmuseum, Stockholm, 1983.

2

Harley-Davidson 할리-데이비슨

할리-데이비슨은 비록 규모는 작은 회사지만 1981년 경영진의 자사주 매입 이후 오히려 제너럴 모터스General Motors보다 가치 있는 회사가 되었다. 이러한 성공은 창의적인 제품의 개발을 지속해온 결과였다. 이제 할리-데이비슨은 소비자 심리학이나 디자인의 역할을 논하는 데에 매우 중요한 참고 사례가 되었다. 데이비슨Davidson 형제와 친구 윌리엄 할리William Harley는 미국의 선구적인 자전거 주자들이었다. 라이트형제가 날기 위해 기계공학에 열중했듯이, 데이비슨 형제는 달리기 위해 자전거의 삼각 프레임 속에 작은 엔진들을 붙이기 시작했다. 그들은 1902년 미국 맥주의 수도인 밀워키Milwaukee에 회사를 설립했다.

첫 번째 할리-데이비슨은 1907년 경찰에게 판매되었고 군대와의 납품 계약도 곧이어 성사되었다. 할리 오토바이는 제2차 세계대전이 끝난 후 매력적인 무법자 이미지를 얻게 되는데, 한 무리의 불만스러운 전역자들이 밀워키 맥주를 들고 밀워키 오토바이를 타고 캘리포니아의 작은 마을 홀리스터Hollister에 모여들었기 때문이었다. 이들 대부분이 전쟁 중에 생산된 약 8만 대의 1200cc V형 트윈 엔진을 단 군용 'U' 모델 오토바이에 친숙한 사람들이었다. 이 사건이 〈라이프Life〉지에서 포토저널리즘의 고전으로 기록되면서부터 오토바이는 저항의 상징물이 되었다. 이 저항의 이미지는 영화 〈더 와일드 원The Wild One〉에 '트라이엄프 스피드 트윈Triumph Speed Twin'을 타고 출연한 말론 브랜도Marlon Brando에 의해, 그리고 헌터 톰슨Hunter S. Thompson에 의해 더욱 신화화되었다. 또한 로스앤젤레스 동쪽의 샌버너디노San Bernardino 근처 폰타나Fontana에서 '지옥의 천사들Hell's Angels'(할리-데이비슨 오토바이를 몰고 다니는 이들의 동호회로 악명 높은 사건들을 많이 저질렀다. 헌터 톰슨은 그들에 관한 저술 작업을 한 작가다-역주)이라는 동호회가 결성되면서 이런 이미지는 더욱 확고해졌다.

'지옥의 천사들'은 감동적인 애국심을 발휘해 1953년 이래 유일한 미국 오토바이 제조업체였던 할리-데이비슨의 오토바이만 탔다. 그러나 윌리 데이비슨Willie G. Davidson과 함께 일한 컨설턴트 디자이너 브룩스 스티븐스Brooks Stevens가 디자인했고 아메리칸 드림 스타일 중에서도 매우 화려한 스타일로 주목받았던 초창기의 할리 오토바이는 좀 더 대중적이었던 일본과 이탈리아 오토바이의 경쟁 상대가 되지 못했다. 할리-데이비슨은 1969년 AMF사에 매각되었고, 이후 소비자 취향에 혁명적인 변화가 일어나면서 다행히 계속 생존할 수 있었다. 시대가 바뀌어 시카고의 광고사 중역들이 주말마다 할리 오토바이를 타기 시작했고, 그들은 '롤렉스 레인저스Rolex Rangers'라고 불렸다.

영화 〈이지 라이더Easy Rider〉에 등장한 할리-데이비슨 오토바이 '캡틴 아메리카Captain America'는 1962년에 출시된 1200cc 모델 'FL'이 기본형이었다. 영화에서 주인공 피터 폰다Peter Fonda는 그것을 로스앤젤레스 경찰서에서 가지고 온 뒤 짙은 크롬 도금을 입히고는 앞 꼭지를 45도 각도로 튀어나오게 만들고 핸들을 높이 매다는 식으로 개조했다. 그러나 사람들의 향수를 자극하는 전형적인 할리 데이비슨은 1965년형 '엘렉트라-글라이드Electra-Glide' 모델이다.

무언가를 연상시키는 명칭은 강력한 호소력을 지니는데, 엔진을 팬헤드Panhead나 셔블헤드Shovelhead라고 부르거나, 서스펜션을 하드테일Hardtail이나 소프트테일Softail로 지칭하는 것이 그러하다. 지극히 미국적인 이러한 방식은 할리-데이비슨을 실린더헤드나 스프링과 같은 단순한 부품을 사지 않고는 못 배기는 마력적인 물건으로 탈바꿈시켰다.

Bibliography <Motorbikes>, exhibition catalogue, The Solomon R., Guggenheim Museum, New York, 1998.

Josef Hartwig 요제프 하르트비히 1880~1955

하르트비히는 1922년부터 1924년 사이에 <u>바우하우스</u>Bauhaus의 디자인 원리들을 완벽히 구현한 체스 놀이 세트를 디자인했다. 그것은 분명한 재료, 뚜렷한 형태, 기하학적으로 드러낸 목적성을 갖춘 디자인이었다. 하르트비히는 바우하우스의 목공 작업실이 배출한 인물이었다. 그는 "새로운 체스의 말들은 육면체나 구와 같은 간단한 입체 형상으로 이루어졌다. 각 말들의 모양은 말이 체스 판에서 어떻게 움직이는지를 나타내고, 크기는 그 말의 지위를 표시한다"라고 설명했다.

Bibliography <Donation Dora Hartwig>, exhibition catalogue, Bauhaus-Archiv, 2006-7.

Ambrose Heal 앰브로즈 힐 1872~1959

앰브로즈 힐의 가족은 그의 증조부 때부터 가구를 취급했으며, 1810년 런던에 가구 회사를 설립했다. 말보로Marlborough에서 학업을 마치고 워릭Warwick의 가구 제작자 밑에서 수련 과정을 거친 힐은 1893년부터 가족 회사에 합류했다. 그의 사촌 세실 브루어Cecil Brewer는 힐을 W. R. 레더비Lethaby, C. F. A. 보이지Voysey 그리고 미술공예 전시협회Arts and Crafts Exhibition Society에 소개했다. 건축가였던 브루어는 제1차 세계대전 직전 힐의 새로운 상점을 디자인했으나 불행히도 제1차 세계대전중 사망했다. 힐은 1896년에 열린 협회 전시회에 가구를 출품하기도 했다.

힐의 초기 경력 중 가장 중요한 성과는 단순한 디자인의 가구를 상점에 내다 팔았다는 사실이다. 그의 가구 회사 판매점은 1840년부터 토트넘 코트 로드Tottenham Court Road에 자리했었고 당시 그곳은 복제

가구의 중심지였다. 힐의 판매원들조차 당시 큰 인기를 누리던 통속적이면서도 화려하게 장식된 '퀸 앤Queen Anne' 가구와는 너무나도 대비되는, 이런 황량한 '감옥 가구'를 도대체 어떻게 팔 셈이냐고 그에게 물었다고 한다. 런던의 가구업계에서 힐이 인정을 받게 된 것은 명망 있는 수공예길드Guild of Handicrafts를 따라 회사를 런던에서 치핑 캠든 Chipping Campden으로 옮겼기 때문이 아니었다. 그것은 <u>C. R. 애슈비</u> Ashbee가 작업장의 주임으로 힐의 회사에 합류했기 때문이었다. 앰브로즈 힐은 1913년에 회사 대표가 되었으며 1915년 디자인산업협회 Design and Industries Association(DIA)의 창립에 참여했다. 그는 1933년에 기사작위를 받았다.

힐은 공예가이자 디자이너로서 <u>윌리엄 모리스</u>William Morris의 윤리성과 이상주의 그리고 18세기의 뛰어난 영국 가구 디자이너들의 장인정신으로부터 큰 영향을 받았다. 직접 제작을 하면서 익힌 나무의 물성, 공구와 재료에 대한 존중은 가구 제작자로서 그의 작업에 근본이 되었다. 그는 1900년의 파리 세계박람회에서 은메달을 수상했을 정도로 훌륭한 가구 제작자였다. 그 외에도 힐이 미친 영향은 방대하다. 그는 힐사의 사장으로서 회사의 바탕이 된 침대 제작을 고수하면서도 판매 품목을 가정용품 전반으로 확대시켰다. 앤티크 가구, 직물, 공방 도자기 등이 품목에 추가되었으며, 1929년 토트넘 코트 로드의 건물을 확장해 전시 공간도 확보했다.

1950년대에 힐사는 보수적인 영국인들에게 스칸디나비아 디자인을 소개했고, <u>루시엔 데이</u>Lucienne Day를 비롯한 여러 디자이너들의 텍스타일도 소개했다. 1983년 힐 & 선Heal & Son사를 <u>하비타트</u> 마더케어 Habitat Mothercare가 인수하면서 힐사의 가구는 모던한 스타일로 완전히 변신했다. 얼마 지나지 않아 다시 한번 다른 회사로 경영권이 넘어가면서, 힐사는 그 위상도 방향도 잃어버렸다. 그렇지만 아직까지도 힐이라는 이름에는 가치를 추구한다는 의미가늘 따라다닌다.

Bibliography Susanna Goodden, <At the Sign of the Four Poster-A History of Heal's>, Lund Humphries, London, 1983.

Thomas Heatherwick 토머스 헤더윅 1970~

건축, 조각, 소규모 제품을 넘나드는 다재다능한 토머스 헤더윅은 21세기 초 영국 디자인을 선도하는 대표적 인물이다. 자유로운 발명의 열정을 타고난 그는 맨체스터 대학Manchester Polytechnic과 왕립미술대학Royal College of Art에서 공부한 후 1994년 런던에 토머스 헤더윅 스튜디오를 설립했다. 그는 맨체스터의 주요 공공 기념물과 런던 패딩턴 베이슨Paddington Basin의 곡면 다리, 일본의 불교 사원, 테렌스 콘란사를 위한 전망대, 롱샹Longchamp사의 핸드백과 2006년 문을 연 롱샹뉴욕 본점등을 디자인했다.

1: 요제프 하르트비히가 디자인한 바우하우스 체스 세트 판매용 브로슈어.

2: 두 층의 둥근 판을 연결해 만든 앰브로즈 힐의 테이블. 오크, 합판, 베이클라이트bakelite를 사용했다. 1932년.

3: 토머스 헤더윅이 디자인한 롱샹뉴욕 본점, 2006년.

4: 토머스 헤더윅의 작품, 'B of the Bang', 영국 맨체스터, 2005년.

5: 2004년 런던 패딩턴 베이슨 Paddington Basin의 수로 위에 놓인 토머스 헤더윅의 롤링 브리지Rolling Bridge. 강의 뱃길을 열고 닫을 때 일반적으로 다리 바닥이 수평으로 회전하는 기술이 사용되나 이 다리는 그와 달리 동그랗게 감기는 구조로 이뤄져 있다.

강의 뱃길을 열고 닫을 때, 일반적으로 다리 바닥이
수평으로 회전하는 기술이 사용되나 헤더윅의 롤링 브리지는
그와 달리 동그랗게 감기는 구조로 이뤄져 있다.

Jean Heiberg 예안 헤이베르그 1884~1976

예안 헤이베르그는 노르웨이의 화가로 독일의 뮌헨에서, 또 마티스 Matisse의 지도 아래 프랑스 파리에서 공부했다. 이론의 여지가 있기는 하지만 그는 최초의 '현대적' 전화기를 디자인한 인물이다. 그의 전화기는 영국인들 눈에 가장 친근한 전화기임이 분명하다.

1930년 무렵 스웨덴의 에릭슨Ericsson사는 전화기를 위한 새로운 기술을 개발하고 있었다. L자형 손잡이(교환원을 연결할 때 쓰던 손잡이 –역주)를 이때 다이얼로 바꿨고, 이 신기술에 새로우면서도 시장성이 있는 형태를 부여해줄 수 있는 디자이너를 찾고 있었다. 원래 이 일은 노르웨이의 오슬로Oslo에 위치한 에릭슨의 자회사였던 엘렉트리스크 부레우Elektrisk Bureau의 기술자 요한 크리스티안 베르크네스Johan Christian Bjerknes에게 주어졌다. 에릭슨은 새 전화기로 전 세계 시장을 공략할 생각이었기 때문에 베르크네스에게 주어진 임무는 보편적인 호소력을 지닌 전화기를 개발하는 것이었다. 그는 재료로 베이클라이트Bakelite를 사용하기로 결정했고, 다음 단계로 디자인에 도움이 필요하다고 생각했다. 당시 노르웨이에서 가장 유명한 예술가였던 알프 롤프손Alf Rolfson은 병원의 벽화를 그리는 일로 너무 바빴기 때문에 이 일은 당시 오슬로 국립미술대학National Academy of Fine Art의 교수로 임명되어 파리의 화실에서 막 돌아온 예안 헤이베르그에게 넘어갔다. 헤이베르그가 완성한 최종 디자인에는 그가 처음 만들었던 석고 모형들의 신고전주의풍 요소들이 그대로 남아 있었다. 이 전화기는 1932년 'DBH1001'이란 이름으로 생산되었고, 1937년에 이르자 디자인의 변형 모델이 영국에서만도 6개나 생겼을 정도였다.

Piet Hein 피트 헤인 1905~1996

피트 헤인은 덴마크의 수학자, 만화가, 디자이너로 1960년대에 주목을 받았다. 그의 수학적 발견인 '슈퍼타원super-ellipse' 공식(슈퍼타원 공식으로 만들어진 곡선은 원뿔의 기울어진 단면인 일반 타원의 곡선보다 다양하고 자유로운 형상을 띤다–역주)이 원형 로터리roundabout와 1964년 브루노 마트손Bruno Mathsson의 테이블에 적용된 것이 그 계기가 되었다. 1966년에 발행된 〈라이프Life〉지의 인물 소개 기사에서 그는 '계산자를 든 시인'으로 불렸다.

Bibliography <Design: The Problem Comes First>, exhibition catalogue, Danish Design Council, Copenhagen, 1982-1983.

Poul Henningsen 포울 헤닝센 1894~1967

덴마크 디자이너 포울 헤닝센은 1925년에 디자인한 'PH' 조명등으로 유명해졌다. 이 등은 아직도 루이스 포울센Louis Poulsen사의 코펜하겐 공장에서 생산되고 있다.

헤닝센은 미술가들의 제조 산업 참여를 강력히 주장한 인물이다. 그는 작업실에서 들어앉아 두문불출하는 화가들의 건방지고 유아적인 자기중심주의를 신랄하게 비난했다. 헤닝센은 '스칸디나비아 모던 Scandinavian Modern' 디자인에 큰 공헌을 했는데, 오랫동안 꾸준히 생산되고 있는 'PH' 조명등이 그의 영향력이 얼마나 큰지를 대변한다. 20세기 후반 헤닝센은 코레 클린트Kaare Klint와 함께 〈비평Kritisk Revy〉이라는 건축 전문지를 발행했다. 이 잡지는 디자인에 대한 인식이 높아짐에 따라 덴마크에서 가장 영향력 있는 출판물이 되었다. 헤닝센은 잡지를 통해 제조업자와 미술가가 20세기의 요구에 보다 더 민감하게 반응해야 한다고 주장하며 이렇게 말했다.

"미술가여, 그대들의 빵모자와 나비넥타이를 벗어던지고 세상에 동참하라. 예술이라는 허위의식 따위는 벗어던져라! 용도에 적합한 사물을 만들어라. 그것만으로도 충분히 바쁠 것이고 많은 돈을 벌 수도 있을 것이다."

Bibliography <Design: the Problem Comes First>, exhibition catalogue, Danish Design Council, Copenhagen, 1982-1983.

1: 예안 헤이베르그의 에릭슨 'DBH1001' 전화기, 1932년. 고대 조각에서 영감을 받은 모던 디자인의 고전이다.

2: 포울 헤닝센의 매다는 조명등 'PH5', 1958년. 코펜하겐에 있는 루이스 포울 센사를 위해 디자인한 'PH5'는 덴마크의 '컨템퍼러리' 실내장식에 부드럽게 확산되는 빛을 제공한 조명등 시리즈 중 하나다.

3: 제2차 세계대전 당시 영국 정보부를 위해서 헨리온이 디자인한 포스터. 헨리온은 1930년대 런던의 그래픽 디자인계에 생기를 불어넣었던 대륙 출신 디자이너였다.

4: 르네 에르브스의 '상도스Sandows' 의자, 니켈 도금한 강철 파이프를 사용했다. 1928년.

Henry Kay Frederick Henrion 헨리 케이 프레더릭 헨리온 1914~1990

헨리 헨리온은 파리에서 텍스타일을 공부했고, 1936년에 팔레스타인으로 이주하여 포스터 디자이너로 활동했다. 제2차 세계대전이 발발하자 영국으로 건너온 헨리온은 영국 정부부Ministry of Information의 전시 분과에서 컨설턴트 디자이너로 일했다. 그는 정부를 위한 다수의 뛰어난 선전 포스터들을 디자인했고, 초현실주의Surrealism와 상업미술의 개념들이 혼합된 이미지를 창출했다.

헨리온은 런던에 정착하여 그래픽 디자인 일을 계속했고 국내외 여러 디자인 단체에서 주요 인물로 활약했다. 그는 그래픽 디자인 일이 상업미술의 범위를 넘어서 확장될 수 있다고 생각했다. 1950년대에 이르러 블루 서클 시멘트Blue Circle Cement, BEA, KLM와 같은 자신의 클라이언트들에게 기업의 시각적 이미지를 총체적으로 통합하는 작업을 해주기 시작했다. 헨리온은 기업 이미지 통합 작업(CI)의 선구자였던 것이다. 한편 헨리온은 1951년 '영국 페스티벌Festival of Britain'의 국가관 Country Pavillion 디자인 작업을 수행하기도 했다.

Bibliography H. K. F. Henrion & Alan Parkin, <Design Coordination and Corporate Image>, Studio Vista, London, 1968.

René Herbst 르네 에르브스 1891~1982

파리에서 활동한 르네 에르브스는 1930년 현대미술가연합Union des Artistes Modernes의 결성에 참여했다. 새로운 재료를 사용해 형태 실험을 시도한 그의 디자인은, 프랑스 모더니즘의 전형적인 사례였다. 그가 1930에서 1932년 사이에 디자인하고, 자신이 설립한 회사 에타블리세망Etablissements에서 생산한 니켈 도금 강철 파이프 의자는 모던 디자인의 고전이 되었다. 이 의자는 1979년부터 에스카르 인터내셔널 Escart International에서 재생산되고 있다.

Bibliography René Herbst, <25 années UAM>, Edition du Salon des Arts Ménagers, Paris, 1956.

헨리온은 런던에 정착하여 그래픽 디자인 일을 계속했고 국내외 여러 디자인 단체에서 주요 인물로 활약했다.

3

4

Erik Herlow 에리크 헤를로 1913~1991

덴마크 왕립대학Royal Academy of Denmark의 산업 디자인 학과장이자 로열 코펜하겐Royal Copenhagen 도자기 회사의 컨설턴트 디자이너인 에리크 헤를로는 덴마크 디자인이 세계적인 명성을 얻는 데 크게 공헌한 인물이다.

헤를로는 1945년에 컨설턴트 디자이너로 활동하기 시작했고, 게오르그 옌센Georg Jensen사, 덴마크 알루미늄Dansk Aluminium사 등 여러 회사를 위해 일했다. 헤를로는 주로 강철을 다루었는데 철이라는 재료에 세련되고 조각적인 형태를 부여했다. 그가 만든 형태들은 덴마크 디자인의 특징을 잘 간직하고 있었다. 덴마크 디자인을 세상에 알린 헤를로의 공로는 다음의 일화에서 잘 드러난다. 1976년 출간된 캘리포니아 사람들의 생활양식을 풍자한 《시리얼The Serial》이라는 책에서, 저자 사이러 맥패든Cyra McFadden은 '덴마크 스테인리스Dansk stainless'라는 말 한마디로 모던 취향을 통칭했다.

David Hicks 데이비드 힉스 1929~1998

데이비드 힉스가 영국에서 실내장식가로 활동하기 시작한 것은 제2차 세계대전 직후의 일이었다. 그는 1950년대 후반에 이르러 자신만의 스타일을 확립했다. 힉스는 실내 디자인에 핑크와 오렌지를 함께 배치하는 강렬한 색상 대비를 자주 사용했다. 산뜻하고 명쾌한 마감과 멋진 사물의 배치로 그의 스타일은 런던 도시 주택을 위한 멋의 정수로 각광받았다. 또한 시골 저택을 위해서 강한 색과 기하학적 패턴으로 재해석한 18세기 스타일을 만들어냈다. 그는 조명 기구와 같은 모던한 요소들을 전통적인 분위기의 실내에 사용하기도 했다. 힉스 본인의 집인 브리트웰 살로메Britwell Salome는 그의 단순하면서도 웅장한 스타일을 가장 잘 보여주는 사례로, 신구新舊의 요소가 '혼합the mix'이라는 이름 아래 조화롭게 어우러지고 사물들이 멋지게 배치되어 있다. 힉스는 이러한 사물의 배치를 '탁자 위의 풍경tablescapes'이라고 불렀다.

Bibliography David Hicks, <On Living-With Taste>, Leslie Frewin, London, 1968.

High-Tech 하이테크

하이테크는 포스트모더니즘Post-Modernism처럼 언론이 만들어낸 스타일 이름이다. 그래서 하이테크란 말은 실제 생활보다 신문과 잡지에서 더 큰 위력을 발휘했다.

하이테크 스타일은 공장이나 실험실에서 쓰이는 기능적인 제품들을 실내 디자인에 적용한 사례에서 출발했다. 그 결과 병원용 트롤리, 금속 선반, 고무 바닥재 등이 갑자기 가정에서 사용되는 일이 벌어졌다.

Bibliography Joan Kron & Suzanne Slesin, <High-Tech-The Industrial Style and Source Book for the Home>, Clarkson Potter, New York, 1978.

1: 데이비드 힉스의 집 거실, 런던, 1973년. 엘스워스 켈리Ellsworth Kelly의 그림과 코카콜라 색의 목칠 작업을 한 벽 그리고 힉스가 만든 '탁자 위의 풍경 Tablescape'.
2: 올리버 힐의 홀트행어 주택, 영국 서리 주 웬트워스Wentworth의 포트널 드라이브Portnall Drive, 1935년.

이 사진을 찍은 유명한 사진가 그룹인 델 & 웨인라이트Dell & Wainwright는 영국에 모더니즘을 열정적으로 전파했다. (델 & 웨인라이트 팀은 1936년부터 1946년까지 《건축 평론Architectural Review》지의 공식 사진팀으로 활동했다—역주)
3: 요제프 호프만의 과일 그릇, 1904년경.

Oliver Hill 올리버 힐 1887~1968

올리버 힐은 1930년대 영국의 모데르네moderne 문화가 구축한, '즐기는 건축'이라는 개념을 화려하게 구현한 인물이었다. 그러나 제임스 리처드James Richards 경은 힐이 솜씨 좋은 절충주의자에 불과하다면서 "신념보다는 취향에 좌우되는 사람, 모든 스타일을 다 건드려보고 싶어 하는 사람"이라고 평했다. 그는 역사주의와 모더니즘을 구분하지 않았고 또 자신이 가구 디자이너인지 건축가인지도 구별하지 않았다. 그저 그가 원하는 것을 어떤 스타일로든 만들어냈다.

힐은 어핑엄Uppingham에서 교육받았고 군소 건축업자들 밑에서 일하다가 윌리엄 플록허트William Flockhart에게서 건축 실무를 배웠다. 1930년 왕립학술원Royal Academy의 전시에 주민회관 설계를 출품한 후에는 그의 일거리가 많아졌다.

힐의 주요 작업은 에릭 길Eric Gill을 비롯한 디자이너들이 실내 디자인을 담당했던 모컴Morecambe의 미들랜드 호텔Midland Hotel, 그리고 서리Surrey의 웬트워스Wentworth에 위치한 홀트행어Holthanger라는 이름의 주택(1933~1935) 등이 있다. 힐은 산업미술진흥원Council for Art and Industry의 회원이었고(1933~1938), 1933년 돌랜드 홀Dorland Hall에서 개최된 〈영국 산업미술British Industrial Art〉 전시회의 디자인 일을 맡기도 했다.

Bibliography <The Thirties>, exhibition catalogue, Hayward Gallery, London, 1979/ David Dean, <The Thirties: Recalling the English Architectural Scene>, Trefoil, London, 1983.

Hochschule für Gestaltung 울름 조형대학

울름 조형대학은 흔히 뉴 바우하우스Bauhaus라고 불린다. 목적과 형태, 실무에 이르기까지 울름 조형대학은 제2차 세계대전 이전의 전설적인 조상, 바우하우스의 직접적인 영향을 받았고 많은 것을 따라했다. 이 학교는 나치에 의해 가족들이 박해를 받았던 그레테 숄Grete Scholl과 잉게 숄Inge Scholl 자매, 초대 학장직과 학교 건물 디자인을 맡았던 스위스의 건축가이자 조각가 막스 빌Max Bill에 의해 전후에 설립되었다. 이후 아르헨티나 출신의 이론가 토마스 말도나도Thomas Maldonado가 막스 빌의 뒤를 이어 학교를 이끌었다. 울름 조형학교의 설립 목적은 그로피우스Gropius의 신념이었던 이상적인 협동 작업을 부활시키는 것이었으며, 교육 목표는 교육 목표는 기계문명에 인간성을 부여하고 디자인 과정을 시스템화하는 것이었다. 학교는 학생들이 심리학, 게임 이론(이익의 극대화와 손실의 극소화를 꾀하는 전략 이론—역주), 기호학semiotics, 인류학 등의 맥락을 연구하는 데에 많은 시간을 투자하도록 이끌었다. 이는 디자인을 단순히 형태를 만드는 일로 인식하는 것에서 탈피하려는 시도였다.

그런데 울름 조형대학에 뿌리를 둔 유명한 제품들은 기계화된 문명 그 자체를 형태적으로 또 스타일적으로 구현한 것들이었다. 조형대학의 스승들이 바꿔보려고 했던 것이 아이러니하게도 조형대학의 특징이 되어버린 것이다. 한스 구겔로트Hans Gugelot와 디터 람스Dieter Rams의 디자인, 나아가 브라운Braun사의 가전제품 디자인의 뒤에 울름 조형대학의 정신이 숨어 있다.

울름 조형대학은 학교의 교육 정책이 너무 급진적이라고 생각했던 지방정부의 압력 때문에 1968년 문을 닫았다.

Josef Hoffmann 요제프 호프만 1870~1956

오스트리아의 건축가 요제프 호프만은 모라비아Moravia의 피르니츠Pirnitz에서 태어났고 오토 바그너Otto Wagner 밑에서 공부했다. 그는 1899년 빈Vienna에서 결성된 건축가와 디자이너 그룹에 참여했다. 그들은 급진적이고 반체제적인 그룹의 성격을 드러내기 위해서 스스로를 '분리파Secession'라고 불렀다. 호프만은 빈에서 발행되던 〈인테리어Das Interieur〉지에 모든 건축가와 디자이너는 박물관에 널린 지배적인 역사주의양식에서 벗어나 새로운 스타일을 창출해야 한다고 썼다.

1903년 호프만은 콜로 모저Kolo Moser, 프리츠 바에른도르퍼Fritz Waerndorfer와 함께 빈 공방Wiener Werkstätte을 설립했다. 이 공방에서 그가 디자인한 금속 제품이 제작되었다. 호프만이 빈 공방을 만들면서 모델로 삼은 것은 바로 C. R. 애슈비Ashbee의 수공예 길드Guild of Handicrafts였다. 호프만은 거의 30년 동안 공방을 위한 디자인 작업을 했지만 최고의 작품들은 모두 제1차 세계대전 이전에 만들어졌으며, 그중에서도 최고의 걸작은 1911년에 완성된 스토클레 궁전Palais Stoclet이었다.

호프만의 업적은 실내 디자인과 가구 디자인 분야에서 이전에 볼 수 없었던 단순하면서도 우아한 스타일을 창출한 것이었다. 이 스타일은 영국의 미술공예운동과 그가 프리 드 롬Prix de Rome(왕정 시대에서부터 1968년까지 프랑스 정부가 미술 장학생을 선발하여 이탈리아의 로마로 유학을 보냈던 제도—역주)에 선발되어 이탈리아를 여행하면서 보았던 단순한 농촌 건축으로부터 영향을 받은 것이었다. 이 스타일의 특징적요소는 그리드 패턴이었는데, 이는 일종의 직선화된 아르 누보Art Nouveau 스타일이었다. 호프만은 빈 공방의 선언문에 "대량생산과 경솔한 옛 스타일의 모방이 우리에게 엄청난 재앙을 가져다주었다. 이 지긋지긋한 유행이 세계의 미술과 공예 생산에 악영향을 끼치고 있다. 우리 공방은…… 듣기 좋은 수작업 소리로 둘러싸인 곳, 러스킨Ruskin과 모리스Morris의 신념을 진심으로 공유하는 모든 이들을 환영하는 곳, 바로 그런 중심지가 되어야 한다"고 썼다. 호프만과 같은 시대의 아돌프 로스Adolf Loos는 영국의 사상을 빈의 가구와 장식물에 훌륭하게 담았다. 빈의 동시대 사람들은 커피 하우스에서 빈 공방에서 만든 잔에 커피를 마시길 원했고 가구, 찻잔 세트, 과일 그릇 등 많은 종류의 빈 공방 스타일 물건을 갖고 싶어 했다. 에드워드 제클러Edward F. Sekler가 지적했듯이 "호프만은 영국의 건축과 디자인에 대해 실상 잘 알고 있지 못했다. 그러나 그가 자신만의 형태를 창출하기 위해 창의성을 활성화하고 지침을 얻는 데에는, 그가 알고 있었던 것만으로도 충분했다".

호프만의 디자인은 최근 들어 포스트모더니즘Post-Modernism을 추종하는 뉴욕 디자이너들에게 영향을 주었고, 그 바람에 다소 저급한 수준으로 부활했다.

Bibliography <Josef Hoffmann>, exhibition catalogue, Fischer Fine Art, London, 1977.

3

Wilhelm Hofmeister
빌헬름 호프마이스터 1912~1978

자동차 디자이너이자 제작 기술자였던 빌헬름 호프마이스터는 슈타트하겐Stadthagen에서 태어났다. 그는 함부르크 자동차 기술학교 Wagenbauschule를 졸업하고 1939년에 BMW에 입사했다. 이후 1952년에는 차체 기술 부서의 책임자, 1962년에는 수석 디자이너가 되었다. 호프마이어는 BMW 자동차를 특징짓는 요소들을 창안한 사람이다. 유명한 1961년형 '노이에 클라세Neue Klasse 1500' 모델에 처음 사용된 것으로 자동차 C-필러의 테두리 곡선 방향을 바꾼 '호프마이스터-크닉Hofmeister-knick'이 그 대표적인 사례다. '노이어 클라세'는 BMW 자동차의 기본 스타일을 확립한 모델로 튀어나온 벨트 라인, 넓은 유리창, 특유의 앞모습 등이 그후 40여 년 동안 지속되었다.

Hans Hollein 한스 홀라인 1934~

오스트리아의 건축가 한스 홀라인은 1960년 미국에서 캘리포니아 대학University of California을 졸업한 뒤 당시 지배적이었던 모던디자인운동Modern Design Movement 스타일에 반하는 실험적 건축에 줄곧 매진해왔다. 1967년에는 뒤셀도르프 국립미술대학Staatlichen Kunstakademie의 교수가 되었고, 1981년에는 묀헨글라드바흐 Mönchengladbach에 세워진 새로운 박물관을 디자인했다. 이탈리아의 급진적 디자인 그룹인 멤피스Memphis와 교류를 나누기도 했다. 드로잉과 디자인 작업에 역사적 요소들을 자주 사용했기 때문에 포스트모더니즘Post-Modernism 디자이너로 구분된다.

Knud Holscher 크누 홀셰르 1930~

덴마크의 건축가 크누 홀셰르는 초기에는 아르네 야콥센Arne Jacobsen과 같이 일하기도 했지만 영국 디자이너 앨런 타이Alan Tye 와의 협업 작품들로 널리 알려졌다. 그들은 모드릭Modric사를 위한 건축용 철물 그리고 아담세즈Adamsez사를 위한 '메리디안 원Meridian One'이라는 이름의 욕실 도기를 디자인했다. 뛰어난 사용성과 우아한 미니멀리즘이 이들 디자인의 특징이다.

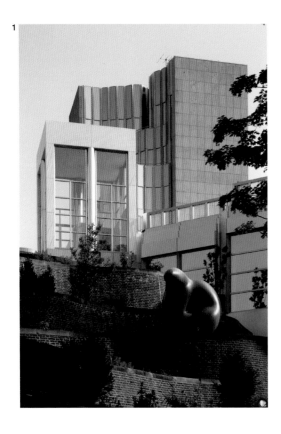

1: 한스 홀라인이 디자인한 묀헨글라드바흐의 시립박물관 Städtisches Museum. 1972~1973년에 디자인되었고 1981년에 완공되었다.

1969년 홀라인은 오른쪽 사진과 같은 매우 급진적인 이동식 사무실을 디자인했는데, 이 축소된 작업 공간은 미래의 이동통신 기술을 예견하는 듯하다.

Honda 혼다

소이치로 혼다는 1948년 일본의 하마마츠에 혼다 오토바이회사Honda Motor Cycle Company를 설립했다. 혼다는 남는 군용 엔진을 가져다 자전거에 달아보자고 생각했고 그 결과물이 바로 '혼다 50'이었다(일본에서는 'C-100 수퍼컵Super Cub'으로 알려져 있다). 1958년 처음 출시된 이래 '혼다 50'은 세계에서 가장 대중적인 오토바이가 되었다. 혼다는 영악하게 유럽의 디자인을 따라 잡았고, 1983년 자동차와 발전 설비 제작 분야로 사업을 확장하여 사업 전체에서 오토바이 생산이 차지하는 점유율은 29퍼센트 정도에 불과했다.

혼다의 연구 개발 부서 책임자는 순수미술을 전공한 신야 이와쿠라였다. 혼다는 일본의 자동차 회사들 중에서 가장 늦게 승용차 생산을 시작했는데, 그때(1964년) 이와쿠라는 "혼다가 승용차 부문에서 이제 갓 태어난 회사라는 사실은 달리 말하면 극복해야 할 과거가 없다는 말이다. 그러므로 우리는 우리만의 독립적인 승용차 개념을 확립할 수 있다"고 말했다. 이와쿠라의 지휘 아래 혼다는 소니Sony처럼 테크놀로지와 상징성, 첨단 공학을 이용하여 소비자 심리를 공략하는 매력적이고 세련된 제품을 만들어왔다.

House & Garden 하우스 & 가든

〈하우스 & 가든House & Garden〉은 콩데 나스트Condé Nast가 이 잡지의 원조였던 잡지를 인수하고 〈아메리칸 홈스 & 가든American Homes and Gardens〉지를 합병하여 1915년에 창간한 인테리어 디자인 잡지다. 콩데 나스트는 이 잡지를 통해 건축과 실내 디자인을 대중적 유행의 차원으로 이끌었다. 이는 콩데 나스트가 발행한 또 다른 잡지인 〈보그Vogue〉나 〈베니티 페어Vanity Fair〉가 패션, 매너, 스타일 분야에서 이룬 성과와도 같은 것이었다.

Elbert Hubbard 엘버트 허버드 1856~1915

엘버트 허버드는 미국인으로 1890년 런던에서 <u>윌리엄 모리스William Morris</u>를 만나 그의 문하생이 되었다. 그는 모리스의 켈름스코트 출판사Kelmscott Press를 모방해 뉴욕의 이스트 오로라East Aurora에 로이크로프트 출판사Roycroft Press를 설립했다. 이 출판사가 커져서 후에 로이크로프터스 회사Roycrofters Corporation가 되었다. 허버드는 모리스의 중세 유토피아적 사회주의와 미국의 자본주의를 절충시켰다. 그의 작업 윤리가 담긴 책 〈가르시아에게 보내는 메시지Message to Garcia〉는 독특한 영감을 주는 원천으로서 할리 얼Harley Earl을 비롯한 많은 디자이너들에게 자주 인용되었다. 허버드는 신비하면서도 실용적이고, 유익하면서도 시적인 철학을 가지고 있었다. 그는 "나는 햇살, 신선한 공기, 시금치, 사과 소스, 웃음소리, 버터밀크, 아이들, 봄버진 bombazine(명주와 털실로 짠 옷감−역주) 그리고 시폰(견 모슬린 옷감−역주)을 신처럼 믿습니다"라고 말했다.

유명한 그의 작품 '사도신경Credo'에는 다음과 같은 문구가 있다.

"나는 존 러스킨John Ruskin, 윌리엄 모리스, 헨리 소로Henry Thoreau, 월트 휘트먼Walt Whitman, 레오 톨스토이Leo Tolstoy를 신의 예언자로 믿습니다. 그들의 지적 능력과 정신적 통찰력은 엘리야, 호세아, 에스겔, 이사야와 동급입니다."

"나는 주일을 기억하고 주일을 신성하게 지켜야 한다는 것을 믿습니다."

엘버트 허버드는 루시타니아Lusitania호가 아일랜드 바다에서 U보트 Unterseeboot-22의 어뢰를 맞아 침몰했을 때 그 배와 함께 사망했다. 그의 조카인 L. 론 허버드Ron Hubbard는 신흥 종교인 사이언톨로지 Scientology를 창설했다.

허버드는 모리스의 중세 유토피아적 사회주의와 미국의 자본주의를 절충시켰다.

2: 혼다 'CR1110' 경주용 오토바이, 1962년. 50cc 형식으로 만들어진 이 새로운 오토바이의 무게는 61킬로그램이었으며, 1000달러가 못 되는 가격에 판매되었고, 13,500rpm에서 8.5마력의 힘을 냈다.

3: 엘버트 허버드는 윌리엄 모리스의 미국인 문하생이었으며 로이크로프트의 마을과 상점가를 세웠다.

IBM

사무자동화와 정보처리의 업계에 "IBM은 경쟁상대가 아니다. 그것은 이미 주어진 환경이다"라는 말이 있다. IBM이 성취한 이 놀라운 형국은 그 기술적 우수성뿐만 아니라 미국 산업 특유의 디자인 경영을 통해 이루어진 것이다. IBM은 제품에서부터 그래픽, 건물에 이르기까지 모든 면에 디자인을 적용한 최초의 기업 중 하나다. 1950년대와 1960년대 엘리엇 노이스Eliot Noyes의 작업은 현대 사무 기기의 외형, 나아가 현대 기업의 외형에 대한 국제적 전형을 만들었다. IBM이 '빅 블루Big Blue'라는 별명으로 알려진 까닭은 노이스가 메인프레임(대형 컴퓨터의 한 종류—역주)에 파란색을 칠했기 때문이었다. 1984년 애플Apple사가 혁신적이고 직관적인 디자인의 매킨토시Mac를 출시하기 전까지 IBM은 그 자체가 정보 기술 문화였다. 그러나 예전의 혁신성을 뒤로하고 IBM은 점차 굳어지고 느려졌다. IBM의 경영진이 소비자들의 행동 변화를 예견하거나 또는 받아들이는 데 실패했던 것이다. 결국 2004년에 IBM은 마지막 남은 제품 제조 설비를 중국 재벌에게 팔고 컨설팅과 관련된 비생산 업무에 주력하기로 결정했다. 그것이 상징하는 바는 매우 엄청나다. IBM은 하나의 전자제품 기업일 뿐이지만 IBM의 문화는 기계 시대를 넘어서는 새로운 기술적 사고에 기반하고 있었기 때문이다.

Bibliography Thomas J. Watson, Jnr., <Father Son & Co- My Life at IBM and Beyond>, Bantam, New York, 1990.

IKEA 이케아

I, K, E, A, 네 글자는 창업자의 이름 잉그바르 캄프라드Ingvar Kamprad, 그리고 1943년 캄프라드가 17세에 회사를 설립한 장소인 스웨덴 남부의 황량한 농장 엘름타뤼드Elmtaryd와 마을 이름인 아군나뤼드Agunnaryd에서 따온 것이다.

캄프라드는 영리한 시골 목수였고 무척 검소한 사람이었다. 대부분의 스웨덴 사람들은 '보다 아름다운 일상용품More beautiful everyday things'이라는 말을 믿는다. (예술품처럼 특별한 것보다는 일상용품이 더 가치 있다는 의미. 그레고르 파울손Gregor Paulsson 참조—역주) 스웨덴은 민주적인 문화를 지닌 국가이고 그런 문화는 친절하면서 교육적인 이케아 카탈로그에도 담겨 있다.

이케아에 신뢰를 안겨준 시스템의 핵심이자 소비자 설득의 걸작품인 이케아 카탈로그는 1951년에 첫선을 보였다. 악명 높은 자가 조립 가구는 1956년에 등장했다. 이케아는 이를 통해 생산 비용과 창고 비용을 크게 절감할 수 있었지만 손재주가 없는 소비자는 그만큼 좌절해야 했다. 이케아라는 이름은 그 첫걸음에서부터 상식적인, 과장 없는, 유용한, 그리고 적당한 가격의 물건을 상징했다. 이케아 혁명의 그다음 차례는 1965년에 스톡홀름에서 시작된 창고형 셀프서비스 매장이었다. 그리고 그 후 얼마 지나지 않아 이케아의 세계 정복이 시작되었다. 1970년대에는 스위스, 독일, 싱가포르에, 그리고 1980년대에는 프랑스, 사우디아라비아 그리고 미국에 진출했다. 1987년에 이케아가 들어온 영국은 의외로 이케아를 늦게 받아들인 편에 속했다. 영국보다 더 늦게 이케아에 무릎 꿇은 나라는 오직 국내 가정용 가구 산업만이 활발하게 돌아가던 이탈리아였다. "대부분의 인류 역사에서 아름답게 디자인된 가정용 가구들은 언제나 소수를 위해 존재했다. 그것을 살 수 있는 사람은 많지 않았다"는 이케아의 신념은 거만한 속물근성이 예술로 치부되는 영국 같은 나라에서는 잘 먹혀들지 않았다. 영국에서 모던 디자인의 수용은 역사의 무게와 엄청난 양

1

1

1: '이전과 이후before and after'의 변화상을 잘 보여주는 두 타자기. 미국 컨설턴트 디자이너들의 전성기 발자취가 잘 드러나는 사례다. 오른쪽에 있는 1948년의 IBM 타자기는 엘리엇 노이스가 토머스 왓슨 주니어 Thomas Watson Jnr.에게 "당신은 깔끔함을 선호하게 될 겁니다" 라고 말하기 이전에 생산된 마지막 모델이었다.

왼쪽의 1961년 '셀렉트릭Selectric' 전동타자기는 '골프공' 모양의 활자판과 고정된 용지 공급 창구가 마련되어 있었다. 노이스는 새로운 기술에 적합한 새로운 외형을 완벽하게 창출했을 뿐만 아니라 인간공학적인 측면에도 관심을 기울였다. 그래서 키보드를 타자를 치는 사람의 손가락 움직임에 적합하도록 둥글게 파인 형태로 디자인했다.

Industrial Design 산업 디자인

의 문화유산 때문에 오랫동안 좌절될 수밖에 없었다. 대신 이케아는 젊은 전문직 종사자들, 최초로 대학 교육을 받은 사람들, 간호사, 교사와 같은 새로운 부류의 소비자들에게 초점을 맞췄다. 이케아의 성공은 남부럽지 않은 가구를 가질 만한 자격이 있고 그러기를 원하지만, 정작 살 수 있는 돈을 물려받지 못한 다수의 사람들을 만족시켰다. 이케아는 지적인 소비가 무엇인지를, 또 오늘날 그것이 어떻게 가능한지를 알려준다. 이케아는 그 해답을 아주 잘 만들어진 특별한 가격의 평범한 물건에서 찾았다.

흔들거리는 선반과 인조 스펀지로 어느 곳에서든 동일하게 만들 수 있는 제품으로 세계 규모의 이상향을 실현하고자 한 이케아의 시도를 위협으로 받아들인 한 미국 언론인은 그것을 사회주의자의 음모에 의한 것이라고 평하기도 했다. 이케아에서 물건을 사는 일은 공산 사회에서 빵 배급을 받기 위해 줄을 서 있는 것과 같다고 생각한 것이다. 그러나 이케아가 모스크바에 처음 문을 열었을 때, 사회주의 이상향의 후예들은 다른 시각으로 이케아의 제품들을 바라보았다. 그들은 깨끗하고 모던하며 그러면서도 냉소적이지 않은 가구들을 자신들이 동경해오던 공산주의 이후의 밝고 낙관적인 세계의 상징으로 바라보았다. 그것을 경험한 사람들은 부모 세대가 사용하던 칙칙하고 우울한 가구를 더 이상 원치 않았다. 대신 무거운 의미가 담기지 않은 솔직한 가구를 원했다. 이케아는 선택과 취향을 제거한 것이 아니다. 그저 많은 사람들이 새로운 취향을 표현할 수 있도록 도운 것이다. 세계 최고의 부자 캄프라드는 기회를 민주적으로 배분했다. 그리고 모든 이들을 인테리어 디자이너로 만들어주었다.

침대 겸용 소파에 정치적 원리가 들어 있다고 주장하는 건 지나친 과장이다. 하지만 이케아 가구에는 민주적인 디자인 원리가 깃들어 있고 이케아는 민주적인 기업이다. 물론 이케아도 완벽하지는 않다. 그렇지만 슈퍼마켓에 있는 물건들이 전부 다 완벽한 것은 아니지 않은가?

'산업 디자인'이라는 용어가 영국에서 사용되기 시작한 것은 1930년 대였다. 그러나 제2차 세계대전이 끝나고 나서야 일반적으로 사용되는 용어가 되었다. 미국은 그보다 조금 더 빨랐다. 1927년 노먼 벨 게디스 Norman Bel Geddes는 자신이 최초의 '산업 디자이너'라고 주장 했지만 따지고 보면 1919년에 디자인 스튜디오를 세운 조지프 시넬Joseph Sinel에게 우선권이 있다.

영국에서 1930년대까지 일반적으로 통용되던 용어는 '산업미술'이었다. 이는 1930년에 설립된 영국 최초의 전문 디자이너 협회가 산업미술가협회Society of Industrial Artists(현재 왕립디자이너협회Chartered Society of Designers)였던 것에서도 쉽게 알 수 있다. 밀너 그레이 Milner Gray는 당시의 일을 이렇게 회상했다. "방명록에 서명한 사람들 중 오직 한 명만이 자신을 '디자이너'라고 적었고 아무도 '산업 디자이너'라고는 안 썼다는 사실이 주목할 만하다." 그러나 그 뒤 1944년에 영국 상무성Board of Trade은 산업디자인진흥원Council of Industrial Design을 설립했다.

'인더스트리얼 디자인', 또는 좀 더 친숙한 '디자인' 같은 영어 표기는 국제적 통용어가 되었다. 다른 언어권에서도 같은 의미로 사용되는 고유한 용어는 없다. '디자인'이라는 영어의 뿌리가 바사리Vasari를 비롯한 이탈리아 르네상스기 작가들이 쓰던 디세뇨disegno라는 이탈리아어에 있음에도 1963년판 미글리오리니Migliorini 이탈리아어 사전은 '디자인'을 신조어Parole Nuove 부분에 포함시키고 있다.

1세대 산업 디자이너들은 산업 디자인의 범위를 설정하는 일에 열을 올렸다. 헨리 드레이퍼스Henry Dreyfuss, 월터 도윈 티그Walter Dorwin Teague, 헤럴드 반 도렌Harold van Doren 등은 모두 자신의 디자인 스튜디오에서 다루는 '과학'의 범위를 과장하는 경향이 있었다. 물론 이

들은 인간공학ergonomics, 기능적 효율성, 비용 대비 효과와 같은 요소에 주목해야 한다는 사실을 기본적으로는 이해하고 있었다. 그러나 역사적으로 볼 때 그들은 자신의 '스타일'을 만들기 위해 미와 도덕을 뒤섞는 일에 매우 열심이었다. 스타일링styling은 그동안 산업 디자인에 비해 열등하고 저속한 것으로 매도되어왔다. 하지만 판매를 자극하기 위해 시각적 효과와 기교를 사용한다는 점에서 스타일링은 산업 디자인의 한 방법론인 것이다. 그러므로 상업 경제 체제 속에서 일하는 산업 디자이너라면 적어도 일정 부분 스타일링에 집중해야 한다.

2: 이케아박물관, 스웨덴 엠홀트 Ämhult, 2004년.
이케아는 '집을 아름답게House beautiful'라는 실험의 결론을 보여주었다.

2
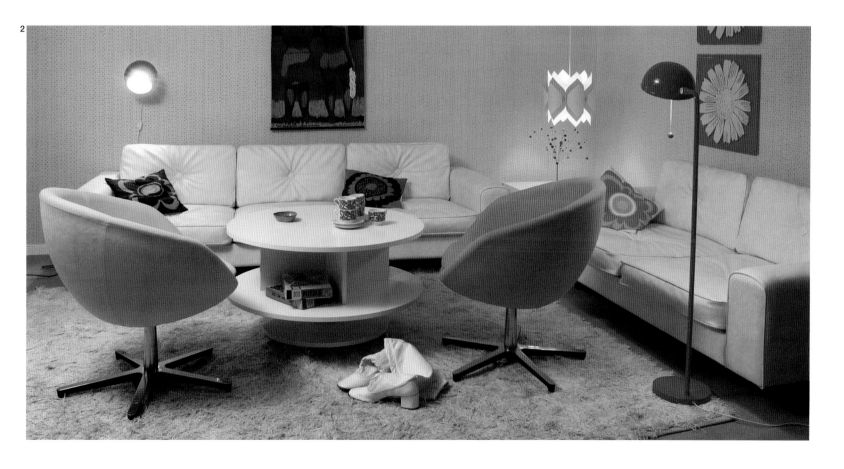

Institute of Design, Chicago 시카고 디자인대학

라슬로 모호이-너지Laszlo Moholy-Nagy는 시카고에 '뉴 바우하우스'를 세웠다가 실패한 후 1937년에 시카고 디자인대학을 설립했다. 1940년 이 학교와 아머 공과대학Armour Institute of Technology은 함께 일리노이 공과대학Illinois Institute of Technology에 흡수되었다. 시카고 디자인대학의 최초 교육과정에는 디자인뿐만 아니라 문학과 심리학 등 디자인과 연관지을 수 있는 맥락을 연구하는 내용이 많이 포함되어 있었다. 원조 바우하우스Bauhaus에서와 마찬가지로 산업에 적용되는 실제 디자인 작업을 진행하는 경우는 거의 없었다. 이 대학에서 뛰어난 실력을 발휘한 최상위 학생들은 훗날 대부분 공예가가 되었다.

International Style 국제양식

국제 양식이라는 명칭은 1932년 필립 존슨Philip Johnson이 뉴욕 현대미술관Museum of Modern Art에서 개최된 전시를 위해 지은 것이다. 그는 발터 그로피우스Walter Gropius가 1925년에 쓴 책 《국제 건축Internationale Architektur》의 제목에서 이름을 빌려왔다.

초기의 유명한 국제 양식 건물은 르 코르뷔지에Le Corbusier, J. J. P. 아우트Oud 그리고 그로피우스가 프랑스, 네덜란드, 독일 등지에 세운 것이었다. 애초부터 이들이 자신의 디자인을 국제 양식이라고 부른 것은 아니었지만 존슨의 전시회 이후 '국제 양식'이라는 꼬리표를 달게 되었다. 국제 양식이라는 명칭은 모던디자인운동Modern Design Movement의 국제성을 잘 드러낸다. 그러나 존슨의 이후 상황에서 알 수 있듯이 국제양식은 그저 하나의 유행에 불과했고, 그것에 시간을 초월하는 영속성이 있다는 주장은 잘못된 것으로 판명되었다.

Bibliography Henry-Russell Hitchcock & Philip Johnson, <The International Style> W. W. Norton, New York, 1966.

Isokon 아이소콘

아이소콘은 1930년대 초기에 잭 프리처드Jack Pritchard가 설립한 회사로 합판을 이용해 만든 마르셀 브로이어Marcel Breuer와 웰스 코츠Wells Coates의 가구들을 생산했다.

2

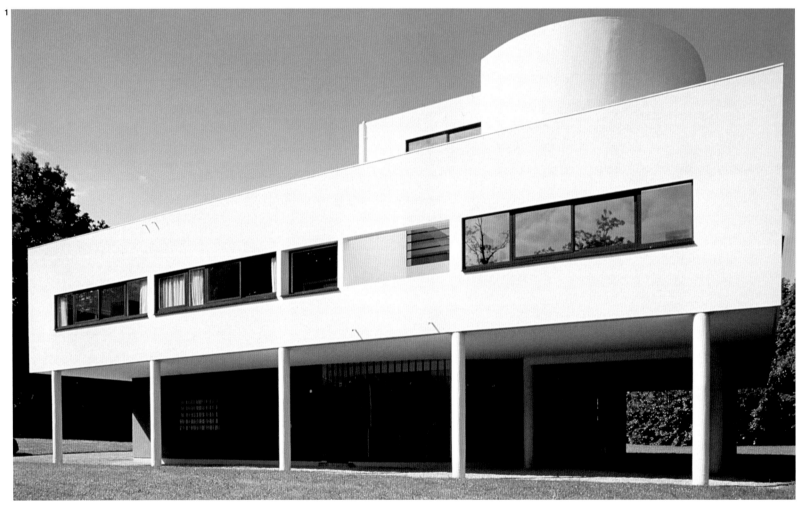

1: 르 코르뷔지에가 디자인한 빌라 사부아 Villa Savoie, 또는 '밝은 시간Les Heures Claires', 파리 외곽의 푸아지Poissy, 1928년. 국제양식을 완벽하게 표현하고 있으며 그의 '5대 원리(기둥만 세운 1층(필로티 pilotis), 연속 배치된 창문, 옥상 정원, 자유로운 입면(파사드), 평면 구성-역주)'가 구현된 건물이다.

2: 아이소콘이 생산한 1930년대 베스트셀러, '펭귄당나귀Penguin Donkey' 책장. 두 벌의 짐바구니를 메고 네 개의 다리로 서있는 당나귀와 비슷하다고 해서 그런 이름이 붙었다. 칸막이로 나뉜 각각의 공간들은 오렌지색 표지로 잘 알려진 펭귄 Penguin 출판사의 보급판 책을 꽂아두기에 딱 알맞은 크기였다.

Alec Issigonis 알렉 이시고니스 1906~1988

알렉 이시고니스는 터키의 스미르나Smyrna에서 태어났으며 국제적인 명성을 얻은 몇 안 되는 영국 자동차 기술자들 중 하나다. 배터시 폴리테크닉Battersea Polytechnic에서 공부한 후 코벤트리Coventry의 루츠 자동차회사Rootes Motors에서 제도공으로 일했다. 그 후 옥스퍼드Oxford에 위치한 모리스 자동차회사Morris Motors에 합류하여 수석 기술자가 되었고 1961년부터는 브리티시 자동차회사British Motor Corporation의 수석 엔지니어이자 기술 책임자로 일했다.

이시고니스는 1948년의 '모리스 마이너Minor', 1959년의 '모리스 미니 마이너Mini Minor', 1962년의 '모리스 1100' 같은 디자인과 성능이 뛰어난 세 가지 자동차로 인해 이름이 널리 알려졌다. 세 차 모두 각각 새로운 영역을 개척했지만 그중에서도 '미니'의 업적이 가장 뛰어났음은 두말할 필요가 없다. 448파운드에 판매되었던 '미니'는 계층에 상관없이 누구나 탈 수 있는 차라는 이미지를 가진 최초의 자동차였고, 모든 세대가 꿈꾸는 자동차였다. 더욱이 작고 세련된 전륜구동 차를 전 세계적으로 유행시켜서 미셸 부에Michel Boué의 '르노Renault 5'나 조르제토 주지아로Giorgetto Giugiaro의 폭스바겐Volkswagen '골프Golf'와 같은 모델이 탄생하는 배경이 되었다.

이시고니스의 '미니'는 아마도 역사상 가장 영향력 있는 자동차일 것이다. 기존의 관념을 뒤집은 '미니'의 디자인은 무엇과도 타협하지 않았고, 그래서 사실은 조금 불편했다. 그러나 '미니'를 만든 사람들은 약간의 고통이 있더라도 '미니'의 디자인이 매우 인체공학적이며 건강과 안전에 도움이 된다고 주장했다. 어쨌든 '미니'의 외형은 여러모로 천재적 기술성의 산물이다. '미니'처럼 아주 작으면서도 내부 공간이 널찍하고 편한 차를 그 이전에는 찾아볼 수 없었다. 또한 이시고니스는 비실용적인 장식과는 별로 친해질 생각이 없었다. 대신 최초의 '미니'에는 미닫이 창문과 플라스틱 끈으로 만든 문손잡이만이 달려 있었다. 또 컵받침과 같은 기능적 공간이 도입되기 훨씬 이전에 이미 놀랄 만큼 많은 수납공간들을 만들었다. 다른 위대한 디자이너들처럼 이시고니스도 '미니' 이후에는 회사 경영진의 압박에 그의 신념을 수정해야만 했다. 1976년, 출시한 지 17년 만에 브리티시 자동차회사는 '미니'의 생산이 남는 것 없이 손해 보는 일이었다는 사실을 깨달았다. '미니'의 복잡한 생산구조를 거울삼아 포드사는 단순하면서도 생산 비용이 덜 드는 '코티나Cortina'를 디자인했다.

2000년 BMW가 다시 출시한 복고풍Retro '미니'는 1959년의 원조 '미니'와 기술적으로 매우 달랐지만 이시고니스의 창의적 디자인에 여전히 커다란 존경을 표하고 있다.

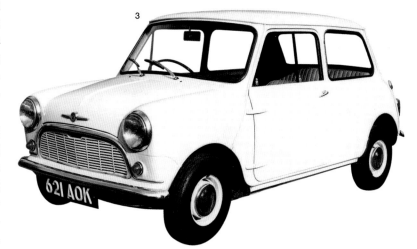

3: '모리스 미니 마이너', 1959년. '미니'는 영국 역사상 가장 성공적인 자동차이며 유럽의 자동차산업에도 최소 20년 이상 큰 영향을 미쳤다. 브리티시자동차회사의 '미니'는 한세대를 상징하는 물건이 되었다.

4: '모리스 마이너' 광고, 1949년. '모리스 마이너'는 1948년에 출시되었으며 일체형 구조와 토션바torsion bar 완충장치를 갖춘 영국 최초의 현대식 자동차다.

5: 알렉 이시고니스.

It's one of the family now!

6: '모리스 미니 마이너'를 위한 스케치. '미니'를 위한 이시고니스의 디자인에 스타일을 위한 요소는 없었다. '미니'는 오로지 기술적 요소와 승차공간만을 고려하여 설계되었다. 이러한 접근법은 같은 회사의 '오스틴 Austin A35' 자동차를 본뜬 것이었다. '미니'는 아마도 관습적인 자동차 디자인 방법론에서 벗어난 역대 가장급진적인 자동차일 것이다. 지름 10인치의 조그만 바퀴, 횡축橫軸transverse 엔진, 전륜구동 방식, 고무 완충장치, 기능적인 실내 수납공간, 독창적인 창문 개폐방식 등 미니의 모든 사양들이 대중에게 진일보한 디자인을 선사했다.

Johannes Itten 요하네스 이텐 1888~1967

요하네스 이텐은 스위스의 교육자이자 디자이너 그리고 신비주의자였다. 발터 그로피우스Walter Gropius의 아내 알마 말러Alma Mahler가 이텐을 그로피우스에게 소개한 뒤 이텐은 바우하우스Bauhaus의 기초 교육과정Vorkurs을 개발하게 되었다. 이텐은 사이비 이란 종교 마츠다즈난Mazdaznan교의 신자였고, 바우하우스를 떠난 후에는 동양철학을 공부했다. 그러나 미술교육에 그가 끼친 영향은 지대하다. 그는 학생들이 '실천으로 배워야 한다Learn by doing'고 주장했고 이는 이후 모든 미술교육에 기본 전제가 되었다.

그로피우스와 교육 방향에 관해 의견 대립을 벌이던 이텐은 1923년 바우하우스를 떠나 1926년 베를린에 자신의 학교를 세웠고 후일에는 취리히와 크레펠트Krefeld 미술학교의 교장직을 역임했다.

Bibliography Johannes Itten, <Mein Vorkurs am Bauhaus: Gestaltung und Formlehre>, Ravensburg, 1963.

Jonathan Ive 조너선 아이브 1967~

조너선 아이브는 디터 람스Dieter Rams나 엘리엇 노이스Eliot Noyes와 같은 기계 시대의 거장들에 견줄 수 있는 유일한 21세기의 제품 디자이너. 런던에서 태어났으며 뉴캐슬 폴리테크닉Newcastle Polytechnic에서 미술과 디자인을 공부한 다음 탠저린Tangerine이라는 이름의 디자인 회사에 합류했다. 탠저린의 클라이언트들 중 하나가 바로 애플 컴퓨터Apple Computer사였는데 당시는 애플사가 그리 유명하지 않을 때였다. 그 후 1992년 아이브는 캘리포니아의 쿠퍼티노Cupertino에 위치한 애플 본사로 들어갔다. '무한궤도Infinite Loop'라는 이름의 도로에 접해 있던 애플 본사는 회색과 베이지색 일색이던 컴퓨터 산업계에 다채로운 색상의 애플 맥을 탄생시킨 곳으로 꿈같은 환경을 조성해주었다.

1997년 '아이맥iMac'이 탄생하기 전까지 아이브는 그저 그런 한 명의 애플사 직원일 뿐이었다. 자동차 주문 제작 공방들을 가지고 있는 캘리포니아의 자동차 문화가 아마도 아이맥 디자인에 영향을 미쳤을 것이다. '아이맥'은 투명한 폴리카보네이트에 일찍이 에토레 소트사스Ettore

1: 요하네스 이텐. 스위스의 교육자이자 태양 숭배와 자연식을 신봉하는 마츠다즈난교 신자였던 이텐은 바우하우스의 디자인 교육을 일신했다.

2: 이텐과 프리들 디커Friedl Dicker의 신문 디자인. 특이한 기행은 이텐의 전형적 기질이었으며 그 때문에 그로피우스와 논쟁이 잦았다. 그로피우스는 자유로운 표현보다 이성적인 건축과 디자인에 더 집중해야 한다고 생각했다.

3: 애플 컴퓨터사를 위해 조너선 아이브가 디자인한 '아이맥', '큐브', '아이팟'. 아이팟은 탈물질 정보화 시대에 살아남은 디자인을 보여주는 최고의 사례다. 세부 요소의 완성도나 재료의 선택에 놀라운 능력을 보여준 조너선 아이브는 대용량 저장장치와 신호 압축 기술의 형태 언어를 뛰어넘어 그것을 아름답게 확장시켰다. 그렇게 만들어진 아이브의 제품들은 기술적 감흥뿐만 아니라 성적인 자극까지 불러일으킨다.

Sottsass가 타자기에 적용한 것 같은 알록달록한 풍선껌 색상을 입힌 획기적인 디자인에, 제품 포장 역시 매우 훌륭했다. 컴퓨터를 구입하고 사용하는 단조롭고 반복적인 일이 '아이맥'으로 인해 매우 감각적인 경험의 공유로 전환되었다. 순수한 이미지와 뛰어난 감촉을 지닌 아이브의 디자인은 눈부시게 훌륭했다. 아이브는 진주처럼 반짝이는 개조된 스포츠카들로부터 영향을 받았을 뿐만 아니라 불교의 선禪 사상에도 큰 영향을 받았다. 그는 "눈에 보이는 물질세계를 넘어선 것에 미친 듯이 끌린다"고 말했다. 아이브는 디자인, 즉 색상과 형태에 대해 깊이 명상한다. 그리고 그 결과물은 소비자는 물론 심지어 그 자신에게도 성적인 자극을 불러일으킨다. 몽상가인 애플사의 창립자 스티브 잡스Steve Jobs는 '핥고 싶은 욕망'을 불러일으키는 것이 좋은 디자인이라고 말했다.

'아이맥' 외에 수백만 명의 소비자가 이른바 '핥기'를 원하는 아이브의 디자인 제품으로 '큐브Cube'와 '아이팟iPod'이 있다. 아이브는 새로운 욕망과 새로운 기대를 만들어내는 몇 안 되는 디자이너다. 뿐만 아니라 재료의 새로운 가능성을 열정적으로 탐구하는 사람이기도 하다. 그가 시도한 플라스틱과 금속 또는 다른 플라스틱을 한꺼번에 사출하는 기술은 1980년대만 해도 존재하지 않던 새로운 기술이었으며, 그러한 신기술을 통해 새로운 형태를 실험할 수 있었다. 예를 들어 '아이팟'은 한꺼번에 사출된 두 겹의 플라스틱을 고정 장치 없이 결합시키는 방식으로 만들어진다. 전지를 갈아 넣기 위한 뚜껑이 필요 없었기 때문에 아이브는 '모든 것이 조밀하게 들어찬, 그리고 완벽하게 봉합된' 디자인을 창조할 수 있었다.

3

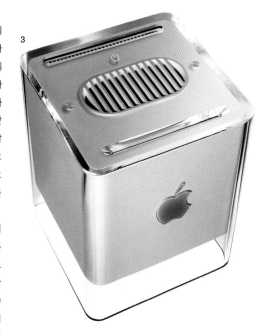

3

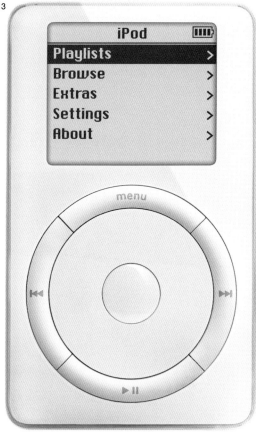

'아이맥'은 투명한 폴리카보네이트에 일찍이 에토레 소트사스가 타자기에 적용한 것 같은 알록달록한 풍선껌 색상을 입힌 획기적인 디자인을 선보였다.

3

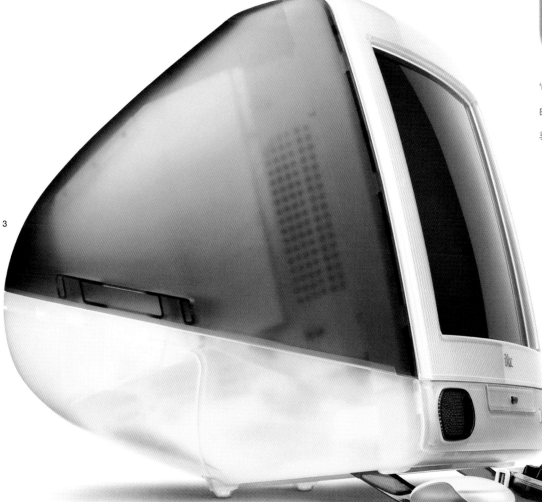

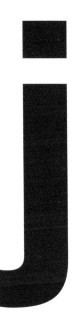

Arne Jacobsen 아르네 야콥센 1902~1971

아르네 야콥센은 주로 의자와 건물들을 디자인했다. 어릴 때 석공 일을 배우다가 코펜하겐에서 건축 공부를 했고, 1927년 덴마크 왕립미술대학 Royal Academy of Fine Arts을 졸업했다. 그가 유명해지기 시작한 것은 1950년대의 일이었다. 야콥센의 업적은 기능주의Functionalism 의 엄격함을 덴마크 디자인Danish Design의 특성인 고상함과 우아함 으로 전환시킨 데에 있다. 어느 동시대인은 그를 이렇게 평가했다. "아르네 야콥센의 뛰어난 점은 모든 세부 요소들이 전체 디자인을 뒷받침하도록 세심하게 작업한다는 것이다. 그는 건물을 그곳에서 영위되는 삶을 위한 물리적 환경으로 이해했으며 가구, 마루, 벽지, 조명, 창문과 같은 세부 요소들을 건물의 겉모습만큼 중요하게 여겼다."

야콥센은 프리츠 한센Fritz Hansen을 위해 세 개의 멋진 의자를 디자인했다. 1952년의 쌓아올릴 수 있는 의자, 1958년 코펜하겐에 위치한 SAS 호텔에서 첫선을 보인 '달걀Egg' 의자 그리고 '백조Swan' 의자가 그것이다. 그의 다른 작업처럼 이 의자들도 조각적 우아함과 기술적 정교함 그리고 현대 인간공학과 전통적공예 기술을 결합시킨 것이었다.

Bibliography M. Eidelberg(ed.), <What Modern Was: Design 1935-1965>, exhibition catalogue, IBM Gallery of Science and Art, New York, 1991.

Paul Jaray 파울 야레이 1889~1974

파울 야레이는 자동차 공기역학 분야를 개척한 스위스의 공학자였고 체펠린Zeppelin 비행선의 제작에 참여하면서 기술자로서 사회에 진출했다. 그는 수학적인 계산에 의해 제작한 모형을 이용해서 비행선을 눈물 모양의 튜브로 개량했다. 1922년에는 체펠린 비행선 작업 과정에서 확립한 원리들을 이용해 공기역학적인 자동차를 만들었고, 이것으로 특허도 얻어냈다. 유선형을 연장시킨 헤드라이트, 광각 앞 유리창, 쑥 들어간 문 손잡이 같은 야레이의 형태 언어들은 결국 자동차 디자인의 기본 요소가 되었다. 많은 자동차 회사들이 그의 디자인 요소를 모방했기 때문에 한때 그는 소송을 준비하기도 했다. 자동차 디자인에 대한 야레이의 생각은 페르디난트 포르셰Ferdinand Porsche와 그의 폭스바겐Volkswagen 프로젝트에 큰 영향을 끼쳤다.

Bibliography Ralf J. F. Kieselbach, <Stromlinienautos in Deutschland-Aerodynamik im PKW-Bau 1900 bis 1945>, Kohlhammer, Stuttgart, 1982.

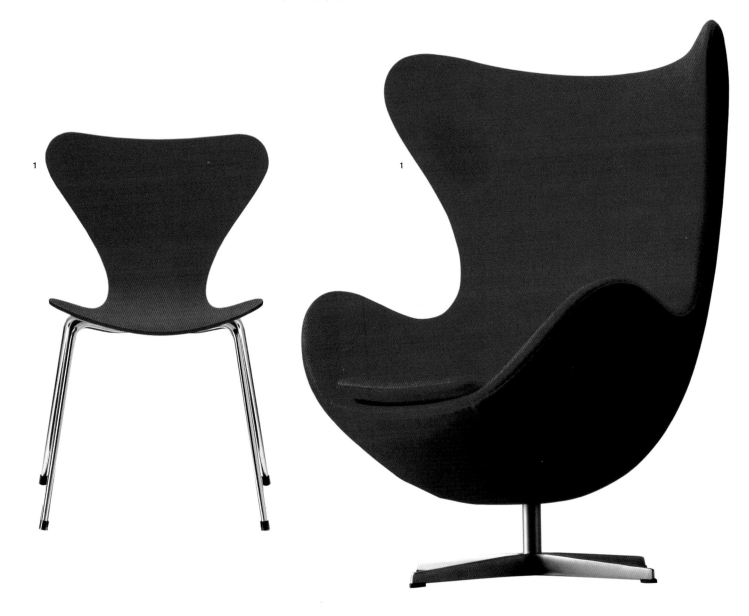

1

1

Jeep 지프

제2차 세계대전 초기에 처음 모습을 드러낸 이래 지프는 실용적 형태와 비례미를 지닌 걸작으로 평가받아왔다. 이 차의 기획안은 1941년, 미국 정부가 135개의 미국 자동차 회사들에게 공표한 입찰공고에서 처음 제기되었다.

지프는 육군 대위였던 로버트 호위Robert G. Howie가 사륜구동 다목적 자동차 제조사의 공동 설립자였던, 육군 대령 아서 헤더링턴Arthur W. S. Hetherington의 도움을 받아 디자인한 것이다. 발주 후 단 75일 만에 견본 차량이 인도되었고, 조지아 주의 포트 베닝Fort Benning(미육군 보병 기지-역주)에서 완성된 모습이 공개되었다. 그리고 윌리스-오버랜드Willys-Overland와 포드Ford 두 자동차 회사가 생산을 맡았다. 제2차 세계대전 기간에 60만 대 이상의 지프가 생산되었다.

전후에는 'CJ' 또는 '시빌리언 지프Civillian Jeep'라는 이름의 가정용 지프가 생산되었다. 뿐만 아니라 '지프스터Jeepster'라는 보다 더 소비자 입맛에 맞춘 지프도 판매되었는데, 이는 브룩스 스티븐스Brooks Stevens가 디자인한 것이있다. 지프라는 이름의 유래는 불분명하다. 현재 이 상표의 소유자인 다임러 크라이슬러DaimlerChrysler사는 이 차의 원래 코드 명이었던 '거버먼트 피그미 윌리스Government Pygmy Willys'의 이니셜이 그 기원이라고 주장하지만, 일반적으로는 '제너럴 퍼포스General Purpose(다용도)' 차량 또는 '지 피Gee Pee'라는 말을 군대식으로 줄여 부른 것이라는 설이 우세하다. '지프Jeep'라는 이름은 1950년에 상표로 등록되었다.

Georg Jensen 게오르그 옌센 1866~1935

게오르그 옌센은 덴마크의 은 공예가로 단순하면서도 우아한 스타일의 은기들을 만들었다. 20세기 초 그는 영국 미술공예운동의 영향을 받아 코펜하겐에 공방을 차렸다. 옌센의 초기 작품 스타일은 대단히 장식적이었으나 점차 단순화되었다. 카이 보예센Kay Bojesen과 에리크 헤를로 Erik Herlow를 비롯한 덴마크에서 손꼽히는 은 공예가들 대부분이 그의 회사를 위해 일했다.

Jakob Jensen 야코브 옌센 1926~

야코브 옌센은 덴마크의 음향 기기 제조업체인 뱅 앤 올룹슨Bang & Olufsen의 수석 디자이너였다. 우아한 장미목과 반짝이는 금속을 사용한 이 회사의 제품들은 일본의 기술이 덴마크 스타일을 따라잡기 전까지 소비주의적 세련미의 절대 강자였다. 야코브 옌센은 코펜하겐 응용미술학교Kunsthandvaerkskolen에서 공부했고, 그 후 지그바르트 베르나도테Sigvard Bernadotte와 함께 일했다. 그러다가 미국으로 이주하여 일리노이 대학University of Illinois에서 1959년부터 1961년까지 일했다.

그의 업적 대부분이 스타일링styling에 관한 것이지만 몇 가지 기술적 혁신을 이루기도 했다. 1972년의 '베오그람Beogram 4000' 턴테이블에 장착된 기기에 붙어 움직이는 픽업pick-up(턴테이블의 재생용 바늘이 달린 막대기-역주)이 그 대표적 사례이다. 영국 출신의 데이비드 루이스David Lewis가 그의 뒤를 이었다.

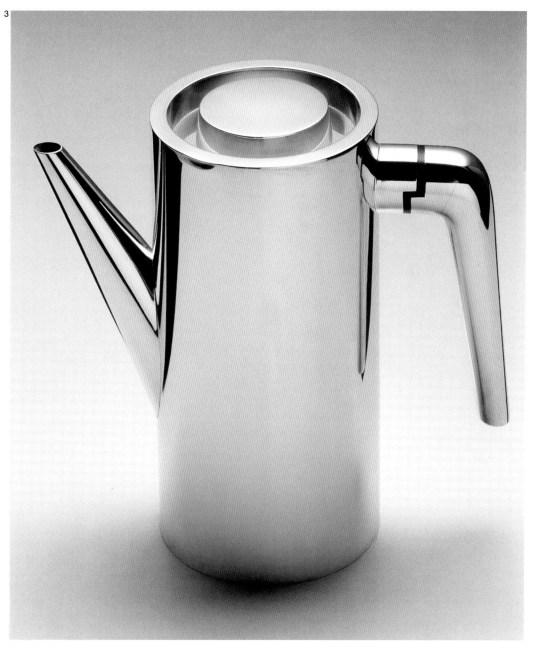

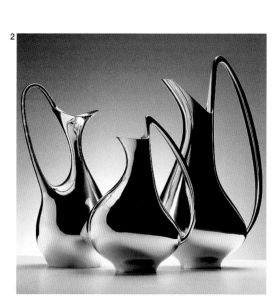

1: 아르네 야콥센은 1958년, 코펜하겐의 SAS 호텔 로비에 놓일 '달걀' 의자를 디자인했다.

2: 헤닝 코펠Henning Koppel이 게오르그 옌센을 위해서 만든 '정은 sterling silver'(은 92.5%-역주) 물주전자 '1052', 1956년.

3: 쇠렌 게오르그 옌센Søren Georg Jensen(게오르그 옌센의 아들-역주)이 아버지를 위해서 만든 정은 커피 주전자 '1064', 1957년.

Betty Joel 베티 조엘 1894~1985

베티 조엘은 1920년대와 1930년대의 짧은 시기 동안 런던에서 모더니즘 스타일 작업을 했던 뛰어난 디자이너 겸 장식가였다. 그녀의 짧은 경력은 영국에서 <u>모던디자인운동Modern Movement</u>이 얼마나 무력했는지를 잘 드러낸다.

조엘은 1921년 햄프셔 주 헤일링Hayling 섬에 가구 공방을 만들고 런던의 슬로언 스트리트Sloane Street에 매장을 냈다. 그리고 포츠머스 해군 공창에서 일하던 숙련된 요트 정비공들에게 가구 제작을 맡겼다. 초기의 작업은 검소한 미술공예운동 스타일이었으나 후에는 모더니즘 <u>Modernism</u>의 느낌이 넘쳐 흐르는 스타일로 바뀌었다. 이러한 변화는 <u>발터 그로피우스Walter Gropius</u>가 설파한 사회주의적 목표의 실현과 아무 관계없이, 오직 스타일 차원에서 벌어진 변화였다.

그녀가 '여성적'이라고 생각한 단순하고 정돈된 곡선 형태를 선호했음에도 그녀의 디자인에서 금욕적 간소함을 찾아보기는 어려웠다. 비싼 목재와 장식 무늬목을 현란하게 사용해서 강경 논조의 <u>〈건축 평론 Architectural Review〉</u>지로부터 크게 비판받았으나 다른 한편으로는

사보이 그룹Savoy Group의 호텔들, 윈스턴 처칠Winston Churchill, 마운트배튼Mountbatten경 등을 위한 실내 디자인을 의뢰받을 수 있었다. 그녀는 이혼 후 1937년에 은퇴했다.

Bibliography David Joel, <The Adventure of British Furniture>, Benn, London, 1953.

존슨은 기계가 어떤 모양이어야 할지에 대한 자신의 생각을 거대 기업의 생산 라인 위에 올려놓을 수 있었던 사람으로 2세대 낭만주의 엔지니어였다.

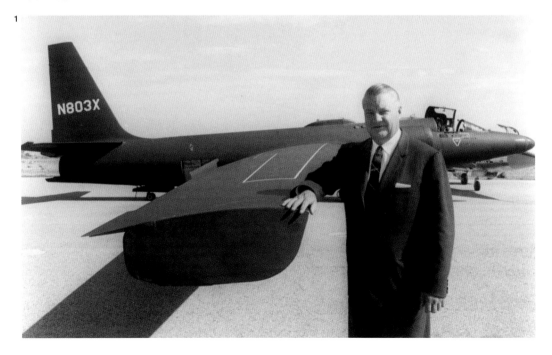

1

Clarence L. Johnson 클레런스 L. 존슨 1910~1990

클레런스 '켈리Kelly' 존슨Johnson은 미시건 대학University of Michigan에서 공기역학과 구조공학을 공부했고, 1933년 록히드 Lockheed사에 입사해 1938년에 수석 기술자가 되었다. '스컹크 웍스 Skunk Works'라는 별칭으로 불리던 존슨 휘하의 록히드사 비밀 연구 개발 센터는 반세기 동안 항공공학 기술의 놀라운 혁신들을 이끌어왔다.

존슨은 기계가 어떤 모양이어야 할지에 대한 자신의 생각을 거대 기업의 생산 라인 위에 올려놓을 수 있었던 사람으로 2세대 낭만주의 엔지니어였다. 그의 첫 디자인 작업은 1941년의 록히드 'P-38' 전투기였는데 이 놀라운 창조물 덕분에 '꼬리날개' 유행이 일어났을 정도였다. <u>할리 얼 Harley Earl</u>도 이에 영향을 받아 제너럴 모터스General Motors 자동차에 장식적인 꼬리날개를 도입했다. 'P-38'은 군사 항공공학의 엄격한 기준들을 준수해야 하는 작업에서도 개인적인 표현이 가능하다는 것을 입증했다.

캘리포니아 주 버뱅크Burbank에 위치한 록히드의 '스컹크 웍스'에서 존슨 팀은 'P-80 슈팅 스타Shooting Star'라는 공상과학 소설 같은 미국 최초의 제트 전투기를 만들어냈다. 이 전투기는 1943년 143일이라는 짧은 기간에 디자인과 제작을 모두 마친 결과물이었다. 존슨은 1952년 록히드의 수석 디자이너로 선임되어 'U-2' 정찰기, 'C-130'(일명 '허큘 리스Hercules') 수송기, '제트스타Jetstar' 연락기를 디자인했다. 존슨은 1958년 고급 기술 부문 부사장 자리에 올라 기술적으로 세계에서 가장 뛰어난 항공기인 'SR-71 블랙버드Blackbird'의 제작을 총괄했고 이어 1969년에 록히드사의 수석 부사장이 되었다.

존슨은 미국 시민이 받을 수 있는 거의 모든 상을 다 받았으며 록히드사는 1983년 라이 캐니언Rye Canyon에 있는 회사의 연구 시설 이름을 켈리 존슨 연구 센터Kelly Johnson Research Center로 바꾸었다. 힘들여 획득한 탄탄한 실무 기술에 이론적 통찰력을 통합한 그의 능력이야말로 그가 만들어낸 디자인이나 결과물보다 더 큰 의미를 지닌다고 할 수 있다. 그는 전문화된 교육에 찬성하지 않았으며 그와 함께 일하는 대다수 사람들이 대학 교육을 받지 않았다는 사실을 무척 자랑스러워했다. 그리고 자신의 스웨덴 출신 부모에게서 받은 "빠르게, 조용히, 제시간에" 일하라는 가르침을 언제나 마음에 새기고 있었다.

그의 항공기들은 '소비' 제품은 아니지만 첨단 기술과 상상력이 결합된 최고의 상징물로서 디자이너와 건축가들에게 존경받고 있다. 'SR-71'과 같은 비행기는 현대 테크놀로지의 정점일 뿐만 아니라 형태에 대한 디자인 의지가 강력하게 표현된 것이기도 하다. 그가 창출한 극적인 형태들이 끊임없이 디자이너들을 매혹시켰다는 점에서 보면, 존슨은 현대 취향 형성의 숨은 공로자라고 할 수 있다. 존슨은 1984년, 영국에서 명예 왕실 산업 디자이너Honorary Royal Designer for Industry 호칭을 부여받았다.

Bibliography Ben Rich and Leo Janos, <Skunk Works>, Little Brown, New York, 1996.

Philip Johnson 필립 존슨 1906~2005

필립 코틀류 존슨Philip Cortelyou Johnson은 미국 클리블랜드의 부유한 가정에서 태어난 사교계의 명사로 건축가이자 스타일 제조가였다. 집안의 부와 사회적 영향력이 굉장했기 때문에 그는 36세가 될 때까지도 하버드 건축학교를 굳이 졸업해야 할 필요성을 느끼지 못했다. 하버드의 그의 스승들 중에는 발터 그로피우스Walter Gropius도 있었다. 존슨은 건축사가 헨리-러셀 히치콕Henry-Russell Hitchcock과 함께 기획한 1932년 뉴욕 현대미술관Museum of Modern Art의 전시회로 일찍이 유명해져 있었다. 그 전시회는 미국 최초로 국제양식International Style을 다룬 전시회였고, 이를 통해 국제양식은 새로운 유행을 따르는 미국의 미술 애호가들에게 소개되었다. 존슨은 1946년부터 뉴욕 현대미술관의 건축, 디자인 부문 책임자로 일하다가 건축 일에 좀 더 집중하기 위해 1954년에 미술관을 떠났다.

존슨은 미국의 취향에 큰 영향을 준 인물로 남아 있다. 그러나 우익 무정부주의자였던 그는 최근에 다음과 같이 말했다. "좋은 물건을 믿는다는 것이 정말 좋은 것인가?" 그는 파크 애버뉴Park Avenue에 위치한 시그램 빌딩Seagram Building의 사무실에서 줄곧 일했다. 그 빌딩은 미스 반 데어 로에Mies van der Rohe가 디자인한 것으로 존슨도 그 작업에 참여했었다. 그런 건물 안에서 일하면서도 존슨은 자신이 미국에 소개한 바 있는 유럽 모더니즘의 순수함에 곧 신물이 나고 말았다. 그 후 존슨은 마치 건축계의 매춘부처럼 돈만 준다면 무엇이든지, 누구를 위해서든지 일했다. 1961년 런던 강연에서 "누구도 역사를 모를 수 없습니다"라고 말했고, 그의 영웅이었던 르 코르뷔지에Le Corbusier와는 정반대의 길, 즉 재치가 가미된 역사주의 스타일의 길로 들어섰다. (존슨은 당시의 강연에서 건축가란 "고급 매춘부"와 같은 "팔리는 물건"이라며, 필요하다면 "역사로부터 아무것이나 끌어와서" "원하는 대로 이용하면 된다"고 주장했다-역주)

1975년 존슨은 AT&T사의 뉴욕 본사 건물을 디자인했다. 빌딩 꼭대기에 치펀데일Chippendale 스타일의 개방형 박공지붕을 올린 이 기념비적인 건물은 건축 분야 최초의 포스트모더니즘Post-Modernism 사례가 되었다. 그는 유리 박스 스타일(모더니즘 스타일-역주)을 소개했으나 50년이 지난 후에는 그것을 부숴버린 사람으로 기억되기를 바랐다.

Bibliography Charles Jencks, <The Language of Post-Modern Architecture>, Academy Editions, London, 4th edn, 1984.

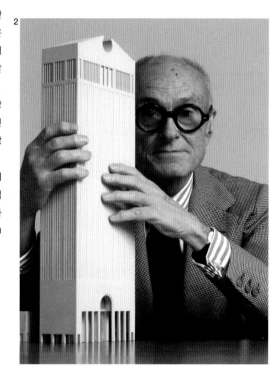

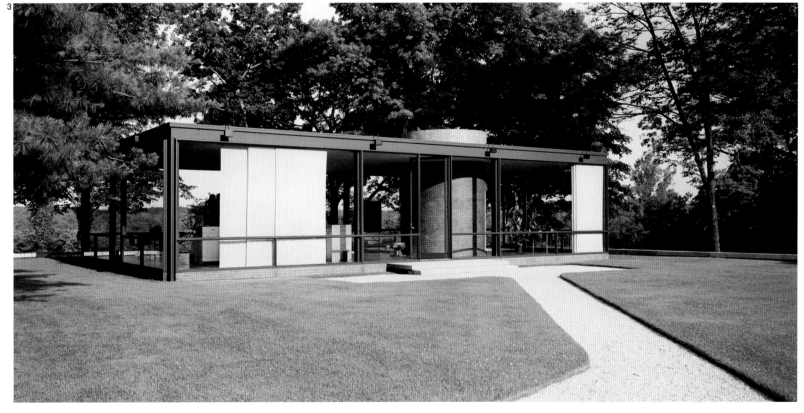

1: 아래 사진은 클래런스 존슨과 록히드 'U2' 정찰기, 1960년경.
존슨은 캘리포니아 주 버뱅크Burbank에 위치한 록히드사의 전설적인 비밀 연구소 '스컹크 웍스'를 이끈 천재였다.

위 사진에 있는 그의 놀라운 'SR-71 블랙버드'는 가능성의 최대 한계치를 얻어내기 위해 공기역학과 미학을 총동원해 디자인한 것이었다. 그것은 작은 리벳rivet과 연료부터 소재와 엔진에 이르기까지 항공기의 모든 요소를 스케치 작업부터 새롭게 개발해야 하는 일이었다.

2: 맨해튼 AT&T 빌딩(1978~1984) 모형과 함께한 필립 존슨. 치펀데일 양식의 지붕은 포스트모더니즘의 저속한 표현방식을 보여주는 전형적인 사례다.

3: 디자이너들의 집단 거주지인 코네티컷 주 뉴 케이넌New Canaan에 있는 필립 존슨의 정원 별채. 그는 "미니멀리즘Minimalism은 모방하기 쉽다"고 말했다.

Edward Johnston 에드워드 존스턴 1872~1944

에드워드 존스턴은 의사가 되고 싶었지만 건강이 좋지 않아 꿈을 포기했다. 대신 서예가calligrapher가 된 그는 단순한 형태의 글씨를 추구하는 에릭 길Eric Gill의 신념을 계승했다. 1899년 레더비W. R. Lethaby는 그에게 센트럴 미술공예학교Central School of Arts and Crafts의 글쓰기 수업을 맡아달라고 부탁했다. 존스턴은 1906년의 《글쓰기와 장식하기 그리고 글자 디자인Writing and Illuminating, and Lettering》과 1909년의 《글자쓰기와 새기기Manuscript and Inscription Letters》 두 권의 책을 출간했고 이 책들은 20세기 서예의 부흥에 크게 기여했다. 존스턴이 만든 서체는 대부분 손 글씨였는데 정작 그를 유명하게 만든 것은 1916년 프랭크 픽Frank Pick의 의뢰로 디자인한 런던운송회사London Transport의 산세리프 글자체였다. 이 서체는 오늘날까지 사용되고 있다. 존스턴은 센트럴 미술공예학교의 교장이 되었고 많은 미술가와 디자이너를 방문 교수로 초빙했다.

Owen Jones 오언 존스 1809~1874

영국 웨일스 출신의 건축가 오언 존스는 헨리 콜Henry Cole을 중심으로 한 모임의 일원이었고 모던 취향 형성에 영향력을 행사할 수 있었던 인물이었다. 그의 최고 업적은 바로 1856년에 출간된 《장식의 원리The Grammar of Ornament》라는 책을 저술한 것이다. 이 책에는 그가 중동과 스페인을 여행하며 보았던 건축 장식에 관한 그림과 설명이 들어 있다. 그러나 이 책은 단순히 건축물의 세부 요소만을 설명한 책이 아니었다. 책 자체가 하나의 논쟁거리였으며 초기 컬러 석판인쇄술의 기념비적 작업이기도 했다.

존스는 이 책을 위해 가능한 한 모든 장식을 끌어 모았는데 그것이 베끼기 좋은 자료로서 활용되기를 바란 것이 아니라 그 바탕에 깔려 있는 장식의 원리들로부터 새로운 장식을 만들어내는 단초가 되기를 바랐다. 영국 제임스 1세 시대(1603~1625) 스타일의 리넨폴드linenfold 장식(14~16세기 북부 유럽의 부조 장식. 옷감이 접힌 모양과 비슷하다고 해서 리넨(아마포)폴드(접다)라고 불렸다—역주)과 그리스풍 만자(卍字) 무늬는 그의 의도가 성공적으로 실현된 사례들이다. 책의 서문에는 37가지의 디자인 원리가 정리되어 있는데 존스는 이를 통해 역사주의나 과거 스타일에 대한 맹목적 추종을 신랄하게 공격했다. 그는 윌리엄 모리스William

Morris보다도 앞선 시대에, 새롭고 이성적이며 형식화된 장식 문양을 만들 것을 장려했다. 그 37번째 원리는 다음과 같다. "과거의 장식에서 발견할 수 있는 원리들은 우리의 일부를 이루고 있다. 그것이 결과물이 되어서는 안 된다. 그것은 도구일 뿐이다."

존스는 크리스토퍼 드레서Christopher Dresser에게 많은 영향을 주었다.

Bibliography Nikolaus Pevsner, <Some Architectural Writers of the Nineteenth Century>, Oxford University Press, Oxford and New York, 1973.

1: 1916년 런던 운송회사를 위해 에드워드 존스턴이 디자인한 사인 시스템은 사방팔방으로 뻗은 혼란스러운 지하 철도망에 탁월한 시각적 질서를 부여했다.

이렇게 확립된 통합 표준 체계는 CI 분야에서 가장 완벽한 사례로 손꼽힌다.

2: 핀율이 디자인하고 니엘스 보데르가 생산한 티크와 가죽으로 만든 의자, 코펜하겐, 1951년.

Journal of Design and Manufactures
디자인과 제품 저널

〈디자인과 제품 저널〉은 헨리 콜Henry Cole이 1849년에 창간한 잡지다. 대영박람회Great Exhibition of the Industry of All Nations와 빅토리아 & 앨버트 박물관Victoria and Albert Museum보다 앞서 발행된 이 잡지는 콜이 자신의 생각을 영국에 널리 알리는 데 사용한 첫 번째 매체였다. 잡지는 비록 단명했지만 디자인 개선 운동의 핵심 사상 그리고 산업과 미술의 관계에 대해 당시의 많은 독자들이 이해하도록 도왔다. (영국 브라이턴 대학 디자인 아카이브University of Brighton Design Archives에 소장되어 있다─역주)

Jugendstil 유겐트스틸

글자 그대로는 '젊은 스타일'을 뜻하는 유겐트스틸이라는 용어는 독일어권과 스칸디나비아 국가에서 아르 누보Art Nouveau를 지칭하는 말로 통용된다.

Finn Juhl 핀 율 1912~1989

핀 율은 조각 작품 같은 의자를 만드는 디자이너였다. 코레 클린트Kaare Klint 밑에서 건축을 배웠고 에리크 헤를로Erik Herlow, 아르네 야콥센Arne Jacobsen, 한스 베그네르Hans Wegner와 더불어 덴마크 디자인을 국제적 취향으로 만드는 데 공헌했다. 1949년 〈가구제작자길드 전시회Cabinetmakers' Guild Exhibition〉에서 선보인 '의장석 의자Chief Chair'를 비롯한 그의 1940년대 후반과 1950년대 작품들에서는 아프리카 원시 조각의 영향을 받았음이 드러난다. 율의 이러한 디자인은 덴마크 디자이너들이 고유의 공예 전통에서 벗어나 더욱 표현적이고 보다 현대적인 아름다움을 향해 나아가도록 도왔다. '의장석 의자'는 니엘스 보데르Niels Vodder에 의해 생산되었다.

Bibliography M. Eidelberg(ed.), <What Modern Was: Design 1935-1965>, exhibition catalogue, IBM Gallery of Science and Art, New York, 1991.

핀 율은 다른 이들과 더불어 덴마크 디자인을 국제적 취향으로 만드는 데 크게 공헌했다.

187

k

Vladimir Kagan 블라디미르 카간 1927~

블라디미르 카간은 독일의 보름스Worms에서 태어났으나 1938년 미국으로 이주했다. 1949년 뉴욕의 이스트 65번가에 그의 첫 매장을 열었고 이듬해에는 그곳에서 여덟 블록 떨어진 더욱 번화한 57번가로 진출했다. 그는 맨해튼의 귀족이라 할 만한 인물들을 위해 가구와 실내장식을 디자인했다. 그의 고객으로는 게리 쿠퍼Gary Cooper, 자비에르 쿠가트 Xavier Cugat, 마릴린 먼로Marilyn Monroe 그리고 앤디 워홀Andy Warhol과 로버트 메이플소프Robert Mapplethorpe 등이 있다.

그의 스타일은 기분 좋게 통속화시킨 <u>모더니즘Modernism</u>이었고 스스로 이를 "낭만적, 유기적, 조각적, 곡선적, 건축적"인 스타일이라고 말했다. 1949년의 '달Moon' 소파나 1969년의 '옴니버스Omnibus' 안락의자가 그 전형적인 사례로 크고 자신감 있는 윤곽선의 강한 형태와 밝은 색상이 특징적이었다. 카간의 스타일은 형태적으로 매우 강렬해서 점잖은 <u>놀Knoll</u>사나 허먼 밀러Herman Miller사의 모더니즘을 상대적으로 유약해 보이게 만들었다. 20세기의 특징이긴 하지만 카간의 가구도 명백하게 미국적이었다. 뻔뻔스럽게 소비를 부추기고 멋지게 포장되어 있다는 점에서 더욱 그러했다.

Bibliography Vladimir Kagan, <Autobiography>, Pointed Leaf Press, New York, 2004.

카간의 스타일은 기분 좋게 통속화시킨 모더니즘의
한 종류였고, 이를 스스로 "낭만적, 유기적, 조각적,
곡선적, 건축적"인 스타일이라고 묘사했다.

Wilhelm Kåge 빌헬름 코게 1889~1960

빌헬름 코게의 이름은 그가 일했던 스웨덴의 도자기 제조업체 <u>구스타브스베리Gustavsberg</u>와 분리해서 생각할 수 없다. 코게는 화가 수업을 받았으나 <u>군나르 벤네르베리Gunnar Wennerberg</u>나 예안 헤이베르그Jean Heiberg처럼 산업이라는 것이 무척 매력적이라고 생각했다. 언젠가 그는 "시골풍의 오래된 수공예와 현대 산업 노동자의 취향 사이에 통로가 없다"고 말했다. 구스타브스베리에서 43년 동안 일하면서 그는 수많은 형태적·기능적 혁신을 이루었다. 오븐 식탁 겸용 그릇, 포개서 보관할 수 있는 그릇, 'KG'라는 이름으로 알려진 저소득층을 위한 매력적인 식기 세트 등이 그러한 사례다.

코게는 1930년 스톡홀름 박람회Stockholm Exhibition를 위해 '퓌로Pyro'라는 이름의 매우 단순한 식기 세트를 디자인하면서 <u>기능주의Functionalism</u>를 시도했다. '퓌로'는 대량생산을 겨냥한 합리적인 디자인으로 만들어졌다. 포개어 쌓을 수 있었고 접시를 그릇의 뚜껑으로 사용할 수 있었으며 간단히 꺾은 선 이외에는 어떠한 장식도 없었고 손이 안 닿을 정도로 움푹한 부분도 없었다. '퓌로'는 상업적으로는 실패작이었지만 비평가들에게는 대단한 호평을 받았다. 코게는 실패를 거울 삼아 '퓌로'보다 좀 더 부드러우면서도 덜 현대적인 식기 세트 '프락티카Praktika'를 내놓았다. '프락티카'는 이후 30년 동안 계속 생산되었다.

1930년대 후반에도 코게는 끊임없이 독창적인 디자인 작업을 했다. 1939년 뉴욕 세계박람회New York World's Fair 직전에 나온 그의 '부드러운 형태 세트Set of Soft Forms'는 '스웨디시 모던Swedish Modern'이라는 말이 생기는 계기가 되었다. 그리고 스웨디시 모던 스타일은 1950년대 아름다움의 표준이 되었다. 코게는 화가로 돌아가기 위해 1949년 구스타브스베리를 떠났다.

Bibliography Nils Palmgren, <Wilhelm Kåge>, Nordisk Rotogravyr, Stockholm, 1953.

1

2

Wunibald Kamm 부니발트 캄 1893~1966

파울 야레이Paul Jaray와 더불어 부니발트 캄은 매우 뛰어난 자동차 공학자였다. 그의 이름은 널리 알려져 있지 않지만 그의 공기역학 이론들은 자동차 형태에 대한 현대적인 개념 구축에 크게 공헌했다.

캄은 스위스의 바젤에서 태어나 1922년 독일의 슈투트가르트 기술대학을 졸업한 후 같은 도시에 있던 다임러-벤츠Daimler-Benz사에 입사했다. 그러다가 '슈투트가르트 원동기 장치와 운송수단 엔진 연구소 Forschungsintitut für Kraftfahrwesen und Fahrzeugmotoren Stuttgart(FKFS)'의 소장이 되었는데 이곳에서 캄은 대학 졸업 논문 주제였던 공기역학 이론들을 발전시켰다. 그는 공기역학을 막연한 경험적 지식이 아닌 명확한 과학으로 확립시킨 최초의 공학자였고 그 과정에서 상업적 풍동장치를 처음 개발한 사람이기도 하다. (풍동장치는 인위적으로 공기가 흐르도록 만든 터널이며 이 장치 속에 실제 또는 모형 차체나 기체를 넣어 공기 저항도를 측정할 수 있다-역주) 캄은 자동차의 뒷좌석 후면부를 완전히 잘라버린 소위 'K-헤크Heck' 또는 '캄 테일Kamm Tail'이라 불리는 스타일을 탄생시켰다. 그의 연구 결과에 따르면 이 스타일이 차체를 둘러싼 '경계층'의 공기 흐름을 개선시켜 공기역학적 효율성을 더욱 높여준다고 한다.

캄은 1935년 뮌헨의 독일 박물관Deutsches Museum에 자동차 분과를 만들었고, 1945년 이후 10년간 미국 뉴저지 주 호보큰Hoboken의 스티븐스 공과대학Stevens Institute of Technology에서 일했다. 그는 1955년 독일로 돌아와 프랑크푸르트의 바텔레 연구소Battelle Institut에서 기계공학 부서 책임자가 되었다.

Bibliography Ralf J. F., <Kieselbach Stromlinienautos in Deutschland-Aerodynamik im PKW-Bau 1900 bis 1945>, Kohlhammer, Stuttgart, 1982.

Kartell 카르텔

카르텔은 1949년에 설립된 밀라노의 가구 제조업체다. 고급 플라스틱 사출성형이 전문인 이 회사는 1950년대 초반 지노 콜롬비니Gino Colombini가 디자인한 플라스틱 제품들을 생산하면서 획기적으로 변화했다. 콜롬비니의 스타일은 매우 공격적인 모던함을 지녔고, 디자인에 플라스틱을 사용하는 방식 또한 다른 재료의 사용 방식과 달랐다. 이후 카르텔은 조에 콜롬보Joe Colombo와 마르코 자누소Marco Zanuso 의 가구도 생산했다.

1: 블라디미르 카간이 마릴린 먼로를 위해 디자인한 실내장식, 1950년대.
2: 스톡홀름에서 개최한 <가정Home> 전시회를 위해 빌헬름 코게가 디자인한 포스터, 1917년. 코게는 고요한 가정생활과 자연에 대한 관심을 불러일으켰는데 당시는 이런 요소들을 스웨덴의 본질적인 국가 정체성으로 이해했다.
3: 카르텔사의 1956년 봄 신상품 브로슈어와 필립 스탁Philippe Starck이 카르텔사를 위해 디자인한 '에로Ero/S' 의자.
4: 론 아라드Ron Arad가 카르텔사를 위해 디자인한 '책벌레 Bookworm' 책꽂이, 1994년.

Edward McKnight Kauffer 에드워드 맥나이트 코퍼 1890~1954

에드워드 맥나이트 코퍼는 미국 몬태나 주 그레이트 폴스Great Falls에서 태어났으며 처음에는 장래성이 없는 일들을 전전했다. 시카고 미술대학Art Institute of Chicago을 졸업한 후 뮌헨과 파리로 가서 공부하던 코퍼는 제1차 세계대전이 발발하자 미국으로 돌아가려 했는데 도중에 런던에 잠시 머물렀다가 그곳에 정착하기로 결심했다.

그는 디자이너답지 않게 굉장히 지적이었다. 단테Dante나 키에르케고르Kierkegaard를 즐겨 읽었으며 시인 T. S. 엘리엇Eliot과 막역한 친구 사이였다. 그가 처음 의뢰받은 일은 1915년 런던 지하철London Underground 회사의 포스터 제작이었다. 첫 포스터뿐만 아니라 뒤이어 제작한 포스터들까지 모두 성공을 거두자 코퍼는 1920년에 회화 작업을 그만뒀다. 코퍼의 명성은 20세기 초반까지 이어졌고 1926년에는 옥스퍼드의 애시몰린 박물관Ashmolean Museum에서 초대전을 개최하는 등 '상업미술가'로서는 흔치 않은 영광을 누렸다. 한편으로 그는

사진-벽화photo-mural라고 명명한 기법을 개발해서 웰스 코츠Wells Coates가 디자인한 엠버시 코트Embassy Court 등의 건물에 사용했다. 그리고 1937년 뉴욕 현대미술관Museum of Modern Art에서 회고전을 열었다.

코퍼의 포스터는 양식화 기법을 사용한 것으로 앙리 고디에-브르제스카Henri Gaudier-Brzeska의 조각 작품이나 윈덤 루이스Wyndham Lewis의 일러스트레이션에 비견할 만한 것이었다. 포스터의 경우 이런 기법이 아주 적합했지만 책의 삽화로는 그다지 어울리지 않았다. 그는 1941년 미국으로 돌아갔다. 존 베처먼John Betjeman은 코퍼를 두고 "그렇게 뛰어난 포스터 디자이너는 없었다"고 말했다.

Bibliography Mark Haworth-Booth, <Edward McKnight Kauffer-A Designer and His Public>, Victoria and Albert Museum, London, 2005.

Frederick Kiesler 프레데릭 키슬러 1890~1965

프레데릭 키슬러는 오스트리아의 빈에서 태어났으며 빈 공과대학Technische Hochschule과 빈 미술대학Akademie der Bildenden Künste에서 공부했다. 그리고 아돌프 로스Adolf Loos와 함께 빈민가 철거 프로젝트에 참여했다. 20세기 초에 키슬러는 무대 디자인을 시작했고 카렐 차펙Karel Capek의 1922년 연극 〈R.U.R.〉의 초연을 위한 무대장치를 만들었다. 이때 그는 배경 막에 그림을 그리는 대신 영상을 사용하였다. 1925년의 파리 국제장식미술박람회Paris Exposition Internationale des Arts Décoratifs를 위해 그가 디자인한 '떠 있는 도시Floating City'는 적지 않은 충격을 주었다. 그는 1926년 미국으로 이주했고 1930년에 매장 디자인에 관한 훌륭한 책을 썼다. 그리고 1933년부터 1957년까지 콜롬비아 대학 건축학교의 디자인 연구소에서 무대효과 분야의 책임자로 일했다.

Bibliography F. Kiesler, <Contemporary Art Applied to the Store and its Display>, Pitman, London, 1930.

맥나이트 코퍼는 1926년 옥스퍼드의 애시몰린 박물관에서 초대전을 개최하는 등 '상업미술가'로서는 흔치 않은 영광을 누렸다.

Kitsch 키치

키치라는 말은 무엇을 '훔친다'는 뜻의 독일어 '페르키첸 에트바스 verkitschen etwas'에서 유래했다. 그 의미는 복잡하고 미묘하지만, 대체로 디자인과 사회적 규범의 범주에서 이미 표준화된 것들에 대해 고의로 맞서는 것을 의미한다. 미국의 저명한 현대미술 비평가인 클레멘트 그린버그Clement Greenberg는 1939년의 저서 《키치와 아방가르드 Kitsch and the Avant-garde》에서 키치에 대해 훌륭하게 분석한 바 있다. 그에 따르면 키치란 피상적인 장난질과 겉치레로 기성 문화를 침입하고 괴롭히려는 미술가와 디자이너의 태도를 말한다. 키치가 낳는 표면적이고 손쉬운 효과는 소비자를 배반하는 일이기도 했다. 키치는 매우 가볍게 이루어지는 일이라 결국 소비자를 만족시키지 못했기 때문이다.

키치라는 말은 독일어권의 나라들, 특히 19세기 말에서 20세기 초에 빈에서 처음 사용되었다. 1909년이라는 이른 시기에 '악취미 박물관 Museum of Bad Taste'이라는 것이 만들어지기도 했다. 이 박물관은 구스타프 파조렉Gustav Pazaurek이 슈투트가르트 산업박물관 안에 만든 것이었다. 키치는 1924년 프리츠 카르펜 Fritz Karpfen이 쓴 책의 제목으로도 사용되었지만 가장 중요한 용례는 1969년 질로 도르플레스 Gillo Dorfles가 엮은 선집의 제목으로 사용된 것이었다.

포스트-모더니즘Post-Modernism이 유행하면서 키치는 모던디자인 운동Modern Movement에 반대되는 대중 취향의 선정적 표현 방식으로 일부 사람들에게 환영받았다. 저명한 미국 비평가 제임스 마스턴 피치 James Marston Fitch는 포스트모더니즘의 지도자 격인 마이클 그레이브스Michael Graves의 작업을 못마땅하게 여겨 좋지 않게 비평했다. 비평가 피터 도머Peter Dormer가 말했듯이 "키치란 근본적으로 구매자들을 속이는 짓이다. …… 한번 쳐다보는 것 외에는 쓸모없고 오래 살아남지도 못할 것이다. 왜냐하면 잠깐 사이에 키치가 전달하려는 것을 들켜버리고 말기 때문이다".

Bibliography Clement Greenberg, <Art and Culture>, Beacon Press, Boston, 1961/ Gillo Dorfles, <Kitsch>, Thames & Hudson, London, 1969/ Gustav Pazaurek, <Guter und Schlechter Geschmack im Kunstgewerbe>, Deutsche Verlags-Anstalt, Stuttgart & Berlin, 1912/ <Taste>, exhibition catalogue, The Boilerhouse Project, Victoria and Albert Museum, London, 1983/ Celeste Olalquiaga, <The Artificial Kingdom-A Treasury of the Kitsch Experience>, Bloomsbury, London, 1998.

Poul Kjaerholm 포울 크야에르홀름 1929~1980

포울 크야에르홀름은 코펜하겐 응용미술학교Kunsthandvaerkskolen 에서 공부한 후 가구 디자이너가 되었다. 순수하고 우아한 미니멀리즘 형태에 대나무 줄기, 아프리카 염소 가죽, 스테인리스와 같은 재료를 사용하여 다양한 텍스처가 서로 대비를 이루면서 엄격하게 형태를 보완하는 것의 그의 디자인에 담긴 특징이다. 크야에르홀름의 대표작은 E. 콜크 리스텐센Kold Christensen사가 생산한 '뒤로 젖혀진 긴 의자chaise-longue'다. 이 의자는 '휴식의 도형a diagram of relaxation'으로 흔히 알려졌다. 이외에 중요한 작업으로 대리석 재질의 커피 테이블이 있다.

Kaare Klint 코레 클린트 1888~1954

코레 클린트는 어느 누구보다도 덴마크 모던 가구의 전통을 만드는 데 공헌한 인물이다. 클린트는 자신의 스타일이 기능주의Functionalism와 별 상관 없다고 생각했고 바우하우스Bauhaus의 교육이 지나치게 편협하다고 평가했다. 그러나 그의 디자인에는 스타일의 자의식적 표현보다 표준화, 모듈 구조, 실제적 필요와 같은 요소들이 더 깊이 연관되어 있다. 또한 그는 일찍부터 인체 측정학을 심도 있게 연구한 가구 디자이너들 중 한 명이다. 클린트는 유명한 18세기 영국 가구 제작자에게서 탁월한 안목을 배웠고, 한편으로 영국 대저택의 하인용 가구들이 지닌 소박함에도 매력을 느꼈다. 뿐만 아니라 도색하지 않은 나무, 염색하지 않은 가죽과 천을 사용함으로써 덴마크 디자인의 표현 형식을 더 넓게 확장시켰다.

클린트의 주요 디자인 작업은 주로 1930년대에 이루어졌다. 오랫동안 기능적으로만 사용되어온 이름 없는 두 가지 의자, 즉 '사파리Safari' 의자와 '덱Deck' 의자를 재디자인한 것이 그 첫 사례였다. 분해 조립이 가능한 그의 '사파리' 의자는 물감을 먹인 물푸레나무, 가죽, 황동을 재료로 사용했고 1933년 가구 제작사인 루드 라스무센Rud. Rasmussen(루돌프 라스무센 Rudolph Rasmussen이 1869년 설립-역주)에 의해 제작되었다.

Bibliography Erik Zahle, <Scandinavian Domestic Design>, Methuen, London, 1963/ C. & P. Fiell, <Scandinavian Design>, Taschen, Cologne, 2002.

1: 에드워드 맥나이트 코퍼의 셸 석유 회사Shell Petroleum를 위한 포스터, 1933년. 1930년대 셸 석유회사는 디자이너들에게 좋은 후원자였다. 셸은 1932년 책 베딩턴Jack Beddington 주도로 브리티시 석유회사BP와 함께 합동 홍보 활동을 펼쳤다. 그 일환으로 베딩턴은 시인 존 베처먼John Betjeman에게 셸 안내서를 써달라고 의뢰했다. 셸은 프랭크 픽의 런던 운송회사가 했던 일을 민간 기업 차원에서 행한 것이었다.

2: 토르트 본체Tord Boontje의 2006년작 '다른 면The Other Side' 도자기와 2004년작 '한여름의 빛 Midsummer Light' 조명등. 키치는 예술에서 노여움이 떠나고 난 뒤 남은 시체다.

3: 포울 크야에르홀름, '함몬Hammond' 의자, 1965년. 단조鍛造된 강철의 높은 강도 덕분에 크야에르홀름은 아주 앙상한 골격의 의자를 만들 수 있었다.

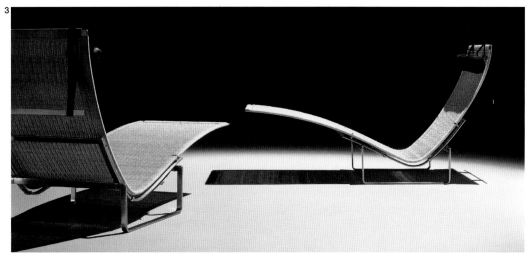

Hans Knoll 한스 놀 1914~1955

한스 놀은 슈투트가르트에서 가구 제작자의 아들로 태어났으며 스위스와 영국에서 교육을 받았다. 놀은 원래 영국에서 회사를 설립하려 했지만 당시 영국의 가구 시장은 모던 디자인이 도입되지 않은 상태였다. 게다가 그의 사촌 윌리 놀Willi Knoll이 이미 스스로 고안한 용수철 의자로 사업을 시작한 상황이었다. 윌리 놀은 동업자 톰 파커Tom Parker와 함께 파커-놀Parker-Knoll이라는 회사를 만들어 사라사 면chintz과 플러시plush 천을 사용한 영국 중산계급 취향의 용수철 가구를 제작해 판매했다.

한스 놀은 1937년 미국으로 건너가 뉴욕에 한스 G. 놀 가구회사Hans G. Knoll Furniture Company를 설립했다. 그러다가 1946년 그의 두 번째 부인인 플로렌스 슈스트Florence Schust와 함께 놀사Knoll Associates를 창립했다. 슈스트는 크랜브룩 아카데미Cranbrook Academy 출신이었고 에로 사리넨Eero Saarinen의 친구이기도 했다. 놀의 아이디어는 가구에 디자이너의 이름을 붙여 홍보하고 대신 디자이너에게 판매된 가구의 인세를 지불하는 것이었다. 이는 유럽의 디자인과 미국식 사업 감각을 독특하게 조화시킨 마케팅 방식이었다. 이를 통해

그는 좋은 기회를 잡았다. 놀사는 매디슨 가에 있는 매장을 통해 미국 전체에 모던 가구를 공급했고, 제2차 세계대전 후 25년 동안 미국의 주요 빌딩들은 놀사의 가구로 채워졌다. 사업가이자 제조업자로서 놀은 덴마크 디자인을 미국에 소개했고 마르셀 브로이어Marcel Breuer와 미스 반 데어 로에Mies van der Rohe를 유명인사로 만들었다. 또 이사무 노구치Isamu Noguchi를 바우하우스Bauhaus 급으로 격상시켰다. 놀사는 브로이어의 가족들이 브로이어 가구를 생산하도록 허락한 유일한 회사다.

1955년 쿠바의 아바나Havana에서 놀이 자동차 사고로 사망한 이후 그의 아내 플로렌스 놀이 회사를 계속 운영했다. 그녀는 이후에도 다른 뛰어난 디자이너들과 협업하며 디자인의 높은 질을 유지하려고 노력했다. 놀사의 제품은 비평가들 사이에서 계속 호평을 받았지만 상업적으로 단 한 번도 성공한 적이 없었다. 1968년 회사는 아트 메탈Art Metal사에 인수되었고 1977년에 제너럴 펠트General Felt사에게 팔렸다.

Bibliography Eric Larrabee & Massimo Vignelli, <Knoll Design>, Abrams, New York, 1981.

Mogens Koch 모겐스 코크 1898~1992

덴마크 가구 디자이너 모겐스 코크는 디자인의 고전이 된 두 가지 작업으로 잘 알려져 있다. 그 첫 번째는 1928년에 디자인하여 1932년 루드 라스무센Rud. Rasmussen(루돌프 라스무센Rudolp Rasmussen이 1869년에 설립한 가구 제작사-역주)에 의해 생산된 다단식 책장이다. 이 책장은 얇은 칸막이, 단단한 나무, 딱 떨어지는 격자 간격, 장식의 배제가 특징이며 순수성과 경제성 모두를 만족시킨다. 두 번째는 너도밤나무와 캔버스 천을 사용해서 만든 1932년작 'MK' 의자다. 펴서 고정시키는 이 의자는 이전의 '작전용' 의자나 '영화감독용' 의자를 보다 세련되게 재디자인한 것이었다. 그의 스승 코레 클린트Kaare Klint처럼 코크도 자연재료를 사용해 전통적인 의자 형태에 새 생명을 불어넣었다. 그는 덴마크 디자인의 발전에 크게 공헌했다.

1

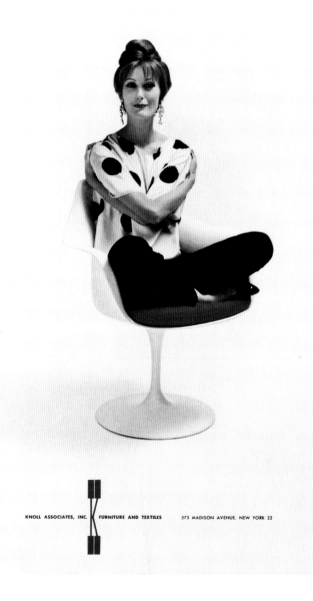

KNOLL ASSOCIATES, INC. FURNITURE AND TEXTILES 575 MADISON AVENUE. NEW YORK 22

MAY WE SEND YOU AN ILLUSTRATED BROCHURE?

Pierre Koenig 피에르 쾨니그 1925~2004

피에르 쾨니그는 산업 디자이너라기보다 건축가였다. 하지만 그가 디자인한 건물에는 산업적 구성 요소들이 많이 사용되었다. 그의 건축물들은 소비주의, 스타일, 디자인을 통해 더욱 완벽해진 아메리칸 드림의 더할 나위 없는 상징물이었다. 쾨니그는 샌프란시스코에서 태어나 유타 대학University of Utah 공대를 졸업했다. 〈미술과 건축Arts and Architecture〉지의 발행인이었던 존 엔텐자John Entenza는 그의 재능을 단번에 알아봤다. 엔텐자는 자신의 땅에 36채의 '시범주택'을 짓는 프로젝트를 기획했는데, 이는 적당한 건축비로 우수한 디자인을 생산하는 실험이었으며 전후 취향에 막대한 영향을 끼쳤다. 당시 캘리포니아판 산업 건축은 엄격한 간소함existenzminimum을 보여주기보다는 정신나간 듯 호화스러웠고, 특히 쾨니그의 경우는 더욱 심했다.

엔텐자의 의뢰를 받은 디자이너와 건축가로는, 찰스 임스Charles Eames와 그의 아내 레이 임스Ray Eames, 리처드 뉴트라Richard Neutra, 크레이그 엘우드Craig Ellwood 등이 있었고 쾨니그는 36채 중 두 채를 맡아 1959년에 제21번, 1960년에 제22번 주택을 디자인했다. 그의 기본적인 건축 개념은 미스 반 데어 로에Mies van der Rohe 의 기하학과 철골 구조의 표현적인 사용(캔틸레버식의 대담한 사용)에 기반을 두었지만 쾨니그는 이러한 요소들을 고급스러운 스타일로 전환시켰다. 노먼 자페Norman Jaffe가 뉴욕 롱아일랜드의 햄프턴Hamapton 에 지은 건물도 쾨니그와 비슷한 소비주의 모더니즘 스타일로 명성을 얻었지만, 그의 디자인은 산업적 요소를 매혹적으로 보여준다기보다는 석재를 이용한 낭만적분위기를 발산했다.

시범주택 제21번은 할리우드 힐Hollywood Hills에 위치한 베일리 하우스Bailey House이며 제22번은 같은 지역의 선셋대로Sunset Boulevard 너머에 있는 스톨 하우스Stahl House다. 둘 다 잡지 화보 또는 영화 배경으로 자주 등장한 덕분에 국제적인 주목을 받았다. 노먼 포스터Norman Foster는 이 '영웅적인' 스톨 하우스가 "20세기 후반의 모든 건축 정신을 다 보여주고 있다"고 평했다.

Bibliography <Blueprints for Modern Living>, exhibition catalogue, Museum of Contemporary Art, Los Angeles, 1989/ James Steel and David Jenkins, <Pierre Koenig>, Phaidon, London, 1998/ Gloria Koenig, <Koenig LA-Stories of LA's Most Memorable Buildings>, Balcons Press, Los Angeles, 2000.

1: 놀사를 위해 에로 사리넨이 디자인한 '튤립Tulip' 의자의 광고, 1957년경.

2: 로스앤젤레스에서 피에르 쾨니그는 롱아일랜드에서의 노먼 자페처럼 모더니즘을 멋지고 호화로우며 극적으로 아름다운 결정체로 바꿔놓았다.

할리우드 힐의 '스톨 하우스'는 1960년에 완공된 후 수없이 많은 건축 잡지에 실렸고, 모던한 것이 어떤 것인지를 보여주는 상징물이 되었다. 이 집이 로버트 드 니로 Robert de Niro의 영화 〈히트Heat〉를 비롯한 여러 영화에 등장하자 그 영향력은 더욱 커졌다.

Erwin Komenda 에르빈 코멘다 1904~1966

에르빈 코멘다는 페르디난트 포르셰Ferdinand Porsche를 위해 일했던 차체 제작 기술자였고, 원조 폭스바겐Volkswagen과 1946년의 '포르셰 356' 모델에서부터 1963년의 '901' 모델에 이르는 자동차들의 외형을 디자인한 인물이다. '포르셰 901'은 저작권 문제로 '포르셰 911'이란 이름으로 출시되었다.

코멘다는 다임러-벤츠Daimler-Benz에서 차체 개발 수석 디자이너로 일하다 포르셰의 슈투트가르트 지사에 합류했다. 포르셰에서 그가 맡은 첫 프로젝트는 경주용 차량인 '아우토-우니온Auto-Union'의 차체를 디자인하는 것이었다. 코멘다의 폭스바겐 디자인은 당시의 자동차 디자인에 관한 개념들을 완벽하게 통합한 것으로 첨단의 공기역학적 형태와 세련된 외형을 잘 결합한 결과물이었다. 폭스바겐의 차체에는 용접 이음새가 없었는데 납땜을 이용해 차체의 강판들을 유기적으로 이어 붙였다. 코멘다의 공기역학 스타일은 1930년대 유선형 스타일을 연상시킨다. 하지만 코멘다는 자동차를 스타일링styling한다는 개념을 결코 받아들이지 않았을 것이다. 그에게 자동차 디자인은 공학의 문제였다. 코멘다가 디자인한 폭스바겐은 본래의 형태와 특성을 고스란히 간직한 채 50년 넘게 유럽에서 계속 생산되었다.

Bibliography Ferry Porsche & John Bentley, <We At Porsche>, Haynes, Yeovil, 1976; Doubleday, New York, 1976/ Karl E. Ludvigsen, <Porsche-Excellence Was Expected>, E. P. Dutton, New York, 1977.

코멘다가 디자인한 폭스바겐은 그 형태와 본질적 특성을 고스란히 간직한 채 50년 넘게 유럽에서 계속 생산되었다.

Kosta 코스타

스웨덴의 유리 제품 회사 코스타는 1742년 스말란드Smaland에서 설립되었고 이웃 유리 공장들과 합병을 거쳐 1976년 코스타 보다Korta Boda로 거듭났다. 모니카 박스트룀Monica Backström과 베르틸 발리엔Bertil Vallien을 비롯한 코스타의 디자이너들은 자연과 신비로울 만큼 가까운 관계를 맺고 있었고 그것을 유기적 형태로 뛰어나게 표현해냈다.

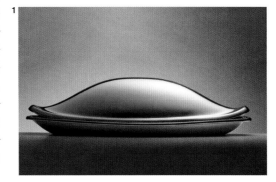

Henning Koppel 헤닝 코펠 1918~1981

덴마크 디자이너 헤닝 코펠은 조각적이면서도 희미한 형태의 은기와 유리 제품을 디자인했다. 그는 1945년 이후 긴 세월을 코펜하겐의 게오르그 옌센George Jensen사에서 일하다가 1971년에 오레포르스Orrefors사의 일을 하는 프리랜서로 독립했다. 코펠은 유기적 형태를 다루는 데 매우 뛰어났지만 유기적 생명체를 그대로 재현하는 방식에 의지한 것은 절대 아니었다. 1954년 그가 옌센을 위해 디자인한 생선 접시는 물고기를 담아야 한다는 것을 암시할 뿐 실제 물고기의 형상을 모사한 것은 아니었다. 그것이 은기건 유리건 스테인리스건 간에 코펠의 디자인은 세련되면서도 민주적인 1950년대 스칸디나비아 실내장식의 분위기를 자아낸다.

Bibliography David Revere McFadden, <Scandinavian Modern Design 1880-1980>, Abrams, New York, 1982.

1: 헤닝 코펠의 은제 생선 접시, 1954년. 데니시 모던의 고상한 형식주의는 대개 자연으로부터 영감을 얻은 결과였다.
2: 에르빈 코멘다는 'Ur-폭스바겐'과 1948년형 '포르셰 356'을 디자인했다. '포르셰 356'에 장착된 1131cc 엔진은 35마력의 힘을 냈다.

Friso Kramer 프리소 크라메르 1922~

네덜란드의 가구 디자이너 프리소 크라메르는 네덜란드 암스테르담에서 전기공학을 공부한 공학도였다. 그러나 1962년 토털 디자인Total Design을 설립한 이후 창의적인 디자인을 다루는 인물이 되었다.

Yrjö Kukkapuro 유리외 쿠카푸로 1933~

유리외 쿠카푸로는 핀란드의 농촌에서 태어났고 핀란드 헬싱키에서 산업 디자인을 공부했다. 1959년에 회사를 세운 그는 주로 하이미 오위Haimi Oy사를 위해 디자인했다. 그의 1965년작 '카루셀리Karuselli 412'의 자는 1960년대를 대표하는 고전이 되었다. 이 의자는 강화 유리섬유로 만든 구조 틀에 얇게 솜을 넣은 가죽을 입힌 것으로 유기적 형태의 구조 틀과 받침대는 회전과 흔들림이 가능해서 사용자가 몸을 움직이지 않고 자세를 바꿀 수 있다. 또한 이 의자는 매우 인상적인 미적 우수성과 기능성을 지니고 있다. 쿠카푸로는 헬싱키응용미술대학의 학장이 되었다.

Shiro Kuramata 시로 쿠라마타 1934~1991

시로 쿠라마타는 도쿄에서 태어났고 목공 일을 배운 후 데이코쿠키자이Teikokukizai 가구 공장에 들어갔다. 그 후 산-아이San-Ai를 비롯한 주요 백화점의 실내 디자인 부서에서 일하다가 1965년에 쿠라마타 디자인사무소를 설립했다.

마르셀 뒤샹Marcel Duchamp의 지적 허무주의에 영향을 받은 쿠라마타는 서구의 모더니즘Modernism과 일본 전통의 엄숙한 취향을 혼합한 매우 세련된 가구들을 디자인했다. 쿠라마타는 댄 플래빈Dan Flavin, 도널드 저드Donald Judd와 동시대인이면서 그들의 숭배자였다. 그의 디자인은 '순수미술'과 '응용미술'을 구분하지 않는 일본의 전통을 현대적으로 입증한다. 그가 디자인한 이세이 미야케Issey Miyake와 세이부Seibu 백화점 매장의 인테리어는 1970년대와 1980년대에 일본이 디자인의 선두주자 자리에 오르는 데에 크게 일조했다. 그는 또한 이시마루Ishimaru와 아오시마Aoshima사를 위한 가구들도 디자인했다. 그러나 그의 디자인중 가장 유명한 것은 후지코Fujiko사를 위해 디자인한 'S'자 모양의 찬장이 포함된 '비정형 가구Furniture in Irregular Forms'(1970)와 모야 유리 상점Mhoya Glass Shop을 위해 디자인한 '유리 안락의자'(1976)다. 그는 1981년 이탈리아의 급진적 디자인 그룹 멤피스Memphis에 잠시 합류했으며 에토레 소트사스Ettore Sottsass를 '대가'로 모셨다. 유명한 미니멀리즘 건축가인 존 포선John Pawson은 1968년 〈도무스Domus〉지에서 쿠라마타를 발견하고 일본으로 가서 1970년대에 그와 함께 공부했다.

Bibliography <Shiro Kuramata>, exhibition catalogue, Hara Museum of Contemporary Art, Tokyo, 1996.

3: 시로 쿠라마타가 디자인한 옷장, 1970년경. 쿠라마타는 일본의 독립 디자이너들 중에서도 유래하고 특이했던 인물이었다. 동서양양쪽의 영향을 모두 받은 쿠라마타의 가구는 그만의 독특한 멋을 지니고 있다.

4: 유리외 쿠카푸로가 디자인하고 하이미 오위사가 생산한 '카루셀리 412' 의자, 1965년. '카루셀리' 의자는 많은 노력을 기울여 얻은 기술적 구조, 현대적 재료들의 절묘한 혼합 그리고 구식이 된 형식주의 등을 모두 압축한 우아함을 보여주었다.

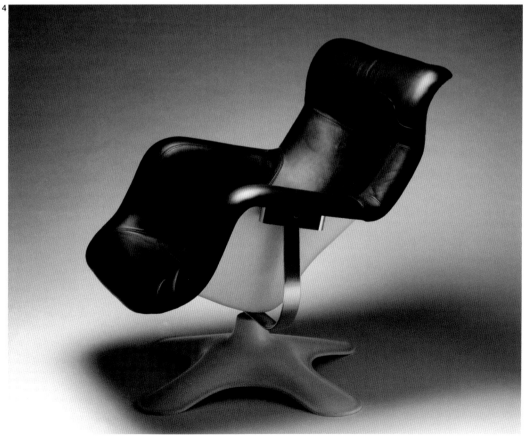

Karl Lagerfeld 칼 라거펠트 1938~

패션 디자이너 칼 라거펠트는 독일에서 태어나 14세 때에 프랑스로 이주했으나 마음의 고향은 늘 이탈리아였다. 라거펠트의 이러한 국제성은 그의 디자인에 그대로 반영되어 있다. 20년 전부터 프랑스 의류회사 클로에 Chloé 수석 디자이너로 일했으나 이미 1965년부터 이탈리아 회사인 펜디Fendi를 위해 의류, 신발, 모피, 향수 등을 디자인해왔다. 1983년 샤넬Chanel의 수석 디자이너가 된 라거펠트는 샤넬의 전통에 부합하는 세련되고 매력적인 디자인을 보다 공격적이고 혁신적 것으로 발전시켰다. 일찍부터 멤피스Memphis의 후원자였던 라거펠트는 유럽 패션계의 정점에 서 있다.

René Lalique 르네 라리크 1860~1945

르네 라리크는 유리 공예가이자 장신구 작가로 아르 누보Art Nouveau 양식의 대표 주자다. 작업 초기에는 주로 장신구를 만들었다. 빅토리아 시대 상류 문화나 제국주의 스타일에 대한 반발로 그는 장신구에 준보석을 많이 사용했으며 시든 식물과 여인의 부드러운 나신 같은 아르 누보적인 요소를 많이 도입했다. 그의 유리 작업 또한 전형적인 아르 누보 스타일이었다. 한편 자동차의 엠블럼을 디자인하기도 했던 라리크는 1909년에는 콩베-라-빌Combe-la-Ville에 그리고 1921년에는 윈겐-쉬르-모더Wingen-sur-Moder에 작은 공장을 세웠다.

1

Lambretta 람브레타

'람브레타'는 코라디노 다스카니오Corradino d'Ascanio의 '베스파 Vespa'와 더불어 가장 인기 있는 이탈리아 스쿠터였다. 스쿠터는 대중성을 목표로 이탈리아 산업체들이 탄생시킨 운송 수단이었다. 에토레소트사스Ettore Sottsass는 전후 이탈리아 재건기riconstruzione를 추억하면서 스쿠터를 새로운 이탈리아 산업민주주의의 상징물로 떠올렸다. '베스파'보다 훨씬 더 실용적인 '람브레타'는 1947년에 첫선을 보였다. 초창기의 '람브레타'는 내부 구조가 노출되어 있었으나 곧 '베스파'를 따라 둥근 껍데기로 내부 구조를 감쌌다. '람브레타'는 체사레 팔라비치노 Cesare Pallavicino와 피에르루이지 토레Pierluigi Torre가 디자인했고 이노센티Innocenti사가 만들었다.

Bibliography Centrokappa(ed.), <Il Design Italiano Deglianni '50>, Editoriale Domus, Milan, 1980.

Allen Lane 앨런 레인 1902~1970

앨런 레인은 펭귄 출판사Penguin Books의 창업자다. 보들리 헤드 Boadly Head 출판사의 경영 책임자였던 레인은 인기작가 애거사 크리스티Agatha Christie를 방문하기 위해 자주 오가던 엑서터Exeter 역에 값싼 읽을거리가 없어서 짜증이 났다. 그래서 열 개피짜리 담배 한 갑 가격의 새로운 시리즈 도서를 만들자고 회사에 제안했지만 보들리 헤드 출판사는 레인의 제안을 말도 안 된다며 거부했고, 레인은 회사를 그만두고 펭귄 출판사를 설립했다. 그러나 펭귄의 페이퍼백(염가보급판) 책들은 출퇴근하는 영국인들의 행동 양식을 송두리째 바꿔놓았고, 영국과 유럽에서 활동하던 최고의 타이포그래퍼와 그래픽 디자이너들에게 거대한 화폭이 되어주었다. 레인은 재판再版 전문인 독일의 알바트로스 Albatross 출판사로부터 크게 영향을 받았는데 알바트로스는 1842년에 설립된 라이프치히의 타우니츠 베를라크Taunitz Verlag 출판사의 영향을 받아 세워진 회사였다.

Bibliography Phil Baines, <Penguin by Design: A Cover Story 1935-2005>, Allen Lane, London, 2005.

Anatole Lapine 아나톨 라핀 1930~

라트비아에서 태어나 미국으로 이주한 아나톨 라핀은 너대니얼 웨스트 Nathaniel West가 말한 대로 표현하면 '사회 대학University of Hard Knocks'을 나왔다. (정규대학이 아니라 사회에서 현실에 부딪혀가며 배웠다는 의미—역주) 그는 할리 얼Harley Earl 이 이끄는 제너럴 모터스 General Motors사의 디자인팀에 합류했다가 1965년에 제너럴 모터스의 독일 자회사인 아담 오펠Adam Opel사에서 일하기 위해 독일로 갔다. 오펠에서의 임무는 브랜드 특성을 구축하는 것이었다. 1960~1970년대 오펠의 성장은 라핀의 깔끔하면서도 대담한 디자인 덕분에 가능했다고 해도 과언이 아니다. 라핀은 1969년 오펠을 떠나 포르셰Porsche로 옮겨가 슈투트가르트 외곽의 바이자흐Weissach에 위치한 연구소의 디자인 스튜디오 책임자가 되었다. 포르셰가 더 폭넓은 시장을 공략하는 정책을 추진하는 동안 라핀은 포르셰의 브랜드 특성을 유지하는 임무를 수행했다. 그는 '포르셰928'을 디자인했다.

1: 칼라거펠트, 1984년.
2: 르네 라리크의 '잠자리 여인Drag onfly Woman' 브로치, 1897년경.
3: '람브레타' 스쿠터, 1957년.

'람브레타'는 대중성을 목표로 하여 이탈리아 산업계가
탄생시킨 운송 수단 중 하나였다.

Jack Lenor Larsen 잭 레노 라슨 1927~

미국의 텍스타일 디자이너 잭 레노 라슨은 전기 직조기와 인조섬유가 전문 분야였으며 민속 방염날염 기술을 보태어 호화로운 대중 소비물품을 만들었다. 그는 크랜브룩 아카데미Cranbrook Academy에서 공부한 후 1952년에 뉴욕에 스튜디오를 냈다. 그의 첫 주요 작업은 파크 애버뉴Park Avenue에 위치한 레버 하우스Lever House에 사용될 직물을 디자인하는 것이었다. 유리로 둘러싸인 고층빌딩인 레버 하우스는 스키드모어Skidmore, 오윙스Owings, 메릴Merrill이 디자인한 것으로 미국의 모던디자인운동Modern Movement을 대표하는 건물이었다. 이 건물의 실내는 폴 골드버거Paul Goldberger의 말을 빌리면 "눈부신 새로운 세계처럼 보여야만" 했다. 1952년 이 눈부신 세계를 만든 이래 라슨은 팬암Pan-Am과 브래니프Braniff를 비롯한 여러 항공사들을 위한 직물을 디자인했고, 1981년에는 카시나Cassina사를 위한 가구용 직물 컬렉션을 만들었다. 그러나 그는 큰 건물을 위한 작업에 가장 뛰어났다. 그의 후기 대표 작업으로는 1974년 시카고 시어스 타워Sears Tower 안에 있는 시어스 은행Sears Bank을 위한 실크 재질의 퀼트 현수막이 있다.

라슨은 전 세계에서 직물을 사들였고 아프리카, 아이티, 베트남에도 공방을 운영했다. 직물 수집에 집착한 그는 다음과 같이 말했다. "우리는 혁명 당원으로서 현대 사회를 위한 새롭고 용감한 디자인들을 만들어내는 일에 착수했다. 오늘날 우리의 임무는 대량생산의 폐해를 완화시키는 장치로서 높은 품격을 가진 훌륭한 전통을 지속해가는 것이다."

Bibliography Jack Lenor Larsen & Mildred Constantine, <The Art Fabric>, New York, 1981.

Carl Larsson 칼 라르손 1853~1919

라르손은 화가이자 삽화가였으나 그보다는 스웨덴의 가구 디자인과 실내장식의 발달을 이끈 인물로 더 유명하다. 자기 작품의 끊임없는 복제와 스스로 장식한 순드보른Sundborn의 집을 통해서 그는 자신의 업적을 완성했다. 매끄러운 나무 바닥, 그의 아내 카린 베르구Karin Bergoo가 짠 직물, 약간의 소아성애병적인 느낌까지……. 그의 작품 요소들은 스웨덴의 이상적인 가정 이미지를 지나치게 감상적으로 구축했다. 그것은 평범하면서도 편안한, 햇살이 가득한 듯한 이미지였다. 그의 미적 감각은 크게 두 가지 영향을 받은 것이었다. 하나는 파리 외곽 그레-슈르-루앙Grez-sur-Loing의 예술인 마을에 살면서 배운 공산 사회의 방식들이었고, 다른 하나는 괴테보리 아카데미Goeteborg Academy에서 학생들을 가르치면서 그가 적용한 일본 그래픽 작풍作風이었다. 그는 1917년 자서전을 집필했으나 사후 12년이 지난 1931년에야 출판되었다. 그는 "꽃과 아이들…… 외에 다른 것들은 결코 그리지않겠다"고 말했다.

Bernard Leach 버나드 리치 1887~1979

영국에서 가장 유명한 도예가인 버나드 리치는 홍콩에서 태어나 일찍이 중국과 한국 미술을 공부했다. 그의 동양에 대한 관심은 후기 작업의 바탕이 되었다. 1909년 일본으로 유학을 갔다가 1920년 영국으로 돌아온 그는 콘월Cornwall의 세인트 아이브스St. Ives에 위치한 예술인 마을에 도예 공방을 세웠다. 리치는 일본처럼 도자기를 예술 작품이 아닌 그릇으로 정립시키고자 했다. 그의 장인정신에 대한 찬미는 높은 수준의 진정한 일상을 확립하려 했던 다른 영국 작가들의 노력과 나란히 진행되었다. 리치의 작업은 항상 실질적인 특색을 지니고 있었다.

오늘날 수공예에 매력을 느끼는 이들은 순수하다기보다 대부분 자의식이 강한 사람들이 많다. 그런 점에서 볼 때 리치는 영국 공예부흥운동Crafts Revival의 영웅이었다. 공예부흥운동이라는 문화적 현상은 미국과 스칸디나비아에서도 벌어졌는데 이로 인해 수많은 이질적전통들이 하나로 통합되었다. 산업혁명 이전의 생산 방식으로 돌아가는 것이 현대의 사회적·경제적 폐해를 바로잡을 수 있는 유일한 방법이라는 것이 공예부흥운동의 핵심이었다. 그러나 이 운동의 보다 긍정적인 측면은 운동가들이 사물의 질과 개성에 중점을 두었다는 사실이다.

영국 공예부흥운동의 매개 역할을 한 것이 1971년에 설립된 공예자문위원회Crafts Advisory Committee였는데 이를 바탕으로 1975년 공예진흥원Crafts Council이 설립되었다. 공예진흥원은 예술가 및 공예가들의 입장에서 논제를 발전시켜왔지만 그 영역을 장인 공예로까지 확대하라는 압력이 커지자 공예진흥원장이었던 빅터 마그리Victor Margrie는 1984년 초반에 사임을 발표하고 자신의 도예 작업으로 복귀했다. 영국의 예술가 및 공예가들은 여러 전통 재료를 다루는 편이나 미국의 경우 주로 유리, 나무, 철작업을 활용하는 새로운 공예 미학이 나타났다.

Bibliography Bernard Leach, <A Potter's Book>, Faber & Faber, London, 1940/ <Transatlantic Arts>, Levittown, New York, 1965/ Howard Becker, 'Arts and Crafts', <American Journal of Sociology>, January 1978, pp. 862-88.

1: 버나드 리치, 야나기Yanagi, 하마다 Hamada, 소토Soto(다도茶道 선생), 일본 토야마Toyama, 1960년경.

2: 르 코르뷔지에라는 예명은 '예술가의 이름'이라기보다, 오히려 과거와의 전쟁에 나선 '투사의 이름'으로 선택된 것이었다.

3: 위니테 다비타시옹Unite d'Habitation(주거 유니트), 마르세유Marseilles, 1946~1952년. 르 코르뷔지에의 최고 걸작인 이 건물은 공원에 지주支柱를 박아 만든 완전한 콘크리트 도시다. 337세대의 이 아파트 건물은 현재 공인받은 역사 기념물이 되었다.

4: 법원청사, 인도 펀자브Punjab 지방의 찬디가르, 1956년. (인도 북서부의 관문인 찬디가르는 르 코르뷔지에의 설계를 기반으로 건설된 계획도시다-역주)

5: '매우 편한 의자Siege Grand', 1928년. 르 코르뷔지에는 당시 유행하던 철제 파이프를 사용하면서 프랑스적전통이 엿보이는 속을 가득 채운 가죽 부분으로 철제 파이프의 느낌을 보완했다. 의자의 골격은 토네트사의 '벤트우드' 의자에서 영감을 받은 것이었다. 카시나는 1965년 부터 줄곧 이 의자를 생산해왔다.

Le Corbusier 르 코르뷔지에 1887~1965

르 코르뷔지에는 스위스 건축가 샤를르-에두아르 잔느레Charles-Edouard Jeanneret의 예명이다. 르 코르뷔지에라는 말 자체가 무엇을 콕 집어 지칭하는 것은 아니지만 '까마귀raven'와 건축 용어인 '까치발corbel'(벽에 달아 붙인 받침대-역주)을 합한 의미를 내포한다. 하지만 그보다 더 중요한 것은 아마도 그 이름에 관한 다음과 같은 글귀일 것이다. "그 예술가의 이름nom d'artiste은 투사의 이름nom de guerre 같았다." 잔느레는 이러한 글귀를 가슴에 품고 예술이라는 전쟁터에 싸우러 나간 것이었다.

잔느레는 1887년 스위스의 시계 제조 마을인 라쇼드퐁La Chaux-de-Fonds에서 태어났다. 이 마을은 18세기에 모두 불타버려 격자형으로 다시 지은 곳이었다. 격자형 마을의 엄격한 기하학적 형태들이 이 젊은이의 창의력에 영향을 주었을 것이라 생각된다.

잔느레는 현대 건축가들 중에서 가장 번득이는 영감을 가진, 또한 가장 독창적인 디자인을 보여준 건축가였다. 그가 지닌 사고의 폭은 그가 천재임을 증명해주고 형태적 독창성은 위대한 예술가임을 입증한다.

라쇼드퐁에서 그는 샤를르 레플라트니에Charles L'Eplattenier라는 건축가에게 도제 교육을 받았으며, 그 후 독일로 여행을 가서 페터 베렌스Peter Behrens의 사무실에서 일했다. 그는 1925년 파리 박람회Paris Exhibition에서 국제적으로 알려지기 시작했다. 박람회장에 에스프리 누보L'Esprit Nouveau 전시관을 지었고, 그 안에 토네트Thonet사의 '벤트우드Bentwood' 의자와 그 자신이 디자인한 붙박이 가구들을 비치했다.

1927년 잔느레는 샤를로트 페리앙Charlotte Perriand과 함께 회사를 시작해 우아하면서도 매우 뛰어난 가구들을 생산했다. 이 가구들은 현재 카시나Cassina에 의해 다시 생산되고 있는데, 가구 하나하나마다 전통적인 호사스러움과 급진적인 모더니티가 서로 돋보이려 경쟁하는 듯하다. 그들이 만든 모든 의자, 즉 '긴 의자Chaise-longue', '매우 편한 의자Siège Grand Confort', '가로로 돌아가는 의자Basculant' 등이 1929년 파리에서 개최된 '살롱 도톤느Salon D'Automne'에 전시되었다. 잔느레와 페리앙은 함께 있을 때 디자이너로서 생애 최고의 작업들을 성취했으나 1930년대 후반 서로 헤어진 후 잔느레는 가구 디자인을 거의 하지 않았다. 한편 페리앙은 디자인 일에서 완전히 손을 떼고 기계 생산보다 민속예술에 더 많은 관심을 기울였다.

가구나 건축 디자인 외에 르 코르뷔지에의 사상이 미친 영향력 또한 매우 크다. 그는 기계와 미를 사랑했으며 사회적 유용성과 건강한 삶에 큰 관심을 기울였다. 건축가였으며 낙관적인 사상으로 가득한 사회운동가였던 그는 현대적 기술과 예술적 감성을 결합시켜 사회적 혜택이 넘쳐나는 이상적인 생활환경의 창조를 꿈꿨다. 한때 부아생Voisin 항공사에서 일한 경험과 열렬한 스포츠카 마니아였던 경험에 비추어 그는 훌륭한 기계가 아름다움을 간직한다고 믿었다. "좋은 디자인은 눈에 보이는 지성이다"라는 그의 가장 유명한 말은 흔히 앞 말이 제거된 채 인용되곤 하는데 그 앞의 문장은 다음과 같다.

"비행기는 용의주도한 선택의 산물이다. 비행기를 통해 배울 점은 문제점들을 언급하고 그것을 구체화하는 논리다. 집에 관한 문제점은 아직 언급되지 않았다. 그럼에도 주택에 적용되는 표준이라는 것이 존재한다. 기계는 그 자체에 절제의 요소가 내포되어 있으며 그렇기 때문에 선택 과정을 필요로 한다. 집은 살기 위한 기계다. ……아름다움은 보는 이가 균형 잡힌 상태일 때만 보인다."

르 코르뷔지에는 적어도 이론적으로는 잘 만들어진 일상 사물의 아름다움을 즐길 수 있는 세상을 가능하게 만들었다. 새로운 건축 시스템을 도입했을 뿐만 아니라 또 더 새롭고, 더 깨끗하고, 더 밝고, 더 나은 삶의 방식을 소개했다. 그러나 그의 생각들은 후에 자주 잘못 이해되거나 오용되곤 했다. 르 코르뷔지에는 1965년 로크브륀Roquebrune에 있는 'E-1027'이라는 이름의 에일린 그레이Eileen Gray의 집 부둣가에서 수영을 하다가 사망했다.

Bibliography Renato de Fusco, <Le Corbusier, Designer Furniture, 1929>, Barron's, Woodbury, 1977/ Le Corbusier, <L'Art Decorative d'Aujourd'hui>, Collection 'L'Esprit Nouveau', Paris, 1925/ Stanislaus von Moos, <Le Corbusier: Elemente eine Synthesis>, Hüber, Zürich, 1968/ Peter Serenyi (editor), <Le Corbusier in Perspective>, Prentice-Hall, Englewood Cliffs, New Jersey, 1975.

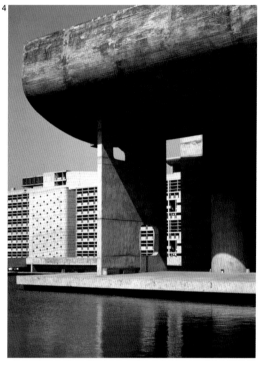

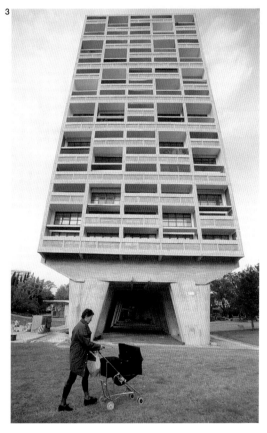

르 코르뷔지에는 건축가였으며 낙관적인 사상으로 가득한 운동가였다.

Hans Ledwinka 한스 레드빈카 <small>1878~1967</small>

한스 레드빈카가 타트라Tatra사를 위해 만든 자동차들은 동유럽이 서유럽 기술을 받아들여 입증한 사례였다. 흥미로운 점은 이들 중 뛰어난 몇몇 자동차들이 첨단 기술과 첨단 스타일을 결합시켜 모더니즘Modernism 의 정신을 잘 드러냈다는 점이다.

한스 레드빈카는 1878년 보헤미아Bohemia(현 체코의 서부-역주)에서 태어났다. 1878년은 보헤미아에 자동차가 도입되기 15년 전이었다. 그는 1897년 타트라사의 전신인 모라비아Moravia 지방의 네셀도르프 자동차 제조회사에 들어갔으며 이듬해에 회사의 첫 화물차 디자인 작업에 참여했다. 1916년 오스트리아 자동차 회사인 스테이르Steyr의 수석 디자이너로 갔다가 1921년에 다시 네셀도르프사로 복귀했는데 이때 체코슬로바키아의 자동차 생산량은 연간 3000대 정도였다. 레드빈카가 처음 디자인한 'T11' 자동차는 혁명적인 개념을 지닌 차였다. 이 차의 플랫 트윈 엔진은 플라이휠에 의해 냉각되었는데 그 성능이 일반 냉각 팬의 두 배였다. 또한 엔진과 기어 박스가 하나로 제작되었고 독립적인 서스펜션이 달려 있었다. 이 차는 1927년 '자보디Zabody 타트라'라는 이름으로 판매되었다. 그후 엔진을 차체 후면부에 탑재한 놀라운 디자인의 프로토타입 차량이 1931년에 선보였다.

그로부터 2년 후 레드빈카는 페르디난트 포르셰Ferdinand Porsche 와 나치 정권의 국민차 개발 사업NSDAP Kraft durch Freude project을 놓고 경쟁하게 되는데 이 사업은 폭스바겐Volkswagen이라는 이름으로 잘 알려져 있다. 1934년에는 '타트라 77'이 세상에 모습을 드러냈다. 이 차는 6인승으로 공기역학이 적용되었으며 3000cc 용량의 공랭식 8기통 엔진을 차체 후면부에 탑재했는데 이런 구조로는 최초의 자동차였다. 이 차를 영국에 들여온 회사는 메이페어Mayfair의 데이비스Davies가에 있던 에어스트림Airstream Ltd사였다.

이후 1936년 타트라 자동차회사의 결정판이라고 할 수 있는 'T87'이 출시되었다. 곡면 유리를 사용하지 않은 점을 제외하면 매우 급진적이면서도 부드러운 공기역학적 디자인이 차체 전반에 적용되었다. 당시 사람들은 이 자동차를 두고 대단히 편안할 뿐 아니라 엔진의 소음이 차의 후면부에서 발생하기 때문에 운전자에게는 오직 창에 부딪히는 바람 소리만 들릴 뿐이라고 평했다. 1937년에 만든 'T97'은 포르셰의 폭스바겐에 비해 기술적으로 우월했지만 이를 시기한 독일인들에 의해서 빛을 보지 못했다.

레드빈카는 1945년부터 6년간 수감 생활을 해야 했고, 1967년 뮌헨에서 사망했다. 타트라사는 1946년 공산주의자들에 의해 국유화되었다.

Bibliography V. Kresina(ed), <Sedmdesat let Vyroby Automobilu Tatrai>, Koprivicne, privately published, 1967/ R. J. F. Kieselbach, <Stromlinien Autos in Europa und USA>, Kohlhammer, Stuttgart, 1982/ <Czech Functionalism>, exhibition catalogue, Architectural Association, London, 1987.

1

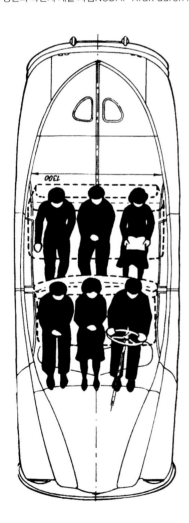

1

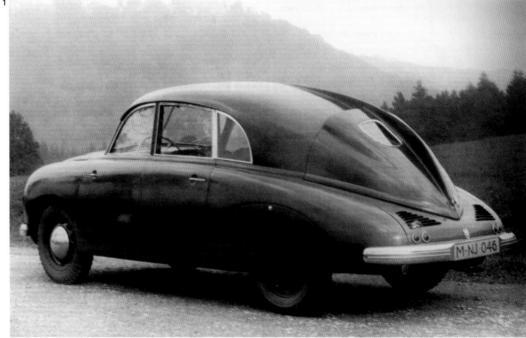

1

1934년에는 '타트라 77'이 세상에 모습을 드러냈다. 이 차는 6인승으로 공기역학이 적용되었고 3000cc 용량의 공랭식 8기통 엔진을 차체 후면부에 탑재했는데 이런 구조로는 최초의 자동차였다.

Patrick Le Quement 파트리크 르 케망 1945~

파트리크 르 케망이 파리의 르노Renault 자동차회사의 디자인 책임자로 재직하면서 이룬 업적은 앞선 디자인과 대량소비 시장 사이의 관계를 보여주는 좋은 사례다. 파스칼Pascal은 "인간은 기하학과 아름다움이라는 두 가지의 정신을 가지고 있다. 기하학이 하나의 원리로부터 다양한 결과들을 파생시킨다면 아름다움은 수많은 세부 요소들을 탄생시킨다"고 말했다. 르 케망의 도전적인, 그러나 파멸을 자초한 자동차 디자인은 파스칼의 문구에 잘 들어맞는 사례다.

르 케망은 영국 버밍엄에서 태어났으며 나치를 피해 영국으로 건너온 바우하우스Bauhaus의 금속공예가 나움 슬루츠키Naum Slutzky의 지도 아래 지역 미술학교에서 공부했다. 그는 포드Ford사와 폭스바겐Volkswagen을 거쳐 1987년 르노에 들어갔다. 르 케망은 포드에 근무할 당시 코티나Cortina의 마지막 모델을 매우 훌륭하게 디자인했다. 그는 르노에 합류하자마자 곧바로 새로운 형식의 콘셉트카에 도전했고 그 결과 1996년, 혁명적인 자동차인 '시닉Scenic'이 출시되었다. 다용도 소형 차량인 '시닉'은 완전히 새로운 범주의 자동차였다. 그가 가장 최근에 디자인한 차량 인테리어는 전체적 질량감뿐만 아니라 세부 요소까지 매우 독창적으로 구성되었음을 잘 보여준다. 르 케망은 인간공학적인 기능이나 시각적 명쾌함을 잃어버리지 않으면서도 매우 현명하게 배치된 조종 장치들을 구현해냈던 것이다.

차체 외부 디자인의 측면에서 볼 때 르 케망은 감각적 표현성을 확보하기 위해 오랜 세월 동안 중간층 시장을 지배해온 차가운 독일 형식주의를 거부했다. 하지만 그러한 대담한 도전의 결과는 명쾌하지 않았다. 우주 시대의 승합차 같았던 '아방팀Avantime'과 자동차 디자인계의 냉소적 모방주의 흐름에 용감히 맞선 '벨 사티Vel Satis' 두 모델 모두 판매가 부진했다. 그러나 이 두 모델은 뚜렷한 기하학적 형태와 의도적 불균형의 조합이 보여주는 특별한 미감 그리고 관례적 디자인의 거부를 통해 르노의 새로운 이미지 구축에 큰 도움이 되었다. 르 케망은 "즉각적인 이익을 가져다준다 해도 브랜드 이미지 구축을 하지 못하는 디자인은 실패작"이라고 말했다. 또 "사업의 최대 위험 요소는 바로 위험에 절대 도전하지 않는 것"이라고 덧붙였다.

현대 조각가 콘스탄틴 브랑쿠시Constantin Brancusi는 1929년 〈카이에 다르Cahiers d'Art〉지에 "이론은 의미가 없다. 행동하는 일이 중요하다"라고 썼다. 르 케망은 디자인을 "유혹의 매개체"라고 말했다. 그는 그 매개체를 다루는 일에 실패했다. 그렇지만 사물들이 점점 획일화되고 자동차 업체 간의 기술적인 차이가 감소하고 있는 이 시점에 그는 지루함은 답이 아니라는 사실을 증명했다.

2

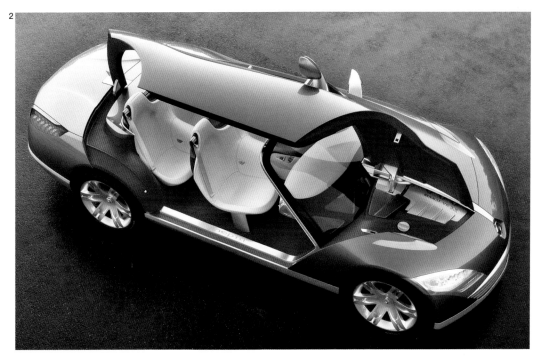

1: 한스 레드빈카가 몸담았던 타트라사는 1930년대에 가장 앞선 자동차 디자인을 보여주었지만 정치적·경제적 환경이 더 이상의 발전을 가로막았다.

2: 2006년 '넵타Nepta' 콘셉트카와 1991년의 '트윙고Twingo' 자동차. 르노 자동차회사의 패트릭 르 케망은 20세기 말과 21세기 초에 주류 자동차 산업계에서 가장 풍부한 상상력을 가진 디자이너였다. 다른 디자이너들이 그저 모양만 디자인할 때 그는 완전히 새로운 형식을 고민했다.

David Lewis 데이비드 루이스 1939~

데이비드 루이스는 런던에서 태어나 <u>센트럴 미술공예학교Central School of Arts and crafts</u>에서 공부했다. 1960년대 중반에 코펜하겐으로 간 그는 뱅 앤 올룹슨Bang & Olufsen의 디자이너인 <u>야코브 엔센Jacob Jensen</u>과 헤닝 몰덴하베르Henning Moldenhawer와 함께 일했다. 이후 자신의 작업실을 코펜하겐에 열었고, 1980년 뱅 앤 올룹슨의 수석 디자이너가 되었다.

기술적인 난잡함을 깨끗이 없애는 방식을 선호했던 루이스의 작업은 형태적 우아함, 조각적 강렬함 그리고 '역설적' 과묵함으로 특징지을 수 있다. 예컨대 광택 처리된 알루미늄은 세련된 형태적 효과를 얻기 위해 사용되었지만 동시에 주변 환경으로부터 그 색깔을 도드라지게 드러내는 효과를 노린 것이기도 했다.

Liberty 리버티

리버티는 아서 래센비 리버티Arthur Lasenby Liberty(1843~1917)가 런던에 세운 상점의 이름이다. 그는 노팅엄Nottingham에서 레이스 제조업자의 아들로 태어났으며 1862년 런던으로 가서 리젠트Regent 가의 파머 & 로저스 동양물품 도매점Farmer & Rogers' Oriental Warehouse의 지배인이 되었다. 이 상점은 당시 많은 예술가들에게 인기를 끌었다. 리버티는 지배인이 된 1862년부터 상점이 문을 닫은 1874년까지 프레더릭 레이턴Frederick Leighton, 에드워드 번-존스Edward Burne-Jones, 단테 가브리엘 로세티Dante Gabriel Rossetti, <u>윌리엄 모리스William Morris</u>, 제임스 맥닐 휘슬러James McNeill Whistler 등과 친분을 쌓았다. 동양물품점이 문을 닫자 리버티는 자신의 상점을 열었다. 사업체를 운영하면서 그는 박애주의적인 자신만의 독특한 경영 방식을 실행했다. 그의 가게는 일찍 문 닫기 운동을 실행했고 점원들의 복리에 대해 세심한 관심을 기울였다.

리버티는 대중의 취향을 이해하고 개척했던 최초의 상인 가운데 한 사람이다. 그는 동양 물건에 흥미를 느끼는 사람들이 소수의 특정 부류 예술가들만이 아님을 알았다. 자신의 상점을 열면서 품질이 뛰어나면서도 무늬와 색상이 미묘한 옷감들을 만들어 팔기 시작했다. 그런 직물 스타일은 당시에는 잘 알려지지 않은 것이었으나 리버티 자신은 동양물품점에서 늘 보아오던 것이었다. 또한 1888년부터 1889년까지 일본 여행을 하면서 그의 전문성은 더욱 강화되었다. 미술공예운동이 소비자와 만나는 통로였던 리버티 상점은 <u>모더니즘Modernism</u> 이전 시기 소비자들의 취향을 주도했다. 상점은 최근 들어 확장과 축소를 반복하다가 본래의 위치로 돌아갔다. 그리고 상품의 선택에 있어 굉장히 변덕스러운 접근법을 계속 유지하고 있다.

Lincoln Continental 링컨 컨티넨탈

케네디의 시대는 로켓의 상징물에 의존해오던 미국 자동차 산업에 새로운 자율성과 자신감을 불어넣어주었다. 시보레Chevrolet는 미적으로나 기술적으로 모두 진보된 코베어Corvair 모델을 내놓았다. 당시를 떠들썩하게 했던 코베어 교통사고로 랄프 네이더Ralph Nader를 필두로 한 소비자주의가 탄생하게 되었다. 비슷한 시기에 포드Ford사의 링컨Lincoln 부문은 ''61 컨티넨탈Continental' 자동차를 출시했다. 이 차의 디자인은 물론 완전히 독창적인 것이었으나 그중 몇 가지 특징은 컨티넨탈의 유명 고객 재키 케네디Jackie Kennedy의 필박스pillbox 모자(테 없이 납작한 여성용 모자-역주) 스타일과 상통하는 부분이 있었다. 필박스 모자는 '제트족Jet Set'이라는 용어를 만들어낸 형제 언론인 중 한 사람인 올렉 카시니Oleg Cassini가 디자인한 것이었다.

형태적 측면에서 이 차는 절묘한 균형, 장식의 과감한 배제 그리고 금속색이 그대로 드러나는 대담한 가로선 등으로 그 엄청난 크기를 잘 보완하고 있다. 반짝이는 금속색의 노출은 펜더fender(자동차에서는 바퀴를 감싸는 차체의 부분-역주)의 곡선에까지 이어지지만 이는 화려한 취향을 드러낸다기보다 오히려 조각적 자신감을 강조하는 것이었다. 또한 ''61 컨티넨탈'은 둥근 측면 유리창과 극적인 텀블홈tumblehome(위쪽이 안쪽으로 기울어진 차체나 선체의 형상-역주)을 선구적으로 채용했다. 컨티넨탈은 1961년 여름 미국 산업디자인협회US Industrial Design Institute가 주는 최우수상을 받았다.

케네디 대통령은 생의 마지막을 이 차와 함께했는데 원래 케네디가 탑승했던 링컨 컨티넨탈은 어두운 파란색이었지만 그의 암살 이후 검은색으로 칠해졌다. 유진 보디너트Eugene Bordinat, 돈 데 라로사Don De LaRossa, 엘우드 P. 잉글Elwood P. Engle, 게일리 L. 홀더먼Gayle L. Halderman, 존 나자르John Najjar, 로버트 M. 토머스Robert M. Thomas, 조지 워커George Walker가 ''61 컨티넨탈'을 디자인했다.

리버티는 대중의 취향을 이해하고 개척했던
최초의 상인 가운데 한 사람이다.

1: 데이비드 루이스, '베오랩BeoLab
4000' 스피커. 1997년에 처음 디자인된
후 2005년 다양한 색상이 덧붙여졌다.
2: 튜더Tudor 스타일의 건축 양식이
돋보이는 리버티 상점의 전면,
영국 런던, 1924년.
3: 1964년형 링컨 컨버터블.
아마도 가장 위대한 미국 자동차일 것이다.

Stig Lindberg 스티그 린드베리 1916~1982

도자기 디자이너인 스티그 린드베리는 스톡홀름에서 기술학교를 나와 파리에 있던 빌헬름 코게Wilhelm Kåge 밑에서 공부한 후 1937년 구스타브스베리Gustavsberg사에 입사했다. 그는 스톡홀름 응용미술학교 Konstfackskolan에서 강사로 일했던 기간과 이탈리아에서 보낸 짧은 시기를 제외한 1949년부터 1957년 그리고 1970년부터 1977년까지 구스타브스베리사의 미술 부문 책임자로 일했다.

그가 디자인한 첫 식기 세트는 1945년의 'LB'였고 1950년의 '세르부스 Servus'가 그 뒤를 이었다. 1955년 할싱보리Halsingborg에서 열린 H55 전시회에서 첫선을 보인 내화성 주방 기구 '테르마Terma' 모델은 린드베리와 구스타브스베리사는 물론 스웨덴의 가정용품 디자인이 지향하는 이상적 스타일을 하나로 보여주는 것이었다.

한편으로 린드베리는 스톡홀름의 일류 백화점인 노르디스카 콤파니에트Nordiska Kompaniet를 위한 텍스타일 디자인 작업도 수행했다.

Bibliography Dag Widman & Berndt Klyvare, <Stig Lindberg>, Rabén & Sjögren, Stockholm, 1962.

Lippincott & Margulies 리핀콧 & 마굴리스

J.고든 리핀콧Gordon Lippincott(1909~1998)는 기술자 수련을 받은 후 소 밀 리버 파크웨이Saw Mill River Parkway(뉴욕 주의 도로 이름—역주)에 놓인 교량 조사 작업에 참여했다. 그러다가 1946년 월터 마굴리스Walter Margulies(1914~1986)와 함께 리핀콧 & 마굴리스사를 설립했다. 그리고 1948년 프레스턴 토머스 터커Preston Thomas Tucker가 주도한 비운의 자동차 개발 프로젝트에 참여했는데 이 프로젝트는 이듬해 미국 증권거래위원회Securities and Exchange Commission가 터커를 31가지 사기 행위로 기소하면서 중단되었다.

그 후 리핀콧 & 마굴리스는 기업 이미지 통합 작업으로 사업 방향을 전환했다. '기업 이미지Corporate Identity(CI)'라는 용어 역시 그들이 창안한 것이었다. 그들은 세계화가 기업의 정설이 된 시대에 소비자가 거대 기업을 이해하는 방식을 송두리째 바꿔놓았다. 이스턴 항공 Eastern Airlines, 보그-워너Borg-Warner, 에소Esso, 크라이슬러Chrysler, 아메리칸 익스프레스American Express, 케미컬 은행 Chemical Bank, 유니로열Uniroyal, 제록스Xerox 등이 리핀콧 & 마굴리스의 고객이었다. 리핀콧은 '진부함'에 대해 뚜렷한 견해를 가지고 있었다. 그는 "오늘날 산업 디자이너들은 새 모델을 공급하기 위해 군더더기들을 재배치하는 일을 하는 상업적 예술가다. 해마다 지난 모델을 단종시키는 것은 더 나은 디자인을 위한 밑거름이 될 것이다"라고 말한 바 있다.

Ludwig Lobmeyr 루트비히 로브마이어 1829~1917

루트비히 로브마이어는 오스트리아 빈에서 전통 유리 공예 사업을 일으킨 인물이다. 그는 헤렌키엠제 궁전Schloss Herrenchiemsee의 '거울의 방Hall of Mirrors'에 설치된 36개의 샹들리에를 만드는 작업을 진행했다. 로브마이어의 회사를 이어받은 슈테판 라트Stefan Rath는 모더니즘Modernism 스타일의 제품을 생산했고, 요제프 호프만Josef Hoffmann, 아돌프 로스Adolf Loos 그리고 빈 공작연맹Wiener Werksätte 작가들의 디자인을 사용하기도 했다.

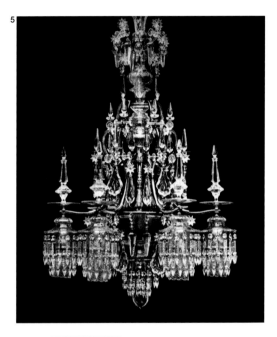
5

4: 스티그 린드베리의 웅르글라 Gnurgla 도자기, 1954년.

5: 로브마이어의 전통 유리 공예품 (사진), 1883년부터 생산된 전기식 크리스털 샹들리에에 나타나던 장식의 과잉은 요제프 호프만의 1912년작 '시리 비Serie B'의 스케치가 등장하면서 말끔히 날아가버렸다. 1914년부터 생산된 '시리 비'는 빈 공작연맹의 미의식을 소비 시장으로 가져오는 역할을 했다.

Raymond Loewy 레이먼드 로위 1893~1986

로위는 파리에서 태어나 1919년 프랑스 육군대위로 전역했다. 그는 전역 후 예술적 포부를 안고 뉴욕으로 건너갔다. 로위의 생애는 대부분이 신화화되어 있는데 그 이유 중의 하나는 그의 자서전 《괜찮다고 내버려두지 마라Never Leave Well Enough Alone》(1951)가 널리 읽힌 덕분이다. 로위는 1920년대 뉴욕에서 컨설턴트 디자이너라는 직종을 만든 세대에 속했다. 그는 허프모빌Hupmobile 자동차, 게슈테트너Gestetner 복사기, 코카콜라 자동판매기, 콜드스팟Coldspot 냉장고를 디자인한 것으로 잘 알려져 있고, 이 제품들은 20세기 중반 소비사회의 친근한 아이콘이 되었다. 노먼 벨 게디스Norman Bel Geddes, 월터 도윈 티그Walter Dorwin Teague, 헨리 드레이퍼스Henry Dreyfuss, 해럴드 반 도렌Harold van Doren과 같은 동시대의 선구자들처럼 로위의 명성은 주로 제2차 세계대전 이전의 업적에 기반을 두고 있다. 그러나 전후의 디자인 작업 중에도 스튜드베이커Studebaker사의 자동차나 럭키 스트라이크Lucky Strike 담뱃갑과 같은 유명 사례도 있다. 스튜드베이커사와의 관계는 사장이었던 폴 호프만Paul Hoffmann이 로위를 디자인 컨설턴트로 고용한 1933년에 시작되었다. 호프만은 회사에 사내 디자이너가 없다는 사실을 깨닫고 로위를 고용했다. 로위의 1947년 작 스튜드베이커 '스타라이너Starliner'는 아직 전쟁 전의 스타일에서 벗어나지 못했던 미국 시장에 유럽식 경쾌함을 소개했다. 1940년대 후반까지 '스타라이너'는 스튜드베이커사 매출의 40%를 점유하는 성과를 올렸다. 그러나 더 의미 있는 결과는 유명한 '49 포드Ford' 모델이 스타라이너의 혁신적 디자인을 차용해서 크게 성공했다는 사실이다.

로위의 업적은 당황스럽게 자기 스타일을 스스로 복제하면서 막을 내렸다. 1960년 파리 자동차쇼Salon de l'Automobile에 로위는 범퍼를 없앤 '로레이모Loraymo' 자동차를 선보였는데 브루노 사코Bruno Sacco는 그 차를 본후 "저토록 지나치게 자동차를 디자인하는 사람이 있다는 사실을 믿을 수 없을 정도다"라고 말했다. 1963년 스튜드베이커 '아반티Avanti'의 경우는 사코도 '예술 작품'으로 인정했다. 그러나 이 모델은 팜 스프링스Palm Springs에 있던 로위의 집에서 잘 알려지지 않은 동료인 톰 켈로그Tom Kellogg가 비밀리에 디자인한 것이었다.

로위는 런던에 작은 사무실이 있었고 파리에는 산업미술회사 Compagnie de l'Esthétique Industrielle라는 이름의 조금 더 큰 사무소를 운영했다. 1972년 파리 서쪽 뷔레 오르세Bures Orsay에 있는 쇼핑센터를 디자인한 적이 있기는 하지만 1978년에 이르기까지 로위는 조국 프랑스에서 거의 사업을 벌이지 않았다. 디자인 감각과 자기 홍보에 천부적인 재능을 지닌 그는 디자인된 물건을 대중적으로 공급하는 일에

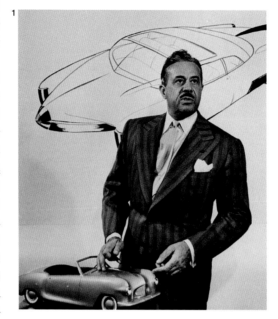

Rita's going steady

"I buy only one brand of cigarettes . . . Lucky Strike," says Rita Gam, beautiful motion-picture star. "I've smoked them steady for a year. They taste so much better than the others." Luckies taste better, first of all, because Lucky Strike means fine tobacco. Then, that tobacco is *toasted* to taste better, *It's Toasted*—the famous Lucky Strike process—brings Luckies' fine tobacco to its peak of flavor . . . tones up this light, mild, good-tasting tobacco to make it taste even better—cleaner, fresher, smoother. That's our story, pure and simple: a Lucky tastes better because it's the cigarette of fine tobacco . . . and *It's Toasted* to taste better. So, enjoy the better-tasting cigarette—Lucky Strike.

Better taste Luckies...**LUCKIES TASTE BETTER**...Cleaner, Fresher, Smoother!

큰 공헌을 했음에도, 또 〈포춘Fortune〉지에서 선정한 세계 500대 기업을 보는 듯한 그의 고객 리스트에도 불구하고 로위라는 이름은 언제나 스타일링Styling, 즉 유럽인들이 디자인의 상업화와 미국 디자인을 비난할 때 사용하는 경멸적인 느낌을 동반한다. 그렇지만 로위는 톰 울프Tom Wolfe의 말대로 "루이 부르봉 왕조의 장난꾸러기 아이bourbon Louis romp" 같았던 현대 미국 문화의 많은 상징물과 이미지들을 창출한 사람이다. 1940년대나 1950년대의 평균적 미국인이라면 로위가 유행시킨 상품들 속에서 하루를 보냈을 것이다. 시크Schick 면도기, 펩소던트Pepsodent 치약, 스튜드베이커 자동차, 럭키 스트라이크 담뱃갑, 코카콜라 자동판매기 등에 둘러싸여 지내다 칼링Carling 블랙라벨 캔맥주로 하루의 끝을 마무리하는 것이다.

한편 로위는 케네디Kennedy를 위해 대통령 전용 보잉Boeing 707 '에어포스 원Air Force One'의 색상 디자인 계획을 세웠고, 이를 계기로 나사NASA의 스카이랩Skylab 우주선 시리즈를 위한 주거 시스템 계획안을 만들기도 했다. 그러나 이는 실행되지 않았다.

언젠가 로위는 자신에 관해 이런 말을 했다. "성공과 겸손을 중재하는 일이 어렵다는 것을 알았다. 처음에는 그러려고 노력했지만 그것이 내 일의 가장 핵심적인 부분, 즉 창조의 흥분과 기쁨을 제거한다는 것을 깨달았다." 로위는 이후 스타 디자이너들이 끊임없이 모방하는 본보기가 되었다. 로위는 깊이는 얕으면서 폭은 아주 넓은 자신의 화려한 라이프스타일을 고객들에게 선보였고 고객들은 그것을 따라 했다. 특히 그에 대한 수고비를 지불하는 경우에는 더 많은 것을 보여줬다. 그의 자만심은 도를 지나쳤고 오늘날이었다면 '주요 증상이 지나친 과장, 찬양에 대한 욕구, 교감의 부족'으로 나타나는 '자아도취적 성격장애'라고 미국 정신의학회가 진단했을 법한 병증에 시달렸다. 로위는 홍보 담당자를 고용해 자신을 〈라이프Life〉지의 표지 모델로 싣는 일을 추진했고, 결국 1949년 10월 31일 "그는 유선형의 판매 곡선을 만든다"라는 문구와 함께 표지에 실리기도 했다. 그는 〈라이프〉지 표지 모델다운 구두를 골라 신었고 자신이 좋아하는 그릇을 "그 이름도 유명한 생트로페St. Tropez(프랑스의 항구 도시-역주)의 가리비 조개"라고 묘사했을 정도였다.

Bibliography Raymond Loewy, <Never Leave Well Enough Alone>, Simon & Schuster, New York, 1951/ Angela Schoenberger(ed.), <Raymond Loewy-Pioneer of Industrial Design>, exhibition catalogue, IDZ-Berlin, 1990.

2

1: 레이먼드 로위는 미국 컨설턴트 디자인계의 천재이자 장사꾼이었으며 동시에 흥행사였다. 사실 로위의 어떤 디자인도 그의 선전선동만큼 성공한 경우는 없었다. 그에게는 사람들을 끌어들이는 기막힌 매력이 있었다. 로위의 최고 디자인 작품은 바로 로위 자신이었던 것이다. 그는 '깊이는 얕으면서 폭은 아주 넓은' 인물이었다. 스튜드베이커 모형과 함께 서 있는 로위, 1948년.

2: (위) 카멜Camel 이후 럭키 스트라이크는 미국에서 두 번째로 등장한 현대적인 담배 브랜드였다. 로위는 1941년 럭키 스트라이크의 담뱃갑을 재디자인했다. 여배우 리타 헤이워스Rita Hayworth가 페라리-아르도이Ferrari-Hardoy 의자에 앉아 있다. 1950년대에 럭키 스트라이크는 스타일을 상징했다. (아래) 은빛 외관의 이 버스는 1940년에 처음 선보였다.

Adolf Loos 아돌프 로스 1870~1933

아돌프 로스는 빈 계몽운동Viennese Enlightenment의 흐름 속에서 활동했던 낭만적 급진주의자였다. 많고 폭넓은, 또 논쟁적인 그의 글들을 보면 그가 프로이트Freud를 만들어낸 도시, 빈의 풍요로운 문화를 충분히 향유했음을 짐작할 수 있다.

로스는 체코슬로바키아 브르노Brno에서 태어나 1893년부터 1896년까지 미국에서 살다가 오토 바그너Otto Wagner의 사무실에서 일하기 위해 빈으로 왔다. 몇몇 주택과 상점을 훌륭하게 디자인하기도 했지만 그가 남긴 가장 중요한 업적은 바로 〈디 자이트Die Zeit〉 신문과 예술 저널 〈다스 쿤스트블라트Das Kunstblatt〉지에 기고한 디자인과 관련된 글들이었다. 그중에서도 가장 유명한 글은 1908년에 쓴 '장식과 범죄Ornament und Verbrecheri'인데, 이 글은 1912년 베를린의 〈데어 스트룸Der Strum〉지에, 그리고 그 이듬해 르 코르뷔지에Le Corbusier가 만든 저널 〈레스프리 누보L'Esprit Nouveau〉에 실렸다. 이 글의 요점은 장식이란 문화의 타락을 의미하며 현대 문명사회는 장식이 배제된 형태로 표현된다는 것이었다. "장식은 헛된 노력이고 나아가 정력의 낭비다. 지금까지 줄곧 그런 낭비를 벌여왔다. 그러나 오늘날 그것은 재료의 낭비이기도 하다. 인력과 자원의 낭비는 결과적으로 자본의 낭비를 의미한다."

상류 퇴폐 예술의 향기로운 분위기 대신 로스는 건축과 글을 통해 인간의 삶을 보다 체계적으로 만들겠다는 의지를 보였다. 그에게 건축이란 단순한 건설업을 의미하는 것이 아니었다. 그것은 한 사회의 문화를 구체적으로 표현하는 일이었다.

그는 〈아웃사이더Das Andere〉라는 저널을 발행해서 자신의 신념을 개진했는데 영국 신사들이 취향의 모범이라는 주장을 펴기도 했다. 프로이트가 영혼을 통찰하는 데에 있어 본질적인 원시성을 감추기 위한 모든 것들을 제거한 것처럼 로스는 건축과 디자인에서 장식을 완전히 배제했다. 로스는 빈의 로브마이어Lobmeyr사를 위한 유리 제품을 디자인했고, 이는 아직도 생산되고 있다. 그 외에 다른 응용미술품들은 주로 그의 건물 내부를 장식할 목적으로 디자인되었다. (30~31쪽 참조)

Bibliography Benedetto Gravagnuolo, <Adolf Loos>, Idea Books Edizioni, Milan, 1982/ Adolf Loos, <Spoken into the Void>, MIT, Cambridge, Mass., 1982.

Herb Lubalin 허브 루발린 1918~1982

글꼴 디자이너 허브 루발린은 뉴욕에서 태어났고 1939년 쿠퍼 유니온Cooper Union 대학을 졸업했다. 그는 서들러 & 헤네시Sudler & Hennessey사에서 아트디렉터로 일하다가 1964년 허브 루발린 주식회사Herb Lubalin, Inc.를 설립했다. 이 회사는 1980년 루발린, 페콜릭 어소시에이츠Lubalin, Peckolick Associates, Inc.가 되었다. 1973년부터 루발린은 국제적인 타이포그래피 저널 〈U&LC〉를 직접 발행하기도 했다. 〈U&LC〉는 '대문자와 소문자upper and lower case'를 뜻한다.

루발린은 광고, 포스터, 포장, 편집, 글꼴 디자인 일을 했지만 특유의 스타일은 대개 타이포그래피 작업에서 두드러졌다. 그는 종이 위에서 단어들을 뒤섞어버리거나 글자 형태에 그래픽 기교들을 사용하고, 또 단어 그 자체를 이미지로 만드는 등 기존의 규칙을 부수는 방식으로 작업했다. 1967년 〈어머니와 아이Mother & Child〉 잡지의 로고 디자인을 의뢰받자 그는 '&'와 'child'를 'mother'의 철자 'o' 속에 집어넣는 디자인을 만들었다. 이것은 어머니가 아이를 보호하는 것 같은 이미지를 지닌 독창적으로 잘 짜인 그래픽 형상이었다. 루발린은 1960년대에 '데이비다Davida'와 '링컨 고딕Lincoln Gothic' 글꼴을 만들었다.

Claus Luthe 클라우스 루트 1932~

클라우스 루트는 NSU사의 'Ro80'을 디자인한 자동차 디자이너. NSU 'Ro80'은 시트로엥Citroën 'DS'처럼 상업적으로 성공하지는 못했지만 그것만큼 아름답고 기술적으로 앞선 자동차였다. 1967년에 출시된 'Ro80'은 두 개의 로터rotor가 장착된 방켈Wankel 로터리 엔진을 최초로 사용했다. (방켈 로터리 엔진은 피스톤 운동 없이 폭발 압력을 로터로 전달받아 직접 회전하는 방식의 엔진이다—역주) 또한 첨단의 공기역학적 기술과 전륜구동 방식 그리고 변속장치 위쪽의 매우 민감한 스위치를 사용하는 진공 클러치를 장착한 반자동 변속기가 사용되었다. 그러나 불행하게도 제작사인 NSU가 로터 팁rotor tip을 제대로 봉합 처리하지 못해서 뒤이은 품질보증 관련 항의 때문에 회사가 파산하고 말았다.

이 차의 디자인은 1961년에 기본 개념이 만들어진 것인데 아직도 흥미로운 요소가 많이 남아 있다. 차의 앞쪽을 엄청나게 낮게 만들기 위해 작은 로터리 엔진을 사용한 이 자동차는 제작 원리를 루트의 초기작인 NSU '프린츠Prinz'에서 따왔다. 긴 차축 간 거리와 넓은 바퀴 사이 간격, 매우 큰 유리창에 우아하고 부드러운 쐐기 모양의 1960년 시보레Chevrolet '코베어Corvair' 모델에서 영감을 얻은 결과였다. 하지만 엠블럼과 같은 장식물은 달지 않았고 원래 스테인리스 스틸로 차의 지붕을 만들려던 계획은 실질적인 이유로 폐기되었다.

훗날 루트는 원조 '폴로Polo'를 디자인한 후 BMW로 자리를 옮겼고 그곳에서 1986년의 7-시리즈 2세대 자동차, 8-시리즈 '쿠페' 그리고 1990년의 3-시리즈, 1994년의 7-시리즈를 디자인했다. 루트는 1992년 알코올 중독자였던 아들을 살해했다.

3

AVANT GARDE

3: 아방가르드Avant-Garde 글꼴. 루발린이 디자인한 이 글꼴은 1960년대 중반에 새로 간행된 잡지의 로고로 만든 것이었다.

4: 아돌프 로스가 디자인한 몰러 하우스Moller House, 오스트리아의빈, 1928년. '장식과 범죄'에 대한 로스의 신념, 세기 전환기 빈의 뜨거운 분위기 속에서 단련된 그 개념이 보편적으로 받아들여졌던 것은 아니다. 적어도 몰러 하우스의 거주민들에게는 무척 낯설 것이었다.

Charles Rennie Mackintosh
찰스 레니 매킨토시 | 1868~1928

찰스 레니 맥킨토시는 1885년 글래스고 미술학교Glasgow School of Art에 입학했고 1889년 학교를 졸업한 후 건축회사 허니맨 & 케피Honeyman & Keppie에 들어갔다. 젊은 시절 매킨토시는 〈더 스튜디오The Studio〉 잡지를 통해 오브리 비어즐리Aubrey Beardsley나 네덜란드 상징주의 작가 얀 반 토롭Jan van Toorop 그리고 영국 건축가 C. F. A. 보이지Voysey를 접했다. 이들로부터 영향을 받은 매킨토시는 새로운 스타일의 가구와 장식 디자인을 창출했고, 글래스고 미술대학의 새 건물을 위한 디자인 공모에도 당선되었다. 이 작업이 〈더 스튜디오〉의 편집자 글리슨 화이트Gleeson White의 눈에 띄어 잡지에 소개되자 매킨토시는 갑자기 유명 인사가 되었다. 또한 그 잡지의 기사 덕분에 매킨토시는 1900년 빈 분리파Secession의 전시에 초대되었다.

매킨토시는 오스트리아 수도 빈에서의 성공으로 갑자기 국제적인 건축가 및 디자이너 그룹의 선도적인 인물로서 부상했다. 인상적이긴 했지만 아주 짧은 경력을 가지고 매킨토시는 요제프 호프만Josef Hoffmann이나 콜로만 모저Koloman Moser와 같은 반열에 올랐던 것이다. 글래스고 미술대학의 1차 건설 공사는 1897년부터 1899년 사이에 진행되었다. 이 일은 그가 건물의 기초에서부터 재떨이에 이르기까지 전체를 디자인한 첫 번째이자 유일한 작업이었다.

글래스고 미술대학 작업을 마친 바로 그 해에 매킨토시는 글래스고 지역 티룸tearoom(커피와 차, 간단한 음식을 제공하는 카페와 같은 곳—역주)계의 거물인 캐서린 크랜스턴Catherine Cranston을 위한 티룸을 디자인했다. 그리고 그 외에 다른 주요 작업들이 10여 년 동안 이어졌다. 1902년에는 출판인 월터 블래키Walter Blackie를 위해 글래스고 외곽에 힐 하우스Hill House를 지었고, 크랜스턴 부인을 위한 또 다른 티룸들과 노샘프턴Northampton에 위치한 모형 기차 및 장난감 제조업계의 거물인 J. 바셋-로크Bassett-Lowke의 집 인테리어 등을 디자인했다. 바셋-로크는 후에 주택 전체의 디자인을 페터 베렌스Peter Behrens에게 의뢰했다. 매킨토시는 당시 영국에서 가장 영향력 있는 근대 건축가였다.

매킨토시의 가구는 매우 반듯한 사각 패턴을 사용한 것이 특징인데 이는 일본 디자인의 영향을 받은 것이었다. 가구에는 주로 단색으로 칠한 나무를 사용했지만 켈틱 문양 등 양식화된 장식을 덧붙여 형태의 딱딱함을 완화했다. 매킨토시는 미술공예운동 시대의 작가였으나 '수작업의 품격'이나 '재료의 진실성'보다는 시각적 효과에 더 많은 비중을 두었다.

바셋-로크를 위한 작업 이후 매킨토시의 활동은 수그러들었다. 그는 바스크Basque 해안 지방의 포르 방드르Port Vendres로 은퇴해 수채화를 그리며 여생을 보내다가 1928년 영국으로 돌아와 사망했다. 매킨토시의 가구 중 일부가 카시나Cassina에 의해 지금도 생산되고 있다.

Bibliography Robert MacLeod, <Charles Rennie Mackintosh>, Architect and Artist Collins, London, 1983.

매킨토시는 '수작업의 품격'이나 '재료의 진실성'보다 시각적 효과에 더 많은 비중을 두었다.

A. H. Mackmurdo A. H. 맥머도 1851~1942

아서 헤이게이트Arthur Heygate 맥머도는 존 러스킨John Ruskin과 윌리엄 모리스William Morris의 친구였고 1882년 미술공예운동 모임인 센추리 길드Century Guild를 결성했다. 맥머도의 이름이 오늘날까지 기억되는 이유는 1883년에 발간한 그의 책, 《렌의 도시 교회들Wren's City Churches》의 표지 디자인을 니콜라우스 페브스너Nikolaus Pevsner가 선구적인 모던 디자인 작업으로 꼽았기 때문이다. 맥머도는 주로 건축가로 활동했지만 간혹 가구를 디자인하기도 했다. 그의 가구는 미술공예운동에 뿌리를 두고 있으면서도 유럽 내륙의 아르 누보Art Nouveau 스타일이 지닌 풍부한 표현력을 지니고 있었다.

Vico Magistretti 비코 마지스트레티 1920~

비코 마지스트레티는 이탈리아의 가구 디자이너다. 1920년 밀라노에서 태어난 그는 밀라노 폴리테크닉Milano Polytechnic에서 건축을 공부하고 1945년에 졸업했다. 같은 시대에 활동했던 다수의 디자이너들처럼 마지스트레티도 제2차 세계대전 후 이탈리아 재건기ricostruzione에 건축에서 디자인으로 진로를 바꿨다. 그는 1962년 이탈리아 최초의 플라스틱 의자인 '셀레네Selene'를 디자인했는데, 이 의자는 단순히 싼 의자라고 치부하기에는 너무나 세련된 의자였다.

마지스트레티는 1960년대부터 단순한 나무 의자, 푹신한 소파, 승마용 모포를 이용해 디자인한 기이한 형태의 '신드바드Sindbad' 의자(1982) 등을 아르테미데Artemide사와 카시나Cassina사를 위해 디자인했다. 그중에서도 가장 유명한 것은 카시나가 생산한 1959년의 '카리마테Carimate' 의자다. 이 의자는 가볍고 튼튼한 선홍색 골조에 키아바리Chiavari 지역의 민속 전통에서 유래한 골풀 좌석으로 이루어졌다. 카리마테 의자는 하비타트Habitat의 베스트셀러였다. 1960년대 런던의 테라초terrazzo(잘게 부순 대리석 조각들을 시멘트와 섞어 성형한 후 매끄럽게 만든 것–역주)로 장식한 이탈리아 레스토랑에는 카리마테 의자가 가득했다. 이 의자들은 그곳에서 식사하는 사람들에게 이탈리아 모더니즘modernismo을 소개하는 역할을 했다. 밀라노와 런던을 오가면서 활동한 마지스트레티는 영국 왕립미술대학Royal College of Art의 저명한 교수이기도 했다.

Bibliography <Vico Magistretti>, exhibition catalogue, Palazzo Ducale, Genoa, 2003.

Louis Majorelle 루이 마조렐 1859~1926

루이 마조렐은 프랑스 낭시Nancy 출신으로 18세기풍의 복제 가구업자의 아들로 태어났다. 아르 누보Art Nouveau 스타일의 영향을 크게 받았던 그는 '낭시 학파School of Nancy'로 알려진 사람들 중에서 가장 눈부시게 활약한 디자이너였다. 마조렐은 자신의 작업실을 기계화함으로써 장식이 많은 가구들을 중산층이 구매할 수 있는 가격에 생산했다. 그의 공장은 1916년에 불타버렸는데 공장을 다시 세우는 동안 아르 누보의 인기가 시들해지고 아르 데코Art Deco 스타일이 새로이 등장했다. 그러자 마조렐은 재빠르게 아르 데코 스타일에 적응했다.

1: 찰스 레니 매킨토시가 디자인한 의자, 그리고 물고기 나이프와 포크, 1900년경. 매킨토시의 작업은 산업 디자인보다는 공예에 가까웠다. 그러나 니콜라우스 페브스너는 그를 '모던 디자인의 선구자'로 꼽았다. 매킨토시의 작업은 영국과 유럽 대륙의 디자인을 연결해주는 역할을 했다.

2: 아서 헤이게이트 맥머도 디자인의 《렌의 도시 교회들》 표지, 1883년. 니콜라우스 페브스너에 따르면 그는 아르 누보의 '선구자'이기도 했다.

3: 비코 마지스트레티의 '셀레네' 의자, 1962년.

Tomás Maldonado 토마스 말도나도 1922~

토마스 말도나도는 아르헨티나의 디자인 이론가다. 부에노스아이레스에서 태어나 그곳의 미술학교에서 공부했으며, 1951년 〈새로운 전망Nueva Visión〉이라는 잡지의 편집 일을 맡았다. 그는 이 잡지를 통해 스위스의 조각가이자 디자이너인 막스 빌Max Bill과 교분을 쌓았고, 막스 빌은 말도나도에게 막 설립된 울름 조형대학Hochschule für Gestaltung에 합류할 것을 권했다. 1954년부터 1967년까지 말도나도는 울름 조형대학의 철학적 흐름을 지배했다.

말도나도는 사물의 '제작 과정' 그리고 사물을 분석하거나 '해석하는 과정', 두 가지 측면 모두에서 디자인을 체계화하고자 했다. 그는 자동차를 '디트로이트 마키아벨리즘Detroit Machiavellismus'의 상징물이라고 생각했기 때문에 울름 조형대학에 자동차 디자인 수업은 없었다. 말도나도의 실제 디자인 작업은 그다지 왕성하거나 뛰어나지 않았다. 1962년에는 몇몇 의학 기구들을, 1972년에는 르 망Le Mans에 위치한 프리수닉Prisunic 매장을 디자인했으며 라 리나센테La Rinascente 백화점의 디자인 컨설턴트로 일하기도 했다. 그는 현재 밀라노에 살면서 볼로냐 대학의 교수로 일하고 있고 실내 디자인과 철학을 훌륭히 통합하고 있다.

Robert Mallet-Stevens 로베르 말레-스테방 1886~1945

로베르 말레-스테방은 모던디자인운동Modern Movement 양식을 부유한 파리 사람들을 위한 멋진 스타일로 전환시킨 건축가였다. 그는 프랑스 현대미술가 연합Union des Artistes Modernes의 첫 번째 회장이었다.

Bibliography Yvonne Brunhammer, <Le Style 1925>, Baschet et Cie., Paris, 1975.

Carl Malmsten 카를 말름스텐 1888~1972

카를 말름스텐은 스웨덴 스톡홀름 시의 새 청사 건물Stockholm Town Hall(1916~1923)의 가구들을 디자인하면서 명성을 얻었고 그 후 공예계의 대변자이자 영향력 있는 교육자가 되었다. 그는 20세기 스타일들을 좋아하지 않았으며 대신 군나르 아스플룬드Gunnar Asplund와 함께 민속적인 가구에 대한 관심을 부활시키려고 노력했다. 이 두 사람은 신고전주의 양식을 발전시켰고 이는 1920년대 스웨덴에서 많은 인기를 누렸다.

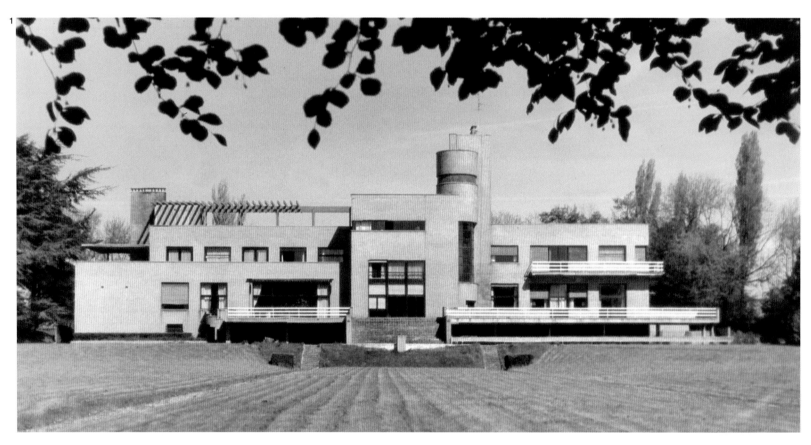

1: 로베르 말레-스테방의 디자인으로 지어진 프랑스 크루아Croix 지방의 빌라 카브루아Villa Cavroix, 1931~1932년.

2: 안젤로 만자로티의 클레토 무나리를 위한 은기 세트, 1981년.

3: 후지와 이시모토Fujiwa Ishimoto가 디자인한 마리메코의 상품 '얘보레트 Jäävvoret' 직물, 1983년.

Angelo Mangiarotti 안젤로 만자로티 1921~

안젤로 만자로티는 밀라노에서 태어나 1948년 밀라노 폴리테크닉을 졸업했다. 1953~1954년에 일리노이 공과대학Illinois Institute of Technology의 시카고 디자인대학Institute of Design 교수로 재직했으며 오하이오에서는 디자인 사무소를 운영했다. 1955년에 다시 이탈리아로 돌아왔다.

1962년 그가 스위스 제조업체 포르테스캅Portescap을 위해 디자인한 '섹티콘Secticon'이라는 이름의 시계는 매우 조각적인 분위기가 느껴진다. 그 밖에도 놀Knoll사를 위해 디자인한 대리석 작품들 그리고 클레토 무나리Cleto Munari를 위한 은기류 등을 보면 만자로티가 아주 강렬한 형태를 추구했음을 알 수 있다.

Enzo Mari 엔초 마리 1932~

엔초 마리는 1952~1956년 밀라노의 브레라 미술대학Accademia di Belle Arte di Brera에서 공부했다. 기호학semiology에 관심 많았던 그는 같은 세대의 다른 이탈리아 디자이너들보다 더욱 지적이었으며 디자인에 관한 글도 많이 썼다. 그것은 주로 언어 체계를 통해 디자인을 분석하는 종류의 글들이었다. 그러나 실제 디자인 작업에서 마리의 접근법은 매우 형식주의적이었다. 그는 다네세Danese사를 위한 멜라민수지와 폴리프로필렌수지 재질을 사용해 형태가 강조된 사무용품과 항아리 등의 용기류를 디자인했다. 1970년에 《미학 연구의 효용성Funzione della Ricerca Estetica》라는 책을 출판했다.

Marimekko 마리메코

'마리Mary의 작은 옷'이라는 뜻을 지닌 마리메코는 아르미 라티아Armi Ratia가 헬싱키에 설립한 직물 가게다. 1951년 라티아는 기름 천, 즉 일종의방수포를 만드는 회사인 프린텍스Printex사에 입사했다. 그녀가 회사에 들어가 처음 한 일은 회사 제품에서 방수막을 걷어낸 것이었고 그다음은 디자이너 친구들에게 옷감의 문양 디자인을 의뢰한 것이었다. 제2차 세계대전 이후에 엄격한 회색톤grisaille의 유행 속에서 화려한 색과 강한 형태를 사용한 마리메코의 디자인은 사람들을 놀라게 했다. 마리메코의 디자인은 곧 숭배의 대상이 되었다. 그것은 색상과 무늬가 매우 신선하고 독창적인 모더니즘Modernism과 핀란드의 소박한 전통을 미묘하게 결합시킨 스타일이었다. 이 스타일은 부분적으로 일본 디자인의 영향도 받았다.

마리메코의 제품은 미국의 디자인 리서치Design Research사와 크레이트 & 배럴Crate and Barrel 그리고 영국의 하비타트Habitat 매장에서 판매되었다. 마리메코는 1968년부터 라이선스 사업을 시작해 전 세계에 자신의 상표를 팔았다.

2

마리메코의 색상과 무늬는 매우 신선하고
독창적인 모더니즘Modernism과 핀란드의
소박한 전통을 미묘하게 결합시킨 스타일이었다.

3

Javier Mariscal 하비에르 마리스칼 1950~

쾌활한 스페인 디자이너 하비에르 마리스칼은 바르셀로나의 엘리사바 그래픽디자인학교Escuela de Grafismo Elisava에서 공부했다. 그는 만화가이자 텍스타일 디자이너다. 마리스칼이 디자인한 '힐턴Hilton' 트롤리trolley는 1981년 멤피스Memphis 그룹의 첫 전시품으로 선정되었다. 정열적이고 유쾌한 디자이너인 마리스칼은 스페인 부흥의 견인차 역할을 한 1992년 바르셀로나 올림픽의 그래픽 디자인 작업을 담당한 바 있다.

MARS 마르스

1933년 런던에서 결성된 현대건축연구그룹Modern Architecture Research Group, 마르스는 국제근대건축회의CIAM에 대항하여 영국 건축협회Architectural Association 소속의 건축가들이 만든 것이다. 웰스 코츠Wells Coates와 역사가 존 서머슨 경Sir John Summerson을 비롯한 이 그룹의 회원들은 영국의 모던디자인운동British Modern Movement을 주도했다.

Enid Marx 이니드 마르크스 1902~1998

이니드 마르크스(칼 마르크스Karl Marx의 사촌-역주)는 영국의 텍스타일 디자이너이자 책 표지 디자이너였다. 그녀는 센트럴 미술공예학교Central School of Arts and crafts와 왕립미술대학Royal College of Art에서 공부한 후 직물을 디자인하고 날염하는 작업실을 차렸다. 그녀의 활동을 지켜본 고든 러셀Gordon Russell은 전시戰時 실용가구디자인위원회Utility Furniture Design Panel에 합류할 것을 청했고 그녀는 그곳에서 직물 관련 디자인 작업을 했다. 4종의 색상, 2종의 실, 무늬의 잦은 반복 등 그 일에 붙은 까다로운 제한 조건들은 오히려 그녀의 스타일에 꼭 들어맞았다. 이전부터 그녀는 단순한 패턴과 제한된 색상을 사용한 직물들을 디자인해서 명성을 얻었기 때문이었다.

마르크스의 텍스타일 디자인이 런던운송회사London Transport 차량의 좌석에 사용되면서 그녀는 대단히 유명해졌고 그 디자인은 야만적인 통근 시간을 문명적인 분위기로 만들어주는 데 일조했다. 또한 그녀는 프루스트Proust 책의 영문판 표지를 디자인하기도 했다. 그녀에게 디자인을 배운 제자들 중에는 테렌스 콘란Terence Conran도 포함되어 있다.

Bruno Mathsson 브루노 마트손 1907~1988

브루노 마트손은 스웨덴의 바르나모Varnamo에서 가구 공장을 운영하던 기업가의 아들로 태어났다. 스웨덴에서 민족적 디자인에 대한 관심이 고조되던 시기에 가구 디자이너가 된 마트손은 가업을 통해 쌓은 가구 제작 경험을 바탕으로 자연적인 재료들을 세련되고 우아하게 다뤘고 이 제품들은 소비자를 만족시켰다. '브루노 마트손 의자'로 알려져 있는 그의 가장 유명한 작품 '페르닐라Pernilla' 의자는 너도밤나무 합판으로 만든 골조에 대마섬유로 짠 좌석으로 만들었다. 이 의자는 1934년 둑스 뫼블러Dux Möbler사를 위해 디자인한 것으로 지금까지 생산되고 있다. 마트손은 피에트 하인Piet Hein과 협업하여 가구를 디자인했고 소도시인 바르나모에서 마트손 뫼블러Mathsson Möbler라는 가족 회사를 운영했다.

Bibliography C. & P. Fiell, <Scandinavian Design>, Taschen, Cologne, 2002.

Herbert Matter 헤르베르트 마터 1907~1984

헤르베르트 마터는 스위스의 엥겔베르크Engelberg에서 태어났다. 1923년부터 1925년까지 파리 미술학교Ecole des Beaux-Arts에서 아메데 오장팡Amedée Ozenfant과 페르낭 레제Fernand Léger의 지도를 받았다. 학창 시절에 사진을 시작했으며 카상드르Cassandre 나 르 코르뷔지에Le Corbusier와 친분을 쌓기도 했다. 마터는 졸업 후 <보그Vogue> 사에서 일하다가 스위스 관광청Swiss Tourist Office의 포스터를 디자인하기 위해 스위스로 돌아갔다. 마터는 이 포스터 시리즈를 통해 시각 요소들의 크기가 극적인 대비를 이루고 흑백사진에 색상 요소를 결합한 그만의 포토몽타주 스타일을 선보였다. 그는 라슬로 모호이-너지Laszlo Moholy-Nagy처럼 사진을 단순한 광화학적 이미지 기록 차원을 뛰어넘는 예술적인 표현 수단으로 사용했으며 생생한 느낌의 그래픽 디자인 형식을 창조했다.

마터는 1939년 미국으로 건너가 그래픽 디자인 스튜디오를 설립했다. 그는 콩데 나스트Condé Nast를 비롯한 여러 회사들을 위한 작업을 했고, 1952년부터 예일Yale 대학에서 사진과 그래픽 디자인을 가르쳤다. 앨런 플레처Alan Fletcher도 그의 학생이었다. 한편 마터가 미국에서 디자인한 것 중에 가장 유명한 것이 바로 놀Knoll사의 로고인데 이 로고는 그 후 14년 동안 놀사의 그래픽 디자인을 전반적으로 지배했다. 미국 그래픽 디자인계에서 존경받는 지식인이었던 마터는 1955년 뉴 헤이번 철도회사New Haven Railway의 로고도 디자인했다. 1977년, 예일 대학에서 개최된 마터의 회고전에서 폴 랜드Paul Rand가 그에게 헌정한 시에는 다음과 같은 구절이 있었다. "마터의 1932년 디자인은 1972년의 작업이라해도 전혀 이상할 것이 없다."

Syrie Maugham 시리에 몸 1879~1955

작가 서머싯 몸Somerset Maugham과 12년 동안 결혼 생활을 한 시리에 몸은 당대의 유명한 실내 디자이너였다. 1920년대 초반에 시리에사Syrie Ltd를 설립했고, 간혹 대담함이 돋보이기도 하는 전통적인 스타일의 실내 디자인을 선보였다. 1920년 말부터 단색으로 이루어진 실내 디자인 작업을 주로 했는데 그것이 그녀의 스타일로 굳어졌다. 모든 것을 백색으로 마감한 응접실로 성공을 거둔 후 10년이 넘도록 프랑스풍 고가구를 표백하고 흰색으로 칠했으며 백색이나 은색의 액자 틀을 사용했다. 그녀의 실내장식은 '단조로운 우아함'을 지니고 있다.

1: 하비에르 마리스칼이 멤피스 전시를 위해 디자인한 '힐턴' 트롤리, 1981년.
2: 이니드 마르크스의 전시戰時 실용 가구디자인위원회를 위한 텍스타일 디자인, 1942년. 전시戰時라는 기술적·재정적 제약 때문에 이 디자인에는 몇 가지 색상만이 허용되었음에도 만족스러운 결과를 얻었다. 런던운송회사는 오랫동안 이 디자인을 사용했다.

3: 브루노 마트손의 작품, 둑스 뫼블러사를 위한 '페르닐라' 의자, 1934년.
4: 시리에 몸이 디자인한 거울 병풍으로 둘러싸인 응접실, 런던, 1933년경. 이블린 워Evelyn Waugh는 1930년대 자신의 코미디 소설에서 시리어 몸 디자인의 천박함을 풍자한 바 있다.

Ingo Maurer 잉고 마우러 1932~

잉고 마우러 잉고 마우러 1932~

독일의 조명 디자이너 잉고 마우러는 전설적인 중세 수도회의 도시 라이케나우Reichenau에서 태어났다. 독일과 스위스에서 글꼴 디자인 일을 배웠고, 1960년부터 3년간 미국에 머물렀다. 현재 잉고 마우러 회사 Ingo Maurer GmbH는 뮌헨을 기반으로 기술적으로는 단순하지만 예술적인 기발함, 혁신성, 조형성 등이 살아 있는 뛰어난 조명 기구들을 생산하고 있다.

1: 잉고 마우러의 '전구Bulb' 조명등,
1966년.
2: 폭스바겐의 뉴 비틀은 제이 메이스가
1994년에 선보인 '콘셉트 원' 전시용
자동차를 토대로 하여 탄생했다.

J Mays 제이 메이스 1954~

제이 캐럴 메이스J Carroll Mays는 미국 오클라호마 주 메이스빌 Maysville에서 태어났다. 본인의 설명에 따르면 그의 표현적이면서도 기하학적인 형태에 대한 관심은 어릴 적 농촌에 살면서 밭을 갈아본 경험에서 유래했다고 한다. 메이스는 파사데나Pasadena의 아트센터 디자인대학Art College Center of Design에서 스트로더 맥민Strother McMinn의 지도를 받았고, 미항공우주국NASA 제트 추진 연구소 Jet Propulsion Laboratory와의 협동 프로젝트에서 뛰어난 능력을 발휘했다. 그에게 깊은 인상을 받은 폭스바겐-아우디Volkswagen-Audi사는 1980년, 학교를 갓 졸업한 그를 바로 고용했다. 독일로 건너간 메이스는 잉골슈타트Ingolstadt시에 위치한 하르트무트 바르쿠스 Hartmut Warkuss 주도의 아우디 디자인 부서에 일했다. 그는 폭스바겐Volkswagen '파사트Passat'와 아우디 'TT' 모델의 깔끔한 외형선 및 단단한 표면 효과를 만드는 데 공헌했지만 가장 중요한 업적은 그것이 아니었다. 1994년의 디트로이트 모터쇼Detroit Auto Show에서 '콘셉트 원Concept One'이 공개되었는데 그것은 원의 형태를 바탕으로 디자인한 자동차, 바로 '폭스바겐 비틀Beetle'을 재디자인한 것이었다. 그는 재디자인은 단순모방이 아님을 강조했다. 그것은 교묘한 재해석, 즉 그가 '복고적 미래주의Retrofuturism'라고 부른 개념에 따른 것이었다. 실제로 메이스는 콘셉트 원 프로젝트를 위해 원조 자동차의 디자인 요소들을 깊이 이해해야만 했다. 이 연구에 디즈니Disney 영화, 〈더 러브 버그The Love Bug〉와 〈허비-돌아오다Herbie Rides Again〉가 큰 도움이 되었다고 한다. 이런 과정을 통해 소비자의 본능을 건드리는 훌륭한 결과물이 탄생되었다. 1998년 미국에서부터 판매되기 시작한 새로운 비틀은 폭스바겐사의 신뢰도를 회복시켜주었다.

1997년 포드Ford사로 자리를 옮긴 메이스는 그의 '재해석'이 필요한 과거의 브랜드들이 회사 안에 넘쳐난다는 것에 신이 났다. 포드사는 그러한 브랜드들을 PAG(Premier Automotive Group)이라는 자회사 아래 모아놓고 있었다. 결국 메이스는 1999년 유진 T. 그레고리Eugene T. Gregorie의 고전적 걸작인 1955년형 '선더버드Thunderbird'를 재해석해 새로운 자동차로 부활시켰지만 불행히도 상업적 성공을 거두지 못했다. 뒤이어 재디자인한 '조지 워커George Walker'의 1949년형 포드를 비롯한 모터쇼 출품작들도 생산되지는 않았다. 포드사는 회사의 기반이 되었던 제품을 위해 새로운 스타일을 확립하려고 애썼으나 그 결과물들은 계속해서 진부한 디자인으로 비판받았다.

'복고적 미래주의'의 교훈은 과거와 미래라는 두 방향을 한 번에 바라볼 수는 없다는 사실일 것이다. 그럼에도 2002년에 열린 메이스의 전시회에서 그는 50세가 되기도 전에 "미국 문화에 영원히 남을 공헌"을 한 인물이라는 찬사를 받았다.

Bibliography Brooke Hodge(ed.), <Retrofuturism: The Car Designs of J Mays>, exhibition catalogue, Museum of Contemporary Art, Los Angeles, 2002.

2

1

Marshall McLuhan 마셜 맥루언 1911~1980

마셜 맥루언은 캐나다의 영문학 교수였다. 《기계신부The Mechanical Bride》(1951), 《구텐베르크 은하계The Gutenberg Galaxy》(1962), 《미디어의 이해Understanding Media》(1964), 《미디어는 메시지다 The Medium is the Message》(1967) 등 매스미디어가 대중문화에 미치는 영향을 심도 있게 다룬 연구서들을 다수 출판했다. 그는 하찮아 보이는 것들, 이를테면 인쇄물, 게임, 대량생산된 기기 등을 단지 상업 제품으로만 바라보지 않고 현대문화의 중요한 일면으로 이해했다. 그럼으로써 생산의 영역을 향해 더욱 비판적인 발언이 가능하게 만들었다. 맥루언은 '지구촌global village'이라는 말을 만들어냈으며 전자 시대에 인쇄 매체가 쇠락할 것임을 예견했다.

맥루언은 하찮아 보이는 것들, 이를테면 인쇄물, 게임, 대량생산된 기기 등을 단지 상업 제품으로만 바라보지 않고, 현대문화의 중요한 일면으로 파악했다.

David Mellor 데이비드 멜러 1930~

커틀러리cutlery('자르는' 도구라는 의미로 나이프와 포크, 스푼 등의 식사 도구류를 통칭하는 말-역주) 제작자이자 산업 디자이너였던 데이비드 멜러는 커틀러리 디자인으로 20세기 영국에서 매우 유명했다. 그는 매우 지혜로운 사람으로 성실하게 헌신적으로 작업장을 운영하여 뛰어난 품질의 제품을 지속적으로 생산했다. 또한 말보다는 행동을 앞세웠고 제품 생산과 디자인 사이의 관계가 중요함을 항상 강조했다.

멜러가 태어난 도시인 셰필드Sheffield는 당시에는 금속 제품 도시로서의 명성을 유지하고 있었다. 그가 자연스레 금속에 호감을 갖게 된 것도 아버지가 셰필드 천공드릴회사Sheffield Twist Drill Company의 연장 제작공으로 일했기 때문이었을 것이다. 멜러가 어렸을 때만 해도 셰필드에서 노동자 계급은 그 지위에 만족하는 특권 계급에 속했다. 멜러는 에릭 길Eric Gill의 철학에 공감했다. 그래서 군대에 복무하던 시절 그는 소속 부대의 주력 전차를 표시하는 데 밝은 청색의 길 산Gill Sans 글꼴을 사용했다.

멜러는 왕립미술대학Royal College of Art에서 공부한 후 장학금을 받아 스웨덴과 덴마크를 여행했고, 1954년 셰필드로 돌아와 작업실 겸 공장을 만들었다. 그는 워커 & 홀Walker & Hall사를 위한 디자인 작업을 하면서 매우 이른 시기에 스스로를 '컨설턴트 디자이너'로 규정했다. 독립해서 일하기 시작한 첫 해에 그는 '자긍심Pride'이라는 이름의 전통적인 커틀러리 세트를 디자인했고, 이 제품으로 1957년 제1회 디자인진흥원 Design Council 디자인상을 수상했다. 그 후 공공 기관으로부터 디자인 의뢰가 쏟아져 들어왔다. 1963년에는 해외 주재 영국대사관에서 사용할 '엠버시Embassy' 커틀러리 세트를 디자인했고, 2년 후에는 정부 기관들이 사용할 '스리프트Thrift' 커틀러리 세트를 디자인했다.

멜러는 커틀러리뿐만 아니라 버스 정류장이나 신호등과 같은 공공 시설물도 디자인했다. 이것들은 주로 스칸디나비아의 공공 시설물 디자인으로부터 많은 영향을 받았지만 그것과는 다른, 본질적으로 영국적인 것들이 담겨 있었다. 그의 디자인은 우아하면서도 겸손하고, 강렬함을 지니고 있으면서도 튀어 보이지 않았다. 게다가 그는 금속의 성질과 도구의 특성을 완전히 이해하고 있었다. 그는 단순한 커틀러리 스타일리스트가 아니었던 것이다.

또한 멜러는 디자이너의 역할에 대해서도 확고한 생각을 지니고 있었다. 그는 디자인이 삶의 철학을 공고히 하는 하나의 방법이라고 생각했다. 그에게 디자인이란 통상적인 디자이너들이 인정하는 범위보다 훨씬 더 넓은 영역을 포괄하는 개념이었다. "디자인은 단지 무언가를 만드는 일에 관한 것이 아니다. …… 그것은 무엇을 선택할 것인지, 무엇을 사용할 것인지 그리고 어떻게 살아갈 것인지를 결정하는 일과 연관된 매우 중요한 것이다."

멜러는 1969년부터 런던에 문을 연 주방 용품 매장(처음에는 '데이비드 멜러 철물점David Mellor Ironmonger'이었다)과 1980년에 시작한 맨체스터의 주방 용품 매장에서 자신의 독특한 세계관을 현실화해왔다. 멋지게 디자인한 매장에서 엄청나게 다양한 종류의 주방 도구들이 지금도 판매되고 있다.

한편 멜러가 매년 발간하는 요리 책자는 수년간 음식 애호가들의 식문화를 선도했다. 재닛 스트리트-포터Janet Street-Porter는 〈데일리 메일Daily Mail〉지에서 멜러의 이 모든 것들이 '지나치게 세련되다super-cool'고 비난했지만 멜러의 회사는 살아남았다. 멜러의 작업은 굳건한 토대 위에 세워진 것이기 때문이다.

Bibliography <David Mellor-Master Metalworker>, David Mellor Design, Hathersage, 2006.

3

3: 1967년의 마셜 맥루언. '지구촌'이라는 용어의 창조자 그리고 매혹적인 책 《미디어는 메시지다》의 저자인 맥루언은 전자공학의 발전이 가져올 파급 효과를 가장 먼저 인지했던 인물이었다. "베트남의 패전은 미국인들의 거실에서 벌어진 일이었을 뿐 실제로 사람들이 죽어간 베트남의 전쟁터에서 벌어진 일이 아니다"라고 그는 말했다.

4

4: 데이비드 멜러의 '프로방스 Provencal' 커틀러리, 1973년. 원래 자단紫檀 나무로 제작했던 손잡이 부분은 후에 아세탈 수지로 바뀌었다. 멜러는 제조 과정에 직접 관여했던 최후의 산업 디자이너라고 할 수 있다.

Memphis 멤피스

멤피스는 1981년의 밀라노 가구박람회에서 에토레 소트사스Ettore Sottsass를 중심으로 결성된 가구·직물·도자기 디자이너들의 모임으로, 당시 미디어의 화려한 주목을 받으면서 널리 알려졌다. 사실 멤피스는 밀라노에서 탄생한 또 다른 아방가르드 그룹인 스튜디오 알키미아 Studio Alchymia로부터 파생되었다. 스튜디오 알키미아는 1960년대 말기부터 이탈리아에서 왕성한 활동을 한 급진적인 건축가와 디자이너들이 1970년대 말에 만든 모임이었다. 소트사스는 의지할 곳 없는 세월을 보내다 멤피스를 결성했고 멤피스는 그에게 날개가 되어주었다. 소트사스가 20년간 키워온 가구 디자인 개념은 멤피스라는 공론의 장에서 그와 젊은 디자이너들을 통해 가감 없이 표출될 수 있었다.

스튜디오 알키미아가 행위예술이라는 극단으로 치닫는 동안에 멤피스는 아르테미데Artemide의 후원을 받았으며 밀라노 중심가인 코르소 유로파corso Europa에 전시장을 마련했다. 멤피스는 위험할 정도의 급진성은 추구하지않았다. 예술 게릴라가 되고자 하는 소망은 오직 가구박람회를 통해서만 표출했다. 멤피스는 산업적인 재료를 사용했고 고대 미술과 팝 음악으로부터 동시에 영향을 받은 1950년대 복고주의 스타일을 뒤섞어 사용했다. 또한 이 모든 것들이 밀라노라는 도시와 함께 호흡했다. 소트사스는 이렇게 말했다. "밀라노 교외의 생활양식에서 많은 것을 가져온…… 멤피스는 새로운 것이 아니다. 어디에나 존재하는 것이다."

한편 멤피스는 비코 마지스트레티Vico Magistretti와 같은 보수적인 디자이너들에게 심하게 거슬리는 존재였다. 마지스트레티는 "내가 보기에 멤피스의 가구에서는 그 어떤 발전 가능성도 찾아볼 수 없다. 그것은 그저 하나의 유행일 뿐이다"라고 말했다.

멤피스에서 활동한 디자이너로는 마르티네 베딘Martine Bedin, 안드레아 브란치Andrea Branzi, 알도 시빅Aldo Cibic, 미켈레 데 루치 Michele de Lucchi, 조지 소든George Sowden, 마르코 자니니 Marco Zanini 등이 있으나 그들은 모두 사실상 또는 이론상, 그룹의 두뇌였던 에토레 소트사스의 휘하에 존재했다. 이에 대한 설명을 요청했을 때 소트사스는 그저 "멤피스가 존재한다는 사실 자체가 중요하다"고 답했으나 모순되게도 "왜 집이 고요한 사원이 되어야만 하나?"라고 덧붙였다.

Bibliography <Memphis Milano in London>, exhibition catalogue, The Boilerhouse Project, Victoria and Albert Museum, London, 1982/ Barbara Radice, <Memphis>, Rizzoli, New York, 1984/ Andrea Branzi, <The Hot House: Italian>, New Wave Design, MIT, Cambridge, Mass., 1984.

Alessandro Mendini 알레산드로 멘디니 1931~

알레산드로 멘디니는 이탈리아 디자인계에서 급진적 부르주아였다. 밀라노에서 태어난 멘디니는 1970년까지 건축가로서 마르첼로 니촐리 Marcello Nizzoli의 회사를 위해 일했다. 그는 1970년부터 1976년까지 <카사벨라Casabella>지의 편집자였고 1979년부터 <모도Modo>지와 <도무스Domus>지의 편집자로 활동했다. 멘디니는 에토레 소트사스Ettore Sottsass에 비해 정치 지향적이었으며 지식 지향적이었다. 그는 스튜디오 알키미아Studio Alchymia를 통해서 스스로 '진부한' 것이라고 칭한 가구 디자인을 선보였고 알레시Alessi사를 위해 은기류를 디자인하기도 했다.

Bibliography Barbara Radice, <Ologia del Banale>, Studio Alchymia, Milan, 1980/ Andrea Branzi, <The Hot House: Italian>, New Wave Design, MIT, Cambridge, Mass., 1984.

Roberto Menghi 로베르토 멩기 1920~

로베르토 멩기는 지노 콜롬비니Gino Colombini와 더불어 1950년대에 플라스틱의 가장 발전된 기술과 세련된 디자인을 보여준 이탈리아 디자이너다. 그는 모네타 스말테리에 메리디오날리Moneta Smalterie Meridionali사를 위한 멋진 플라스틱 용기들을 디자인했는데, 그중에 뉴욕 현대미술관Museum of Modern Art의 상설 전시품이기도 한 뛰어난 디자인의 폴리에틸렌 물통도 포함되어 있다. 또한 피렐리Pirelli사를 위해 디자인한 일회용 플라스틱 깡통(1959)과 보온병(1961)과 같은 일상적인 용품에 과학적인 사고와 이탈리아 특유의 스타일을 적용시켰다. 그러나 1960년대부터는 건축 관련 프로젝트에만 집중해서 베네치아의 리도Lido에 세워진 엑셀시오르Excelsior 호텔과 같은 건물을 남겼다.

Bibliography 'Il Disegno dei materiali industriali', <Rassegna> 14, June 1983.

1

로베르토 멩기는 1950년대에 플라스틱의 가장 발전된 기술과 세련된 디자인을 보여준 이탈리아 디자이너다.

Hannes Meyer 한네스 마이어 1889~1954

스위스의 마르크스주의 건축가인 한네스 마이어는 발터 그로피우스 Walter Gropius가 교장 직에서 물러난 1928년부터 미스 반 데어 로에 Mies van der Rohe가 새로이 부임한 1931년까지 짧은 기간 동안 바우하우스Bauhaus의 교장직을 역임했다. 마이어의 정치적 이상은 바우하우스가 선언한 교육 목적, 즉 참된 산업 동력이 되고자 하는 데에 그로피우스보다 좀 더 근접해 있었다. 행동하는 혁명가라기보다는 마르크스주의 이론가였던 그는 자신의 정치적 성향을 조금도 굽히지 않아 보수적인 지방 당국을 자극했다. 결국 지방 정부가 집권 사회민주당에 압력을 넣어 독일 데사우에 자리했던 바우하우스는 문을 닫았다.

Bibliography Hans Maria Wingler, <The Bauhaus>, M.I.T., Cambridge, Mass., 1969.

Giovanni Michelotti 조반니 미켈로티 1921~1980

조반니 미켈로티는 토리노에서 태어나 겨우 16세가 되던 해에 파리나Farina 자동차 제작 공장에 들어갔다. 파리나는 후에 피닌파리나 Pininfarina로 널리 알려졌다. 미켈로티는 1949년에 자신의 사업을 시작했다. 그 후 트라이엄프Triumph사를 위한 작업을 수행하기도 했고, 일본 자동차 제조업체를 위해 일한 최초의 외국인 디자이너가 되기도 했다. 그의 1959년형 트라이엄프 '헤럴드Herald' 디자인은 원안을 수정해야만 했는데 제작에 필요한 프레스 작업을 당시 제조업체들은 해결하기 어려웠기 때문이었다. 그 결과 출시된 차량은 미켈로티가 의도했던 것보다 훨씬 더 평면적이었다. 그럼에도 이 차는 깜짝 놀랄 만한 현대적 외양을 드러냈다. 그가 디자인한 일본 닷선Datsun사의 '프린스 스카이라인Prince Skyline' 모델은 1961년에, 그리고 '히노 콘테사Hino Contessa' 모델은 1965년에 출시되었다. 그 외에도 '다프Daf 44' (1966), '알파인-르노Alpine-Renault'(1968), '트라이엄프Triumph 2000'(1963) 등의 뛰어난 자동차들을 디자인했다.

1: 로베르토 멩기가 피렐리사를 위해 디자인한 제리캔jerry can (20리터들이 연료통-역주), 1958년. 뉴욕 현대미술관의 음침한 전시실에 소장된 최초의 플라스틱 실용 제품들 가운데 하나다.

2: 한네스 마이어의 콜라주 자화상, 1920년. 바우하우스 팸플릿 표지, 1929년.

3: 조반니 미켈로티 디자인의 '트라이엄프 2000' 자동차, 1963년. 이탈리아의 세련된 스타일로 영국의 거친 기계성을 잘 포장한 사례다. 1970년대에는 오직 BMW만이 트라이엄프를 능가할 수 있었다.

2
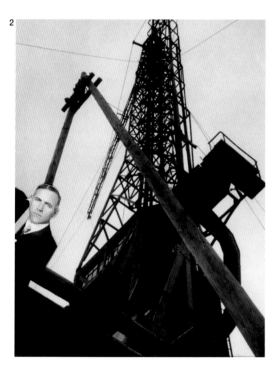

3

2

junge menschen kommt ans bauhaus!

bauhaus

Ludwig Mies van der Rohe 루트비히 미스 반 데어 로에 1886~1969

루트비히 미스 반 데어 로에는 독일 아헨Aachen에서 석공의 아들로 태어났다. 그는 아버지의 이름에 어머니의 이름을 덧붙여 자신의 이름을 좀 더 멋지게 만들었다. 미스 반 데어 로에는 아버지가 일하는 건축 현장에서 건축 일을 배웠고 한편으로 브루노 파울Bruno Paul과 페터 베렌스Peter Behrens 밑에서 일을 하면서 경험을 쌓았다. 이런 교육 배경 덕분에 그는 건축 디자인 분야에서 일을 시작했을 때 엄격하게 절제된 형식을 추구하는 19세기 독일 고전학파의 스타일로 작업을 수행했다. 이 학파의 대표적인 인물이 바로 베를린에 신고전주의 건축물을 많이 세운 프러시안 건축가 카를 프리드리히 싱켈Karl Friedrich Schinkel이다.

싱켈의 영향이 드러나는 미스 반 데어 로에의 첫 작업은 1912년에 디자인한 비스마르크 기념비였는데 실제로 건설하지는 못했다. 그는 또한 베렌스의 기념비적인 작업인 러시아 상트페테르부르크St.Petersburg에 세워진 독일대사관 디자인에 참여하기도 했다. 그러나 그가 국제적인 주목을 받기 시작한 것은 1927년 독일공작연맹Deutsche Werkbund의 전시회로 슈투트가르트Stuttgart 외곽 바이센호프Weissenhof에 실험적인 주거 단지 건설 프로젝트를 기획하면서부터였다. 이어 1929년에

는 바르셀로나 국제박람회의 독일관을 디자인했다. 독일관의 단순 그리드형의 건물과 뛰어난 디자인 가구들은 기능이라는 굴레에 얽매여 그럭저럭 모더니즘Modernism을 표현해내고 있던 평범한 건축가들의 작업을 크게 뛰어넘는 디자인으로 숭배의 대상이 될 만큼 훌륭했다. 같은 해에 그는 체코슬로바키아의 브르노Brno에 투겐하트Tugendhat 주택을 디자인했으며 그 집을 위한 의자와 가구들도 함께 디자인했다.

미스 반 데어 로에는 한네스 마이어Hannes Meyer의 뒤를 이어 데사우Dessau 시절 말기에 바우하우스Bauhaus의 교장이 되었다. 그는 지방 정부로부터 학교를 폐쇄하라는 정치적 압력이 가해지자 학교를 베를린 스테글리츠Steglitz 지역의 오래된 전화기 공장으로 이전했다. 그러나 나치에게 모더니즘이 정통 독일 디자인이라는 사실을 납득시키지 못했고 바우하우스는 결국 폐쇄당하고 말았다.

이후 영국으로 피신한 발터 그로피우스Walter Gropius, 마르셀 브로이어Marcel Breuer, 라슬로 모호이-너지Laszlo Moholy-Nagy와 달리 미스 반 데어 로에는 미국으로 건너가 아머 대학Armour Institute의 건축과 교수가 되었다. 아머 대학은 훗날 일리노이 공과대학Illinois

Institute of Technology이 된다. 미국인들의 적극적인 후원과, 유럽 문화와 구별되는 국가적 상징물을 염원하던 미국인들의 소망 덕분에 미스 반 데어 로에는 나치의 강압 이전에도 유럽에서는 시도하기 어려웠던 건축 디자인들을 실행해보는 기회를 가질 수 있었다. 일리노이 공과대학 캠퍼스 건물 시리즈를 통해서 미스는 현대적인 공과대학의 시각적 이미지를 창출했다. 오늘날에도 그 건물들이 '현대적'으로 보인다는 사실은 그의 디자인이 얼마나 완벽했는지를 보여준다. 그 현대적 건물들 앞에 1950년대 초반의 뷰익Buick이나 패커드Packard 같은 구식 차가 서 있는 사진을 보면 그 건물과 자동차가 동시대의 것이라는 사실이 믿기지 않을 만큼 크게 놀라게 된다.

미스 반 데어 로에는 1946년에서 1959년 사이에 시카고의 레이크 쇼어 드라이브Lake Shore Drive에 있는 아파트를 디자인했고, 1958년에는 뉴욕의 파크 애버뉴Park Avenue에 시그램Seagram사를 위한 기념비적인 빌딩을 디자인했다. 투겐하트 주택과 바르셀로나 박람회의 독일관을 위해 그가 디자인한 가구들의 판권은 놀Knoll사가 구입했는데, 놀사의 마케팅에 힘입어 그의 뛰어나면서도 비싼 1920년대 의자들은 현

1: 미스 반 데어 로에는 1929년의 바르셀로나 국제박람회의 독일관을 방문한 스페인 국왕을 위해서 '바르셀로나Barcelona' 의자를 디자인했다. 오늘날 이 의자는 미국의 기업계에서 지위를 드러내는 데 쓰이는 통속적 도구가 되었다.

2: 런던의 맨션하우스 스퀘어 프로젝트 조감도, 1968년. 미스 반 데어 로에가 디자인한 최후의 작업이었으나 생전에 실현되지 못한 이 건축 계획은 1980년대 내내 도시 건축물의 미래에 대한 논란을 불러일으켰다. 유물 보호론자들은 이 계획이 맨션 하우스 스퀘어의 전통적인 분위기에 적합하지 않다며 계획의 실행을 반대했다. 건물이 1968년에 실제로 지어졌더라면 그 훌륭한 비례미와 정교한 세부 구조는 아마도 모범적인 사례가 되었을 것이다.

3: 조지 넬슨이 허먼 밀러사를 위해 디자인한 '마시맬로Marshmallo' 의자, 1956년.

1

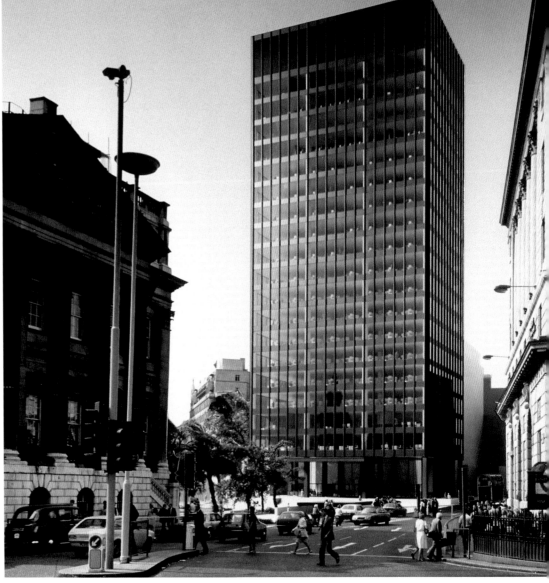

2

재 미국 전역의 회사 건물 로비에 비치하는 필수 항목이 되었다.

1969년, 죽기 직전에 미스 반 데어 로에는 맨션 하우스 스퀘어Mansion House Square라고 알려진 런던 신개발 지구에 피터 팔럼보 경 Lord Peter Palumbo을 위한 사무실 빌딩들을 디자인했다. 이 빌딩 계획을 두고 벌어진 논쟁은 이후 모더니즘과 포스트모더니즘Post-Modernism 그리고 역사 유물 보존에 관해 1980년대 초반에 벌어진 논쟁의 시발점이 되었다.

Bibliography Arthur Drexler, <Ludwig Mies van der Rohe>, Braziller, New York, 1960; Mayflower, London, 1960/ Hans Maria Wingler, <Bauhaus>, MIT, Cambridge, Mass., 1969/ Werner Blaser, <Mies van der Rohe: Furniture and Interiors>, Barron's, New York, 1982.

Herman Miller 허먼 밀러

놀Knoll사와 마찬가지로 허먼 밀러사는 미국의 가구 분야에서 높은 평가를 받았다. 그러나 놀사를 설립한 한스 놀이 대도시 뉴욕에 거주하던 이민자였던 것과 달리, 허먼 밀러는 미국 가구 제작 산업의 전통적 중심지였던 그랜드래피즈Grand Rapids에서 멀지 않은 미시건 주 질랜드Zeeland의 지방 사업가였다. 회사는 20세기 초에 문을 열었지만 명성을 얻기 시작한 것은 제2차 세계대전 직후로 뉴욕 현대미술관Museum of Modern Art 전시회에서 선보인 찰스 임스Charles Eames의 가구들을 생산하면서부터였다.

밀러를 비롯한 지방 사업가들이 회사를 세우고 난 뒤 5년이 지난 1909년, D. J. 드 프리De Pree가 회사에 합류했다. 밀러의 딸과 결혼한 드 프리는 51%의 주식을 확보한 후 회사의 이름을 바꾸었다. 싸구려 가구를 생산하던 허먼 밀러사는 드 프리가 합류하면서 제품의 품질을 높이는 일에 신경을 쓰기 시작했다. 가구 제작자 길버트 로드Gilbert Rohde가 1930년대에 합류하면서 밀러사는 당시의 유럽풍 취향인 모던 디자인에 대해 관심을 기울이기 시작했다.

1946년, 로드에 이어 조지 넬슨George Nelson을 디자인 감독으로 맞이하면서 밀러사는 모던 디자인의 강력한 대변인이 되었다. 넬슨은 밀러사를 위해 1946년에는 '벽장Storage Wall'(229쪽 참조), 1954년에는 '강철 골조 가구들Steelframe Group' 그리고 10년 후에는 '활동적 사무실Action Office'을 디자인했다. 합판과 강철로 만든 임스의 의자는 1948년부터 생산하기 시작했다.

조지 넬슨은 허먼 밀러사가 일반 소비 시장을 버리고 건축 시장으로 방향을 전환하게끔 이끌었다. 그는 싸구려 가구를 만드는 생산 라인을 없애버려야 한다고 주장했으며 찰스 임스에게 밀러사를 위한 가구 디자인을 계속 해달라고 주문했다. 넬슨의 후원에 힘입어 임스의 유명한 '라운지' 의자(134쪽 참조)가 1956년에 상품화되었고, 1958년에는 '알루미늄Aluminum' 그룹 의자, 1969년에는 '소프트 패드Soft Pad'가 생산되었다. 1952년부터는 알렉산더 지라드Alexander Girard가 디자인에 참여해 회사 제품에 다양한 색과 무늬를 보태주었다. 1970년에는 영국에 지사를 설립했다.

많은 이들이 임스가 1950년대 중반에 디자인한 의자들을 의자 디자인의 최고봉이라고 평가했지만 허먼 밀러사는 이에 만족하지 않고 '앉는 일'에 관해 보다 개량된 해법을 찾기 위한 연구를 계속 진행했다. 그들은 첨단 재료의 가능성과 인체공학 연구의 발달로 미뤄볼 때 그 해답은 바로 '교차 기능 의자cross-performance chair'에 있다고 판단했다. 그러한 과정을 거쳐 1994년 '에어론Aeron' 의자를 출시했다.

'에어론' 의자의 디자이너는 회사 연구소의 부소장이었던 빌 스텀프Bill Stumpf(1936~2006)였다. 1976년에 허먼 밀러사의 '어곤Ergon' 의자를 디자인한 경험이 있었던 스텀프는 '에어론' 의자를 디자인하기 위해 위스콘신 대학에서 환경 디자인을 강의하면서 연구했던 결과들을 도입했다. '에어론 프로젝트'를 진행하면서 그가 세웠던 원칙은 "신체를 해방시키고 디자인의 한계를 넘어선다"는 것이었다. 그리고 성공적인 결과물인 '에어론' 의자를 "인간 형태에 대한 은유"라고 묘사했다. '에어론' 의자는 신소재를 사용하여 세 가지 크기로 출시되었고 어떤 환경에도 얼마든지 다양하게 적용할 수 있는 모델이었다. 이는 새로운 사업 환경이 요구하는 조건이기도 했다. 그러나 '에어론' 의자는 사무실의 먼지와 더러움을 끌어 모으는 데도 탁월했다.

'에어론' 의자는 뉴욕 현대미술관의 새로운 큐레이터 파올라 안토넬리Paola Antonelli의 첫 번째 수집품이 됨으로써 현대적이고 기능적인 의자에서 단숨에 지위의 상징물로서 선망의 대상이 되는 위치에 올랐다. 안토넬리는 '에어론' 의자를 "사무실 의자의 새로운 패러다임"이라고 평했다. '에어론' 의자는 1990년대 말에 급격히 증가한 뉴욕의 벤처 회사들이 애용한 의자였으며 또한 무너진 월드 트레이드 센터World Trade Center 로비 공간에도 놓여 있었다. 벤처 거품이 사라지자 '에어론' 의자 구입에 열을 올렸던 많은 회사들이 도산하면서 의자를 대량으로 내다 팔았다. 지위의 상징물이었던 에어론 의자는 순식간에 죽음의 상징물로 바뀌고 말았다.

Bibliography Ralph Caplan, <The Design of Herman Miller>, Whitney Library of Design, New York, 1976/ Bill Stumpf, <The Ice Palace that Melted Away: Restoring Civility and Other Lost Virtues>, University of Minnesota Press, 1998.

217

3

Bill Mitchell 빌 미첼 1912~1988

빌 미첼은 미국 오하이오 주의 클리블랜드Cleveland에서 태어났다. 1935년부터 할리 얼Harley Earl 밑에서 일하기 시작했고, 단시일에 제너럴 모터스General Motors사의 캐딜락Cadillac 부문 책임자가 되었다. 그는 1958년부터 1978년 은퇴할 때까지 제너럴 모터스의 스타일링styling을 책임지는 부사장 자리에 있으면서 할리 얼의 업적을 뒤이어야 하는 실로 불가능에 가까운 임무를 맡았다. 자동차 경주와 공상 과학 소설에서 영감을 받았던 얼과는 달리 미첼은 '제너럴 모터스 제품 리스트'에 미국의 듀센버그Duesenberg나 유럽의 메르세데스─벤츠Mercedes─Benz와 같은 고품격 소량 생산 자동차를 집어넣고자 했다. 하지만 미국자동차산업이 가장 활황이던 시대에 제너럴 모터스의 디자인을 맡은 것은 그의 고달픈 숙명이었다.

1963년의 뛰어난 뷰익Buick '리베라Riviera', 1965년의 올즈모빌 Oldsmobile '토네이도Toronado', 여러 세대의 시보레Chevrolet '코르베트Corvette' 등 매우 독창적인 디자인 작업들을 수행했음에도 불구하고 미첼의 성과는 그의 전임자인 얼의 그림자에 가려졌다. 미첼은 디자인에 대한 자신의 철학을 당구공과 야구공의 차이에 빗대어 설명했다. 매끄럽고 윤기 나는 당구공은 시각적으로나 촉각적으로나 별로 흥미가 당기지않는 반면 야구공의 한땀한땀 바느질자국은 중독성이 있다고 했다.

Reginald Joseph Mitchell 레지널드 조지프 미첼 1895~1937

슈퍼마린 스피트파이어Supermarine Spitfire는 1934년과 1948년 사이에 2만 대 이상 생산되기는 했지만 엄밀히 말하면 소비 제품이 아닌 군사 무기다. 그럼에도 산업 디자인 최고의 사례로 자주 인용된다. 레지널드 조지프 미첼은 그가 디자인한 비행기가 슈나이더 해상비행경연대회Schneider Trophy에서 입상한 덕분에 영국 공군Air Ministry으로부터 구식 쌍엽기를 대체할 단엽기 디자인을 의뢰받았다. 최초의 스피트파이어 'F37/34'는 1936년에 비행을 시작했다. 미첼이 디자인한 이 비행기는 우아하면서도 기능적이었다. 날개의 뼈대가 알 모양의 얇은 날개 부분을 지탱했고, 가벼운 합금 동체는 탱탱한 금속 표피로 덮여 있었다.

오늘날 영국의 역사가들은 '영국 전투Battle of Britain'의 의미를 되돌아보면서 그 전투에서 스피트파이어는 전쟁 도구라기보다 국가 정체성을 드러내는 중요한 요소였다고 말한다. 어찌 됐든 이 군용기는 우아함을 지니고 있었다. 그 전설적인 명성 덕분에 이 비행기의 디자인에 관한 어떠한 논쟁도 결국엔 또 다른 전설이 되고 만다. 동시에 스피트파이어는 누가 보아도 훌륭한 기능적 무기였고 조종사에게는 순수한 기쁨 그 자체였다. 12년간 생산된 스피트파이어는 그동안 진화를 거듭했다. 그 진화는 여느 제품 디자인과 마찬가지로 이전의 디자인에 대한 시험 과정이기도 했다.

Bibliography Jonathan Glancey, <Spitfire>, Atlantic Publishing, London, 2006.

Issey Miyake 이세이 미야케 1938~

하나에 모리Hanae Mori가 국제적 명성을 얻은 최초의 일본 패션디자이너라면 겐조Kenzo는 두 번째 그리고 세 번째가 이세이 미야케다. 그러나 그 중요도에 있어서는 아마도 미야케가 첫 번째 자리를 차지할 것이다. 그는 진정한 천재다.

히로시마에서 태어난 미야케는 타마 미술대학에서 그래픽 디자인을 공부하기 위해 도쿄로 상경했다. 미대생인 그는 연극과 패션에 흥미를 느꼈지만 1960년대 초반 일본에서는 그러한 관심사가 격려 받지 못하는 분위기였다. 프랑스 파리로 건너간 미야케는 위베르 드 지방시Hubert de Givenchy나 기 라로슈Guy Laroche 밑에서 일했고 뉴욕에서는 제프리 빈Geoffrey Beene과 함께 일했다. 1971년 미야케 디자인 스튜디오Miyake Design Studio를 설립하기 위해 도쿄로 돌아온 그는 이미 일본인으로서는 드문 국제적인 활동 배경을 가지고 있었다.

미야케의 옷들은 모두 일본 전통 재단 방식의 영향을 받은 것이지만 그럼에도 완전히 현대적인 모습으로 거듭났다. 하지만 그의 진정한 강점은 재료에 있었다. 그가 자랑하는 풍성하고 섬세하며 복잡한 직조 방식을 통해 미야케는 역사주의에 기대지 않으면서도 전통적 가치를 잘 드러냈다. 미야케는 무늬, 질감, 밀착도와 같은 옷감의 일부 특성을 '극한'까지 실험해보는 일에 흥미를 느낀다고 한다. 그는 자신의 옷을 입은 사람들이 '자유로움'이라는 것이 무엇인지를 느끼길 바란다고 말했다. 이 말에서알 수 있듯이 그는 1960년대 청년 문화에 크게 영향을 받았다. 하지만 다른 한편으로는 매우 영리한 사업가이기도 했다. 1980년대 초반 회사 확장에 필요한 자금을 확보하기 위해 위스키나 자동차 등의 TV 광고에 참여하는 것을 주저하지 않았다. 미야케는 도쿄를 국제적인 디자인 도시로 만드는 일에 공헌했으며 2007년 그의 박물관이 도쿄에 설립되었다.

Bibliography Issey Miyake, <East Meets West>, Heibonsha, Tokyo, 1978/ <Issey Miyake Bodyworks>, Shogakukan, Tokyo, 1983.

1: 레지널드 조지프 미첼의 '슈퍼마린 타입 Type 300'은 매우 우아한 금속 동체의 단엽 전투기다. 1936년 3월 5일에 첫 비행을 한 이 새로운 전투기에 '스피트파이어'라는 이름이 붙었다.

2: 이세이 미야케의 2000년 가을 컬렉션.
3: 미스 반 데어 로에의 시그램 빌딩 Seagram Building, 뉴욕 파크 애버뉴 Park Avenue, 1958년. 그는, "나는 흥미롭기보다 좋은 사람이 되고 싶다"고 말했다.

Modernism / The Modern Movement 모더니즘 / 모던디자인운동

모더니티 개념은 생각보다 그 역사가 길다. 일찍이 첸니노 첸니니 Cennino Cennini는 그의 책《예술의 서Libro dell'Arte》에서 조토 Giotto가 심리적 사실주의와 새로 유행하는 원근법을 가지고 그림을 '모던'하게 만들었다고 말한바 있고 후에 바사리Vasari도 이 용어를 사용했다. 그러나 기본적으로 이 개념은 건축과 디자인분야의 필수용어가 되기 훨씬 전에 문학 분야에서 확립된 것이었다.

18세기에 '고대인과 현대인Ancients and Moderns'에 대한 논쟁이 있었다. 그리고 1828년에 웹스터Webster 사전은 모더니즘을 "작문writing 분야에서 최근에 형성된 어떤 것"라고 정의했다. 그렇다면 현재의 개념이 처음 등장한 것은 언제일까? 아마도 1857년 매슈 아널드 Matthew Arnold의 강의 '문학에서의 현대적 요소On the Modern Element in Literature'에서였을 것이다. 그 다음해에 파리의 공쿠르 Goncourt 형제가 '모더니티modernity'라는 말을 만들었다. 1862 년에는 조지 메러디스George Meredith의《현대의 사랑Modern Love》이 출판되었고 게오르그 브란데스Georg Brandes라는 덴마크 문학 평론가는 1883년《현대적 발전을 이룬 사람들Det Moderne Gjennembruds Moend》이라는 책을 출간했다. 그리고 10년이 지난 뒤에는 이 용어가 거의 모든 언어권에서 일반어로 자리 잡았다. 즉 모더니즘이라는 말의 특징 중 하나는 그것이 국제적이라는 것이다. 또 다른 특성은 그것이 극단적인 자의식의 산물이라는 것이다.

건축과 디자인 분야에서 모더니즘은 전통과의 급격한 단절을 의미한다. 그래서 허버트 리드Herbert Read는 "모더니즘의 성격은 파괴적"이라고 말한바 있다.《무명의 시민The Unknown Citizen》(1939)에서 시인 W. H. 오든Auden은 모더니즘이 꿈꾸는 이상향을 다음과 같이 노래했다.

현대인에게 필요한 모든 것
축음기, 라디오, 자동차, 냉장고

또한 1954년 C. S. 루이스Lewis는 케임브리지 대학 취임 기념 강연에서 역사상 문화의 가장 큰 단절은 고대와 중세 또는 중세와 르네상스 사이에 벌어진 것이 아니라 바로 제인 오스틴Jane Austen과 20세기 사이에 벌어진 것이라고 했다. 그 시기에 일어난 엄청난 기술 혁신들이 세계의 범주와 인간의 지각 체계를 변화시켰기 때문이다.

약 20여 년 동안에 다음과 같은 일들이 벌어졌다. 벤츠Benz와 디젤 Diesel은 석유를 이용하는 정확한 방법을 발견했다. 전기의 발명으로 인류 역사상 처음으로 에너지원으로부터 멀리 떨어진 곳에서도 동력을 사용할 수 있게 되었고, 하이델베르크Heidelberg의 고속 인쇄 기계도 발명되었다. 라디오, 전화, 녹음기, 타자기도 발명되었다. 뤼미에르 Lumiere의 영화도 탄생했고 합성염료와 합성물질도 태어났다. 비행기도 물론 이 시기에 탄생했다. 헨리 포드Henry Ford와 윌리엄 헤스키스 레버William Hesketh Lever는 이 시기에 가솔린 자동차 및 '선라이트 Sunlight'라는 브랜드의 비누로 빠르게 변화하는 소비재를 전 지구의 고객들에 팔기 시작했다.

이 모든 것들은 인간의 삶에 변화를 가져왔다. 이러한 변화를 잘 감지하고 있었던 올더스 헉슬리Aldous Huxley는 그 속도야말로 20세기에만 경험할 수 있는 것이라고 말했다. 이동의 속도, 상품 생산의 속도, 정보 생성의 속도가 바로 그러했다. 빠르고 새로운 테크놀로지는 건축가와 디자이너에게 신속히 표현할 수 있는 수단을 제공했으나, 순수미술과 문학 분야는 소외시키는 경향을 보였다. 대량생산은 건축가와 디자이너에게 완벽하게 들어맞는 시스템이었다. 왜냐하면 인간 누구에게나 살 공간과 사용할 물건이 필요했기 때문이다. 그러나 소설의 경우 그것이 누구에게나 꼭

필요한 것은 아니었다.

모더니즘에서 해결하기 어려운 모순은 사각형 건물에 모든 것을 담는 것이 좋은 디자인이라는 주장에 있는 것이 아니다. 그것은 바로 지적 우월성과 소비자 민주주의 사이에서 발생하는 내적 충돌에 있는 것이다. 현대 건축가와 디자이너는 누구나 누릴 수 있는 아름다움과 화려함, 편리성을 창출하기 위해 일한 반면 현대 문학가와 음악가들은 사람들이 더욱 접근하기 어려운 현학적인 것들을 생산했다.

문화 양식은 변한다. 그러나 모더니즘을 추구하든 거부하든 어떤 식으로

3

모던디자인운동

든 여전히 모더니즘은 우리가 세상을 바라보는 창과 같은 역할을 하고 있다. 그리고 이 세상에 기계는 아직도 인간 욕망의 매개이자 은유로서 존재한다. 모더니즘은 스타일 지침서가 아니다. 그것은 하나의 태도다. 프랭크 로이드 라이트Frank Lloyd Wright가 말했듯이, 모더니즘은 현시대의 가능성을 최대한으로 발전시키려고 하는 태도다. 찰스 황태자가 금빛 사자 발톱 다리가 달린 고전적 의자에 앉아 있을 때 용기를 내서 다음과 같이 말해주고 싶다. 중요한 것은 형태가 직선이냐 아니냐가 아니라 지적 우아함, 윤리적 성실성 그리고 실용적인 아름다움이라고 말이다.

미술과 디자인 분야에서 모던디자인운동은 실제로 벌어진 운동이 아니다. 그것은 모더니즘의 찬반론자들이 도덕적 가치나 사회적 목적으로부터 분리되지 않는 형태를 추구하려는 디자이너의 태도, 새로운 기술 세계에 적합한 새로운 미학을 창출하려는 디자이너의 태도를 지칭하기 위해 만든 추상적 개념일 뿐이다.

그러한 의미의 '운동'은 러시아에서 시작되어 독일에서 가장 환영받았고 프랑스, 이탈리아, 오스트리아로 이어졌다. 지도자로는 발터 그로피우스 Walter Gropius, 르 코르뷔지에Le Corbusier, 미스 반 데어 로에 Mies van der Rohe 등이 있다. 영국에서는 웰스 코츠Wells Coates 나 맥스웰 프라이Maxwell Fry와 같은 몇몇 선구자들의 노력에도 불구하고 윌리엄 모리스William Morris의 강력한 영향력 때문에 모던디자인운동이 쉽게 받아들여지지 않았다. 다만 1920년대 후반에 모호한 상태로 조금 뿌리를 내렸을 뿐이었다.

히틀러가 장악한 독일에서 이주해온 디자이너들은 영국에 중요한 변화를 가져왔다. 그들 중에서 그로피우스, 마르셀 브로이어Marcel Breuer, 라슬로 모호이-너지Laszlo Moholy-Nagy 등은 미국으로 건너가 뉴욕 현대미술관Museum of Modern Art이나 하버드 대학, 시카고 대학 등에서 큰 호응을 얻었다. 독일이나 영국에서 실현되지 못했던 모던디자인운동이 뉴욕 파크 애버뉴Park Avenue나 한스 놀Hans Knoll의 매장에서 실현되었던 것이다.

1947년 건축가 베르톨트 루벳킨Berthold Lubetkin은 건축과 디자인 분야에서 모던디자인운동의 의미를 다음과 같이 기술했다. "그것은 이 시대의 사회적 목적을 진술한 것이다. 그 기하학적 정형성은 인간이 자신의 환경을 이해하고, 설명하고, 조종하고자 하는 소망을 피력한 것이다. 주관성이나 모호함에 맞서서 무질서하게 보이는 정신세계에서 보편성, 효용성, 질서, 명확성을 찾아내려는 운동인 것이다."

그러나 1960~1970년대에 이 운동에 뒤늦게 뛰어든 사람들이 저지른 몇몇 재앙과도 같은 기술적·사회적 실수들로 인해 모던디자인운동은 크게 공격받기 시작했고, 포스트모더니즘Post-Modernism과 같은 '철학'이 대안으로 제시되었다. 모던디자인운동의 진흥에 선도적 역할을 했던 뉴욕 현대미술관도 1960년대 중반에 이르러서는 로버트 벤투리 Robert Venturi에게《현대건축의 복합성과 대립성Complexity and Contradiction in Modern Architecture》과 같은 책의 저술을 의뢰하기에 이르렀다. 이 책은 포스트모더니즘이 번성하도록 분위기를 조성해 준 이단의 책이 되었다.

Moderne / Modernistic 모데르네 / 모더니스틱

'모데르네Moderne'라는 프랑스 말은 모던디자인운동Modern Movement 스타일에 피상적인 장식이 붙어 미적으로 퇴보한 스타일을 비판적인 태도로 지칭한 말이다. 때로는 아르 데코Art Deco와 같은 의미를 지닌 형용사로도 사용된다. '모데르네' 스타일은 미국에서 인기가 높았고, 그래서 미국에서는 이 스타일의 제품들이 대규모로 생산되었다. 오늘날 이 용어는 모던디자인운동의 이상주의와 동떨어진 과장된 상업주의를 의미하는 말로 사용된다.

Børge Mogensen 뵈르게 모겐센 1914~1972

덴마크 디자이너 뵈르게 모겐센은 코레 클린트Kaare Klint의 제자였으며, 영국 '고전' 가구류에 대한 연구로 덴마크 모던디자인운동Modern Movement에 커다란 영향을 끼친 인물이다. 그는 1934년 공인 가구 제작자가 되었고 그 후 코펜하겐에 있는 왕립미술아카데미Royal Academy of Fine Arts의 가구학교에서 공부했다. 그의 명성은 1942년부터 1950년까지 덴마크 협동조합Danish Co-operative Society의 디자인 부서장으로 재직하면서 이룩한 일들을 바탕으로 형성되었다. 그곳에서 모겐센이 목표했던 것은 가구의 개념과 제작 과정의 격을 높이고 첨단의 생산 기술들을 이용하여 합리적인 가격의 제품을 만들어내는 일이었다. 그가 디자인한 가장 유명한 제품은 펼치면 간단한 침대로 변신하는 소파였다.

1: 세드릭 기븐스Cedric Gibbons, E. B. 윌리엄스Williams, 윌리엄 호닝 William Horning이 MGM사를 위해 디자인한꿈의사무실, 1936년. 할리우드는 아주 일찍부터 잔뜩 멋부린 '모데르네' 스타일을 사람들에게 보여주었다. 그러나 실상 이러한 스타일의 가구들이 상업적으로 판매되기 시작한 것은 훨씬 나중의 일이었다.

2: 라슬로 모호이-너지가디자인한 바우하우스 전시회포스터, 1923년. 모호이-너지는 시각적 청결함을 숭배했다.

1

Laszlo Moholy-Nagy 라슬로 모호이-너지 1895~1946

화가, 사진가, 글꼴 디자이너, 교육가 그리고 영화 제작자였던 모호이-너지는 양산, 판매된 대표작이 하나도 없음에도 불구하고 저술 작업과 교육을 통해 디자인계에 커다란 영향을 끼친 인물이다. 그는 헝가리 바치보르쇼드Bácsborsód 에서 태어나 부다페스트에서 법학을 공부했다. 제1차 세계대전 당시 모호이-너지는 군복무 중 부상을 당해 쉬게 되었는데, 이때 구상한 계획을 종전 후 실행에 옮겨 〈내일Ma〉이라는 이름의 아방가르드 그룹과 잡지를 만들었다.

의욕적인 예술가로 성장한 그는 1920년 베를린으로 이주해 1922년 바우하우스Bauhaus의 교수가 되었다. 바우하우스의 금속 공방을 맡아 빌헬름 바겐펠트Wilhelm Wagenfeld와 마리안네 브란트Marianne Brandt와 같은 제자들을 키웠으며 한편으로 추상 또는 반추상 영화를 만들었고 《바우하우스 총서Bauhausbücher》 시리즈의 편집자 역할도 담당했다. 이 시리즈는 미술 이론과 디자인 이론을 다루었으며 바우하우스의 바이마르Weimar와 데사우Dessau 시절에 출판되었다. 책들의 저자는 발터 그로피우스Water Gropius, 바실리 칸딘스키Wassily Kandinsky, 카시미르 말레비치Kasimir Malevich 등이었다. 모호이-너지는 기계 속에 내재하는 아름다움에 주목한 최초의 '순수'미술가 중 한 사람이었다. 1919년 그의 책《현대적 미술가를 위한 책Buch neuer Kunstler》에서 그는 새로운 미학을 발전시키기 위해 항공기 사진들을 사용했다. 그의 사상적 핵심은 "시각미술은 시각적 청결함the hygiene of the optical을 가져야 한다"는 특유의 표현으로 요약할 수 있다.

1923년 모호이-너지는 바우하우스 로고로 순수한 구, 원뿔, 입방체를 사용했다. 그는 현대적 매체를 다루는 일에 있어서도 선구자였다. 전화 통화 중에 생기는 그래프 페이퍼를 응용해 법랑 공장에서 제작한 '전화그림들Telephone Paintings'은 최초의 '레디메이드ready-made' 작업으로 평할 만한 것들이었다. 그는 기계에 매료되어 "기계 앞에서는 모든 사람이 평등하다. …… 테크놀로지에는 전통도 계급도 없다"라고 말한 바 있다. 모호이-너지가 운영한 바우하우스 금속 공방의 생산품 중 가장 뛰어난 것은, 그의 스타 제자였던 바겐펠트의 탁상용 조명등이었다. 이 유명한 '바우하우스' 탁상용 조명등은 1923~1924년에 디자인이 이뤄져 1927년부터 생산되기 시작했다. 일제 그로피우스Ilse Gropius는 이 조명등을 두고 "단호하며 허식이 없는 아름다움"이라고 평했다. 그러나 이 기계미술의 상징물은 실상 비용이 많이 드는 수제 생산품이었다.

그는 바우하우스의 폐쇄 후 런던으로 옮겨 심슨스Simpson's 백화점의 디스플레이 디자이너로 일했으며, 한편으로 존 베처먼John Betjeman을 위한 책의 삽화를 그렸고, 〈건축 평론Architectural Review〉지의 아트디렉터를 하기도 했다. 그러다가 1936년 미국 시카고로 이주해 아메리카 컨테이너사Container Corporation of America의 창업자 월터 팹케Walter Paepcke의 후원을 받아 뉴 바우하우스New Bauhaus를 설립했는데 이것이 후에 시카고 디자인대학Chicago Institute of Design이 되었다. 시카고에서 모호이-너지는 예술과 테크놀로지를 결합하는 야심 찬 교육 프로그램을 시도한 바 있다. 그는 백혈병으로 사망했지만 그의 책《새로운 시각The New Vision》과 《움직임 속의 시각Vision in Motion》은 매우 중요한 미술 교육 자료로 남아 있다.

Bibliography Laszlo Moholy-Nagy, <The New Vision, from Material to Architecture>, Brewer Warren/Putnam, New York, 1928/ Laszlo Moholy-Nagy, <Vision in Motion>, Paul Theobald, Chicago, 1946/ Richard Kostelanetz, <Moholy-Nagy>, Allen Lane, London, 1972/ Lucia Moholy, <Marginalien zu Moholy-Nagy: dokumentarische Ungereimtheiten>, Richard Sherpe, Krefeld, 1972.

2

1923
VII-IX

BAUHAUS
AUSSTELLUNG
WEIMAR

Carlo Mollino 카를로 몰리노 1905~1973

몰리노가 디자인한 의자에 대해 〈라 레푸블리카La Repubblica〉지는 "지나치게 섹시하다"고 평했다. 카를로 몰리노는 형용하기 어려울 정도로 엄청난 재능을 가진 인물이었다. 그가 성취한 작업의 방대한 양과 다양성 때문에 세심한 평론가가 아니라면 자칫 몰리노를 난잡한 아마추어 정도로 평가하는 우를 범하기 쉽다. 자동차와 여성, 스피드와 스포츠는 그에게 가장 강력한 자극제였다.

몰리노를 건축가라고 부르는 것은 그를 표현할 수 있는 적당한 말이 없기 때문이다. 물론 그가 유명한 토리노 폴리테크닉Politecnico에서 건축 디자이너 수업을 받은 것은 분명하다. 그는 파시즘 시기 4년째에 이 학교를 졸업했다. 그러나 최근 출간된 그에 관한 책에서 언급했듯이 그는 주술사, 사진가, 자동차 경주자, 비행사, 작가, 글꼴 디자이너, 패션 디자이너 그리고 독신의 호색한이었다. 몰리노는 약간 미친 듯이 보이기도 했다. 1960년경에 찍은 그가 아끼는 사진 자화상을 보면 스스로 디자인한 듯한 왕관을 쓰고 재클린 케네디가 젊은 시절에 입었던 것 같은 오렌지색의 긴 가운을 입고 있다. 그는 이 자화상의 제목을 '휴식하는 전사Riposo del Guerriero'라고 붙였다. 심지어 그의 친한 친구들도 그가 때때로 불쾌하고 모욕적이며 정신없다고 했다.

안살도Ansaldo 그룹에서 일하던 엔지니어의 아들로 태어난 몰리노는 전형적인 토리노 사람이었다. 탄탄한 공학 기술과 거대한 채석장을 보유한 이 도시는 역설적이게도 형이상학적인 성격을 지니고 있어서 사람에 따라 어떤 이는 위안을 받기도 했고 또 어떤 이는 불편함을 느끼기도 했다. 이 도시의 비행기와 자동차 제조 산업 그리고 신고전주의가 카를로 몰리노를 만들었다. 토리노 스키장의 슬로프 역시 두말할 필요가 없는 요소였다. 이 특이한 인물 몰리노에 대해 건축사가인 브루노 체비Bruno Zevi는 다음과 같은 인상적인 말을 남겼다. "이자는 확실히 악마와 한 편이다. 그가 입을 열기 시작하면 질레트Gillette 면도날, 칼, 유리 파편이 튀어나오지만 그와 함께 한 번도 본 적이 없는 아름다운 정원과 신기한 꽃들이 같이 피어난다."

1941년 그가 남긴 것들 중 가장 뛰어난 두 개의 건축물을 디자인하기 위한 준비 작업으로 몰리노는 토리노비행클럽Turin Flying Club에 들어가 비행하는 일에 빠져 살았다. 더 엄청난 일은 사진을 찍기 위해 아찔하게 높은 몰레 안토넬리아노Mole Antonelliano에 올라갔다는 사실이다. 속도와 높이에 중독되어 있었던 그 해에 그는 토리노의 승마학교 이피카Ippica를 완성했으며, 6년 뒤에는 그의 대표 걸작인 라고 네로Lago Nero에 있는 스키장 건물을 디자인했다. 스키장 건물 작업을 의뢰한 사람은 기업가이자 스키광인 시시탈리아Cisitalia 자동차 회사의 소유주 피에로 두시오Piero Dusio였다. 시시탈리아는 뉴욕 현대미술관 Museum of Modern Art에 전시된 최초의자동차를 만든 회사다.

르 코르뷔지에Le Corbusier 이래 비행기는 건축가들에게 영감의 원천이 되었다. 몰리노 역시 마찬가지였는데, 그는 특히 안살도Ansaldo사의 인력 비행기Volo Musculare Umano 제작 계획에 매료되어 있었다. 그 덕분에 그가 디자인한 스키장 건물은 수많은 급강하 면과 곡선으로 이루어진, 형태적으로 놀라운 창의성을 보여주는 디자인으로 완성될 수 있었다. 그 누구보다도 이 건물 형태를 말로 잘 표현한 사람은 바로 몰리노 자신이었는데, 그는 이 건물을 "눈 위에 서 있는 비행기" 또는 "파리 모양의 산장"이라고 묘사했다. 한 평론가는 이 건물이 자신이 본 것들 중 가장 입체적인 건물이라고 평가하기도 했다. 이후 비행기의 형태적·구조적 요소들은 몰리노의 가구 디자인에도 중요한 특징이 되었다.

스키 역시 중요한 영감의 원천이 되어서 몰리노는 1950년 스키 활강에 관한 책을 쓰기도 했다. 이 책은 평행회전parallel turns을 설명하는 건축적 도표로 가득 차 있다. 그러나 무엇보다도 그는 자동차에 대한 애정이 열렬해 25세 때 이미 자동차 경주가로 알려졌다. 아버지가 사망한 후 그의 스피드에 대한 열정은 거의 편집증에 가까울 정도로 치솟았다. 몰리노는 1951년형 '밀레 미글리아Mille Miglia'를 디자인했으며 OSCA를 위한 자동차도 디자인했다. 그러나 가장 전형적인 몰리노의 자동차는 엔지니어 나르디Nardi와 공동 작업으로 완성한 '비실루로Bisiluro'였다. '쌍발 어뢰Twin Torpedo'라고도 불린 이 차를 가지고 몰리노는 1955년 르망Le Mans 자동차 경주에 직접 출전해 750cc 부분 신기록을 세웠으며 그 기록은 2년 동안이나 깨지지 않았다. 이 놀라운 자동차의 한쪽 유선형 어뢰는 엔진으로 꽉 차 있었고 다른 한쪽에 운전자가 들어갔다. 그렇다고 해서 그의 디자인이 감각적이기만 한 것은 절대 아니다. 기술적으로 매우 효율적인 에어 브레이크를 디자인하기도 했으니 말이다.

몰리노를 이야기할 때 빼놓을 수 없는 또 하나의 요소가 섹스다. 몰리노는 사진 작업에 거의 광적으로 몰두했고 사진에 관한 책 《카메라 옵스큐라로부터의 메시지Il Messagio della Camera Oscura》(1949)를 쓰기도 했다. 이 책은 현재 인기 높은 수집품 목록에 올라 있다. 사진, 에로티시즘, 패션 디자인은 그의 스튜디오에서 하나가 되었다. 몰리노의 누드 사진은 매우 독특했는데, 농염하고 에로틱한 침울함이 가득했다. 그는 1960년부터는 주로 폴라로이드를 사용했다. 인터넷 포르노 사진과는 다른 품격을 지닌 그의 사진은 섹스와 예술 사이를 교차하는 알 듯 모를 듯한 호기심을 유발시켰다. 어떤 것은 만 레이Man Ray의 '앵그르의 바이올린Violin d'Ingres'에서 영감을 받은 듯 검은 조끼만을 걸친 여인의 뒷모습을 포착하고 있다. 양쪽 엉덩이에는 몰리노의 서명이 멋있게 새겨져 있다. 그는 또한 멈 코르동 루즈Mumm Cordon Rouge 샴페인과 마르첼로 니촐리Marcello Nizzolli가 디자인한 1948년 올리베티Olivetti사의 '렉시콘Lexikon 80' 타자기를 소도구로 사용하기도 했다. '렉시콘 80' 타자기는 당대의 '아이팟iPod'이었다. 몰리노는 이 사진들을 에로틱한 속옷을 개발하는 데 사용했다. 몰리노가 디자인한 속옷은 가르다 호수가에 있는 그의 집, '비토리알레 데글리 이탈리아니Vittoriale degli Italiani'에 그의 안살도 쌍엽기와 함께 보존되어 있다.

몰리노의 마지막 업적 중 하나가 토리노 나피오네Napione가에 있는 아파트를 꾸민 것이었다. 이를 위해 그는 매우 인상적인 1대 1 크기의 드로잉을 준비했다. 이 작업에서 몰리노는 나폴레옹 양식, 이집트 양식, 플로렌스 놀Florence Knoll의 뉴욕 모더니즘 양식 그리고 마욜리카 maiolica 도자기로 만든 '시들지 않는' 꽃 장식까지 모두 혼용했다. 그러나 그는 그곳에 산 적이 없다. 누구의 방문도 허락하지 않았다. 사진으로 보인 적도 없었다. 간혹 그의 사진 작업의 배경이 되기는 했다. 데제생트 Des Esseintes처럼 몰리노도 그 집을 사랑의 묘약을 준비하는 장소이자 바커스Bacchus의 향연을 벌이기 위한 장소로 사용했을 것이다.

호감을 갖기 어려운 괴팍한 인물이었기 때문에 몰리노는 한 번도 진지한 평가를 받지 못했고 또 자격이 충분함에도 그만한 명성을 누리지 못했다. 그러나 디자인이 별 볼일 없이 폼만 잡는 일로 이해되던 시대에 감각적이면서도 효율적인 독창성을 발휘한 몰리노는 디자인이라는 말의 권위를 되찾아주었다. 그는 영감뿐만 아니라 진정한 천재가 가지고 있는 지구력과 추진력을 함께 지니고 있었다.

Bibliography Giovanni Brino, <Carlo Molino-Architecture as Autography>, Thames & Hudson, London, 2005/ Fulvio Ferrar & Napoleone Ferrari, <The Furniture of Carlo Mollino>, Phaidon, London, 2006.

1

2

Hanae Mori 하나에 모리 1926~

하나에 모리는 일본 패션계의 설립자로, 또 일본 모던 디자인의 선구자로 평가받을 수 있는 인물이다. 도쿄여자대학을 졸업한 후 그녀는 영화 의상을 디자인하다가 1955년 도쿄에 자신의 매장을 열었다. 일본인들은 이상하게도 자신의 업적을 내세우지 않는 경향이 있었다. 겐조Kenzo, 이세이 미야케Issey Miyake, 요지 야마모토Yohji Yamamoto 등의 인물들 역시 마찬가지였는데, 일본 패션 디자인의 우수성을 입증한 모리의 사례가 그들을 세계무대에 명함을 내밀 수 있도록 한 바탕이 되었다. 스타일상으로 모리의 디자인은 완전히 서구적이나 일본의 전통에 따라 직조되고 염색된 직물들을 주로 사용했기 때문에 한편으로 매우 동양적이었다. 모리가 성공적으로 이룬 동양과 서양의 만남은 '오직 파란 눈을 가진 이들만이 창조적'이라는 일본인들의 오해를 풀어주었다. 모리는 1973년 뉴욕에 매장을 열었고, 1977년부터는 파리에서도 주기적으로 작품을 선보였다.

Stanley Morison 스탠리 모리슨 1889~1967

스탠리 모리슨은 모노타이프사Monotype Corporation에서 일하는 동안 에릭 길Eric Gill에게 현대적인 글꼴 디자이너가 될 것을 권유했던 인물이다. 모리슨의 의뢰로 길이 처음 디자인한 글꼴 '페르페투아Perpetua'는 로마 시대 트라야누스Trajanus 기둥에 새겨진 문자에서 영감을 받은 것이었다. 에릭 길의 '길 산Gill Sans' 글꼴도 모리슨의 의뢰로 디자인한 것이었다. 모리슨은 케임브리지 대학 출판부Cambridge University Press의 글꼴에 관한 조언자 역할도 했다. 그는 1931년 〈더 타임스The Times〉지를 위해 '타임스 뉴 로만Times New Roman'이라는 글꼴을 디자인해 그 이듬해부터 사용되었는데, 전통적으로 보수적인 〈타임스〉지의 독자들로부터도 명확성과 간결함을 지닌 걸작 서체라는 평가를 받았다. 고딕Gothic 글꼴을 사용했던 신문의 발행인란을 모리슨이 고전적인 서체로 바꾸었을 때 독자들은 반발하기는커녕 오히려 신문에 가독성이 더 높아진 것에 감탄했다.

Bibliography Stanley Morison & Kenneth Day, <The Typographic Book 1435-1935>, Ernest Benn, London, 1963.

⁴ # Perpetua
Perpetua *Perpetua 24pt*
Perpetua *Perpetua 18pt*
Perpetua *Perpetua 14pt*
Perpetua *Perpetua 12pt*
Perpetua *Perpetua 10pt*
Perpetua *Perpetua 9pt*
Perpetua *Perpetua 7pt*

1: 르망 24시간 경주Le Vingt-Quatre Heures du Mans에서 자신의 '비실루로' 자동차에 탑승한 카를로 몰리노, 1955년.

2: 카를로 몰리노가 자신의 사무실을 위해 1948년에 디자인한 '흥분제Provocative' 안락의자. 그는 20세기 중반에 활동했던 후기 미래파 디자이너였으며 속도, 비행, 형태 그리고 섹스에 미친 사람이었다.

3: 하나에 모리의 오트쿠튀르 haute-couture 망토 드레스, 파리 추동복 패션쇼, 1988~1989.

4: 스탠리 모리슨은 1925년 에릭 길에게 모노타이프사를 위한 '페르페투아' 글꼴 디자인을 의뢰했다.

William Morris 윌리엄 모리스 1834~1896

윌리엄 모리스는 어느 쪽으로든 20세기 초반 디자인과 관련된 모든 이들에게 실질적으로 영향을 끼친 인물이었다. 모리스의 사상은 널리 확산되었다. 그가 디자인의 역사에 끼친 막대한 영향력은 그의 디자인 성과물보다 그의 사상에 기반한 것이었다. 그러나 그의 문장과 시 구절들은 장황하기 그지없고 오늘날에는 이해하기 어려운 부분들도 많다.

모리스는 재료의 진실성과 같은 공예적 가치를 최초로 논한 인물이었고, 그것이 곧 미술공예운동Arts and Crafts Movement의 사상적 기반이기도 했다. 그는 검소함을 사랑했고 이상적인 전원생활을 꿈꿨다. 1880년에 모리스는 다음과 같이 썼다. "취향의 검소함이란 고상한 것들에 대한 애정을 말하며, 그것은 삶의 검소함에 의해서 만들어진다. 삶의 검소함은 우리가 갈망하는 새롭고 더 나은 미술의 탄생을 위해 꼭 필요한 것이다. 검소함은 궁궐이든 시골집이든 어디에서나 찾아볼 수 있는 것이다." 그러나 모리스가 생각했던 검소함에는 문제가 많았다.

니콜라우스 페브스너Nikolaus Pevsner는 1936년 그의 저서를 통해 모리스를 모던디자인운동Modern Movement의 선구자로 꼽았다. 그러나 실상 모리스의 사상은 모던디자인운동에 해를 끼치기도 했다. 도시화와 산업화에 반대한 그의 보수성은 영국 모던디자인운동의 기반을 무너뜨렸다. 모리스는 사회주의적 선동의 광풍 속에서 산업화를 비난했다. 광부들에게 "석탄 없이 살 수 있다면 참 좋겠다"라고 말한 적도 있었다. 모리스는 위선의 굴레에서 자유롭지 않았다. 그는 "20세기가 상품을 도덕적으로 수공, 생산하는 시대"가 되기를 바라는 입장에서 '혁명'을 원했다. 그러나 모리스 자신의 상품은 기계를 이용해서 생산했다. 그는 공예의 가치를 이야기하면서 과거 양식의 복제품들을 만들었다. 또한 중세를 이상적인 시대로 바라보았지만 실상은 그가 호되게 비난했던 근대가 창출한 안락함 속에서 살았다.

그럼에도 모리스는 카펫, 벽지, 가구 등의 디자인에 뛰어난 실력을 보여주었고, 1862년에는 모리스 마셜 & 포크너Morris, Marshall & Faulkner사를 설립했다. 말년에는 켈름스콧 출판사Kelmscott Press를 차리고 책 디자인에 몰두했다. 모리스는 자신이 의지하고 있음에도 건방지게 경멸했던, 문명이라는 굴레로부터 탈출해서 출판사가 위치한 코츠월즈Cotswolds 시골에서 여생을 보냈다.

1: 프레더릭 홀리어Frederick Hollyer가 촬영한 윌리엄 모리스의 초상 사진, 1884년.

2: 켈름스콧 매너Kelmscott Manor. 윌리엄 모리스는 "매연으로 가득한 도시"와 "뿜어져 나오는 증기와 피스톤 움직임"으로부터 탈출하여 템스Thames 강변에 있는 이 집으로 이사했다.

3: 윌리엄 모리스의 '아네모네Anemone' 텍스타일 디자인, 1880년경.

4: 금속 골조에 폴리우레탄 발포체를 입힌 올리비에 무르그의 '진' 의자, 1965년.

Motorama 모토라마

할리 얼Herley Earl은 자신이 디자인한 꿈의 자동차들을 미국의 대중들에게 선보이기 위한 수단으로서 모토라마를 시작했다. 1950년대를 풍미했던 자동차 전시회인 모토라마는 훌륭한 마케팅 수단이기도 했다. 얼은 모토라마를 진행하면서 대중의 감성을 자극하기 위해 더없는 환상을 짜내느라 이미 충분히 시달려온 그의 디자이너들을 착취했다. 그는 돈 안 드는 시장조사를 할 수 있는 호기를 놓치지 않고 대중들을 이용했다. 얼의 동료는 그가 디자인팀에 과도한 창조력을 요구하는 노예 감독이라고 불평하기도 했지만 모두가 모토라마가 가져다준 성공에 기뻐했다. 1950년대의 유명한 자동차 스타일링 요소들은 대부분 생산에 들어가기 전에 우선 모토라마 무대의 시험을 거쳤다.

Olivier Mourgue 올리비에 무르그 1939~

올리비에 무르그는 프랑스의 가구·장난감 디자이너로 국립장식미술학교Ecole Nationale Supérieure des Arts Décoratifs에서 공부했다. 1965년에 무르그가 동물 형태를 본떠 만든 환상적인 의자 '진Djinn'은 1960년대 스타일을 집약한 것이었다. 이 의자는 철제 파이프로 만든 골격 전체에 발포폴리우레탄을 입히는 방법으로 성형되었고 공항 대합실에서나 볼 수 있을 듯한 초록색과 주황색의 천을 씌워 마감했다. 스탠리 큐브릭Stanley Kubrick은 자신의 영화 〈2001 스페이스 오디세이2001: A Space Odyssey〉에서 미래 우주 정거장을 표현하는 데에 이 의자를 소품으로 사용했다. 무르그는 최근 르노Ranault사의 색채 자문가로 활동했으며 현재 브레스트Brest 미술대학에서 학생들을 가르치고 있다.

Alfonso Mucha 알폰소 무하 1860~1939

알폰소 무하는 오늘날 체코공화국이 된 체코슬로바키아에서 태어났다. 그는 1894년 여배우 사라 베르나르Sarah Bernhardt의 미술 고문이 되었으며 아르 누보Art Nouveau의 미학을 추종한 미술가이기도 했다. 무하의 능력이 가장 뛰어나게 발현된 것은 포스터 디자인에서였지만 가구와 장신구 디자인도 시도했다.

1965년 올리비에 무르그가 동물 형태를 본떠 만든 환상적인 의자 '진Djinn'은 1960년대 스타일을 집약한 것이었다.

4

Josef Müller-Brockmann
요제프 뮐러-브로크만 1914~1996

스위스의 그래픽 디자이너 요제프 뮐러-브로크만은 취리히에서 태어났으며 취리히 미술공예학교Zürich's Kunstgewerbeschule에서 공부한 후 1936년 자신의 스튜디오를 설립했다. 그가 내세운 모토는 "이 시대를 대표하는 산세리프San Serif"였다. 1930년대부터 1950년대까지 전시 디자인 분야에서 활동했으며 이후 미국의 폴 랜드Paul Rand와 마찬가지로 유럽 IBM 지사의 그래픽 디자인 컨설턴트가 되었다. 그의 다른 고객들로는 가이기Geigy, 로젠탈Rosenthal, 데 비엔코르프de Bijenkorf 등이 있다.

뮐러-브로크만의 디자인 스타일은 엄격한 미니멀리즘을 추구하는 스위스학파 양식, 즉 국제적인 명성을 누린 '새로운 타이포그래피neue typographie'였다. 그는 "품격은 대개 태도와 관련되어 있다. 작은 사물에도 품격을 추구한다면 우리가 행하는 모든 일에 품격이 충만할 것"이라고 생각했다.

Bibliography Kerry William Purcell, <Josef Müller-Brockmann>, Phaidon, London, 2006.

Peter Müller-Munk 페터 뮐러-뭉크 1904~1967

페터 뮐러-뭉크는 레이먼드 로위Raymond Loewy를 비롯한 1세대 디자이너들의 성과를 이어받은 미국의 2세대 산업 디자이너들 중 하나였다. 뮐러-뭉크는 다른 미국 산업 디자이너들에 비해 뛰어난 재능과 분별력을 지니고 있었다. 그는 1936년 피츠버그의 카네기 공과대학Carnegie Institute of Technology에서 최초의 산업 디자인학과를 출범시켰으며 1945년에는 철강 도시 피츠버그에 자신의 회사를 설립하고 웨스팅하우스Westinghouse, 미국 철강회사US Steel, 텍사코Texaco 등을 위한 CI와 제품 디자인 작업을 수행했다. 그리고 1957년에 창설된 국제산업디자인단체협의회International Council of Societies of Industrial Design(ICSID)의 초대 회장직을 역임했다.

Bruno Munari 브루노 무나리 1907~1998

피카소는 브루노 무나리를 일컬어 "새로운 레오나르도Leonardo"라고 했지만 그는 후기 미래파Futurist 그룹에 속하는 시기에 태어났다. 1930년대에 무나리는 밀라노의 포르투나토 데페로Fortunato Depero와 울리코 프람폴리네Ulrico Prampoline의 회사에 들어가 주로 그래픽 디자인 작업을 담당했다. 이후 여러 가지 불분명한 예술 운동에 관여하다가 1957년부터 다네세Danese사를 위해 보다 진지하고 견실하게 일하기 시작했다. 1945년의 '잠깐 앉는 의자Sedia per Visite Brevissime' 1951년의 '읽을 수 없는 책Libro Illegibile', 1964년의 니트와 파이프를 이용해 만든 조명등 같은 것에서 볼 수 있듯이 그의 디자인은 유머, 교양, 지성을 모두 겸비했다. 또한 1987년에 《예술로서의 디자인Design as Art》을 출간하는 등 다수의 책과 많은 글을 남겼다.

무나리의 디자인 철학은 '명료함, 간결함, 정확성 그리고 유머'로 정리된다. 그는 형태, 색상, 동작, 형식에서 항상 의미를 찾아내려고 애썼던 밀라노의 대표적인 지식인이었다. 1963년에는 이탈리아 사람들의 손동작을 사진으로 엮은 재미나면서도 학문적인 책, 《이탈리아어 사전의 별책 부록Supplemento al Dizionario Italiano》을 출간하기도 했다.

브루노 무나리는 형태, 색상, 동작, 형식에서 항상 의미를 찾아내려고 애썼던, 밀라노의 대표적인 지식인이었다.

1

1

Keith Murray 키스 머레이 1892~1981

키스 머레이는 뉴질랜드에서 태어나 1906년 부모와 함께 영국으로 이주했다. 그는 런던의 건축협회Architectural Association에서 공부했으나 건축 시장의 불황으로 인해 건축 이외의 다른 분야의 일을 찾을 수밖에 없었다. 결국 머레이는 비주류 미술인 유리와 도자기 작업을 하기로 결정하고 스티븐스 & 윌리엄스Stevens & Williams와 조자이어 웨지우드Josiah Wedgwood사를 위해 일했다. 건축 수업을 통해 배운 것과 1925년 파리 세계박람회에서 접한 스칸디나비아 디자인의 영향을 받아 머레이는 단순하고 기하학적 스타일의 디자인을 생산했다. 그는 1936년부터 왕립미술협회Royal Society of Arts가 부여한 '왕실 산업디자이너Royal Designers for Industry' 호칭을 최초로 받기도 했다. 1930년대 후반에 머레이는 본래 자신의 분야였던 건축으로 되돌아가 웨지우드사가 스태퍼드셔Staffordshire 밸러스턴Barlaston에 세운 새로운 공장을 디자인했다.

Bibliography <The Thirties>, exhibition catalogue, Arts Council, London, 1979.

2

Museum of Modern Art 뉴욕 현대미술관

미술 평론가 로버트 휴즈Robert Hughes는 "미국이 디자인에 지나치게 신경 쓴다면 그 집착의 원천은 바로 현대미술관의 알프레드 바Alfred H. Barr로부터 시작된 것"이라고 했다.

뉴욕 현대미술관은 뉴욕식 생활방식의 중요한 일부분이다. 필립 존슨Philip Johnson과 엘리엇 노이스Eliot Noyes가 이곳에서 일했고, 발터 그로피우스Walter Gropius와 마르셀 브로이어Marcel Breuer는 미술관의 고문이었다. 뉴욕 웨스트 53번가에 위치한 뉴욕 현대미술관의 건물은 필립 굿윈Philip L. Goodwin과 에드워드 듀렐 스톤Edward Durrell Stone이 디자인했고 1939년에 완공되었다. 이 건물은 미국에서 국제 양식International Style을 최초로 시도한 건축물들 중 하나였고, 형태가 기능을 만족시킨 드문 사례이기도 하다.

뉴욕 현대미술관은 애초부터 모던디자인운동Modern Movement의 진흥을 위해 설립되었고 1932년의 <국제 양식The International Style>전, 1934년의 <기계미술Machine Art>전, 1940년의 <가정용 가구의 유기적 디자인Organic Design in Home Furnishings>전 그리고 1950년대에 해마다 개최되었던 <굿 디자인Good Design>전 등 엄청난 영향을 끼친 전시회들을 개최했다. 이런 전시회들을 통해 뉴욕 현대미술관은 세계의 취향을 선도하는 곳으로 확고히 자리 잡을 수 있었다. 알프레드 H. 바의 현대미술에 대한 태도에서 엿보이는 탐미주의적 성향은, 순전히 제품의 외양만을 근거로 하여 전시품들을 수집하고 전시했던 뉴욕 현대미술관의 디자인 부서로부터 물려받은 것이었다. 건축 부서는 보다 급진적인 성향을 지니고 있었다. '모던' 건축을 확립하고자 애써온 미술관은 이후 로버트 벤투리Robert Venturi의 《현대건축의 복합성과 대립성Complexity and Contradiction in Modern Architecture》(1966)으로 대표되는 강의 시리즈를 추진했고, 1975년에는 엄청난 규모의 <보자르Beaux-Arts> 전시회를 개최하는 등 모더니즘의 정통성을 전복하는 활동을 지원했다. 이 두 가지 시도는 모두 포스트모더니즘Post-Modernism의 성장을 부추기는 이론적 배경을 만드는 데 일조했다.

필립 존슨은 1951년 미스 반 데어 로에Mies van der Rohe 스타일로 디자인한 부속 건물을 새로 지었고, 1983년에는 굿윈과 스톤이 디자인한 원래의 건물 위로 시저 펠리Cesar Pelli의 주거용 고층빌딩인 뮤지엄 타워Museum Tower가 덧붙여졌다. 또한 2005년에는 요시오 타나구치Yoshio Tanaguchi에 의해 더욱 급격한 변화가 이루어졌다.

오늘날 뉴욕 현대미술관은 매우 제도화된 기관이 되어 유연성을 잃고 완고해졌다. <뉴욕 타임스New York Times>지의 건축 평론가인 니콜라이 오루소프Nicolai Ouroussoff는 유명한 디자인 갤러리들은 "최고급 가구나 최고급 제품 매장의 분위기를 풍긴다"고 말한 바 있다. 이는 모든 디자인 미술관들이 가질 수밖에 없는 영원한 모순이다.

1: 요제프 뮐러-브로크만이 스위스자동차협회Automobil Club der Schweiz를 위해 디자인한 '저 아이를 봐Schützt das Kind!' 포스터, 1953년. 톤할레Tonhalle 콘서트홀의 베토벤 음악회를 위한 포스터, 1955년. 그는 1950년부터 취리히의 톤할레 콘서트홀을 위한 디자인 작업을 했다.

2: 키스 머레이의 작품으로 웨지우드사를 위해 만든 도기화병, 1930년경. 기계로 무늬를 새겨 넣었다.

3: 뉴욕 현대미술관.

Hermann Muthesius 헤르만 무테지우스 1861~1927

헤르만 무테지우스는 영국의 디자인 윤리를 독일로 들여와 독일공작연맹Deutsche Werkbund을 결성하는 데 지대한 공헌을 한 인물이다. 또한 모던디자인운동Modern Movement의 등장에 철학적 기반을 제공한 인물들 중 한 명이기도 하다.

무테지우스는 1903년 미술공예학교와 관련하여 프러시아 상무부의 업무를 감독하게 되었다. 그는 1896년부터 1903년까지 런던 주재 독일 대사관 소속으로 영국의 주택 양식을 연구했고, 1898년에는 독일의 <장식미술Dekorative Kunst>지에 C. R. 애슈비Ashbee에 관한 기사를 썼다. 또한 1904~1905년에는 영국의 건축을 다룬 3권 분량의 저작 《영국의 주택Das Englische Haus》을 썼고 특히 19세기 후반 영국 건축가들의 작업을 칭송했다. 그러한 무테지우스의 관점은 이후 독일 취향이 형성되는 데에 매우 커다란 영향을 끼쳤다. 디자인에 관한 무테지우스의 사상은 독일공작연맹의 노선에 대해 헨리 반 데 벨데Henry Van de Velde와 격렬한 논쟁을 벌인 1914년에 보다 널리 알려졌다. 무테지우스는 독일공작연맹이 사물의 표준화Typisierung를 추구해야 한다고 주장했던 반면 반 데 벨데는 예술적 표현의 자유가 우선되어야 한다고 생각했다. 무테지우스가 디자인사에 남긴 업적은 모두 이론적인 것들이었다.

Bibliography Joan Campbell, <The Werkbund-Politics and Reform in the Applied Arts>, Princeton University Press, Princeton, New Jersey and Guildford, 1980.

227

3

Ralph Nader 랄프 네이더 1934~

시보레Chevrolet의 코베어Corvair 자동차를 상대로 소송을 제기했던 공익 변호사 랄프 네이더는 미국의 자동차 산업이 디자인을 바라보는 관점을 바꾸어놓았다. 그는 소비자 권익을 옹호하는 일이 문명의 쇠퇴를 막는 길이라고 생각했다. 그래서 미국 소비자들에게 기업이 비인간적이며 교묘한 속임수로 가득한 거대 이익집단이라는 사실을 알리는 일을 해왔다. 네이더의 목표는 "바로 산업혁명의 질적 개혁을 이루는 것"이었다.

네이더는 하버드 대학 시절 사고에 대한 안전성이 크게 부족했던 코베어 자동차를 비판하는 논문을 썼고, 이것이 1965년 《어떤 속도에도 자동차는 안전하지 않다Unsafe at any Speed》라는 책으로 출간되었다. 책이 나온 후 제너럴 모터스General Motors사는 네이더의 뒷조사를 해보았으나 그의 연구 성과를 깎아내릴 수 있는 그 어떠한 결점도 발견할 수 없었다고 한다. 열정적인 성직자와 같았던 네이더의 노력 덕분에 1966년부터 1973년까지 무려 25가지의 소비자 보호 법안이 미국 의회에서 통과되었다. 한 미국 상원의원은 "이 나라의 정치·경제 분야에서 소비자운동을 무시하지 못하도록 만든 인물이 바로 네이더"라고 말했다. 그의 활약 이후 대기업이 무책임한 제품들을 시장에 내놓는 일은 불가능해졌다.

Condé Nast 콩데 나스트 1873~1942

〈보그Vogue〉지를 비롯한 많은 잡지를 발행했던 콩데 나스트는 그의 친구인 엘시 드 울프Elsie de Wolfe와 더불어 창출한 세련된 유행 이미지를 통해 20세기 전반 미국의 취향에 커다란 영향을 끼쳤다. 그는 미국과 유럽의 유행을 선도하는 최상위 부유층을 대상으로 잡지를 만들었다. 최고의 필자와 최고의 사진가를 고용해 〈보그〉뿐만 아니라 〈베너티 페어Vanity Fair〉, 〈하우스 & 가든House & Garden〉, 〈르 자댕 데 모드Le Jardin des Modes〉 잡지를 창간해 독자들을 만족시켰다. 나스트의 전기를 집필한 캐롤라인 시봄Caroline Seebohm은 나스트를 동시대인인 스콧 피츠제럴드Scott Fitzgerald와 비교해 다음과 같이 평했다. "둘 다 미국 중서부 지방에서 천주교 집안의 아들로 태어났으며 둘 다 뿌리 깊은 가난 속에서 성장했다. 또한 계급, 돈, 미국 동부 지방 그리고 세련되고 범접하기 어려운 여인들에게 마음을 빼앗기고 그것이 일의 근간이 되었던 것도 마찬가지였다."

Bibliography Caroline Seebohm, <The Man Who Was Vogue: The Life and Times of Condé Nast>, Weidenfeld & Nicolson, London, 1982; Viking, New York, 1982.

1

le jardin des modes
PUBLICATION MENSUELLE IMPRIMÉE EN FRANCE

N° 306 ~ AVRIL 1947
PRIX : FRANCS 60. -

1: 〈르 자댕 데 모드〉는 콩데 나스트가 꿈꾸던 소비주의적 세계관을 보여준다.
2: 네치사의 '미렐라' 재봉틀 나무 모형, 1956년. 마르첼로 니촐리의 디자인으로 조반니 사치Giovanni Sacchi가 제작한 모형이다. 사치의 뛰어난 모델 제작 기술이 없었다면 이탈리아의 디자이너들과 제조업체들의 야망은 구현되지 못했을 것이다.
3: 조지 넬슨이 허먼 밀러사를 위해 디자인한 '스토리지 월' 가구 시스템, 1946년. 사무 환경을 합리적으로 변화시킨 것은 20세기 중반의 미국 디자이너들이 이룩한 대단한 업적이었다.

Necchi 네치

이탈리아 밀라노의 재봉틀 제조업체 네치는 이탈리아 전후 재건기 riconstruzione 초기에 마르첼로 니촐리Marcello Nizzoli를 고용했다. 니촐리가 1956년에 디자인한 '미렐라Mirella' 재봉틀은 이탈리아 산업 디자인의 형태적 원숙함을 보여주는 최고의 사례다. 현재는 조르제토 주지아로Giorgetto Giugiaro가 네치사의 디자인을 책임지고 있다.

2

George Nelson 조지 넬슨 1908~1986

미국에서 뉴욕 현대미술관Museum of Modern Art의 이념과 교육과정에 동조했던 건축가와 디자이너들을 유럽파European School라고 부른다면 아마도 조지 넬슨은 유럽파들 중에서 가장 널리 알려진 디자이너일 것이다. 유럽파는 레이먼드 로위Raymond Loewy를 비롯한 장사치 같은 디자이너들의 상업주의적 스타일링styling을 거부했다.

넬슨은 코네티컷 주의 하트퍼드Hartford에서 태어나 예일 대학 미술대학School of Fine Arts에서 건축을 전공하고 1931년에 졸업했다. 이후 프리 드 롬Prix de Rome(로마에서의 예술 수련 기회를 제공하는 프랑스 정부의 장학제도-역주) 장학금을 받아 1931년부터 1933년까지 유럽을 여행하면서 유럽에 불어닥친 건축·디자인 혁명을 처음으로 접한 미국인 중 하나가 되었다. 그는 미스 반 데어 로에Mies van der Rohe를 미국에 소개하는 일에 앞장서기도 했다. 1933년 유럽 여행에서 돌아온 넬슨은 동료 하워드 마이어스Howard Myers, 헨리 라이트Henry Wright, 팔 그로츠Pal Grotz와 함께 영국 〈건축 평론Architectural Review〉의 미국판이라고 할 수 있는 〈건축 포럼Architectural Forum〉 잡지를 창간했다. 이 잡지는 〈건축 평론〉과 마찬가지로 모더니즘Modernism을 알리는 데 앞장섰으나 〈건축 평론〉과는 달리 기업 권력을 대변했고 또 권력의 일부로 기능했다.

넬슨은 1936년부터 건축과 실내 디자인 프로젝트를 수행하기 시작하여 도보식 상점가pedestrian malls를 개발했고 '스토리지 월Storage Wall' 시스템의 가구를 디자인해 가구 디자이너로도 이름을 알렸다. 1946년부터 넬슨은 허먼 밀러Herman Miller사를 위해 일했고 허먼 밀러에게 찰스 임스Charles Eames를 소개하기도 했다. 1947년에는 뉴욕에 자신의 사무소를 설립했다. 넬슨이 1965년 허먼 밀러사를 위해 디자인한 '액션 오피스Action Office'는 사무자동화 이전의 관료적인 사무 환경을 합리적이고 인간공학적으로 변모시킨 앞선 시도였다. 또한 1968

년 올리베티Olivetti사를 위해 '에디터Editor 2' 타자기를 디자인하기도 했다.

넬슨의 글이나 아스펜Aspen 국제디자인회의International Design Conference에서의 활동을 살펴보면 그가 미국 디자인을 가장 재치 있고 조리 있게 대변했던 인물이었음을 알 수 있다. 그는 고객들에게 "당신이 교회의 주인이건 IBM의 사장이건 내가 고객을 대하는 방식은 언제나 똑같습니다"라고 말했다. 하지만 그는 실제 디자인 활동보다 그가 쓴 책 그리고 전 세계의 각종 협의회나 컨퍼런스 등에 기여한 공로로 더 잘 알려져 있다.

Bibliography George Nelson, 〈The Problems of Design〉, Whitney Library of Design, New York, 1957.

조지 넬슨의 글이나 아스펜 국제디자인회의에서의 활동을 살펴보면 그가 미국 디자인을 가장 재치 있고 조리 있게 대변했던 인물이었음을 알 수 있다.

3

Marcello Nizzoli 마르첼로 니촐리 1887~1969

위대한 제품 디자이너 마르첼로 니촐리는 이탈리아의 사무용품 제조업체인 올리베티Olivetti사가 처음으로 함께 일한 디자이너였고 또한 회사에 가장 큰 영향을 끼친 디자이너이기도 했다.

니촐리는 이탈리아 보레토Boretto에서 태어나 파르마Parma 근처의 미술학교School of Fine Arts에서 공부했다. 화가로 출발한 그는 1914년에 개최된 〈누오베 텐더리체Nuove Tenderize〉 전시회에 두 점의 그림을 출품하면서 이름을 알리기 시작했다. 그 후 니촐리는 포스터, 텍스타일, 전시 디자이너로서 폭넓은 인지도를 얻었고, 1938년에는 아드리아노 올리베티Adriano Olivetti가 1931년에 만든 광고 사무실에 합류했다. 올리베티사에서 니촐리는 '렉시콘Lexikon 80'(1948), '레테라Lettera 22'(1950), '디비숨마Divisumma 24'(1956) 등 모던 디자인의 '고전'으로 남은 일련의 기기들을 디자인했고, 한편으로 네치Necchi사를 위한 '미렐라Mirella'(1956) 재봉틀을 디자인하기도 했다. 그의 디자인은 모두 조각적인 세련됨을 갖추고 있었는데 이는 내부의 기계적 요소들을 감춘 유기적 곡선의 외형을 통해 발산되었다. 니촐리는 그밖에도 자신이 디자인한 제품에 덧붙는 그래픽 요소들과 제품 설명문에까지 심혈을 기울였다.

니촐리는 자신이 디자인한 제품에 덧붙는
그래픽 요소들과 제품 설명문에까지 심혈을 기울였다.

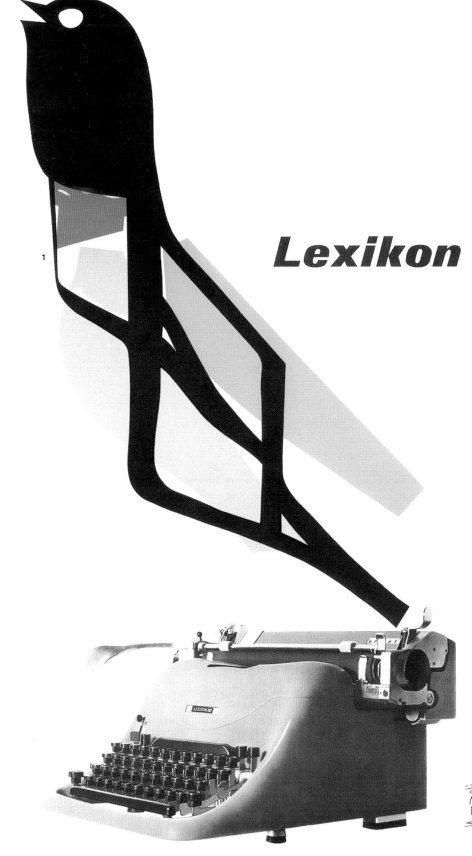

1

Lexikon

olivetti

Isamu Noguchi 이사무 노구치 1904~1988

일본계 미국인인 이사무 노구치는 1927년에 제1회 구겐하임Guggen-heim 미술관 특별 연구원으로 파리에 가서 조각가 콘스탄틴 브랑쿠시 Constantin Brancusi와 알베르토 자코메티Alberto Giacometti를 만났다. 노구치가 가구와 조명 디자이너로 유명해진 1940년대는 조각과 가구 디자인 분야가 보다 유기적이고 자유분방한 스타일을 추구하던 시기였다. 노구치는 놀Knoll사와 허먼 밀러Herman Miller사를 위한 여러 디자인 작업을 수행했다. 그러나 그를 유명하게 만든 것은 철사와 종이를 이용한 조명등 시리즈였으며 이 조명등 디자인은 국제적인 명성을 얻어 하나의 전형으로 자리 잡았다. 거대한 추상 조각들을 만들어 미국의 여러 기업본사 건물 앞에 세운 노구치는 "모든 것이 조각이다"라고 말한 바 있다.

Bob Noorda 보프 노르다 1927~

그래픽 디자이너인 보프 노르다는 네덜란드 암스테르담에서 태어났으나 1952년부터 이탈리아 밀라노로 이주해 활동해왔다. 피렐리Pirelli사 타이어 광고 포스터로 명성을 얻은 노르다는 1961년 피렐리사의 미술 책임자가 되었다. 또 1965년에는 다방면의 작업을 수행하는 디자인 회사 유니마크Unimark의 설립에 참여하기도 했다. 노르다는 프랑코 알비니 Franco Albini가 주도한 밀라노의 지하철 디자인 작업인 '메트로폴리타나Metropolitana'에 참여하여 모든 사인 시스템을 담당했다. 또한 마시모 비넬리 Massimo Vignelli와 함께 맨해튼의 지하철을 위한 멋진 사인 시스템을 디자인하기도 했다. 지하철 사인 시스템을 디자인하면서 그는 지하철 환경에서의 가시성과 가독성에 대해 매우 심도 깊은 연구를 진행했고 이는 노르다의 디자인 방법론을 잘 보여주는 사례다. 그리고 어느 경우에나 그는 매우 날렵한 디자인을 선보였다.

1: 마르첼로 니촐리가 올리베티사의 '렉시콘 80'을 위해 디자인한 광고 초안, 1949년. 니촐리는 올리베티사의 제품뿐만 아니라 광고도 디자인했다. 새의 형상이 이 타자기 디자인에 영향을 끼쳤다고 한다.

2: 이사무 노구치, 1947년. 아널드 뉴먼 Arnold Newman이 촬영했다.

3: 보프 노르다가 디자인한 피렐리사의 전선 광고, 1957년. 노르다가 마시모 비넬리와 함께 디자인한 뉴욕 지하철의 사인 시스템, 1960년대 후반.

John K. Northrop 존 K. 노스럽 1895~1981

낭만적 항공공학자였던 존 너센 노스럽John Knudsen Northrop
은 그의 매우 환상적인 비행기 디자인으로 대중문화 영역에 유선형 스
타일을 퍼뜨렸다. 그는 전체가 금속으로 이루어진 항공기 제작을 선
도했고 동체와 날개가 한 몸으로 결합된 '전익全翼' 항공기에 열광하
던 사람 중 하나였다. 전익 항공기 개념은 노먼 벨 게디스Norman Bel
Geddes의 책《전망Horizons》에서 자주 언급된 바 있다. 노스럽은 록
히드Lockheed사의 공동 설립자이자 수석 공학자였으며 어밀리어 에
어하트Amelia Earhart가 1932년 대서양 단독 횡단에 사용했던 '베가
Vega' 항공기의 디자이너이기도 했다.
1940년대에 노스럽의 활동은 매우 성공적이어서 그의 친구였던 도널드
더글러스Donald Douglas가 "하늘에 떠 있는 그럴듯한 비행기들은 모
두 존 노스럽과 관련되어 있다"고 말했을 정도였다. 그러나 노스럽은 미
공군에 제안한 두 가지의 '전익' 항공기 계획이 취소되어버리자 의욕을 상
실하고 은퇴해버렸다.

Bibliography E. T. Wooldridge, <Winged Wonders-The
Story of the Flying Wings>, National Air and Space Museum,
Washington, 1983.

Eliot Noyes 엘리엇 노이스 1910~1977

엘리엇 노이스는 하버드 대학 영문학 교수의 아들로 태어나 앤도버
Andover 대학과 하버드 건축대학School of Architecture에서 공부
했다. 하버드 건축대학에서는 발터 그로피우스Walter Gropius와 마르
셀 브로이어Marcel Breuer의 지도를 받았다. 노이스는 앤도버에서 고
고학을 공부하던 시절 르 코르뷔지에Le Corbusier의 저서《건축을 향
하여Vers une Architecture》를 읽으면서 유럽 디자인 윤리를 접했고,
하버드에서 그로피우스에게 배우면서 그에 대한 확신을 갖게 되었다.
노이스는 그로피우스의 추천으로 뉴욕 현대미술관Museum of
Modern Art의 산업 디자인industrial design 부문 책임자가 되어 제2
차 세계대전을 전후로 그곳에서 일했다. 한편 노이스가 전시 기획자가 아
닌 디자이너로서의 명성을 쌓는 데 결정적인 계기가 된 것은 제2차 세계
대전 당시 육군 글라이더 사업Army Glider Program에 참여하면서부
터였다. 그곳에서 노이스는 IBM 창립자의 아들인 토머스 왓슨Thomas
Watson을 만났다. 시간이 흘러 1940년대 말이 되었을 때 노이스는
IBM사의 디자인 일을 맡고 있던 노먼 벨 게디스Norman Bel Geddes
의 사무소에서 잠시 근무했고, 이때 노이스를 다시 만난 왓슨은 그를 회
사의 디자이너로 고용했다.

1

2

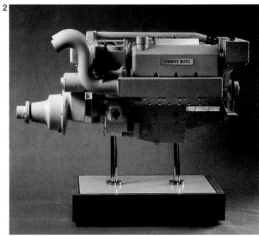

노이스는 기업의 전 부분에 새로운 디자인을 도입했고
통합성과 효율성이 강조된 새로운 디자인 기준을 확립했다.

1: 자신의 'YB-49' 전익全翼 항공기
모델과 함께한 노스럽, 1949년.
2: 엘리엇 노이스가 디자인한 '커민스
Cummins' 디젤엔진의 나무 모형,
1964년. 노이스는 바우하우스의 작업
윤리를 발터 그로피우스에게 전수받아
그대로 미국 기업계에 전파시켰다.

3: 엘리엇 노이스가 모빌 석유회사를
위해 디자인한 주유 시스템 모델, 1964년.

노이스가 IBM사를 위해 수행한 디자인 작업들은 비록 유럽 회사인 올리베티Olivetti사의 전례를 따른 것이라 하더라도 기업 디자인 역사상 가장 뛰어난 결과물이었다고 할 수 있을 것이다. 노이스는 왓슨에게 "깔끔함을 좋아하게 될 것"이라는 말을 던지고 IBM이라는 거대 기업의 겉모습을 모두 바꾸어놓았다. 그는 폴 랜드Paul Rand에게 새로운 그래픽 디자인을 의뢰했고 마르셀 브로이어와 같은 건축가들에게 건축 디자인을 맡겼으며 자신은 제품 디자인을 담당했다. 노이스는 미국의 언론인 우르술라 맥휴Ursula McHugh의 말처럼 "바우하우스Bauhaus를 거대 사업체에 도입한 것"이었다. 1956년에 IBM사는 노이스를 디자인 책임자로 공식 임명했다. 노이스에게는 최고 경영진과 언제라도 대화할 수 있는 권한이 주어졌는데 이는 할리 얼Harley Earl이 제너럴 모터스General Motors의 부사장직을 맡은 것만큼이나 미국 제조 산업의 '얼굴'을 만드는 일에 막대한 영향을 끼쳤다. 그가 IBM사를 위해 디자인한 대표적인 제품으로는 1961년의 '셀렉트릭Selectric' 타자기와 '이그제큐터리Executary' 구술 녹음기를 들 수 있다. 노이스의 기업 이미지 통합 작업에 큰 감명을 받은 웨스팅하우스Westinghouse사와 모빌Mobil 석유회사는 각각 1960년과 1964년에 비슷한 직위와 임무를 노이스에게 부여했다.

노이스는 기업의 전 부분에 새로운 디자인을 도입했고 통합성과 효율성이 강조된 새로운 디자인 기준을 확립했다. 이를 성취하기 위해 노이스는 클라이언트들이 그의 요구사항에 따라야 함을 강조했다. 요구사항이란 그의 디자인 철학을 반드시 받아들여야 한다는 것, 개별 프로젝트 진행에 필요한 시간을 충분히 보장해야 한다는 것, 그리고 디자인의 품격에 합당한 금전적 대가를 지불해야 한다는 것이었다. 노이스는 시장 조사와 같은 접근 방식을 경멸했다. 그는 레이먼드 로위Raymond Loewy나 노먼 벨 게디스와 같은 미국의 1세대 디자이너들이 멋진 외형이 판매를 촉진한다는 점을 입증했을지는 몰라도 "결코 충분한 목적의식을 가지고 있지는 못했다"라고 평가했다. 코네티컷 주의 뉴 케이넌New Canaan에 위치한 노이스의 주택은 미국의 모더니즘Modernism이 낳은 걸작으로 1954년 〈진보 건축Progressive Architecture〉지가 주관하는 건축 디자인상을 수상했다. 이곳에는 멋진 안마당, 찰스 임스Charles Eames가 디자인한 의자, 잘 어울리는 포르셰Porsche 자동차가 놓여 있다.

Bibliography <Art and Industry>, exhibition catalogue, The Boilerhouse Project, Victoria and Albert Museum, London, 1982/ Gordon Bruce, <Eliot Noyes>, Phaidon Press, 2007.

Antti Nurmesniemi 안티 누르메스니에미 1927~2003

핀란드의 디자이너 안티 누르메스니에미는 헬싱키 응용미술학교 Taideteollinen Oppilaitos에서 실내 디자인을 공부했다. 그는 건축 사무소에 근무하면서 은행, 호텔, 레스토랑의 실내를 디자인하다가 1956년에 자신의 스튜디오를 만들었다. 그는 1950년대에 마리메코 Marimekko사의 수석 디자이너인 부오코 에스콜린Vuokko Eskolin 과 결혼했다. 그 후 에스콜린은 누르메스니에미보다 훨씬 더 유명해졌다. 누르메스니에미는 아르테크Artek이나 베르트실레Wärtsilä 같은 회사를 위해 의자, 조리 기구 등 다양한 가정용품을 디자인했다. 1960년대와 1970년대 누르메스니에미는 흔히 '핀란드 디자인'이라고 알려진 스타일을 확립하는 데 크게 공헌했다.

3

Olivetti 올리베티

올리베티사는 1908년 카밀로 올리베티Camillo Olivetti(1868~1943)에 의해 설립되었으며 그의 아들 아드리아노Adriano(1901~1960)에 의해 규모가 확장되었다. 아드리아노는 문화적, 사회적 그리고 정치적으로 아방가르드를 추구한 인물로 유명하며 그의 후계자들은 디자인 경영에 뛰어난 능력을 보여주었다.

올리베티사는 1911년 미국제 부품들을 사용해 이탈리아의 첫 타자기 'M1'를 생산했다. 1932년에는 휴대용 타자기 'MP1'를 시장에 출시했는데 알도 마녤리Aldo Magnelli와 추상화가였던 그의 동생 알베르토Alberto가 함께 디자인했다. 이 제품으로 말미암아 타자기가 소비 상품으로 진지하게 인식되기 시작했다. 바꾸어 말하면 타자기의 외형에 스타일을 입히기 시작했다는 말이다. 1935년에는 화가 크산티 샤빈스키Xanti Schawinsky와 건축가 피기니Figini와 폴리니Pollini가 함께 디자인한 타자기 '스튜디오Studio 42'가 출시되었다. '스튜디오 42'는 뛰어난 디자인으로 이후 40년 동안 현대 타자기의 전형이 되었다. 1936년 올리베티는 자신의 고향인 피에몬테Piedmonte 주 이브레아Ivrea에 가정용 사무 기기를 생산하기 위한 새로운 공장의 디자인을 피기니와 폴리니에게 맡겼다. 이 건물은 코모Como에 있는 주세페 테라니Giuseppe Terragni의 '파시스트의 집Casa del Fascio'과 함께 제2차 세계대전 이전의 이탈리아 건축 분야에서 <u>모던디자인운동Modern Movement</u>을 보여주는 대표적 사례가 되었다.

샤빈스키나 <u>마르첼로 니촐리Marcello Nizzoli</u>와 같은 미술가들의 빛나는 조력 덕분에 올리베티사의 제품들은 이탈리아 <u>산업 디자인industrial design</u>의 상징물이 되었다. 단지 제품뿐 아니라 회사 경영의 거의 모든 측면에 미술이 영향을 끼쳤다. 홍보부서에 채용된 화가와 조각가들은 전시회를 기획하고 타자기와 계산기의 형태를 결정했다. 1952년 <u>뉴욕 현대미술관Museum of Modern Art</u>은 이에 주목하여 올리베티사의 전시회를 개최했다. 뉴욕 현대미술관에서의 전시회와 파크 애버뉴Park Avenue에 등장한 올리베티사의 멋진 전시장을 보고 자극을 받은 <u>IBM</u>사 대표 토머스 왓슨 주니어Thomas Watson, Jnr.는 <u>엘리엇 노이스Eliot Noyes</u>를 고용하기도 했다. 올리베티사의 전시장은 벨지오조소Belgiojoso, 페레수티Perresutti, 로제르스Rogers가 함께 디자인했다.

아드리아노 올리베티는 사회적 효용성을 신봉한 이탈리아 산업혁명의 선구자였다. 그는 '올리베티 스타일'을 주도한 감독자였을 뿐만 아니라 한편으로 매우 뛰어난 사상가였다. 공동체운동Movimento Comunità 일원이었으며 사회 문제에 관한 많은 글과 책을 썼다. 또한 잡지 〈조디악Zodiac〉과 〈도시Urbanistica〉를 창간했으며 1955년에는 <u>황금컴퍼스 Compasso d'Oro</u> 상을 수상했다.

올리베티사의 역사는 곧 이탈리아 산업 디자인의 역사다. <u>프랑코 알비니Franco Albini</u>, <u>가에 아울렌티Gae Aulenti</u>, <u>마리오 벨리니Mario Bellini</u>, <u>로돌포 보네토Rodolfo Bonetto</u>, <u>미켈레 데 루치Michele de Lucchi</u>, <u>비코 마지스트레티Vico Magistretti</u>, 마르첼로 니촐리Marcello Nizzoli, <u>카를로 스카르파Carlo Scarpa</u>, <u>에토레 소트사스Ettore Sottsass</u>, <u>마르코 자누소Marco Zanuso</u> 등과 같은 위대한 이탈리아 디자이너들이 올리베티사를 위해 일했다. 그렇게 탁월한 제품으로 국제적 명성을 날렸음에도 1970년대 후반에 이르러 올리베티사는 수동타자기, 반전동타자기, 별로 경쟁력이 없는 컴퓨터 제품의 생산 라인이 정체되면서 빛더미에 올라앉았다. 그 후 1978년 카를로 데 베네데티Carlo De Benedetti가 사장으로 취임했다. 베네데티 역시 디자인이 중심 역할을 해야 한다고 믿었는데, 그 역할이란 바로 '장래를 고려한 마케팅 투자'라고 생각했다. 그는 회사를 획기적으로 전환시켰다. 그의 지휘로 올리베티사는 첫 완전 전동타자기를 생산했고 사무자동화 기기, 워드프로세서, 전동타자 시스템, 대형 컴퓨터 부문에서 유럽의 중심적인 생산업체로 다시 도약했다. 벨리니, 소트사스, 데 루치와 같은 뛰어난 디자이너들 덕분에 제품의 미적 우수성도 계속 유지되었다. 1983년 데 베네데티는 미국의 AT&T사와 계획을 체결했는데 이로써 미국의 AT&T는 올리베티의 주식의 25%를 인수했고 올리베티는 AT&T의 벨 연구소Bell Labs 시설을 사용할 수 있게 되었다. 어떤 회사도 아주 온전히 보전될 수는 없는 모양이다.

Bibliography <Olivetti>, exhibition catalogue, Kunstgewerbemuseum, Zürich, 1960/ <Design Process Olivetti 1908~1978>, travelling exhibition catalogue, Olivetti's Direzione Relazioni Culturai/Disegno Industriale Pubblicità, Milan, 1979.

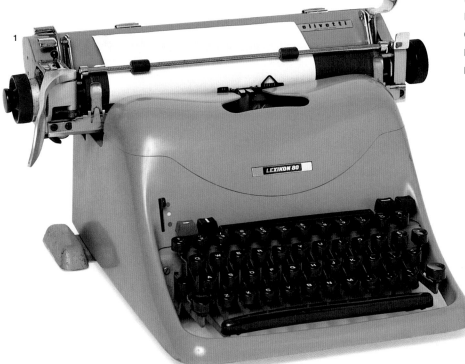

1: 마르첼로 니촐리 디자인의 올리베티 '렉시콘Lexikon 80' 타자기, 1948년. 니촐리는 형태에 대한 조각가의 감성과 세부 요소에 대한 디자이너의 면밀함을 사무 기기 디자인에 도입했다. 올리베티사의 뉴욕 전시장에서 마치 미술관의 작품처럼 전시되었던 '렉시콘 80' 타자기는 제2차 세계대전 이후 올리베티사가 명성을 얻는 데 이바지했다.

2: 크산티 샤빈스키의 올리베티 'MP1' 타자기 포스터, 1935년. 'MP1'은 스타일링이 적용된 최초의 타자기로 진부한 사무 기기가 아닌 소유 욕망을 불러일으키는 소비 상품으로 선전되었다. 수십 개의 타이프바typebar(끝부분이 활자로 이뤄진 막대-역주)가 만들어내는 갈빗살 모양은 알도 마녤리가 동생이자 화가였던 알베르토의 추상화로부터 영향을 받았음을 잘 보여준다.

Omega 오메가

오메가는 1913년 미술 평론가 로저 프라이Roger Fry가 만든 공방으로 조지 버나드 쇼George Bernard Shaw가 기부한 250파운드를 기반으로 설립되었다. 프라이의 계획은 빈 공작연맹Wiener Werkstätte과 폴 푸아레Paul Poiret의 스튜디오 마르틴Studio Martine와 같은 모임을 재현하고 그것을 통해 젊은 디자이너들의 의욕을 고취시키는 것이었다. 그러나 오메가 공방은 블룸즈버리Bloomsbury 그룹(런던 블룸즈버리를 중심으로 활동하던 지식인 모임-역주)그룹 중심의 미술 활동에 그치고 말았다. 존 러스킨John Ruskin이나 윌리엄 모리스William Morris가 가졌던 사회적 목적 같은 것도 전혀 없이 설립 초기서부터 장식 취향을 즐기는 퇴폐적이고 자유분방한 인물들을 위한 은둔 처로 기능했다. 기술에는 전혀 관심이 없었으며 오직 외면적인 효과를 얻는 일에만 신경을 썼다.

프라이는 오메가의 활동을 통해 후기인상주의 디자인을 정착시키고자 했고 1914년 연합미술가협회Allied Artists' Association의 제7차 전시회에 출품한 실내 디자인 작업으로 "실내장식과 가구에 실제로 적용된 후기인상주의"를 보여주었다. 오메가 공방은 로저 프라이의 집, 길퍼드Guildford 근방 더빈Durbin의 집(1914), 그리고 서섹스Sussex 주 펄Firle 근처 찰스턴Charleston에 있는 덩컨 그랜트Duncan Grant와 바네사 벨Vanessa Bell의 집(1916) 등의 실내와 가구들을 디자인했다. 르 코르뷔지에Le Corbusier의 책을 영문 번역한 건축가 프레더릭 에첼스Frederick Etchells(1886~1973)도 오메가의 일원이었고 에드워드 맥나이트 코퍼Edward McKnight Kauffer도 포스터 작업을 하기 이전에 자신의 그림을 오메가 공방에 선보인 바 있다. 오메가 공방은 1921년 문을 닫았다.

로이 스트롱Roy Strong 경은 오메가 공방의 아마추어리즘을 지적하며 다음과 같이 회상했다. "덩컨 그랜트가 살아 있을 무렵에 찰스턴 주택을 방문한 모든 이들은 그곳의 엄청난 혼돈을 기억할 것이다. …… 오메가 공방은 아마추어리즘과 혼란의 상징물로 우리에게 기억된다. 운영 면에서도 진지함과 전문성이 치명적으로 부족했다. 오메가는 줄곧 영국 디자인의 화근이 되었다. 또한 이러한 경향은 영국 페스티벌Festival of Britain에까지 그대로 이어졌다."

Bibliography <The Omega Workshops 1913-1919: Decorative Arts of Bloomsbury>, exhibition catalogue, The Crafts Council, London, 1984.

Oneida Community 오네이다 공동체

존 험프리 노이스John Humphrey Noyes는 1811년 미국 버몬트Vermont 주 퍼트니Putney에서 태어났다. 그는 앤도버Andover 대학과 예일 대학에서 신학을 공부했으나 이후 완전주의Perfectionism라는 이교를 만든 인물로 널리 알려졌다. 셰이커Shakers교의 앤 리Ann Lee처럼 노이스도 1834년, 지상에 천년 왕국을 세우라는 신의 계시를 받았다고 한다. '성서 공산주의Bible Communism'에 대한 그의 해석은 신봉자들에 의해 '사회학sociology'으로 알려지기도 했다. 완전주의 교도들은 수가 별로 많지 않아서인지 셰이커 교도들만큼 좋은 디자인으로 이름을 떨치지는 못했다.

노이스와 완전주의 교도들은 상호비판mutual criticism제나 '혼잡결혼complex marriage'과 같은 행태들을 일삼았다. 후일 '혼잡결혼'의 개념은 '순환' 성행위로까지 나아갔으며 1960년대 자유연애주의 free love의 등장을 예견하고 있었다. '혼잡결혼'제를 열광적으로 추종하면서 생겨난 추한 소문들 때문에 완전주의 교도들은 버몬트 주에서 뉴욕 주 북부의 오네이다로 쫓겨났다. 이곳에서 그들은 별 특징없는 건물들로 이루어진 전형적인 공동체 마을을 건설했지만 가구와 도구들을 만들어 파는 사업으로 엄청난 돈을 벌었다. 오네이다 공동체는 탁자의 가운데 부분이 회전하는 '게으른 수잔Lazy Susan' 식탁(중국 식당에서 흔히 쓰이는 식탁-역주)을 디자인했다. 또한 1869년에는 교도들이 쓸데없이 유행을 좇는 것을 피하고 신발에서도 완전주의를 보여줄 목적으로 '최후의 신발 The Final Shoe'을 디자인하고 특허를 출원했다. 재미난 사실은 '혼잡결혼'이 1960년대의 무도덕주의amoralism를 예견했듯 '최후의 신발'은 1960년대 첼시 부츠Chelsea Boot(신축성있는 발목 부분이 특징인 낮은 높이의 부츠로 비틀스가 애용한 후 비틀 부츠로도 불렸다-역주)의 유행을 예견했다는 것이다.

Bibliography Dolores B. Hayden, <Seven American Utopias-The Architecture of Communitarian Socialism 1790-1975>, MIT Press, Cambridge, Mass., 1976.

오네이다 공동체는 교도들이 쓸데없이 유행을 좇는 것을 피하고 신발에서도 완전주의를 보여줄 목적으로 '최후의 신발'을 디자인했다.

Orrefors 오레포르스

오레포르스는 1898년 스웨덴 칼마르Kalmar라는 곳에서 설립된 유리 제조업체다. 시몬 가테Simon Gate나 에드바르드 할드Edward Hald와 같은 디자이너들이 이곳의 미술 책임자로 일했다. 할드는 순수미술가 및 공예가와 산업 간의 협동 작업에 선구적인 업적을 남겼고 이러한 협동 작업은 오늘날 스웨덴 디자인의 중요한 특징이 되었다. 할드의 주도 아래 오레포르스사는 매우 세련되고 장식적인 현대 유리 제품들을 생산했다.

Amedée Ozenfant 아메데 오장팡 1886~1966

아메데 오장팡은 20세기의 예술가라면 어떤 방식으로든 기계를 다루어야 함을 정확하게 깨닫고 있었던 예술가다. 그는 친구였던 르 코르뷔지에Le Corbusier와 함께 순수주의Purism라는 미학 원리를 창안했고 이를 다음과 같이 설명했다. "그림은 감정을 전달하는 기계. 과학은 보는 이에게 생리적인 감동을 주는 작품을 생산할 수 있는 물리적인 형식을 제공한다. …… 어떤 경우에는 기계적 사물 그 자체가 사람의 마음을 움직일 수 있는데 이는 산업 제조물의 형태가 기하학적이고 인간이 기하학에 민감하기 때문이다."

오장팡과 르 코르뷔지에는 1920~1925년에 〈에스프리 누보 L'Esprit Nouveau〉라는 비평지를 발행했고 이 잡지는 르 코르뷔지에의 획기적인 책 《건축을 향하여Vers une Architecture》의 바탕이 되었다. 1925년 파리 박람회에 설치된 에스프리 누보 전시관Pavillon de l'Esprit Nouveau은 오장팡과 르 코르뷔지에의 철학이 구현된 것이었다.

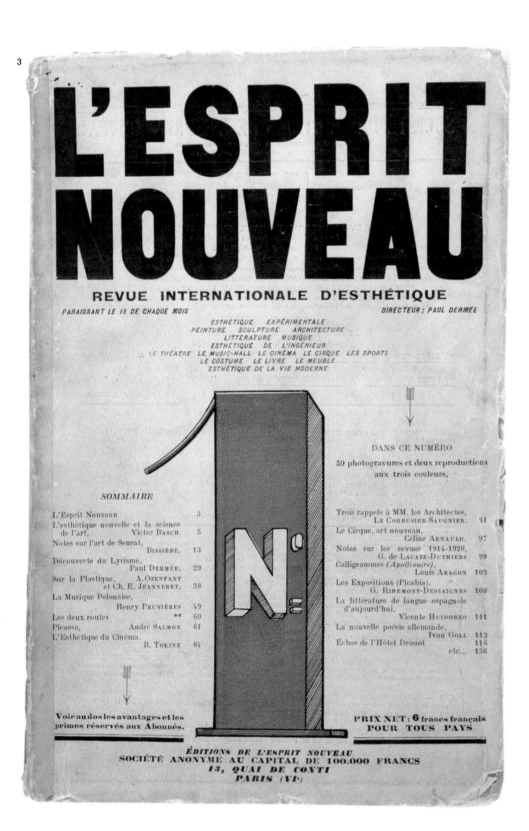

1: 이상향을 추구한 오네이다 공동체가 디자인한 '최후의 신발'. 완전한 기능을 추구하고 장식을 배제한 '최후의 신발'에는 시대를 초월하려는 의지가 담겨 있다.

2: A. H. 리Lee & 선Sons사를 위한 오메가 공방의 텍스타일 디자인, 양모와 아마포를 자카드 직조기로 찐 직물, 1913년.

3: 아메데 오장팡, 〈에스프리 누보〉 창간호 표지, 1920년.

Vance Packard 밴스 패커드 1914~1996

미국의 저술가 밴스 패커드는 펜실베이니아 주립대학Pennsylvania State University과 콜롬비아Columbia 대학에서 공부했다. 졸업 후 보스턴의 한 일간신문사에서 기자로 일했고 잡지의 기고가가 되었다. 랄프 네이더Ralph Nader가 등장하기 이전 미국에서 소비사회를 꼬집는 비평 활동을 가장 활발히 펼친 인물이 바로 패커드였다. 대중심리 연구와 소비자 구매동기 연구에 쏟은 노력 덕분에 그의 저서들에는 특별한 날카로움이 살아 있었다. 1957년에는 광고를 다룬 책《숨은 설득자The Hidden Persuaders》를 펴냈고, 1959년에는 계급체계를 분석한《출세주의자The Status Seekers》를, 그리고 1960년에는《쓰레기 생산자The Waste Makers》라는 책을 썼다. 할리 얼Harley Earl이 주장한 동태경제(動態經濟)론dynamic economy이 가진 낭비의 요소, '고의적 진부함'과 같은 개념이 패커드의 주된 공격 대상이었다. 그는 상품이 마지막 할부금이 끝나기 전까지만 망가지지 않는다면 튼튼한 '내구재'에 속할 것이라고 비꼬았다.

패커드는 코네티컷 주의 뉴 케이넌New Canaan에서 엘리엇 노이스Eliot Noyes, 마르셀 브로이어Marcel Breuer, 필립 존슨Philip Johnson 등과 이웃하며 살았다.

Verner Panton 베르너 팬톤 1926~1998

덴마크의 가구디자이너 베르너 팬톤은 코펜하겐에서 건축 일을 배운 후 아르네 야콥센Arne Jacobsen의 사무실에서 일하다 1955년에 자신의 회사를 차렸다. 그는 부품의 연결이 없는 일체형 플라스틱 의자나 나무 의자를 만드는 일에 일가견이 있었다. 팬톤이 1960년에 디자인한 사출성형식 플라스틱 의자를 허먼 밀러Herman Miller사가 1967년부터 1975년까지 생산했고, 그 후 팬톤은 표현적인 가구 디자인에 흥미를 가져서 기이하면서도 유기적인 형상의 플라스틱 의자들을 디자인했다. 그는 "별로 성공적이지 못한 실험일지라도 진부한 아름다움보다는 낫다"고 말했다. 현재 비트라Vitra사가 팬톤의 일체형 의자를 매우 성공적으로 생산, 판매하고 있다.

Bibliography Jens Bernsen, <Verner Panton: Space: Time: Matter>, Dansk Design Centre, Copenhagan, 2003.

기이하면서도 유기적인 형상의 플라스틱 의자들을 디자인한 베르너 팬톤은 "별로 성공적이지 못한 실험일지라도 진부한 아름다움보다는 낫다"고 말했다.

1

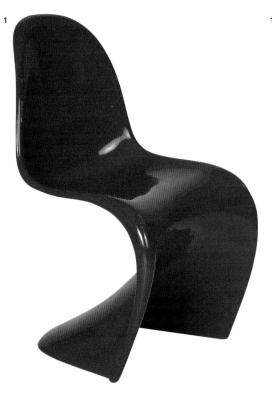

1

Victor Papanek 빅터 파파넥 1925~1998

빅터 파파넥은 캔자스 대학University of Kansas의 디자인과 교수였다. 그의 책 《인간을 위한 디자인Design for the Real World》(1967)은 제3세계에서 필요한 것이 무엇인지에 대한 관심을 불러일으켰다. 그는 산업 디자인이 대개 '의미를 날조하는 하찮은 것들'에 주목할 뿐 세상이 진정으로 필요로 하는 것은 의도적으로 무시하고 있다고 생각했다. 파파넥은 세계 각지를 돌아다니며 열정적인 강의를 펼쳐 자신의 생각을 알렸다. 그는 혜택 받지 못한 이들에게 필요한 것이 무엇인지 살펴야 하며 점점 더 감소하고 있는 지구의 자원 문제에 주목해야 한다고 청중에게 호소했다. 파파넥은 디자이너들에게 생태와 환경에 대한 생각을 심어주었다.

Parker-Knoll 파커-놀

파커-놀사는 윌리 놀Willi Knoll과 톰 파커Tom Parker가 영국에 설립한 가구 제조업체다. 놀 집안이 흩어지는 과정에서 윌리와 그의 사촌 한스Hans는 독일을 떠나 영국으로 갔는데 (한스 놀은 다시 미국으로 건너갔다―역주) 결국 윌리만 영국에 정착했다. 그가 힐스Heal's사를 위해 고안한 스프링 방식의 가구는 가구 디자인의 발전에 기여한 바가 크다. 그러나 정작 힐스사는 그 제안을 받아들이지 않았고 발명품의 가치를 알아본 톰 파커가 윌리와 함께 사업을 시작했다. 그들이 생산한 '라운지lounge' 가구는 1930년대 영국 도시 근교 가정의 실내 풍경을 구성하는 전형적인 제품이 되었다. 파커-놀사가 영국 옥스퍼드셔Oxfordshire 주 위트니Witney에 위치한 공장에서 생산하고 있는 가구의 디자인과 미국 매디슨 애버뉴Madison Avenue에 있는 한스 놀의 회사가 만드는 가구 디자인은 대서양을 사이에 둔 것만큼이나 거리가 멀다.

Gregor Paulsson 그레고르 파울손 1890~1977

고든 러셀Gordon Russell은 그레고르 파울손에 대해 "내게 그보다 더 많은 가르침을 준 사람, 그것도 받아들일 수밖에 없는 가르침을 준 사람은 드물다"고 말한 바 있다. 파울손은 스웨덴의 헬싱보리Hälsingborg에서 태어나 룬드Lund 대학를 다녔다. 1907년 무렵 독일에서 공부하고 있었던 그는 독일공작연맹Deutsche Werkbund의 결성을 목도했고 그 덕분에 존 러스킨John Ruskin, 윌리엄 모리스William Morris, C. R. 애슈비Ashbee의 사상을 접할 수 있었다. 파울손은 1912년 스톡홀름 국립박물관의 관리자로 임명되었고 1925년에는 파리 박람회Paris Exhibition의 스웨덴관 준비위원장이 되었으며 1930년에는 대단한 행사였던 스톡홀름 박람회Stockholm Exhibition를 조직했다.

파울손은 특히 두 가지 일로 잘 알려져 있는데 그 첫 번째는 1919년에 발간된 그의 책 《보다 아름다운 일상용품Vackrare Vardagsvara》을 출간한 것이다. 이 책은 스칸디나비아 디자인 윤리의 정수라고 할 만한 걸작이었다. 두 번째는 1920년부터 1934년까지 스웨덴 산업디자인협회 Svenska Sljödföreningen를 이끌며 보여준 그의 뛰어난 지도력이다. 그는 스웨덴 협동조합Swedish Co-operative Society의 수석 건축가로 에실 순달Eskil Sundahl을 추천했는데 그가 협동조합에 들어가면서부터 건축·포장·매장 디자인에 대규모 후원을 하기 시작해 스웨덴의 디자인 수준이 일거에 높아졌다. 사실상 '스웨디시 모던Swedish Modern'의 특성 대부분이 파울손의 영향 하에 구축된 것이었다. 그는 이밖에도 《새로운 건축The New Architecture》(1916), 《미술의 사회적 특질The Social Dimension of Art》(1955), 《도시 연구The Study of Cities》(1959) 등의 저서를 남겼다.

2

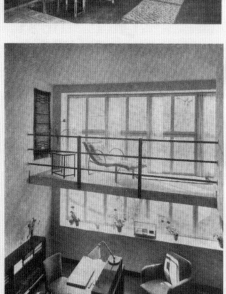

Bilden överst till vänster visar en interiör från hemutställningen på Liljevalchs 1917 av Uno Åhrén och därunder en interiör från Göteborgsutställningen 1923 av Carl Bergsten. Nederst till vänster en rumsinredning av Kurt v. Schmalensée på Stockholmsutställningen 1930.
Ovan en bild från Pavillon d'honneur på Parisutställningen 1925, där Parispokalen av Simon Gate får symbolisera det internationella genombrottet för det svenska konsthantverket av lyxklass. Nedan en interiör från "Kontakt med nyttokonstnären" i Göteborg och prov på dagens vackrare vardagsvara, sammansättningsbara möbler av E. Svedberg, NK.

7

1: 베르너 팬톤이 비트라사를 위해 디자인한 의자, 1968년. 오른쪽 사진은 1970년 독일 쾰른 가구 박람회에 참가한 플라스틱 제품 생산업체 바이엘Bayer사를 위해 디자인한 팬톤의 작품, '미래Visiona 2'이다. '드랄론Dralon'(회사명이자 상표명. 아크릴 섬유의 일종으로 텍스타일 산업에서 광범위하게 이용된다―역주)이 전시물의 재료로 사용되었다.

2: 스웨디시 디자인 100년 역사를 기념하여 그레고르 파울손이 〈포룸Form〉지 1945년 1호에 게재한 글.

PEL 펠

펠은 실용 기기 회사, 즉 프랙티컬 이큅먼트 리미티드Practical Equipment Limited를 줄인 약어로 이 회사는 영국의 가정용 가구업계에서 강철 파이프를 선도적으로 사용했던 애클스 & 폴록 그룹Accles and Pollock Group의 계열사였다.

1929년 애클스 & 폴록사는 올드버리Oldbury 공장 내에 철제 가구의 골조 제작을 위한 부서를 설치했고 이 부서를 1931년에 '펠PEL'이라는 기업으로 분리, 등록했다. 1932년 첫 제품 카탈로그를 펴냈으나 강철 파이프 가구의 유행은 잠깐 동안일 뿐이었다. 펠사가 생산한 가구들이 마셜 & 스넬그로브Marshall and Snelgrove 매장, 라이언즈 코너 하우스Lyons Corner House 그리고 BBC 브로드캐스팅 하우스Broadcasting House 등에 놓이긴 했지만 대중적인 인기를 얻지는 못했다. 모더니즘Modernism의 옹호자였던 존 글로그John Gloag마저 다음과 같은 글을 남겼다. "기계적인 모더니즘 신봉자robot modernist school들이 만든 금속 가구들은 목적에 부합하는 디자인 그리고 올바르고 독창적인 재료의 사용을 잘 보여준다. 그러나 동시에 그 금속 가구를 포함한 모던디자인운동의 황량함을 드러내는 것이기도 하다."

1930년대 중반이 되자 핀란드 합판이 점점 더 많이 영국에 수입되었고 건축가와 디자이너들도 현대 가구의 재료로 강철 파이프보다 합판을 더 선호하기 시작했다.

Bibliography <Pel and Tubular Steel Furniture in the Thirties>, exhibition catalogue, Architectural Association, London, 1977.

Penguin Books 펭귄 시리즈

1935년 앨런 레인Allen Lane이 설립한 펭귄 출판사는 일반인들에게 여러 가지 사상과 가치관을 전파한 위대한 매체였다. 레인의 사망 기사를 쓴 〈디자인Design〉지의 기자는 레인의 삶과 업적에 관해 "계몽에 관한서 레인의 업적에 필적하는 다른 성과물로는 무엇이 있을까?"라는 질문을 사람들에게 했는데 이 질문에 콤프턴 매켄지 경Sir Compton Mackenzie은 "펭귄 대학Penguin University"이라고 답했다고 한다. 펭귄 시리즈는 모더니즘Modernism 프로젝트로 대성공을 거둔 매우 희귀한 사례임이 분명하다.

레인은 그의 삼촌 존 레인John Lane이 운영하던 출판사 보들리 헤드Bodley Head에서 출판 일을 배우기 시작했다. 당시 보들리 헤드는 오스카 와일드Oscar Wilde나 오브리 비어즐리Aubrey Beardsley의 작품을 실은 19세기 말의 퇴폐적 스타일fin-de-siècle을 담은 계간 문예지 〈옐로 북Yellow Book〉을 간행하고 있었다. 염가 보급판paperback이 당시 아주 새로운 것은 아니었다. 독일의 알바트로스Albatross 출판사나 타우니츠 출판사Taunitz Verlag는 이미 19세기부터 염가 보급판 책들을 출판하고 있었다. 그러나 레인의 경우 그들과 달리 소비자와 디자인을 다루는 일에 매우 뛰어났다. 그때까지만 해도 책의 디자인은 인쇄업자의 부수적인 작업에 불과했으나 펭귄 시리즈는 소비 상품으로서 제대로 디자인된 책이란 무엇인지를 보여주었다.

펭귄출판사가 우뚝 선 1930년대는 시시하고 잡다한 상업 광고와 같은 일들을 처리하던 그래픽 디자이너가 전문가의 위상을 확보하고 예술과 고급 문화를 위해 존재하던 출판물이 일반 독자에게 적정한 가격으로 공급되기 시작한 시기였다. 1930년대는 자본주의와 사회주의 경제 제도가 혼합되어 나타난 시기였으며 또한 민주주의적으로 기회가 주어지던 시대였다. 도시의 지하철을 타고 출퇴근하기 시작한 당시의 새로운 세대들은 통근 시간에 책을 읽으며 자신만의 세계에 빠져들었다. 마치 오늘날 아이팟iPod을 가지고 다니는 이들처럼.

펭귄 시리즈를 위대하게 만든 것은 문학이 아니었다. 첫 출간된 시리즈에는 헤밍웨이Hemingway의 《무기여, 잘 있거라Farewell to Arms》도 있었지만 수잔 에르츠Susan Ertz의 《클레어 부인Madame Claire》

도 들어 있었다. 펭귄 시리즈는 문학적 가치보다는 디자인 덕분에 위대해졌다. 레인의 펭귄 시리즈는 BBC의 방송 프로그램인 '청취자Listener'와 마찬가지로 영국에 새로운 모던디자인을 전파시키는 데에 커다란 영향력을 발휘했다. 모던디자인 전파의 전략으로 우선 1938년 펭귄 시리즈 특집으로 앤서니 버트럼Anthony Bertram의 〈디자인〉을 출간해 그 배경을 공고히 했고, 다음으로 책을 디자인하는 일에 크게 신경을 썼다. 펭귄 시리즈는 가로 세로 정확한 황금비례로 트렌치코트에 쏙 들어가는 크기였으며 표지의 제목에는 모두 길 산Gill Sans 서체를 사용했다. 또한 장르별로 색상도 지정되어 있었다. 예를 들어 소설류는 주황색, 논픽션은 청색, 범죄 소설은 녹색이 기조 색상이었다. 초기에는 에드워드 영Edward Young이 디자인 작업을 진행했으나 제2차 세계대전 직후 외국인 고용 제한이 철폐되자 레인은 스위스의 디자이너 얀 치홀트Jan Tschichold을 디자인 고문으로 데려왔다. 치홀트는 1961년까지 펭귄 시리즈를 이끌었다. 1960~1970년대에는 로메크 마버Romek Marber가 펠리칸과 펭귄 시리즈를 맡아서 새로운 디자인들을 선보였다. 마버는 앨런 레인이 사망한 후 '출판 역사상 가장 위대한 시리즈'가 평범한 염가 보급판으로 전락하는 것은 아닐까하는 세간의 염려를 잠재웠다.

앨런 레인은 니콜라우스 페브스너Nikolaus Pevsner와 절친한 친구 사이였고 그래서 페브스너의 유명한 책들은 모두 펭귄에서 출간되었다. 레인은 1952년에 기사 작위를 받았다. 1955년 로드리고 모니한Rodrigo Moynihan이 찍은 '컨퍼런스를 마치고After the Conference'라는 사진에서 페브스너는 펭귄 출판사의 임원들, 즉 철학자 A. J. 에이어Ayer나 존 레만John Lehmann 등과 함께 포즈를 취했다.

1960년대에도 펭귄은 제르마노 파세티Germano Facetti의 지휘 아래 대중적인 책 디자인의 역사를 계속 써나갔다. 파세티는 스윙이 유행하던 런던에서 예술과 레스토랑 분위기를 더 활기차고 풍성하게 만들어주었던 이탈리아 이민자들 중 한 명이었다.

Bibliography Phil Baines, <Penguin by Design: A Cover Story 1935-2005>, Allen Lane, London, 2005.

1

이전의 책 디자인은 인쇄업자의 부수적인 작업에 불과했으나 펭귄 시리즈는 소비 상품으로서 제대로 디자인된 책이란 무엇인지를 보여주었다.

Pentagram 펜타그램

펜타그램은 앨런 플레처Alan Fletcher, 콜린 포브스Colin Forbes, 테오 크로스비Theo Crosby가 세운 회사에 메르뷘 쿨란스퀴Mervyn Kurlansky, 케네스 그레인지Kenneth Grange가 합류해서 1972년에 설립한 런던 기반의 디자인 회사다. 분야 간 협업 체계를 만든 펜타그램은 대서양을 넘나들며 19명의 디자이너들과 함께 일했다. 그러나 이러한 협업 체계는 개인 간 또는 세대 간의 충돌로 와해되기 십상이었다. 미국의 그래픽 디자이너 애벗 밀러Abbott Miller는 "그저 혼합된 결과물에 무언가 추가할 수 있을 뿐 직접 계획하거나 감독할 수 없다. 이는 민주적 의사 결정이 수반되는 문제"라고 그 구조적 문제를 지적했다. 펜타그램은 클라이언트 회사의 정체성을 만들어주는 일에 특별한 능력을 보여주었지만 1990년대 공동 설립자인 앨런 플레처가 회사를 떠난 후에는 자신의 정체성을 유지하는 데 어려움을 겪었다. 현재의 펜타그램에서는 이상적이었던 초기의 협업 체계를 찾아보기 어렵다.

Bibliography Susan Yelavich (editor), <Profile: Pentagram Design>, Phaidon, London, 2004.

Den Permanente 덴 페르마넨테

덴 페르마넨테는 은 공예가 카이 보예센Kay Bojesen과 홀메고르드Holmegaard 유리 공방 대표 크리스티안 그라우발레Christian Grauballe가 1931년 코펜하겐에 만든 매장 겸 전시장이다. 그들은 덴마크 디자인을 보여줄 수 있는 상설 전시 공간을 마련해서 대중의 취향을 자극하고 고취시키고자 했다. 질적으로 우수한 전시품들을 엄격하게 선별했고, 그러한 노력 덕분에 얻은 명성으로 덴 페르마넨테는 덴마크 디자인의 발전에 크게 공헌했다.

Charlotte Perriand 샤를로트 페리앙 1903~1999

샤를로트 페리앙은 프랑스 파리의 장식미술중앙연합학교Ecole de l'Union Centrale des Arts Décoratifs에서 공부했고 그곳에서 프렝탕Printemps 백화점의 폴 폴로Paul Follot와 갤러리 라파예트Galeries Lafayette 백화점의 모리스 뒤프렌Maurice Dufrene이 진행하는 수업들을 들었다. 1925년 페리앙은 '국제 장식미술박람회 Exposition Internationale des Arts Décoratifs'에 나무 가구들을 출품했고, 이후 르 코르뷔지에Le Corbusier와 함께 일하면서 뛰어난 디자인 작업을 많이 선보였다. 그녀는 1927년부터 1937년까지 르 코르뷔지에 작업실의 실내 디자인과 가구를 책임졌다.

1929년 르 코르뷔지에와 페리앙은 기댈 수 있는 긴 의자와 팔걸이의자를 디자인했는데 이는 휴식하는 사람을 그린 르 코르뷔지에의 스케치에서 영감을 얻은 것이었다. 그러나 직접 생산을 할 수 있는 자본이 없었기 때문에 토네트Thonet사에 생산과 판매를 맡겼다. 르 코르뷔지에가 금속 가구에 열광적인 반응을 보이자 페리앙도 금속 가구에 열중했으며 간혹 그 가치를 과장하기도 했다. 한편 산행을 좋아했던 페리앙은 양치기들의 목가적이면서도 단순한 취향을 자주 접했다. 제2차 세계대전 이후 유대감이 강했던 르 코르뷔지에의 작업실 분위기가 느슨해지자 그녀는 양치기 특유의 스타일을 지닌 가구를 만들기 시작했다.

1951년 페리앙은 르 코르뷔지에가 설계한 마르세유의 '유니테 다비타시옹Unité d'Habitation'을 위해 견본 부엌을 디자인한 바 있고, 이후에도 에어 프랑스Air France사와 영국 주재 프랑스 관광청의 실내 디자인 작업을 맡아 진행하기도 했다. 그러나 말기에 페리앙의 창조적 능력은 레저 활동을 기획하는 일이나 소규모 생산batch production 사물을 디자인하는 일에 집중되었다.

1: 1936년 첫 출간 때부터 펭귄 시리즈는 줄곧 멋진 타이포그래피와 레이아웃을 선보였고 여러 세대에 걸친 독자들에게 세련된 그래픽 디자인을 보여주었다.
2: 펜타그램의 데이비드 힐먼David Hillman은 1988년 <가디언The Guardian> 신문을 재디자인했다.
3: 샤를로트 페리앙이 디자인한 'B302' 회전의자, 1928~1929년.

Gaetano Pesce 가에타노 페스체 1939~

가에타노 페스체는 이탈리아 베네치아에서 태어나 그곳의 대학에서 공부했다. 그는 처음부터 급진적인 노선을 택해 실용적이기보다는 개념적인 가구들을 만들었다. 그가 추구한 개념은 죽음이나 소외와 관련된 것들로 그의 둔탁한 덩어리 의자와 비대칭 책장에 존재감을 불어넣어주었다. 그가 디자인한 제품들은 대개 카시나Cassina사에 의해 생산되었다. 그는 밀라노와 뉴욕을 오가며 활동하고 있다.

참고문헌: Andrea Branzi, 〈The Hot House: Italian New Wave Design〉, MIT, Cambridge, Mass., 1984.

Nikolaus Pevsner 니콜라우스 페브스너 1902~1983

니콜라우스 레온 베른하르트 페브스너Nikolaus Leon Bernhard Pevsner는 라이프치히에서 공부를 마친 후 드레스덴 갤러리Dresden Gallery의 보조연구원으로, 또 괴팅엔Göttingen 대학의 강사로 일하다가 나치의 박해를 피해 영국으로 이주했다. 그가 영국에 정착하면서 영국의 미술, 건축, 디자인의 연구 방식이 크게 달라졌다. 그 이전의 예술에 관한 글들은 좋은 화젯거리를 점잖은 방식의 미문belles lettres으로 쓰는 것이 보통이었다. 그러나 페브스너는 독일 아카데미식 방법론을 영국에 도입해 미술사를 더 과학적인 것으로 변모시켰다.

그의 저서로는 《모던디자인운동의 선구자들: 윌리엄 모리스부터 발터 그로피우스까지Pioneers of the Modern Movement from William Morris to Walter Gropius》(1936), 《영국 산업미술 탐구An Enquiry into Industrial Art in England》(1937), 《미술 아카데미의 과거와 현재Academies of Art Past and Present》(1940), 《하이 빅토리안 디자인High Victorian Design》(1951), 《19세기의 건축 저술가들Some Architectural Writers of the Nineteenth Century》(1973), 《건축 양식사A History of Building Types》(1976) 그리고 여러 권으로 이루어진 영국 건축에 대한 방대한 연구서, 《영국의 건축물The Buildings of England》 등이 있다. 그는 건축사와 디자인사를 학문적 주제로서 정립시킨 인물이었다. 그러나 그가 모던 디자인에 공헌한 바는 학문적인 차원에 그치지 않았다. 그의 책들은 역사에 대한 일반적인 인식에 엄청난 구조적 영향력을 미쳤는데 이는 취향의 형성에 존 러스킨John Ruskin이 끼친 영향력에 비견될 만한 것이었다. 20세기의 위대한 세 명의 건축사가 지그프리트 기디온Sigfried Giedion, 레이너 밴험Reyner Banham 그리고 페브스너 중에서 스타일 문제에 온전히 집중한 이는 페브스너였다. 헤겔식 결정론에 따라 페브스너는 발터 그로피우스Walter Gropius의 업적을 역사 발전 단계에서 꼭 필요한 것이자 피할 수 없는 것으로 결론지었다.

그의 책 《모던디자인운동의 선구자들》은 1936년 런던 페이버Faber사에서 출간되었을 당시에 높은 평가를 받은 책은 아니었다. 처음의 반응은 그저 그랬다. 그러나 1949년 뉴욕 현대미술관Museum of Modern Art에서 재출간되자마자 이 책은 고전의 반열에 올랐다. 오늘날의 시각에서는 이 책에 실린 그의 주장이 다소 과장되게 보이지만 그럼에도 이 책은 모던 디자인 산업계에서 성서 역할을 해왔다. 페브스너는 잠시 고든 러셀Gordon Russell 밑에서 바이어로 일하다가 런던 대학 버벡 칼리지Birkbeck College에서 교편을 잡았고 1949년부터 1955년까지 케임브리지 대학의 순수미술 분야 석좌교수Slade Professor of Fine Art 자리에 있었다. 그리고 1969년에는 기사 작위를 받았다.

페브스너는 책을 저술하면서, 또 〈건축 평론Architectural Review〉지의 황금기에 편집위원으로 활동하면서 모더니즘 건축의 윤리적·역사적 정당성에 대한 믿음을 변함없이 유지해 우익 보수 집단과 포스트모더니즘Post-Modernism 지지자들로부터 냉소와 조롱을 받았다. 역사의 수레바퀴가 한바퀴 돌아 다시 반복되는 것일까? 예컨대 그가 활동하던 초창기에 사회적 유용성과 관련된 그의 '모던 디자인'에 대한 관심을 이해할 수 없었던 동료들은 잡지에서 그를 "플레브스베니어Plebsveneer(대중+합판)"나 "(남 걱정이나 하는) 노파Granny"라고 소개하며 빈정댔다. 그들은 페브스너가 1958년에 19세기 건축과 디자인을 보존하기 위한 단체였던 빅토리안 소사이어티Victorian Society의 창립에 참여했었다는 사실을 기억하지 못했다.

Bibliography David Watkin, <Morality and Architecture>, Cambridge University Press, 1978/ Timothy Mowl, <Stylistic Cold Wars: Betjeman versus Pevsner>, John Murray, London, 2000.

1: 가에타노 페스체가 디자인한 '세리에 우프Serie Up' 가구, 1969년. 페스체는 도전적이라고 할 만큼 비정형인 스타일의 가구를 디자인했다. 앉는 사람의 신체에 맞도록 변형되는 폴리스티렌 재질의 '우프Up' 의자는 B&B 이탈리아가 생산했다.

2: 피아조의 '베스파', 1946년. 이탈리아 전후 재건기, 나아가 이탈리아 근·현대 역사를 보여주는 최고의 상징물인 '베스파'는 항공기 동체의 모노코크monocoque(항공기에서의 '모노코크'란 표면만으로 외부의 압력을 견디는 구조를 일컫는다-역주) 구조에서 영향을 받았고 탑승해서도 정숙함을 유지해야 하는 사제와 여성들을 위해 디자인된 것이었다.

Piaggio 피아조

리날도 피아조Rinaldo Piaggio는 1884년 이탈리아 제노바Genoa 근처의 세스트리 포넨테Sestri Ponente에서 사업을 시작했고 이 회사는 선박 제조와 철도 차량 등을 생산하는 거대 산업체로 자라났다. 피아조는 1917년부터 항공기 제작에 몰두하여 1923년부터 1935년까지 14가지나 되는 독창적인 비행기들을 생산해냈다.

그러나 피아조사가 생산한 가장 유명한 제품은 다름 아닌 '베스파 Vespa' 스쿠터였다. 이 스쿠터는 헬리콥터 엔지니어였던 코라디노 다스카니오Corradino d'Ascanio가 디자인한 것이었다. 제2차 세계대전이 끝나갈 무렵 리날도 피아조의 아들인 엔리코Enrico는 다스카니오를 불러 스쿠터의 디자인을 의뢰했고, 비엘라Biella에 위치한 자신의 알루미늄 냄비 공장에서 이 스쿠터를 생산했다. 1946년 3월에 첫선을 보인 '베스파'는 독창적이면서도 단순한 기술적 요소들로 이뤄졌으며 항공기 디자인의 영향을 받아 모든 접합부가 매끈하게 봉합된 외형으로 완성되었다. 이탈리아의 '베스파'는 프랑스의 '시트로엥Citroën 2CV'에 필적하는 제품이었다. 의자에 앉듯 발을 올려놓을 수 있는 특유의 스텝-스루 step-through 방식으로 디자인된 덕분에 사제들과 여성들도 쉽게 올라탈 수 있었고, 또한 정숙함을 유지할 수 있었다. 이탈리아 산업의 대표 상징물을 하나 고른다면 바로 피아조의 '베스파'일 것이다.

Bibliography Centrokappa (ed.), <Il Design Italiano degli anni>, '50 Editoriale Domus, Milan, 1980.

2

'베스파'는 독창적이면서도 단순한 기술적 요소들로 이뤄졌으며

항공기 디자인의 영향을 받아 모든 접합부가 매끈하게 봉합된 외형으로 완성되었다.

Frank Pick 프랭크 피크 1878~1941

법무사 프랭크 피크는 런던운송회사London Transport의 영업 책임자로 일하던 1920년대에 디자인산업협회Design and Industries Association(DIA)의 설립에 참여한 인물이다. 그는 건축가 찰스 홀든Charles Holden과 글꼴 디자이너 에드워드 존스턴Edward Johnston을 고용하여 런던의 교통 체계를 위한 통합된 디자인을 만들었고 그 결과물은 역사상 가장 완벽한 기업 통합 이미지 체계가 되었다. 이는 20여 년 전에 헤르만 무테지우스Hermann Muthesius가 주장한 '표준화' 개념이 영국에서 실현된 사례다.

1: 해리 백Harry Beck의 1931년판 런던 지하철 노선도는 천재성이란 "무형의 것에 형태를 부여하는 일"이라는 괴테Goethe의 말을 완벽하게 증명한다. 실제 런던 지하철망은 한 접시의 스파게티처럼 보이기도 한다.

2: 피닌파리나는 금속판을 두드리는 카로체리아로 출발하여 아름다움을 창조하는 기업으로 성장했다. 데이토나 베를리네타Daytona Berlinetta의 '페라리 365 GTB4', 1968년. '알파-로메오Alfa-Romeo 6c 2500', 1948년. '란치아 플라미니아 Lancia Flaminia', 1958년.

1

Pininfarina 피닌파리나

바티스타 파리나Battista Farina(1893~1966)는 이탈리아 토리노에서 태어났다. 그는 1920년에 새로운 자동차 생산기술을 배우기 위해 미국을 방문한 후 1930년 고향 토리노에 자동차 제작소를 설립했다. 그리고 1959년에 아들 세르조Sergio(1926~)에게 경영권을 넘겨주었다. 1961년부터 이 회사는 창립자 바티스타를 기리는 의미에서 그의 애칭인 피닌Pinin을 앞에 붙여 피닌파리나Pininfarina라는 이름을 사용하기 시작했다.

피닌파리나는 조르제토 주지아로Giorgetto Giugiaro의 이탈디자인ItalDesign이 등장하기 이전 이탈리아의 주요 카로체리아 carrozzeria(차체 제작소)들 중에서 자동차 디자인의 실용적인 측면과 미적인 측면 연구에 가장 많은 노력을 쏟아 부은 회사다. 또한 이탈리아의 다른 어떤 디자인 회사보다 형태 언어 개발에 공헌한 회사이기도 하다. 흘려 쓴 'f'자 모양의 마크를 달고 있는 피닌파리나의 위대한 자동차들은 거부할 수도, 능가할 수도 없는 아름다움을 지닌 사물의 대명사가 되었다.

피닌파리나가 디자인한 대표적인 자동차들로는 '란치아Lancia 아우렐리아Aurelia B20'(1952), '오스틴Austin A40'(1958), '페라리Ferrari 330GT'(1964), '오스틴 1100'(1963), '페라리 데이토나Daytona' (1971), '푸조Peugeot 504'(1968), '페라리 308 GTB4'(1975) 등이 있다. 피닌파리나 카로체리아는 독립된 디자인 스튜디오와 같은 기능을 했다. 즉 회사는 개인 디자이너들이 자신의 명성을 쌓아갈 수 있는 장을 마련해주었으며 거기에서 성장한 디자이너들이 회사의 전설적인 이름을 지켜나갔다. 멋진 1965년형 '페라리 365SP' 스포츠-경주 겸용 자동차와 우아하고 독창적인 아름다움을 지닌 1974년형 '란치아 감마 쿠페Gamma Coupe' 승용차를 탄생시킨 디자이너 파올로 마르틴Paolo Martin과 알도 브로바로네Aldo Brovarone가 바로 그러한 사례였다.

2

2

2

Giancarlo Piretti 잔카를로 피레티 1940~

잔카를로 피레티는 볼로냐 예술학교Istituto Statale d'Arte에서 공부했고 졸업 후 카스텔리Castelli사의 연구 및 디자인 책임자로 활동했다. 카스텔리사는 이탈리아의 가구 제조업체들 중에서 산업 생산과정을 가장 잘 이해하는 기업이며 이곳에서 피레티가 1969년에 디자인한 접이식 의자 '플리아Plia'는 대량생산을 염두에 둔 공학 기술의 결정체로 명작의 반열에 올라 있다. 이 의자는 대단히 실험적인 디자인이라고는 할 수 없으나 가장 기본적인 재료와 형태를 바탕으로 순수미와 조화미를 창출한 멋진 디자인이라고 할 수 있다. 피레티는 근래에 에밀리오 암바즈 Emilio Ambasz의 오픈 아르크Open Ark사와의 협업으로 '버터브라 (척추)Vertebra' 의자(68쪽 참조)와 에르코Erco사를 위한 '오시리스 Osiris' 조명을 디자인한바 있다.

Warren Plattner 워런 플래트너 1919~2006

워런 플래트너는 뉴욕 주 이타카Ithaca에 위치한 코넬Cornell 대학에서 건축을 공부했으며 이후 레이먼드 로위Raymond Loewy의 사무소와 에로 사리넨Eero Saarinen의 사무소에서 일했다. 플래트너는 1950년 대 내내 철망 가구 디자인에 몰두했고 결국 1966년 놀Knoll사가 그 결과물을 생산하기 시작했다. 1967년 코네티컷Connecticut 주의 뉴 헤이 번New Haven에 작업실을 만든 플래트너는 이후 최고급 실내 디자인 작업에 집중했다. 그중에서도 가장 대규모 작업은 밀턴 글레이저Milton Glaser와 함께 일한 뉴욕 세계무역센터World Trade Center 내 '세계 의 창Windows on the World'이라는 레스토랑의 실내 디자인이다. 이 레스토랑은 화려함으로 명성을 날리다가 무역센터 빌딩이 무너지면서 비참한 최후를 맞았다.

1: 잔카를로 피레티의 '플리아Plia' 접이식 의자, 1969년.
2: 벤 폰이 화물 운반용 받침대에서 영감을 받아 만든 폭스바겐 '트랜스포터', 1949년.

3: 조 폰티의 '수퍼레게라' 의자, 1957년. 이탈리아 리구리아Ligurian 해안에 면한 키아바리 Chiavari 지방의 일상용 의자에서 영향을 받은 폰티는 '수퍼레게라'를 디자인했고, 이 의자는 1960년대식 실내 디자인의 고전이 되었다.

1

Paul Poiret 폴 푸아레 1879~1944

폴 푸아레는 프랑스 패션 디자인계의 선구자이자 패션 기업가였다. 그는 '패션계의 술탄', '파리의 파샤Pasha(터키나 이집트의 사령관을 뜻하는 말—역주)'로 불렸는데 그가 여성을 찬양하는 방식이 지나치게 남성 중심적이었기 때문에, 또 20세기 의류 산업에 동양풍을 도입한 인물이었기 때문에 그런 별명을 얻었다. 코르셋으로 상징되는 에드워드 시대의 정장 스타일을 어깨에서 흘러내리는 헐렁한 '고대 그리스' 스타일로 바꿔놓은 것이 그의 최고 업적이다. 1908년 파리에서 디아길레프Diaghilev의 발레 뤼스Ballet Russe 공연단이 보여준 괴기스러운 이국 분위기는 푸아레의 디자인에 깊은 영향을 끼쳤다. 특히 푸아레가 어두침침한 회색과 카키색을 버리고 사용하기 시작한 연노랑, 선홍, 델프트Delft 청색, 베고니아 핑크 등의 색상은 레온 박스트Leon Bakst가 디자인한 발레 뤼스 공연의 무대의상에서 따온 것이라고 평론가들은 추정한다.

푸아레는 자신을 홍보하는 일에 매우 능한 인물이었다. 그는 미술가 조르주 르파프Georges Lepape에게 의뢰하여 허영심이 가득한 책 《폴 푸아레의 작품들Les Choses de Paul Poiret》(1911~1912)을 만들었다. 또한 자신의 화장품과 향수 브랜드를 만들었고 딸의 이름을 딴 '마르티네Martines'라는 빈곤층 여성을 위한 공예공방도 운영했다. 유행과 디자인을 파는 일에 천부적인 재능을 지니고 있던 푸아레는 한편으로 매우 고집 세고 사치스러운 남성이었다. 제1차 세계대전 이후 달라진 유럽의 분위기에 적응하지 못한 그는 방탕한 삶을 고집하다가 결국 매우 불우한 말년을 보냈다.

Bibliography Paul Poiret, <En Habillant l'époque>, Grasset, Paris, 1930.

Ben Pon 벤 폰 연대미상

네덜란드 아메르스포르트Amersfoort 출신의 기업가 벤 폰은 제2차 세계대전 직후 영국이 점령한 독일 지역에서 활동했던 인물로 현대 디자인 역사에 매우 특이한 성공 사례로 이름을 남겼다. 당시 폭스바겐Volkswagen 공장은 영국의 수중에 놓여 있었는데 영국인들은 폭스바겐사의 장래에 의구심을 품었다. 결국 나치의 폭스바겐은 다시 독일인들의 손에 넘겨졌고 하인츠 노르토프Heinz Nordhoff가 책임을 맡게 되었다. 곧이어 벤 폰이 노르토프를 찾아갔다.

벤 폰은 볼프스부르크Wolfsburg의 공장에서 사용하던 '플라텐바겐Plattenwagen'이 상업적 가능성이 있다고 생각했다. '평평한 차'라는 의미의 플라텐바겐은 폭스바겐의 구동렬驅動列에 화물 운반용 받침대를 얹은 것으로 물건을 옮기는 데에 사용되던 일종의 운반 장치였다. 폰이 노르토프에게 제안한 것은 플라텐바겐을 기반으로 삼아 가벼운 전방조정foward-control(전방조정 방식은 표준 컨테이너를 운반하는 트럭에서 흔히 볼 수 있는데 앞쪽의 구동용 자동차가 독립적으로 움직이면서 짐을 실은 뒤쪽의 화물부를 이끄는 방식이다—역주)의 밴van을 개발하자는 것이었다.

폰은 폭스바겐의 엔지니어들과 함께 바운슈바이크Braunschweig 조형대학Hochschule für Gestaltung에 있던 풍동 장치를 이용해 단순하면서도 따뜻하고 매력적인, 또 우아하고 공기역학적이며 곡선미가 살아 있는 자동차를 디자인했다. 이 자동차가 바로 폭스바겐의 '트랜스포터Transporter'였다. 노르토프는 "출발할 때의 느낌이 아무 거리낌 없이 깨끗하다. 오직 이 자동차만이 정확히 두 차축 사이에 짐칸을 갖고 있다"며 감탄했다. '트랜스포터'는 기본적 요소들을 그대로 유지한 채 1990년까지 계속 생산되었다. 포르셰 박사가 만들었던 '비틀Beetle'보다 더 오랜 기간 살아남았던 것이다.

Gio Ponti 조 폰티 1891~1979

조 폰티는 1927년 이탈리아의 선도적 건축·디자인 잡지 〈도무스Domus〉를 창간했다. 몬차Monza 비엔날레와 밀라노 트리엔날레Triennale의 정신적 지주였던 폰티는 20세기의 이탈리아 디자인에 든든한 뒷받침 역할을 한 인물이었다.

1940~1950년대에 폰티는 아르플렉스Arflex, 카시나Cassina, 노르디스카 콤파니에트Nordiska Kompaniet사를 위해 일했으나 1956년 밀라노에 지은 사무용 빌딩인 피렐리 타워Pirelli Tower를 설계한 건축가로 가장 잘 알려져 있다. 유럽에서 피렐리 타워의 상징성은 미국의 시그램Seagram 빌딩에 필적하는 것이었다. 카시나사가 1957년부터 생산하기 시작한 폰티의 '수퍼레게라Superleggera(날아갈듯 가벼운)' 의자 또한 걸작의 반열에 올랐다. 뿐만 아니라 특정 가격대의 전 세계 이탈리아 레스토랑들이 이 의자를 사용하면서 국제적인 도시 문화의 일부가 되었다. 폰티는 제노바 근처의 키아바리Chiavari 지방 어부들이 쓰던 의자에서 아이디어를 얻어서 '수퍼레게라' 의자를 디자인했다.

폰티가 디자인한 가구와 건축물 모두 뛰어났지만 그의 진짜 능력은 다른 데 있었다. 그는 황금컴퍼스Compasso d'Oro 상을 제정하는 일에도 힘을 발휘했고 밀라노 폴리테크닉의 건축과 교수로서 이탈리아 디자이너들의 의견을 이끌고 이슈를 만들어냈다. 또한 '달콤한 인생la dolce vita' 시기에 자신이 공헌한 바를 선전하고 전통의 중요성을 강조하기도 했다.

2

3

Pop 팝

영국을 기반으로 일어났던 1960년대의 팝 운동은 <u>모던디자인운동</u> <u>Modern Movement</u>이라는 절대 권력의 몰락을 앞당겼고 그 빈자리에 더욱 표현적인 디자인을 소개했다. 팝 운동은 순수미술계에서 먼저 등장했으나 곧이어 대중문화를 수용하기 시작함으로써 그때까지 하찮은 것으로 여겨지던 대중문화가 지적인 연구 대상이 되도록 만들었다. 그러한 흐름이 처음 나타난 디자인 분야는 <u>마리 콴트Mary Quant</u>가 주도한 패션 분야였다. 이어서 피터 머독Peter Murdoch의 점박이 종이 의자나 공기 튜브 의자 그리고 <u>자노타Zanotta</u>사의 '사코Sacco' 의자 등을 필두로 가구와 실내 디자인 분야가 그 뒤를 따랐다. 우중충하던 상점의 쇼윈도도 팝의 영향으로 크게 달라져 번화가의 풍경을 화려하게 만들었다.

영국의 팝 운동은 <u>에토레 소트사스Ettore Sottsass</u>와 <u>엘리오 피오루치</u> <u>Elio Fiorucci</u>와 같은 디자이너들에게 크게 영향을 끼쳤다. 또한 팝 운동이 만들어낸 해방의 이미지는 공예부흥운동Crafts Revival에서부터 <u>포스트모더니즘Post-Modernism</u>에 이르는 과거의 다양한 디자인 경향들을 여러 가지 방향으로 모아주었다. 팝 운동은 디자인이 실용적 욕구가 아닌 상징적 욕구를 충족시켜줄 수도 있음을 보여주었고 디자인에 대한 대중적 관심을 불러일으켰다.

1: 윌리에 란델스Willie Landels가 자노타사를 위해 라텍스 발포체로 제작한 '던져버려Throw Away' 의자, 1965년경. 일회용품의 개념은 팝 이론에서 매우 중요하게 여겨졌다.

2: 맥스 클렌디닝Max Clendinning이 팝 스타일로 디자인한 자신의 집 내부, 런던 캐넌버리Canonbury 지역의 앨윈 로드Alwyne Road, 1969년.

Ferdinand Porsche 페르디난트 포르셰 1875~1951

페르디난트 포르셰는 <u>폭스바겐Volkswagen</u>의 디자이너이자 그의 명성을 쌓아준 슈투트가르트Stuttgart사의 설립자였다. 그는 자신의 이미지를 관리하는 데에 뛰어난 감각을 지녔으며 오스트리아의 빈Vienna 기술학교Technische Hochschule에서 받은 명예 박사학위에 큰 자부심을 가지고 있었다. 종국에는 회사 이름에까지 이를 반영하여 '명예박사 포르셰주식회사Dr. Ing hc F. Porsche AG'라고 했을 정도였다. 그다지 성공적이지는 않았지만 그가 원래 하던 사업은 '포르셰자동차공학연구소'라는 이름의 회사였다.

포르셰는 처음에 로너Lohner사에서 바퀴에 전동 모터를 장착한 혁신적인 시스템의 트럭을 디자인하는 일을 했다. 그러다 다임러Daimler로 회사를 옮겨 23년 동안 근무했다. 그가 참여한 초창기 프로젝트의 결과물로 영국 사우스 웨일스 주 애버데어Aberdare에서 운행되었던 트롤리trolley 버스와 같은 것들이 있다. 1931년 유대인 출신 자동차 경주 선수였던 아돌프 로젠베르거Adolf Rosenberger의 금전적 후원에 힘입어 포르셰는 자신의 디자인 회사를 차리게 되었다. 1932년에 구소련으로부터 국영 러시아 자동차 회사의 수석 디자이너 자리를 제안받았으나 그 자리를 거절하고 대신 아돌프 히틀러를 위한 일을 선택한 포르셰는 1933년 5월 히틀러가 자동차 경주를 구경하러 왔을 때 그를 설득해서 50만 마르크의 보조금을 다임러-벤츠Daimler-Benz와 아우토 유니온Auto Union에 지급하도록 했다. 그리고 그 이듬해에 포르셰가 디자인한 16기통 후방 엔진을 단 아우토 유니온 자동차가 출시되었다. 같은 해 6월 22일 히틀러(그는 운전을 하지 못했다)는 '국민의 차'를 포르셰가 디자인한다는 계약서에 서명했다. 히틀러가 내세운 '국민의 차'의 조건은 두 명의 어른과 세 명의 아이들이 탈 수 있으며 차 시속 100km의 속도를 낼 수 있는 1000마르크 가격의 차를 만들라는 것이었다. 이 국민의 차 '폭스바겐'에 포르셰는 예전에 작업했던 췬다프Zündapp와 NSU사의 자동차 디자인을 적용했다. 나치당NSDAP은 '기쁨을 통한 힘 Kraft durch

Freude'이라고 불리던 이 차를 만들기 위해 하노버 근처에 디 아우토슈타트Die Autostadt라는 공장 도시를 세웠다. 이 도시는 1945년 이후에 볼프스부르크Wolfsburg로 개명되었다.

'포르셰'라는 상표의 자동차가 태어나게 된 경위는 다음과 같다. 전쟁 중 나치에 협력한 죄로 수감 생활하고 나온 포르셰와 '페리Ferry'로 알려진 그의 아들 페르디난트 포르셰 2세(1909~)는 폭스바겐사에 경주용 자동차의 생산을 제안했다. 그러나 국영 업체였던 폭스바겐이 경주용차를 생산하는 일은 조금 경박해 보일 수 있는 일이었기 때문에 성사되지 않았다. 그래서 포르셰 부자는 직접 회사를 차리게 되었고 폭스바겐의 부품을 이용해 첫 자동차를 생산했다. 디자인 사무실의 호수를 따서 '356'이라는 이름이 붙은 이 차는 1949년 오스트리아 카린티아Carinthia 주의 그문트Gmund에서 생산되었다. 이 차의 외형을 디자인한 것은 <u>에르빈 코멘다Erwin Komenda</u>였다. 그는 아우토 우니온에서 일한 경험과 프리드리히샤펜Friedrichshafen에 위치한 체펠린Zeppelin 조선소의 풍동 터널에서 일한 경험 그리고 항공공학의 선구자였던 <u>부니발트 캄Wunibald Kamm</u>이 운영한 슈투트가르트 풍동 터널에서의 작업 경험을 디자인에 반영했다. 페리 포르셰는 코멘다에게 가능한 한 차체를 낮게 만들어달라고 부탁했고 그 결과 차의 앞코 부분이 거의 도로 면에 닿을 정도였다. 엔진은 라임스피스F. X. Reimspiess가 디자인한 것으로 원래 NSU 자동차에 사용되었으나 이후 폭스바겐사로 넘어간 플랫 4 엔진을 사용했다.

1969년 <u>제너럴 모터스General Motors</u>의 디자이너였던 <u>아나톨 라핀Anatole Lapine</u>이 슈투트가르트 엔트비클룽스젠트룸 Entwicklungszentrum의 포르셰 디자인 스튜디오에 합류했다. 라핀의 합류를 기점으로 포르셰사는 매우 적극적인 상업 정책을 펼치기 시작했고, 그 결과 2006년에 이르러 포르셰사는 폭스바겐 그룹 전체를 지배하는 위치에 올라섰다.

3: '포르셰 356B 1600 쿠페'.
포르셰의 디자인은 다른 어느 분야보다도,
또 다른 어떤 제조업체들보다도 연속성과
진화의 개념을 중요하게 여겼다.
사진은 1963년의 모습.

Post-Modernism 포스트모더니즘

포스트모더니즘이라는 용어가 문학평론 분야에서 친숙한 용어가 된 지는 이미 오래전이다. 그러나 건축과 디자인 분야에서는 최근 들어 이 용어를 사용하기 시작했다. 건축 및 디자인 분야에서 이 용어를 처음 사용한 사람은 런던에 거주했던 미국 학자이자 언론인 찰스 젠크스Charles Jencks(1939~)였다. 젠크스가 만들어낸 수많은 양식 이름들 가운데 포스트모더니즘이 가장 성공적인 것이었다. 그러나 이 용어는 실제 활동하는 건축가보다 언론인이나 출판인들에게 더 인기가 있었다.

젠크스는 모더니즘의 선구자들이 타도의 대상으로 삼았던 '모든' 병폐들을 제거한 모던 건축에 대해 환멸감을 느낀 일부 건축가들의 주장에 이름을 붙여주고자 했다. 그러한 건축가들은 조야한 장식과 저속한 세부 요소들을 사용하거나 이국적 스타일과 문화를 차용함으로써, 또는 디자인을 일종의 가벼운 농담으로 다룸으로써 모더니즘에 대한 반감을 표현했다. 가구 디자인 분야에서 포스트모더니즘은 <u>스튜디오 알키미아Studio Alchymia</u>와 멤피스Memphis의 활동에서 두드러졌는데 이들은 주로 1960년대 이탈리아 급진파 디자인을 차용했다.

건축가 베르톨트 루벳킨Berthold Lubetkin은 1982년 런던 RIBA의 금메달 수상 연설에서 포스트모더니즘을 '변태성욕 건축'이라고 비난했다. 이듬해 같은 RIBA 행사에서 이탈리아의 저명한 건축 평론가인 브루노 체비Bruno Zevi도 포스트모더니즘을 '자아도취적 난센스'이자 '2류급 사이비 문화 이벤트'라고 규정했다. 그럼에도 <u>로버트 벤투리Robert Venturi</u>나 <u>마이클 그레이브스Michael Graves</u>와 같은 일부 뛰어난 건축가와 디자이너들은 그들의 작업이 포스트모더니즘으로 규정되는 것에 만족했다. 반면 어떤 이들은 포스트모더니즘을 일시적인 유행일 뿐이라고 생각했다. 젠크스와 같이 앞에 나서서 포스트모더니즘의 급진성을 주장하는 이들이 있음에도 포스트모더니즘은 <u>모더니즘Modernism</u>의 비뚤어진 자식일 뿐이다. 1976년에 출간된 《모더니즘Modernism》에서 맬컴 브래드버리Malcolm Bradbury와 제임스 맥팔레인James McFarlane은 "포스트모더니즘을 둘러싼 논의들은 모더니즘에 풍부함을 더해주고 있다"고 말했다.

<u>뉴욕 현대미술관Museum of Modern Art</u>의 디자인 부문 큐레이터였고 은행가들이 <u>미스</u> 반 데어 로에Mies van der Rohe의 가구를 열망하도록 만들었다는 이유로 〈뉴욕New York〉지의 비난을 받았던 테렌스 라일리Terence Riley는 자신 또는 자신의 미술관과 포스트모더니즘의 관계에 대해 다음과 같이 말했다.

"내가 학교를 마친 1984년경은 포스트모더니즘의 전성기였다. 직장에서 쫓겨나고 싶으면 모더니즘 건축을 좋아한다고 말하면 되는 시기였다. 그것은 마치 성범죄자라고 고백하는 것과 다를 바가 없었다. …… 나는 일리노이 주 우드스탁Woodstock에서 자랐다. 붉은색 벽돌의 법원 청사, 흰색의 대저택 그리고 그 옆에는 주 관할의 감옥이 있었다. 그것은 실제 역사를 지닌 것들이었다. 나는 모더니즘 이전pre-Modern의 실제 도시에서 온 것이다. 그러므로 나는 결코 포스트모더니즘에 흥미를 느낄 수 없었는데 왜냐하면 그것에는 근본적으로 허위가 내재되어 있었기 때문이었다."

Jack Pritchard 잭 프리처드 1899~1992

가구 제조업자 잭 프리처드는 영국에 현대 건축과 디자인이 도입되는 데 지대한 영향을 끼친 기업가였다. 그는 케임브리지에서 살던 시절 스스로 의자를 디자인하고 제작했다. 대학 졸업 직후 미슐랭Michelin사에서 일했지만 얼마 지나지 않아 대형 건축자재 공급업체인 베네스타 합판회사Venesta Plywood로 자리를 옮기면서 많은 건축가들과 친분을 쌓았다. 프리처드는 1930년 르 코르뷔지에Le Corbusier와 그의 남동생인 피에르 잔느레Pierre Jeanneret에게 베네스타사가 주문받은 전 시대 디자인을 의뢰했고, 이어서 라슬로 모호이-너지Laszlo Moholy-Nagy에게 회사의 광고 디자인을 부탁했다. 발터 그로피우스Walter Gropius를 영국으로 불러들인 것도 프리처드였다. 영국에 온 그로피우스는 햄스테드Hampstead 론Lawn가에 있던 웰스 코츠Wells Coates가 디자인한 자신의 집에서 머물다 미국으로 갔다. 그즈음 프리처드는 합판 가구를 만드는 회사 아이소콘Isokon을 설립했다. 그로피우스는 아이소콘사의 고문 디자이너로 활동했고 마르셀 브로이어Marcel Breuer는 아이소콘사를 위해 '긴 의자Chaise-Longue'를 디자인한바 있다.

Bibliography Jack Pritchard, <View from the Long Chair>, Routledge & Kegan Paul, London, 1984.

Ulla Procop 울라 프로코페 1921~1968

도자기 디자이너인 울라 프로코페는 핀란드 헬싱키Helsinki에 위치한 카이 프랑크Kaj Franck의 아라비아Arabia 공장에서 일했다. 프로코페의 가장 유명한 디자인은 아라비아사의 '러스카Ruska' 식기 세트다. 이 식기 세트는 효율적인 기능성을 유지하면서도 풍부하고 자연적인 질감과 재료를 보여주는 전형적인 핀란드 디자인이었다. 특히 '러스카'는 토속적인 느낌이 강하면서도 오븐에서 바로 식탁으로 가져와도 어색하지 않은 실용적인 디자인이 돋보였다.

Jean Prouvé 장 프루베 1901~1984

프랑스의 가구 디자이너 장 프루베는 파리에서 화가 빅토르 프루베Victor Prouvé의 아들로 태어났다. 빅토르 프루베는 갈레Gallé와 마조렐Majorelle과 같이 아르 누보Art Nouveau 스타일을 추구하던 낭시파Nancy School의 일원이었다.

장 프루베는 대장장이 밑에서 일을 배우고 '금속 예술품'을 만드는 일을 했다. 그러다 1924년에 낭시Nancy 공방을 세우고 1920~1930년대에 금속 가구를 만들었다. 그러면서 프루베는 의자의 기계적 측면을 재정의해보려는 시도를 계속했다. 르 코르뷔지에Le Corbusier, 말레-스테방Mallet-Stevens, 그리고 피에르 잔느레Pierre Jeanneret는 프루베의 모더니즘 정신을 높이 평가해서 건축물에 사용될 철 작업 부분을 프루베에게 의뢰했다. 1931년 프루베는 '소시에테 데 아틀리에 장 프루베Société des Ateliers Jean Prouvé란 회사를 차리고 분해·조립되는 병원, 학교, 사무실용 의자를 비롯한 기능적인 금속 의자들을 생산했다. 한편 건축가로서 프루베는 생활공간을 위한 과학적인 건축 방식에 필요한 진정한 방법론과 기술을 찾는 일에 매진했다. 그렇다고 해서 다양함을 원하는 인간의 욕구를 무시한 것은 아니었다. 1956년 카샤Cachat 호수 근처에 지어진 에비앙Evian 생수 회사 건물인 펌프 하우스pump house는 그의 대표적 건축물로 남아 있다. 1950년대에 프루베는 전쟁 중 프랑스 육군의 의뢰로 이동식 창고를 디자인했던 경험을 바탕으로 조립식 건물에 대한 실험을 진행하기도 했다. 산업적 생산의 실용적·시적 가능성에 푹 빠져 있던 프루베는 스스로를 '공장형 인간factory man'이라고 묘사했다.

르 코르뷔지에를 비롯한 여러 디자이너들이 기술적인 문제를 해결하기 위해 프루베에게 조언을 구하는 등 뛰어난 실력을 가지고 있었음에도 1952년에 그의 사업은 결국 실패하고 말았다. 1990년대에 필리프 주스Philippe Jousse나 파트리크 세갱Patrick Seguin과 같은 파리의 갤러리들은 프루베의 값싼 공공용 금속 가구들을 비싼 가격의 수집품으로 뒤바꾸어 그의 명성을 되살렸다. 프루베가 프랑스 원자력청French Atomic Energy Authority을 위해 만든 테이블의 가격은 현재 미화 100만 달러에 달한다.

Bibliography Otakar Macel & Jan van Geest, <Stühle aus Stahl>, Walther König, Cologne, 1980/ <Jean Prové The Poetics of the Technical Object>, exhibition catalogue, Vitra Design Museum, Weil-am-Rhein, 2006.

프루베는 1920~1930년대에 내내 금속 가구를 만들면서 나름대로 의자의 기계적 측면을 재정의해보려는 시도를 계속했다.

Emilio Pucci 에밀리오 푸치 1914~1992

피렌체의 귀족 에밀리오 푸치는 33세가 되었을 때 같은 상류층 사람들을 위한 운동복을 만들기 시작했다. 푸치는 자신의 신분에도 불구하고 "세계일주 항공권처럼 비싼 옷을 만드는 건 의미 없는 짓"이라고 귀엽게 주장했다. 하지만 푸치가 일군 혁신은 대개 상류층 사람들의 여행 강박증과 관련되어 있었다. 예컨대 그는 1954년부터 매우 가볍고 신축성 있는 실크 드레스들을 만들기 시작했는데 드레스는 항공 여행을 떠오르게 하는 푸치 특유의 추상적인 무늬로 염색되어 있었다. 푸치는 옷감과 액세서리류에 자신의 서명을 집어넣어서 계층적 상징물로 만들었다. 그는 1963년부터 1972년까지 이탈리아 자유당 의원으로서 정치적 활동을 하는 동시에 화려한 반짝이 구슬을 달거나 수를 놓아 장식한 고급 맞춤 의류 제작은 물론 진jean·속옷·카펫 제조업체들에게 푸치라는 이름을 빌려주는 사업까지 병행했다. 푸치는 오스트레일리아 콴타스Qantas 항공사의 여승무원 제복과 로젠탈Rosenthal사의 도자기를 디자인하기도 했다.

1: 울라 프로코페가 아라비아사를 위해 디자인한 '러스카' 식기 세트, 1960년.

2: 알루미늄, 오동나무 그리고 가죽으로 만든 장 프루베 디자인의 '다리Bridge' 의자, 1953년경.

3: 자신의 피렌체 스튜디오에 앉아 있는 에밀리오 푸치, 1959년.

4: 푸치의 여성복을 입은 모델, 1965년.

A. W. N. Pugin A. W. N. 퓨진 1812~1852

어거스터스 웰비 노스모어 퓨진Augustus Welby Northmore Pugin
은 고딕부흥운동Gothic Revival의 선구자였다. 윤리의식과 사회적 목
적의식을 건축과 관련 지은 최초의 건축가였던 그는 건축과 디자인에 '선',
'악' 같은 가치를 부여할 수 있다고 굳게 믿었다. 이러한 맥락에서 퓨진은
존 러스킨John Ruskin에게 지대한 영향을 끼쳤고 나아가 모던디자인
운동Modern Movement의 사상적 기반을 이루었다. (22쪽 참조)

Jean Puiforcat 장 퓌포르카 1897~1945

장 퓌포르카는 아르 데코Art Deco 스타일의 은 공예가였다. 한 전기 작
가는 퓌포르카의 은제 식기를 보고 "퓌포르카는 값비싼 단순함의 대가"
라고 표현했다. 프랑스와 영국의 회사들은 1930년대 내내 퓌포르카가
디자인한 반짝이는 표면과 기하학적인 형태를 가진 은제 찻잔 세트를 생
산했다.

1: A. W. N. 퓨진, 영국 상원의회
내부의 감아올리는 블라인드를 위한
직물 디자인, 1847년경.
2: 〈코The Nose〉는 푸시킨
스튜디오의 사내 출판물이다.
시모어 퀘스트가 디자인을 맡았으며
사진은 2005년에 출간된 잡지의 표지.
3: 미국식 사치품 파이렉스.

Push Pin Studio 푸시 핀 스튜디오

푸시 핀 스튜디오는 그래픽 디자이너들이었던 밀턴 글레이저Milton Glaser, 에드 소렐Ed Sorel, 시모어 퀘스트Seymour Chwast가 1954년 뉴욕에 설립한 그래픽 디자인 스튜디오다.

Bibliography <The Push Pin Style>, exhibition catalogue, Musée des Arts décoratifs, Paris, 1970.

당시 미국의 철도 산업은 온도 차이가 큰 환경에서도 견딜 수 있는 유리 렌즈가 필요했는데 코닝은 이에 부응하여 파이렉스를 개발했다.

Pyrex 파이렉스

파이렉스는 1915년 미국의 코닝 유리공업사Corning Glass Works가 출시한 내열·내화학성 붕규산염 유리의 등록상표다. 당시 미국의 철도 산업은 온도 차이가 큰 환경에서도 견딜 수 있는 유리 렌즈를 필요로 했는데, 코닝사는 이에 부응하여 파이렉스를 개발했으며 이를 전세계 시장에 적합한 상품으로 만들어냈다. 코닝사는 1921년 영국에 파이렉스의 라이선스 생산을 허가했고, 1922년에는 프랑스·스페인·이탈리아, 1927년에는 독일 그리고 1930년에는 일본에서 파이렉스가 라이선스로 생산되기 시작했다.

파이렉스 제품들은 거푸집으로 유리를 찍어내거나 유리를 거푸집에 대고 부는 방식으로 만들어진다. 전통적인 유리 제품들처럼 파이렉스에도 장식이 들어가는데 장식을 새기는 방식이 아니라(장식을 새길 경우, 파이렉스의 열저항력이나 다른 기술적 성능들이 저하된다) 전사방식을 이용하거나 띠를 두르거나 칠을 분사해 코팅하는 방식이 사용되었다. 그러나 이러한 장식 기법들을 너무 흔하게 사용해서 마치 매우 기능적인 용기 위에 볼품없이 무분별한 무늬를 우겨넣은 듯한 느낌을 주었다. 파이렉스는 1934~1935년에 해럴드 스테이블러Harold Stabler를 디자인 컨설턴트로 고용했고 이후 1952년부터 1969년까지는 밀너 그레이Milner Gray가 그 역할을 했다. 이 회사의 가장 뛰어난 제품들은 최소한의 장식을 사용한 것들이다.

Bibliography Don Wallance, <Shaping America's Products>, Reinhold, New York, 1956/ <Pyrex: 60 Years of Design>, exhibition catalogue, Tyne and Wear County Council Museums, 1983.

3

q

Mary Quant 마리 콴트 1934~

마리 콴트의 패션 디자인은 1960년대 런던 문화의 상징물이었고, 런던 박물관London Museum은 1973~1974년에 '마리 콴트의 런던Mary Quant's London'이라는 전시회를 개최한 바 있다. 콴트의 옷들은 젊음, 유희, 즐거움, 재치 등을 강조했으며 저렴함과 편안함 그리고 현실성으로 고급 패션 스타일의 저변을 넓혔다.

콴트는 1955년에 첫 매장인 '바자Bazaar'를 열었다. 패션 분야에서 콴트가 이룩한 업적은 가구계에서 테렌스 콘란Terence Conran이 성취한 것에 필적한다. 혁명적 발상이었던 콴트의 미니스커트가 모습을 드러낸 1964년에 콘란 역시 런던 풀럼Fulham가에 하비타트Habitat 매장을 열었다. 제2차 세계대전이 끝나고 10여 년 동안 런던을 휘감고 있었던 암울한 분위기는 콘란과 콴트에게 큰 영향을 끼쳤다. 콘란이 자신의 단순하고 모던한 가구를 제외한 다른 모든 가구들을 혐오했던 것처럼 콴트 역시 그녀를 둘러싸고 있던 패션계의 모든 것들을 혐오했고, "여성들이 스스로를 위해 하는 일들을 받아들일 수 없다"고 토로했다.

일을 시작한 무렵에는 그녀 스스로도 새로운 스타일에 대한 사람들의 갈망이 그렇게 클 줄 몰랐다. 훗날 그녀는 "처음에는 우리도 다른 사람들과 마찬가지로 여러 가지 실수를 저질렀다. 그러나 사람들의 갈망이 워낙 강했기 때문에 우리는 좌절하고 있을 수 없었다"며 1966년경을 회상했다. 점차로 쇼핑은 힘든 일거리가 아닌 즐길 거리가 되어가고 있었다. '바자'가 문을 열었을 때 사람들은 매장밖에 겹겹이 줄을 선 채 거리를 가득 매웠고, 상품은 열흘 만에 모두 팔렸다. 콴트는 당시를 다음과 같이 회상했다. "우리는 사람들이 편안하게 가게에 드나들고 친근감을 느끼기를 바랐다. 그래서 당시의 일반적인 상점 점원과는 격이 다른 부류의 여성들을 점원으로 과감하게 고용했다." 콴트는 새로운 패션을 창출했을 뿐만 아니라 매장의 환경이 사업의 성공 요인이라는 점을 인식하기 시작한 인물이었던 것이다. 이제 쇼핑은 그저 상품을 선택하는 일이 아닌 하나의 즐거운 경험이 되었다. 마리 콴트와 그녀의 남편 알렉산더 플런켓 그린Alexander Plunkett Greene은 그 점을 일찍이 깨달은 사업가였다. 플런켓 그린은 콴트의 철학과 스타일에 많은 영향을 미쳤다. 한편 콴트가 매장에서 사용한 그래픽 요소들 역시 그녀의 패션 감각만큼이나 사업이 성공하는 데에 중요한 역할을 했다.

Bibliography Mary Quant, <Quant by Quant>, Cassell, London, 1966.

David Queensberry 데이비드 퀸스베리 1929~

12대 퀸스베리 후작Marquess of Queensberry이었던 데이비드 해링턴 앵거스 더글러스David Harrington Angus Douglas는 유명한 도자기 디자이너이기도 하다. 그는 1959년부터 1983년까지 영국 왕립 미술대학Royal College of Art의 교수였고 로젠탈Rosental사의 디자인 고문으로 일했다. 현재는 도자기 디자이너인 마틴 헌트Martin Hunt와 함께 디자인 회사를 운영하고 있다. 퀸스베리는 간결하면서도 세련된 실용 그릇들을 다수 디자인했다.

1: 마리 콴트, 1964년경.
2: 마리 콴트의 첫 매장 '바자',
런던 첼시Chelsea 지역 킹스 로드
King's Road, 1955년.
팝아트Pop Art가 등장하기 한 해 전에
문을 연 콴트의 '바자'는 패션과 상점
운영에 혁명적인 변화를 불러일으켰다.

1

패션 분야에서 마리 콴트가 이룩한 업적은
가구계에서 테렌스 콘란이 성취한 것에 필적한다.
혁명적 발상이었던 콴트의 미니스커트가 모습을 드러낸
1964년에 콘란도 런던 풀럼가에 하비타트 매장을 열었다.

Ernest Race 어니스트 레이스 1913~1964

어니스트 레이스는 20세기에 국제적 명성을 얻은 소수의 영국 가구 디자이너들 중 하나였다. 런던의 바틀렛 스쿨Bartlett School에서 건축을 공부하고 조명 기기 제조업체인 스루턴 & 영Throughton & Young사의 디자인 부서에서 일했다. 1930년대 중반 인도로 건너가 수공 직조되는 직물을 디자인했던 레이스는 런던으로 돌아온 뒤 인도에서 만든 제품들을 팔기 위해 매장을 열었으나 제2차 세계대전이 발발해 운영을 중단해야 했다. 전후 1946년 레이스는 '레이스 가구회사Race Furniture'를 설립하고 매우 현대적인 디자인의 제품들을 생산해냈다. 그가 '영국 페스티벌Festival of Britain'에 출품한 '앤텔로프Antelope'와 '가젤Gazelle' 의자의 명성은 지금까지 이어지고 있다. 찰스 임스Charles Eames의 의자들처럼 레이스의 의자들도 강철 파이프를 표현적인 요소로 잘 이용하고 있다. 레이스는 1954년 밀라노 트리엔날레Milan Triennale에서 금메달을 수상했다.

폴 레일리Paul Reilly는 레이스에 대해 이렇게 말했다. "현대 영국 가구에서 영국다움을 찾는다면 곧바로 레이스가 떠오른다. 레이스의 모든 작업에는 솔직함, 논리성, 경제성 그리고 18세기적 장인정신과 19세기적 공학 기술이 결합된 견고한 우아함이 깃들어 있다."

Dieter Rams 디터 람스 1932~

디터 람스는 비스바덴Wiesbaden에서 태어나 목수 일을 배우고 비스바덴 미술공예학교Wiesbaden Werk-Kunstschule에서 건축과 디자인을 공부했다. 학교를 졸업하고 오토 아펠Otto Apel의 건축사무소에서 일하다가 후에 브라운Braun사에 입사하여 곧 수석 디자이너가 되었다. 한스 구겔로트Hans Gugelot가 울름 조형대학Hochschule für Gestaltung에서 교육 방식을 개발해 프랑크푸르트의 공장에 적용했던 반면 람스는 장인제의 엄격한 수련 방식을 부분적으로 도입한 사내 디자인실 스타일을 발전시켰다. 그는 브라운사의 가전제품들을 디자인했고 그 덕분에 브라운사는 독일 '경제 기적'의 미적 축약판으로 인식되었다. 람스의 디자인은 엄격하면서도 절제된 스타일이며 그 속에서 2차원적 순수함과 3차원적 외형 효과가 경쟁하는 형국이었다. 그는 "우리가 살아가고 있는 혼란스러운 세상을 깔끔하게 만드는 일이 오늘날 디자이너들이 해야 할 가장 무겁고 중요한 임무라고 생각한다"라고 말했다. 람스는 1957년에 생산된 주방기기들을 비롯하여 형태의 순수성과 세부적 완성도에 모두 공을 들인 다수의 가정용품들을 디자인했다. (53쪽과 322~323쪽 참조)

Bibliography François Burkhardt & Inez Franksen, <Design: Dieter Rams & IDZ>, Berlin, 1982.

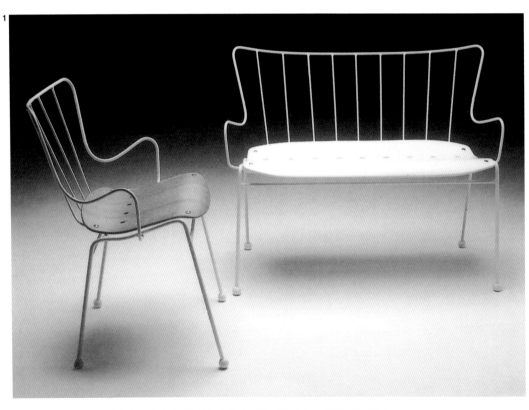

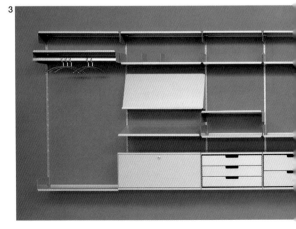

어니스트 레이스는 20세기에 국제적 명성을 얻은 소수의 영국 가구 디자이너들 중 하나였다.

5

Paul Rand 폴 랜드 1914~1996

폴 랜드는 브루클린Brooklyn에서 페레츠 로젠바움Peretz Rosenbaum이라는 아명兒名으로 태어났다. 그리고 뉴욕의 프랫 인스티튜트Pratt Institute와 파슨스 미술학교Parsons School of Art에서 미술을 공부했다. 폴 랜드의 명성은 유럽의 취향이 어떻게 미국의 문화에 스며들었는지를 잘 보여준다. 그의 첫 직업은 〈에스콰이어Esquire〉지의 아트디렉터였고 이후 1959년에 자신의 사무소를 열었다. 엘리엇 노이스 Eliot Noyes는 폴 랜드에게 IBM사와 웨스팅하우스Westinghouse사의 새로운 CI 디자인을 부탁했다.

폴 랜드는 1980년에 이렇게 썼다. "이른바 포스트모던Post-Modern이라 불리는 진부한 디자인들, 쓸데없는 무늬 장식, 유행하는 일러스트레이션, 창의적이지 못한 디자인 등은 허약함을 드러내는 징후다. 모더니즘의 중요성을 이해하고 디자인, 회화, 건축을 비롯한 여타 다른 분야의 역사를 공부한 교양 있는 디자이너는 저절로 눈에 띌 것이며 더 의미 있는 역할을 수행할 것이다. 그러나 그런 점이 항상 장점으로 인식되는 것은 아니다."

Bibliography Paul Rand, <Thoughts on Design>, Wittenborn, New York, 1946/ <Design and Play Instincts>, George Braziller, New York, 1966.

4

6

1: 어니스트 레이스의 '앤텔로프' 가구, 1951년. '영국 페스티벌'의 인기 작품.
2: 디터 람스.
3: 디터 람스의 '빗소에Vitsoe 606' 시스템 가구, 1960년.
4: 브라운 'SK4' 레코드 플레이어, 1956년. 디터 람스와 한스 구겔로트가 디자인한 'SK4'는 엄격하게 절제된 외양으로 인해 '백설공주의 관 Schneewittchenssar'이라는 별명을 얻었다.

5: 디터 람스의 '빗소에 620' 안락의자. 1962년에 디자인되었고 2006년에 재생산되었다.
6: 폴 랜드의 IBM 제품 포장 디자인, 미국, 1959년경. 폴 랜드는 미국 시민으로서 스스로를 재디자인한 후 20세기 중반 미국에서 가장 중요한 역할을 한 기업, IBM의 외양을 변화시키는 작업에 착수했다.

Rasch Brothers 라슈 형제

1922년 하인츠 라슈Heinz Rasch(1902~1996)와 보도 라슈Bodo Rasch(1903~1995) 형제는 가정용품 제조 공방Workshop for the Manufacture of Domestic Fittings을 설립했고, 1928년에 유명한 저서 《데어 스툴Der Stuhl(의자)》을 출판했다. 라슈 형제는 1920~1930년대에 금속 가구를 디자인했으며 쇼른도르프Schorndorf의 L. & C. 아르놀트Arnold사가 이 가구들을 생산했다. 또한 라슈 형제는 바우하우스Bauhaus 공방을 위한 벽지를 디자인하기도 했다. 대량생산품에 대한 그들의 디자인 의식은 매우 높은 수준이었다.

Bibliography Heinz & Bodo Rasch, <Der Stuhl>, Stuttgart, 1928/ Otakar Macel & Jan van Geest, <Stühle aus Stahl>, Walther König, Cologne, 1980.

Armi Ratia 아르미 라티아 1912~1979

아르미 라티아는 1950년대 중반 헬싱키에 마리메코Marimekko사를 설립했다. 마리메코는 디자인 제품 매장과 제조업체 그리고 디자인 사무소 역할을 동시에 하는 곳이었다. 라티아는 매장 상품을 디자인하기 위해 핀란드 전역의 디자이너들을 모아 강하고 선명한 스타일을 창출했다. 그 스타일은 일부분 완전히 독창적이면서 다른 한편으로 핀란드 민속 문화에서 파생된 이미지를 지니고 있었다. 예컨대 다채로운 마리메코의 상품들 중에는 하얀 백합과 튤립 문양의 커다란 꽃병들도 포함되어 있었다. 마리메코의 디자이너 중 가장 널리 알려진 이는 아마도 부오코 에스콜린Vuokko Eskolin일 것이다.

Herbert Read 허버트 리드 1893~1968

허버트 리드는 1930년대에 디자인을 널리 인식시킨 저명한 영국의 문필가이며 로저 프라이Roger Fry 이후 가장 영향력 있고 통찰력 있는 미술 평론가였다.

1893년 요크셔Yorkshire에서 출생한 리드는 리즈Leeds에 있는 한 은행의 서기로 사회생활을 시작했고 리즈 대학에 자리를 얻기 위해 야간 대학에서 공부를 계속했다. 부유한 가정 출신이었음에도 공부를 하기 위해 개인적으로 많은 고생을 한 리드는 마르크스보다 톨스토이에 가까운 낭만적 급진주의poetic radicalism의 성향을 갖게 되었다. 베르디가 그랬던 것처럼 그는 "나의 출생과 전통에 따라 나는 농부다"라고 했으며, "나는 산업 시대 전체를 혐오한다. 권좌에 앉아 있는 금권주의자들뿐만 아니라 땅을 떠나는 산업 프롤레타리아들도 혐오한다"라고 덧붙였다. 제1차 세계대전 후 리드는 빅토리아 & 앨버트 박물관Victoria and Albert Museum에서 일하며 유리와 도자에 관한 학술서들을 간행했다. 그리고 1931년에 에든버러Edinburgh 대학의 미술 전공 교수가 되었다. 그는 건립 예정이던 뉴욕 현대미술관Museum of Modern Art의 관장으로 임명을 받아 부임할 예정이었으나, 제2차 세계대전의 발발로 무산되고 말았다. 그후 1953년에 리드는 기사 작위를 받았다.

그의 개인적인 관심은 시와 문학평론에 보다 많이 쏠려 있었으나, 세상에는 현대미술의 옹호자로 널리 알려졌다. 그의 저서 《미술과 산업Art and Industry》(1936)은 영국 사람이 쓴 책 중 기계의 아름다움을 이해시키는 데 있어서 가장 설득력 있는 책이었으며 주된 초점 중 하나는 기계 생산의 일상 사물들도 미술품으로 취급되어야 한다는 것이었다. 그러나 그가 주장하는 바와 그의 글이 지닌 영향력에도 불구하고 실상 리드는 기계 미술에 크게 공감하지 않았다고 한다. 그럼에도 그는 디자인 리서치 유닛Design Research Unit(DRU)의 초대 감독이 되었다. 밀너 그레이Milner Gray는 《미술과 산업》은 "기계미술에 대해 우리 모두가 보다 분명하게 이해할 수 있도록 만들어준 계기가 되었다"고 하면서, 리드를 "신념에 찬 강철 사나이였으나 동시에 그의 동료들에게 매우 예의 바르고 친절했으며…… 실용적인 시인이었고, 디자인에 대한 철학자이자 해설자였다"라고 묘사했다. 발터 그로피우스Water Gropius의 원리들을 신봉했고, 1930년대의 사상적 흐름에 속해 있던 리드가 제2차 세계대전 후 누렸던 명성에 비하면 현재 그의 인기는 그다지 많지 않다.

2: 1990년대에 BMW는 망하기 일보 직전의 로버Rover 그룹과 문제적 제휴를 맺고 '미니'라는 브랜드를 얻어냈다. 그리고 레트로 스타일을 교묘하게 잘 이용해서 2000년 '뉴 미니New Mini'를 출시했다. 어떤 면에서 '뉴 미니'는 이시고니스Issigonis의 원 모델을 흉내 낸 것에 불과하지만, 그럼에도 큰 성공을 거둔 최고의 제품 디자인 사례이자, 소비자의 심리를 잘 이용한 사례가 되었다.

1: 마이야 이솔라Maija Isola와 크리스티나 이솔라Kristina Isola의 텍스타일 디자인, '카이보Kaivo'. 아르미 라티아의 마리메코사는 여러 분야의 다양한 디자이너들을 지원했다.

3: 리하르트 리머슈미트의 떡갈나무 의자, 1900년경.

Retro 레트로

'레트로'라는 용어는 1970년대 중반에 유행했던 흘러간 스타일과 취향을 그리움의 시선으로 바라보는 디자인 경향에 대해 프랑스 언론인들이 처음 사용한 말이었다. 1960년대 초반부터 빅토리아 시대 <u>아르 누보Art Nouveau</u>, <u>아르 데코Art Deco</u>, <u>컨템퍼러리Contemporary</u> 스타일들이 모두 부활했다. 이는 마치 <u>모던디자인운동Modern Movement</u>의 미래에 대한 집착에서 벗어나 디자인의 심리적·상징적 의미를 복원하기 위한 것처럼 보였다. 이러한 단순한 복고적 분위기에 더하여 새로운 경향이 등장했는데, 이로써 산업 시대 이전의 시골 생활과 관련된 아주 일상적이고 통속적인 물건들이 주목받기 시작했다. 이러한 흐름은 뒤를 이어 등장한 인공 합성물보다 자연재를, 세련됨보다 소박함을 선호하는 '자연으로 돌아가자'는 운동으로 확산되었고 이는 공예부흥운동Crafts Revival과도 연관이 있었다.

이런 가지각색의 '레트로' 스타일들의 차이는 즐거움도 지향점도 사라진, 절충주의라는 하나의 스타일로 귀결되었다. 이 절충주의는 각종 '레트로' 스타일의 창시자들이 찾아 헤맨 <u>모더니즘Modernism</u>의 대안이 어떤 것인지를 입증했다. 자동차 산업에서는 <u>브랜딩branding</u>이 더욱 중요한 문제가 되었고, 디자이너들은 <u>J 메이스Mays</u>가 명명한 '레트로퓨처리즘Retrofuturism'이라는 스타일을 추구하면서 공동의 기억을 약탈하기 시작했다. 노스탤지어를 열망하는 소비자들 덕분에 할리-데이비슨 <u>Harley-Davidson</u>은 점점 더 번창했고, <u>BMW</u>가 복귀시킨 미니Mini의 성공도 마찬가지 이유에서였다. 그러나 그 밖의 사람들에게 레트로는 그저 모방일 뿐이었다. 아우디Audi사의 월터 다 실바Walter da Silva는 "레트로는 한탕주의 사업에 불과하다. 미니에는 미래가 없고 오직 모방만이 되풀이될 뿐이다"라고 말했다.

Richard Riemerschmid 리하르트 리머슈미트 1868~1957

리하르트 리머슈미트는 1897년 독일 뮌헨에 미술공예연합공방 Vereinigte Werkstätten für Kunst im Handwerk을 설립했다. 그는 <u>페터 베렌스Peter Behrens</u>나 브루노 파울Bruno Paul처럼 기계 생산 방식이 지닌 가능성과 표준화의 가치를 알아본 초기의 독일 디자이너였다. 리머슈미트가 만든 '무지크 살롱Musik Salon' 조립식 의자는 시대를 뛰어넘는 걸작이었다. 브루노 파울처럼 리머슈미트 역시 미술공예연합공방을 위해 가구를 디자인했는데, 공방의 생산품은 당시에 가장 단순한 디자인을 보여준 제품이었다.

'레트로'라는 용어는 1970년대 중반, 흘러간 스타일과
취향을 그리움의 시선으로 바라보는 디자인 경향을
기술하기 위해 프랑스 언론인들이 처음 사용한 것이었다.

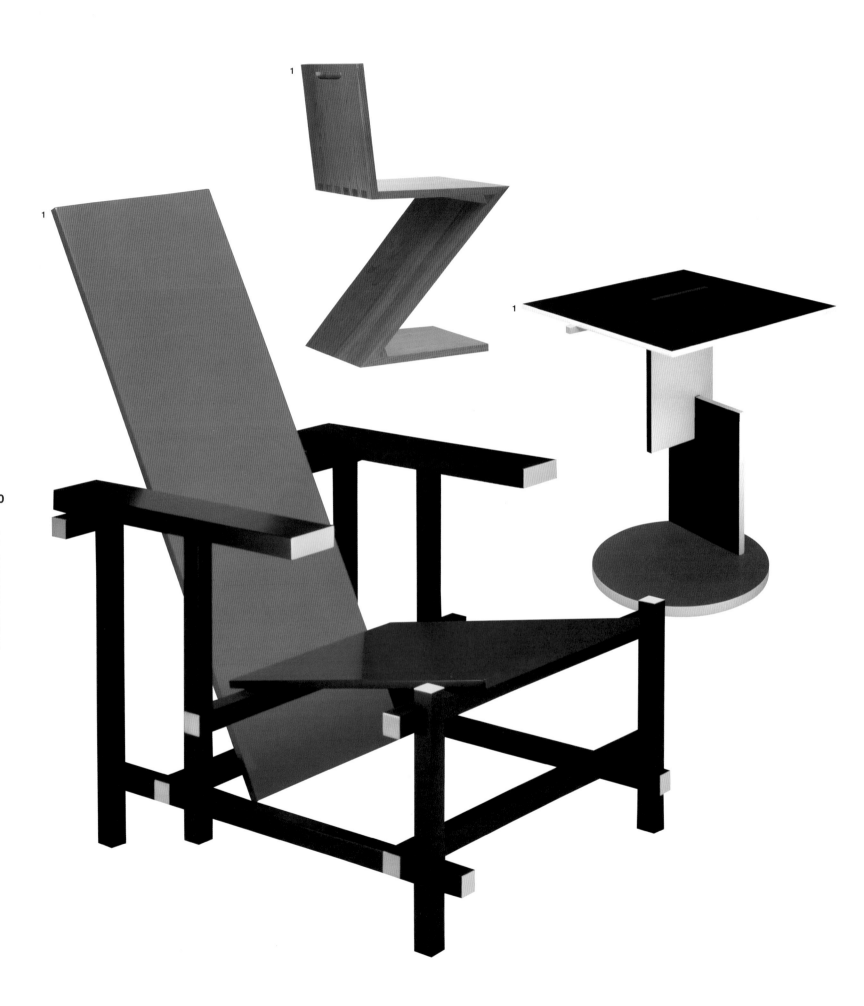

Gerrit Rietveld 게리트 리트벨트 1888~1964

네덜란드의 건축가인 게리트 토마스 리트벨트Gerrit Thomas Rietveld는 위트레흐트Utrecht에서 태어났으며 그의 아버지가 운영하던 공방에서 목수 일을 배웠다. 리트벨트는 로베르트 반 토프Robert van t'Hoff가 그에게 가구 디자인을 의뢰한 1916년이 돼서야 모던디자인운동Modern Movement과 관계를 맺기 시작했다. 그리고 1917년에 완벽하게 기하학적인 형태의 의자를 디자인했고, 이것이 바로 '레드-블루Red-Blue' 의자의 기초가 되었다. 또한 이때부터 네덜란드의 전위적인 화가 모임인 데 스틸De Stijl과 접촉하기 시작했다. 나무 판을 잘라 만든 '레드-블루' 의자는 색을 사용해서 의자의 구조를 강조했다. 리트벨트는 1919년에는 '레드-블루' 의자를, 그리고 1934년에는 '지그-재그Zig-Zag' 의자를 선보였다. 현재 카시나Cassina사가 이 두 가지를 모두 재생산하고 있다.

리트벨트가 디자인한 금속 가구는 비교적 소수에 불과한데 1920년대 후반과 1930년대 전반에 디자인한, 기이한 강철 파이프 가구들이 네덜란드의 메츠 & 코Metz & Co사에 의해 생산되기도 했다. 그는 또한 공항기에 포장용 나무 상자를 이용한 의자를 만들었으며 그 외에도 천을 씌운 의자나 알루미늄 재질의 의자도 만든 바 있다. 1925년 위트레흐트에 지은 슈뢰더 하우스Schroeder House는 그가 남긴 불후의 명작이다. 이 집을 비롯해 리트벨트가 디자인한 작품들은 모두 미국 건축가 프랭크 로이드 라이트Frank Lloyd Wright의 영향을 크게 받았다. 당시 네덜란드에서 라이트의 스타일이 큰 인기를 끌고 있었기 때문이다.

리트벨트는 평생에 걸쳐 의자에 대한 실험을 계속했다. 그러나 실제로 앉기 위한 의자라기에는 비합리적인 부분이 많은 그의 초기작업들, 즉 형식주의적인 결과물만으로 그를 기억하는 사람들이 많다.

Bibliography <Marijke Kuper et al Gerrit Rietveld>, exhibition catalogue, Centraal Museum, Utrecht, 1992.

La Rinascente 라 리나센테

라 리나센테는 1954년에 황금컴퍼스Compasso d'Oro 디자인상을 만든 이탈리아의 백화점 체인이다. 이 백화점은 전후 재건기의 이탈리아를 대표하는 상징물 중 하나이기도 하다. 런던의 셀프리지스Selfridges 백화점 체인을 혁신한 비토리오 라디체Vittorio Radice는 최근 라 리나센테를 운영하기 위해 이탈리아로 건너갔다.

2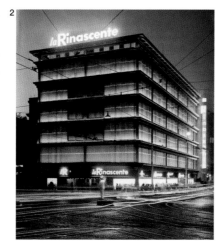

Andrew Ritchie 앤드루 리치 1948~

영국의 공학자인 앤드루 리치는 1980년대 초반에 접이식 자전거 형식을 완성한 인물이다. 그에게 영감을 주었던 '빅커턴Bickerton' 등의 초기 접이식 자전거들은 너무 독창적이어서 현실성이 떨어진 반면, 리치는 보다 섬세한 개발 과정을 거쳐 독창성과 현실성을 모두 갖춘 자전거를 만들 수 있었다. 런던의 브롬튼 묘지가 내려다보이는 건물에서 이 자전거의 원형을 완성했던 리치는 자신의 자전거에 '브롬튼Brompton'이라는 상표를 붙였다. 브롬튼 자전거는 150여 공급업체가 생산하는 부품들을 조립해 만든다. 때문에 이론적으로는 수천만 가지 디자인의 자전거를 생산할 수 있는 가능성을 지니고 있다.

3

1: 게리트 리트벨트의 '지그-재그' 의자, 1934년. '슈뢰더Schroeder 1' 탁자, 1922~1923년. '레드-블루' 의자, 1918년. '레드-블루' 의자는 데 스틸 이론을 공간상에 구현해내긴 했지만, 의자로서의 사용성은 매우 형편없었다.

2: 라 리나센테 백화점은 1964년에 황금컴퍼스 디자인상을 제정했고, 이탈리아 디자인의 후원자가 되었다.

3: 앤드루 리치의 '브롬튼' 접이식 자전거, 1983년경.

Carlo Riva 카를로 리바 1922~

카를로 리바는 19세기 전반부터 이탈리아 디세오 호수Lago d'Iseo 근방의 사르니코Sarnico 마을을 중심으로 배 짓는 일을 해온 집안에서 태어났다. 1962년 리바는 한 쌍의 강력한 크리스-크래프트Chris-Craft 엔진이 탑재된 멋진 대형 모터보트인 아쿠아라마Aquarama를 선보였다. 아쿠아라마의 매우 우아한 형태와 호화로운 설비는 '달콤한 인생la dolce vita' 시기를 물질적으로 완벽하게 표현했다. 이 보트는 바다의 제트족Jet-Set(제트기를 타고 세계를 유람하는 상류층들을 일컫는 말-역주)이라 부를 만한 부류의 사람들로부터 크게 환영받았다. 아쿠아마라 선체의 뼈대에는 마호가니 나무가 사용되었으며, 항공 우주공학을 이용하여 성형된 합판으로 배의 외부를 마감했다. 리바의 기술자들은 거울처럼 매끈하게 도색된 세련된 형태의 아쿠아마라에 매혹적인 주름이 잡힌 노거하이드Naugahyde 가구, 눈이 부시도록 번쩍이는 금속 제품, 그리고 캐딜락Cadillac과 페라리Ferrari 스타일을 조합한 듯한 계기판을 설치했다. 아쿠아마라는 1996년까지 생산되었다.

Terence Harold Robsjohn-Gibbings 테렌스 해럴드 롭스존-기빙스 1905~1976

1954년 세실 비턴Cecil Beaton은 테렌스 해럴드 롭스존-기빙스를 일컬어 "오늘날 미국의 현대 실내 디자인을 대표하는 최고의 디자이너"이자 "골동품이나 유럽 물건의 모방품 또는 허울 좋았던 시기의 사물들에 대한 열광에 단호히 반대한" 인물로 묘사했다. 실상 롭스존-기빙스의 생애는 고전 스타일의 영원불멸한 가치를 찾아가는 여정이었다.

롭스존-기빙스는 영국에서 미국으로 건너온 후 처음에는 매우 깔끔하고 단순한 가구를 만들었다. 그러다가 한동안 그리스 아테네에 살면서 그의 특징이 가장 잘 드러나는 작업을 하기 시작했다. 그는 당시 파르테논Parthenon 신전이 잘 보이는 아파트에 머물렀다. 그곳에서 롭스존-기빙스는 엄격하고 창백한 가구들 옆에 골동품이 놓인 백색의 실내를 디자인했다. 거기에 놓인 가구는 고대 원형들을 본질에 대한 고려 없이 이상적이고 세련된 형태로 재현한 것이었다. 롭스존-기빙스에게 주택이란 인간이 스스로를 맞대면하는 곳이었으며, "겉치레뿐인 끝없는 혼돈에 대한 대안을 고민하는" 곳이었다. 그의 글에 따르면 "집은 한 사람의 영혼에게 허락된, 이 땅 위에서 그가 발붙일 수 있는 아주 조그만 공간이다. 국가나 사회, 유행으로부터의 어떤 강압도 그를 그 집과 상관없는 다른 존재가 되도록 강요할 수 없다. 집을 꾸미는 일에 있어서 개인적인 선택 하나하나는…… 거주자들의 특징을…… 그대로 드러낼 것이다."

Bibliography T.H. Robsjohn-Gibbings, <Goodbye, Mr Chippendale>, Knopf, New York, 1944/ <Mona Lisa's Moustache>, Knopf, New York, 1947/ <Homes of the Brave>, Knopf, New York, 1954.

1: 리바 아쿠아마라의 단면도와 실제 운행 모습, 1962년. '달콤한 인생'은 물 위에서도 실현되었다.

2: 발터 그로피우스의 '탁Tac 01' 차세트, 1969년.

Ernesto Rogers 에르네스토 로제르스 1909~1969

에르네스토 로제르스는 밀라노 건축가들의 모임으로 유명한 BBPR의 일원이었으며, 제2차 세계대전 이후 수년간 〈도무스Domus〉지의 편집장으로 일했다. 그의 스튜디오는 제2차 세계대전 후 유명해진 밀라노 디자이너들을 길러낸 훈련소였다.

Rörstrand 뢰르스트란트

스웨덴의 도자기 공장 뢰르스트란트는 1726년에 설립되었다. 그리고 1874년에 핀란드 헬싱키에 아라비아Arabia 공장을 설립했다. 그 후 1964년에 이르러 웁살라-에케뷔Upsala-Ekeby 그룹이 뢰르스트란트를 인수했다. 스웨덴의 다른 도자기 제조업체들처럼 뢰르스트란트도 공장 내 독립 스튜디오를 두고 거기에 디자이너들을 고용하는 오랜 전통을 지켰다. 그리고 민주적 가치와 간결하고 '좋은' 디자인을 추구하는 스웨덴 특유의 스타일을 유지했다. 하지만 뢰르스트란트가 과거 1950~1960년대에 보여준 수준 높은 품질은 최근 들어 사라져버렸다.

Rosenthal 로젠탈

로젠탈 도자기회사Rosenthal Porzellan AG는 1880년 독일 바이에른 지방의 젤프Selb라는 곳에서 현 대표인 필립 로젠탈Philip Rosenthal과 같은 이름을 가진 그의 할아버지가 세운 회사다. 로젠탈사는 20세기 초반 아르 누보Art Nouveau 시기의 도자기들을 세련되게 다시 만들어 시장에 내놓으면서 명성을 얻었다. 하지만 때때로 로젠탈 자신이 제품을 디자인하기도 했다. 오늘날의 로젠탈사는 다른 방식으로 그 명성을 이어가고 있다. 로젠탈사는 아마 어떤 기업보다도 많은 수의 컨설턴트 디자이너들을 고용한 회사일 것이다. 레이먼드 로위Raymond Loewy, 빌헬름 바겐펠트Wilhelm Wagenfeld, 데이비드 퀸스베리 David Queensberry, 발터 그로피우스Walter Gropius, 타피오 비르칼라Tapio Wirkkala 등의 유명 디자이너들이 모두 로젠탈사를 위해 일한 바 있다.

로젠탈사가 생산한 제품들 중에서 가장 훌륭한 것을 꼽는다면 아마도 발터 그로피우스가 디자인하고 1962년에 생산한 식기 세트를 들 수 있을 것이다. 이 식기 세트는 그로피우스가 디자인한 모든 것들 중에서 가장 완전하며 작은 크기에도 불구하고 바우하우스Bauhaus가 확립하려고 한 디자인 원리들을 완벽하게 보여주는 사례다. 이 식기 세트의 기능성은 모두 합리적으로 재고되었고, 기능적 요소에 비해 형태적 요소가 부차적으로 다뤄졌음에도 미적으로도 매우 훌륭했다.

로젠탈사는 200년 전의 웨지우드Wedgwood처럼 회사가 생산한 그릇을 대중들에게 공급하기 위해 연속적으로 매장을 열었고, '스튜디오-하우스Studio-House'라는 매장이 전 세계적으로 개설되어 있다.

로젠탈은 20세기 초반에 아르누보 시기의 도자기들을 세련되게 다시 만들어 시장에 내놓으면서 명성을 얻었다.

2

David Rowland 데이비드 롤런드 1924~

의자 디자이너 데이비드 롤런드는 미국 로스앤젤레스에서 태어났다. 그는 제2차 세계대전 시기에 유럽에서 전투기 조종사로 복무한 후 일리노이의 한 대학에서 물리학을 공부했고, 뒤이어 크랜브룩 아카데미 Cranbrook Academy에 입학했다. 학교를 졸업한 후에는 말년의 노먼 벨 게디스Norman Bel Geddes가 운영하던 스튜디오에서 일했으며 1955년에 자신의 사무소를 개설했다.

제너럴 내화회사General Fireproofing가 생산했던 롤런드의 1963년 작품 '40-in-4' 의자는 20세기의 대표작으로 평가되며, 1964년 밀라노 트리엔날레Triennale에서 대상을 받았다. 의자 이름이 '40-in-4'인 이유가 매우 흥미로운데, 가는 철제 뼈대로 이뤄진 의자는 40개나 쌓아도 그 높이가 불과 4피트(약 1.2미터)밖에 안 되기 때문에 붙인 이름이라고 한다. 이 의자는 '세부 요소들이 거의 사라지기 직전의 수준으로까지 정제된' 점에 많은 찬사가 쏟아졌다. 뒤이어 1979년에 롤런드는 토네트Thonet사를 위한 '소프-테크Sof-Tech'라는 의자를 디자인했다. 롤런드가 경험한 재미있는 일화가 하나 있다. '40-in-4' 의자의 판매를 시작했을 무렵 그는 일본 대형 무역 회사의 뉴욕 지점을 찾아가 의자를 구입하지 않겠느냐고 문의했다. 그러나 도쿄의 본사로부터 아무런 답신을 받지 못한 채 몇 개월이 흘렀고, 롤런드가 뉴욕 지점에 다시 연락을 취하자 그들은 다음과 같이 답했다고 한다. "지금 막 도쿄 본사에서 전보를 받았는데, 일본 사람들은 아직도 바닥에 앉아서 생활한답니다."

Royal College of Art (영국) 왕립미술대학

왕립미술대학은 인근에 있는 빅토리아 & 앨버트 박물관Victoria and Albert Museum과 마찬가지로 앨버트 공과 그의 주변 사람들이 열렬하게 개혁을 외치는 분위기 속에서 탄생했다. 디자인일반학교Normal School of Design라는 이름으로 시작된 이 학교는 19세기 영국이 만든 새로운 디자인 교육제도의 첫 번째 결과물에 속한다. 그러나 20세기 초반에 이르러 학교는 별다른 진전을 이루지 못했고, 초기의 목적과는 달리 산업을 위한 디자이너를 키우기보다는 순수미술가 교육에 더 열중했다. 그러나 더럼Durham 대학의 미술 전공 교수였던 로빈 다윈Robin Darwin이 1948년에 학장으로 부임한 후 학교는 재건을 시작했다. 1962년에는 다윈의 주도로 학교 건물이 세워졌는데, 이 건물은 캐드버리-브라운H. T. Cadbury-Brown과 휴 카슨 경Sir Hugh Casson이 디자인했다. 이로써 디자인에 관한 이해를 확대시키고자 1836년에 '미술과 제품에 관한 하원 특별위원회Commons Select Committee on Arts and Manufactures'를 제정한 후, 영국 최고의 미술학교가 사우스 켄싱턴South Kensington의 다 쓰러져가는 건물을 벗어나 처음으로 자신의 건물에 입주하게 되었다. 새 건물로 이사한 다음해에 로빈스 경Lord Robbins은 '고등교육에 대한 보고서Report on Higher Education'를 통해 이 학교가 종합대학의 격을 갖춰야 한다고 선언했다. 이로써 1836년의 하원 특별위원회가 세웠던 목표, 즉 영국 산업계에 합리적으로 훈련된 디자이너들을 공급함으로써 수입품을 격퇴시키고자 했던 그 목표가 실현될 수 있을 것만 같았다.

다윈이 부임했을 때, 학교는 아직도 1851년 직후에 만들어진 교육 방법론을 근간으로 삼고 있었다. 그것은 이미 매우 편협하고, 반복적이며, 비현실적이고, 폐쇄적인 것이었다. 이 점에 관해 다윈은 "그간 학교가 명성을 유지할 수 있었다는 사실이 놀라웠다. 전후에 RCA가 계속 존립해야 한다는 당위성을 찾기가 어려운 지경이었다"라고 회상했다. 학교를 합리화하려는 노력의 일환으로 그는 새로운 자격증인 'Des. RCA' 제도를 도입했는데, 이는 산업계에서 일할 능력을 갖춘 디자이너를 인증해주는 제도였다. 그러나 다윈 이후 학교는 강력한 지도자, 목표, 정체성을 갖지 못하다가 1984년 언론계 부호인 조슬린 스티븐스Jocelyn Stevens를 학장으로 맞았다. 그러나 스티븐스는 안 좋은 종류의 잡음만 만들었을 뿐이었다. 그 후 그의 후계자로 들어온 크리스토퍼 프레일링Christopher Frayling은 무모하리만치 열성적인 노력으로 학교가 국가를 위해 존재하도록 만들어놓았다.

왕립미술학교는 임페리얼 칼리지Imperial College와 친밀하게 교류해 첨단 테크놀로지나 실행하기 어려운 연구 프로젝트에 대한 접근이 가능하다는 장점을 지니고 있다.

Bibliography Nikolaus Pevsner, <Academies of Art Past and Present>, Cambridge University Press, 1940/ Quentin Bell, <The School of Design>, Routledge, London, 1963.

1

2

Royal Society of Arts (영국) 왕립미술협회

1754년 윌리엄 시플리William Shipley(1714~1803)는 미술·과학·제품 진흥협회The Society for the Encouragement of Arts, Sciences, and Manufactures를 설립했다. 시플리가 협회를 설립한 이유는 에라스무스 다윈Erasmus Darwin이 지역계몽운동을 벌인 이유, 조자이어 웨지우드Josiah Wedgwood가 특유의 사업을 펼친 이유 그리고 18세기 후반부터 19세기에 걸쳐 런던을 비롯한 각 지방에서 우후죽순처럼 문학·철학 협회들이 생겨난 이유와 같았다. 분업이 자리 잡기 이전에는 시플리와 같은 사람들이 미술과 과학을 동시에 논하는 일이 흔했으며, 고고학이건 수산업이건 간에 모든 지식이 쓸모 있으면서도 접근하기 어렵지 않은 대상이었다. 시플리의 진흥협회는 이런 다양한 취향과 흥미에 대한 포용을 기반으로 설립되었고 오늘날까지도 이를 계승하고 있다. 이 협회는 1908년 왕의 승인을 받아 왕립 단체가 되었다.
한편 앨버트 공은 자신이 제안한 대영박람회Great Exhibition에 대한 사람들의 관심을 불러일으키기 위해 왕립미술협회를 이용했다. "기업 활동에 용기를 불어넣고 과학의 영역을 확장하며 미술을 연마하는 일, 나아가 제품의 수준을 향상시키고 상업을 확대시키는 일, 그리고 대영제국이 이미 무역의 중심지인 것처럼 그에 관한 교육의 중심지가 되는 일. 이 모든 것을 위한 효과적 수단을 왕립미술협회가 제시할 것"이라는 시플리의 생각을 앨버트 공 역시 그대로 따랐다. (17쪽 참조)
Bibliography D. G. C. Allan, <William Shipley-founder of the Royal Society of Arts>, Hutchinson, London, 1968.

Roycrofters 로이크로프터스

엘버트 허버드Elbert Hubbard가 설립한 미국의 미술공예 공동체.

2

Two shillings and sixpence Fifty cents

Ark 13

The Journal of Design and Fine Art

Bernard Rudofsky 베르나르트 루도프스키 1905~1988

루도프스키는 큐레이터이자 교육자였고, 디자이너임과 동시에 논쟁가였으며, 유행을 선도하는 인물이기도 하였다. 그는 오스트리아의 빈에서 건축을 공부했고 1930년대에 브라질 상파울루São Paulo에서 사무실을 열고 활동했다. 루도프스키는 1941년에 미국으로 이주하여 정착했다. 그는 타고난 활동가였고 부조리에 맞서 보다 합리적이면서도 인간적인 디자인을 위한 논쟁을 계속 벌여나갔다. 그는 인간이 "모든 가능성 중에서도 가장 나쁜 것을 선택하는" 타고난 성향을 지니고 있다고 비꼬았다. 그는 "인간의 삶은 우리가 만든 것보다 덜 지루할 수 있다"고 믿었다. 루도프스키는 서구식 변기의 사용을 경멸했다. 그는 왜 '전염성 균이 가득한 가습기'를 변기로 사용하는지, 그리고 그런 불결한 물건을 왜 욕조 옆에 배치하는지 의문을 가졌다. 또한 노스캐롤라이나North Carolina에 위치한 블랙 마운틴 대학Black Mountain College에서 진행된 강의에서는, 현대의 의복이 시대착오적이고 비합리적이며 실용적이지 못한 것에 더하여 해롭기까지 하다고 비판했다. 그러고는 1947년부터 아내 베르타Berta와 함께 직접 샌들을 만들기 시작했다. 그의 강의 제목 중 하나는 '도대체 그런 옷을 입고 어떻게 좋은 건축가를 만나길 기대하는가?'였다.
루도프스키에게 명성을 안겨준 것은 그의 전시와 저서 《건축가가 없는 건축Architecture without Architects》(1964)이었다. 이 책은 제이 도블린Jay Doblin의 《100개의 위대한 제품 디자인One Hundred Great Product Designs》(1970), 허윈 셰퍼Herwin Schaefer의 《모던 디자인의 근원The Roots of Modern Design》(1970)과 더불어 비순수 혈통 디자이너들을 다룬 매우 중요한 문헌이다. 최근에 출간된 파올라 안토넬리Paola Antonelli의 책 《겸손한 걸작들-100개의 경이로운 일상적 디자인Humble Masterpieces-100 Everyday Marvels of Design》(2005)이 이러한 흐름에 동참한 바 있다.

Bibliography Bernard Rudofsky, <Architecture Without Architects>, exhibition catalogue, Museum of Modern Art, New York, 1964.

루도프스키는 서구식 변기의 사용을 경멸했다.

그는 왜 '전염성 균이 가득한 가습기'를 변기로 사용하는지,

그리고 그런 불결한 물건을 왜 욕조 옆에 배치하는지

의문을 가졌다.

265

1: 데이비드 롤런드가 제너럴 내화회사를 위해 디자인한 '40-in-4' 의자, 1963년.
2: (오른쪽) 앨런 플레처Alan Fletcher가 디자인한 왕립미술대학의 교내 학술지 《아크Ark 13》 1955년 봄호.
(왼쪽) 로이 길스Roy Giles와 스티븐 히트Stephen Hiett가 디자인한 《아크 36》 1964년 여름호.
3: 엘버트 허버드는 윌리엄 모리스William Morris의 정신을 미국에 적용한 인물이다.

John Ruskin 존 러스킨 1819~1900

존 러스킨은 19세기에 가장 영향력 있는 미술 비평가였으며 미술, 건축, 디자인에 관한 그의 사상은 영국 문화에 사회적·윤리적으로 매우 큰 영향을 미쳤다. 동시대인 윌리엄 모리스William Morris처럼 러스킨은 산업화된 세상을 경멸했다. 대영박람회Great Exhibition가 개최되던 날, 그는 저서 《베네치아의 돌The Stones of Venice》 두 번째 판을 쓰기 시작했고 그 책에서 박람회 개최에 대한 비판적인 반대 의견을 피력했다. 러스킨은 인간이 만들어낸 세상의 거의 모든 측면에 대해 언급했으며 고딕Gothic 스타일의 영원한 지지자이기도 했다. 그는 당시의 기교적이고 인위적인 장식물들, 특히 영국식 대저택에 만연하던 장식물들을 혐오했고, 색을 입혀 나무 효과를 내는 기법과 같은 부정직한 장식들을 심하게 나무랐다. 러스킨에게 모든 사물과 모든 행위들은 윤리적이어야만 했다. 그의 1854년 작 《아카데미 노트Academy Notes》에는 화가 윌리엄 홀먼-헌트William Holman-Hunt의 그림 '양심에 눈뜨기The Awakening Conscience'에 관한 글이 실려 있는데, 바람둥이의 거실을 그린 그 그림에서 러스킨은 '거실 가구의 불행을 초래하는 새로움'에 특별히 주목했다.

미술공예운동Arts and Crafts Movement의 심리적 체계는 모두 러스킨으로부터 출발한 것이었고, 그의 위대한 책 《베네치아의 돌》(1851~1853)이 그 근간이 되었다. 그러나 안타깝게도 러스킨은 《베네치아의 돌》을 썼을망정 결코 '배터시의 벽돌The Bricks of Battersea'을 다루지는 않았다. (배터시는 런던 중앙부 템스 강 남측에 맞닿아 있는 구borough이며, 1939년에 완공된 배터시 발전소Battersea Power Station은 높은 굴뚝의 거대한 벽돌 건축물로 잘 알려져 있다-역주) 러스킨은 최후의 유대인 선지자였다. 그의 저작 모두를 정리한 서지 목록은 3000개가 넘는 글들로 빼곡했다. 부유한 특권층으로 와인 판매업자의 아들이었던 러스킨은 의외로 매우 엄격한 종교적 분위기 속에서 어린 시절을 보냈다. 그러므로 그림이란 마치 금단의 영역과 같았고 그래서 그는 미술에 대해 더 갈망했을 것이다. 그러나 이 새로운 관심사에 매우 부족한 것이 보였으니 바로 예술에 대한 개념이었다.

러스킨은 회화와 건축이라는 분야가 자신이 품고 있던 윤리와 개혁에 대한 열정을 감당하기에는 충분하지 못하다는 사실을 곧 깨달았다. 1857년의 저서 《예술의 정치경제학Political Economy of Art》을 보면 그의 생각이 점점 더 외곬으로 빠져들고 있음을 확인할 수 있다. 옥스퍼드 대학에서 순수미술 슬레이드 교수Slade Professor of Fine Art(수집가였던 펠릭스 슬레이드Felix Slade의 유산과 런던 대학University of London의 장학기금이 합쳐져 교수 지원금이 만들어졌다. 그 후 유니버시티 컬리지 런던University College London, 옥스퍼드 대학Oxford University, 그리고 케임브리지 대학Cambridge University에 재직 중인 100여 명이 넘는 교수들이 지금까지 순수미술 슬레이드 교수로 선정되어왔다-역주)로서 종신 임용을 보장받은 후 그는 '옳은' 일에 대한 자신만의 취향을 만들어가는 일에 더 매진할 수 있었다. 예컨대 학부생들에게 도로 보수 공사를 시키고 나중에는 직접 런던 길거리를 청소하기도 했다. 어릴 적 여성의 음모를 본 러스킨은 그 충격으로 성불구가 되었다. 사적인 성행위를 통한 만족감을 잃어버린 그는 대신 공적인 논쟁을 통해서 그것을 충족시켰다. 끝내 러스킨은 정신이상자가 되었고 미술공예운동이 그의 과업을 이어나갔다.

러스킨의 영향력은 멀리 독일에까지 미쳤다. 헤르만 무테지우스Hermann Muthesius를 거쳐 발터 그로피우스Walter Gropius에게 도달해, 바우하우스Bauhaus를 움직이는 사상적 기반이 되었다. 그러나 러스킨의 사상은 여러 방향으로 곡해되어서 바우하우스에 맞섰던 반동주의자들에게도 숭배되었다.

러스킨은 소비자의 취향에 큰 영향을 끼쳤을 뿐만 아니라 한편으로는 그것을 위축시키고 혐오스러운 것으로 만들었다. 그는 "어떤 것을 새로이 소유한다는 것은 언제나 그에 따르는 피곤함을 수반한다"라고 말했다. 그가 살아 있었다면, 아마도 21세기의 소비주의를 즐겁게 받아들이지 못했을 것이다.

Bibliography Martin J. Wiener, <English Culture and the Decline of the Industrial Spirit>, Cambridge University Press, Cambridge, 1981.

1: 스코틀랜드에서 휴가를 즐기는 존 러스킨을 그린 존 밀레이John Millais의 유화작품, 1853년. 교황권지상주의를 신봉한 고집불통의 보수당 지지자이면서 동시에 몽상적 개혁가였던 러스킨은 디자인의 윤리성을 추구한 인물이었다.

2: 치핑 캠든Chipping Campden에 위치한 고든 러셀의 집 거실, 영국 글로스터셔Gloucestershire, 1930년대 초기.

3: 버트 루탄의 '스페이스십원 SpaceShipOne'. 최초의 자가용 우주선인 '스페이스십원'은 2004년, 32만 8000피트(약 72킬로미터)의 고도를 비행했다.

Gordon Russell 고든 러셀 1892~1980

고든 러셀이 산업디자인진흥원Council of Industrial Design의 2대 원장이 되었던 1947년은 협회 설립 후 겨우 4년이 지난 상태였다. 러셀은 이 새로운 조직의 성격을 규정하는 정책들을 만들기 시작했다. 그가 세운 정책들은 1950~1960년대의 영국 문화에 중요한 영향을 남겼다.

러셀의 아버지는 은행원으로 일하다가 우스터셔Worcestershire의 브로드웨이Broadway에 라이곤 암스Lygon Arms라는 이름의 전원형 호텔을 세워 운영했다. 그의 아들 고든 러셀은 제1차 세계대전이 끝나갈 무렵, 브로드웨이의 골동품 수리점에서 일하며 물건을 만드는 일에 빠져들었다. 그리고 1922년 첼튼넘Cheltenham에서 첫 가구 디자인 전시회를 열었다. 경비 절감의 문제로 그가 운영하던 브로드웨이 공방에 기계 설비가 필요해지면서, 러셀은 전통적인 생산방식과 현대적 효율성을 조화시키는 20세기적 문제에 직면하게 되었다. 그는 장인의 전통을 존중하면서도 한편으로 작업이 좀 더 쉬워진다거나 공방 운영에 효율성을 보태준다면 기계의 사용을 마다할 필요가 없다고 생각했다. 시골의 작업장에서 경험한 이러한 생각을 그는 대중의 삶에 적용시켰다. 그는 디자인을 생산하는 일군의 장인들을 거느리고 있었으며, 분업화를 제대로 받아들여 관리자의 위치에 있다는 사실에 스스로 만족했다.

Elbert Leander Rutan 엘버트 리앤더 루탄 1943~

러셀은 제2차 세계대전이 벌어지는 동안 영국 상무성Board of Trade의 실용가구위원회를 이끌었고, '영국 페스티벌Festival of Britain' 행사의 골격을 형성하는 데 중요한 역할을 담당했다. 1960년 그가 은퇴한 후, 폴 레일리Paul Reilly가 디자인 진흥원의 새 책임자가 되었다.

러셀은 평생 '손기술skill' 개념에 헌신한 인물이었고, 이는 그의 마지막 대중 강연 주제이기도 했다. 사실 고든 러셀 회사Gordon Russell Ltd.의 가구들은 대중적이라고 하기 어려운 비싼 가격이었을 뿐만 아니라, 앞선 스타일을 보여주는 것도 아니었다. 품질 면에서는 비교적 훌륭했지만 외형은 일종의 '레트로retro' 스타일이었기 때문이다. 헨리 포드Henry Ford가 브로드웨이 공방을 방문하고 나서, 러셀의 형제인 딕Dick이 머피Murphy사의 라디오 캐비닛을 만들면서부터 러셀 회사는 대량생산 시장에 진입을 시도했다.

물건을 만드는 것이 중요하고도 전문적인 일이라는 생각을 정부와 대중에게 인식시킨 것이 고든 러셀의 커다란 업적이었다.

Bibliography Ken and Kate Baynes, <Gordon Russell>, Design Council, London, 1980/ Gordon Russell, <A Designer's Trade>, John Murray, London, 1968.

'버트Burt' 루탄이라고도 불리는 엘버트 리앤더 루탄은 1959년 에어론카 챔프Aeronca Champ 항공기의 첫 단독 비행에 성공했다. 그는 1965년부터 1972년까지 에드워드 머피 주니어 대위Captain Edward Murphy Junior가 유명한 '머피의 법칙'을 만든 캘리포니아의 에드워드 Edwards 공군 기지에서 시험 비행 담당 엔지니어로 일했다. 그러다가 1974년 자신의 항공기 제작 회사를 설립해 가볍고 특이하면서도 에너지 효율이 좋은 항공기들을 생산했다.

회사의 첫 비행기는 모하비 사막의 루탄 항공기 공장에서 생산한 '배리비겐VariViggen'이었다. 이 2인승 비행기에는 한 조의 추진용 프로펠러와 기체 앞쪽의 커나드 날개canard wing(주 날개와는 별도로 공기역학

적 특성을 향상시키기 위해 대개 동체의 앞쪽에 설치하는 작은 날개—역주)가 장착되었고, 이후 커나드 날개는 루탄사의 상징이 되었다. 루탄이 1986년에 제작한 '보이저Voyager'는 9일간에 걸친 전례 없는 세계 일주 비행에 성공했다. 그의 디자인은 R. J. 미첼Mitchell의 '스피트파이어Spitfire'가 그랬던 것처럼, 다른 디자이너들에게 많은 영감을 주었다. 또한 미첼과 마찬가지로 날아야 한다는 물리적 제약이 있음에도 풍부한 상상력을 동원하여 항공기에 숨겨진 조각적 가능성 찾아내는 일에 뛰어난 재능을 발휘했다. 루탄은 글 솜씨나 사상적인 측면에서도 매우 창조적이었다. 그는 "누구나 다 허튼 짓이라고 하는 일을 시도하지 않으면 새로운 발견은 불가능하다"고 말했다.

3

3

SAAB 사브

'SAAB'는 스웨덴 항공기회사Svenska Aeroplan Aktiebolaget의 약자다. 이 회사는 은행가 마르쿠스 발렌베리Marcus Wallenberg가 세운 많은 스웨덴 제조업체들 가운데 하나다. 설립된 지 몇 년 지나지 않아 제2차 세계대전이 임박했고 사브는 탈출용 좌석을 장착한 최초의 항공기인 '사브 21'을 생산했다. 하지만 전쟁이 끝나자 군용 항공기 수요는 모두 사라지고 수많은 생산 설비만 남게 되었다. 사브의 엔지니어들은 회사의 회생을 위해 자동차를 만들기로 결정했다. 그러나 수석 엔지니어였던 군나르 융스트롬Gunnar Ljungstrom은 자동차 생산에 관한 아무런 사전지식이 없었고 심지어 운전면허가 있는 직원조차 오직 두 사람밖에 없는 상황이었다. 회사의 기술 일러스트레이터였던 식스텐 사손Sixten Sason이 차의 외형 디자인을 맡아 제작했고, 1950년에 출시된 첫 자동차가 바로 '사브 92' 모델이다. '사브 92'는 이후에 생산된 사브 자동차들의 근간이 되었으며, '사브 96' 자동차는 1980년까지 계속 생산되었다.

1969년 사손이 세상을 떠난 후 뵈른 엔발Björn Envall이 수석 디자이너 자리에 올랐다. 사브는 강제 배기장치('터보')의 사용과 중급 카브리오cabrio(카브리오 코치cabrio coach나 세미-컨버터블semi-convertible로도 불리는 카브리오 자동차는, 19세기 유럽에서 사용된 마차인 카브리오레cabriolet에 기원을 둔 것으로 천 재질의 뒤로 접히는 지붕이 있는 것이 특징이다-역주) 차종을 대중화했으며, 스웨덴의 섬세하고 훌륭한 디자인을 이어나갔다. 그러나 1989년 사업 확장을 위해 고군분투하던 제너럴 모터스General Motors사가 사브를 인수하면서, 사브의 핵심적인 기업 철학이었던 특유의 '혁신 과정'은 종말을 고했다. 이후 1990년대의 자동차들은 스웨덴풍의 미심쩍은 세부 요소로 이뤄진 제너럴 모터스 자동차의 단순한 변종이었다.

Bibliography <Svensk Form>, exhibition catalogue, The Design Council, London, 1980.

1

1

1: 사브의 첫 자동차는 1945년 이후 할 일이 없어진 항공공학자들이 만들어 낸 것으로, 항공공학의 원리를 바탕으로 디자인되었다. '사브 92'(맨 위와 오른쪽 사진)는 1950년에 처음 출시되었는데, 사브사가 이시고니스Issigonis의 '미니Mini'를 대형화한 새로운 모델(바로 위 사진)을 생산하기 시작한 1969년에 이르기까지, 20년에 걸쳐 진화를 거듭하며 생산되었다. 1989년 제너럴 모터스사의 산하 브랜드로 인수될 때까지 사브는 스웨덴 특유의 개성이 잘 드러나는 자동차들을 생산했다.

Eero Saarinen 에로 사리넨 1910~1961

에로 사리넨은 핀란드의 유명한 건축가 엘리엘 사리넨Eliel Saarinen의 아들이다. 그는 핀란드에서 태어났지만 1923년 아버지와 함께 미국으로 건너가 예일 대학에서 건축을 공부했다. 1940년 찰스 임스Charles Eames와 함께한 작업으로 뉴욕 현대미술관Museum of Modern Art이 개최한 '가정용 가구의 유기적 디자인Organic Design in Home Furnishings' 공모전에 당선되었다. 이 공모전의 운영에 엘리엇 노이스Eliot Noyes도 참여한 바 있다. 사리넨은 그 후 크랜브룩 아카데미Cranbrook Academy에서 교편을 잡았고, 그곳에서 한스 놀Hans Knoll과 플로렌스 놀Florence Knoll을 만났다. 사리넨은 놀 부부의 회사를 위해 1940년대 후반에 '메뚜기Grasshopper' 의자를, 1950년대 후반에는 사출성형 플라스틱 의자 '튤립Tulip'을 디자인했다. 사리넨의 의자는 놀사의 홍보에 힘입어, 고급 실내장식의 한 요소로 즐겨 사용되었다. 최초의 사출성형 기둥식 의자였던 '튤립'은 각 요소들이 하나로 어우러져 완전한 전체를 이룬, 독특한 조각적 아름다움을 지니고 있다.
1956년 할리 얼Harley Earl은 사리넨에게 디트로이트 외곽 워런Warren이라는 곳에 건립 예정인 제너럴 모터스General Motors 기술연구소의 설계를 의뢰했다. 〈런던 타임스London Times〉지의 기사에 따르면 이 작업은 "미스 반 데어 로에 교수의 철학이 미국 산업계에 적용된 것 중 가장 뛰어난 사례"였다. 또한 사리넨은 뉴욕 케네디 공항 내 TWA 터미널(1962), 워싱턴의 덜레스Dulles 공항(1963) 그리고 세인트루이스에 있는 게이트웨이 메모리얼 아치Gateway Memorial Arch(1964)를 디자인했다. 사리넨의 건축물들은 나는 새의 형상을 연상시키는 긴장감 넘치는 포물선 형태의 지붕이 특징인데, 그 의도된 상징성 덕분에 종종 포스트모더니즘Post-Modernism의 지지자들에 의해 포스트모더니즘의 선구적인 작업으로 평가받기도 한다.

Bibliography Jayne Merkel, <Eero Saarinen>, Phaidon, 2005.

Giovanni Sacchi 조반니 사치 1913~2005

1946년 모델 제작 일을 시작한 조반니 사치는 밀라노 디자인계 최고의 원형 제작자가 되었다. 사치는 밀라노 중심가에 위치한 작업실에서 마르첼로 니촐리Marcello Nizzoli, 에토레 소트사스 Ettore Sottsass, 마르코 자누소Marco Zanuso, 마리오 벨리니Mario Bellini 등의 디자인을 구체적인 실물로 만들어냈다. 올리베티Olivetti, 브리온베가BrionVega, 네치Necchi, 알레시Allessi에게 수상의 영광을 안겨준 거의 모든 제품들이 우선 사치의 작업실에서 목제 원형으로 만들어졌다. 1983년의 밀라노 트리엔날레Triennale는 사치의 원형들을 한데 모아 디자인 발전에 공헌한 사치의 업적을 기리는 전시회를 열었다.

'튤립' 의자는 고급 실내장식의 한 요소로 즐겨 사용되었다.

Bruno Sacco 브루노 사코 1933~

브루노 사코는 이탈리아 우디네Udine에서 태어났다. 그는 1958년에 메르세데스-벤츠Mercedes-Benz사에 들어가 1975년에 디자인 책임자가 되었다. 토리노에서 자동차 제작 일을 배운 그는 16세 소년이던 시절 레이먼드 로위Raymond Loewy로부터 영향을 받았다고 한다. 1950년 무렵 알프스 산맥을 가로지르는 자전거 여행을 하던 사코는 푸른색 '스투드베이커 커맨더 리갈 드 럭스 스타라이트 쿠페Studebaker Commander Regal de Luxe Starlight Coupé(로위가 디자인한 유선형 스타일의 자동차—역주)를 우연히 보게 되었다. 그것은 사코에게 일종의 계시였고 이후 작업의 기준점이 되었다. 사코는 초기에 실험용 자동차인 CIII의 개발에 참여했으며, 1980년의 '스페셜 클래스S-class'와 1982년의 '콤팩트compact 190'의 개발을 주도했다.
사코는 포르셰Porsche사의 아나톨 라핀Anatole Lapine처럼 전통을 중요시하는 자사 소비자들의 취향을 의식하지 않을 수 없었다. 그는 아무 의미도 없고 아무데서나 통하는 디자인을 하는 것보다 이전 모델과 분명한 연관성이 있으면서도 새로운 디자인을 보여주는 자동차를 만드는 것이 더 어려운 일이라고 주장했다. "디자인이 속임수가 되지 않도록 각별히 조심해야 한다. …… 그것이 그리 어려운 일은 아니다. 상식적이고 솔직한 태도를 가지면 된다. 다른 분야를 둘러보면 긴 생명력을 가진 디자인 사례들을 많이 볼 수 있다. 겨우 세 달밖에 못 가는 옷을 만들 수도 있지만, 10년이 넘게 가는 옷을 만들 수도 있다. 자동차 디자인도 그와 마찬가지다." 사코는 1999년에 메르세데스-벤츠사를 그만두고 은퇴했다.

1: 에로 사리넨, 놀사를 위한 '튤립' 의자와 탁자, 1957년. 주물 성형된 알루미늄 받침대 위에 강화 유리섬유 플라스틱으로 만든 좌석을 얹었다.
2: 조반니 사치, 에스프레소 커피 추출기의 나무 모형, 1978년.

3: 아스트리드 삼페의 '페르손스 크뤼드 스코프Persons kryddskåp' 텍스타일 디자인, 1955년.
4: 알렉스 사무엘손이 디자인한 코카콜라 병, 1916년. 최초의 코카콜라 병은 어둠 속에서도 식별이 가능하도록 디자인되었으며, 기능적인 측면과 심미적인 측면 모두를 만족시킨 최고의 포장 디자인 성공 사례가 되었다.

Roberto Sambonet 로베르토 삼보네트 1924~1995

로베르토 삼보네트는 밀라노와 토리노 사이에 위치한 베르첼리Vercelli 라는 곳에서 태어났다. 그는 밀라노 폴리테크닉에서 건축을 공부하고 1945년에 졸업했다. 졸업 후 브라질 상파울루의 미술관Museum de Arte에서 일하면서 그림을 그리다가 1954년에 그의 가족들이 운영하는 그릇과 조리 도구를 생산하는 회사에 합류했다. 그가 디자인한 삼보네트 제품들에서 볼 수 있듯이 그는 가늘고 우아하면서 조각적인 스타일을 선호했다. 그가 1954년에 디자인한 생선 요리용 접시가 황금컴퍼스 Compasso d'Oro상을 수상하면서 그의 우아한 스타일이 인정받게 되었다. 삼보네트는 1981년 아킬레 카스틸리오니Achille Castiglioni, 에토레 소트사스Ettore Sottsass와 함께 토리노 시를 위한 새로운 공공 시설물 체계의 디자인을 의뢰받기도 했다.

Astrid Sampe 아스트리드 삼페 1909~2002

스웨덴의 직물 디자이너 아스트리드 삼페는 1937년부터 1972년까지 스톡홀름의 노르디스카 콤파니에트Nordiska Kompaniet에서 텍스타일 디자인 부서를 이끌었다. 그녀의 디자인은 간결한 장식, 뛰어난 색상 감각, 가벼우면서도 인간적인 느낌의 전형적인 스웨덴 스타일을 잘 보여주었다.

Alex Samuelson 알렉스 사무엘손 1862~1933

스웨덴의 유리 공학자인 알렉스 사무엘손은 1916년에 열린 코카콜라 병 디자인 공모전에서 당선되면서 역사상 가장 성공적인 포장 디자인을 만든 사람이 되었다. 주최 측은 어둠 속에서도 쉽게 알아볼 수 있는 용기 디자인을 원했다. 이를 고민하던 사무엘손은 코카coca 잎과 콜라cola 열매의 형태에서 영감을 얻어 디자인을 완성했다. 이미 아메리칸 드림을 이뤘으면서도 더 큰 명성을 얻고 싶었던 레이먼드 로위Raymond Loewy 는 종종 기자들에게 코카콜라 병의 디자이너가 자신이라는 암시를 주어서 진짜 디자이너가 누구인지 착각하게 만들었다.

Bibliography <Coke! Designing a Megabrand>, exhibition catalogue, The Boilerhouse Project, Victoria and Albert Museum, 1986.

3

4

Richard Sapper 리하르트 자퍼 1932~

리하르트 자퍼는 기계공학을 공부하고 독일 슈투트가르트Stuttgart의 메르세데스 벤츠Mercedes-Benz사에 입사했다. 1958년 독일을 떠나 밀라노로 이주한 자퍼는 조 폰티Gio Ponti의 사무소에 들어가 마르코 자누소Marco Zanuso와 함께 작업했다. 이 둘은 협업을 통해 브리온베가BrionVega사의 '도니Doney 14' 텔레비전(1962, 317쪽 참조), 접히는 구조의 브리온베가 라디오(1965), 이탈텔Italtel사의 '그릴로Grillo' 전화기(1965) 그리고 브리온베가 '블랙Black 12' 텔레비전(1969) 등 20세기 후반에 숭배 대상이 된 제품들을 디자인했다. 그 외에도 자퍼는 아르테미데Artemide의 최고 성공작인 '티지오Tizio' 저전압 탁상용 전등(1972), 에스프레소 커피 추출기 등을 디자인한바 있다.

자퍼는 완벽을 추구하는 독일의 기술을 밀라노의 제조업계에 전파했고, 반대로 밀라노의 제조업체들은 자퍼가 우아하고 세련된 제품들을 디자인할 수 있는 기회를 제공했다. 그러나 자퍼가 알레시Alessi사를 위해 디자인한 '볼리토레Bollitore' 주전자(1983)는 1980년대에 활동하던 국제적인 디자이너들이 괴팍한 형식주의에 빠져 있었음을 잘 보여준다. 이 주전자는 사용이 불가능한 것은 아니었지만 사치스럽기 그지없었다. 또한 매력적이고 값비싼 물건임에도 물이 끓기도 전에 손잡이가 달아올라 만질 수 없다는 심각한 결함이 있었다. 한편 자퍼는 1980년부터 IBM사의 제품 디자인 수석 컨설턴트로 일했다.

Timo Sarpaneva 티모 사르파네바 1926~2006

핀란드 헬싱키의 응용미술학교Taideteollisuuskeskuskoulu에서 도안을 전공한 티모 사르파네바는 1950년부터 이탈라Ittala 유리회사의 컨설턴트 디자이너로 일했다. 그는 1950년대 초반에 개최된 몇 차례의 밀라노 트리엔날레Triennales에서 국제적인 명성을 얻어, 타피오 비르칼라Tapio Wirkkala와 더불어 핀란드를 대표하는 유리 디자이너로 인정받았다. 그의 디자인은 매우 조각적이고 표현적이다. 사르파네바는 1962년에 자신의 디자인 사무소를 차렸다.

Sixten Sason 식스텐 사손 1912~1967

식스텐 사손은 스웨덴의 지방 도시인 스퀴브데Skövde에서 태어나 당시 디자이너 견습생의 기본 과정이었던 은공예 일을 배웠다. 이후 사손은 기술 분야의 그림을 그리다가 공상과학 소설의 삽화를 그렸다.

그는 사브SABB의 엔지니어들이 자동차를 개발하기 시작할 무렵에 사브에 취직했다. 사손이 디자인한 '사브 96' 자동차가 세련된 외형으로 명성을 얻자, 스웨덴 산업계는 그에게 더 많은 일을 의뢰했다. 그 결과 사손은 일렉트로룩스Electrolux사의 가전제품 디자인과 하셀블라드Hasselblad사의 첫 번째 카메라 디자인을 맡게 되었다. 그리하여 사손은 유럽 최초의 컨설턴트 디자이너가 되었고, 미국의 컨설턴트 디자이너들처럼 다양한 제품들을 디자인했다. 그의 디자인에서는 스웨덴 특유의 조심성과 책임감이 느껴지지만 동시에 미국 디트로이트 스타일의 분위기를 풍기기도 한다.

사손은 1930년대 비행 사고로 건강이 안좋았고 그 때문에 공학 기술을 공부하며 휴식기를 보낼 수 있었다. 이때 그린 그림과 만든 모형들 그리고 '릴 드라켄Lil Draken'이라고 이름붙인 제트기 모델은 나중에 사브가 군용 전투기 생산을 준비할 때 크게 도움이 되었다. 사손은 자신의 두 번째 자동차인 '사브 99'가 출시를 앞두고 있을 무렵에 세상을 떠났다. 이 차의 디자인은 이시고니스Issigonis의 '미니Mini'로부터 영향을 받은 것이었다.

1

2

Ferdinand de Saussure
페르디낭 드 소쉬르 1857~1913

페르디낭 드 소쉬르는 현대 언어학의 창시자였다. 그의 과학적인 언어분석과 그로 인해 촉발된 사고 체계에서, 구조와 기호가 지닌 중요성에 대한 논의는 기호학semiotics의 바탕이 되었다. 기호학은 롤랑 바르트Roland Barthes와 같은 후대 학자들을 통해 디자인 저술 활동에 막대한 영향을 끼쳤고 현대의 물질세계를 학문의 영역으로 가져오는 데 일조했다.

Bibliography R. & F. De George, <The Structuralists>, Doubleday, Garden City, New York, 1972.

1: 리하르트 자퍼, 아르테미데를 위한 '티지오' 탁상용 전등, 1978년. 저전압의 전기가 가벼운 금속 구조를 통과하여 전달되었기 때문에 복잡한 전선뭉치가 필요 없었다.

2: 식스텐 사손이 그린 '사브 92'의 디자인 개요도 원본.

3: 토비아 스카르파가 베니니사를 위해 디자인한 '오치occhi' 유리병, 1962년.

Sergio Scaglietti 세르조 스카글리에티 1920~

스카글리에티는 고대 에트루리아인이 창과 방패를 만들 때 사용한 이래 계속 축적되고 체화된, 금속 단조 기술을 이어받은 장인이자 대가였다. 스카글리에티가 1951년에 처음 만든 공방은 자동차를 수리하는 곳이었다. 하지만 그의 공방은 차를 수리하기보다 창조하는 일에 더 몰두했다. 그는 주로 피닌파리나Pininfarina사를 위한 작업을 했고, 피닌파리나사의 가장 큰 고객은 바로 페라리Ferrari사였다. 피닌파리나의 자동차 디자인 과정은 다음과 같았다. 우선 피닌파리나의 디자이너들은 나무로 차의 프로토타입을 만들었다. 그리고 엔초 페라리Enzo Ferrari에게 승인을 받은 후 스카글리에티가 나무 프로토타입을 '해석'하여 금속 재질의 모델을 만들었다. 이 단계에서 도면은 거의 사용되지 않았다. 대신 스카글리에티는 뛰어난 해석 기술 그리고 상상력을 동원하여 일종의 '재현' 작업을 했던 것이다. '재현'이라는 용어는 자동차 디자인이 미술의 한 형식이라는 것을 입증한다. 파리나Farina는 스카글리에티의 기술에 경외심을 품고 있었기 때문에 진행 과정에 어떠한 간섭도 하지 않았다. "회사는 결코 내가 망치질을 어떤 식으로 해야 한다는 식의 참견을 하지 않았다"고 스카글리에티는 말했다.

이러한 방식으로 역사상 가장 위대한 자동차 가운데 하나가 탄생했는데, 바로 1961년형 '페라리 250 GTO'가 그것이다. 피닌파리나는 이 자동차의 탄생에 직접적으로 관여하지 않았다. 대신 세르지오 스카글리에티가 마르텔로Martello(제국주의 시절에 영국 식민지에서 널리 쓰이던 원기둥 형태의 군사 방어용 대형 건축물—역주) 모양의 망치를 손에 들고서, 독특한 비례와 아름다운 세부 요소를 지닌 탁월한 자동차를 만들어냈다. '페라리 250 GTO'는 과거에는 볼 수 없었던 직관적 천재성이 드러난 작품이었다.

Bibliography <L'Idea Ferrari>, exhibition catalogue, Belvedere, Florence, 1991.

3

Afra and Tobia Scarpa 아프라 스카르파 1937~
& 토비아 스카르파 1935~

토비아 스카르파는 카를로 스카르파Carlo Scarpa의 아들로 1957년부터 1961년까지 베니니Venini사의 무라노Murano 유리 공장에서 일했다. 토비아는 1960년에 독립해 아내 아프라와 함께 사무소를 열었다. 그들은 카시나Cassina와 가비나Gavina사의 가구 그리고 플로스Flos사의 조명을 디자인했다.

Carlo Scarpa 카를로 스카르파 1906~1978

카를로 스카르파는 이탈리아 베네치아에서 태어났으며 1926년부터 지역 대학의 건축 연구소에서 공부했다. 1933~1947년 베니니Venini사의 유리 제품을 디자인했으나 실상 그의 재능은 실내 디자인과 전시 디자인 분야에서 발휘되었다. 주요 작업으로 1948년 베네치아에서 열린 파울 클레Paul Klee 전시회와 1952년의 베네치아 비엔날레, 1960년 밀라노에서 열린 프랭크 로이드 라이트Frank Lloyd Wright 전시회 그리고 1969년 런던에서 개최된 〈플로렌스에서 온 프레스코화Frescoes from Florence〉 전시회 디자인이 있다. 베네치아의 올리베티Olivetti사 전시장을 비롯한 스카르파의 세련된 실내 디자인은 유리, 금속, 대리석이 한데 어우러진 조각적이면서도 아주 단순한 형태들로 구성되어 있다. 이탈리아 전후 재건기의 영웅이었던, 브리온베가BrionVega의 사주 가족들을 위한 묘비 디자인도 스카르파가 맡아 진행했다. 칙칙한 브리온베가의 묘지는 1970~1972년, 베네치아 외곽 산 비토 달티볼레San Vito d'Altivole라는 곳에 건립되었다. 스카르파는 "죽음을 위해 존재하는 그곳은 또 하나의 정원이다. …… 나는 사회적이고 시민적인 방법으로 죽음에 이를 수 있다는 사실을 보여주고 싶었다"라는 훌륭한 말로 묘비에 대해 설명했다.

Bibliography Maria Antonietti Crippa and Marina Loffi Randolin, <Carlo Scarpa: Theory Design Projects>, MIT, Cambridge, Mass., 1986.

Xanti Schawinsky 크산티 샤빈스키 1904~1979

알렉산더 (크산티) 샤빈스키Alexander (Xanti) Schawinsky는 독일의 바젤Basel에서 태어나 1924~1929년 바우하우스Bauhaus에서 공부했다. 1929~1933년 마그데부르크Magdeburg에서 일했지만 이탈리아로 건너가 올리베티Olivetti사에 들어갔다. 그는 아드리아노 올리베티Adriano Olivetti가 측근으로 둔 미술가와 크리에이터들 중 한 사람이었다. 올리베티사에서 근무한 3년이라는 짧은 시간 동안 'MPT' 타자기 광고를 위한 뛰어난 포스터를 디자인했고, 피기니Figini나 폴리니Pollini와 함께 '스튜디오Studio 42' 타자기를 디자인했다. 이 모두가 올리베티의 신뢰에 대한 보답이었다.

샤빈스키는 사무기기를 매력적이고, 유혹적이며, 누구나 갖고 싶어 할 만한 멋진 물건으로 바꾸어놓았다. 그는 1936년 미국으로 이주해 잠시 블랙마운틴Black Mountain 대학에서 학생들을 가르치다 은퇴한 뒤 그림을 그리며 여생을 마쳤다.

Elsa Schiaparelli 엘사 스키아파렐리 1890~1973

엘사 스키아파렐리는 '쇼킹 핑크shocking pink'라는 색상을 창안하면서 패션 디자이너로 이름을 알렸다. 불행했던 결혼 생활을 끝낸 후 부유했던 로마 생활을 접고 파리에서 빈곤한 삶을 시작한 그녀는 자신의 창조력으로 생계를 이어가야만 했다. 그녀가 처음으로 디자인한 옷은 스웨터였는데, 트롱프 뢰유trompe l'œil(언뜻 보기에 현실로 착각하게 하는 효과를 가진 그림-역주) 효과를 살려서 입은 사람이 마치 타이를 매고 있는 것처럼 보이게 했다. 그녀는 매우 빠른 속도로 인기를 얻어 1935년에 자신의 매장을 열었다. 이 매장은 순수미술과 패션 간의 장벽을 뛰어넘은 사람들이 다양한 생각을 나누는 장소가 되었다. 예컨대 살바도르 달리Salvador Dali나 장 콕토Jean Cocteau와 같은 사람들이 그녀의 친구가 되었으며, 문양이나 옷감을 함께 디자인하기도 했다.

스키아파렐리는 초현실주의Surrealism 스타일을 비롯한 페루 인디언들의 색상, 북아프리카 문양 등 다양한 이국적 스타일을 파리의 패션계에 도입했다. 그녀는 매우 독창적이었고 레이온이나 셀로판 같은 새로운 재료를 사용하는 일에 뛰어난 순발력을 발휘했다. 또 지퍼를 사용한 최초의 디자이너이기도 했다. 그녀로 인해 지퍼는 도발적인 패션 요소가 되었다. 마를레네 디트리히Marlene Dietrich, 로렌 버콜Lauren Bacall, 글로리아 스완슨Gloria Swanson, 그리고 메이 웨스트Mae West 등의 할리우드 인사들이 스키아파렐리를 밀어주었다. 메이 웨스트의 석고 마스크는 스키아파렐리의 유명한 향수 '쇼킹Shocking'의 병 디자인에 영감을 주었다. 옷이라는 표현 언어에 그녀가 공헌한 바는, 마음의 문을 활짝 열고 미술, 민속, 과학으로부터의 폭넓고 다양한 경향들을 패션계에 받아들인 점이다.

1: 카를로 스카르파의 브리온베가 가족 묘지, 베네치아 근처의 산 비토 달티볼레, 1970~1972년. 이탈리아 최후의 소비재 가전제품 제조업자를 추모하는 기념비다.

2: 엘사 스키아파렐리, 자수로 장식된 이브닝코트, 1939년.

3: 마르가레테 슈에테-리호츠키가 디자인한 프랑크푸르트 키친, 1928년. 프랑크푸르트의 급진적 사회주의 주거 사업을 위해 실용적으로 디자인된 이 견본 부엌은 인간공학의 정점을 보여준 결과물이었다.

Margarete Schuette-Lihotsky 마르가레테 슈에테-리호츠키 | 1897~2000

건축가인 슈에테-리호츠키는 1928년에 견본 부엌 '프랑크푸르트 키친 Frankfurt Kitchen'을 디자인했다. 실용성이 강조된 이 부엌 디자인은 에른스트 마이Ernst May가 야망을 담아 추진했던 사회주의 주거 개발 사업의 일환으로 이뤄진 것이었다. 당시에 등장한 직각이 강조된 디자인, 풍부한 산업 재료, 우주개발, 전기 등을 본 사람들은 이제 부르주아 가정 에서 여성이 가사 노동의 압박에서 해방될 것이라고 믿게 되었다.

2

3

Douglas Scott 더글러스 스콧 1913~1990

더글러스 스콧은 1913년 런던의 램버스Lambeth 구에서 태어났고 센트럴 미술공예학교Central School of Arts and crafs에서 금속 공예와 장신구 제작을 공부했다. 공예의 기초를 탄탄하게 배운 그는 건축 조명 일을 하기 시작했고, 지방 영화관의 조명 설비를 맡거나 에드윈 루티엔스 경Sir Edwin Lutyens이 설계한 건물의 조명을 디자인하기도 했다. 그러던 스콧은 1936년 레이먼드 로위Raymond Loewy가 새로 설립한 런던 사무소에서 일하면서 인생의 전환점을 맞았다.

로위와 함께 일하면서 스콧은 실리적인 제조업자들에게 창의적인 서비스를 팔아야하는 현실을 알게 되었다. 로위 사무소의 클라이언트는 대부분 GEC나 일렉트로룩스Electrolux와 같은 소비 상품 제조업체들이었다. 로위의 사업 전략은 제품을 재디자인하기 이전과 이후가 확연히 달라 보이게 하는 것이었다. 그들은 오래되고 투박한 기계에 부드러운 모서리와 날렵한 윤곽을 더해 놀랄 만큼 '모던한' 외관으로 변화시켰다. 물론 거기에는 로위의 쇼맨십도 보태져 있었다. 후에 스타일링styling이라고 폄하되기는 했으나, 이 창의적인 촉매 활동은 20세기 중반의 경영계에 결정적인 특징이 되었다.

1939년 로위는 런던 사무소의 문을 닫고 맨해튼으로 돌아갔다. 그러나 로위가 돌아가기 전에 스콧을 비롯한 다른 직원들이 힐먼Hillman 자동차 회사와 디자인 계약을 맺었기 때문에, 로위는 제2차 세계대전이 끝난 후 힐먼사의 '밍크스Minx' 모델을 재디자인해야만 했다. 그는 칙칙한 '밍크스Minx'를 산뜻한 아이스크림색과 멋진 옆모습의 '힐먼 캘리포니아Hillman Californian'로 바꾸었다. 그 후 스콧은 드 하빌랜드de

Havilland 항공사에 입사했다. 이로써 그는 공예 작업을 바탕으로 한 장신구 디자인, 미술공예운동의 윤리성, 상업적으로 기민한 제품 스타일링이라는 매우 훌륭한 이력서 위에 항공우주 기술이라는 또 하나의 이력을 추가했다. 그리고 1946년에 드디어 자신의 사무소를 설립했다.

같은 해에 빅토리아 & 앨버트 박물관Victoria and Albert Museum은 〈영국은 할 수 있다Britain Can Make it〉라는 제목으로 전후 사기 진작을 위한 전시회를 개최했고, 이는 1951년에 열린 '영국 페스티벌Festival of Britain'의 시발점이 되었다. 이 전시회에 스콧은 일렉트로룩스 냉장고를 출품했는데, 이는 전후 주택 위기에 대한 영국식 해결책이었던 조립식 주택용으로 디자인된 것이었다. 그리고 1948년 런던운송회사London Transport와의 첫 협력 작업으로 녹색노선Green Line 열차를 디자인했다. 이어 AEC사의 의뢰로 디자인한 것이 바로 걸작의 반열에 오른 '루트마스터Routemaster' 버스였다. 스콧은 이미 존재하는 런던 2층버스의 구조, 즉 자유로이 승하차하고 뒤쪽에 2층으로 오르는 계단이 있고, 앞쪽에 엔진을 단 구조에는 손대지 않았다. 대신 레이먼드 로위처럼 버스의 외형을 더 부드럽고 더 현대적으로 변모시키는 일에 집중했다. 귀엽고 친근한 곡선형으로 다시 태어난 버스는 그큰 덩치에도 불구하고 어떤 위협감도 주지 않았다. 이 근사한 작품은 레이먼드 로위의 1937년 작 펜실베이니아 철도회사의 'S-1' 유선형 열차나 로위의 천재성이 드러난 '그레이하운드Greyhound' 버스를 연상시킨다. '루트마스터' 버스에는 넓은 창문이 달려 있었고, 버스의 좌석 또한 매우 화려했다. 스콧은 이 버스의 좌석을 위해 '어두운 빨강, 중국풍 녹색, 밝은 노랑'으로 이루어진 체크무늬의 벨벳류 천을 디자인했다.

런던 사람들을 위해 런던 사람이 런던에서 디자인했고, 런던에서 생산되어 런던에서 사용된 이 버스는 런던과 잘 어울렸고 사람들에게 커다란 즐거움을 선사했다. 기술적으로는 조금 투박했지만, 그 덕분에 운전사

런던 사람들을 위해 런던사람이 런던에서 디자인했고,
런던에서 생산되어 런던에서 사용된 '루트마스터' 버스는
런던 사람들의 눈을 즐겁게 했을 뿐만 아니라
런던 거리에도 매우 잘 어울렸다.

는 지금과는 달리 매우 조심스럽고 공손하게 버스를 몰았다. 파워스티어링 시스템이 갖춰져 있지 않아 좁은 런던 거리에서 방향을 틀기 위해 운전대를 돌리려고 몸을 일으켜야 하는 경우도 있었지만, 늘 예의바름을 잃지 않았다. 키플링Kipling은 "선박이라고 불리는 온갖 종류의 비참함 덩어리"라는 말을 한 적이 있다. 더글러스 스콧은 버스라고 불리는 온갖 종류의 비참함 덩어리를 밝고 사랑스러운 '루트마스터'로 재탄생시켰다. 1968년 생산이 중단될 때까지 2876대의 '루트마스터'가 만들어졌다. 2005년까지는 '루트마스터'를 거리에서 볼 수 있었다. '루트마스터'는, 런던운송회사가 이상하게 정치적이 되고 무능한 기회주의적 냄새를 풍기는 조직이 되기 이전, 품격 있는 건물과 그래픽, 높은 도덕성과 뛰어난 기술을 가지고 친절한 운송 서비스를 제공하던 시절을 떠올리게 했다. 디자인의 깔끔함과 목적적합성의 측면에서 볼 때, 스콧의 '루트마스터'는 런던운송회사의 또 다른 걸작인 해리 벡Harry Beck의 지하철 노선도에 비

견되는 수준이었다.

더글러스 스콧의 '디자인'은 변질되지 않은 목적적합성을 잘 보여준다. 그는 좋은 디자인이 사회에 좋은 영향을 미친다는 사실을 잘 알고 있었으며, 통속적인 대중성이나 지나친 예술성에 목매지 않아도 되는 자신의 상황에 만족했다. 스콧은 '루트마스터' 이외에도 다른 대표작들이 몇 개 더 있었다. '루트마스터'의 디자인과 닮은, 우체국에 설치되어 있던 회색 'STD' 동전 상자, 마르코니Marconi사의 '마크Mark Ⅶ' 컬러텔레비전 카메라(광학 렌즈를 통해 얻은 상을 전기 신호로 송신하는 장치—역주) 그리고 30년 동안 전 세계 주택과 호텔에서 사용된 아이디얼 스탠더드Ideal Standard사의 '로마Roma' 세면대가 있다. 스콧은 가장 성공한 영국 디자이너들 중 한 명이라고 불릴 만한 자격이 있음에도 항상 겸손하게 말했다. "나는 항상 시장을 위해 디자인했다. …… 개인적이고 사적인 취향은 제품 디자인에서 논할 거리가 아니다."

Semiotics 기호학

프랑스 등지에서는 semiology로도 알려진 기호학은 언어, 문학, 물질 세계의 '기호' 체계를 탐구하는 과학이며, 구조주의로 알려진 학문적 흐름에서 언어학에 해당하는 부분을 일컫는 용어이기도 하다. 페르디낭 드 소쉬르Ferdinand de Saussure의 언어학 연구와 클로드 레비-스트로스Claude Lévi-Strauss의 문화인류학으로부터 출발한 구조주의, 기호학 그리고 프로이트Freud가 창안한 정신분석학까지 세 흐름은 함께 뒤섞이며 발전했다. 가장 유명한 기호학 전문가는 프랑스 학자 롤랑 바르트Roland Barthes이고, 노스럽 프라이Northrop Frye와 마셜 맥루언Marshall McLuhan도 기호학과 연관된 글들을 생산했다. 바르트가 창안하고 그의 추종자들에 의해 전수된 기호학 사상은, 상업화된 현대 사회의 구조와 상징을 이해하는 데에 중요한 수단이 되었다.

인류학자 에드먼드 리치Edmund Leach는 기호학이 작용하는 과정에 대해 다음과 같이 기술했다. "인간의 모든 창조적 행동은 정신적 작용의 형태로 시작된다. 그리고 이 정신적 작용이 외부 세계에 투영되어…… 놀이, 예식, 종교의식, 조각, 회화…… 이 같은 모든 창조물들이 '디자인' 된다. …… 디자이너로서 인간의 정신적 작용은 재료와 목적뿐만 아니라, 인간 두뇌 자체의 디자인에 의해서 제한을 받는다." 여기에서 인간의 정신적 작용을 이해하는 것은 구조주의자들의 몫이며, 그 과정을 면밀히 분석하는 작업이 바로 기호학자들의 몫이다.

Bibliography Pierre Guiraud, <La Sémiologie>, Presses Universitaires de France, Paris, 1973.

1: 더글러스 스콧이 AEC사를 위해 디자인한 '루트마스터' 버스. 이 버스는, 해리 벡의 런던 지하철 지도와 마찬가지로 공공 서비스 디자인의 매우 뛰어난 사례다.

Shakers 셰이커교도

"천국에는 더러운 것이 없다." 셰이커의 시조인 수녀 앤 리Mother Ann Lee는 이 말을 따랐다. 1774년 39세에 영국 맨체스터에서 미국으로 이주해온 앤 리는 당시 매우 혼잡하고 '더러웠던' 맨체스터로부터 육체적·정신적인 도피를 감행한 가엾은 여자였다. 그녀의 목표는 랭커셔 주(맨체스터가 속한 영국의 북서부 지역—역주)에서는 실현 불가능했던, 이상적인 공동체를 뉴욕 주의 뉴 레바논New Lebanon 지역에 만드는 것이었다. 공동체가 지켜야 할 몇 가지 요건을 만들며 앤 리는 힘을 얻었다. 예컨대 섹스는 뭔가 '더러운 것'과 연관되어 있다는 이유로 추방되었다. 그러나 무아경의 춤은 장려되었다. 이 무아경의 춤에서 '셰이킹shaking'과 '셰이커shaker'라는 이름이 유래되었다. 또한 그녀는 엄격한 작업 윤리를 만들었고, 이것은 장식이 없는 순수한 아름다움을 보여주는 실용적인 가옥과 가구, 연장 등을 통해 표현되었다. "더러움이 있는 곳에는 훌륭한 정신이 존재하지 않는다"고 그녀는 강조했다.

사실 셰이커는 미국의 많은 이상주의 공동체들 중에 하나에 불과하다. 리가 이주해왔을 때 이미 모라비아교도들이 펜실베이니아에 정착해 있었고, 오네이다 공동체Oneida Community와 로이크로프터스 Roycrofters도 후에 뉴욕 주의 시골로 이주해왔다. 그러나 그중에서도 셰이커교도들이 주목받았던 이유는, 그들이 가진 철학과 그들이 만든 생산물이 놀랍도록 완벽했기 때문이었다. 리는 사물의 외형에서 정신이 드러나려 한다는 믿음을 가지고 있었다.

맨체스터의 흉악한 공장들에 대한 안 좋은 기억을 가지고 있었던 리는 지상에 천국을 만들려는 시도를 했다. 돌로레스 B. 헤이든Dolores B. Hayden은 이에 대해 "천국을 선취하는 것"이라고 말한바 있다. 그녀는 기본적으로 소유한다는 것 자체를 혐오했지만, 셰이커교도들을 위한 건물과 도구들은 아주 특별한 질적 수준에 도달해야 한다고 생각했다. "영적인 감각을 유지하기 위해서 너의 마음을 세상의 사물에 두지 말고, 너의 노동에 두어라"라고 그녀는 말했다. 혁명 이후에 발생한 공동체주의와 종교부흥 운동의 정신은 리가 '한가족'이라고 부르는 다른 지역의 셰이커 공동체가 탄생하는 데 힘이 되었다.

사치품, 장신구, 장식용품은 허용되지 않았고 대신 미적 순수함에서 즐거움을 찾으라고 했다. "테이블보 없이 식사를 해도 좋을 만큼 식탁을 깨끗이 하라"는 것이 리의 신조 중 하나였다. 뉴레바논의 셰이커는 1787년에 시작되어 점차 체계를 잡아나갔다. 눈에 띄는 백색의 회의장 건물은 건축 장인이었던 모지스 존슨Moses Johnson(1752~1842)이 설계했는데, 남성과 여성이 별도의 출입구를 사용하고, 무아경의 춤을 출 수 있는 넓은 1층이 있는 건물이었다. 작업용 건물들은 빨강 또는 노랑으로 칠했다. 셰이커 영지 내 모든 건물들은 뛰어난 비례감과 우수한 기술로 제작되어 눈길을 끌었다.

셰이커의 가구들은 19세기 초 켄터키 주와 오하이오 주에 새로운 셰이커 공동체가 만들어지는 동안 지속적인 정련 과정을 거쳤다. 1850년대 셰이커 가구는 가구 제작 장인이었던 데이비드 롤리David Rowley (1779~1855)가 만든 모델을 바탕으로 제작되었다. 단순한 셰이커 가구는 조직적인 아름다움과 세계관을 표현하는 상징물이 되었다. 셰이커교도들은 모든 곳에서 미를 발견했다. "할렐루야를 찬양할 때처럼, 양파의 무게를 잴 때에도 신앙심을 보여줄 수 있다"고 한 교도는 기록했다.

리는 지상에서의 천년 왕국을 계획했으나 독신주의 정책으로 인해 성장이 저해되었다. 셰이커 가족은 자원자에 의해서만 커갈 수 있는데, 새로운 이민법과 소비주의 욕망이 셰이커의 인적자원 유지에 어려움을 가져왔다. 셰이커교도는 전성기 때에도 6000명을 넘지 않았을 것으로 추산되지만 후대 디자이너들에게 조형적인 면에서, 그리고 영적인 면에서 영원한 유산을 남겼다. 셰이커의 건축물, 가구, 들통, 솔 그리고 저장용기 등은 모더니즘Modernism의 가르침을 이미 훌륭하게 실현하고 있었다. 셰이커 공동체를 방문했던 찰스 디킨스Charles Dickens는 이들의 삶이 비현실적이라고 평했지만 화가 찰스 실러Charles Sheeler는 그보다 훨씬 긍정적이었다. 그는, 셰이커 디자인이 "모든 사물에 똑같이 뛰어난 제작 솜씨가 발휘되어야 함을 보여주었다"고 말했다.

Claude Shannon 클로드 섀넌 1916~2001

클로드 섀넌은 자신의 정보 이론을 입증하기 위해 수학공식을 간단히 '발명'하는, 비범하고도 창조적인 인물이었다. 수학자로서 섀넌은 전통적인 대수학의 범위를 넘어서 이진부호二進符號(디지털 방식의 근본 체계—역주)를 모든 전자 기기의 기반이 되도록 만들었다. 배너바 부시Vannevar Bush의 후원 아래 섀넌은 1940년에 〈중계기와 스위칭 회로의 기호적 분석A Symbolic Analysis of Relay and Switching Circuits〉이라는 논문을 발표했는데, 이 글은 컴퓨터의 운용이 기존의 아날로그 방식에서 디지털 방식으로 진화하는 데 크게 기여했다. 그 후 벨 연구소Bell Laboratories에서 일하던 1948년에 또 다른 역사적 논문인 〈통신의 수학적 이론A Mathematical Theory of Communication〉(아날로그 정보를 손실 없이 디지털 정보로 바꾸는 데 필요한 이론적 기반이 된 논문—역주)를 발표했다. 이 논문을 통해 '단순한 사실'과 '좋은 자료' 그리고 '가치 있는 정보' 간에 지적·실질적 차이가 생겨났다. 섀넌은 저글링을 하거나 외발 자전거를 타고 MIT의 복도를 누비고 다녔다고 한다. 엉뚱하면서도 창의적인 그의 통찰력은 지식의 형태를 변화시켰다.

Bibliography 'A Mathematical Theory of Communications', 〈Bell System Technical Journal〉, vol 27, July and October, 1948/ 〈Scientific Aspects of Juggling〉, unpublished typescript, circa 1980/ N. J. A. Sloane and Adam Dwyner, 〈Charles Elwood Shannon: Collected Papers〉, IEEE Press, Piscataway, New Jersey, 1993.

1

Joseph Sinel 조지프 시넬 1889~1975

뉴질랜드 태생의 상업 미술가였던 조지프 시넬은 1918년에 미국으로 건너가, 1921년 광고회사에 취직했다. 그는 고객사들을 위한 '제품 개선' 작업을 진행했다.

시넬은 레이먼드 로위Raymond Loewy, 노먼 벨 게디스Norman Bel Geddes, 월터 도윈 티그Walter Dorwin Teague, 헨리 드레이퍼스 Henry Dreyfuss 보다 8년이나 이른 시기에 자신의 스튜디오를 설립했고, 이는 자신이 미국 최초의 산업 디자이너라는 주장의 근거가 되었다. 1923년에 《미국의 상표와 도안집A Book of American Trademarks and Devices)이라는 책을 출간하기도 했다.

Silver Studio 실버 스튜디오

부자간이었던 아서 실버Arthur Silver(1853~1896)와 렉스 실버Rex Silver(1879~1965)는 벽지와 직물 디자이너로 활동했다. 그들이 남긴 가장 유명한 작업은 1880년대에 리버티Liberty 백화점을 위해 디자인한 '공작새 깃털Peacock Feather' 문양의 직물이다. 1890년대에 실버 부자는 '위생 벽지'를 디자인했는데, 고운 표면 위에 문양이 인쇄된 이 벽지에는 누구나 손쉽게 바니시 칠을 할 수 있었고, 오염된 표면을 닦아내기도 쉬웠다. 당시 벽지의 이러한 특성은 굉장한 장점이었다. 왜냐하면 집 안에서 태우던 석탄이 엄청난 양의 먼지를 내뿜었기 때문에 더러워진 벽지를 자주 청소하거나 또는 교체해야 했기 때문이다.

런던 해머스미스Hammersmith 지역의 브룩 그린Brook Green 가에 위치한 실버 스튜디오는 엄청나게 다양한 디자인을 만들어냈고, 그 대다수가 리버티라는 이름 아래 팔려나갔다. 실버 스튜디오는 1963년에 문을 닫았다.

Bibliography John Brandon-Jones, <The Silver Studio Collection: A London Design Studio 1880-1963>, Lund Humphries, London, 1980/ <The Decoration of the Suburban Villa>, exhibition catalogue, Broomfield Museum, London, 1983-4.

Erich Slany 에리히 슬라니 1929~

에리히 슬라니는 예나 지금이나 그다지 유명하지 않지만, 소량임에도 독일의 첨단 기술들을 대중화한 제품을 디자인했다. 슬라니는 주요 고객인 로베르트 보쉬Robert Bosch를 위해 권총 모양의 손잡이가 달린 소형 무기 같은, 그래서 다소 공격적으로 보이는 드릴 제품군을 디자인했다. 슬라니의 매우 정제된 디자인 '스타일'은 공학적인 기준에 따른 것처럼 보이지만 실제는 미적 기준에 따라 결정된 것이다.

실버 스튜디오는 엄청나게 다양한 디자인을 만들어냈지만 그 대다수가 리버티라는 이름 아래 팔려나갔다.

1: 세이커교도의 실내장식. 앤 리는 그녀를 따르던 이들에게 영감의 원천이었으며, '천국에는 더러운 것이 없다'고 믿었다.

2: 정보 이론의 선구자이자 일생 디지털 개념을 연구한 클로드 섀넌은 이론적인 체계를 시험하기 위해서 게임을 디자인하기도 했다.

3: 런던 리버티 백화점을 위해 실버 스튜디오가 디자인한 직물, 1887년.

No. CW3151
1/6 A YARD
32 INCHES WIDE

Sony 소니

소니는 1950년대에 들어서면서 일본 최초로 서구에 널리 알려진 소비재 제조업체가 되었으며, 1960~1980년대 내내 제품의 혁신성과 디자인에 대한 좋은 반응을 유지했다. 소니는 디터 람스Dieter Rams를 비롯한 유명 독일 디자이너들로부터 대단히 큰 영향을 받았고, 싸구려 물건을 팔고 있던 당시의 일본 제품 업계에 유럽 취향을 소개했다.

혼다Honda의 경우와 마찬가지로 소니의 기원인 도쿄통신공업사TTK도 제2차 세계대전 직후에 설립된 회사였다. 공동 창업자인 이부카 마사루와 모리타 아키오는 미화 500달러의 자본금으로 회사를 설립했다. 소니는 1950년 일본 최초의 테이프 녹음기인 'G 타입'을 디자인·제조·판매하면서 제품 혁신의 첫 발걸음을 내디뎠고, 일본 전역의 학교와 법정에 녹음기를 보급해 크게 성공했다. 또한 'G 타입'의 판매를 위해 새로운 홍보 방식을 창안했는데, 특수 개조한 밴을 이용하여 전국을 돌며 판촉 행사를 벌였다.

도쿄통신공업사는 1954년 서구의 특허 기술을 이용해 일본 최초로 트랜지스터를 생산했고, 이듬해인 1955년에는 단순한 상자 모양의 첫 트랜지스터라디오 'TR-55'를 출시했다. 1954년 11월부터 아메리칸 리젠시 American Regency사가 'TR-1'을 49.95달러라는 싼값에 판매했기 때문에 'TR-55'의 판매는 쉽지 않았지만 역사적으로는 훨씬 더 중요한 제품이 되었다. 한편 이 제품은 새로운 이름인 '소니Sony'의 탄생과도 연관이 있었다. 모리타는 미국에 다녀온 후, 포드Ford라는 이름이 플리머스Plymouth보다 훨씬 부르기 쉽다는 점에 착안해 간단한 발음의 제품명을 고안했다. '소니Sony'는 'sound(소리)'의 라틴어 표기와, 'son(아들)'을 애정 어린 투로 부르는 말 모두를 연상시킨다. 도쿄통신공업사는 1958년 회사의 명칭을 소니로 변경했다.

1959년 소니사는 최초의 트랜지스터텔레비전인 'TV8-301'을 출시했고, 이후에도 계속 혁신적인 제품을 개발했다. 1961년에는 최초의 트랜지스터 비디오 녹화기를 개발했으며, 1962년에는 5인치 초소형 텔레비전인 'TV5-303'을 출시했다. 1964년에는 최초의 가정용 비디오 녹화기, 1966년에는 최초의 집적회로 라디오, 1968년에는 새로운 기술인 '트리니트론Trinitron' 컬러텔레비전 브라운관, 1969년에는 유-매틱

U-matic 컬러 비디오카세트, 1975년에는 가정용 '베타맥스Betamax' 비디오카세트 녹화기, 1979년에는 '워크맨Walkman' 개인용 스테레오 재생기 그리고 1980년에는 콤팩트디스크CD를 개발했다.

일본 최대의 기업이 아님에도 소니는 토요타Toyota, 혼다와 더불어 세계적으로 유명한 기업이 되었다. 이런 성과는 혁신적 제품 개발의 능력뿐 아니라 서구식 마케팅 기술과 대중 홍보 방법을 도입하는 일에 앞장섰던 모리타 아키오의 노력에 기인한 것이었다.

Bibliography Wolfgang Schmittel, <Design-Concept-Realization>, ABC, Zürich, 1975/ <Sony Design>, exhibition catalogue, The Boilerhouse Project, Victoria and Albert Museum, London, 1982.

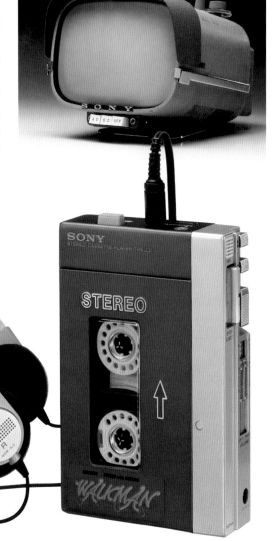

Ettore Sottsass 에토레 소트사스 1917~2007

에토레 소트사스 주니어는 건축가의 아들로 오스트리아 인스부르크Innsbruck에서 태어났다. 특이한 그의 이름은 '돌 밑'이라는 뜻의 '소토 사소sotto sasso'를 옛날식으로 표현한 것이었다. 소트사스는 당대 가장 뛰어난 이탈리아 디자이너였으며, 제2차 세계대전 후 재건기를 이끈 선구적 디자이너였다. 디자이너로서 그의 인생은 예측하지 못한 변화의 연속이었다.

소트사스는 토리노 폴리테크닉에서 건축을 공부했고, 1946년 토리노에 사무실을 열었다. 그의 첫 번째 작업은 주정부에서 주관하고 1952~1954년에 진행되었던 이나카사INA-Casa 프로젝트를 위한 주택 설계였다. 소트사스는 그후 몇 년 동안 실내 디자인과 장식물 제작 일을 했다. 그는 미국의 산업 문화와 추상표현주의에 큰 영향을 받았다. 1956년의 미국 여행을 통해 "자동차의 도료가 추상회화만큼이나 아름다울 수 있다"는 사실을 배웠고, 후에는 플라스틱을 개념적인 실내 가구의 소재로 사용하기도 했다.

1957년부터 소트사스는 올리베티Olivetti사와 자주 같이 일했다. 물론 개별적인 작업을 통해 건축가와 디자이너로서 자신만의 아이덴티티를 유지하는 일도 병행했다. 올리베티사를 위해 디자인한 소트사스의 주요 작업은 '엘레아Elea 9003' 컴퓨터(1959), '테크네Tekne 3'과 '프락시스 Praxis 48' 전동타자기(1964), '도라Dora' 휴대용 타자기(1964), '테Te 300' 전신타자기(1967), '레테라Lettera 36' 휴대용 전동타자기, '발렌티네Valentine' 타자기, '신테시스Synthesis 45' 사무용 가구(1973) 등이다. 이중 '발렌티네'는 그의 걸작이 되었다. 1969년 2월 14일 출시된 이 타자기는 소트사스 자신의 표현에 따르면 "반기계적인 기계"였다. 물론 발렌티네에는 자판 높이의 캐리지(용지를 감는 부분-역주), 선홍색 플라스틱의 사용, 완벽한 운반 케이스 등의 기술적인 혁신이 있었지만 진짜 혁신은 개념적인 것에 있었다. 소트사스는 타자기라는 유용한 기계를 사무실에서 거리로 끌고 나옴으로써 타자기의 사용 방식을 새로이 만든 것이다. 더불어 "선홍색은 공산당의 깃발 색이자, 외과의사가 더 빨리 움직이도록 만드는 색이며, 열정의 색이다"라고 설명했다.

소트사스는 전문가의 역할과 지적인 일탈자의 역할을 둘 다 즐겼다.

1: 소니 'TV8-301', 1959년.
소니 '워크맨', 1980년. 소니의 독창성과 소형화 정책은 대담하면서도 기발한 혁신적 제품들을 끊임없이 생산했고, 사진과 같은 초소형 텔레비전이나 카세트 플레이어를 탄생시켰다. 일본의 전통 문화에 바탕을 둔 세심한 마감 처리로 소니는 일본 제조업체로서는 처음으로 뛰어난 품질의 제품을 생산하는 업체로 인정받았다.

2: 에토레 소트사스는 "나는 시골풍의 이상향을 경멸한다"고 말한 바 있다. 쉼 없이 혁명적인 변화를 추구했던 소트사스는 오른쪽 사진의 '시스테마 Sistema 45' 비서용 의자(1973)와 같은 기품 있는 사무용 가구들과, 관습적인 취향을 깨부수는 급진적인 가구들을 둘 다 디자인했다. 사진의 '칼톤Carlton' 서랍장은 소트사스가 1981년의 멤피스 그룹을 위해 디자인했는데 그 영감의 원천은 교외의 풍물들이었다.

1960년대에는 팝Pop 문화에 빠져들어서 머리를 기르고 인도를 여행했다. 이 시기에 그는 비스토시Vistosi사를 위한 강렬하고 심오한 느낌의 도자기와 유리 제품을 디자인했다. 1979년에 소트사스는 올리베티, 폴트로노바Poltronova, 알레시Alessi 등의 회사와 손잡고 개별적인 프로젝트를 진행하면서, 밀라노의 아방가르드 그룹인 스튜디오 알키미아 Studio Alchymia에 들어갔다.

그는 알키미아 전시회를 위해 기이한 가구를 디자인한후 '바우하우스'라는 이름을 붙였다. 그러다가 1981년, 자신이 주도하는 급진적 디자인 그룹을 만들기 위해 알키미아와 결별했다. 그는 새로운 그룹의 명칭으로 이집트학과 로큰롤 문화를 동시에 조롱하는 듯한 '멤피스Memphis'라는 이름을 택했다. 멤피스는 불손하게 빈정대면서도 엄청나게 진중한, 소트사스의 디자인에 대한 태도를 축약해 보여주었다. 잘 교육받은 좋은 취향은 관심 밖의 일이었다. 대신 멤피스는 "교외 풍물들을 차용"했다.

소트사스의 작업과 사상은 형태적·지적 불손함이 가장 큰 특징이었다. 그는 아인슈타인이 이론적 물리학자라면 자신은 이론적 디자이너라고 했다. 그는 디스코텍에서 사용할 수 있는 타자기를 디자인하며 무척 즐거워했다. 올리베티사를 위해 미키 마우스가 연상되는 다리가 달린 비서용 의자를 디자인할때도 그랬다. 개인적인 작품으로 가구를 디자인할 때도, 컴퓨터 데이터 작업을 위한 모듈 시스템을 디자인할 때도, 토리노 시를 위한 공공 디자인을 할 때도 이러한작업 태도를 유지했다.

1980년 소트사스는 건축가 알도 시빅Aldo Cibic, 마테오 툰Mateo Thun, 마르코 자니니Marco Zanini와 함께 소트사스 회사를 설립했고, 최근에는 알레시사를 위한 작고 실용적인 물건들을 디자인해서 큰 성공을 거두었다. 그러나 그의 가장 큰 업적은 예술과 산업의 경계를 흐리게 만들어, 소비자들이 그림에서나 볼 수 있었던 신비함을 제품을 통해서 즐길 수 있게 만들어준 것이다.

Bibliography Federica di Castro, <Sottsass Scrapbook>, Documenti di Casabella, Milan, 1976 / Penny Sparke, <Ettore Sottsass>, Design Council, London, 1982 / Andrea Branzi, <The Hot House: Italian New-Wave Design>, MIT, Cambridge, Mass., 1984 / <Sottsass> exhibition catalogue, Los Angeles County Museum, 2006.

2

2

소트사스는 플라스틱을 개념적인 실내 가구의 소재로 사용한 디자이너다.

Mart Stam 마르트 스탐 1899~1986

네덜란드의 건축가 마르트 스탐은 퓌르메렌트Purmerend에서 태어났다. 아마도 그는 캔틸레버 원리가 적용된 강철 파이프 의자(1924)를 고안했던 최초의 디자이너일 것이다. 마르셀 브로이어Marcel Breuer와 미스 반 데어 로에Mies van der Rohe가 1926년 이후에 스탐의 독창성을 이어받아, 같은 캔틸레버식 강철 파이프 의자를 만들었다. 그들은 이미 여러모로 갖춰진 바우하우스Bauhaus의 디자이너들이었기 때문에 스탐보다 훨씬 더 큰 성공을 거둘 수 있었다. 스탐은 스위스 취리히에서 에밀 로트Emil Roth, 한스 슈미트Hans Schmidt와 함께 〈ABC〉 잡지를 출간해 과학 기술과 모던 건축을 이용해 사회 문제들을 해결한 사례들을 소개했다. 사회적 책임감에서 비롯된 스탐의 작업은, 에른스트 마이Ernst May와 함께 건설한 '뉴 프랑크푸르트New Frankfurt'를 시작으로 1930~1934년에 구소련에서 벌인 프로젝트에까지 이르렀다. 스탐은 1939~1945년 암스테르담의 산업미술연구소Institute voor Kunstnijverheidsondernijs 소장으로 근무한 후 1966년에 은퇴했다.

Bibliography <Mart Stam-Documentizing his Work 1920-1965>, RIBA Publications, London, 1970/ Otakar Macel and Jan van Geest, <Stühle aus Stahl>, Walther König, Cologne, 1980.

Philippe Starck 필립 스탁 1949~

필립 스탁은 너무나도 유명한 스타이기 때문에, 또는 그럼에도 불구하고 자신은 디자이너들에 대해 별 관심이 없다고 말한다. 쉼 없는 창조의 대명사인 스탁은 비행기 공학자의 아들로 1949년 파리에서 태어났고, 니생 드 카몽도Nissim de Camondo 학교를 다녔다. 그가 활동 초기에 상대했던 고객들 중에는 피에르 카르댕Pierre Cardin도 있었는데 아마도 카르댕은 스스로를 홍보하는 방법과 개인을 브랜딩branding하는 기술을 스탁에게 가르쳤을 것이다.

스탁은 1970년대에 파리의 나이트클럽 실내 디자인으로 이름을 알렸고 그렇게 얻은 명성 덕분에 1982년 미테랑Mitterand 대통령의 엘리제 궁 Elysée Palace 실내 디자인을 맡게 되었다. 그의 공기 주입식 의자가 일궈낸 기존의 명성에 더해, 엘리제 궁의 실내 디자인 작업은 스탁의 성공을 한층 더 확고한 것으로 만들어주었다. 또한 1984년에 코스테Costes 형제를 위해 디자인한 레알Les Halles에 있는 카페의 실내 디자인은 그를 스타 디자이너로 격상시켰다. 이후 뉴욕의 여러 호텔 실내 디자인 작업을 하면서 미국에도 스탁 바람을 일으켰다.

한편 "나는 수도승처럼 살기 때문에, 아무 뉴스거리도 없다"라고 말하는 식의 그의 지성과 유머 이면에는 물불 안 가리는 출세주의와 새로움에 대한 방탕한 천재성이 자리 잡고 있었다. 스탁이 디자인한 물건들 가운데는 알레시Alessi사를 위한 레몬 짜개처럼 불합리하거나, 파리의 콩Kong 식당을 위한 디자인으로 카르텔Kartell사가 '루이의 유령Louis Ghost' 이라는 이름을 붙여 판매하고 있는 투명 폴리카보네이트 의자와 같이 불쾌하거나, 아니면 아프릴라Aprilla사를 위해서 디자인한 오토바이처럼 엉뚱한 사례들이 있는데, 이것들이 그의 유명세를 오히려 부추겼다. 스탁은 열정, 창의력, 명석함 그리고 냉소적 시선을 보여주었고 좋건 나쁘건 간에 '스타 디자이너' 현상 또는 문제를 총체적으로 드러낸 인물이다.

1

2

1: 필립 스탁, 알레시사를 위한 '주시 살리프Juicy Salif' 레몬 짜개, 1990년. 조각품치고는 싼값이지만 레몬 짜개로서는 비싼값이다.

2: 필립 스탁이 카르텔사를 위해 디자인한 '루이의 유령' 의자, 2002년.

3: 존 켐프 스탈리의 '로버' 안전자전거, 1885년. 영원한 영향력을 행사하고 있는 유일한 과학 기술의 사례.

John Kemp Starley 존 켐프 스탈리 1854~1901

스탈리는 '안전 자전거Safety Bicycle'의 형식을 완성한 인물이다. 1880년대는 자전거를 디자인하고 사업화하는 사람들 간에 경쟁이 매우 치열했던 시기였다. 그러나 안장이 높은 '오디너리Ordinary' 자전거는 건강과 안전의 측면에서 점점 더 매력을 잃어가고 있었고, 세발자전거의 우수성을 부르짖는 사람들이 점점 더 많아지는 추세였다. (초기의 실용 자전거들이 개발되었을 무렵, 영국의 도로망은 보수가 제대로 이뤄지지 않았고, 그에 따라 주행 시 진동 횟수를 줄일 수 있는 큰 바퀴를 채용한 오디너리가 만들어졌다. 하지만 페달과 바퀴가 1:1 회전비로 서로 고정되어 있었고 전문 경주자들도 그 속도를 감당하지 못해 목숨을 잃는 사고가 빈번했다. 진동을 잘 흡수하는 통고무 타이어의 개발 이후, 바퀴의 크기가 작아졌고, 체인을 이용한 동력 전달 방식의 개발로 페달과 바퀴의 위치를 분리할 수 있었다. 이렇게 만들어진 'Safety' 자전거는 오늘날까지도 사용되고 있다-역주)

마크 트웨인Mark Twain은 '자전거 길들이기Taming the Bicycle'라는 수필에서 "비틀비틀 왔다갔다" 하는 유행(자전거 유행)에 대해 묘사한 바 있다. 스탈리는 1885년이 되자 성공적으로 조율된 일반적인 형태의 '로버Rover' 자전거를 만들어내기에 이르렀다. 그가 로버를 개발하면서 염두에 두었던 것은 "지면으로부터 적정한 거리를 유지"하면서, "페달을 설치할, 적당한 위치"를 찾아내는 것이었다. 조지 스미스George Smith는 같은 해 9월, 이 로버 자전거를 타고 160킬로미터를 7시간 5분에 주파했다. 스탈리의 회사는 1890년대 무렵 로버 자전거회사Rover Cycle Company로 이름을 바꾸었고, 훗날 자동차회사가 되었다. 그의 자전거는 개발 이후 소멸의 길을 걷지 않은 유일한 기술적 성과물로 대접받을 만하다.

Bibliography David Herlihy, <Bicycle: the history>, Yale University Press, New Haven, 2006.

Brooks Stevens 브룩스 스티븐스 1911~1995

브룩스 스티븐스는 맥주와 할리-데이비슨Harley-Davidson의 뒤를 이어, 세 번째로 밀워키Milwaukee를 유명하게 만든 존재였다. 코넬 Cornell 대학에서 건축을 공부했을 때 밀워키를 잠시 떠나 있다가 고향으로 돌아와 지역의 비누 회사에서 재고 정리 업무를 맡았다. 스티븐스의 첫 직업은 비누 회사의 라벨을 만드는 일이었다. 스티븐스는 그후 디자인 컨설턴트의 원형이라고 할수 있는 뉴욕의 산업 디자이너, 즉 레이먼드 로위Raymond Loewy나 월터 도윈 티그Walter Dorwin Teague 의 사례를 상당 부분 참고해 1935년에 브룩스 스티븐스 산업디자인 Brooks Stevens Industrial Design사를 설립했다.

비누 회사에서의 경험은 스티븐스를 설득력 있는 판매 전문가로 만들었고, 이를 바탕으로 '산업 디자인과 산업에의 적용Industrial Design and Its Application to Industry'이라고 불린 슬라이드 쇼를 통해 엄청나게 다양한 종류의 새로운 사업들을 제안했다. 스티븐스는 그와 닮았던 와스프WASP(백인이며 앵글로색슨 계통의 개신교 신자를 뜻하는 White Anglo Saxon Protestant의 약자로서, 미국의 주류를 상징한다-역주)인 로위처럼, 산업 디자인이 기업의 수지 타산과도 맞아떨어질 것이라는 점을 부단히 강조했다. 그는 군용 지프Jeep를 대량소비에 적합한 지프스터Jeepster로 근사하게 전환하는 등 대담한 변형에 있어서 도로위처럼 전문적이었다. "이 나라 젊은이들의 기호를 사로잡기"위해서 지프스터를 디자인했고 원색으로 도장하고 크롬으로 치장했다. 그의 시각에 따르면, 산업 디자이너는 "일관된 순서에 따라 움직이는 사업가, 공

학자임과 동시에 스타일리스트"였다.

스티븐스는 밀워키 철도회사Milwaukee Railroad, 에빈루드 선외엔진회사Evinrude outboard motors, 밀러 양조회사Miller Brewing, 할리 데이비슨Harley-Davidson을 고객으로 삼았다. 한편 1954년 광고 전문가 모임에서 강연을 하면서 '의도된 진부함'이라는 새로운 개념을 제시하기도 했다. 나중에 이 개념은 크게 욕을 먹었지만, 사실 스티븐스가 정의했던 용어의 의미는 비교적 순수했다. 그것은 "필요한 것보다 조금 새롭고, 조금 나은, 조금 더 빠른 무언가를 소유하고자 하는 욕망을 구매자들에게 심어주는 일"이었던 것이다.

은퇴했을 무렵의 스티븐스는 자신의 디자인 작업들 가운데 다시 손댈 것이 있느냐는 질문에 "빌어먹을, 전부 다 바꿔야지요. 그것들은 전부 유행이 지나버렸으니까"라고 답했다. 스티븐스는 소비자 심리의 영역에 몇몇 주목할 만한 기여를 했다. 예를 들면, 돌고 있는 세탁물이 구경꺼리가 되도록 세탁기에 투명 창을 달았고, 주둥이가 넓은 땅콩버터 항아리를 개발했으며, 소시지처럼 생긴 트럭인 오스카 메이어Oscar Mayer사의 위너모빌Wienermobile을 제작했다. (오스카 메이어사의 소시지를 홍보하기 위해서 제작한 차량-역주)

Bibliography <Brooks Stevens-industrial strength design, how Brooks Stevens Shaped Your World>, exhibition catalogue, Milwaukee Art Museum, 2003.

DESIGN I BAYLEY I CONRAN

3

Stockholm Exhibition 스톡홀름 박람회

1930년에 개최된 스톡홀름 박람회는 그레고르 파울손Gregor Paulsson이 감독하고, 스웨덴 산업디자인협회Svenska Sljödföreningen가 개최했던 행사들 가운데 가장 중요한 것이었다. 파울손은 군나르 아스플룬드Gunnar Asplund를 고용하여 행사를 디자인하도록 했고 아스플룬드는 그저 하나의 도시 박람회로 인식되어오던 기존의 행사를 모던디자인운동Modern Movement을 알리는 국제적 홍보의 장으로 변모시켰다. 이 박람회에 전시된 건축과 디자인은 표준화, 합리화, 유용성을 전제로 한 시도들이었다. 고든 러셀Gordon Russell, 모턴 샌드Morton Shand와 같은 영국인들에게는 하나의 계시와도 같았다. 런던을 비롯한 각 지역의 건축학도들은 아스플룬드의 디자인을 직접 보기 위해 박람회장을 찾았다.

사실 스톡홀름 박람회 이전의 세계박람회는 천박하고 과시적인 사치품들이 주목을 받던 곳이었다. 스톡홀름 박람회가 개최되자, 스웨덴의 도자기 제조업체들은 쌓기 편하고 씻기 쉬운 식기류 생산에 대하여 보다 진지하게 생각하기 시작했다. 또한 유리 제조업체들은 무늬를 새긴 유리제품 생산을 그만두고 보다 단순한 형태를 추구하게 되었다. 이 모든 현상들이 바로 스톡홀름 박람회의 결과였다. 1930년의 스톡홀름 박람회는 스웨덴 특유의 인간적이면서도 개인적인 모더니즘Modernism 해석 방식을 전 세계에 보여주었던 것이다.

Styling 스타일링

'스타일링'이라는 용어는, 대량생산되는 제품의 외관을 판매를 늘리기 위한 목적에 적합하도록 만드는 것을 말한다. 대개 디자인에 대한 미국적 접근 방식을 부정적으로(경멸적으로) 묘사할 때 사용된다. 스타일링은 1930~1940년대에 번창했으며 레이먼드 로위Raymond Loewy, 할리 얼Harley Earl은 스타일링의 대가들이었다.

Superstudio 슈퍼스튜디오

슈퍼스튜디오는 아키줌Archizoom처럼 이탈리아의 전위적 건축 및 디자이너 모임으로 1960년대에 창립되었다. 슈퍼스튜디오는 잠깐 동안 대중의 인기를 얻었고, 급진적이라고 보기에는 조금 못 미치는 정도로 발전했다. 슈퍼스튜디오는 1970년, 개념건축을 교육하는 시네 스페이스 스쿨Sine Space School의 설립을 위해 그루포Gruppo 9999와 힘을 합쳤다. 이 세 조직은 현재 모두 사라지고 없다.

1: 슈퍼스튜디오의 '연속된 기념비 Continuous Monument' 프로젝트, 1969년.
2: 군나르 아스플룬드가 스톡홀름 박람회를 위해서 디자인한 전시관, 1930년. 스웨덴 산업디자인협회의 이상을 드러낸 최초의 건물이었다.

Surrealism 초현실주의

초현실주의는 디자인이 아닌 문학·예술 분야의 운동이며 파리 오텔 데 그랑솜Hotel des Grands Hommes의 기념 명판에는 1919년 봄에 시작되었다고 쓰여 있다. 이 때 저술가 앙드레 브레통 André Breton 과 화가 필리페 수포Philippe Soupault는 '자동기술 법칙 L'ecriture automatique'을 창안하고, 무의식과 잠재의식에 대한 프로이트Freud 의 연구를 예술에 접목시켜, 특유의 감수성을 창조했다. 초현실주의는 영화, 무대장치, 실내장식, 패션(특히, 스키아파렐리Schiaparelli), 광고 등에 영향을 끼쳐 많은 디자이너들의 취향 형성에 일조했다.

때로는 초현실주의 미술가들이 디자인 제품을 직접 생산하기도 했다. 메이 웨스트Mae West의 입술을 보고 착안한 살바도르 달리Salvador Dali의 소파나, 1938년 작 '로브스터Lobster' 전화기, 메레트 오펜하임Meret Oppenheim의 1939년 작 '새 다리 식탁Table with Bird's Legs'은 20세기에 가장 빈번히 복제된 물건들이다. 오펜하임은 23세였던 1936년에 초현실주의 그룹 전시회를 위해 모피로 덮은 컵, 받침, 접시를 디자인했다. 이들은 반항적이면서도 유쾌한 오펜하임 특유의 반-디자인Anti-Design의 초기 사례라고 할 수 있다. 또한 아트디렉터들에게도 영향을 끼쳤는데 〈보그Vogue〉, 〈하퍼스 바자Harper's Bazaar〉, 포드Ford, 셸Shell 등이 "아름다움은 발작처럼 떠오르든지, 아니라면 절대 아무것도 아닌 것"이라는 앙드레 브레통의 신념에 동참했다.

Bibliography Ed. Ghislaine Wood, <Surreal Things: Surrealism and Design>, exhibition catalogue, Victoria and Albert Museum, London, 2007.

Svenska Sljödföreningen 스웨덴 산업디자인협회

스웨덴 산업디자인협회는 미술 협의체로서 1845년에 설립되었고, 그레고르 파울손Gregor Paulsson이 1920년부터 1934년까지 협회의 회장직을 맡았다. 그는 이 협회가 "폭넓은 사회를 기반으로 한 형태를 창조하기 위해, 고립된 개인들이 만들어가던 기존의 제작 환경을 한 세대 전체의 작업으로 전환하는 분명한 변화"를 이끌어내는 것을 목적으로 삼고 있다고 기술한 바 있다. 이 협회는 현재 스웨덴 공예디자인협회Foreningen SvenskForm (SvenskForm)가 되었다. 스웨덴 산업디자인협회의 최대 업적은 1930년에 스톡홀름 박람회Stockholm Exhibition를 개최한 일이다. 협회는 그동안 디자인 압력 단체로서 활동해왔고, 특히 제2차 세계대전 이후 이상적인 가구의 크기, 작은 규모의 가정에서 합리적인 삶을 영위할 수 있는 방법에 대해 고민했다.

3: 메레트 오펜하임, '오브제Objet', 1936년.
4: 살바도르 달리의 '메이 웨스트' 소파, 1938년. 달리는 '건축가에게 보내는 글'이라는 제목으로 다음과 같은 글을 썼다. "당신의 디자인은 너무 거칠고, 너무 기계적입니다. 당신은 둥글고 원만한 형태와 부드러운 소재를 사용해 인간의 욕망이 태초의 상태로 돌아가도록 만들어야 합니다."

Svenskt Tenn 스벤스크 텐

(스웨덴어로 백랍pewter을 뜻하는) 스벤스크 텐은 스톡홀름의 스트란드베겐Strandvägen에 에스트리드 에릭손Estrid Ericson이 만든 매장의 이름이다. 이 매장의 상품은 세계 전역에, 그중에서도 특히 〈하우스 & 가든House and Garden〉지를 통해 스벤스크 텐이 "세계에서 가장 아름다운 상점"으로 알려지게 된 미국에 '스웨덴풍의 우아함'을 알렸다. 스벤스크 텐은 오스트리아인 건축가 요제프 프랑크Josef Frank가 1930년대 중반 스톡홀름에 도착한 후 그의 전시장이 되었는데, 그 역시 스웨덴 스타일을 창조하는 데 공헌한 인물이었다.

4

3

Roger Tallon 로제 탈롱 1929~

프랑스에는 여러 나라에서 흔히 볼 수 있는 디자인 전문 기관이 없다. 사람들은 프랑스인들이 재즈에 대해 모르는 것처럼 디자인에 대해서도 잘 모른다고 말하기도 한다. 로제 탈롱은 이름이 알려진 몇 안 되는 프랑스 디자이너들 중 한 명이다.

탈롱은 파리에서 태어났다. 어린 시절 그는 1937년의 '현대생활을 위한 미술과 기술 박람회Exposition Internationale des Arts et Techniques dans la Vie Moderne'를 보고 큰 감동을 받았고 멋지게 디자인된 미래를 꿈꾸게 되었다고 한다. 그는 공학을 공부했고 1951년에는 건설 장비 제조업체 캐터필러Caterpillar 프랑스 지사에 입사해서 그래픽 작업을 담당했다. 1953년 자크 비에노Jacques Viennot를 만난 탈롱은 비에노가 장 파르트네Jean Parthenay와 함께 1949년에 설립한 프랑스 디자인 컨설턴트 회사 테크네Technes에 합류했다. 그리고 비에노를 통해 조 폰티Gio Ponti, 마르첼로 니촐리Marcello Nizzolli, 르 코르뷔지에Le Corbusier와 친분을 쌓았고 밀라노의 트리엔날레Triennales를 접하기 시작했다.

1957년 탈롱은 국립응용미술학교Ecole des Arts Appliques에서 프랑스 최초로 디자인에 관한 강의를 했으며 1963년에는 국립장식미술학교Ecole Nationale Superieure des Arts Decoratifs(ENSAD)에 디자인과를 개설했다. 탈롱은 디자인이라는 말을 프랑스에 소개했고 "재즈를 프랑스 말로 어떻게 바꾸겠는가?"라고 반문하며 디자인이라는 말을 굳이 프랑스식으로 바꿀 필요가 없다고 주장했다.

1954년 감뱅Gambin사를 위한 범용 밀링 기계, 1957년 펜윅Fenwick사를 위한 예인용 차량, 1966년 푸조Peugeot사를 위한 전기 드릴 등 탈롱의 초기 작업들은 모두 육중한 산업 제품들이었다. 그러나 가장 유명한 것은 바로 프랑스 철도와 관련된 작업들이었다. 탈롱은 1971년 국립 프랑스 철도회사SNCF를 위한 코라이Corail 열차를, 1983년에는 TGV를 위한 아틀란티크Atlantique 열차를 디자인했다. 당시 알스톰Alsthom사의 일을 하던 레이먼드 로위Raymond Loewy의 밑에 있었던 잭 쿠퍼Jack Cooper라는 영국인이 이 프랑스 고속열차의 전면부를 디자인했으나 TGV의 디자인을 총괄 책임지고 있었던 사람은 다름 아닌

1

2

Ilmari Tapiovaara 일마리 타피오바라 1914~1999

탈롱이었다. 그는 1987년 유로스타Eurostar의 내·외부 디자인을 맡았고 알스톰과 파리교통공사RATP를 위한 다른 열차 작업들도 계속 수행했다.

탈롱은 기차, 배, 비행기 그리고 두말할 필요 없이 자동차를 광적으로 사랑하는 인물이며 포드Ford사의 모델 'T'가 세계 현대사에 매우 중요한 전환점을 만들었다고 생각했다. "모델 'T'를 통해 비로소 인류는 모방에서 벗어나 창조를 하기 시작했다. 산업계가 스스로 제품을 디자인하기 시작한 것이다"라고 탈롱은 말했다. 그는 또한 "디자인은 개념 활동 그 자체로는 이루어지지 않는다. 개념 활동을 행하는 사람의 행태에 의해서 이루어진다"는 신념을 가지고 있었다.

탈롱은 도발적인 논쟁을 즐겼다. 그는 TGV를 일컬어 "공간을 흐르는 금속 물체"라고 했다. 그는 극적이면서도 순수한 형태를 만들기 위해 공기역학과 컴퓨터 설계를 결합했고 거기에 강렬한 시각적 형태를 부여했다.

Bibliography Gilles de Bure & Chloe Braunstein, <Tallon>, Editions Dis Voir, Paris, 1999.

건축가이자 디자이너인 일마리 타피오바라는 1914년 핀란드의 탐페레Tampere에서 태어났다. 헬싱키 응용미술학교Taideteollisuuskeskuskoulu 재학 시절 그는 알바 알토Alvar Aalto의 가구를 제조한 회사인 오토 코르호넨Otto Korhonen의 공장에서 일하면서 현대적인 가구 생산 방식에 익숙해졌다. 1937년, 학교를 졸업한 후에는 아스코-아보니우스Asko-Avonius 가구 공장에 들어가 제품에 창의성을 부여하는 일을 맡았다.

1939년에 이르러 아스코사는 핀란드 주거전시회Finish Housing Exhibition에서 도시 중산계급이나 농촌의 가정에 모두 적합한, 도색하지 않는 가벼운 목재 가구들을 대량생산해 선보였다. 제2차 세계대전 기간에 군복무를 마친 타피오바라는 '도무스 아카데미카Domus Academica'(1946)라는 이름의 기숙사용 가구를 디자인했고 '도무스Domus' 의자(1946)는 그의 대표작이 되었다. 도무스의 성공 덕분에 1950년대 내내 타피오바라는 주로 중·고등학교, 대학, 공공 건물용 가구들을 디자인하게 되었다.

타피오바라의 가구들은 모두 우아하고 단순하며 자연적이면서도 매우 섬세한 세련미를 지닌, 이른바 핀란드의 전통적인 가치들을 담고 있었다. 그는 또한 여러 전시회장을 비롯해 헬싱키의 올리베티Olivetti 전시장(1954), 핀란드 항공Finnair의 콘베어Convair와 카라벨Caravelle 항공기의 내부(1957) 등을 디자인했다. 그 외에도 파라과이Paraguay 개발 사업(1959)에 참여했으며 힐스Heal's사의 아동용 가구들(1960)을 디자인하기도 했다.

Bibliography <Ilmari Tapiovaara>, exhibition catalogue, Taideteollisuusmuseo, Helsinki, 1984.

1: 로제 탈롱이 리프Lipp사를 위해 디자인한 손목시계, 1970년경. 암운이 드리운 프랑스 산업을 위해서 탈롱이 창조한 디자인들은 포스트모더니즘Post-Modernism의 출현과 주지아로Giugiaro의 고도로 진화된 '기술 언어'의 등장, 둘 모두를 예견한다.

2: 프랑스 TGV는 1983년부터 본격적으로 상업 운전을 시작했다. 레이먼드 로위의 문하생이었던 영국의 디자이너 잭 쿠퍼는 탈롱이 "공간을 흐르는 금속 물체"라고 불렀던 이 열차의 뛰어난 형태를 창출하는 데 일조했다. 알스톰사를 위해서 일하던 쿠퍼는 1968년, "열차처럼 보이지 않는 열차를 디자인하라"는 지시를 받았다.

3: 일마리 타피오바라가 아스코-아보니우스사를 위해 디자인한 떡갈나무 재질의 '도무스' 의자, 1946년.

Vladimir Tatlin 블라디미르 타틀린 1885~1953

블라디미르 타틀린은 산업 디자이너라기보다 예술가 그리고 선동가 agent provacateur였다. 그가 창출한 이미지와 개념들은 모더니즘 Modernism 원리에, 그리고 브랜딩branding 이론에 커다란 영향을 끼쳤다.

위대한 건축물들은 생각에서 출발한다. 기록된 것만이 위대한 사상이라고 할 수 없듯이 지상에 세워진 것만이 위대한 건축물이라고 할 수 없다. 실제로 인류 역사상 수많은 훌륭한 건축 디자인들은 종이 위에 또는 상상에 머물렀을 뿐이다. 불레Boullée (프랑스의 신고전주의 건축가, 1728~1799-역주)의 환상적인 건축 계획, 피라네시Piranesi(이탈리아 건축가, 1756 또는 1758~1810-역주)의 무시무시한 설계, 심지어 르 코르뷔지에Le Corbusier의 재기 번득이는 '빛나는 도시Ville Radieuse' 계획까지도 벽돌공이나 미장이의 손길이 닿지 않았다. 미래주의 건축은 말할 것도 없다. 그렇다 해도 산텔리아Sant'Elia(이탈리아 미래파 건축가, 1888~1916-역주)가 남긴 설계도는 영원할 것이다. 그러다 보니 건축가의 명성을 유지하기 위한 가장 좋은 방법이 실제 건물을 짓지 않는 것은 아닐까 하는 생각까지들 정도다. 실제로 지어지지 않은 모든 건축물 계획 중에서 가장 뛰어난 것이 바로 '타틀린의 탑'이다.

레닌은 "대다수 노동자와 농민이 검은 빵조차 먹지 못하는데 소수의 사람들을 위한 달콤한 케이크가 필요한가?"라고 물었다. 소비에트 미술이라면 반드시 사회적 목적을 가지고 있어야 했고, 미술은 전기 공급만큼이나 중요한 것이었다. 1919년, 시대의 이념을 선전하기 위한 제3인터내셔널의 기념 제작에 블라디미르 타틀린이 '초빙'되었다. 그것은 다시 말하자면 레닌의 '선전물 계획'의 일환인 건축물을 디자인하는 일이었다. 이 시기에는 차르 시대의 거만하면서 순종적인 도상들은 사라지고 체계적이고 교훈적인 민주적 미술이 등장했다.

새로운 미술을 무엇이라 부를까? 1917년의 러시아 혁명이 일어나기 4년 전에 검은 사각형의 대가 카시미르 말레비치Kasimir Malevich는 '입체미래주의Cubo-Futurism'라는 말을 만들었다. 그러나 그러한 이름은 파리나 밀라노 같은 서방세계의 냄새가 풍겼다. 혁명 2년 후 입체미래주의는 구성주의Constructivism이라는 이름으로 정착되었다. 이 이름은 하르코프Kharkov(우크라이나 북동부 도시-역주)나 마그니토고르스크Magnitogorsk(러시아 우랄 산맥 남쪽 우랄 강 연안의 도시-역주)와 같은 러시아 동쪽을 연상케 했다. '사회적 목적'을 떠올리고 싶으면 도리깨질하는 건강한 우크라이나 여성 농민의 자리에 리시츠키Lissitsky의

포스터 '붉은 쐐기로 백군을 쳐라'를 대입시키면 된다. 슈추카Szczuka와 자르노베르Zarnower에 따르면 구성주의는 '부르주아적 환영에 불과한 형태나 효과를 추구하는 것이 아니라 실제 구성의 법칙을 따르는 것'이다. 그들은 구성주의가 기계를 흉내 내는 예술이 아니라 기계에 상응하는 것을 찾는 예술이라고 주장했다.

소비에트가 안정되면 소비에트만의 기념물이 필요하다는 트로츠키 Trotsky의 말에 따라 타틀린은 66명의 혁명의 주역을 떠올렸다. 그리고 그들의 순교를 헛되이 하지 않기 위해 인류 역사상 가장 환상적인 건축물을 디자인했다. '타틀린의 탑'은 대담한 이중 나선 구조의 골격으로 이뤄지고 내부에는 반짝이며 돌아가는 원통형의 구조물이 설치되도록 했다. 프롤레타리아 방문객들은 보다 높은 차원의 정치적 각성을 다짐하며 그 주변을 즐거이 돌아다닐 수 있을 것 같다. 그러면 세계에 널리 퍼져 있는 동지들의 우애의 메시지가 스크린 위에서 반짝일 것이다. 또한 거대한 프로젝터가 모스크바 상공에 떠 있는 구름에 정치적인 문구들을 비출 것이다. 건축물로 달성하지 못하는 것은 운송 수단이 책임진다. 이 건축

위대한 건축물은 생각에서 출발한다. 기록된 것만이 위대한 사상이라고 할 수 없듯이 지상에 세워진 것만이 위대한 건축물이라고 할 수는 없다.

물은 하나의 브랜드이자 하나의 이념 발전기였다. 니콜라이 푸닌Nikolai Punin(러시아 미술사가이자, 미술 비평가, 1888~1953-역주)은 탑 안의 차고에서 특별한 오토바이와 자동차들이 '선동'을 위해 돌진할 것을 제안했다.

그러나 '타틀린의 탑'은 세워지지 않았다. 1924년이 되자 트로츠키는 특유의 쓸데없는 비판을 해댔다. 그는 프롤레타리아들이 원통형 구조물을 돌며 무슨 이득을 얻느냐고 물었다. 본능적인 부르주아 의식 또는 여행 취미를 무의식적으로 드러낸 듯 레닌은 에펠탑을 더 좋아했다. 레닌뿐만이 아니었다. 소비에트의 가장 위대한 언론인 일리야 예렌부르크Ilya Ehrenburg도 1929년의 저서 《자동차의 삶Life of the Automobile》에 그렇게 썼다. 이 책은 앙드레 시트로엥André Citroën광고의 엄청난 파급력을 논하면서 에펠탑을 더 유명하게 만들어주었다. '타틀린의 탑'은 허구인 반면 에펠탑이라는 선전물은 실제였다.

결국 '타틀린의 탑'은 세워질 수 없었다. 당시의 기술로는 실현 불가능한, 너무나 야심 찬 계획이었기 때문이다. 그럼에도 타틀린의 탑은 불변의 가치를 보여주었다. 블라디미르 타틀린은 독일인들보다도 먼저 기계화의 강력한 미적 표현력을 발견한 사람이었다. 타틀린의 탑은 테크놀로지가 약속하는 미래를 상징했다. 당시 독일에서 가장 진보적인 면모를 지닌 건물은 구두 골을 만들기 위한 유리 모퉁이가 있는 공장 건물로 발터 그로피우스Walter Gropius가 디자인한 것이었다. '타틀린의 탑'은 그보다 훨씬 더 강력했다. 베를린의 다다이즘 예술가들은 다음과 같은 문구가 적힌 플래카드를 들었다. "미술은 죽었다. 타틀린의 새로운 기계미술이여, 영원하라! Die Kunst ist Tot, es lebe in die neue Maschinenkunst Tatlins!"

만약 '타틀린의 탑'이 건립되었더라도 숙청의 시대에 살아남기 어려웠을 것이다. 숙청의 시대를 거쳐 감격의 소비에트 연방은 리무진의 장식 달린 덮개 의자에 앉은 부패한 노인들이 지배하는 나라로 바뀌었다. 그러나 '타틀린의 탑'은 위대한 이념이자 위대한 예술 작품으로 남아 있다. 종이에 그려진 채로……. 헬렌 로제나우Helen Rosenau의 책 《이상적 도시 The Ideal City》(1959)에 따르면 예술 작품이 얼마나 훌륭한가에 대한 평가는 그것이 언젠가 다시 부활하느냐 못하느냐에 달려 있다.

Bibliography John Milner, <Vladimir Tatlin and the Russian Avant-Garde>, Yale University Press, New Haven, 1983.

1

1: 블라디미르 타틀린이 만들어낸 창조물들 가운데 실제로 생산된 것은 하나도 없지만 그는 기계 미학에 있어서 대단한 선동가였다. '타틀린의 집Tatlin at Home'(1920)이라는 제목이 붙은 라울 하우스만Raoul Haussmann의 이 콜라주 작품은 타틀린의 관심사를 잘 표현하고 있다.

2: 블라디미르 타틀린이 디자인한 제3인터내셔널 기념탑, 1919~1920년. 니콜라이 푸닌이 포스터로 만든 것이다.

ПАМЯТНИК

III

ИНТЕРНАЦИОНАЛА

Проект худ. В. Е. ТАТЛИНА

Taylorism 테일러리즘

프레더릭 윈슬로 테일러Frederick Winslow Taylor는 1911년에 출간된 《과학적 관리의 원리Principles of Scientific Management》라는 매우 선구적인 책의 저자다. 이 책은 헨리 포드Henry Ford와 르 코르뷔지에Le Corbusier에게 커다란 영향을 준 책이기도 하다.

테일러리즘은 일종의 조직 원리로 작업 현장에서의 권위주의와 무질서를 제거하기 위한 원리였다. 테일러는 그러한 원리들을 지킴으로써 고용자와 노동자 간에 발생하는 "논쟁과 의견 불일치의 원인을 모두 제거할 수 있다"고 믿었다. 이러한 테일러의 조직화 이론 중 일부는 나치에 의해 활용되었다.

Bibliography Judith A. Merkle, <Management and Ideology>, University of California Press, Berkeley and London, 1980.

월터 도윈 티그는 자신의 명성과 그의 회사가 일궈낸 성공으로 미국 산업계에서 신성한 존재가 되었다.

Walter Dorwin Teague 월터 도윈 티그 1883~1960

월터 도윈 티그는 레이먼드 로위Raymond Loewy, 헨리 드레이퍼스Henry Dreyfuss, 노먼 벨 게디스Norman Bel Geddes와 더불어 1920년대 후반 뉴욕에서 컨설턴트 디자이너라는 직업을 정착시킨 인물이다.

티그는 인디애나 주의 디케이터Decatur라는 곳에서 감리교 순회 목사의 아들로 태어났다. 그는 아트 스튜던트 리그Art Students' League에서 공부한 후 광고 도안 일을 하다가 1926년에는 자신의 디자인 회사를 설립했다. 벨 게디스의 반론에도 불구하고 티그는 최초로 산업 디자인industrial design 사무실을 연 사람으로 알려져 있다.

티그의 첫 작업은 코닥 카메라를 재디자인하는 일이었고 거기에 그는 스타일링styling 작업을 도입했다. 티그의 다른 클라이언트로는 포드Ford, 미국 철강US Steel, NCR, 듀퐁Du Pont, 웨스팅하우스Westinghouse, 프록터 & 갬블Proctor & Gamble, 텍사코Texaco 등이 있다. 한편 티그는 1939년 뉴욕 세계박람회New York World's Fair에서 6개의 전시관을 디자인하기도 했다. 그의 디자인은 상업적 성격을 지닌 절제된 형태를 띠고 있었다. 동시대 같은 부류의 디자이너들처럼 티그도 디자인계에서 인정받기 위한 노력의 일환으로 산업 디자이너들의 업적을 찬양하는 책을 썼다. 1940년에 출판된 《오늘의 디자인 Design This Day》은 미국에서 발간된 1세대 산업 디자인 서적들 중에서 가장 세련된 것으로 귀족적이다 못해 거의 성스러운 면모를 지닌 책이었다. 그 외에도 티그는 또 다른 방면에서 문학적 흥미를 갖고 있었다. 뉴욕에 있는 사무실로 통근하는 기차 안에서 셰익스피어를 읽었으며 중년에는 농업과 관련된 책과 꽤 성공적인 탐정 소설을 쓰기도 했다.

제2차 세계대전 이후에는 그의 부관이었던 프랑크 델 주디체Frank del Giudice가 티그의 회사를 잘 운영했다. 델 주디체는 707, 727, 737, 747, 757, 767에 이르는 보잉Boeing사의 스트래토크루저 Stratocruiser 상업용 항공기의 실내를 디자인했다. 1920년대 상업적 스타일을 잘 보여주는 그의 디자인은 항공기 실내의 전형적인 디자인으로 자리 잡았다. 티그의 회사는 이후 항공기의 실내뿐만 아니라 외부의 디자인에도 영향력을 행사했다. 델 주디체는 보잉 707의 앞부리, 꼬리 부분, 엔진 부위를 디자인하는 과정에 조언자로 참여했다. 티그는 자신의 명성과 그의 회사가 일궈낸 성공으로 미국 산업계에서 신성한 존재가 되었다.

Bibliography Walter Dorwin Teague, <Design This Day-The Technique of Order in the Machine Age>, Harcourt Brace, New York, 1940/ Arthur J. Pulos, <American Design Ethic Italics>, MIT, Cambridge, Mass., 1983.

Technés 테크네

테크네는 자크 비에노Jacques Viennot가 파리의 라스파이Raspail 가에 있던 군소 디자인 사무실들을 묶어 1953년에 설립한 디자인 회사다. 제품 디자인과 그래픽 디자인 영역을 통괄하여 다루었으며 로제 탈롱Roger Tallon과도 함께 작업하곤 했다. 1975년, 테크네는 디자인제품의 판매업 등 다양한 영역의 활동을 하기 위해 아틀리에 모랑디Atelier Maurandy와 합병했다.

Giuseppe Terragni 주세페 테라니 1904~1943

주세페 테라니는 이탈리아 북부의 메다Meda에서 태어났다. 그는 '이탈리아의 합리적 건축운동Movimento Italiano per L'Architettura Razionale'과 아방가르드 모임인 그루포Gruppo 7의 창립에 참여했다. 이 두 단체 모두 이탈리아의 제도권 건축을 현대화하는 데 결정적인 역할을 했다. 이탈리아 최초의 국제 양식International Style 사례이자 그의 건축물 중 가장 많은 찬사를 받은 것이 바로 코모Como에 위치한 '파시스트의 집Casa del Fascio'(1932~1936)이었다. 1935년에 그가 디자인한 나무와 철을 사용하여 만든 의자는 오늘날 자노타Zanotta 사가 다시 생산, 판매하고 있다. 잡지 〈쿼드란테Quadrante〉는 테라니가 디자인한 파시스트의 집을 일컬어 "건축에 있어서 수학 공식과도 같은 존재, 즉 최악의 복잡한 문제가 닥쳐도 최선의 방법을 찾을 수 있게 해주는 사전과 같은 존재이며 아름다움과 지혜로움의 전형"이라고 묘사했다.

Bibliography Rassegna Anno II, <No.4 Il Disegno del Mobile Razionale in Italia 1928/1948>, Milan, 1980/ Peter Eisenmann, <Giuseppe Terragni-Transformations, Decompositions, Critiques>, Monacelli Press, New York, 2003.

Benjamin Thompson 벤저민 톰프슨 1918~2002

벤저민 톰프슨은 미국의 건축가로 도시 환경, 특히 도시 재개발에 대한 생각으로 디자인계에 커다란 영향을 미친 인물이다. 그의 생각은 1966년의 글, '시각적 더러움과 사회적 무질서Visual Squalor and Social Disorder'에 잘 나타나 있다. 그는 하버드 대학 건축과의 학과장이었으며 발터 그로피우스Walter Gropius가 건축가조합The Architects' Collaborative(TAC)라는 회사를 설립하도록 용기를 북돋아주었다. 뿐만 아니라 자신도 1953년에 잘 디자인된 제품들을 추려내 소개하는 디자인 리서치Design Research사를 설립했다. 흔히 D/R이라 불리던 이 회사의 목적은 "삶의 기쁨 등 여러 가지 감각의 세계를 소비자들과 소통하기" 위한 것이었다.

좋은 디자인의 가구와 직물을 건축가들에게 소개하는 일로 출발한 이 회사는 톰프슨이 하버드 교육과정에서 개발한 개념을 뉴욕 상업계에 교육시키는 역할을 담당했다. "D/R은 우리의 일상, 하루의 일과, 식탁 위의 싱싱한 데이지 꽃, 먹음직스러운 한 덩어리의 빵, 즉 우리가 살아가는 환경과 연관이 있다"는 것이 개념의 핵심이었다. 톰프슨은 1950년대 후반 유럽에서 개최된 무역박람회들을 찾아다니면서 마리메코Marimekko를 발굴해냈고 마리메코의 창립자인 아르미 라티아Armi Ratia를 초청해 미국 매사추세츠 주 케임브리지에 위치한 '디자인 리서치'사 매장에서 전시회를 열어주었다. 1970년에 문을 연 5층짜리 이 회사 건물은 현재 크레이트 & 배럴Crate & Barrel의 지점으로 사용되고 있다.

생활과 환경에 대한 톰프슨의 생각이 가장 완전하게 표현된 사례는 보스턴에 있는 패뉴일 홀Faneuil Hall과 퀸시 거리시장Quincy Street Market을 재디자인한 것이다. 도시의 낙후된 공간이었던 그곳은 재개발을 거쳐 상업과 생활이 활발하게 되살아났고 인기 있는 만남의 장소가 되었다. 이 작업은 런던 코벤트 가든Covent Garden 재개발 사업에도 큰 영향을 미쳤다. 톰프슨의 마지막 역작은 뉴욕 금융가의 가장자리에 위치한 오래된 선착장 지역인 사우스 스트리트 항구South Street Seaport 재개발 사업이었다. 그가 디자인한 볼티모어의 상업 지역과 아쿠아틱 센터Aquatic Centre 또한 유명하다.

3

1: 월터 도원 티그가 디자인한 텍사코 사의 주유소, 1935년. 티그의 스튜디오는 1930년대에 텍사코사의 CI 디자인 작업을 수행했다. 꿈속 세계를 만들어내는 능력을 지녔던 티그는 주유소를 마치 20세기의 그리스 신전처럼 디자인했다. 이 텍사코 주유소의 기본적인 디자인 요소들은 1983년까지 그대로 유지되었다.

2: '보랙스Borax'라는 이름으로 알려진 월터 도원 티그 디자인의 유선형 스타일 코닥 카메라, 1936년경.

3: 주세페 테라니가 코모에 위치한 '파시스트의 집'을 위해서 디자인한 의자들, 1932~1936년. 이탈리아 모더니즘이 반드시 좌파 정치 운동과 함께했던 것은 아니다.

Michael Thonet 미하엘 토네트 1796~1871

미하엘 토네트의 나무를 구부려 만든 '비엔나Vienna' 의자는 대량생산과 판매에 성공한 거의 첫 번째 사례로서, 또 훌륭한 디자인 사례로서 끊임없이 언급된다. 브람스는 이 토네트 의자에 앉아 피아노를 치며 작곡했다고 한다. 레닌 역시 토네트 의자를 사용했다. 르 코르뷔지에Le Corbusier는 자신이 디자인한 실내에 토네트 의자를 두면서 이 의자에 어떤 '숭고함'이 깃들어 있다고 생각했다. 그리고 오늘날 토네트 의자는 뉴욕의 세련된 레스토랑에서 사용되고 있다.

미하엘 토네트는 독일 코블렌츠Koblenz 근처의 보파르트Boppard에서 태어나 가구 제작 기술을 배웠다. 1830년대에 그는 처음으로 합판 제작 기술을 접했다. 합판으로 가구를 만드는 것이 나무를 직접 잘라 만드는 것보다 곡선 형태를 만들기에 훨씬 더 싸고 효율적이었다. 뿐만 아니라 통상적인 영국식 '윈저Windsor' 의자에는 벌써부터 구부린 나무를 사용하고 있었고, 1808년에 이미 새뮤얼 그래그Samuel Gragg가 '탄성이 있는' 나무 의자로 미국에서 특허를 출원한 바 있었다. 토네트의 업적은 의자의 대량생산에 필요한 관련 기술들을 합리화하는 데에 있었다. 그러나 1840년, 그의 특허 신청은 혁신성이 없다는 이유로 통과되지 못했다.

1841년에 메터니히 공Prince Metternich은 코블렌츠에 전시된 그의 합판 의자를 보고 빈에 가져가면 더 성공적일 것이라고 조언해주었고, 마침내 다음해 7월, 토네트는 탄성이 있는 가벼운 합판 의자를 빈 황실에 독점 공급할 수 있었다. 그리고 난 뒤 그는 오스트리아의 수도에 정식으로 진출했으며, 1842년에는 특허를 획득했다. 토네트의 의자는 1849년에는 빈의 유명한 카페 '다움Daum'에서 사용되었고, 1851년에는 런던에서 개최된 대영 박람회Great Exhibition에 전시되었다. 그리고 1852년에는 게브뤼더 토네트Gebrüder Thonet 회사가 설립되었다.

그러나 임금이 계속 상승하여 노동 집약적인 합판 작업에 비용이 많이 들기 시작하자 토네트는 새로운 제작 실험에 돌입했다. 이번에는 증기를 이용해서 통나무를 구부리는 기술을 시도했는데, 이것이야말로 가구의 대량생산을 제대로 실현할 수 있는 진정한 기술 혁신이었다. 1856년 오스트리아 모라비아(현재 체코)의 코리찬Koritschan에 새로운 공장을 세운 토네트는 신기술을 이용한 '비어제너Vierzehner'(14번) 의자를 생산했고, 이 의자가 바로 불후의 명작이 되었다. 토네트는 코리찬 공장에 매우 정교한 제작 기술을 적용했으며 헨리 포드Henry Ford가 시행한 수준의 노동 분업을 실행했다. 또한 공장 노동자들을 위해 학교를 세우고 건강 보험 제도를 도입했다. 그러나 1932년 르 코르뷔지에가 이 공장을 방문하고 남긴 기록에는 공장의 작업 환경이 '지옥' 같다고 묘사되어 있다.

'비어제너' 의자는 너도밤나무로 만든 6개의 요소로 구성되었고 각 요소는 판매 지역의 특성에 맞춰 다양하게 변형할 수 있었다. 이 형태적 유연성과 더불어 접착제를 사용하는 부분이나 꺾이는 부분이 없다는 사실이 매우 중요한 점이었다. 왜냐하면 분해한 채 보다 적은 비용으로 쉽게 전 세계로 실어 나를 수 있기 때문이다. 이 의자는 1862년의 런던 박람회에서 동메달을 받았다. 당시 심사위원들은 "과시적인 가구가 아닌 일상생활을 위한 실용적인 가구, 행복한 생각을 매우 훌륭하게 적용한······ 단순하고, 우아하며, 가볍고도 강한 가구"라고 평했다. 같은 박람회에 윌리엄 모리스William Morris는 중세양식을 흉내 낸 물건들을 출품했다.

1920년대 중반에 이 '비어제너' 의자는 1억 개가 넘게 생산되었다고 한다. 그러나 1906년에 설립된 토네트-문두스Mundus사는 새로운 재료의 사용을 요구하는 새로운 시대가 도래했다고 판단했다. 그래서 마르트 스탐Mart Stam, 마르셀 브로이어Marcel Breuer, 미스 반 데어 로에 Mies van der Rohe의 강철 파이프를 사용한 의자들을 프랑켄베르크 Frankenberg에 있는 토네트 공장에서 생산하기 시작했고, 이 회사는 아직도 건재하다. 한편 구부린 나무로 만든 원조 의자는 현재 체코의 코리차니Korycany에 있는 옛 공장에서 아직도 생산되고 있다. 코리차니는 코리찬의 체코식 발음이다. 뿐만 아니라 마르트 스탐의 디자인을 마르셀 브로이어가 응용한 'S-64' 의자, 즉 '바우하우스 의자'로 널리 알려진 의자도 토네트사가 계속 생산하고 있다.

Bibliography <Ole Bang, Thonet-Geschichte eines Stuhles, Weitbrecht>, Stuttgart, 1979/ Alexander von Vegesack, <Thonet - Classic Firniture in Bentwood and Tubular Steel>, Hazar, London, 1996.

1: 토네트는 판매 홍보의 일환으로, 1세제곱미터밖에 안 되는 작은 투명 박스 속에 36개의 의자를 만들 수 있는 의자부품들을 모두 담을 수 있다는 것을 보여주었다.

2: 마테오 툰이 디자인한 1983년의 '산타 아나Santa Ana' 조명등과 1982년의 '라도가Ladoga' 칵테일 잔.

Matteo Thun 마테오 툰 1952~

마테오 툰은 <u>에토레 소트사스Sottsass</u>가 설립한 회사의 동업자였으며 1981년 <u>멤피스Memphis</u>의 첫 전시회에 참여했다. 그는 이탈리아 볼차노Bolzano에서 태어났으며 오스트리아 잘츠부르크의 오스카 코코슈카 아카데미Oskar Kokoschka Academy와 이탈리아 피렌체 대학에서 공부했다. 1982년부터 빈 미술대학Vienna Academy of Arts에서 산업 디자인을 가르쳤다.

과시적인 가구가 아닌 일상생활을 위한 실용적인 가구,

행복한 생각을 매우 훌륭하게 적용한……

단순하고, 우아하며, 가볍고도 강한 가구

Total Design 토털 디자인

토털 디자인은 1962년 <u>프리소 크라메르Friso Kramer</u>가 베논 비싱 Benno Wissing, 빔 크라우엘Wim Crouwel과 함께 암스테르담에 설립한 디자인 회사다. 토털 디자인은 '새로운' 네덜란드 그래픽 디자인의 전형적인 작업들을 보여주었다.

빔 크라우엘이 암스테르담의 스테델라이크Stedelijk 박물관을 위해 수행한 작업에는 전통성과 모더니즘의 특성이 남아 있으나 기본적으로 토털 디자인의 '표현 언어'에는 새로운 요소가 담겨 있었다. 네덜란드의 다른 그래픽 디자이너들처럼 그들도 스위스 학파Swiss School의 정제된 '헬베티카Helvetica' 서체보다는 '그로테스크grotesque' 신문용 서체와 신문용 레이아웃 등을 선호했다. 마찬가지로 그들은 의도적으로 반 합리적인 또는 역기능적인 표현 형식과 소재들을 사용했다.

Bibliography Alston W. Purvis and Cees W. de Jong, <Dutch Graphic Design - A century of innovation>, Thames & Hudson, London, 2006.

Touring 투어링

카로체리아 투어링Carrozzeria Touring은 1926년 펠리체 비안키 안데를로니Felice Bianchi Anderloni와 가에타노 폰초니Gaetano Ponzoni가 동업으로 밀라노에 설립한 차체 제작소다. 투어링은 설립 이래로 차체를 가볍게 만드는 방법에 관심을 기울였으며 이 회사만의 특별한 제작 방법을 지칭하는 수페를레게라Superleggera라는 용어를 창출했다. 수페를레게라는 현대의 비행기 제작 방식에서 유래된 것으로 손으로 두드려 만든 금속판을 매우 가벼운 동체 뼈대 위에 장착하는 방법이었다.

창립자의 아들 카를로 안데를로니Carlo Anderloni(1916~)는 1948년 투어링을 인수하여 첫 작업으로 페라리Ferrari사를 위한 차체를 디자인했다. 이 차는 1948년 토리노 모터쇼에서 첫선을 보였는데 그 급진적인 형태가 언론인들을 당황하게 만들었다. 언론인들은 이 차를 조롱이라도 하듯 '바르케타barchett', 즉 '작은 보트'라고 불렀다. 본명이 페라리 '티포Tipo 166 MM'이었던 이 '작은 보트'는 놀라우리만치 깔끔하고 단정한 외형을 지녔으며 자동차 디자인에 있어서 완전히 새로운 표현 형식을 만들어 냈다. 각종 매체에 비행접시 이야기가 들끓고 있었던 1953년 안데를로니는 알파-로메오Alfa-Romeo사를 위해 전시용 자동차 '디스코 볼란테Disco Volante(비행접시)'를 만들기도 했다.

투어링사의 원래 이름은 카로체리아 팔코Carrozzeria Falco였는데 이름을 고치면서 이탈리아어인 '투리스모turismo' 대신 '투어링touring'이라는 영어 단어를 선택했다는 점에서 창업자들의 취향을 짐작할 수 있다. 투어링사의 가장 유명한 디자인 또한 영국 애스턴 마틴Aston Martin사의 'DB-4'였다. 투어링은 'DB-4' 작업을 1955년에 시작했고, 작업 목표는 '넉넉한 트렁크 공간이 있고 앞뒤 좌석에 두 명씩 앉을 수 있는 작은 자동차'를 만드는 것이었다. 투어링사는 1967년 파산했으며 안데를로니는 알파-로메오사에 합류했다.

Triennale 트리엔날레

이탈리아 밀라노의 트리엔날레는 1923년 몬차Monza에서 열린 '제1회 국제 장식미술 전시회Prima Mostra Internazionale delle Arti Decorative' 이래로 시작된 격년제Biennale 전시회에서 유래했다. 마지막 비엔날레가 1930년에 개최되었고, 1933년에 최초의 트리엔날레가 밀라노의 팔라초 다르테Palazzo d'Arte에서 열렸다.

최초의 트리엔날레에는 <u>미래주의Futurism</u>에 대한 찬양을 골조로 <u>르 코르뷔지에Le Corbusier</u>, <u>발터 그로피우스Walter Gropius</u>를 비롯한 <u>모던디자인운동Modern Movement</u>을 이끈 인물들의 작업이 전시되었다. 1936년에 열린 두 번째 트리엔날레는 파시스트 행사였으나 <u>니촐리Nizzoli</u>가 '살로네 델라 비토리아Salone della Vittoria'의 디자인에 참여했다는 점에서 조금이나마 그 의미를 찾을 수 있다.

트리엔날레는 전후에도 계속되었으며 1950년대까지 모던 디자인의 전시장 역할을 수행했다. 트리엔날레는 밀라노가 디자인의 국제적 중심지라는 명성을 쌓는 데 크게 기여했다.

Bibliography Anty Pansera, <Storia Cronache della Triennale>, Fabbri, Milan, 1978.

1

1: 토털 디자인이 네덜란드 우편국 PTT을 위해 만든 사인 시스템 디자인, 1978~1979년.
2: 얀 치홀트가 디자인한 영화 〈이름 없는 여성Die Frau ohne Namen〉의 석판화 포스터, 1927년.

3: 펭귄출판사Penguin Books를 위한 얀 치홀트의 홍보 작업, 1947~1949년. 치홀트는 사내의 디자인 가이드북인 《펭귄 구성 규정집Penguin Composition Rule)도 만들었다.
4: 얀 치홀트의 '사봉Sabon' 글꼴, 1967년. 이 글꼴의 이름은 16세기에 프랑스 리옹Lyon에서 활동하던 활자 주조가인 자크 사봉Jacques Sabon 에게서 따온 것이다.

GEORG JACOBYS WELTREISEFILM

PHOEBUS-PALAST
ANFANGSZEITEN: 4, 6¹⁵ 8³⁰ SONNTAGS: 1⁴⁵ 4, 6¹⁵ 8³⁰

Jan Tschichold 얀 치홀트 1902~1974

얀 치홀트는 스탠리 모리슨Stanley Morison, 헤르베르트 바이어 Herbert Bayer와 함께 20세기 가장 유명한 글꼴 디자이너다. 독일 라 이프치히Leipzig에서 간판업자의 아들로 태어난 치홀트는 1923년 에 열린 첫 바우하우스Bauhaus 전시회를 보고 큰 영감을 받았다. 그 리하여 같은 해 약관의 나이에 매우 선언적인 책인 《타이포그래피 원리 Elementare Typographie》를 출간했다. 매우 정돈된 형식의 새로운 책 디자인과 편집 레이아웃은 그 후 1926년에 출간된 《새로운 타이포그 래피Die neue Typographie》로 이어졌다.

히틀러가 부상하면서 치홀트도 바우하우스의 다른 지도자들처럼 독 일을 떠나야만 했다. 히틀러가 새로운 타이포그래피를 볼셰비키 미술 Kulturbolschewismus이라고 생각했기 때문이었다. 치홀트는 1935 년에 덴마크에서 강의를 하다가 그 후 런던으로 이주했다. 런던의 출판업 자 룬드 험프리스Lund Humphries는 그의 전시회를 마련해주었으며, 치홀트는 영국에서 펭귄 출판사Penguin Books에 합류하여 타이포그 래피와 편집 레이아웃의 뛰어난 사례들을 보여주었다. 그러한 치홀트의 작업 덕분에 영국출판계는 디자인의 혁신을 이룰 수 있었다. 뿐만 아니라 기금이 풍부한 공공기관이나 교육기관 못지않게 영국인들의 취향을 교 육하는 데에 크게 공헌했다. 그는 1949년 은퇴하여 스위스로 갔다.

Bibliography Richard B. Doubleday, <Jan Tschichold-The Penguin Years>, Lund Humphries, 2006.

THE PENGUINS ARE COMING

IF YOU WANT TO KNOW WHAT ALL THIS IS ABOUT, TURN OVER QUICKLY TO THE NEXT PAGE →

Sabon *Sabon*

U
V

Unimark 유니마크

유니마크는 1965년 밥 노르다Bob Noorda, 제이 도블린Jay Doblin, 마시모 비넬리Massimo Vignelli를 비롯한 여러 인물들이 밀라노에 설립한 회사다. 유니마크사의 뉴욕 사무소는 1966년에 개설되었고, 클라이언트는 질레트Gillette, 올리베티Olivetti, 맥코믹McCormick을 비롯한 여러 대기업들이었다.

Johan Vaaler 요한 볼레르 1866~1910

노르웨이의 특허 사무원이었던 요한 볼레르는 종이 클립을 디자인한 사람으로 유명하다. 유용하고 우아하며 값싼 이 클립은 흔히 완벽한 디자인으로 일컬어진다. 하지만 볼레르가 태어나기 이전에 이미 영국 보석 가공 회사가 구부린 금속으로 종이 클립을 만들었기 때문에 볼레르가 클립을 발명했다는 것은 실상 정확한 정보가 아니다. 사실 볼레르의 재능은 디자인의 저작권을 획득하고 보호하는 데에 있었다. 당시에 노르웨이 특허법 제도는 불완전했기 때문에 그는 클립 디자인을 1899년에는 독일에, 그리고 1901년에는 미국에 등록했다. 그럼으로써 볼레르는 '정리'의 상징물인 클립의 발명가로서 명성을 얻을 수 있었다. 나치 지배 하에서 노르웨이인들은 민족 단결을 상징하는 의미로 옷깃에 이 클립을 꽂았다고 한다.

Pierre Vago 피에르 바고 1910~2002

프랑스의 건축가이자 도시계획가인 피에르 바고는 헝가리의 부다페스트에서 태어나 파리의 건축전문학교Ecole Spéciale d'Architecture에서 공부했다. 그는 1932년 모던디자인운동Modern Movement을 다루던 파리의 유명 잡지 〈오늘의 건축Architecture d'Aujourd'hui〉의 편집자가 되었다. 당시 이 잡지는 산업 디자인 관련 기사가 실리는 프랑스의 유일한 간행물이었다. 바고는 1948년 〈오늘의 건축〉 잡지사를 떠난 후 여러 건축 공모전의 심사위원으로 활약했고, 1963년부터 1965년까지는 국제산업디자인협의회International Council of Societies of Industrial Design(ICSID) 의장으로 일하기도 했다. 또한 벨기에, 오스트리아, 프랑스, 독일, 룩셈부르크, 이스라엘, 이탈리아 등지에서 건축가 및 도시계획가로 활동했다.

Gino Valle 지노 발레 1923~2003

이탈리아의 건축가 지노 발레는 1948년 베네치아에서 건축 학위를 취득했으며 이후 1952년까지 하버드 대학에서 공부했다. 그는 아내 나니Nani 그리고 존 마이어John Myer와 함께 작업실을 차린 후 조립식 건축 구조에 관해 연구했다. 그러나 발레는 솔라리Solari사를 위해 디자인한 디지털시계와 기차 시간 표시판 디자인으로 가장 잘 알려져 있다. 전 세계 철도역과 공항에서 '치프라Cifra', '다토르Dator' 등 그가 디자인한 시계와 대형 시간 표시판을 쉽게 찾아볼 수 있다. 발레는 솔라리사 제품의 디자인으로 1957년 황금컴퍼스Compasso d'Oro상을 수상했다.

Henry van de Velde 헨리 반 데 벨데 1863~1957

헨리 반 데 벨데는 벨기에에서 태어났으나 자신의 이름을 영국식으로 바꿨다. 그 이유는 19세기 후반 유럽의 디자이너와 건축가들 사이에서 미술공예운동Arts and Crafts Movement의 바람이 불면서 영국을 동경하는 풍조가 한동안 유행했기 때문이었다.

그는 젊은 시절에 윌리엄 모리스William Morris의 영향을 크게 받아서 미술이 보다 직접적으로 삶과 연결되어야 한다고 생각했으며 나아가 직접 미술공예운동의 이념을 전파하기 위해 1893년 〈현재와 미래Van Nu en Straks〉라는 이름의 비평지 창간에 참여하기도 했다. 1894년에 결혼한 그는 유클레Uccle라는 곳에 자신의 집과 가구들을 직접 디자인해 신혼집을 꾸몄다. 당시 이 집은 큰 화젯거리가 되었으며 사업가 사무엘 빙Samuel Bing이나 미술 평론가 줄리어스 마이어-그레페Julius Meier-Graefe처럼 취향을 선도하는 유명 인사들의 주목을 받았다. 19세기말경에 이르러 반 데 벨데는 브뤼셀에서 가구 디자인과 제조 일을 했으며, 라 리브르 에스테티크La Libre Esthétique라는 갤러리에서 주기적으로 전시회를 열었다. 1900년에 고향인 앤트워프Antwerp에서 독일의 베를린으로 이사했는데, 이 무렵 그는 당시 순수미술계에서 유행하던 스타일, 특히 구불구불한 느낌을 주는 토롭Toorop과 비어즐리Beardsley의 스타일에 영향을 받은 광고물들을 디자인했다. 작센-바이마르 대공Grand Duke of Saxe-Weimar은 1901년 반 데 벨데를 컨설턴트로 고용했고, 바이마르 응용미술 아카데미의 운영을 부탁했다. 그러던 중 반 데 벨데는 독일공작연맹Deutsche Werkbund의 설립에 참여하게 되었다. 그러나 디자인에는 본질적으로 예술적인 요소가 존재한다는 굳건한 신념을 지닌 반 데 벨데와, 표준화Typisierung나 기계 생산을 주장했던 헤르만 무테지우스Herman Muthesius 일파가 심각한 의견 대립을 벌였다. 1914년 쾰른에서 개최된 공작연맹의 전시회 때 둘 사이에 격렬한 논쟁이 벌어졌고 곧이어 반 데 벨데는 독일공작연맹을 떠났다. 독일공작연맹의 기계를 향한 낭만적 열광은 19세기적 이상을 추구한 반 데 벨데를 공격했지만 그는 바이마르 아카데미의 교장 자리를 발터 그로피우스Walter Gropius에게 물려주었다. 따라서 바우하우스Bauhaus 설립을 이끈 주요 원동력을 제공한 것이 반 데 벨데라고 말할 수도 있다.

Bibliography Alfred Roth, <Begegnung mit Pionieren>, Birkhäuser, Züich, 1974/ Paul Greenhalgh et al., <Art Nouveau>, exhibition catalogue, Victoria and Albert Museum, 2000/ Robert Schmutzler, <Art Nouveau>, Thames & Hudson, London, 1960.

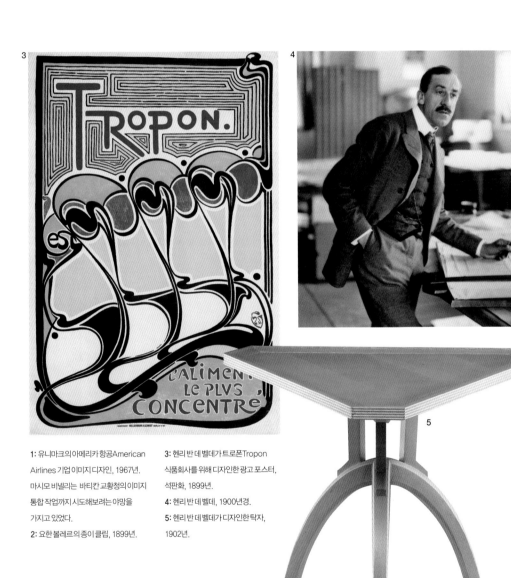

1: 유니마크의아메리카항공American Airlines 기업 이미지 디자인, 1967년. 마시모 비녤리는 바티칸 교황청의 이미지 통합 작업까지 시도해보려는 야망을 가지고 있었다.
2: 요한 볼레르의 종이 클립, 1899년.
3: 헨리 반 데 벨데가 트로폰Tropon 식품회사를 위해 디자인한 광고 포스터, 석판화, 1899년.
4: 헨리 반 데 벨데, 1900년경.
5: 헨리 반 데 벨데가 디자인한 탁자, 1902년.

Harold van Doren 해럴드 반 도렌 1895~1957

미술관에서 근무하다가 산업계로 진출한 엘리엇 노이스Eliot Noyes
와 마찬가지로 해럴드 반 도렌도 미국의 저급한 산업 디자인industrial
design계에 문화를 보급한 인물이었다.

반 도렌은 시카고에서 태어났으며 원래 이름이 반 도른van Doorn인 네
덜란드계 출신이었다. 여러 언어를 공부한 후 그는 파리의 루브르Louvre
박물관에서 일했으며 프랑스어 실력이 상당해서 앙브로즈 볼라르
Ambrose Vollard의 《폴 세잔Paul Cézanne》(1923)과 《장 르누아르
Jean Renoir》(1934)를 번역하기도 했다. 출간되지는 않았지만 '사랑의
진자The Love Pendulum'라는 소설을 쓰기도 했으며 장 르누아르의 영
화 〈물의 소녀La Fille de l'eau〉에서 낭만적인 배역으로 출연하기도 했다.
미국으로 돌아온 후 반 도렌은 미네아폴리스 미술학교Minneapolis
Institute of Arts의 교장 보좌관으로 일하다가 산업 디자이너로 일할 수
있는 기회를 잡았다. 그는 산업 디자이너라는 직업이 현대사회에 진정으
로 공헌할 수 있는 일이라고 생각했다. 1934년, 반 도렌은 오하이오 주 톨
레도Toledo에 있는 톨레도 저울회사를 위한 디자인을 맡게 되었다. 이
일은 회사 사장이었던 휴 베넷Hugh Bennett이 의뢰한 것이었는데, 이
작업으로 반 도렌은 자신의 첫 번째 주요 업적을 이루게 되었다.

베넷은 반 도렌과 대학 시절부터 친분이 있던 영국인이었다. 그는 처음에
는 회사 제품 디자인을 노먼 벨 게디스Norman Bel Geddes에게 부탁
했고, 벨 게디스는 여러 종류의 환상적인 디자인과 미래 공장에 대한 놀
라운 계획들을 제시했다. 이 디자인들은 1934년에 발간된 벨 게디스의
미래주의적 책, 《전망Horizons》에 실려 있다. 그러나 회사의 경영진은
벨 게디스의 디자인이 현실성이 없다는 것을 곧 깨달았다. 이에 반해 반
도렌의 디자인은 시각적으로는 덜 재미있을지 모르지만 본질적으로 좀
더 진보적이라고 할 수 있었다. 왜냐하면 플라스콘Plaskon이라고 불리
는 새로운 플라스틱을 사용했기 때문이다. 이 제품 덕분에 톨레도 저울회
사는 대형이면서도 경량인 플라스틱 주형기를 본격적으로 사용한 최초
의 회사라는 타이틀을 갖게 되었다.

이 제품은 새로운 재료를 사용한 반 도렌의 여러 디자인 중 첫 주자이기도
했다. 1937년 셀던 & 마사 체니Seldon & Martha Cheney가 언급했
듯이 "라디오, 주방 기기, 세탁기, 난방 기구, 정교한 향수병, 자동차 타
이어, 가솔린 펌프, 유선형 자동차 등이 모두 그의 스튜디오에서 끊임없
이 흘러나온 생산품들이었다".

그의 클라이언트는 필코Philco, 메이 태그May Tag, 굿이어
Goodyear(반 도렌은 이 회사의 타이어를 디자인했다)와 같은 최신 유
망 업종의 회사들이었으나 반 도렌은 신기술의 한계 역시 잘 알고 있었다.
1940년 그는 《산업디자인: 실무지침서Industrial Design: A
Practical Guide》를 출간해 새로운 재료와 그 생산 기술을 다루는 실무
적인 측면에 관해 설명했다. 이후 건강이 악화되자 은퇴하여 필라델피아
에서 음악과 그림에 전념하며 여생을 보내다가 사망했다.

Bibliography Harold van Doren, <Industrial Design: A
Practical Guide>, McGraw-Hill, New York, 1940/ Jeffrey
L. Meikle, <Twentieth Century Limited>, Temple University
Press, Philadelphia, 1979/ Arthur J. Pulos, <American
Design Ethic>, MIT, Cambridge, Mass., 1983.

1: 해럴드 반 도렌과 휴 베넷, 1930년경.
반 도렌이 톨레도 저울회사 사장인 베넷과
함께 한 상점을 방문한 사진.
베넷은 톨레도의 구형 모델이 160파운드나
되며 영업사원들이 들고 돌아다니기에는

너무 무겁기 때문에 새로운 모델이
필요하다는 점을 반 도렌에게 설명했다.
반 도렌은 새 저울 디자인에 1세대
플라스틱이라고 할수 있는 플라스콘을
사용했고, 반 도렌의 저울은
미국 디자인을 대표하는 제품이 되었다.

Andries van Onck 안드리스 반 온크 1928~

안드리스 반 온크는 네덜란드의 암스테르담에서 태어났다. 헤이그Hague에서 게리트 리트벨트Gerrit Rietveld의 지도를 받았으며 울름 조형대학Hochschule für Gestaltung의 막스 빌Max Bill 밑에서 공부했다. 로베르토 올리베티Roberto Olivetti는 그가 전도유망한 학생이라고 생각하여 그를 이탈리아로 불렀다. 이탈리아에서 반 온크는 에토레 소트사스Ettore Sottsass와 함께 일했다. 반 온크는 일본인 아내 히로코 다케다Hiroko Takeda와 함께 밀라노에 스튜디오를 열고 적절한 가격대의 재미난 제품들을 디자인하는 일에 몰두했다. 그는 백색가전을 일컬어 "유럽으로 쏟아지는 백색 육면체의 나이아가라 폭포"라고 하면서, "우리는 그것들이 흉한 육면체가 되는 걸 원치 않아요. 그렇지 않나요?"라고 덧붙였다.

그의 클라이언트로는 위핌Upim 체인스토어, 제조업체 자누시Zanussi 등이 있었으며 그 회사들을 위한 냉장고, 냉동고, 레인지, 세탁기 등에 스타일이 가미된 독일 미니멀리즘 디자인을 적용했다. 마시모 비넬리 Massimo Vignelli의 그래픽 디자인, 지노 발레Gino Valle의 CI 작업과 함께 자누시사는 제품 디자인에 있어서도 유럽에서 가장 철저한 시스템을 갖춘 회사였다. 반 온크는 서유럽 전역에 퍼져 있는 다양한 시장을 목표로 세 가지 종류의 모델을 개발했고 각 모델은 5년 주기로 교체되었다.

Victor Vasarely 빅토르 바자렐리 1908~1997

프랑스의 화가이자 조각가이며 동시에 그래픽 디자이너인 빅토르 바자렐리는 헝가리 페치Pécs에서 태어났다. 그의 기하학적인 회화 작품들은 1960년대에 유행한 회화 양식인 옵아트Op-Art에 영향을 끼쳤다. 또한 광고 그래픽에도 약간의 효력을 미친 바 있다. 바자렐리는 1974년 국영 자동차 회사인 르노Renault를 위해 옵아트 스타일의 마크를 디자인했으며, 1983년에는 샴페인 회사 테탕제Taittinger를 위한 병과 라벨을 디자인하기도 했다.

빅토르 바자렐리의 기하학적인 회화 작품들은
1960년대에 유행한 회화 양식인 옵아트에 영향을 미쳤다.

Thorstein Veblen 소스타인 베블런 1857~1929

소스타인 베블런은 미국의 사회학자이자 사회 평론가였으며 미네소타 주의 칼턴 칼리지Carleton College를 졸업한 후 존스 홉킨스Johns Hopkins 대학과 예일Yale 대학에서 공부했다. 베블런은 1899년 그의 가장 유명한 책인 《유한계급론The Theory of the Leisure Class》을 펴냈다. 이 책을 통해 그는 '과시 소비conspicuous consumption'금전적 기준을 따르는 취향pecuniary canons of taste'이라는 새로운 표현을 만들어냈다. 한편으로 영국의 C. R. 애슈비Ashbee 등이 이미 감지하고 있었던 중산계급 middle-class의 혐오스러운 취향을 변증법적으로 분석했다. 베블런의 이 책은 대중적 취향에 대한 최초의 과학적 연구서로 산업혁명 말기 전문적인 디자이너가 막 생기기 시작하던 시기에 출간된 것이었다.

이후 저작들인 1904년의 《기업이론The Theory of Business Enterprise》, 1914년의 《제작 본능The Instinct of Workmanship》은 《유한계급론》의 그늘에 가려져 있지만 사실상 첫 출판 이후 영국과 미국에서 끊임없이 재출간된 명저들이다. 저작들의 인기에도 불구하고 베블런은 깐깐한 성격 때문에 학계에서 명성을 얻지 못했다. 그는 29가지의 언어를 구사했으며 흔히 모든 것을 이해하는 비상한 인물로 그려진다.

Bibliography Joseph Dorfmann, <Thorstein Veblen and His America>, Viking, New York, 1934.

2: 빅토르 바자렐리가 디자인한 옵아트 형식의 르노사 로고 디자인, 1972년. 바자렐리의 옵아트 로고는 폴리에스터 범퍼를 채용한 최초의 자동차인 '르노 5'의 출시에 맞춰 공개되었다.

3: 소스타인 베블런은 소비주의를 연구한 선구적 비평가였고, 모든 것을 다 알고 있는 인물로 그려지기도 했다.

Venini 베니니

베니니 유리공방Venini Glassworks은 설립자 파올로 베니니Paolo Venini(1895~1959)의 뒤를 이어 1959년부터 사위인 루도비코 데 산틸라나Ludovico de Santillana(1931~)에 의해 운영되었다. 베니니는 점박이 얼룩무늬가 있는 베네치아 전통 스타일을 버린 이래 줄곧 '진보적인' 유리 제품으로 명성을 이어왔다. 토비아 스카르파Tobia Scarpa, 피에르 카르댕Pierre Cardin, 타피오 비르칼라Tapio Wirkkala가 디자인한 '예술 유리 제품'을 생산한바 있다. 베니니 가문은 1986년 회사를 가르디니Gardini와 페루치Ferruzzi 가문에 팔았다.

Robert Venturi 로버트 벤투리 1925~

로버트 벤투리는 필라델피아의 건축가이자 학자였다. 그는 뉴욕 현대 미술관Museum of Modern Art에서 발표한 논문을 모은 《현대건축의 복합성과 대립성Complexity and Contradiction in Modern Architecture》(1966), 《라스베이거스의 교훈Learning from Las Vegas》(1972) 두 저서를 통해 모던디자인운동Modern Movement의 융통성 없는 형식주의를 비판했다. 그 대신 벤투리는 절충주의와 다양성의 도입을 강조했다. 모더니즘Modernism 이상론은 당시에 이미 팝Pop의 등장으로 지적 권위를 잃어버린 상태였고 벤투리와 그의 아내 데니즈 스콧-브라운Denise Scott-Brown이나 스티븐 이제누어Steven Izenour 등의 동료들은 즉각성을 지닌 팝 문화 속에서 새로운 미학을 도출해냈다.

그들은 미국 전통으로 돌아가자고 주장했으며 통속적인 미국의 도시 풍경을 혼잡이나 시각적 무질서로 보지 말고 영감과 자극의 원천으로 받아들여야 한다고 주장했다. 그들이 주장한 내용은 미스 반 데어 로에Mies van der Rohe나 발터 그로피우스Walter Gropius 등의 유럽 문화에 대한 반발이었다.

이러한 점에서 벤투리는 포스트모더니즘Post-Modernism의 창시자라고 할만하다. 예컨대 그는 "순종보다 잡종이라고 할수 있는, 그래서 깨끗하기보다는 오염된, 똑바르기보다는 비뚤어진…… 그러한 요소들을 좋아한다"고 했다.

그는 가구 작업을 해왔으며 1984년에는 그가 디자인한 테이블과 의자를 놀Knoll사가 제작, 시판했다. 시판된 가구들은 소파 하나와 아홉 개의 의자 그리고 두 가지 테이블로 구성되어 있었다. 벤투리는 건축물과 마찬가지로 가구 디자인에도 역사적 스타일을 이용했다. 예를 들어 합판을 의자 모양으로 잘라낸 후 그 위에 퀸 앤Queen Anne 스타일, 고딕부흥운동 Gothic Revival 스타일 또는 비더마이어Bidermeier 스타일의 무늬들을 프린트하는 식으로 역사성을 드러냈다. 놀사의 입장에서 벤투리의 가구를 생산하는 일은 바우하우스Bauhaus에 뿌리를 둔 형식주의의 전통으로부터 벗어나는 매우 특별한 일로 우려도 없지 않아 있었다. 그러나 벤투리는 놀사의 우려를 불식시키기에 충분한 자부심을 가지고 있었다. 그는 "미스 반 데어 로에는 의자를 하나 만들었지만 나는 아홉 개나 만들었다"라고 뉴욕의 〈메트로폴리스Metropolis〉지 기자에게 말한 바 있다.

Bibliography Robert Venturi, <Complexity and Contradiction in Modern Architecture>, Museum of Modern Art, New York, 1966.

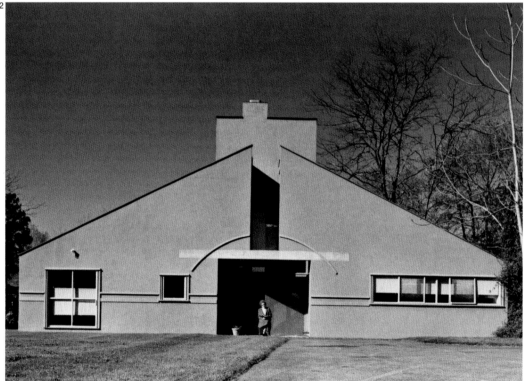

1: 로버트 벤투리가 놀사를 위해 디자인한 의자, 1984년. 포스트모더니즘 이론이 합판을 다루는 첨단 기술을 통해 실용화된 사례다.

2: 로버트 벤투리의 배나 벤투리 하우스 Vanna Venturi House, 필라델피아주 체스너트 힐Chestnut Hill, 1962년. '평범한 요소들을 상징화'한 벤투리의 건축 디자인은 4년 후 포스트모더니즘의 이론적 기반이 된 책으로 이어졌다.

Vespa 베스파

'베스파' 스쿠터는 문화적 아이콘이었다. '베스파'라는 이름은 엔리코 피아지오Enrico Piaggio가 지은 것으로 '말벌wasp'을 뜻하는 라틴어에서 따온 것이라고 한다. 뒤편에 장착된 엔진과 변속기를 덮고 있는 매끄럽고 볼록한 커버 덕분에 그런 이름을 얻었다. '베스파'는 기존의 낮은 발판 형식에서 벗어난 최초의 스쿠터였으며 말벌 꼬리 모양의 커버와 같은 완전히 새로운 형태를 보여준 스쿠터였다.

1946년 로마 골프클럽Rome Golf Club에서 첫선을 보인 '베스파'는 전후 이탈리아 재건기 동안 도시 주부들을 위한 저렴한 대중교통 수단으로 개발되었다. 코라디노 다스카니오Corradino d'Ascanio가 디자인을, 그리고 리날도 피아조Rinaldo Piaggio의 선박, 항공기 회사가 생산을 담당했다. 에토레 소트사스Ettore Sottsass는 피닌파리나Pininfarina나 마르첼로 니촐리Marcello Nizzoli가 창조한 새로운 시각적 형태에 길들여진 자신의 세대에게, '베스파'가 새로운 문명을 상징하는 강력한 아이콘이었음을 강조하곤 했다. 한편으로 '베스파'는 영국에서 젊은 신세대의 상징물이 되었으며 테렌스 콘란Terence Conran은 자신의 첫 가구를 '베스파'에 실어 배달했다고 한다. '베스파'를 의자에 앉듯이 발을 올려놓을 수 있게 만든 것은 여성과 성직자들이 정숙함을 지킬 수 있게 하기 위함이었다.

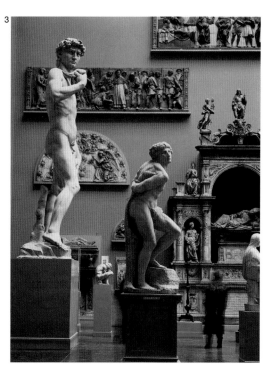

빅토리아 & 앨버트 박물관
Victoria and Albert Museum

빅토리아 & 앨버트 박물관은 런던의 사우스 켄싱턴South Kensington에 위치한 세계 최초의 응용미술 박물관이다. 현재의 건물은 대부분 20세기 초 에드워드 시대에 지어졌지만 이 박물관의 기원은 19세기 전반으로 거슬러 올라간다. 그러한 오랜 역사를 아우르고 있는 것은 오로지 애스턴 웹Aston Webb의 과장된 건축 장식뿐이다. 어찌됐건 빅토리아 & 앨버트 박물관은 물리적 실체나 목적의 측면 모두에서 양적인 팽창을 거듭해왔다.

박물관은 대영박람회Great Exhibition of the Industry of All Nations 개최와 왕립미술대학Royal College of Art 설립을 이끈, 당시 영국의 여러 가지 공공문화의 발달과 밀접한 관계를 가지고 있다. 이러한 움직임을 만들어낸 정신적 기원은 1836년 의회상임위원회의 '미술과 제품에 관한 보고서Report on Arts and Manufactures'에 있었다. 이 보고서는 좋은 사례가 되는 제품을 모아 보여줌으로써 학생들과 장인들이 해외 수입품에 맞서 더 좋은 물건을 만드는 자질을 갖추도록 해야 한다고 주장했다. 한편으로 대영박람회는 헨리 콜Henry Cole을 비롯한 앨버트 공Prince Albert 주변의 이해 관계자들이 모두 합심하는 계기가 되기도 했다. 과학예술부Department of Science and Art 장관이었던 콜은 1851년의 박람회가 끝난 후 사우스 켄싱턴 박물관South Kensington Museum이 설립되자 관장으로 임명되었다. 이 박물관이 1899년에 빅토리아 & 앨버트 박물관으로 전환된 것이다.

사우스 켄싱턴 박물관은 유럽 최초의 응용미술 박물관으로서 영국 미술공예운동Arts and Crafts Movement의 국제적 파급력을 배가시켰다. 그리고 얼마 지나지 않아 전 세계가 이를 모방하여 박물관을 세우게 만들었다. 함부르크, 오슬로, 빈 그리고 훗날 취리히의 박물관들은 모두 런던의 박물관을 모델로 삼은 것이었다. 20세기에 들어서자 빅토리아 & 앨버트 박물관은 그 성격을 바꾸어 콜과 그의 동시대인들이 의도했던 산업미술을 개선시키는 역할 대신 응용미술과 순수미술 작품들을 수집, 관리하는 거대한 기관이 되었다. 그러나 1981년, 박물관의 오래된 보일러실 부지에서 보일러하우스 프로젝트Boilerhouse Project가 시작되면서 특별한 모던 디자인 전시회들이 개최되었고, 콜이 주장했던 박물관의 교육적인 목적이 다시 부활했다. (보일러하우스 프로젝트는 콘란과 베일리의 합작품이었다-역주) 5년 후 보일러하우스의 임대 기간이 끝나자 전시물들을 그대로 옮겨 만든 것이 바로 타워 브리지Tower Bridge 근처의 디자인박물관Design Museum이다.

Bibliography Nikolaus Pevsner, <Academies of Art, Past and Present>, Cambridge University Press, Cambridge, 1940/ Quentin Bell, <The Schools of Design>, Black, London, 1947/ Fiona MacCarthy, <A History of British Design 1830-1970>, Allen & Unwin, London, 1979/ John Physick, <The Victoria & Albert Museum>, Victoria & Albert Museum, London, 1982.

3: 런던 빅토리아 & 앨버트 박물관의 캐스트 코트Cast Courts 전시실. 빅토리아 시대 사람들은 영감을 얻기 위해 걸작 조각품과 건축물들을 다량 복제해서 런던으로 옮겨왔다. 그러한 복제품들로 전시실이 가득하다.

4: 1950~1960년대에 베스파 스쿠터는 이탈리아의 상징물이었다.

Jacques Viennot 자크 비에노 1893~1959

자크 비에노는 프랑스의 디자인 이론가이자 논객이었으며 1953년 산업 기술미학사무소 Cabinet d'Esthétique Industrielle de Technés를 설립했고 〈산업미학 리뷰La Revue de l'esthétique industrielle〉지의 책임자가 되었다. 자크 비에노는 1951년 산업미술학교Institut de l'Esthétique Industrielle를 세워 부를 창출하는 산업 디자인 industrial design의 중요성을 프랑스인들에게 알리고자 했다. 그러나 결과는 그리 성공적이지 못했다.

Vittorio Viganò 비토리오 비가노 1919~1996

가구 디자이너 비토리오 비가노는 밀라노의 예술 계통 집안에서 태어났다. 그는 밀라노 폴리테크닉Milan Polytechnic에서 건축을 공부했고 1944년부터 조 폰티Gio Ponti와 함께, 그다음에는 BBPR과 함께 일했다. 1947년 자신의 사무실을 열어 대중 시장을 상대로 한 수수하고 차분한 나무 가구들을 디자인했고, 1949년에는 콤펜사티 쿠르바테 Compensati Curvate사와 손잡고 구부린 합판 의자를 디자인해 생산하기도 했다. 같은 해에 해리 베르토이아Harry Bertoia의 디자인과 유사한 접시 모양의 의자를 풀로 엮은 좌석과 법랑을 입힌 금속을 사용하여 만들었다. 이는 당시 잡지에 등장하던 현대적 거실 풍경의 일부로 활용되기에 이상적인 디자인이었다. 또한 비가노는 아르테루체Arteluce를 위한 디자인 작업을 했으며 7·9·12·13차 밀라노 트리엔날레Triennales에 출품하기도 했다.

Bibliography Centrokappa (ed.), <Design Italiano Degli Anni '50>, Domus, Milan, 1980/ Paolo Fossati, <Design in Italia 1945-1970>, Einaudi, Turin, 1972/ <The New Domestic Landscape>, exhibition catalogue, Museum of Modern Art, New York, 1972.

Alfredo Vignale 알프레도 비냘레 1913~1969

알프레도 비냘레는 17세 때 피닌파리나Pininfarina의 공장에 들어가 일을 배운 후 1946년 자신의 회사를 만들어 페라리Ferrari, 피아트 FIAT, 마세라티Maserati, 애스턴-마틴Aston-Martin, 롤스-로이스 Rolls-Royce사의 자동차를 디자인했다.

비냘레사는 대량생산 업체들이 비경제적이라고 생각한 소량 생산의 자동차, 자동차 회사들을 위한 프로토타입과 개인 고객을 위한 독특한 디자인의 자동차 제작이 전문이었다. 그가 초기에 디자인했던 자동차들 중에는 1949년 '피아트FIAT 100' 쿠페형이 있으며 1950년대 초반에는 줄곧 페라리사를 위한 경주용 자동차의 차체를 설계했다. 이 경주용 자동차들의 요소들이 1959년 '마세라티 3500' 모델에 적용되었고 이 모델은 비냘레의 자동차 중에서 가장 잘 알려진 디자인이다.

또한 비냘레 회사의 디자이너들 중 한 명이었던 조반니 미켈로티 Giovanni Michelotti가 경주용 자동차 '스탠더드-트라이엄프 Standard-Triumph' 디자인의 초안 작업을 했고 이것이 바로 1963년 '트라이엄프 TR-4'가 되었다. 같은 해에 만들어진 '마세라티 3500'과 '트라이엄프 TR-4'의 초안은 거의 비슷해 보이지만 둘 사이의 비례나 세부 요소, 실제 제작된 두 자동차를 자세히 살펴보면 이탈리아와 영국의 자동차 산업이 지닌 차이점이 무엇인가를 잘 알 수 있다.

비냘레가 디자인한 자동차는 상하 구분선이 높게 쭉 뻗은 매우 견고해 보이는 스타일로 그의 자동차에서 동시대의 다른 몇몇 자동차들이 보여주었던 화려함은 찾아볼 수 없었다. 1969년 알프레도 비냘레는 토리노 공장 근처에서 자동차 사고로 사망했다. 이후 기아Ghia가 비냘레 자동차제작소Carrozzeria Vignale를 인수했으나 1974년 기아 역시 포드 Ford사에 합병되었다.

Bibliography Angelo Tito Anselmi (ed.), <La Carrozzeria Italiana-Cultura e Progetto>, Alfieri, Turin, 1978.

비냘레가 디자인한 자동차는 상하 구분선이 높게 쭉 뻗은 매우 견고해 보이는 스타일로 그의 자동차에서 동시대의 다른 몇몇 자동차들이 보여주었던 화려함은 찾아볼 수 없었다.

1: 비냘레가 디자인한 '마세라티 3500GT' 자동차, 1957년. 마세라티가 처음으로 생산한 차량이다.
2: 비넬리, 〈디유러피언 저널The European Journal〉 편집 디자인, 1978년.
3: 비넬리, GNER 철도회사(Great North Eastern Railway)의 CI, 런던, 1997년.
4: 비넬리, 스텐딕Stendig 달력, 1966년.
5: 비넬리가 디자인한 밀라노 피콜로 Piccolo 극장 브로슈어, 1964년.

Massimo Vignelli 마시모 비넬리 1931~

마시모 비넬리는 대중과 기업들 사이에서 크게 화젯거리가 되었으나 전문 그래픽 디자인계에서는 인정받지 못한 사례로서 미국 디자인계에서 하나의 사회적 현상이 되었다.

비넬리는 베네치아에서 건축을 공부한 후 1954년부터 1957년까지 베니니Venini 회사에서 일했다. 1960년에는 아내 레일라Leila와 함께 밀라노에 사무소를 열었고, 1964년에는 시카고로 이주하여 아메리카 컨테이너사Container Corporation of America에서 일했다. 그는 이 회사의 로고를 디자인하기도 했다. 한편 CI 전문 회사인 유니마크Unimark의 창립에 동참했고 1971~1972년에는 놀Knoll사에서 근무했다. 워싱턴 지하철의 그래픽 작업을 담당하기도 했는데 넓은 색 면과 요소들의 크기 변화로 효과를 창출해내는 슈퍼 그래픽류의 작업이 그의 전문 분야였다.

Vistosi 비스토시

루치아노 비스토시Luciano Vistosi는 이탈리아 베네치아 유리 장식품의 고향인 무라노Murano에 있는 유리 제품 제조업체다. 비스토시는 에토레 소트사스Ettore Sottsass가 디자인한 '아울리카Aulica', '디오다타Diodata', '도가레사Dogaressa', '팔리에라Faliera'를 생산했는데 강한 형태와 강렬한 색상을 사용한 이 제품들은 마치 고인돌과 같은 강한 존재감과 인상을 전달했다.

Vogue 보그

잡지 〈보그Vogue〉는 1892년 동시대의 〈하퍼스 바자Harper's Bazaar〉처럼 주간지로 창간되었다. 그러나 콩데 나스트Condé Nast가 1909년 〈보그〉지를 인수하면서 패션뿐 아니라 디자인과 스타일을 다루는 선도적이며 국제적인 잡지로 변모했다. 결단력을 가진 여러 편집자들이 〈보그〉의 성격을 구축해왔다. 콩데 나스트가 〈보그〉지를 인수하기 이전인 1952년까지 근무한 에드나 울먼 체이스Edna Woolman Chase가 그 대표적인 인물이다. 〈보그〉지는 그녀의 편집 역량 덕분에 전 세계에 알려졌다. 1916년의 영국판을 시작으로 하여 1920년에는 프랑스, 호주, 이탈리아, 스페인, 러시아판이 뒤이어 간행되었다.

대담한 표지 디자인과 높은 품질의 사진 화보들이 〈보그〉지의 명성을 구축했다. 〈보그〉는 경제적으로 풍요로운 독자들에게 고급 패션, 고급 인테리어 디자인을 지속적으로 소개했다. 미국 패션계의 수장이라고 할 만한 다이애나 브릴랜드Diana Vreeland가 1963년부터 1972년까지 〈보그〉의 편집장으로 일했다.

Bibliography Caroline Seebohm, <The Man Who Was Vogue-The Life and Times of Cond Nast>, Weidenfeld & Nicolson, London, 1982; Viking, New York, 1982.

1: 모델 리사 폰사그리브스Lisa Fonssagrives가 'V'자모양의 포즈를 취한 〈보그〉지 표지, 1940년. 호스트 폴 호스트Horst P. Horst가 촬영했다.

2: 맥그로McGraw 빌딩 앞에 선 〈보그〉지 모델, 뉴욕 웨스트 42번가, 1952년.

Volkswagen 폭스바겐

폭스바겐의 첫 모델은 역사상 최대 규모의 협력 작업으로 만들어진 디자인사례들 중 하나다.

세계적으로 '비틀Beetle(딱정벌레)' 또는 '버그Bug(작은 곤충)'라는 이름으로 알려져 있는 이 차의 기원은 원래 오토바이 제조업체였던 쵄다프Zündapp사와 NSU사 그리고 1930년대 초반 슈투트가르트Stuttgart에 있었던 페르디난트 포르셰Ferdinant Porsche가 작은 자동차를 개발하기로 한 계약으로 거슬러 올라간다. 1933년 페르디난트 포르셰는 교통부장관에게 편지를 보내 '국민의 차'라는 뜻의 폭스바겐에 대한 그의 구상을 전했다. 이는 네 바퀴가 달린 오토바이에 세련된 디자인을 적용해 저렴한 자동차를 생산해보자는 구상이었다. 국민의 차 아이디어는 독일의 독재자 아돌프 히틀러Adolf Hitler의 흥미를 끌었는데 왜냐하면 폭스바겐이 그가 추진 중이었던 '폴크스보눙Volkswohnung(국민의 집)' 사업과 맥을 같이 하는 아주 좋은 사례라고 생각했기 때문이었다. 이로써 포르셰의 개인적인 구상이 국가적인 계획으로 편입되었고 폭스바겐 개발 회사가 출범되었다.

1936년 원래 쵄다프와 NSU사를 위해 준비했던 초안의 요소들을 많이 채용한 시범용 차가 시험주행을 했고, 이듬해 다임러-벤츠Daimler-Benz 공장에서 첫 시범 생산 라인이 가동되었다. 1938년에는 볼프스부르크Wolfsburg에서 생산 공장 기공식이 행해졌는데, 이 기공식에서 히틀러는 사전에 포르셰에게 알리지도 않고 이 '국민의 차'의 이름을 나치의 여가 활동 단체 이름인 '기쁨을 통한 힘 Kraft durch Freude'에서 따올 것이라고 선언했다. 그에 따라 폭스바겐은 처음에는 카데에프바겐KdFwagen으로 불렸다.

국민의 차는 조금의 이윤도 붙이지 않은 990마르크에 생산되었다. 이 생산 비용으로는 특허사용료를 따로 지불해야 했던 유압식 브레이크를 채용할 수 없었다. 포르셰는 폭스바겐에 플랫flat-4(수평으로 4개의 실린더가 배치된 공랭식-역주)엔진을 장착했다. 이 엔진은 원래 요제프 칼레스Josef Kales가 NSU사를 위해 개발한 것이었으나 포르셰 팀의 일원이었던 F. X. 라임스피스Reimspiess가 폭스바겐에 맞게 개조했다. 라임스피스는 폭스바겐의 로고도 디자인했다. 폭스바겐의 차체 디자인은 에르빈 코멘다Erwin Komenda가 담당했다.

폭스바겐의 출시를 정확히 4주 앞두고 제2차 세계대전이 발발했다. 전쟁 기간 중에 10만 대의 폭스바겐이 군용으로 생산되긴 했지만 국민의 차 생산이 실현된 것은 1945년 전쟁이 끝난 뒤 영국군의 관리 아래 이루어졌다. 다시 이름을 폭스바겐으로 바꾼 이 차는 거듭된 개량을 거쳐 포드Ford사의 모델 'T'를 제치고 세계에서 가장 인기 있는 차가 되었으며 이 기록은 이후 토요타Toyota의 '코롤라Corolla'가 추월할 때까지 계속되었다.

그러나 바로 이러한 성공이 독일 폭스바겐사에 어려움을 가져왔다고도 할 수 있다. 1970년대에 이르러 폭스바겐의 경영 책임자였던 토니 슈무커Toni Schmucker는 점차 판매량이 줄어들고 있는 '비틀'하나의 모델에만 의존하고 있던 회사를 다시 활성화시켜야만 하는 문제에 봉착했다. 그는 조르제토 주지아로Giorgetto Giugiaro의 이탈디자인에 의뢰하여 '골프Golf' 모델을 개발했다. 전륜구동이나 수냉식과 같은 새로운 기술이 적용된 이 차는 서유럽 시장에서 '비틀'을 대체하기 시작했다. 폭스바겐사의 가장 성공적인 자동차들은 오스트리아인 포르셰와 이탈리아인 주자로의 활약으로 만들어진 것인 만큼 때로는 독일인이 디자인한 것이 아니라는 심술궂은 해석을 하는 사람들도 있다.

폭스바겐은 거듭된 개량을 거쳐 포드사의 모델 'T'를 제치고 세계에서 가장 인기 있는 차가 되었다.

1

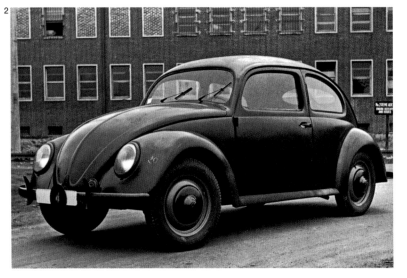

2

Volvo 볼보

스웨덴의 베어링 제조회사 SKF에서 근무하던 두 사람, 아사르 가브리엘손Assar Gabrielsson과 구스타브 라르손Gustav Larson은 함께 자동차와 트럭 제조업체를 설립했고, 이 회사가 1924년 '볼보'가 되었다. 볼보는 '나는 구른다'라는 뜻을 지닌 라틴어다.

볼보는 미국 자동차들의 디자인 원리를 본받았으며 견고하고 믿음직한 자동차를 만드는 데에 집중해왔다. 신기술에 대한 도전이나 흥미로운 스타일링에 도전하는 등의 위험을 수반하는 일보다는 한 모델의 자동차를 아주 오래 생산하는 방식을 유지해왔다. 같은 스웨덴 자동차 회사인 사브SAAB와 비교해볼 때 볼보는 디자인에 그다지 관심이 없었다. 보수적 디자인과 품질에 대한 신뢰도는 1940년대부터 연구의 바탕이 되었고 1960년대에는 차의 안전성을 더욱 강화하기 위한 연구로 이어졌다. 그 결과 자동차의 실제 안정성은 물론 자동차를 안전하게 보이도록 만드는 방법에 대하여 볼보보다 더 잘 아는 회사는 없게 되었다.

1956년, '아마존Amazon' 모델을 디자인하기도 한 볼보의 디자인 책임자안 빌스고르드Jan Wilsgaard는 '유행'을 따르는 일과는 거리가 멀었다. 하지만 연구 책임자였던 단 베르빈Dan Werbin이 1970년대 후반에 개발한 볼보 콘셉트카Volvo Concept Car(VCC)는 교묘한 속임수 장치들을 사용하여 비판을 받았다. 뿐만 아니라 1982년에 출시된 '760' 시리즈는 미국이라는 거대 시장의 취향에 대한 노골적 구애와 다름없었다.

Hans von Klier 한스 본 클리에르 1934~2000

한스 본 클리에르는 1960년부터 1968년까지 밀라노에서 사무실을 운영하면서 에토레 소트사스Ettore Sottsass와 함께 올리베티Olivetti사를 위한 다수의 프로젝트를 수행했다. 그는 체코슬로바키아의 데첸Tetschen에서 태어났으나 1959년 독일로 유학을 떠나 울름 조형대학Hochschule für Gestaltung을 졸업했다. 그 후 1969년 올리베티사의 기업 이미지 통합 작업을 위한 책임자가 되었다.

3

C. F. A. Voysey C. F. A. 보이지 1857~1941

영국의 건축가 찰스 프랜시스 앤슬리 보이지Charles Francis Annesley Voysey는 헐Hull 근방의 헤슬Hessle이란 곳에서 성직자의 아들로 태어났다. 그의 업적은 모두 미술공예운동Arts and Crafts Movement과 연관이 있다. 그는 1884년 자신의 사무실을 내고 19세기 말에 번성한 다양한 길드조직이나 협회들과 거리를 둔 채 조용히 미술공예운동에 대한 독자적인 철학을 구축하는 일에 몰두했다.

1936년 니콜라우스 페브스너Nikolaus Pevsner가 그를 모던디자인운동Modern Movement의 선구자로 지칭하면서 보이지의 역사적 위상이 설정되었다. 그렇지만 보이지는 디자인에 있어서 급진적 요소를 항상 거부했을 뿐만 아니라 죽을 때까지 통속적인 영국적 전통을 추구하는 일에만 매진했다. 강하고 독창적인 형태에 전통적이며 통속적인 세부 요소를 잘 결합시킨 결과물들이 그의 대표작이었다.

보이지는 1888년부터 벽지, 옷감, 은제품 등을 디자인하기 시작했고 그런 작업들을 통해 자연물 문양에 대한 특유의 관심사가 잘 표현되었다. '새와 튤립Bird and Tulip', '요정들Nympheas'과 같은 디자인에서 그는 자신이 선호하던 심장 모양의 무늬를 비롯하여 윌리엄 모리스William Morris와 비슷하면서도 더욱 양식화된 무늬들을 사용했다. 또한 모리스와 마찬가지로 자연의 진실성과 재료의 진실성이 지닌 숭고함에 대해 역설했다. 런던 북서부 찰리우드Chorleywood에 세워진 오처드Orchard라는 이름의 주택이 가장 유명한 그의 작품이다. 보이지는 이 주택 디자인에서 건축, 실내장식, 가구 등이 모두 하나의 통합된 결과를 만들어내는 일종의 토털 디자인을 시도했다.

보이지는 디자인의 역사에서 중요한 의미를 지니는 인물이다. 그의 새로운 형태 요소나 또는 큰 파급력을 지니고 있었던 그의 주장들 때문이 아니라 영국의 산업 디자인industrial design 발달에 큰 영향을 끼친 미술공예운동의 전통을 그가 지탱하고 있었기 때문이다. 1892년 보이지는 "쓸모없는 장식들을 모두 떨쳐버리는 일로 시작하여…… 모든 모방의 위험을 피하라. 편안하고 담백한 결과를 만들어내기 위해 노력하라"고 말했다. 그러나 이러한 멋진 이론에도 불구하고 보이지는 전원풍suburban 스타일의 유행에 대한 책임을 면하기는 어려워 보인다.

Bibliography Duncan Simpson, <C. F. A. Voysey>, Lund Humphries, London, 1979.

4

1: 폭스바겐공장의 생산 라인, 1940년대 후반.
2: 우어-폭스바겐ur-Volkswagen, 1946년.

3: 안 빌스고르드가 디자인한 '볼보 120' 시리즈, 1956년. 볼보사의 경영진은 자동차 디자이너에게 "좀 더 못생겼으면 좋았을 뻔했다"고 말했다.
4: C. F. A. 보이지, 영국 도셋Dorset 주 스터들랜드 베이Studland Bay의 힐 클로즈Hill Close를 위한 디자인, 1896년. 스터들랜드 베이는 영국 내셔널 트러스트National Trust가 지정한 보호 지역 중 유일하게 자연 그 자체만 있는 곳이다.

W

Wilhelm Wagenfeld 빌헬름 바겐펠트 1900~1990

빌헬름 바겐펠트는 바우하우스Bauhaus의 학생으로 라슬로 모호이-너지Laszlo Moholy-Nagy 밑에서 공부했다. 하지만 바겐펠트는 바우하우스의 방침을 거부하고 헤르만 그레치Hermann Gretsch처럼 나치 치하의 독일에 계속 머물렀다. 그는 1931년부터 1935년까지 베를린의 국립미술대학Staatliche Kunsthochschule에서 학생들을 가르쳤고 1935년부터 1947년까지는 라우지츠 유리회사Lausitz Glassworks에서 일했다. 그는 주로 유리잔, 스푼, 포크 등 실용적인 물건들을 디자인했으며 1938년에 '펠리칸Pelikan' 잉크병을 디자인하기도 했다. 이 작업은 매우 대중적인 것이었지만 그다지 인정받지는 못했다. 1954~1955년에는 WMF사의 '아틀란타Atlanta' 식사 용구를, 1950년대 후반에는 린트너Lindner사의 건축 조명 설비를, 그리고 1955년에는 루프트한자Lufthansa 항공사의 멜라민수지를 이용한 기내용 식기류들을 디자인했다.

바겐펠트는 베를린 미술대학Hochschule für Bildende Künste의 교수가 되었지만 1954년부터 슈투트가르트Stuttgart에 자신의 작업실을 운영하기도 했다. 그는 모던디자인운동Modern Movement의 미학적 · 사회적 신념에 있어서 그 어떠한 타협도 허락하지 않았다. 독일공작연맹Deutsche Werkbund이 그 취지를 잃어버리고 특유의 특징도 사라져버렸다고 판단한 바겐펠트는 그에 항의하는 의미로 1955년 연맹에서 탈퇴했다. 그의 업적은 대량생산 · 대량소비 되는 유리나 도자기 제품에 바우하우스의 미적 기준을 도입한 것이었다. 그러나 그의 스타일은 최근의 독일 현대 디자인과 비교하더라도 지나치게 엄격하고 무미건조했다.

Bibliography Wilhelm Wagenfeld, <Wesen und Gestalt der Dinge um Uns>, Eduard Stichnote, Potsdam, 1948/ <Industrieware von W. Wagenfeld. Kunstlerische Mitarbeit in der Industrie 1930-1960>, exhibition catalogue, Kunstgewerbemuseum, Zürich, 1960.

Otto Wagner 오토 바그너 1841~1918

오토 바그너는 세기 전환기 빈 문화의 형성에 중요한 역할을 한 인물이다. 건축가이자 도시계획자였던 그는 1894년부터 1912년까지 빈 미술대학의 교수로 재직하면서 학생들에게 큰 영향을 끼쳤다. 바그너의 가장 대표적인 작업은 초기 기능주의Functionalist 양식을 보여주는 우편예금관리국Postsparkassenamt 건물이다. 이 건물의 비품과 가구류 그리고 토네트Thonet사를 위한 안락의자를 디자인하기도 했다.

1

2

Ole Wanscher 올레 반셰르 1903~1985

올레 반셰르는 코펜하겐 가구제작자길드Copenhagen Cabinet-makers' Guild의 창립 회원이었다. 이 길드는 뵈리에 모겐센Børge Mogensen이나 한스 베그네르Hans Wegner에게 발표의 장을 만들어주는 등 매우 영향력 있는 단체였다. 프리츠 한센Fritz Hansen이 생산한 반셰르의 가구들은 덴마크 디자인의 대중화에 많은 기여를 했다.

1: 빌헬름 바겐펠트의 유리 찻주전자와 찻잔, 1930년. 바겐펠트는 그의 긴 인생 내내 확고한 일관성을 가지고 바우하우스의 작업윤리와 미의식을 지켜나갔으며 결과적으로 대단히 순수한 디자인의 작품들을 만들어냈다.

2: 오토 바그너 디자인의 〈디자이트Die Zeit〉 신문사 통신국을 위한 팔걸이의자, 야코프 & 요제프 콘Jacob & Joseph Kohn사 제조, 1902년.

3: 조자이어 웨지우드가 디자인한 '포틀랜드' 화병, 1790년. 웨지우드는 신흥 중간계급의 '고전주의' 취향을 이용했다. 그가 복제·생산한 기원전 1세기경의 로마 시대 화병은 웨지우드의 뛰어난 제조 기술을 드러내는 걸작이다.

Josiah Wedgwood 조자이어 웨지우드 1730~1795

뛰어난 도공이자 발명가였고 제조업자이자 동시에 소매업자였던 조자이어 웨지우드는 자신의 이름을 하나의 상표로 탄생시켰다. 이는 산업화된 사회에서 획득할 수 있는 최고의 영광이라 할 수 있었다. 웨지우드의 업적은 산업혁명에 정통한 마르크스주의 역사학자 프랜시스 클링엔더Francis Klingender가 명명한 '지방계몽운동Provincial Enlightenment'의 결과물이다. 지방계몽운동은 영국 중서부 지방의 스태퍼드셔Staffordshire 주 버슬렘Burslem에서 시작되어 영국과 프랑스 전역을 휩쓸었다. 영국 시골구석의 문화가 18세기 잠시 동안 전세계의 대도시 문화를 이끌었던 것이다. 웨지우드와 그의 몇몇 지인들은 그 기회를 놓치지 않았다. 그는 자신의 업적을 특유의 시적 감수성과 영민함으로 다음과 같이 요약했다. "나는 보았다. 땅은 광활하고 토양은 비옥했다. 부지런히 경작한다면 누구라도 충분한 보상을 받을 수 있는 환경이었다." 웨지우드는 스토크-온-트렌트Stoke-on-Trent에 '제조공장manufactory'을 설립했고 이는 산업, 인도주의, 예술로 확대되는 삶의 시발점이 되었다. 웨지우드의 이러한 업적은 이성의 시대Age of Reason를 만드는 데 영국이 독창적으로 공헌한 것이기도 했다. 여러 가지 면에서 웨지우드의 삶은 19세기의 문을 여는 서막과도 같았다. 그는 모든 일에 본질적으로 매우 실질적인 사람이었다. 그가 플랙스먼Flaxman이나 스텁스Stubbs와 같은 예술가들을 고용한 이유는 예술의 고귀함을 아는 체하기 위해서가 아니라 예술을 제품 판매 시장 확대와 사업 확장의 수단으로 약삭빠르게 활용하기 위해서였다. 또한 그가 '에

트루리아Etruria' 공장에 시범 마을을 세운 것도 단지 인류애가 넘쳐서라기보다 레버흄 경Lord Leverhulme(비누 회사 레버의 창립자—역주)처럼 행복한 노동자들은 열심히 일한다는 것을 알아차렸기 때문이었다. (16~18쪽 참조)

노동의 분업화를 비롯하여 웨지우드가 도자기 생산에서 이룩한 실무적 혁신들 중에는 버슬렘 공장에서 '실용' 도자기를, 그리고 에트루리아 공장에서 '장식용' 도자기를 제조하는 이른바 생산의 분업화도 포함되어 있었다. 그가 예술가들을 활용한 것은 구스타브스베리Gustavsberg보다 100년, IBM보다는 200년이나 앞선 것이었다. 웨지우드에게 있어서 혁신은 강박에 가까운 것이었다. 그러나 그 덕분에 높은 온도를 견딜 수 있는 석기stoneware용 고온계를 개발할 수 있었으며 한편으로는 독창적인 디자인의 창출도 가능했다. 그러한 혁신을 보여주는 퀸스 웨어Queen's Ware와 검은 석기류Black Basalt 제품군은 오늘날까지도 생산되고 있다.

웨지우드가 미술과 과학에 정성을 쏟은 것은 결코 상업적 재능이 모자라서가 아니었다. 그는 기념비적인 '포틀랜드Portland' 화병을 그리크 스트리트Greek Street에 있는 자신의 여러 매장에 진열하고, 이 멋진 도자기를 구경하려는 사람들에게 입장권을 판매하는 일까지 모든 과정을 총감독이 되어 직접 지휘했다. 논리적으로 조직화된 그의 공장들 덕분에 대량생산 체제가 가능했고 또 대량생산을 한 덕분에 대중을 상대로 카탈로그 판매 방식을 펼칠 수 있었다.

뛰어난 도공이자 발명가였고 제조업자이자 동시에 소매업자였던 조자이어 웨지우드는 자신의 이름을 하나의 상표로 탄생시켰고 이는 산업화된 사회에서 획득할 수 있는 최고의 영광이라고 할 수 있다.

3

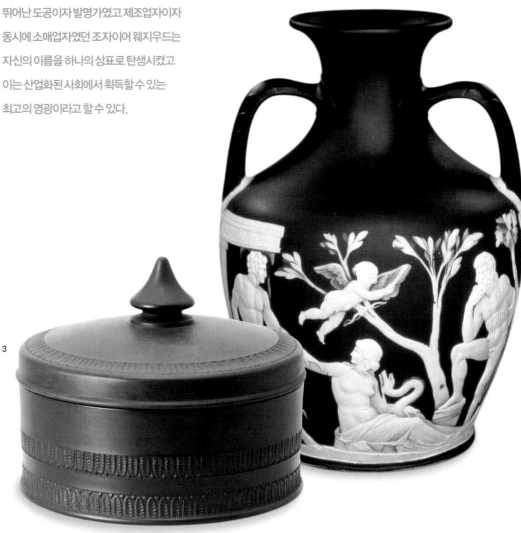

Hans Wegner 한스 베그네르 1914~2007

500개가 넘는 의자를 만든 디자이너 한스 베그네르는 원래 가구 제작자였다. 1943년까지 <u>아르네 야콥센Arne Jacobsen</u> 회사에서 일하다 그만두고 그 후에는 주로 요하네스 한센Johannes Hansen을 위한 가구를 디자인했다. '더 체어The Chair'라고 불리기도 하는 베그네르의 1949년작 '501' 의자는 덴마크 가구를 하나의 국제적인 현상으로 만들었다. 이 의자는 자연 재료로 만들어졌고 단순함, 우아함, 세심함이 한데 모인 뛰어난 작품이었다. <u>포울 헤닝센Poul Henningsen</u>은 1960년〈모빌리아Mobilia〉지에 '501' 의자에 대해 다음과 같은 평을 썼다.
"이 의자는 자신의 임무를 완벽하게 수행한다. 낮은 등받이에 가벼우면서도 아주 편안하다. 무게가 4킬로그램밖에 되지 않아 갓 태어난 아기처럼 가볍다. 이 의자가 5배 정도 무겁고, 절반 정도만 편하고, 또 원래의 1/4 정도만큼만 좋은 형태를 지녔다고 하더라도 사람들은 그것을 칭찬할 것이다. 한번 더 들여다보자. 이 의자는 정말로 나무랄 곳이 없다. 형태는 검소하면서도 조화롭다. 그 어떤 실수도 없고 허위도 발견할 수 없다. 마치 좋은 시민처럼 건전한 양심을 지니고 사회에서 제몫을 다하고 있다."
베그네르는 의자에 높은 등받이가 없어야 하며 그래서 시선이 사방으로 자유로워야 한다는 신념을 가지고 있었다. 그는 덴마크 디자인에 대해 "끊임없는 순수화의 과정"이라고 말했다. 베그네르는 1941년부터 1966년까지 코펜하겐 가구제작자길드Copenhagen Cabinetmakers' Guild 전시회에 매년 새로운 의자를 출품했다. 베그네르와 같은 덴마크 모더니즘을 각광받게 만든 가장 큰 사건은 1960년 존 F. 케네디John F. Kennedy가 리처드 닉슨Richard Nixon과 텔레비전 토론을 벌이면서 베그네르의 1949년작 '라운드Round' 의자를 사용한 것이었다.

Bibliography Henrik Sten Moller, <Tema med Variationer>, Sonderjyllands Kunstmuseum, Tønder, 1979.

Weissenhof Siedlung 바이센호프 주거계획

1927년의 독일공작연맹Deutsche Werkbund 전시회는 슈투트가르트Stuttgart에 인접한 바이센호프Weissenhof라는 마을에서 열렸으며 마을에 하나의 주택단지를 건설하는 것이 전시 작품이었다. 처음으로 <u>미스 반 데어 로에Mies van der Rohe</u>, <u>마르트 스탐Mart Stam</u>, <u>르 코르뷔지에Le Corbusier</u>의 주택들이 한꺼번에 세워졌고 강철 파이프를 이용해서 만든 가구들이 그 주택들 내부에서 최초로 공개되었다.

Gunnar Wennerberg 군나르 벤네르베리 1863~1914

스웨덴의 화가 군나르 벤네르베리는 프랑스 파리에서 회화를 공부했고 세브르Sèvres에서 도자기를 배웠으며, 그 후 스웨덴으로 돌아와 1895년에 <u>구스타브스베리Gustavsberg</u> 공장의 미술 책임자가 되었다. 벤네르베리는 산업체에서 근무한 아주 초기의 미술가였다. 그가 부임하기 전 구스타브스베리 도자기는 민족적 낭만주의에 젖은 과도한 장식으로 뒤덮여 있었으나 벤네르베리의 새로운 야생화 문양이 이를 대신하게 되었다. 벤네르베리는 1908년까지 구스타브스베리 미술 책임자 자리에 있었으며 다른 한편으로 1898년부터 1909년까지 <u>코스타Kosta</u>사를 위한 디자인 작업을 수행했다.

Bibliography <Art and Industry: A Century of Design in the Products You Use>, exhibition catalogue, The Boilerhouse Project, Victoria and Albert Museum, London, 1982/ <Wennerberg>, exhibition catalogue, Prins Eugens Waldemarsudde, Stockholm, 1981.

1

2

Wiener Werkstätte 빈 공방

빈 공방은 빈 분리파Vienna Secession에 그 뿌리를 두고 있다. 1900
년의 빈 분리파 전시회는 찰스 레니 매킨토시C. R. Mackintosh와 찰
스 로버트 애슈비C. R. Ashbee의 작품을 전시했고 그것을 계기로 분
리파의 일원이었던 콜로만 모저Koloman Moser는 런던에 있는 애
슈비의 공방과 같은 것을 오스트리아에도 만들자고 제안했다. 모저는
1903년 요제프 호프만Josef Hoffmann과 함께 빈 공방 예술노동자 생
산협동조합Wiener Werkstätte Produktiv-Gemeinschaft von
Kunsthandwerken을 설립했고 1905년에 이르자 회원이 된 장인의
수가 100명을 넘어섰다. 빈 공방은 특히 수공 생산된 금속 식기류로 유명
했는데 제품들이 지닌 환원주의적 스타일은 수공 생산의 특성과는 상반
된 것이었다. 그 후 1915년을 전후하여 스타일에 변화가 일어났는데 호
프만의 직선적 스타일에서 화려하고 유기적인 스타일로 바뀌었고 그것은
퇴보의 전조와도 같은 것이었다. 빈 공방은 결국 1933년에 해산되었다.
Bibliography Die Wiener Werkstätte exhibition catalogue,
Museum f Angewandte Kunste, Vienna, 1967.

1905년에 이르자 빈 공방의 회원이 된 장인의 수가
100명을 넘어섰다. 빈 공방은 특히 수공 생산된 금속 식기류로
유명했는데 그러한 제품들이 지닌 환원주의적 스타일은
사실 수공 생산의 특성과는 상반된 것이었다.

1: 한스 베그네르의 '웹실론Ypsilon' 의자,
1951년.
2: 바이센호프 주거 계획, 슈투트가르트,
1927년. 실물 크기의 모더니즘 주택들을
전시했다. 사진은 르 코르뷔지에의 작품.

3: 요제프 호프만이 빈 공방을 위해
디자인한 채색 철제 쟁반, 1905년.
4: 빈 공방의 전시회 포스터, 1905년.

Yrjo Wiherheimo 이리오 비헤르헤이모 1941~

가구 디자이너 이리오 비헤르헤이모는 하이미Haimi, 아스코Asko, 비베로Vivero사를 위해 가구를 디자인했고 노키아Nokia사의 의뢰로 플라스틱 제품을 디자인하기도 했다. 비헤르헤이모는 핀란드 디자인계의 젊은 세대들 중에서도 매우 뛰어난 편에 속한다. 특히 비베로사를 위해 디자인한 그의 가구는 정밀한 인간공학ergonomics과 세련된 아름다움을 매우 훌륭하게 결합시키고 있다.

Tapio Wirkkala 타피오 비르칼라 1915~1985

여러 분야에서 재능을 보인 핀란드의 디자이너이자 공예가인 타피오 비르칼라는 1947년부터 리탈라Littala사를 위해 일하다가 1955년 다소 어울리지 않지만 레이먼드 로위Raymond Loewy 회사에 합류했다. 비르칼라는 1950년대 초반 밀라노 트리엔날레Triennales에 작품을 출품하면서 국제적으로 이름이 알려졌다. 베니니Venini와 로젠탈Rosental사를 위한 디자인 작업을 했다.

Ludwig Wittgenstein
루트비히 비트겐슈타인 1889~1951

위대한 철학자 루트비히 비트겐슈타인은 1926~1928년에 그의 누이인 마가레테 스톤보로Margarethe Stonborough를 위한 집을 디자인했다. 집의 외관뿐만 아니라 매우 세부적인 부분까지 일일이 모두 디자인한 비트겐슈타인은 건축의 문제를 마치 철학 문제를 다루듯 접근했으며 그 결과로 모더니즘Modernism의 완벽한 지적 표현물이 탄생되었다. 한편 그는 자신의 저작 《논리 철학 논고Tractatus Logico–Philosophicus》(1922)에서 개진한 '고요함'이라는 철학적 개념을 이후 빈에 지은 쿤트만가세Kundmanngasse라는 주택을 통해 콘크리트와 금속으로 형상화하였다. 이 주택 역시 수학적 비례와 세부 요소에 대한 꼼꼼한 관심을 유감없이 보여줄 뿐만 아니라 요소 하나하나가 모두 전체와 잘 연관되어 있다. 깜짝놀랄 만한 엄격함을 보여주는 비트겐슈타인의 집Wittgenstein House은 안락함을 위한 그 어떤 사소한 양보도 없었으며 눈에 보이는 수준 높은 지성을 보여준 사례로 남아 있다.

Bibliography Bernhard Leitner, <The Wittgenstein House>, Princeton Architectural Press, New York, 2000.

1: 타피오 비르칼라가 리탈라Littala사를 위해 디자인한 '볼레Bolle' 유리 그릇, 1967년.
2: 비트겐슈타인의 집, 오스트리아 빈, 1926~1928년. 콘크리트로 형상화한 《논리 철학 논고》라고 할 수 있다.
3: 톰 울프의 저서 《바우하우스에서 우리 하우스로》의 표지, 1981년.

Tom Wolfe 톰 울프 1931~

미국의 언론인 톰 울프는 대중문화 비평의 수준을 한 단계 높인 인물이다. 울프는 헌터 S. 톰슨Hunter S. Thompson과 함께 '뉴 저널리즘New Journalism'을 정립시켰을 뿐만 아니라 1960년대에 넘쳐났던 여러 잡다한 관점들을 비꼬는 특유의 신랄함이 있었다. 그는 1970년대를 '자기 중심의 시대Me Decade'라고 이름 지었다. 울프는 10대들이 패션 등의 소유물을 통해 어떻게 그들만의 가치를 확립시키는지 그리고 자동차가 욕망을 어떤 방법으로 표현하는지에 대해 이야기한 최초의 평론가였다. 1931년에 태어난 그는 스스로를 현대의 새커리Thackeray(영국의 소설가, 1811~1863년-역주)라고 생각했다. 그가 1968년에 쓴 《알록달록한 색깔의 귤껍질 같은 유선형 애인The Kandy-Kolored Tangerine-Flake Streamline Baby》, 《전기 냉장식 마약 테스트The Electric Kool-Aid Acid Test》, 1979년의 《우주인에게 필요한 자질The Right Stuff》 등의 책은 엄청난 인기를 얻었다. 그러나 20세기 건축과 디자인 분야의 유행에 대한 그의 풍자서, 즉 1981년에 출판된 《바우하우스에서 우리 하우스로From Bauhaus to Our House》는 조롱거리가 되는 데 익숙하지 않았던 미국 건축계의 분노를 불러일으켰다.

Wolff Olins 울프 올린스

울프 올린스는 1965년 런던에 설립된 디자인 컨설턴트 회사로, 매우 다른 개성을 지닌 두 사람이 같이 세운 회사였다. 《후스 후Who's Who》 인명록에 자신의 취미를 "보기seeing"라고 썼다는 매우 낭만적인 인물, 마이클 울프Michael Wolff(1933~)와 자신을 "그림을 그릴 줄 모르는 최초의 디자인 컨설턴트"라고 소개했던 월리 올린스Wally Olins(1930~)가 바로 그들이다. 회사를 설립하기 전에 울프와 올린스는 서로 아주 다른 직업을 가지고 있었는데 울프는 BBC의 디자이너였고, 올린스는 광고 회사 기어스 그로스Geers Gross의 임원이었다.

울프 올린스는 기업 이미지통합(CI) 작업을 전문으로 했다는 점에서 미국의 리핀콧 & 마굴리스Lippincott & Margulies나 안스파흐 그로스만 포르투갈Anspach Grossman Portugal과 같은 종류의 영국 회사였던 것이다. 울프 올린스의 스타일은 특유의 기이함과 기하학적 명료함 사이를 오갔는데 마이클 울프가 보비스Bovis 그룹의 상징물로 벌새를 선택한 것이 전자의 사례라면 BOC, 아랄Aral, VAG를 위한 CI들은 후자의 사례였다. 마이클 울프는 1983년, 올린스는 1997년에 회사를 떠났다.

Bibliography Wally Olins, <The Corporate Personality>, Design Council, London, 1978.

2

3

1931년에 태어난 톰 울프는 스스로를 현대의 새커리라고 생각했다.

Frank Lloyd Wright 프랭크 로이드 라이트 1867~1959

프랭크 로이드 라이트는 창의력과 통찰력으로 디자인 전 분야에 영향을 끼친 인물이자 큰 성공을 거둔 건축가였다. BMW의 크리스 뱅글 Chris Bangle은 그를 '신'이라고 불렀다. 모던디자인운동Modern Movement의 유럽 중심적인 시각에서 이탈해 활동했기 때문에, 라이트는 다른 다양한 관심사를 가진 사람들에게 영웅 대접을 받았다. 예를 들어 톰 울프Tom Wolfe는 그를 진정한 미국의 영웅으로 여겼고 포스트모더니즘Post-Modernism 역사가들은 그가 다양한 색을 안 썼을 뿐이지 화려한 키치Kitsch의 선두주자라고 평했다.

100년 전 영국 웨일스 출신의 조부모가 정착한 곳인 위스콘신 시골마을에서 태어난 라이트는 위스콘신 주의 수도인 매디슨Madison에서 공학을 공부했으며 1887년부터 시카고에서 제도사로 일했다. 곧이어 단크마어 아들러Dankmar Adler와 루이스 설리번 Louis Sullivan의 건축 사무소에 입사하면서 건축가로서 일을 시작했다. 설리번의 유기적 건축론은 라이트에게 근본적인 영향을 미쳤고, 1893년 라이트가 아들러 & 설리번 사무소를 떠나 자신의 사무실을 설립했을 때에도 초년 시절 그가 배운 것들은 중요한 바탕이 되었다. 그는 그 바탕에 일본 전통 건축에 대한 관심과 자신의 독창적인 디자인 철학을 결합시켰다. 주택을 디자인할 때

는 우선 주거생활을 위한 기능적인 요건을 충족시킨 후 외부의 형태를 결정했으며 이미 정해져 있는 구조 위에 다른 곳에서 차용한 스타일을 덧씌우는 일 따위는 결코 하지 않았다.

라이트는 건물을 디자인할 때 자신이 원하는 바를 먼저 생각했으며 그런 후에는 기본 원칙에 따라 작업을 진행했다. 그는 모든 건물이 주변의 자연환경과 통합되어야 한다고 생각했다. 넓은 부지 위에 세워진 기다랗고 낮은 형태의 건물들이 미국 중서부의 방대한 평원으로부터, 그리고 후에는 끝없이 펼쳐진 애리조나 사막에서 비롯되었다는 것은 극히 자연스러운 일이었다. 그는 어떤 집도 언덕을 훼손해 지어져서는 안 된다고 말했다. 집이 언덕의 한 부분이 되어야 한다는 것이었다.

라이트는 또한 건축 분야에서 많은 기술적 진보를 이루었다. 예를 들어 라이트가 디자인한 뉴욕 주 버펄로의 라킨Larkin 사무실 건물(1905)은 금속 프레임의 유리문, 냉방장치, 특이한 금속 가구들을 사용한 최초의 건물 중 하나였다. 1909년 라이트는 유럽을 여행하면서 독일과 네덜란드 건축가들을 만났고 그들을 통해 새로운 경험을 했다. 모던디자인운동의 초기 성숙 단계를 경험한 것이었다. 그의 드로잉과 사진들은 독일과 네덜란드에서 다수 출판되었다.

3

1

2

프랭크 로이드 라이트는 이미 정해져 있는 구조 위에
다른 곳에서 차용한 스타일을 덧씌우는 일 따위는
결코 하지 않았다. 그는 건물 디자인을 할 때
자신이 원하는 바를 먼저 생각했으며
그런 후에는 기본 원칙에 따라 작업을 진행했다.

Russel Wright 러셀 라이트 1904~1976

라이트는 웨일스 선조들로부터 이어받은 예언적이고 시적인 분위기의 자연과 민속에 대한 관심을 키워갔다. 그래서 그의 건축물에 드루이드교Druid(고대 켈트족 종교-역주)의 탈리아신Taliesin과 같은 이름을 붙이거나 형태적 측면을 포기하면서까지 민속적 건축을 추종하기도 했다. 라이트는 민요가 문학이 되듯 소박한 집들이 건축이 되어야 한다고 했다. 이런 생각은 건축이 그 시대의 가능성을 기반으로 이루어져야 한다는 신념과 함께 유럽인들의 관심을 불러일으켰다. 네덜란드의 건축가 J. J. P. 아우트Oud는 라이트가 경제적이면서도 사회적으로 책임 있는 건물들을 제시했다고 찬양했다. 하지만 라이트는 부자들을 위한 몇몇 뛰어난 사례들을 제외하고는 별로 생산한 것이 없다는 비판을 하기도 했다. 라이트는 4㎢의 택지 위에 주변의 자연환경과 한 몸처럼 통합되는 집, 그런 집들이 미국 전역에 펼쳐져 있는 '이상향의 미래 도시'를 꿈꾸었다. 라이트를 만난 적이 있는 애슈비C. R. Ashbee는 영국에 그의 작품을 알리는 데 크게 공헌했다.

러셀 라이트는 모더니즘Modernism 디자인계의 마사 스튜어트Martha Stewart라고 할 만한 미국의 유명 인사였다. 라이트는 자신의 이름이 붙은 상품을 미국 중산층의 식탁 위에까지 퍼뜨린, 그야말로 브랜드화된 스타 디자이너였다. 그의 작업은 뉴욕의 메이시스Macy's 백화점에서 처음 선보였고 그 후 뉴욕 현대미술관Museum of Modern Art의 〈기계미술Machine Art〉전에 전시되었다. 유명한 책 《취향 제조가들The Tastemakers》의 저자 러셀 라인스Russell Lynes에 의하면 "러셀 라이트는 바우하우스Bauhaus의 감수성을 교육받기는 했지만…… 르 코르뷔지에Le Corbusier, 미스 반 데어 로에Mies van der Rohe, 마르셀 브로이어Marcel Breuer가 디자인한 값비싼 수입품을 살 만한 경제적 능력이 없는 이들에게 답을 제공해주었다". 라이트는 기묘한, 그러나 효과적인 방법으로 기능주의Functionalism, 아르 데코Art Deco, 통속적인 종교 양식Mission Style을 조화시켰다. 통속적인 종교 양식은 제1차·제2차 세계대전 사이에 미국 최초의 소비자 집단이 고물상이나 골동품 상점에서 많이 구입하던 스타일이었다.

오하이오 주 레바논Lebanon에서 퀘이커교도Quakers의 아들로 태어난 덕분에 그의 가치관은 청교도주의와 미국 중서부 지방의 문화에 뿌리를 두고 있었다. 물론 라이트는 두 뿌리를 모두 소비 수요에 맞춘 경향이 있기는 하다. 그는 뉴욕의 아트 스튜던트 리그Art Students' League에서 조각을 배운 후 프린스턴Princeton 대학 법학부에 들어갔으나 연극에 심취한 나머지 법학 과정을 끝까지 마치지 못했다. 노먼 벨 게디스Norman Bel Geddes가 그에게 극장의 일자리를 제공했지만 라이트는 월급이 너무 적다는 이유로 거절했다. 실제로 월급은 거의 없었다. 이후 라이트는 아내의 영향으로 극장에서 멀어져 새로운 형태의 조각적인 캐리커처를 만들었는데 이것이 〈보그Vogue〉지에 실린 후 상업적으로 성공했다.

그의 첫 산업 디자인industrial design 작업은 바에서 사용하는 기구들이었는데 스피닝 기법으로 만든 이 알루미늄 제품들 역시 상업적으로 성공을 거뒀고 라이트는 새로운 분야에 정착하게 되었다. 이후에도 라이트는 금속을 즐겨 사용했는데 이는 금속 특유의 '작업의 수월함'과 '반영구적인 착색 기법' 때문이었다. 라이트는 스피닝 기법으로 가공한 알루미늄과 철을 사용한 식탁 소품류 전체를 디자인하기 시작했고, 그의 아내는 1930년대 내내 이러한 그의 제품들을 여러 백화점과 무역 전시회에 선보였다.

1932년 라이트는 월리처Wurlitzer사의 라디오를 위한 전형적인 디자인 변형 작업을 수행했다. 이는 기존의 침울한 장례식장 탁자 형태에서 레이먼드 로위Raymond Loewy식의 작고 예쁜 상자 형태로 전환시키는 것이었다. 또한 1934년 60종의 가구를 블루밍데일스Bloomingdale's 백화점에서 선보였다. 이 가구들은 헤이우드-웨이크필드Heywood-Wakefield사가 제조했다. 또한 1935년에는 금빛 단풍나무가 특징적인 '모던 리빙Modern Living' 가구 시리즈가 메이시스 백화점에서 출시되어 엄청난 성공을 거뒀다. 그의 아내가 지닌 홍보 능력 그리고 그의 연극 경험을 통해 '모던 리빙' 시리즈는 라이트의 이름과 함께 미국의 상상력을 대표하는 것이 되었다. 라이트는 메이시스 백화점 광고에 이름이 실린 최초의 인물이었고 그 덕분에 매우 유명해졌다. 1951년에 출간된 잡지 〈광고 시대Advertising Age〉의 한 기사는 다음과 같은 제목을 달았을 정도였다. "러셀 라이트는 광고를 하지 않는다. 하지 않아도 수많은 광고가 그를 엄청나게 광고해준다."

1937년 이후 라이트는 도자기 작업에 열중했다. 스투벤빌 도자기Steubenville Pottery 회사를 위한 도자 제품 시리즈 '아메리칸 모던American Modern'은 그의 최대 성공작이었으며 1939년 출시 이후 20년 동안 계속 생산되었다.

Bibliography Donald Albrecht and Robert Schonfield, 〈Russel Wright: Creating American Lifestyle〉, exhibition catalogue, Cooper-Hewitt Museum, New York, 2001-2002.

1: 프랭크 로이드 라이트가 디자인한 솔로몬 로버트 구겐하임 미술관 Solomon R. Guggenheim Museum, 뉴욕 5번가, 1959년. 소장품들이 왜소해 보일 정도로 강렬한 건축 디자인이다.

2: 펜실베이니아주 베어 런Bear Run 강 지류 위에 지은 프랭크 로이드 라이트의 '낙수장Fallingwater', 1934년. 완공 후 낙수장의 지붕에서 실제로 물이 떨어졌다. (미학적 새로움을 강조한 그의 건축물들은 시공이 난해한 경우가 많았고 그로 인한 구조적 결함들 때문에 비판받았다-역주)

3: 프랭크 로이드 라이트 디자인의 떡갈나무로 만든 의자, 1908년. 라이트는 자신의 조수 이사벨 로버츠 Isabel Roberts를 위해 이 의자를 디자인했다. 그녀는 시카고 외곽의 오크 파크Oak Park에 위치한 라이트의 스튜디오에서 일했다.

4: 스투벤빌 도자기 회사를 위해 러셀 라이트가 디자인한 '아메리칸 모던' 피처, 1939년.

4

XYZ

Sori Yanagi 소리 야나기 1915~

소리 야나기는 1915년 일본 도쿄에서 태어났으며 샤를로트 페리앙 Charlotte Perriand의 일본 사무소 조수로 일하면서 유럽의 근대 디자인을 접했다. 1952년 야나기 산업디자인연구소Yanagi Industrial Design Institute를 설립했고 1977년부터 도쿄의 일본 민예박물관 Japan Folk Crafts Museum 관장으로 재직했다. 이 두 가지 활동은 그가 동양과 서양의 문화 모두를 경험했음을 알려준다. 산업 디자인 industrial design에 대한 그의 접근 방식은 동양적이면서도 다소 신비한 구석이 있었다. 그는 "기본 개념과 아름다운 형태는 제도판 위에서 만들어지는 것이 아니다"라고 말했다. 야나기의 가장 유명한 디자인은 1956년에 합판과 강철로 만든 '나비Butterfly'라는 이름의 스툴로 현대적 기술과 과거의 정신이 잘 접목된 사례다.

Zagato 자가토

우고 자가토Ugo Zagato(1890~1968)는 독일 쾰른에서 기계공학을 공부한 후 이탈리아 밀라노에 자동차 제작소 카로체리아 자가토 Carrozzeria Zagato를 설립했다. 그가 세상을 떠나자 그의 아들 엘리오Elio(1921~)와 자니니Gianini(1929~)가 제작소를 물려받았다. 자가토는 종종 과장된 형태, 심지어 못생기기까지 한 형태의 자동차를 만들었는데 그 원인은 경주용 차의 이미지나 그 기능적인 필요성 때문이었다. 알파 로메오Alfa Romeo와 란치아Lancia사를 위한 작업을 많이 진행했는데, 예를 들어 란치아 '플라비아 스포르트Flavia Sport'(1963)와 알파 로메오의 '줄리아Giulia TZ2'(1964)와 같은 모델들을 디자인했다.

1

Marco Zanini 마르코 자니니 1954~

에토레 소트사스Ettore Sottsass와 동업자였던 마르코 자니니는 피렌체 대학에서 건축을 공부했고 미국을 여행한 후 1977년 소트사스의 회사에 합류했다. 그는 멤피스Memphis의 첫 두 전시회에 참여했다.

Zanotta 자노타

자노타는 밀라노의 뛰어난 가구 제조 회사로 여러 가지 의자와 테이블을 생산하고 있다. 1950년대 초반 자노타는 '새로운 밀라노Nova Milanese' 운동에 동참하면서 이탈리아의 전통적인 가구 제조 방식과 스타일을 버리고 현대 디자인의 지지자가 되었다. 그 후 현대 실내장식의 문제를 미학적·기능적으로 해결하는 방법을 찾는 데 노력을 기울였다. 자노타는 상업적으로 매우 기민하게 움직이는 회사로 밀라노, 파리, 쾰른 그리고 네덜란드의 코르트라이크Kortrijk 등지에서 개최되는 가구 박람회에 매년 참가하고 있다. 1935년에는 주세페 테라니Giuseppe Terragni의 '폴리아Follia' 의자를, 1957년에는 아킬레 카스틸리오니Achille Castiglioni의 '메차드로Mezzadro' 스툴을 생산했다.

Bibliography Stefano Casciani, <Furniture as Architecture-Design and Zanotta Products>, Arcadia Edizioni, Milan, 1988.

Marco Zanuso 마르코 자누소 1916~2001

마르코 자누소는 1916년 밀라노에서 태어나 1939년 밀라노 폴리테크닉Milan Polytechnic 건축과를 졸업한 후 같은 대학에서 학생들을 가르쳤다. <카사벨라Casabella>지의 편집자였으며 8회부터 13회까지 밀라노 트리엔날레Triennales를 총괄 디자인했다. 1956년 보를레티Borletti사의 재봉틀과 1962년 브리온베가BrionVega사의 텔레비전으로 두 차례나 황금컴퍼스Compasso d'Oro상을 수상한 바 있다. 그의 조각적인 형태 감각은 이후 브리온베가사의 '블랙Black' 텔레비전 그리고 오로라Aurora사의 '하스틸Hastil', '테시Thesi' 펜 디자인으로 이어졌다. 또한 자누소는 올리베티Olivetti사가 이탈리아의 세그라테Segrate와 카세르타Caserta, 브라질의 상파울루São Paulo 그리고 아르헨티나의 부에노스아이레스Buenos Aires에 세운 공장과 사무실들을 디자인했고, 카르텔Kartell사를 위한 아동용 플라스틱 가구를 디자인하기도 했다.

1: 소리 야나기의 '나비' 스툴, 1956년.
2: 아킬레 카스틸리오니가 자노타사를 위해 디자인한 '셀라Sella' 스툴, 1957년. 카스틸리오니의 즉흥성이 잘 나타난다.
3: 마르코 자누소가 디자인한 브리온베가사의 '도니Doney' 14 텔레비전, 1964년. 고품질의 사출성형 플라스틱이 사용되었다.

디자인의 국가별 특성 National Characteristics in Design
: 책을 읽듯 디자인을 읽을 수 있다 You can read anything like a book

2

1: 웰스 코츠가 디자인한 아이소콘
Isokon 아파트, 런던 햄스테드
Hampstead 소재. 이 국제양식
International Style의 건물은 모더니스트
기업가이자 가구 제작자였던 잭 프리처드
Jack Pritchard(아이소콘사를 설립한
인물—역주)를 위한 문화 유적이다.
별로 어울리지 않는 두 사람,
발터 그로피우스Walter Gropius와
애거서 크리스티Agatha Christie가
한때 이곳에서 살았다.
1946년 문학 전문지 〈전망Horizons〉은
이 아파트를 영국에서 가장
추한 건물이라고 평했다.

2: 엘리자베스 데이비드의
《지중해 음식》(1950).
여러 가지 의미에서
'취향을 만든' 책이다.

인간이 만든 모든 것은 그것을 만든 사람의 신념과 마음을 담고 있다. 헨리 포드Henry Ford가 말했듯이, 책을 읽는 것처럼 디자인도 읽을 수 있다. 읽는 방법을 안다면 말이다. 기능적인 제품에 여러 가지 의미를 덧붙임으로써 각 산업국가의 고유한 문화와 철학은 제품을 통해 표현되기 시작했다.

영국의 디자인은 윌리엄 모리스William Morris와 미술공예운동의 굴레를 끝까지 벗어나지 못했다. '올바른 제작'과 '목적에 대한 적합성'이라는 미술공예운동의 핵심적 원리는 1920년대 디자인산업협회Design and Industries Association로, 또 산업디자인진흥원Council of Industrial Design과 그 후임기관인 디자인진흥원Design Council으로 이어져왔다. 미술공예운동의 원리가 중요한 가치를 지니고 있기는 하지만 모리스의 전통과 반反도시, 반反산업, 반反상업주의를 주장하는 '코츠월드 효과Cotswold effect'는 공예를 근간으로 하는 소규모 생산 활동은 발전시킨 반면, 대량생산 시스템에서 이뤄지는 디자인의 발달은 더디게 만들었다. 예를 들어, 대량생산과 그에 따른 디자인 활동이 최고점에 이른 1960년대, 런던의 디자인진흥원은 디트로이트에서 생산된 포드사의 머스탱Mustang 모델을 세계에서 가장 성공한 차로 인정하지 않았다. 마케팅과 스타일링의 결과물인 머스탱은 당시 영국에서 지배적이었던 품위 있는 형태와 사회적 책임감이라는 디자인 이데올로기에 부합하지 않았기 때문이다. 너무 매력적인 디자인이기에 형편없고 위험한 것으로 간주되었다.

비슷한 이유로, 모더니즘Modernism 역시 영국에서는 널리 확산되지 못했다. 모더니즘을 위협적이지 않은 단순한 유행으로 이해하는 한도 내에서만 어느 정도 수긍했다. 매우 보수적인 인사들, 예를 들어 1930년대에 〈건축 평론 Architectural Review〉지에서 근무했던 시인 존 베처먼John Betjeman과 같은 사람들조차 그 정도는 받아들였다. 그러나 모더니즘이 위협적일 정도의 영향력을 미치면, 독일적이라거나 공산당적이라거나 심지어 유대인적이라고까지 비난했다. 건축가 웰스 코츠Wells Coates가 E. K. 콜Cole사를 위해 디자인한 라디오와 같이 독립적인 제품은 예외였다. 1951년 〈영국 페스티벌Festival of Britain〉의 분위기는 매우 실험적인 디자인, 특히 로빈 데이Robin Day와 어니스트 레이스 Ernest Race의 디자인을 장려했지만, 실상 20세기 중반의 가장 뛰어난 영국 디자인은 이탈리아·스칸디나비아·미국 디자인의 종합판과 비슷했다. 영국 지식인들의 분위기는 그만큼 보수적이었다.

1950년대 해외 여행의 대중화는 영국의 취향, 나아가 디자인이 변화를 일으키는 전환점을 만들었다. 이러한 변화에 커다란 영향을 미친 사람이 바로 요리 연구가 엘리자베스 데이비드Elizabeth David이다. 그녀의 첫 번째 요리책 《지중해 음식Mediterranean Food》(1950)은 음식에 관해 전통적인 생각에서 벗어나지 못했던 영국 소비자들에게 선택의 폭을 넓혀주었다. 책에 실린 존 민턴John Minton의 일러스트레이션 역시 이후 10여 년 동안 카페, 비스트로bistro, 레스토랑 등의 음식점 실내 디자인에 유행을 불러일으켰다. 뒤이어 훌륭한 요리책이 많이 발간되었고, 그에 따른 영향으로 니스식 샐러드 또는 라타투이ratatouille 같은 프랑스 음식도 접하게 되었다. 프랑스 시골풍의 부엌과 요리 기구들이 영국 실내 디자인의

중요한 소재가 되었다. 당시 영국 요리의 수준은 제2차 세계대전 중의 배급제 영향으로 더 악화된 상태였다. 이러한 시기에 엘리자베스 데이비드는 요리로서 국가적인 취향의 범위를 확대시켰다. 그러나 영국이 디자인 분야에서 국제적인 중요성을 인정받은 것은 1960년대 팝Pop 양식의 출현 덕분이었다. 1960년대의 자유로운 분위기 속에서, 아키그램Archigram, 테렌스 콘란, 마리 콴트Mary Quant와 같은 디자이너들은 매우 유명해졌고, '디자인'을 하나의 권력으로 만드는 데 성공했다. DRU(디자인 리서치 유닛Design Research Unit은 1943년에 미샤 블랙Misha Black과 밀너 그레이Milner Gray가 설립한 디자인 회사-역주)나 펜타그램Pentagram과 같은 새로운 유형의 디자인 컨설턴트 개념도 1960년대와 1970년대에 생겨났다. 그러나 이러한 흐름의 대부분은 그래픽이나 실내 디자인 분야에 한정되어 있었다. 이는 산업을 혐오하는 윌리엄 모리스의 전통에서 비롯된 사회 분위기가 만들어낸 결과였다. 노먼 포스터Norman Foster나 리처드 로저스Richard Rogers와 같이 테크놀로지를 주제 삼아 작업하는 건축가들이 제조업을 경멸하는 문화적 분위기 속에서 일해야 했다는 사실은 아이러니라 할 수 있다. 영국 최후의 디자이너 겸 사업가, 제조업자였던 제임스 다이슨James Dyson이 이러한 사회 분위기 때문에 그의 생산 라인을 아시아로 옮기자 많은 논란이 벌어지기도 했다.

미국에서는 20세기에 두 가지 디자인 운동이 일어났다. 첫 번째는 1920년대에 뉴욕에서 시작되어 1950년대에 전성기를 구가한 산업디자인운동이다. 이 운동은 소비주의에 발맞춰 시작되었으며, 유선형이나 다른 진부한 스타일들을 사용하여 소비 욕망을 자극하고 시장을 활성화하는 것이 목적이었다. 두 번째는 유럽에서 이민 간 디자이너들의 영향을 받아 발생한 디자인운동으로 유럽식 이상을 추구했으며, 가구와 실내 디자인 부문에서 활약이 두드러졌다.

산업디자인운동으로 인해 광고 회사 직원, 쇼윈도 장식가 또는 무대 디자이너였던 사람들과 냉장고, 세탁기, 카메라와 같이 당시 상류층의 상징물이었던 물건을 생산하는 제조업자가 손을 잡게 되었다. 1920년대 말 불황이 닥쳐오자 수요를 증가시킬 만한 어떤 특별함이 제품에 필요했던 게 요인이었다. 이러한 일시적인 필요에 의해 탄생한 스타일은 본질적으로 상업적일 수밖에 없었다. 그리고 20세기 최초의 민주적 스타일이었던 대중 미학을 탄생시켰다. 헨리 드레이퍼스Henry Dreyfuss, 레이먼드 로위Raymond Loewy, 월터 도윈 티그Walter Dorwin Teague는 스타일리스트로서, 또 사업가로서 전 세계의 디자이너들이 동경하는 성공 모델이 되었다. 그러나 당시 대부분의 영국인들은 미국식 산업 디자인을 저속하고 천박하게 여겨 가까이 하려고 하지 않았다.

그와는 반대로 20세기에 벌어진 미국의 두 번째 디자인운동은 유럽 문화에 매료되었던 미국의 사회적·상업적 기관들의 열렬한 환영을 받았을 뿐만 아니라 미국을 무시했던 많은 유럽인들에게도 크게 인정받았다. 뉴욕 현대미술관Museum of Modern Art에서 개최된 전시회와 여기에 연관된 인물들을 통해서 두 번째 디자인 운동의 특징을 엿볼 수 있다. 현대미술관은 디자이너이자 건축가인 찰스 임스Charles Eames에게 큰 전시 기회를 주었고, 그의 디자인으로 허먼 밀러Herman Miller사나 놀Knoll사가 만든 뛰어난 가구들은 1950년대 초반 '굿 디자인Good Design' 수상작으로 선정되었다. 가늘고 긴 다리에 합판을 휘어서 제작한 이 가구 스타일은 식물 화분이나 유기적 형태의 탁자와 함께 곧바로 유행했고, 〈하우스 & 가든House and Garden〉 잡지의 화보에도 자주 등장했다. 1950년대 말은 미국이 그 어느 때보다 풍요로웠던 시기다. 이 시기의 디자인으로 가장 먼저 떠오르는 것은 할리 얼Harley Earl, 버질 엑스너Virgil Exner, 브룩스 스티븐스Brooks Stevens의 화려한 자동차 디자인이다. 로켓의 이미지를 사용해 자동차를 디자인했던 할리 얼은 "대중의 취향을 얕잡아본다고 해서 절대 망하지 않는다"라고 했던 H. L. 멩켄Mencken의 명언을 증명했다. 그러나 랄프 네이더Ralph Nader가 이끄는 소비자보호운동과 환경보호운동이 일어나면서, 미국의 자동차 디자인은 어리석은 과장이 넘쳐나며 비도덕적이라는 비난을 받았다. 이후 미국의 디자인계는 그 원시적 역동성을 잃어버렸다.

1960년대 후반의 미국 디자인은 기업 이미지 중심으로 변모했다. 엘리엇 노이스Eliot Noyes는 현대미술관을 떠나 IBM의 기업 이미지를 쇄신하는 작업에 투신했고, 그 후 실력을 갖춘 많은 미국 디자이너들이 제품이나 가구 디자인보다 기

1: 에이브럼 게임스Abram Games가
1951년에 디자인한 '영국 페스티벌'
홍보 가이드.
2: 찰스 임스Charles Eames가
허먼 밀러Herman Miller사를 위해
디자인한 쌓을 수 있는 의자.
사출성형한 폴리에스터polyester
안장부와 아연도금한 강철 파이프로
만들어졌다.

3: 미국의 자동차 산업과 국가적
자부심은 1955년 무렵 모두
최고조에 이르렀다. 자동차의
도시인 디트로이트에서 잘못되면,
미국이 잘못된다는 말이 있을 정도였다.
사진의 1954년형 캐딜락Cadillac
세단은 당시 미국이 열중했던 일이
무엇이었는지를 여실히 보여주는
상징물이다.

미국에서는 20세기에 두 가지 디자인 운동이 일어났다.
첫 번째는 1920년대 뉴욕에서 시작되어
1950년대 전성기를 구가한 산업디자인운동이다.
두 번째는 유럽식 이상을 추구한 디자인운동으로
가구와 실내 디자인 부문에서 특히 두드러졌다.

업이나 브랜드 이미지를 만드는 쪽에 집중했다. 이러한 현상은 미국 소비재 제조업이 쇠퇴한 것과 무관하지 않다. 21세기 초 포드Ford와 제너럴 모터스General Motors가 파산 일보 직전에 이른 것, IBM이 중국 재벌에게 하드웨어 부분을 매각한 것 등은 미국 제조업의 쇠퇴를 보여주는 상징적인 사건들이다. 이러한 하락 기조에 반하는 유일한 예외가 바로 조너선 아이브Jonathan Ive의 애플Apple 컴퓨터 디자인이다.

중산층이 넓게 분포한 스칸디나비아 국가들은 영국이나 미국보다 사회적 응집력이 더 강했다. 그래서 초기의 디자이너들은 스칸디나비아 반도 전체를 단일한 취향을 지닌 권역으로 상정했다. '스웨디시 모던Swedish Modern'이라고 바꿔 불러도 무방한 '데니시 모던Danish Modern'이라는 말은 1950년대에 생겨났는데, 티크 목재와 캔버스 천 같은 자연 재료를 사용하며 검소하면서도 조각적인 형태를 띤 가구나 실내 디자인 스타일을 일컫는 말이 되었다.

20세기 덴마크의 가구 디자인은 정규 가구 제작 학교를 중심으로 성장했다. 그곳에서 코레 클린트Kaare Klint는 휴대용 접의자를, 모겐스 코크Mogens Koch는 영화감독용 의자를 재디자인했다. 제2차 세계대전 이후 뵈르게 모겐센Børge Mogensen, 한스 베그네르Hans Wegner, 핀 율Finn Juhl 같은 디자이너들은 좀 더 인상적이고 조각적인 가구를 디자인했다. 1950년대에 덴마크 가구는 나무랄 데 없는 장인 정신과 세심한 완성도로 국제적인 명성을 얻었다. 1960년대와 1970년대에는 뱅 & 올룹슨Bang & Olufsen의 데이비드 루이스David Lewis가 같은 원리를 전자제품에 적용했다.

덴마크 디자인의 핵심이 가구였다면, 다른 스칸디나비아 국가들이 지속적으로 관심을 보인 것은 응용미술, 특히 식탁 같은 부엌 가구와 관련된 응용미술 분야였다. 게오르그 옌센Georg Jensen이나 1934년 덴 페르마넨테Den Permanente라는 회사를 차린 카이 보예센Kay Bojesen은 은식기류 부분에서 최고의 디자이너들이다. 덴마크 디자인을 소개하는 전시회가 오랜 기간 성행하면서 대중의 안목은 매우 높아졌다. 하지만 경쟁보다는 환경이 더 중요한 문제로 부각되면서 덴마크 디자인은 그 특별함을 잃기 시작했고, 맥 빠진 자기 모방의 나락으로 서서히 빠져들었다.

핀란드에도 뛰어난 디자이너가 무척 많았는데 알바 알토Alvar Aalto를 제외한 대부분이 해외로 진출했다. 사리넨Saarinen 부자는 헬싱키보다 뉴욕에서 더 많은 활동을 했다. 핀란드는 소비재 제조업이 크게 발달한 상태가 아니었기 때문에 특유의 디자인 아이덴티티가 다른 나라에 비해 늦게 형성되었다. 핀란드의 디자인 언어가 돋보이기 시작한 것은 1950년대 초반 밀라노 트리엔날레Triennale에 타피오 비르칼라Tapio Wirkkala와 티모 사르파네바Timo Sarpaneva의 예

1: 전세계로 뻗어나가는 모더니즘, 이케아.
2: BMW의 초소형차, 이세타 1956년형.
이탈리아풍의 디자인으로
독일에서 만든 차다.

3: 루치오 폰타나Lucio Fontana의
네온 공간 구조물.
제9회 밀라노 트리엔날레(1951).

단순한 형태, 장식 없는 표면, 순수한 색, 높은 완성도 등이
독일 디자인을 상징하는 특징이 되었다.

술적인 유리 제품이 전시되면서부터였다. 이후 핀란드 디자인은 다른 스칸디나비아 나라들보다 더 조각적이면서 더 고급스러운 이미지를 이어왔다. 유리 제품을 비롯하여 가구, 도자기, 텍스타일의 분야에서 그 특별한 아름다움은 빛을 발했다. 알바 알토에서 유리와 쿠카푸로Yrjö Kukkapuro에 이르기까지 핀란드의 가구 디자이너들은 재료의 자연적 특성과 섬세한 비례, 높은 수준의 완성도를 잘 조합시켰다. 최근 핀란드의 가장 뛰어난 디자인은 다름 아닌 마리메코Marimekko와 부오코Vuokko의 날염 면직 텍스타일이다. 또한 21세기에 들어선 이후 핀란드의 가장 성공적인 제조업자는 아라비아Arabia나 아르테크Artek가 아니라 휴대폰 업체인 노키아Nokia다. 이동통신의 역사에서, 나아가 인류 문명의 역사에서 현시점은 디자인보다 기술의 발전에 더 좌우되는 상태라고 할 수 있다.

모던 디자인 제국들이 등장하는 시기에 스웨덴은 오히려 전통과 인간미, 민주적 가치들을 중시하는 디자인을 발전시켰다. 이런 디자인 활동들은 특히 '모두를 위한 아름다움Beauty for All'이라는 명제 아래 활발히 전개되었다. '모두를 위한 아름다움'은 여류 작가 엘렌 케이Ellen Kay가 처음 했던 말로 1915년 그레고르 파울손Gregor Paulsson이 인용해 스웨덴 산업디자인협회Svenska Sljöföreningen의 모토로 사용했던 것이다. 이 개념은 이후 구스타브스베리Gustavsberg, 뢰르스트란트Rörstrand, 오레포르스Orrefors와 같은 기업들의 디자인 정책에 이데올로기적 배경이 되었다. 이들 기업이 공장 생산에 예술가를 끌어들이는 전략을 채택한 이래 스칸디나비아 전체로 이러한 움직임이 확산되었다.

스웨덴에서 펼쳐진 모던디자인운동은 다른 지역보다 더 부드럽고 더 자연스러운 형태를 취했다. '스웨디시 모던'이라고 알려진 이 스타일은 비치beech(너도밤나무)목이나 단순한 무늬의 천, 나무로 만든 작은 사물들을 많이 사용하는 것이 특징이다. 상업적 디자인에 지친 미국의 한 언론인은 1939년 뉴욕 세계박람회에서 '스웨디시 모던' 스타일을 보고, "건전한 디자인을 지향하는 운동"이라고 묘사했다. 비틀스가 '노르웨이 숲Norwegian Wood'이라는 노래를 통해 잘 표현한 바 있는 '스웨디시 모던'의 매력은 1950년대와 1960년대에 세계적으로 널리 확산되었다. 현재 스웨덴은 이케아IKEA를 필두로 공장제 공예품이나 대량 소비 시장용 모던 디자인 제품의 생산에서 확고한 위치를 점유하고 있다. 하지만 과거 '스웨디시 모던' 스타일 같은 국제적 영향력을 갖춘 디자인 양식을 찾아내지는 못하고 있다.

직업 교육은 '형태부여Formgebung'라고 불리던 독일 디자인에 매우 중요한 부분이었다. 독일은 직업학교Berufsschulen 교육과 공장 실습을 병행하는 도제徒弟 시스템을 통해 숙련공을 양성하는 것이 전통이었다. 이러한 방식 덕분에 뛰어난 기술을 지닌 노동력을 확보할 수 있었고, 그들은 사회적 지위를 보장받을 수 있었다. 그래서 독일에서는 푸줏간 주인metzger이나 목수zimmerman 같은 직업도 회계사나 의사와 같은 직업과 차별이 없다. 뿐만 아니라 기술자들의 가치를 증명해 보이는 훌륭한 운송수단과 도구, 그래픽 요소들을 가지고 있다. 또한 그림 그리기를 일종의 지적 활동으로 이해하도록 교육시키는 독일 직업교육의 체계적 접근법은 단순함과 질서를 강조하는 독일 디자인의 발달에 큰 영향을 미쳤다. 이 같은 접근법은 하인리히 페스탈로치Heinrich Pestalozzi의 인지론Anschauung이나 제품의 본질적인 특성은 기본형Hauptformen에 담겨 있다는 근대적 신념에서도 발견된다.

이런 이유로 독일 제품은 '이성적인' 스타일을 띠게 되었고 단순한 형태, 장식 없는 표면, 순수한 색, 높은 완성도 등이 독일 디자인을 상징하는 특징이 되었다. 이러한 특징의 기원은 독일공작연맹Deutsche Werkbund에 있다. 독일공작연맹은 예술과 산업의 결합 그리고 표준화를 지향했다. 표준화 개념은 이후 모든 독일 디자인의 미적·구조적 바탕이 되었다. 한편 독일은 미국의 F. W. 테일러Taylor가 만든 과학적 관리론Scientific Management을 가장 적극적으로 받아들인 나라이기도 하다. 초기에는 표현적인 성향을 보이기도 했던 바우하우스Bauhaus는 곧 이성적인 형태를 지지했고, AEG, 아르츠베르크Arzberg, 보쉬Bosch, 로젠탈Rosenthal 같은 기업들은 단순하고도 이성적인 디자인을 발전시켰다.

제2차 세계대전에서 패배한 후 독일은 산업 패권을 다시 찾아오기 위해 재빠르게 움직였다. 디자인에 대해서도 전쟁 이전과 마찬가지로 깊은 관심을 기울였다. 울름 조형대학Hochschule für Gestaltung과 브라운Braun사의 활약 덕분

2

3

에, 감정과 복잡함보다 이성과 순수함을 앞세우는 독일적 이상을 구현할 수 있었다. 포르셰Porsche로 대변되는 독일의 기술적 전통은 이러한 국가적 취향을 은밀히 지원했다. 또한 이 기술적 전통은 디자이너를 익명의 존재로 남아 있게 했다. 물론 디터 람스Dieter Rams와 같이 세계적인 스타 디자이너로 부상한 예외의 경우도 있다.

1945년 이후 독일은 물자가 절대적으로 부족했다. 냄비를 만들 금속조차 부족한 상태였으나 몇몇 천재들 덕분에 자동차를 만들 수 있었다. 차의 광고나 홍보 책자에서 드러나는 기가 한 풀 꺾인 독일의 낙천성은 디자인이 화려하지는 않지만 놀라운 독창성과 다양성을 보여주었다. 차 문이 하나인 초소형차 '참피온Champion 400' 모델은 직사각형에 반원을 얹은 것 같은 형태로 전형적인 바우하우스 스타일이었다. 후속 모델은 트렁크 공간을 만드느라 반원 형태를 포기했지만, 반원 형태의 디자인은 이후 환기구 등 차의 여러 요소에 적용되었다. 1958년형 '로이드 알렉산더Lloyd Alexander' 모델에는 주름 잡힌 도어 포켓이 있었다. 1955년에서부터 1964년까지 출시된 BMW의 '이세타Isetta' 모델은 전부 16만 대가 생산되었는데, 문이 정면에 달려 있어서 마치 관 뚜껑을 연상시켰다. '이세타'의 홍보 책자는 딱딱한 스위스 글자체를 사용하였고, "독일의 번영을 위하여!"라는 선언적이고 비장한 문구를 싣고 있었다. 한편, 미국에서는 캐리 그랜트와 엘비스 프레슬리가 '이세타' 모델을 선전했고, "미국 고속도로에서 가장 신나는 차"라는, 독일과는 상반된 아주 유쾌한 문구가 사용되었다.

독일은 20세기의 기계류 생산에 엄청난 공헌을 했다. 최고의 도구들, 바우하우스, 포르셰, BMW 등 모든 것이 명석한 이성과 완전함을 보여주었고, 이를 발판으로 독일 디자인의 명성이 확립되었다.

제2차 세계대전 이후, 이탈리아 역시 탁월한 디자인으로 국제적인 명성으로 얻었다. 이탈리아는 팔라디오Palladio와 미켈란젤로의 고향이지만, 영국 체셔Cheshire 지방보다 미술 학교의 수가 더 적었다. 아직도 이탈리아는 상급 교육 기관이 다소 부족해서 르네상스의 그늘이 남아 있다. 제2차 세계대전이 끝나고 재건기ricostruzione 동안, 이탈리아 산업 부흥에 디자인은 매우 중요한 요소로 자리 잡았다. 그 초기에서부터 카스틸리오니Castiglioni 형제, 에토레 소트사스Ettore Sottsass, 마르코 자누소Marco Zanuso와 같은 건축가들이 활약했는데, 그들은 1930년대에 교육을 받은 인물들이었다. 그들을 디자인 컨설턴트로 고용한 회사는 밀라노나 토리노에 근거지를 둔 올리베티Olivetti, 카시나Cassina, 브리온베가BrionVega 같은 신생 또는 재구성된 기업들이었다.

1940~1950년대 이탈리아 디자인의 시각적 원천이 된 것은 '유기적' 형태의 현대 조각 작품들이었다. 미래주의Futurism 말기의 특성이 가미된 '유기적' 형태는 신소재 금속과 플라스틱을 사용하는 새로운 생산 기술과 만나 매우 독특한 아름다움을 창출했다. 이로써 디자인은 나만의 독특한 물건과 아름다운 삶la dolce vita을 강조하는 마케팅 전략의 하나가 되었다. 리바 아쿠아라마Riva Aquarama 스피드 보트는 그 대표적인 사례다. 디자인에 대한 이탈리아의 관심은, 세계라는 주식 시장에 국가가 투자를 하는 것과 다를 바 없었다. 이러한 국가적 전략은, 밀라노 트리엔날레Triennale 전시회, 엄청난 수량의 다양한 디자인 잡지들, 라 리나센테La Rinascente의 황금컴퍼스Compasso d'Oro상 등으로 뒷받침되었다.

1950년대 중반에 이르자 세련된 이탈리아 디자인은 부자들의 스타일로서 세계적으로 인정받기 시작했다. 한편 에스프레소 커피와 '베스파Vespa' 스쿠터 같은 것들이 널리 보급되면서 대중적인 유행을 불러일으켰다. 그러나 1960년대에 들어 이탈리아 지식인들 사이에서 이러한 국가 이미지를 개탄하는 목소리가 터져 나왔고, 자신의 디자인이 사회적으로 소통되기를 바라는 건축가와 디자이너들이 반反디자인anti-design이라는 저항 운동을 시작했다. 슈퍼스튜디오Superstudio, 아키줌Archizoom과 함께 에토레 소트사스가 이 운동을 이끄는 주요 인물이었다. 소트사스의 팝 스타일 가구와 도자기들은 이후 산업의 올가미에서 벗어나 일하고 싶어 하는 많은 젊은 이탈리아 디자이너들에게 영감을 주었다. 1960년대의 저항 정신은 1980년대 멤피스Memphis 그룹의 활동으로 이어졌고, 이탈리아에 아방가르드 정신을 되찾아주었다.

많은 선진 산업국가들 중에서 뛰어난 디자인의 섬세한 전통문화를 가장 잘 발전시켜온 곳이 바로 일본이다. 과거 쇄국 시대에 그들은 교역과 여행을 금지하고 스스로 문을 닫아걸었다. 그러한 쇄국 시대에는 경제적인 발전은 이룰 수 없었지

1

니콘 카메라나 초밥 도시락은
축소지향적인 일본을 잘 보여준다.
표준화되고 축소화된 물질적 아름다움과
실용적 기술이 그 안에 담겨 있다.

2

만 그 덕분에 일본은 제국주의의 침략을 피해 전통문화를 온전히 보존할 수 있었다. 더 중요한 것은, 그 덕분에 아직도 일본 사람들이 스스로를 다른 민족에 비해 더 실용적이라고 생각한다는 사실이다.

일본 디자인을 이해하려면 세 가지를 알아야 한다. 일본의 역사적 전통, 동화되고자 하는 열망 그리고 간혹 나타나는 초현실적 실험과 혁신이 그것이다. 수년 전 일본의 유명한 가구 디자이너가 깨진 유리 조각을 가지고 소파를 만든 적이 있을 정도로 전통문화 속에서도 간간히 혁신적인 실험이 나타나는 곳이 일본이다. 일본은 서구 문화를 숭배하면서도 자신들의 독특한 문화 안에서 그것을 인정한다. 일본은 아메리카 인디언이 나무껍질을 씹고 있었을 때에 이미 세련된 상품 포장술과 기업 이미지를 만들어냈고, 오늘날 그러한 전통과 서구 문화가 서로 뒤섞여 있다.

한편 일본은 미묘한 이중성을 가지고 있다. 일본 문화에 관한 탁월한 저작인 루스 베네딕트Ruth Benedict의《국화와 칼》(1948)에 묘사된 일본은 정제된 탐미주의와 잔인한 무술이 공존하는 나라다. 엄격한 기하학적 완벽성을 보여주는 전통 료칸이 있는가 하면, 번쩍거리는 반사등이 돌아가는 디스코 홀과 형광 핑크빛으로 빛나는 호텔도 존재한다. 선禪 문화의 초월적인 느낌을 주는 모모야마 시대의 차 도구들이 있는가 하면, 에드워드 스타일과 바로크 양식, 옻칠 기법이 어지럽게 뒤섞인 장식장도 존재한다. 에도 시대 칠기와 도자기 같은 전통 공예품은 일본 경제 기적의 시대에 창출된 오토바이, 자동차, 카메라, 전자제품과 마찬가지로 여전히 일본적인 것으로 여겨진다. 일본의 분재는 단순히 화분에 심어놓은 작은 나무가 아니다. 그 안에 작은 우주가 존재한다. 마찬가지로, 니콘Nikon F 수동 카메라는 단순히 카메라가 아니다. 그것은 체제에 대한 신념이며, 기계적 완벽함과 질서, 위계의 축소판이다. 예술과 종교, 철학, 실용성을 혼합하는 일본의 전통은 산업화 과정에 큰 도움이 되었다. '디자인'에 대한 서구적인 개념은 19세기 중엽 오토 바그너Otto Wagner와 크리스토퍼 드레서Christopher Dresser가 일본을 여행했을 때 전해졌다.

제2차 세계대전 후 일본은 미국이 주도한 마셜 플랜Marshall Plan(제2차 세계대전 후 미국이 행한 원조계획. 서구 16개국이 대상이며 이들을 경제적으로 발전시켜 공산주의의 확산을 저지하는 것이 목적이었다—역주)의 영향 아래에서 경제 재건을 꾀했고, 소니Sony나 혼다Honda와 같은 신생 기업들이 일본 제조 산업계에 발을 들여놓았다. 신생 기업의 모체는 대개 방직·방적과 같은 옷감 관련 사업이나 중공업 분야의 사업이었으나 전후의 상황이 이들을 변모시켰다. 소니의 첫 번째 제품은 테이프 녹음기였는데, 당시 점령군이었던 미군의 민간 교육 및 정보 부서에 납품하기 위한 것이었다. 혼다는 자전거에 작은 공업용 엔진을 다는 일로 사업을 시작했다. 전후 일본의 산업체들은 대량생산에 초점을 맞췄다. 일본은 이 시기에 단순히 서양을 따라 했을 뿐이라는 오해를 종종 받기도 한다. 일본 제조업자들은 분명 서양을 모델 삼아 모방을 했다. 하지만 그것은 일본 제조업자들이 변덕스러운 창조의 영역보다 안전한 기술의 영역에 먼저 투자하고자 했기 때문이었다. 그러한 투자 덕분에 그들은 혁신을 가능하게 하는 유연성을 지닐 수 있었다. 그들의 창조성은 스튜디오가 아니라, 공장에서 나온 것이다.

대량생산품 시장이 포화 상태가 되자 일본 정부는 상위 시장으로 도약하기 위한 시도를 했다. 에드워드 데밍 Edward Deming에게 품질 관리를 배웠고, 조반니 미켈로티Giovanni Michelotti나 알브레히트 폰 괴르츠Albrecht von Goertz 백작과 같은 서양의 디자이너들이 일본 자동차 업체와 함께 일했다. 그러나 초기의 결과는 뒤죽박죽이었다. 일본이 서구적 취향을 완전히 이해하게 된 것은 1965년 일본 산업디자인협회가 주관한 서양 전자제품 전시회가 열리고 난 뒤부터였다. 또한 일본의 전통 예술은 3차원적인 조각 작품이 거의 없는 것처럼 대부분 평면적이기 때문에 1980년대 말 복잡한 표면 효과를 다루는 컴퓨터가 등장한 이후에나 일본의 자동차 디자인은 2차원적 외양을 벗어날 수 있었다.

'디자이너'가 서양에서처럼 독립적이고 자율적이며 창의적인 전문가가 되는 것을 억제했던 것 또한 매우 중요한 일본의 특징이다. 하라게이腹藝(연극 등에서 배우가 대사나 동작을 하지 않고, 표정 등으로 인물의 심리를 표현하는 것—역주)는 말없이 의사를 소통하는 방식인데, 표현을 통해 사람의 내면을 이해하는 것에 일본인들은 특별한 가치를 부여한다. 내

면의 신중함이 외향적인 것보다 더 중요한 것이다. 또한 수목 재배 기술에서 빌려온 네마와시根回し(큰 나무를 옮겨 심기 전에 나무의 둘레를 파서 뿌리의 일부를 잘라 잔뿌리가 많이 나게 하는 일-역주)라는 말이 있는데 이는 모든 관계자의 동의를 이끌어내기 위해 회의나 교섭 전에 벌이는 철저한 사전 작업을 일컫는 용어로 쓰였다. 네마와시의 다음 단계는 린기稟議로, 이는 관계자들의 승인을 얻어내는 일을 지칭한다. 네마와시나 린기와 같은 문화 덕분에, 일본인들은 절대 개성을 내세울 수 없었다. 그러나 세계화가 진행되고 개인의 자신감이 확산되면서, 창의적 개성이라는 개념을 인식하기 시작했다. 이후 탄게 겐조Tange Kenjo와 같은 건축가를 필두로 하나에 모리Hanae Mori나 이세이 미야케Issey Miyake와 같은 패션 디자이너 그리고 시로 쿠라마타Shiro Kuramata와 같은 가구 디자이너가 차례로 세계적인 유명 인사가 되었다.

일본의 전통 문화는 제조 생산품에 매우 정교한 아름다움을 부여했다. 일본에는 유럽식 언어로는 표현하기 어려운 개념들이 존재한다. 예를 들어 소리를 뜻하는 '네音'라는 말은 단순한 잡음과 매미의 울음소리처럼 의도적으로 내는 음악 소리 사이의 중간을 지칭한다. 이같이 정교한 개념을 소유한 사람들이니 이들이 제시하는 문제 해결책 역시 정교해질 수밖에 없다. 또한 선 문화의 영향으로 일본인들은 '게氣'라는 개념도 가지고 있는데 이는 사물의 고유한 아름다움을 말하는 것으로 표면의 아름다움과는 사뭇 다른 것이다. 이런 신비주의적 개념들과 함께 일본 문화에는 매우 강력한 실용주의적 사고방식이 존재한다. 예를 들어, 다다미 구조는 표준화된 단위체 구조다. 교토의 경우 다다미 크기는 약 5cm 두께에 가로 96cm, 세로 192cm로 명확하게 정해져 있다. 이러한 실용적인 사고방식이 디자인의 체계적인 문제 해결 과정을 도왔다. 니콘 카메라나 초밥 도시락은 축소지향적인 일본의 특징을 잘 보여준다. 표준화되고 축소화된 물질적 아름다움과 실용적 기술이 그 안에 담겨 있다. '개성'이라는 미지의 세계를 향해 조심스레 발을 내딛게 만든 자신감이 국가적인 아이덴티티를 구축하는 일에도 작동했으며, 제조업자들은 일본 특유의 스타일이라는 것이 과연 존재하는지에 관해 진지하게 고민했다.

사물에 대한 일본 특유의 접근법은 분명 존재하며 거기에는 종교적·정신적 기원이 있다. 도요타사의 '렉서스Lexus' 자동차 뒷좌석에 앉아 플라스마 화면을 바라보고 있을 때에도 일본 디자인이 근본적으로 불교적임을 이해하는 것이 중요하다. 그것은 세상을 향한 미적 시선이며 물질적 감각을 바탕에 둔 철학이다. 일본인들은 서양에서처럼 '미술'과 '디자인'을 구분하지 않는다. 대신 '가타치形'라는 한 단어로 사물의 모든 것을 표현한다. 이는 사무라이의 검에도, 전 세계적으로 사용되는 부엌칼에도 적용할 수 있는 말이다.

일본 제품의 이해를 돕는 또 다른 세 가지 기본 개념이 있다. 그 첫 번째는 '와비-사비侘寂'로 이는 조화를 뜻한다. '와비-사비' 개념을 통해 일본인들은 단순함을 즐길 줄 알게 되었고, 불완전함이 주는 기쁨도 이해하게 되었다. 선 문화에서 출발한 이 개념은 일본의 모든 디자이너에게 영향을 미쳤다. 두 번째는 '비微'의 개념이다. 이는 세부의 미세함을 지칭한다. '비'는 축소의 달인인 일본인들의 문화적 배경인 동시에 사물에도 바로 적용되는 개념이다. 개인은 공동체의 일부라는 생각이 제품 디자인에도 적용되어 전체를 구성하는 일부로서 세부를 파악하는 것이다. 마지막은 '마間', 즉 애매함이다. 말로는 설명하기 어려운 개념이지만 일본인과 사물 사이의 섬세한 관계를 분명하게 표현해주는 말이다.

비물질성이 부각되는 정보화 시대, 또 세계화 시대에 디자인의 국가적 특성이라는 것은 점점 더 불분명해질지도 모른다. 정보화 시대가 되면서 물질을 소유하려는 욕망이 줄어든 것처럼 말이다. 그렇지만 본질적인 진리는 달라지지 않는다. 가격과 전혀 상관없는 의미와 가치들이 사물에 존재한다는 사실이 그러하다. 그러나 디자인이 반드시 예술이어야 하는 것은 아니다. 디자인된 사물의 목적은 기능에서 출발하기 때문이다. 조금이라도 쓸모가 있는 물건이라면 버려지지 않을 것이다. 그리고 나면 찰스 임스가 말한 대로 그 사물은 예술이 된다. 그게 아니더라도, 적어도 사물은 예술의 전통적인 역할을 강탈해왔다. 다시 말해, 단박에 읽을 수는 없지만 여러 가지 다른 차원에서 사물을 읽을 수 있다는 말이다. 기능적인 사물이건, 묵상의 대상이건 간에 또는 그것이 언제 어디서 만들어진 것이건 간에, 디자인에 대한 한 가지 정의는 늘 유효하다. 르 코르뷔지에가 말했듯이, '좋은 디자인은 눈에 보이는 지성이다'라는 정의가 바로 그것이다.

1: 니콘 F 카메라는 세계에서 가장 마지막으로 생산된 완전 기계식 카메라(건전지 없이 사용하는 카메라를 뜻한다-역주)로서 1959년부터 1974년 사이에 제조되었다. 뛰어난 세부 완성도와 작고 경제적인 형태는 예로부터 계승된 일본 전통을 드러낸다.

2: 탄게 겐조의 도쿄 요요기 국립경기장은 새로운 국가적 자신감이 표출된 사례다.
3: 교토 파친코 장. 일본 전통이 모두 미니멀한 것은 아니다.
4: 하나에 모리가 1970년경 디자인한 셔츠. 일본의 전통 목판화에서 영감을 받은 것이다.

박물관과 연구소 목록 Museums & Institutions

산업생산의 발달로 인해 디자인은 이제 중요한 국제적 이슈가 되었다.
세계 각지에 흩어져있는 수많은 박물관, 미술관, 그리고 관련협회들이
장식미술과 디자인을 다루는 상설 컬렉션을 소장하고 있거나
전문적인 자료들을 디자인을 공부하는 학생들에게 제공하고 있다.

Australia

호주표준원 Standards Australia Limited
286 Sussex Street
Sydney
NSW 2000
www.standards.org.au
호주 디자인상Australian Design Awards을 통한
호주 디자인의 우수성과 혁신성 홍보.

Austria

빈 응용미술박물관 Museum für Angewandte Kunst
Stubenring 5
1010 Wien
www.mak.at
상설 컬렉션.

Belgium

겐트 디자인박물관 Design Museum Gent
Jan Breydelstraat 5
9000 Ghent
design.museum.gent.be
디자인 제품 컬렉션.

Canada

**국제산업디자인단체협의회 International Council of
Societies of Industrial Design (ICSID)**
455 St-Antoine W. Suite SS10
Montréal
Quebec H2Z 1J1, Canada
www.icsid.org
전세계의 우수 디자인 홍보.

Czech Republic

체코 디자인 Czech Design.CZ
o.s., K Safinû 562
149 00 Prague 4
www.czechdesign.cz
특별전, 상설 컬렉션.

프라하 장식미술박물관 Museum of Decorative Arts
Ulice 17
Listopada 2
Staré Mesto
Prague 1
www.upm.cz
상설 컬렉션.

Denmark

덴마크 예술원 The Danish Arts Agency
H.C.Andersens Boulevard 2
DK-1553 Copenhagen V
www.kunststyrelsen.dk
특별전, 상설 컬렉션.

덴마크 디자인 센터 Danish Design Centre
27 HC Andersens Boulevard
1553 Copenhagen V
www.ddc.dk
신진 디자이너 소개.

덴마크 시각예술 센터 The Danish Visual Arts Centre
Kongens Nytorv 3
DK-1050 Copenhagen K
www.danishvisualarts.info
특별전, 예술상.

Finland

알바 알토 박물관 Alvar Aalto Museum
Alvar Aallon katu 7
Jyväskylä
www.alvaraalto.fi
알바 알토의 작업을 한곳에 모은 상설 컬렉션.

헬싱키 디자인박물관 Design Museo
Korkeavuorenkatu 23
00130 Hensinki
www.designmuseum.fi
특별전, 상설 컬렉션.

France

포네 도서관 Bibliothèque Forney
Hôtel de Sens
1, rue du Figuier
75004 Paris
텍스타일과 벽지에 관한 문헌들.

퐁피두 센터 Centre Georges Pompidou
Place Georges Pompidou
75004 Paris
www.centrepompidou.fr
특별전.

파리 장식미술박물관 Musée des Arts Décoratifs
107, rue de Rivoli
75001 Paris
www.lesartsdecoratifs.fr
특별전, 상설 컬렉션. 루브르박물관Mus du Louvre의
응용미술 분야 분관격인 사설박물관.

Germany

**바우하우스 아카이브 – 디자인박물관 Bauhaus Archive /
Museum of Design**
Klingelhöferstraße 14
D-10785 Berlin
www.bauhaus.de
바우하우스의 디자인을 다룬 상설 컬렉션.

슈투트가르트 디자인 센터 Design Center Stuttgart
Haus der Wirtschaft
Willi-Bleicher-Straße 19
D-70174 Stuttgart
www.design-center.de
특별전.

독일박물관 Deutsches Museum
Museumsinsel 1
80538 München
www.deutsches-museum.de
상설 컬렉션.

독일 건축박물관 Deutsches Architektur Museum
Schaumainkai 43
Frankfurt 60596
dam.inm.de
특별전.

독일 디자인진흥원 Rat für Formgebung
Dependance/Messegelände
Ludwig-Erhard-Anlage 1
60327 Frankfurt am Main
www.german-design-council.de
디자인 정보, 공모전, 디자인상.

Hungary

부다페스트 응용미술박물관 Musuem of Applied Arts
Address: IX. Ülloi út 33–37
1450 Budapest, Pf.3.
www.imm.hu/angol/index.html
산업디자인을 함께 다루는 응용미술관.

Ireland

킬케니 디자인 센터 Kilkenny Design Centre
Castle Yard
Kilkenny
www.kilkennydesign.com
공예 기반craft-based 디자인에 관한 문헌, 특별전.

Israel

이스라엘 박물관 The Israel museum
POB 71117
Jerusalem 91710
www.imj.org.il
특별전.

Italy

이탈리아 산업디자인협회 Associazione per il Disegno Industriale (ADI)
via Bramante 29
20154 Milano
www.adi-design.org
문헌정보, 공모전.

밀라노 트리엔날레 Triennale di Milano
Palazzo dell'Arte
Viale Alemagna 6
20121 Milan
특별전.

Japan

일본 산업디자인진흥원 Japan Industrial Design PromotionOrganization (JIDPO)
4th floor Annex, World Trade Center Bldg.,
2-4-1 Hamamatsucho,
Minato-ku, Tokyo 105-6190
www.jidpo.or.jp/en/
상설 컬렉션, 디자인상.

Netherlands

스테델라이크 박물관 Stedelijk Museum
Paulus Potterstraat 13
Amsterdam
www.stedelijk.nl
상설 컬렉션, 특별전.

Norway

오슬로 응용미술박물관 Kunstindustrimuseet
St. Olavs gate 1
N-0165 Oslo
상설 컬렉션, 특별전.

노르웨이 장식미술박물관 Nordenfjeldske Kunstindustrimuseum
Munkegaten 3-7
N-7013 Trondheim
www.nkim.museum.no/
상설 컬렉션, 특별전.

Sweden

포름 / 디자인센터 Form / Design Center
Lilla Torg 9
Malmö
www.formdesigncenter.com
특별전, 디자인상.

국립박물관 National Museum
Södra Blasieholmshamnen
11148 Stockholm
www.nationalmuseum.se
상설 컬렉션.

로스카 디자인·장식미술관 Rohsska Museet
Vasagatan 37–39
SE-400 15 Göteborg
www.designmuseum.se
상설 컬렉션, 특별전.

스웨덴 공예디자인협회 Svensk Form
Holmamiralens väg 2
SE-111 49 Stockholm
www.svenskform.se
특별전, 문헌정보, 스웨덴 디자인의 국내외 홍보.

Switzerland

국제그래픽디자이너클럽 Alliance Graphique Internationale
c/o Mrs. Erika Remund Jagne
Limmatstrasse 63
CH-8005 Zurich
www.a-g-i.org
세계의 유명 그래픽 디자이너, 아티스트들의 모임.

United Kingdom

영국 디자인진흥원 Design Council
34 Bow Street
London WC2E 7DL
www.design-council.org.uk
디자인진흥을 위한 국가전략기관.

디자인박물관 Design Museum
Shad Thames
London SE1 2YD
www.designmuseum.org
근·현대 디자인역사의 건축가, 디자이너, 기술적성과들을 보여주는 상설 컬렉션, 특별전.

빅토리아 & 앨버트 박물관 Victoria and Albert Museum
Cromwell Road
London SW7 2RL
www.vam.ac.uk
상설 컬렉션, 특별전.

United States of America

국립 쿠퍼 휴이트 디자인박물관 Cooper Hewitt National Design Museum
2 East 91st Street
New York, NY 10128
ndm.si.edu
현대 디자인의 역사를 전문적으로 다루는 박물관. 상설 컬렉션, 특별전.

뉴욕현대미술관 The Museum of Modern Art
11 West 53 Street, between Fifth and Sixth Avenues
New York, NY 10019-5497
www.moma.org
상설 컬렉션, 특별전.

굵은 글씨로 표기된 페이지 번호는 사전부분에서 표제어로 다뤄진 경우,

그리고 이탤릭체로 표기된 것은 관련된 사진자료의 페이지 번호다.

사진출처 Acknowledgements

The publisher would like to thank the following photographers and agencies for their kind permission to reproduce the following photographs:

Special photography: 8-9, 336 Mark Harrison/Conran Octopus; 12, 59 above Héloïse Acher/Conran Octopus; 21 (Courtesy of Unilever), 107, 121 left, 164 above, 234, 235, 240, 286, 310 left, 314 above right Clive Corless/Conran Octopus; 66 above, 90-91, 117, 270 right Nicola Grifoni/Scala/Conran Octopus; Conran Octopus p3, 96 left & right, 253, 271 right, 296 right

4-5 Fiat; 6 Steve Speller/Heatherwick Studio;10-11 Terence Conran; 14 Oxford Science Archive/Heritage-Images; 15 By permission of the Founders' Library, University of Wales, Lampeter; 16 Private Collection/Bridgeman Art Library; 17 above Royal Society of Arts; 17 below The Trustees of the Weston Park Foundation, UK/Bridgeman Art Library; 18 above & below Courtesy of the Wedgwood Museum Trust, Barlaston, Staffordshire, UK; 19 left Angelo Hornak; 19 right Deutsche Technikmuseum Berlin © DACS, London 2007; 20 R.A Gardner; 22 V&A Images/Victoria & Albert Museum; 23 Royal Armouries/Heritage-Images; 24 Linley Sambourne House, London/Bridgeman Art Library; 25 above Sears Archives; 25 below Rischgitz/Hulton Archive/Getty Images; 26 William Morris Gallery/London Borough of Waltham Forest; 28 left & right The De Morgan Centre, London/Bridgeman Art Library; 28 centre Fitzwilliam Museum, University of Cambridge/Bridgeman Art Library; 29 Albertina, Vienna; 30 left Carl Larsson-garden; 30 right English Heritage Photographic Library; 31 Angelo Hornak; 32 Allan Macintyre, President & Fellows of Harvard College/Harvard University Art Museums, Fogg Art Museum, Louise E.Bettens Fund; 33 Bauhaus Archiv, Berlin © DACS, London 2007; 34 Michael JH Taylor; 35 Centraal Museum, Utrecht © DACS, London 2007; 36 above The Estate of William Heath Robinson; 36 below Stapleton Collection, UK/Bridgeman Art Library © DACS, London 2007; 37 Bettmann/Corbis; 38 Boeing Images; 39 AB Electrolux; 40 The Art Institute of Chicago; 41 Courtesy of AT&T Archives and History Centre, San Antonio, Texas; 42 V & A Images/Victoria & Albert Museum; 43 left Courtesy of the Eliot Noyes Archives; 43 right Teague Associates; 44 Fiat; 45 Alessi; 46 Fox Photos/Hulton Archives/Getty Images; 47 Fornasetti; 48 Sottsass Associates; 49 Arflex; 50 Gaetano Pesce; 52 a-d Braun GmbH; 53 Sony; 54 above Keystone/Hulton Archive/Getty Images; 54 below Ford Motor Company Limited; 55 Chaloner Woods/Hulton Archive/Getty Images; 56 Courtesy of Apple Inc.; 57 akg-images; 58 above & below Droog Design; 59 below Google Inc; 60 Studio Job; 61 China Photos/Getty Images News; 62 Artek; 63 above left Adelta; 63 below left Artek; 63 a-b Deutsche Technikmuseum Berlin; 63 c Deutsche Technikmuseum Berlin © DACS, London 2007; 63 d Deutsche Technikmuseum Berlin © DACS, London 2007; 63 e Deutsche Technikmuseum Berlin © DACS, London 2007; 64 left © 1976 by ERCO Leuchten GmbH; 64 right Bridgeman Art Library/© The Joseph and Anni Albers Foundation/VG Bild-Kunst, Bonn and DACS, London 2007; 65 Studio Albini; 66 below left & below right Alessi; 67 above & below Alfa Romeo;

68 Emilio Ambasz & Associates; 69 left Arabia/Iittala; 69 right Peter Cook/Archigram Archives; 70 left RIBA Library Photographs Collection; 70-71 Copyright of Christie's Images 2006; 71 The Museum of Modern Art, New York/Scala, Florence; 72 David Lees/Time & Life Pictures/Getty Images; 73 above RIBA Library Photographs Collection; 73 below Private Collection/Bridgeman Art Library; 74 left Martine Hamilton Knight/Arcaid; 74 right Spectrum/HIP/Scala, Florence; 74 centre Erich Lessing/akg-images; 75 left & right Artek; 76 left Courtesy of Archivio Flos Arteluce; 76 above right & below right Artemide; 77 above Ferenc Berko/Berko Photography; 77 below The Museum of Modern Art, New York/Scala, Florence; 78 left Swedish Society of Crafts and Design; 78 right Architectural Press Archive/RIBA Library Photographs Collection; 79 left Herve Champollion/akg-images; 79 right Archivio Storico Olivetti, Ivrea, Italy; 80 above Eric de Mare/RIBA Library Photographs Collection; 80 below British Motor Industry Heritage Trust; 81 left V & A Images/Victoria & Albert Museum; 81 right Gjon Mill/Time & Life Pictures/Getty Images; 82 left BMW AG; 82 right Leica Camera AG; 83 The Museum of Modern Art, New York/Scala Florence; 84 & 85 left The Kobal Collection; 85 right Saul Bass & Associates 1974/United Airlines; 86 Bauhaus Archiv, Berlin © DACS, London 2007; 86-87 Bauhaus Archiv, Berlin © DACS, London 2007; 87 ph: Markus Hawlik/Bauhaus Archiv, Berlin © DACS, London 2007; 88 left The Museum of Modern Art, New York/Scala Florence © DACS, London 2007; 88 right RIBA Library Photographs Collection; 89 Deutsche Technikmuseum Berlin © DACS, London 2007; 90 left V & A Images/Victoria & Albert Museum; 91 Stuart Cox/V & A Images/Victoria & Albert Museum; 92 above Bauhaus Archiv, Berlin © DACS, London 2007; 92 below Geiger International; 93 Knoll, Inc; 94 Citroen Communication; 95 left & right Bestlite; 96-97 RIBA Library Photographs Collection; 97 above The Museum of Modern Art, New York/Scala Florence; 97 below National Motor Museum/MPL; 98 left & right BMW AG; 99 above Knoll, Inc; 99 below left & below right Renault Communication/Photographer Unknown/All Rights Reserved; 100 right The Philadelphia Museum of Art/Art Resource/Scala, Florence © ADAGP, Paris and DACS, London 2007; 100 above BMW AG Group Archives; 100 below BMW AG; 101 above Michelin Tyre Public Limited Company; 101 below Arnold Newman Collection/Getty Images; 102 left Bauhaus Archiv, Berlin; 102 above right & below Braun GmbH; 103 above National Motor Museum/MPL; 103 below left Bauhaus Archiv, Berlin; 103 below right Bauhaus Archiv, Berlin; 104 above Bettmann/Corbis; 104 below Airstream Inc; 105 above Airstream Inc; 105 below Archive Holdings Inc/The Image Bank/Getty Images; 106-107 Barbara Burg & Oliver Schuh,www.palladium.de; 108–109 & 109 Buyenlarge/Time & Life Pictures/Getty Images; 110 left ph: Mario Carrieri/Cassina Collection (out of production); 110 right Zanotta SpA; 111 left Pictorial Press Ltd/Alamy; 111 right National Motor Museum/Heritage-Images; 112 left Michael Halberstadt/Arcaid; 112 right & 113 left Chermayeff & Geismar Studio; 113 right National Motor Museum/MPL; 114 left & right Citroen Communication; 115 left P.Louys/Citroen Communication; 115 right Courtesy of Sotheby's Picture Library; 116 above Morley von Sternberg; 116 below V & A Images/Victoria & Albert Museum; 116-117 Rosenthal AG; 118 above & below Courtesy of Studio Joe Colombo, Milan; 119 The Museum of Modern Art, New York/Scala, Florence © DACS, London 2007; 120 Design

Council Slide Collection, Manchester Metropolitan University, Design Council; 121 Anthony Crane Collection, UK/Bridgeman Art Library; 122 above Danese srl; 122 below National Motor Museum/MPL; 123 Hille; 124 left Michele De Lucchi Archive; 124 right Zanotta SpA; 125 left Haags Gemeentemuseum, The Hague, Netherlands/Bridgeman Art Library; 125 right Campari Group; 126 left Donald Deskey Collection, Cooper-Hewitt, National Design Museum, Smithsonian Institute; 126 right Rheinisches Bildarchiv Koln; 127 Loomis Dean/Time & Life Pictures/Getty Images; 128 left akg-images; 128 right K.Helmer Petersen/Nanna Ditzel Design A/S; 129 RIBA Library Photographs Collection; 130 Margaret Bourke-White/Time & Life Pictures/Getty Images; 131 Private Collection/The Fine Art Society, London/Bridgeman Art Library; 132 right Robert Yarnall Richie/Time & Life Pictures/Getty Images; 132 above left Thomas Gustainis/Courtesy of the Polaroid Collections; 132 below left Eric Schaal/Time & Life Pictures/Getty Images; 133 Dyson Ltd; 134 Herman Miller Inc; 135 above London College of Communication (formerly Printing);
135 below National Motor Museum/MPL; 136 left Swiss Army Tools; 136 right Ercol Furniture Ltd; 137 above Marimekko Corporation; 137 below Jerry Cooke/Time & Life/Getty Images; 138 a-c & 139 left Penguin Group UK; 139 right Copyright of Christie's Images Ltd 2006; 140 left & below right Fiat; 140 above right National Motor Museum/Heritage-Images; 141 above Citroen Communcation; 141 below Minox GmbH; 142 left & centre Alan Fletcher; 142 right Flos; 143 Hulton Archive/Getty Images; 144 Fornasetti; 145 left Svenskt Tenn; 145 right BMW AG; 146-147 RIBA Library Photographs Collection; 147 Estate of Buckminster Fuller; 148 Marius Reynolds/Architectural Association; 149 right Private Collection/Bridgeman Art Library © DACS, London 2007; 149 above left The Museum of Modern Art, New York/ Scala, Florence; 149 below left Sanden/Hulton Archive/Getty Images; 150 Private Collection/Bridgeman Art Library; 150-151 & 151 left Estate of Abram Games; 151 right Zanotta SpA; 152 Hillbich/akg-images; 152-153 Lake County Museum/Corbis; 153 right Bettmann/Corbis; 153 above left Knoll, Inc; 154 Le Grandi Automobilie; 155 above National Portrait Gallery, London; 156 left Cheltenham Art Gallery & Museums, Gloucestershire, UK/Bridgeman Art Library; 156 right Herman Miller Inc; 157 above left & below left Barilla; 157 below right Volkswagen AG; 158 left & right Milton Glaser;
159 RIBA Library Photographs Collection; 160 Guildhall Library, City of London/Bridgeman Art Library; 161 above Daniel Brooks Collection/Henry Ford Heritage Association; 161 below Corbis; 162 Bauhaus Archiv, Berlin © DACS, London 2007; 163 10-gruppen/Ten Swedish Designers AB © DACS, London 2007; 164 below AB Electrolux; 165 left Marion Kalter/akg-images; 165 right Swedish Society of Crafts and Design; 166 V & A Images/Victoria & Albert Museum; 167 Orrefors Kosta Boda AG; 168 left Bauhaus Archiv, Berlin
© DACS, London 2007; 168 right Private Collection/Fine Art Society & Target Gallery, London/Bridgeman Art Library; 169 above left Nikolas Koenig/Heatherwick Studio; 169 above right Len Grant/Heatherwick Studio; 169 below left, below centre & below right Steve Speller/Heatherwick Studio; 170 left Ericsson; 170 right Danish Design Centre; 171 left V & A Images/Victoria & Albert Museum; 171 right Museum of Modern Art, New York/Scala, Florence; 172 left The Estate of David Hicks; 172 right Dell & Wainwright/RIBA Library Photographs Collection; 173 Museum of Modern Art, New York/Scala, Florence; 174 left ph: Georg Riha/Hans Hollein Studio; 174 right Hans Hollein Studio; 175 left Elbert Hubbard-Roycroft Museum, East Aurora, New York; 175 above left & below left Honda Motor Co. Japan; 176 left & right IBM; 177 Ikea; 178 above right V & A Images/Victoria & Albert Museum; 178 below Edifice/Corbis; 179 above right, centre right & below left British Motor Industry Heritage Trust; 179 below right ALH Dawson/MINI; 180 left Bauhaus Archiv, Berlin; 180 right Bauhaus Archiv, Berlin © DACS, London 2007; 181 above left, above right & below Courtesy of Apple Inc.; 182 left & right Fritz Hansen; 183 left & right Georg Jensen; 184 above Judson Brohmer/ Lockheed Martin; 184 below Lockheed Martin; 185 above Bill Pierce/Time & Life Pictures/Getty Images; 185 below Bill Maris/Esto; 186 London's Transport Museum © Transport for London; 187 Private Collection/Bonhams/Bridgeman Art Library; 188 left Vladimir Kagan Design Group; 188 right Swedish Society of Crafts and Design; 189 above right, below left & below right Kartell;
190 Simon Rendall/Shell Art Collection/National Motor Museum; 191 above & below left Studio Tord Boontje; 191 below right Fritz Hansen; 192 left & right Knoll, Inc; 193 © J.Paul Getty Trust. Used with permission. Julius Shulman Photography Archive, Research Library at the Getty Research Institute; 194 above Georg Jensen; 194 below National Motor Museum/Heritage-Images; 195 left Aram; 195 right Rauno Träskelin/Design Museum Finland; 196 Keystone/Hulton Archive/Getty Images; 197 left Lalique © ADAGP, Paris and DACS, London 2007; 197 right Express Newspapers/Hulton Archive/Getty Images; 198 Crafts Study Centre; 199 above left Fondation Le Corbusier; 199 above right Ernst Haas/Hulton Archive/Getty Images; 199 below left Boris Horvat/ AFP/Getty Images; 199 below right Cassina I Maestri Collection; 200 above right, below left & below right Ivan Margolius/Tatra Technicke Muzeum; 201 above & below Renault UK Ltd;
202 above Bang & Olufsen; 202 below left With kind permission from Liberty plc; 202 below right National Motor Museum/MPL; 203 above right & below right J & L Lobmeyr; 203 below left Swedish Society of Crafts and Design; 204 above Bernard Hoffman/Time & Life Pictures/Getty Images; 204 centre Advertising Archives; 204 below Greyhound Lines, Inc; 205 above Courtesy of the Herb Lubalin Center at The Cooper Union; 205 below Tim Benton; 206 left Victoria & Albert Museum/ Bridgeman Art Library; 206 right The Museum of Modern Art, New York/Scala, Florence; 207 left Victoria & Albert Museum/ Bridgeman Art Library; 207 right Heller; 208 Croix, France/Bridgeman Art Library; 209 left Cleto Munari Design Associati srl; 209 right Marimekko; 210 above Estudio Mariscal; 210 below London's Transport Museum © Transport for London; 210-211 Courtesy of Sotheby's Picture Library; 211 V & A Images/Victoria & Albert Museum; 212 above Volkswagen AG; 212 below Ingo Maurer GmbH; 213 left Bernard Gotfryd/Hulton Archive/Getty Images; 213 right David Mellor Design; 214 The Museum of Modern Art, New York/ Scala, Florence; 215 above left Bauhaus Archiv, Berlin; 215 above right

National Motor Museum/MPL; 215 below Bauhaus Archiv, Berlin; 216 Vitra Design Museum © DACS, London 2007; 216-217 RIBA Library Photographs Collection; 217 Herman Miller Inc; 218 left Science Museum/Science & Society Picture Library; 218 right Christopher Moore; 219 Ezra Stoller/Esto; 220 The Kobal Collection; 221 Bauhaus Archiv, Berlin © Hattula Moholy-Nagy/DACS, London 2007; 222 left Elirio Invernizzi/Courtesy of Museo Casa Mollino, Torino; 222 right Private Collection, USA/Courtesy of Museo Casa Mollino, Torino; 223 Pierre Vauthey/Corbis Sygma; 224 left Private Collection/The Stapleton Collection/ Bridgeman Art Library; 224 above right Private Collection/Bridgeman Art Library; 224 below right Society of Antiquaries/Simon Randall Photography; 225 The Kobal Collection; 226 left & right Museum für Gestaltung, Zurich; 227 left Courtesy of the Wedgwood Museum Trust, Barlaston, Staffordshire, UK; 227 right Floto+Warner/Arcaid; 228 Fonds Jardin des Modes/Archive Imec; 229 above Necchi; 229 below Herman Miller Inc; 230 Archivio Storico Olivetti, Ivrea, Italy; 231 left Arnold Newman Collection/Getty Images; 231 above right Archivio Storico Pirelli; 231 below right Vignelli Associates; 232 left Northrop Grumman Corporation; 232 right & 233 Courtesy of the Eliot Noyes Archives; 236 below V & A Images/Victoria & Albert Museum; 237 Fondation Le Corbusier © FLC/ADAGP, Paris and DACS, London 2007; 238 left Vitra Design Museum; 238 right Verner Panton Design; 239 Swedish Society of Crafts and Design; 241 left Guardian News & Media Ltd; 241 right V & A Images/Victoria & Albert Museum; 242 Gaetano Pesce; 243 left Archivio Storico Piaggio; 243 right Piaggio; 244 London's Transport Museum © Transport for London; 245 above & centre National Motor Museum/MPL; 245 below Fiat; 246 The Museum of Modern Art, New York/Scala, Florence; 247 left Volkswagen AG; 247 right Cassina Collection; 248 left Zanotta SpA; 248 right RIBA Library Photographs Collection; 249 Porche; 250 above Arabia/Iittala; 250 below Christie's Images © ADAGP, Paris and DACS, London 2007; 251 left David Lees/Corbis; 251 right Henry Clarke/Conde Nast Archive/Corbis; 252 V & A Images/Victoria & Albert Museum; 252-253 Push Pin Studio; 254 Everett Collection/Rex Features; 255 Ray Moreton/Hulton Archive/Getty Images; 256 left Courtesy of Race Furniture Ltd; 256 right Braun GmbH; 256-257 Vitsoe; 257 right Matt Flynn/Cooper-Hewitt, National Design Museum, Smithsonian Institute; 257 above left Vitsoe; 257 centre left Braun GmbH; 258 Marimekko; 259 above Bethnal Green Museum, London/Bridgeman Art Library; 259 below MINI; 260 right, above & below Cassina I Maestri Collection; 261 above Studio Albini; 261 below Brompton Bicycle Ltd; 262 above & below Riva SpA; 263 Rosenthal AG;
264 left Vitra Design Museum; 264 right Royal College of Art; 265 above Elbert Hubbard-Roycroft Museum, East Aurora, New York; 265 below Royal College of Art; 266 Private Collection; 266-267 The Gordon Russell Trust; 267 above & below Courtesy of Scaled Composites, LLC; 268 above & below Saab GB Ltd; 269 Saab GB Ltd; 270 left Knoll, Inc; 271 left Almedahls AB; 272 Artemide; 272-273 Saab GB Ltd; 273 Venini SpA; 274 Scala, Florence; 275 left ph: Lynn Rosenthal Philadelphia Museum of Art: Gift of Mme Elsa Schiaparelli, 1969; 275 right Bildarchiv Foto Marburg; 276-277 Steven May/Alamy; 278 Canterbury Shaker Village, Inc., Canterbury, NH; 279 left Reprinted with permission of Lucent Technologies Inc/Bell Labs; 279 right With kind permission of Liberty plc; 280 above & below Sony; 281 left & right Sottsass Associates; 282 left & right Agence Starck; 283 Science Museum/Science & Society Picture Library; 284 left The Museum of Modern Art, New York/Scala, Florence; 284 right Swedish Society of Crafts and Design; 285 above Courtesy of the Trustees of the Edward James Foundation/V & A Images/Victoria & Albert Museum; 285 below The Museum of Modern Art, New York/Scala, Florence © DACS, London 2007; 286-287 Pitchal Frederic/Corbis Sygma; 287 Tapiovaara Design; 288 Moderna Museet, Stockholm, Sweden/Giraudon/Bridgeman Art Library © ADAGP, Paris and DACS, London 2007; 289 The Museum of Modern Art, New York/Scala, Florence; 290 above & below Teague Associates; 291 above & below Zanotta SpA; 292 Vitra Design Museum; 293 left & right Matteo Thun & Partners; 294 Total Identity; 295 left The Museum of Modern Art, New York/ Scala, Florence; 295 right Penguin Group UK; 296 left Vignelli Associates; 297 above left The Museum of Modern Art, New York/Scala, Florence; 297 above left & below right Adelta; 299 left Renault Communication/ Photographer Unknown/All Rights Reserved; 299 right Bettmann/Corbis; 300 left Matt Wargo/Venturi, Scott Brown & Associates; 300 right Rollin La France/Venturi, Scott Brown & Associates; 301 above V & A Images/Victoria & Albert Museum; 301 below Archivio Storico Piaggio; 302 National Motor Museum/MPL; 303 a-d Vignelli Associates; 304 Horst P. Horst/Conde Nast Archives/Corbis; 305 Ernst Haas/Hulton Archive/Getty Images; 306 above & below Volkswagen AG;
307 above Volvo; 307 below RIBA Library Drawings Collection; 308 Bauhaus Archiv, Berlin © DACS, London 2007; 308-309 Sotheby's/akg-images; 309 right Courtesy of the Wedgwood Museum Trust, Barlaston, Staffordshire, UK; 310 right John Donat/RIBA Library Photographs Collection; 311 left V & A Images/Victoria & Albert Museum; 311 right Austrian Archive/Scala, Florence; 312 Venini SpA; 313 left Albertina, Vienna; 313 right Courtesy of Farrar, Straus & Giroux; 314 below left Nathan Willock/View; 314-315 Richard Bryant/Arcaid; 315 Russel Wright Design Centre; 316 The Museum of Modern Art, New York/ Scala, Florence; 317 left Zanotta SpA; 317 right BrionVega; 318 Arcaid/ Alamy; 319 John Lehmann Ltd; 320 above Estate of Abram Games; 320 below Herman Miller Inc; 321 Hulton Archive/Getty Images; 322 Ikea;
323 above BMW AG; 323 below Photo Archive Foundation la Triennale di Milano; 324 above Nikon; 324 below Andrew Morse/Alamy; 325 above Karen Kasmauski/Corbis; 325 below Gianni Penati/Conde Nast Archive/Corbis

테렌스 콘란이 본 스티븐 베일리

"내가 스티븐 베일리를 처음 만난 것은, 1980년 내가 세운 디자인 박물관을 운영해줄 사람을 찾고 있을 때였다. 우리는 빅토리아 & 앨버트 박물관이 제공한 황폐한 공간에서 디자인 박물관을 우선 시범 운영해보자고 했다. 그것이 바로 보일러 하우스 프로젝트였다. 그런데 나중에 베일리가 알려주기를, 우리가 처음 만난 것은 1977년 〈건축 평론Architectural Review〉지의 80주년 기념집 발간을 위해 그가 나를 인터뷰하던 자리였다고 한다.

베일리는 약 25건의 크고 작은 전시회들을 매우 성공적으로 주관해 런던 버틀러스 워프Butlers Wharf에 정식으로 세워진 디자인 박물관의 초창기를 화려하고 가치 있게 만들어주었다. 그러다가 그가 기획한 새로운 박물관의 관장이 되었으나 불행하게도 커다란 조직의 행정 업무는 그의 적성에 맞지 않았다.

베일리는 내가 알고 있는 그 누구보다도 디자인과 디자이너 그리고 디자인 운동에 대해 많은 지식을 가지고 있는 사람이다. 그래서 그와 함께 이 책을 만들게 된 것을 무척 기쁘게 생각한다.

이 책이 자동차 디자인에 편중된 것이 아니냐는 생각을 하는 사람이 있을지도 모르겠다. 사실 베일리는 자동차에 빠져 있는 사람이고, 그보다는 덜하지만 나 역시 마찬가지다. 그러나 자동차는 디자이너가 도전할 수 있는 가장 복잡한 영역의 제품이기 때문에 자동차를 잘 디자인할 수 있다면 다른 어떤 것도 디자인할 수 있다고 생각한다. 이것이 우리의 변명이다.

나는 베일리의 재치, 유머, 진취적 기상과 디자인의 중요성에 대한 우리의 집념이 이 책을 통해 분명하게 전달되기를 바란다.

추신. "누군가와 같이 책을 쓰고도 계속 친구로 남기는 대단히 어려운 일이다. 더구나 각기 전문 분야가 다른 것이 아니라, 책의 주제를 공유하면서 같이 책을 쓰고, 그러고도 친구로 남아 있다는 것은 기적적인 일이다."

스티븐 베일리Stephen Bayley는 디자인과 대중문화에 대한 세계적 권위자다. 그는 포드Ford, 압솔루트 보드카Absolut Vodka, 코카콜라The Coca-Cola company, 폭스바겐 아우디Volkswagen Audi, 막스 & 스펜서Marks & Spencer, 펜할리곤스Penhaligon's, 포스터 어소시에이츠Foster Associates, 하비 니콜스Harvey Nichols, BMW, 피아지오Piaggio, 빅토리아 & 앨버트 박물관 등 여러 클라이언트들이 주관하는 프로젝트의 디자인 고문으로 일했다.

또한 그는 미술과 디자인 분야에서 매우 직설적 표현을 즐기는 비평가로도 유명하다. 〈타임스The Times〉, 〈데일리 메일The Daily Mail〉, 〈옵저버The Observer〉, 〈이브닝 스탠더드The Evening Standard〉, 〈가디언The Guardian〉, 〈스펙테이터The Spectater〉, 〈로스앤젤레스 타임스The Los Angeles Times〉, 〈하이 라이프High Life〉, 〈뉴 스테이츠맨New Statesman〉, 〈인디펜던트The Independent〉, 〈GQ〉의 고정 필자이며, 한편으로 PM, 투데이Today, 뉴스나이트Newsnight, 스타트 더 위크Start the Week, 채널 4 뉴스, 런던 투나이트London Tonight, 질문 있습니까Any Questions와 같은 인기 방송 프로그램에도 자주 출연했다.

베일리는 방송뿐 아니라, 영국을 비롯한 전 세계의 여러 대학과 박물관에서 꾸준히 강연을 해왔다. 그리고 캠페인 언론상Campaign Press Awards, 리바 건축상RIBA Architectural Awards, 빌딩 건축상The Building Awards, 헐링엄Hurlingham에서 벌어지는 루이비통 우아미 경연Louis Vuitton Concours d'Elegance, 굿우드Goodwood에서 벌어지는 카르티에 고급 스타일상Cartier Style et Luxe, BBC 좋은 음식상BBC Good Food Awards과 같은 다수의 국내외 대회에서 심사위원을 역임했다. 1998년 프랑스 문화부장관으로부터 예술 분야 최고의 영예인 기사 작위Chevalier de L'Ordre des Arts et des Lettres를 받았다.